CHRISTOPH
SCHLINGENSIEF

KW MoMA PS1
Koenig Books, London

INHALTSANGABE CONTENTS

GRUSSWORT

„WENN JEMAND ÜBER ETWAS NACHDENKT," sagte Dieter Roth, der Fluxus-Künstler, „IST ES DOCH EIGENTLICH NUR SO, WIE WENN ER VOKABULAR GEWINNEN WILL. WIE EINE MINE, DIE AUSGEBEUTET WERDEN MUSS." Der wort- und vokabulargewaltige Christoph Schlingensief hat sein Nachdenken immer wie mit Dynamit betrieben. Dass ihm beim Ausbeuten seiner Minen fast der Berg um die Ohren flog – who cares? Erst in den Extremsituationen, die Schlingensief entwarf und in die er sich hineinwarf, zeigten die Systeme von Film, Theater, Fernsehen oder Oper ihre Belastungsgrenzen – damit auch ihre Spielregeln und Gesetze, ihre Tabus, ihren Terror, ihre blinden und heiligen Flecken.

VOM DEUTSCHEN KETTENSÄGENMASSAKER und dem documenta-Projekt MEIN FILZ, MEIN FETT, MEIN HASE – 48 STUNDEN ÜBERLEBEN FÜR DEUTSCHLAND über CHANCE 2000 und den FLIEGENDEN HOLLÄNDER in Manaus bis zur KIRCHE DER ANGST VOR DEM FREMDEN IN MIR stellte sich Christoph Schlingensief bei all diesen Arbeiten immer selbst zur Disposition – bis dorthin, wo dieses Selbst sich auflöste im Furor, im Schrei, im Schweigen, in den infernalischen Anstrengungen eines Fluxus-Anarchisten, der die Grenzen zwischen Fremd und Eigen, Normalität und Panik, zwischen Albtraum und Wirklichkeit dramatisch zu verflüssigen verstand.

Schlingensief war ein Kraftakteur – lebendig waren seine Arbeiten vor allem auch aufgrund der atemberaubenden, alles durchdringenden Wirkungsmacht seiner Person. Mit seinem Tod ist diese authentische Kraft erloschen. Der Produktionsprozess ist abgeschlossen. Was sich anschließt, ist der Werkprozess, der für die leere Mitte, die aus Schlingensiefs Abwesenheit für das Œuvre folgt, auf lange Dauer eine Vielzahl von Überschreibungen bereithält: Memoiren, Interviews, Exegesen, Analysen.

Das ist eine neue Etappe. Gefragt ist nun Achtsamkeit, damit die Produktivität, der Mut und das wilde Denken, für das Christoph Schlingensief mit seinem Leben einstand, nicht posthum abgeschliffen werden und kein gerader Weg entsteht über dem Gelände „Wirklichkeit", das er mit der Kamera, dem Megafon, mit dem Theater, mit der Musik und vor allem auch mit sehr vielen phantastischen Mitstreiterinnen und Mitstreitern beackert hat.

Einige dieser Christoph Schlingensief besonders nahen Personen sind Ko-Akteure dieses Ausstellungsprojekts. Das ist ein Glücksfall. Die Kulturstiftung des Bundes dankt allen Verantwortlichen auf Seiten der KW Institute for Contemporary Art Berlin, insbesondere Gabriele Horn, vor allem auch den Kuratoren, KLAUS BIESENBACH, ANNA-CATHARINA GEBBERS und SUSANNE PFEFFER, sowie AINO LABERENZ und JÖRG VAN DER HORST – Letzteren insbesondere auch wegen ihres Engagements für das OPERNDORF in Burkina Faso, jenem späten Projekt von CHRISTOPH SCHLINGENSIEF, das uns – so fern es augenblicklich erscheint – auch in Zukunft gewiss nicht loslassen wird.

HORTENSIA VÖLCKERS ALEXANDER FARENHOLTZ
Vorstand/Künstlerische Direktorin Vorstand/Verwaltungsdirektor

FOREWORD

"WHEN SOMEONE THINKS ABOUT SOMETHING," the Fluxus artist Dieter Roth once said, "IT'S AS IF HE WERE EXCAVATING WORDS—LIKE A MINE THAT HAS TO BE WORKED." Christoph Schlingensief, that mighty worker of words and language, seemed to think with dynamite. That the whole mountainside almost blew apart when he worked his mines—so what? It was only in the extreme situations that Schlingensief constructed and into which he flung himself that the systems of film, theater, television, and opera manifested the limits to which they could be pushed, as well as their rules, laws, and taboos, their terrors, their blind spots, and their no-trespassing ones, too.

In works ranging from **THE GERMAN CHAINSAW MASSACRE**, his documenta project **MY FELT, MY FAT, MY HARE—48 HOURS SURVIVAL FOR GERMANY**, and **CHANCE 2000** to **THE FLYING DUTCHMAN IN MANAUS** and **A CHURCH OF FEAR VS. THE ALIEN WITHIN**, Christoph Schlingensief constantly called himself into question—to the point where this self dissolved in fury, shouting, and silence, in the infernal exertions of a Fluxus anarchist capable of dramatically liquefying the boundaries between the familiar and the other, normality and panic, nightmare and reality.

Schlingensief was a potent figure, and his works lived primarily on the breathtaking personal power and energy with which he could imbue everything. His death has extinguished this authentic force. The production process is over. What follows is the processing of his body of work, which holds ready a wealth of inscriptions—reminiscences, interviews, exegeses, analyses—to fill the center of the oeuvre left empty by Schlingensief's absence.

This is a new stage. Care is required to ensure that the productivity, courage, and wildness of thought for which Christoph Schlingensief vouched with his life are not posthumously smoothed out and that the tracts of "reality" he tilled with camera, megaphone, theater, music, and above all a host of fantastic comrades-in-arms not be turned into a level path.

Some of those who were especially close to Christoph Schlingensief are collaborators in the current exhibition project. In this we are very fortunate. The German Federal Cultural Foundation would like to thank those responsible at KW Institute for Contemporary Art Berlin, in particular Gabriele Horn; also, the curators **KLAUS BIESENBACH**, **ANNA-CATHARINA GEBBERS**, and **SUSANNE PFEFFER**, as well as **AINO LABERENZ** and **JÖRG VAN DER HORST**—these last two particularly for their ongoing commitment to the **OPERA VILLAGE** in Burkina Faso, **CHRISTOPH SCHLINGENSIEF'S** late project that, distant as it seems at present, will not relax its hold on us in the future.

HORTENSIA VÖLCKERS
Artistic Director, Executive Board

ALEXANDER FARENHOLTZ
Administrative Director, Executive Board

VORWORT

Erst im Nachhinein wird deutlich, wie
weit Christoph Schlingensief den künstle-
rischen, politischen und gesellschaftli-
chen Themen seiner Zeit voraus war. Und
je mehr wir uns mit seinem Werk beschäf-
tigen, desto mehr stellen wir fest, dass
es an Aktualität und Sprengkraft nichts
eingebüßt hat. Er fordert und überfordert
die Betrachter noch immer mit seinen über-
bordenden Bildern, seinem Verwirrspiel
zwischen Faktischem und Imaginiertem und
mit der sozialpolitischen Brisanz seiner
Inhalte.

Christoph Schlingensief hat uns ein ebenso
mächtiges wie wirkmächtiges Werk hinter-
lassen: ausufernd und in seiner Hybridi-
tät, seinen Verzweigungen und Überlage-
rungen kaum zu erfassen. Dieses Œuvre
verlangt uns umfangreiche Recherchen ab,
ein sorgfältiges Achtgeben auf den Kon-
text seiner Entstehung und ein präzises
Analysieren der verschiedenen Felder
seiner Einflüsse. Aber es liegt in seinem
Wesen begründet, dass diese Nachforschun-
gen niemals umfassend genug und abge-
schlossen sein werden. Zu flirrend, zu
vielschichtig war Schlingensiefs Produk-
tivität, um zu endgültigen Ergebnissen
zu kommen. Nichts wäre schlimmer, als
diesen Künstler mit festen Kategorien

und universalen Interpretationen zu
umschließen: Wir hoffen im Gegenteil,
mit der Ausstellung den Blick auf das Werk
zu weiten und neue Diskurse anzustoßen.

Dieser Ausstellung geht eine lange, ge-
meinsame Geschichte mit Christoph Schlin-
gensief voraus: Klaus Biesenbach hat als
Freund und Weggefährte zahlreiche Projek-
te in Deutschland und in den USA mit ihm
realisiert. Anna-Catharina Gebbers hat
ihn für ihre Ausstellungen gewinnen kön-
nen, stetig seinen Wunsch nach einer Pu-
blikation – einem „Bilderbuch" – mit ihm
verfolgt und ihr immenses Detailwissen in
die Ausstellungsentwicklung eingebracht.
Susanne Pfeffer hat schließlich die Rea-
lisierung der nun vorliegenden Werkschau
und Katalogpublikation noch in Absprache
mit dem Künstler initiiert und bewegt.
Die KW Institute for Contemporary Art
sind Christoph Schlingensief nicht zu-
letzt durch dessen Freundschaft mit Klaus
Biesenbach und als einem dort von 1998 bis
1999 lebenden Artist-in-Residence zutiefst
verbunden.

Die Realisierung des Projekts wäre ohne
Aino Laberenz – Christophs engster Ver-
trauten, Weggefährtin und Ehefrau, die
auch seinen Nachlass betreut –, ihr

Engagement und ihre Kenntnisse über die Arbeiten nicht möglich gewesen. Sie hat den Prozess der Ausstellungsentwicklung über den gesamten Zeitraum begleitet, und wir möchten uns an dieser Stelle für ihre künstlerische Beratung bedanken. Unser Dank geht ebenso an ihr Team in der Festspielhaus Afrika gGmbH, insbesondere an Meike Fischer.

Für die konstruktive und unermesslich wertvolle Zusammenarbeit und künstlerische Unterstützung des gesamten Vorhabens danken wir Christoph Schlingensiefs Team und vielen seiner Weggefährten, namentlich: Laas Abendroth, Voxi Bärenklau, Bettina Böhler, Bazon Brock, Carmen Brucic, Tobias Buser, Sibylle Dahrendorf, Meika Dresenkamp, Udo Havekost, Carl Hegemann, Irm Hermann, Patrick Hilss, Jörg van der Horst, Alex Jovanovic, Cordula Kablitz-Post, Francis Kéré, Alexander Kluge, Kathrin Krottenthaler, Matthias Lilienthal, Tobias Mosig, Henning Nass, Matthias Pees, Frieder Schlaich, Katrin Schoof, Arno Waschk, Nina Wetzel und Gudrun F. Widlok.

Für den kollegialen Gedankenaustausch und die Unterstützung bei der Realisierung des komplexen Projekts bedanken wir uns bei Iwan Wirth, Florian Berktold und den Mitarbeitern der Galerie Hauser & Wirth, bei Harald Falckenberg und dem Team der Sammlung Falckenberg, insbesondere Uwe Lewitzky, bei Susanne Gaensheimer, bei Raphael Gygax, bei Francesca von Habsburg und den Mitarbeitern von Thyssen-Bornemisza Art Contemporary, bei Kathrin Rhomberg und bei Stephanie Rosenthal.

Ein besonderer Dank gebührt allen Autoren und Fotografen der vorliegenden Publikation, Katrin Sauerländer für ihre kundige, umsichtige und kluge Redaktion des Katalogs sowie dem BUREAU Mario Lombardo für dessen Gestaltung.

Ohne den unermüdlichen Einsatz und die tatkräftige Unterstützung der Teams der KW und des MoMA PS1 wäre diese Ausstellung nicht zustande gekommen: einen großen Dank an euch - stellvertretend an die Projektleiterin Anke Schleper, die Forschungsassistentin Maria Tittel, die Registrarinnen Monika Grzymislawska und Inga Liesenfeld, den Aufbauleiter Ralf Lücke und das Team Kartenrecht in Berlin sowie die Volkswagenstipendiatin und kuratorische Mitarbeiterin Fanny Sophie Diehl in New York.

Wir danken der Kulturstiftung des Bundes für ihr Vertrauen und die maßgebliche Förderung von Ausstellung und Katalog sowie Volkswagen, der Rudolf Augstein Stiftung und den KW Freunden für die weitere großzügige finanzielle Unterstützung. Ebenfalls bedanken möchten wir uns für die produktive Kooperation mit der Akademie der Künste, Berlin, stellvertretend bei Wolfgang Trautwein, Stephan Dörschel und Julia Glänzel. Ein besonderer Dank für die kooperative Zusammenarbeit geht an dieser Stelle auch an Frieder Schlaich und die Filmgalerie 451, an Alexander Kluge und dctp sowie die Volksbühne Berlin.

Dem gesamten Board of Trustees der KW, insbesondere dem geschäftsführenden Vorstand, Eike Becker, Eberhard Mayntz und Kate Merkle, gilt unser Dank für die vertrauensvolle Zusammenarbeit. Ein ganz besonderes und riesengroßes Dankeschön geht an dieser Stelle an Antje Vollmer, die uns - als enge Weggefährtin von Christoph Schlingensief - bei der Ausstellung nicht nur beratend zur Seite stand, sondern sich bereits zu seinen Lebzeiten maßgeblich für eine Ausstellung mit seinen Arbeiten in den KW eingesetzt hat.

Unser abschließender, allergrößter und wichtigster Dank geht jedoch an dich, Christoph, und an deine Inspiration, Kraft und weiterwirkende Energie: Die Präsentation deiner Werke und der vorliegende Katalog sind zuallererst dir gewidmet!

Gabriele Horn
und die Kuratoren
Klaus Biesenbach
Anna-Catharina Gebbers
Susanne Pfeffer

PREFACE

Just how far ahead of his time Christoph Schlingensief was with regard to artistic, political, and social themes and subjects is evident only in retrospect. And the more we engage with his work, the clearer it becomes that it has lost nothing of its topicality and potency. He still challenges and overwhelms viewers with his overflowing images, his deliberate confusion of fact and imagination, and the sociopolitical volatility of the issues he tackles.

Christoph Schlingensief left us a body of work both powerful and compelling: superabundant and, for all its hybridity, its ramifications and over-layering, hard to do justice to. It is an oeuvre that requires extensive research, painstaking attention to the contexts in which it arose, and meticulous analyses of the spheres that it influenced. But its nature is such that these inquiries can never be comprehensive enough and must remain incomplete. Schlingensief's productivity was far too vibrant and multilayered for one to be able to come to any final conclusions. Nothing could be worse than to

hem this artist in with rigid categories and universal interpretations. We hope that this exhibition will do the contrary, broadening the ways in which the oeuvre is seen and stimulating new discourses.

A long period of shared history with Christoph Schlingensief preceded the exhibition. As friend and comrade, Klaus Biesenbach realized numerous projects with him in Germany and the USA. Anna-Catharina Gebbers was fortunate in engaging him for her exhibitions; she never lost sight of his wish for a publication—a "picture book"—and poured her immensely detailed knowledge and experience into developing the exhibitions. Finally, it was Susanne Pfeffer who, in consultation with the artist while it was still possible, was able to initiate and spur on the present retrospective and publication. Christoph Schlingensief had close connections with KW Institute for Contemporary Art, not least through his friendship with Klaus Biesenbach and his having been artist-in-residence here from 1998 to 1999.

It would have been impossible to realize the project without Aino Laberenz—Christoph Schlingensief's closest and most trusted friend and his wife, who now manages his estate—and her knowledge of the works. She saw the entire development of the exhibition through from start to finish, and we wish to thank her for her artistic advice. Our thanks likewise go to her team at the Festspielhaus Afrika gGmbH, in particular Meike Fischer.

We would like to thank Christoph Schlingensief's team, and many of his colleagues and comrades, for their constructive and invaluable collaboration and support for the entire undertaking: Laas Abendroth, Voxi Bärenklau, Bettina Böhler, Bazon Brock, Carmen Brucic, Tobias Buser, Sibylle Dahrendorf, Meika Dresenkamp, Udo Havekost, Carl Hegemann, Irm Hermann, Patrick Hilss, Jörg van der Horst, Alex Jovanovic, Cordula Kablitz-Post, Francis Kéré, Alexander Kluge, Kathrin Krottenthaler, Matthias Lilienthal, Tobias Mosig, Henning Nass, Matthias Pees, Frieder Schlaich, Katrin Schoof, Arno Waschk, Nina Wetzel, and Gudrun F. Widlok.

We also wish to thank the following colleagues for their ideas and input and for their support in realizing this complex project: Iwan Wirth, Florian Berktold, and the staff of Galerie Hauser & Wirth; Harald Falckenberg and his team at the Falckenberg Collection, especially Uwe Lewitzky; Susanne Gaensheimer; Raphael Gygax; Francesca von Habsburg and the staff of Thyssen-Bornemisza Art Contemporary; Kathrin Rhomberg; and Stephanie Rosenthal.

Special thanks go to all the authors and photographers who have contributed to the present publication, to Katrin Sauerländer for her expert, thoughtful, and sagacious editing of the catalogue, no less than to BUREAU Mario Lombardo for the design.

The exhibition could never have taken place without the unstinting commitment and active support of the KW and MoMA PS1 teams: a big thank-you to all of you, in particular the project manager Anke Schleper, the research assistant Maria Tittel, the registrars Monika Grzymislawska and Inga Liesenfeld in Berlin, the director of installation Ralf Lücke and the Kartenrecht team, and the Volkswagen Fellow and curatorial assistant Fanny Sophie Diehl in New York.

We are grateful to the German Federal Cultural Foundation for their trust and decisive funding, as well as to Volkswagen, the Rudolf Augstein Foundation, and the KW Friends for additional generous financial support. We would also like to thank the Berlin Academy of Arts for their productive cooperation, in particular Wolfgang Trautwein, Stephan Dörschel, and Julia Glänzel. Special thanks go here to Frieder Schlaich and Filmgalerie 451, Alexander Kluge and dctp, as well as the Volksbühne Berlin for their cooperative support.

We further wish to thank the entire KW Board of Trustees, in particular the executive board of directors—Eike Becker, Eberhard Mayntz, and Kate Merkle—for their trusting collaboration. A very special and extremely big thank-you must go here to Antje Vollmer, who—as a close friend and comrade of Christoph Schlingensief's—not only helped with the exhibition in an advisory capacity but advocated for an exhibition of his works at KW while he was still alive.

Our final, biggest, and most important thank-you goes, though, to you, Christoph, and to your inspiration, your strength, and your abiding energy: this exhibition of your works and the catalog are dedicated first and foremost to you.

Gabriele Horn

and the curators

Klaus Biesenbach

Anna-Catharina Gebbers

Susanne Pfeffer

KLAUS BIESENBACH

CHRISTOPH SCHLINGENSIEF

1

Vor zwölf Jahren ging man noch ans Telefon, wenn es klingelte. Ich sehe auf dem Display, dass es Christoph ist, der anruft. Er sagt, oder besser schreit: „Klaus, Klaus, ich bin in Kürten. Ich bin mit meinen Eltern im Auto am Meiersberg. War es Nummer 35 oder 37, das Haus, in dem du aufgewachsen bist?" Mir stockt der Atem. Wieder mal eine von diesen Erschreck-Aktionen von Christoph! Der kann doch nicht wirklich da sein? „Doch, doch, ich bin jetzt hier am Haus, es ist die 35, es ist die 35. Ich klingele jetzt mal bei deinen Eltern." Ich bin so schockiert, dass ich ihn fast zurück anschreie: „Klingel bloß nicht! Wenn du klingelst, sind wir die längste Zeit Freunde gewesen. Wehe, du klingelst!" Ich höre ihn irgendwo draußen rumlaufen. Er sagt nur ins Telefon: „Doch ich klingele, ich klingele, aber meine Eltern wollen das jetzt nicht, ich glaub', ich muss ins Auto zurück." Und damit ist das Gespräch auch schon

vorbei. Natürlich war ich überzeugt, dass Christoph in irgendeiner Theaterpause oder sonstigen Leerzeit in seinem aufreibenden Leben kurz etwas Adrenalin in meinen Tageshaushalt bringen wollte. Erst Monate später sehe ich in einem Haufen unbeantworteter Post einen Umschlag von Christoph, in dem eine DVD steckt. Ich sehe, wie er bei meinen Eltern am Meiersberg 35 mit der Kamera ums Haus läuft, vor der Tür stehen bleibt. Und ich höre mich durchs Telefon schreien: „Wehe, du klingelst!"

In den fünfzehn Jahren, die ich Christoph Schlingensief kannte, mit ihm gearbeitet habe, in den späten 1990ern zeitweilig mit ihm in einer Wohngemeinschaft der Kunst-Werke in Berlin gelebt habe, mit ihm gereist bin, er mich im Krankenhaus besucht hat, ich ihn im Krankenhaus besucht habe, war mir nie klar, was bei ihm Kunst und was Leben war, was erfahrene Realität, was imaginierte Realität, was auf reiner Fiktion und was auf Tatsachen beruhte, was Performance und was einfach Handeln war.

Obwohl Schlingensief ein sehr privater Mensch war, hat er ein öffentliches Leben geführt. Schon als Grundschüler drehte er Filme und wurde von der lokalen Presse als Schauspieler in **Der kleine Prinz** (1972) zur Kenntnis genommen.[1]

Die Kamera wurde zur Verlängerung seines Körpers: Ich filme, also bin ich. Im Laufe seines Lebens ist das Filmen vom amateurhaften Super 8 über 16 mm und professionelle Filmformate durch Videokameras bis zu dem Punkt der Allgegenwart von digitalen Kameras in Mobiltelefonen explodiert. Heute macht jeder Filme, kleine Videos, YouTube-Clips. Zu Schlingensiefs künstlerischer Anfangsphase waren bewegte Bilder entweder familiäres Hobby oder mit großem Produktionsaufwand verbunden. Filme machen, Schauspieler motivieren und leiten, die Organisation der Locations und Sets und der nötigen Szenerien waren sehr früh Teil seines Schaffens, zum Beispiel, als er mit fünfzehn einen Helikopter brauchte und die Autobahn sperren ließ.

In einer Kindheitserinnerung beschreibt er, wie sein Vater seine Mutter und ihn filmt und dabei die Technik der Kamera vorschreibt, wie sie zu agieren haben. „Meine Mutter und ich liefen also irgendwo in der Landschaft herum, mein Vater mit der Kamera hinter uns her. Nach 15 Sekunden rief er ‚Stopp', wir blieben stehen und warteten, mein Vater kurbelte, dann hieß es ‚Jetzt' – und wir konnten weitergehen. Meine Mutter und ich alle 15 Sekunden in der Erstarrung, dann wieder Bewegung, dann wieder Erstarrung, und

mein Vater schraubte die ganze Zeit wie ein Wilder an seiner Kamera. Das hatte etwas von dieser Abenteuer-Kinderserie mit dem Bumerang. Das weiß ich noch, da konnte ein Junge mit seinem Bumerang die Welt zum Stillstand bringen. Immer wenn der Bumerang hochflog, war alles eingefroren. Und der Junge konnte losrasen und die Täter festnehmen. Ich fand's großartig."[2]

Seine eigenen frühen Stummfilme hat Schlingensief im Alter von zehn oder elf Jahren oft auf den Familienfernseher projiziert. Er hat dabei das Bild ausgeschaltet, aber der Ton lief. Die resultierende Unverbundenheit und Ungleichzeitigkeit hat ihn sehr fasziniert. Die Kamera war schon ganz zu Anfang eine Verlängerung seiner Augen und seiner Sicht auf die Welt, der Film die Umsetzung und Verbreitung seiner Vorstellungen und ein Festhalten in einem visuellen Gedächtnis. Schlingensief hatte Angst zu erblinden, das hätte seine Kunst und sein Leben unmöglich gemacht, fürchtete er. Als sein Vater im fortgeschrittenen Alter aufgrund einer Kombination aus Grauem und Grünem Star begann, seine Sehkraft zu verlieren, fing für ihn eine Uhr an zu ticken. Zeit seiner künstlerischen Karriere würde er Ideen und Begriffe der Filmsprache und ihrer Technik beibehalten: Dunkelphase, Schnitt, Mehrfachbelichtung, Anschlussfenster, Überblendung.

1984 wird **Tunguska** bei den Hofer Filmtagen uraufgeführt. Schlingensief hat eine Viertelstunde des Films mit extrem aufwendigen Trickverfahren so bearbeitet, dass es aussieht, als würde der Film brennen. Die Illusion ist dermaßen perfekt, dass während der Premiere selbst der Filmvorführer darauf hereinfällt und den Film alarmiert anhalten lässt. Nachdem er ihn wieder zum Laufen gebracht und demonstrativ seine Vorführbude verlassen hat, geht der Film dann wirklich in Flammen auf. Carl Hegemann hat das in zwei Sätzen zusammengefasst: „Im Film wurde ein brennender Film auf die Leinwand projiziert, der dann plötzlich wirklich brannte. Dieses schicksalhafte Zusammenfallen von Kunst

und Nichtkunst, von ästhetischem Schrecken und wirklichem schrecklichen Ereignis, war für Schlingensief eine Schlüsselerfahrung."[3] Eine Schlüsselerfahrung für einen Künstler, dem es um Grenzüberschreitung, ständigen Ausnahmezustand, ständige Überforderung ging.

Als ich Schlingensief 1995 kennenlernte, war er an einem Punkt angekommen, wo er fürchtete, dass ihm keiner mehr Filmförderung geben wollte und er deswegen gerade das Theater als neue Aktionsplattform für sich erschlossen hatte. Dank Frank Castorfs Volksbühne am Rosa-Luxemburg-Platz, eingeführt durch Matthias Lilienthal und Dirk Nawrocki, konnte er, durch Filme wie **Menu Total**, **Das deutsche Kettensägenmassaker** und **Terror 2000** bereits berühmtberüchtigt, weiterhin seine ästhetischen, gesellschaftlichen und politischen Visionen realisieren und veröffentlichen.

Beginnend 1993 inszenierte Schlingensief **100 Jahre CDU**, **Kühnen '94**, **Rocky Dutschke '68**. Ein wichtiger Punkt in seiner künstlerischen Entwicklung war die Aufforderung, nach dem Tod des Schauspielers Alfred Edel im Juni 1993 selber auf die Bühne zu gehen, wo er dann tatsächlich um den Schauspieler weinte und seine authentische Trauer, sein wirkliches Leben und seine gespielte Rolle in einer nicht zu trennenden Collage vereinte. Von diesem Moment an war der Filmemacher Schlingensief als Performer Schlingensief in einen einzigartigen Real-Theater-Künstler mutiert.

100 Jahre CDU – Spiel ohne Grenzen ist sein Theaterdebüt an der Volksbühne. Es handelt sich um eine Benefizgala für zwei bei einem Brand obdachlos gewordene Asylbewerber. Das Bühnenbild besteht hauptsächlich aus einer sich drehenden Showtreppe, einer Talkshow-Sitzgruppe und einem Stehpult. Das Stück nimmt den Ekel, den Reality-TV-Sendungen mit Überlebenskämpfern im Dschungelcamp heute servieren, vorweg. In Schlingensiefs Quizshow müssen die Kandidaten schon 1993 Exkremente verspeisen

und Orgasmen simulieren, oder der UNO-General einem Türken in den Kopf schießen. Weil das Publikum all dies als Clownerie hinnimmt und sich nicht genug über die ausländerfeindlichen Tendenzen in der CDU empört, wird Schlingensief zum ersten Mal selbst Bestandteil seiner Bühnenarbeit: Schlingensief als aktiver Störfaktor. Er bricht das Stück ab, tritt auf die Bühne, haut sich ein Spritzbesteck in den Arm. Aus dem Blutpolster unter dem Ärmel fließt das Blut in Strömen, als er ein Bierglas zerbeißt, rinnt das Blut aus der Kapsel, die er vorher im Mund verstaut hat. Schlagartig sind die Zuschauer still, erschrocken, er hat sie in der Hand. Das wird so bleiben – das ist es, was ihn interessiert: das Unvorhersehbare am Theater, die direkte Kommunikation, ein Schauspiel an der Grenze zur Real-Performance. Das Publikum wird auf die Bühne geholt, die Bühne ins normale Leben erweitert.

Bei aller Spontaneität dieser Entwicklung, bei aller Freiheit und Offenheit der Folgen, hat Schlingensief doch extrem präzise gearbeitet. Er versuchte immer sehr genau, Presse und Publikum zu steuern. Sein penibles Timing, sowohl auf Tonebene als auch in der Bildsprache, erzeugte eine Dramaturgie. Er wusste auch genau, wie er Menschen benutzen konnte, aber er nutzte sie nicht aus. Schlingensief hat zugleich ausgelöst und zugelassen.

2

Unsere erste Begegnung fand über eine dritte Person statt: Die damalige Direktorin des PS1 in New York, Alanna Heiss, war in Berlin und wollte die interessantesten Künstler der Stadt kennenlernen. Ich stellte ihr Thomas Demand und Ólafur Elíasson vor

und erzählte ihr von Christoph Schlingensief, warnte sie aber, dass dieser einen Celebrity-Status habe, ständig in den Medien sei und sicherlich weder Interesse noch Zeit für ein Treffen habe. Außerdem hatte ich Schlingensief bisher noch nie im Kunstkontext wahrgenommen und war mir sicher, dass dahinter eine bewusste Verweigerung und ein Misstrauen seinerseits steckten. Warum sonst sollte einer der wichtigsten deutschen Künstler nicht im Kunstkontext auftauchen?

Doch Alanna Heiss bestand auf einem Versuch. Sie ließ ihr New Yorker Büro in der Volksbühne anrufen, machte einen auf extrem wichtig, ließ ein Treffen im Café Einstein an der Kurfürstenstraße vereinbaren. Dort warteten wir und: Schlingensief erschien wirklich. Er kam mit seinem damals 19-jährigen Assistenten, dem heutigen Kurator Anselm Franke. Schlingensief war Alanna Heiss gegenüber äußerst charmant, und sein gewinnendes, jungenhaftes Wesen, das im krassen Gegensatz zu seinen oft brutalen und konfrontativen Arbeiten stand, ließ uns mit dem Eindruck zurück, einen neuen Freund kennengelernt zu haben. Hätte sie eine Tochter, würde sie ihn zum Schwiegersohn haben wollen, witzelte Alanna nach der Begegnung. Sie lud Schlingensief nach New York ein, und er war fasziniert von dieser weltgewandten und realitätsverachtenden Kuratorin.

Anfangs war Schlingensief der Kunstwelt gegenüber extrem skeptisch. Er zweifelte, ob er da wirklich hingehöre, ob die Kunst ein Ort für ihn sein könne. Aber da waren Joseph Beuys und sein erweiterter Kunstbegriff, eine klare, mutige gesellschaftliche Haltung und die Bereitschaft, öffentlich zu agieren. Beuys eröffnete ihm die Möglichkeit, die bildende Kunst ernst zu nehmen, hinzu kamen bald Robert Smithson, Abbie Hoffman, Alan Kaprow, Paul Thek, Dieter Roth: Vorbilder aus einer schon verstorbenen Generation. Die revolutionären 1960er und 70er Jahre, ihre gesellschaftlichen Umwälzungen und

ihre Kunst beeindruckten ihn im Helmut-Kohl-drögen, wiedervereinten Deutschland der 90er Jahre. Und dann waren da natürlich seine Mentoren, da war Fassbinder und ganz persönlich für ihn Werner Nekes, Alfred Edel und Alexander Kluge. Schlingensief empfand sich in seinen eigenen Beschreibungen fast immer irgendwie auch als Reinkarnation, die spielerisch mit einem Vorbild umging. Er hat einige der wichtigsten Fassbinder-Schauspieler um sich geschart, was dann in gewisser Weise so aussah, als wenn ein Filmemacher das soziale Produktionsumfeld eines anderen wiederholt. Aber es gab Fassbinder-Stars wie Hanna Schygulla, Margit Carstensen, Irm Hermann und und und, Schlingensief-Stars gab es nicht wirklich.

Sein Arbeits- und Atelierumfeld ist für Schlingensief nie zu einer Art Factory geworden, wie es seine Bewunderung für Andy Warhol hätte erahnen lassen, sondern es ging äußerst familiär zu, im Sinne von zeitweiligen, aber auch langfristigen Wahlverwandtschaften. Zu diesen und zu seiner engen Kunstfamilie gehörte auch eine Gruppe von Menschen mit Behinderungen, wie Mario Garzaner, Horst Gelonneck und Kerstin Graßmann. Schlingensief schienen sie „normaler" und erstzunehmender als die meisten Menschen, denen er sonst begegnete. Anders als Warhol und Fassbinder, die ja auch in ihrem privaten, sozialen Leben Grenzen gesprengt und gegen gesellschaftliche Konventionen verstoßen haben, war Schlingensief in seinem Privatleben ein sehr artiger Mann und seinen Eltern ein guter, lieber Sohn. Sex, Drugs and Rock'n'Roll – das war nicht sein Ding.

Oft hat Schlingensief erwähnt, dass er gerne ein Bildhauer wäre, der einfach Objekte fertigt, die dann unabhängig von ihm verkauft, ausgestellt, gesammelt werden. Sozusagen eine Reproduktion der eigenen Kreativität in einem zu veräußernden, vielfältigen Objekt. Dass er der Autonomie seiner eigenen Arbeit mit seiner Präsenz

und seinem Charisma entgegenstand, war ihm natürlich genauso bewusst wie ärgerlich. Trotzdem hat er es durch seinen Animatographen und seine Installationen geschafft, das Werk vom Diktat seiner persönlichen, körperlichen Anwesenheit zu befreien, und Kunst geschaffen, die auch ohne ihn funktioniert.

Doch davon war er Mitte der 1990er Jahre noch weit entfernt. 1996 lieferten dann einige Arbeitstreffen und gegenseitige Besuche die Voraussetzung dafür, dass wir 1997 zum ersten Mal in Kassel zusammenarbeiten konnten. Auf Einladung der damaligen documenta-Leiterin Catherine David hatten wir als Berlin Biennale – Hans Ulrich Obrist, Nancy Spector und ich – den Auftrag bekommen, einen Performance- und Media-Space, den sogenannten „Hybrid WorkSpace", auf der documenta X zu organisieren. Als so etwas wie ein raumgewordenes Internet sollte der WorkSpace als soziale Schnittstelle und Katalysator fungieren. Gäste aus aller Welt hielten Vorträge, es wurden experimentelle Videos und Musik vorgestellt, Performances aufgeführt.

Anfangs war Schlingensief die zentrale Rolle der documenta in der internationalen Kunstwelt nicht wirklich bewusst, aber für einen ersten großen Auftritt im Kunstkontext schien es die perfekte Gelegenheit. Nach monatelangen Vorbereitungen und Budgetverhandlungen, die eher für eine Theaterproduktion typisch sind, war es schließlich August 1997. Kassel vibrierte im documenta-Fieber.

Endlich ist Schlingensief mit seinem Team aus Berlin angekommen. Wir treffen uns in einem Restaurant, um die nächsten Tage und Performances zu planen. Schlingensief und seine „rechte Hand" Henning Nass verspäten sich etwas, sind völlig aufgebracht und sagen: „Die documenta hat uns in einem Saunaclub untergebracht. Alle rennen nur mit Handtüchern bekleidet durch die Lobby. Es gibt kleine Kabinen, und

wir müssen da oben im zweiten Stock irgendwie übernachten. Wir brauchen Vorhängeschlösser!" Ich bin schockiert und sage nur: „Das kann doch nicht sein, ihr wolltet doch die Unterbringungskosten vorgestreckt haben, also habt ihr euch ein Hotel ausgesucht." Schlingensief entgegnet: „Das ist vollkommen egal, das ist ein Saunaclub, wie kann so etwas passieren?" Ich bin extrem beschämt, aber es ist ja nicht unsere Schuld, also machen wir weiter mit der Planung der „Kommune 10", ganz entsprechend der documenta X (10), wie es Schlingensief erklärt: „Eine Wiederbelebung der legendären Kommune 1 aus Berlin, 30 Jahre später als Kommune 10 in Kassel." Mit ihm als Hauptdarsteller. Und dem Hybrid WorkSpace als Austragungsort. Im Nachhinein ist diese Performance in **Mein Filz, mein Fett, mein Hase – 48 Stunden Überleben für Deutschland** umbenannt worden. Daran kann ich mich als Veranstalter überhaupt nicht erinnern, ich weiß nur, dass Schlingensief die Kommune 1 als Re-Performance aufführen wollte. Und dass an jenem Morgen die Nachricht vom Tod von Lady Di auf allen Kanälen lief.

Es ist der 31. August 1997. Der Hybrid WorkSpace ist endlich auf voller Energiestufe angelangt, und mitten in dem idyllischen Kasseler Auepark wird in der Orangerie Geschichte gemacht, oder Geschichte nachgespielt. Während innerhalb des Workspace die theatrale Performance zwischen geübtem Drehbuch und Improvisation im Gange ist, singt Schlingensief schwermütig: „Lady Di, die alte Schlampe, ist endlich tot! Lady Di, die alte Schlampe, ist endlich tot!" Was im Hybrid WorkSpace gesagt wird, übertragen Lautsprecher auf die Terrasse der Orangerie, wo ahnungslose Kasselaner einen Sonntagshappen genießen. Zusätzlich hat Schlingensief ein Plakat vor der Orangerie angebracht, auf welchem „Tötet Helmut Kohl" zu lesen ist. Die Gäste rufen die Polizei. „Das kann doch nicht wahr sein. Mitten in Kassel eine Verunglimpfung der gerade

gestorbenen Prinzessin und des Bundeskanzlers!"

Die Polizei rückt an, doch der Hybrid WorkSpace ist mit Sandsäcken verbarrikadiert. Schnell wird noch ein Kühlschrank unter die Türklinke geklemmt, aber die Staatsmacht, in voller Montur, dringt doch vor. Ein Polizeihund beißt die japanische Performance-Künstlerin Hanajo. Schlingensief und Bernhard Schütz werden festgenommen, das Plakat beschlagnahmt. Sie werden abgeführt und auf die Hauptpolizeiwache gebracht. Sofort werden Catherine David und Hortensia Völckers, die Leitungsebene der documenta, gerufen, und wir machen uns als Demonstrationszug in Richtung Polizeiwache auf, um die verhafteten Künstler zu befreien. Nach Identifizierung und Aufnahme seiner persönlichen Daten wird Schlingensief endlich auf freien Fuß gesetzt. „Das wird ein Nachspiel haben", sagt der diensthabende Polizist, der ihn nach draußen begleitet.

Am nächsten Morgen rufe ich noch vollkommen außer mir den Rechtsanwalt Peter Raue in Berlin an und schildere ihm die Situation. „Die Polizei hat Christoph Schlingensief festgenommen, weil er Zitate der Kommune 1 gespielt hat, weil er eine Performance aktualisiert hat mit dem Tagesgeschehen vom 31. August. Wie kann die Kasseler Polizei das während der documenta tun? Sie haben keine Ahnung, wo die Grenzen zwischen Kunst und Leben liegen." „Immer mal mit der Ruhe", antwortet Peter Raue. „Du bist genau wie die Polizei, höchstwahrscheinlich hast du mit Schlingensief auch die Trennschärfe verloren, was Kunst und was Leben ist. Natürlich war er auf der Bühne, natürlich wird das kein Problem sein. Ich werde das schon klären."

Da war er wieder, der rote Faden in Schlingensiefs Werk, oder eher: das Knäuel aus Kunst und Leben, Wirklichkeit und Fiktion, das letztlich nicht zu lösen ist. Denn: „Wieso kann etwas nicht wahr sein, bloß weil es Kunst ist?"

3

Berühmte Performances sind oft wie Großstadtmythen. Man hat schon irgendwie von ihnen gehört, weiß nicht, ob sie wirklich wahr sind und wann welche Details dazuerfunden wurden. Ein Künstler lässt sich von einem Freund in der Garage in den Arm schießen oder sich auf einen VW-Käfer wie ans Kreuz nageln (Chris Burden); eine Frau sitzt 100 Tage im MoMA-Atrium (Marina Abramović); zwei Menschen stellen über die gesamte Ausstellungsdauer in einem Ausstellungsraum Kussszenen nach, die man von berühmten Gemälden oder Skulpturen kennt (Tino Sehgal).

Oral History: Auch Christoph Schlingensiefs Performances haben so etwas wie eine sofortige Mythenbildung nach sich gezogen. Dabei konnte Schlingensief nicht lügen, er ließ keine Lügen für sich zu. Er konnte nur fantastisch Geschichten erzählen. Die Spannung zwischen dem Nichtlügenkönnen und den fantastischen Geschichten, die er wahrheitsgemäß erzählte, brachten den Zuschauer in die Bredouille, ihm glauben zu wollen, nicht glauben zu können und dann aber glauben zu müssen.

Auch von Schlingensiefs **Passion Impossible** 1997 im Hamburger Schauspielhaus hörte ich zunächst Legenden. Die Premierengäste mit ihren teuren Tickets seien von Schlingensief in der Lobby in Empfang genommen und sozusagen in die Stadt entführt worden, wo er ihnen soziale Brennpunkte direkt in der Nachbarschaft des Theaters zeigte. De facto war bei **Passion Impossible. 7 Tage Notruf für Deutschland – Eine Bahnhofsmission** natürlich alles ganz anders: „Raus aus der Bude, rein

ins Leben" – mit dieser Devise eröffnet Schlingensief das Stück mit einer vierstündigen Gala. Sie beginnt mit der Tagesschau, dann wird das Publikum, hauptsächlich Hamburger Bourgeoisie, mit Marlene Dietrichs „Sag mir wo die Blumen sind" besungen und von Gastrednern der offenen Drogenhilfe informiert. Am Ende wird gespendet, und man kann Krawatten, Netzstrumpfhosen, Jacketts und weitere Kleidungsstücke der Mitwirkenden ergattern. Danach geht es mit dem Publikum in die am Bahnhof gelegene ehemalige Polizeiwache. Sieben Tage lang betreibt Schlingensief, der „Sozialarbeiter", seine Bahnhofsmission an verschiedenen Ecken im sogenannten Problemstadtteil St. Georg.

Diesmal geht es ihm nicht um Deutschland im Großen und Ganzen, sondern ganz konkret um die Polizeiwache als Anlaufstelle, wo Drogenabhängige und Obdachlose mit Suppen und Schlafplätzen versorgt werden. Jetzt haben sie die Möglichkeit, sich an einem Mikrofon öffentlich zu äußern. Verkleidet als Kardinalspolizist oder Sanitäter mischt Schlingensief zusätzlich Passanten, Scientologen und Stripclub-Besucher mit Megafon und Team auf. Eine Inszenierung, die eine Woche lang gesellschaftliche Probleme anspricht und in die offene Stadt, in das durch keinen Kunstrahmen geschützte reale Leben bringt.

Im darauffolgenden Jahr fand dann die 1. Berlin Biennale statt. In der Zwischenzeit war Schlingensief mit seiner Partei **Chance 2000** beschäftigt gewesen, die er 1998 mit einigen anderen gegründet hatte und die schnell wuchs. Schlingensief sagte, im Juni seien es schon 16 000 Mitglieder gewesen, gestartet hätten sie im März mit ein paar Hundert Menschen. Er hatte zuvor schon mit Alfred Biolek und Harald Schmidt den Verein gegründet, der die Unsichtbaren – die Behinderten, die Arbeitslosen, die Entrechteten – ermutigen wollte, sich mit ihrer Stimme an der politischen Gestaltung zu beteiligen. **Die Partei der letzten Chance**, wie sie

zu Anfang kurzzeitig hieß, richtete sich mit ihrem Wahlspruch „Scheitern als Chance" ganz bewusst an die Ausgegrenzten und forderte sie auf, sich zu Akteuren zu machen.

„Wähle Dich selbst" war auch das Motto von **Chance 2000** zur Premiere am 13. März 1998 in der Volksbühne. Jeder konnte in einem Wahlbezirk kandidieren, wenn er nur 2000 Wahlberechtigte fand, die ihm ihre Unterschrift gaben, damit er sich selbst wählen konnte. „Beweise, dass es Dich gibt." Als der Wahlkampfbus mit der ganzen Truppe bis in den September mit Aktionen durch Deutschland tourte, wurden immer wieder die Unbeteiligten zu den Beteiligten.

Seinen Wahlkampf begleitete Schlingensief mit Aktionen wie dem Aufruf zum „Baden im Wolfgangsee", am sommerlichen Aufenthaltsort von Helmut Kohl. Die sechs Millionen Arbeitslosen Deutschlands sollten – während Kohls Urlaub – im Wolfgangsee gleichzeitig schwimmen gehen, um Schlingensiefs konkreten Berechnungen zufolge den Wasserspiegel genau so weit zu erhöhen, dass das Kohl'sche Urlaubsdomizil geflutet würde. Es kamen dann aber nur ein paar Hundert Menschen, und die waren vor allem von der Presse und der Polizei.

Aufsehen erregte Schlingensief in den Berliner Medien auch, wenn er mit der ständig wachsenden Zahl seiner „Entrechteten" im KaDeWe einkaufen ging. Die ihn begleitenden Arbeitslosen, Obdachlosen und Behinderten wurden immer zahlreicher. Mit dem **Wahldebakel '98** in der Volksbühne am Wahlabend des 27. September fand die Aktion ihren Abschluss, nur ein paar Tage später eröffnete die 1. Berlin Biennale.

Und so wurde für die Ausstellung im Postfuhramt an der Oranienburger Straße in Mitte eine Installation realisiert, die wie ein verlassenes Wahlkampfbüro aussah: Demonstrationsschilder, Wahlplakate und ein übervoller Schreibtisch irgendwo in der

Mitte des Raums. Gegenüber hatte John Bock eine Rauminstallation aufgebaut, und ein Stockwerk darunter war es Jonathan Meese, der seinen ersten großen öffentlichen Auftritt hatte. In einer Art überdimensionalem Jugendzimmer mit Postern und Kopien seiner Idole, überfüllt mit Schriftcollagen, bespielte Meese seinen Raum als Live-Performance. Es muss das erste Mal gewesen sein, dass diese Künstler gemeinsam an einem Projekt beteiligt waren. Schlingensief wirkte noch etwas fremd, sah aber gleichzeitig auch aus wie ein Großmeister seines Faches: der öffentlichen, gesellschaftlich relevanten Performance.

Zur Eröffnung der Biennale wurde der große Kongress 3000 im Haus der Kulturen der Welt abgehalten. Als Teil seines Auftritts fuhr man Schlingensief und mich von dort mit einem Leichenwagen zurück an den Hauptausstellungsort. Für den Kunstkontext war Schlingensief damals viel zu bekannt, um sofort ernst genommen zu werden. Er war eine Gestalt aus den Medien, er wurde auf der Straße um Autogramme gebeten, er kam mit einer ganzen Entourage zu jedem Treffen. Aber schon damals verstand er es, diese Öffentlichkeit zu einem wesentlichen Teil seiner Arbeit zu machen. Ähnlich wie Joseph Beuys durch seine Kunst, seine öffentlichen Auftritte, seine Aktionen in der Kunstakademie, die zu seinem öffentlichen Rauswurf führten, seine Mitgründung der Grünen Partei mehr und mehr eine öffentliche Instanz wurde, war Schlingensief eigentlich immer schon öffentlich. Nur am Anfang noch keine Instanz. Eher ein Provokateur und Chaot, dachte das Feuilleton damals. Selbst seine documenta-Aktion wurde in ihrer Bedeutung, nämlich dass sie eine historische Situation wie die Kommune 1 in einer Re-Performance erfolgreich rekriminalisierte, nicht sofort erkannt. Der Schlingensief hatte mal wieder etwas angezettelt, war in Schwierigkeiten gekommen, hieß es damals. Seine Mutter wurde am Tag nach der Aktion beim Einkauf in einer Metzgerei in Oberhausen

darauf angesprochen, dass ihr Sohn verhaftet worden war, und brach in Tränen aus.

Schlingensief war von solchen Reaktionen seiner Familie immer äußerst erschüttert, er war ein liebender Sohn, der sich um seine Eltern sorgte und sich um sie kümmerte. Aber seine Kunst war seine Kunst, hier durfte es keine Kompromisse geben. Er hatte einen gesellschaftlichen Auftrag, eine Überzeugung, die es zu realisieren galt, und wenn sie jenseits jeder persönlichen Schmerzgrenze lag.

Schlingensief besuchte den Kosovo und brachte die Ästhetik der Flüchtlingslager dort mit nach Berlin. Die Bühnenbildnerin und seine damalige Lebensgefährtin Nina Wetzel hatte mit ihm an einer Installation gearbeitet, die in einem großen dunklen Raum Flüchtlingszelte hinter einem Stacheldrahtzaun zeigte. Aus den Zelten heraus wurden Videos projiziert, die Schlingensief und sein Team im Kosovo aufgenommen hatten. Mit dieser Arbeit lud ich ihn zu einer kleinen Touring-Version der Berlin Biennale ein, die 1999 im New Yorker PS1 gezeigt wurde. Schlingensief bereitete den Gastauftritt sorgfältig vor, und als er ankam, erschien in der **New York Times** ein Porträt über ihn. [4]

Das Kosovo-Lager sollte nicht sein einziger Beitrag zu der Ausstellung sein. Er wollte im Rahmen seiner **Deutschlandsuche '99** in der Bekleidung eines orthodoxen chassidischen Juden, also im schwarzen Anzug und mit Schläfenlocken, dazu ein schwarz-rot-goldener Fußballschal, 99 Objekte vor der Freiheitsstatue versenken. Die Gegenstände für die **Deutschland versenken** genannte Aktion hatte er auf der deutschlandweiten Tour **Wagner lebt! Sex im Ring**, innerhalb der **Deutschlandsuche**, gesammelt. Einen Teil der Objekte hatte er verbrannt und ihre Asche in eine Urne gefüllt. Den anderen transportierte er in einem Koffer. Ohne jede offizielle Vorbereitung oder Genehmigung würde

diese Aktion selbst zwei Jahre vor dem Terroranschlag auf das World Trade Center zu einer weiteren Verhaftung führen. Was war zu tun? Es war sofort klar, dass die einzige Möglichkeit, diese Aktionen durchzuführen – ohne ausgewiesen zu werden oder Schlimmeres –, darin bestand, jedes verfügbare Fernsehteam und jeden Fotografen zu organisieren, um die Aktion so öffentlich, so dokumentiert, so presserelevant wie möglich erscheinen zu lassen, und um nicht vom allgegenwärtigen Sicherheitspersonal um das Symbol der amerikanischen Freiheit gestoppt zu werden. Der Plan ging auf: Mit mehreren Fernsehteams, zig Fotografen und genügend Freunden mit Presseausweisen gewappnet, fuhr der Inner Circle um Schlingensief auf der Fähre los, und er versenkte tatsächlich eine Urne im Hudson River. Wir betraten unbehelligt Liberty Island, Schlingensief kniete in Anlehnung an Willy Brandt am Fuße der Statue nieder und ließ seinen Schal dort liegen. Jetzt mussten noch der Rest der 99 Objekte vom gebrauchten Tampon über Stofftiere bis hin zu einem Bußgeldbescheid über 99 Mark, den er für eine unangekündigte Demonstration gegen die österreichische Rechtsaußenpartei FPÖ bekommen hatte, im Wasser versenkt werden.

Nach vollendeter Performance feierten wir am nächsten Abend ausgiebig, und zwar im Windows on the World auf dem obersten Stockwerk des World Trade Center. Schlingensief inszenierter Terrorakt vor dem Symbol Amerikas wurde dann zwei Jahre später durch die Anschläge des 11. September in einem anderen Licht gesehen. Das für New York realisierte Kosovo-Lager bauten wir im darauffolgenden Jahr noch einmal auf. Im Museum Folkwang in Essen, im Zuge einer Ausstellung, die als eine sich verengende Spirale gestaltet war und die mit Robert Smithsons **Spiral Jetty** begann, war das Lager Endpunkt und Hauptarbeit dieser Schau. Seine Eltern kamen zur Eröffnung. Christoph war im Museum!

4

Christoph Schlingensiefs Kindheit in Oberhausen, die zeit seines Lebens starke familiäre Bindung, die Erfahrung des Filmemachens als Hobby und Praxis bei den Schlingensiefs, seine katholische Erziehung, seine Jahre als Messdiener waren prägende Einflüsse.

Seine treue, fast naive Vorstellung von Gut und Böse, dem Erlaubten und dem Verbotenen ist ein wichtiger Schlüssel zum Verständnis seiner Arbeit. Sein Glaube, seine Moralvorstellungen, seine Faszinationen und Ängste, sein Begriff von Scham und Sünde, Rechtschaffenheit und Sexualität sind im Grunde so unfrei und konservativ, dass sie zusammen mit seinem ständig zweifelnden, Grenzen sprengenden kreativen Kopf genügend Spannungen hervorbrachten, die er in seiner Kunst öffentlich teilen und produktiv machen konnte.

Diese scherenschnittartige, vereinfachte Kategorisierung der Welt, seine privat und öffentlich gelebten und ständig ebenso hinterfragten Prinzipien, waren eine treibende Kraft. Schlingensiefs Verständnis von rechtschaffener Politik und nötigem zivilen Ungehorsam waren so kompromisslos, dass er sie bei jeder Gelegenheit anwenden und ausüben musste.

Seine Vorstellung von Afrika, von kolonialer Mitschuld und Wiedergutmachung, seine Projektion auf den Schwarzen Kontinent von wilder, ausgelebter Sinnlichkeit, Sexualität und Angst vor Aids, ist die einer provozierenden Karikatur.

Für ihn waren diese Ängste ebenso bestimmend wie seine Ideen. Besondere Themen und Gebiete waren verbunden mit spezifischen

Ängsten. Sexualität war gepaart mit der schon genannten Angst vor Aids, die Tropen mit der Furcht vor Parasiten und unbekannten Krankheiten. In einem Interview mit Alexander Kluge beschreibt er, wie Mücken im Amazonasgebiet Denguefieber übertragen, Parasiten durch die Harnröhre in die Harnblase schwimmen und diese von innen zu fressen beginnen, wenn man unvorsichtig im Amazonas schwimmt oder einfach in den Fluss pinkelt. Ein Baumsamen sei ihm ins Ohr geflogen, dieses habe sich entzündet, und der Samen sei gekeimt. [5]

Seine Kolumne in der **Frankfurter Allgemeinen Zeitung** (2002) hieß „Intensivstation" und speiste sich aus dem Gegensatz von Krankheitsphobie und Todessehnsucht. Leichenwagen, wie bei der Performance während der Berlin Biennale, oder ein Leichenzug wie in dem Film **Egomania** mit Tilda Swinton hatten immer etwas von einem morbiden Flirt. Aber dieser kreative Kopf musste stets alle Eventualitäten und möglichen weiteren Handlungsverläufe blitzschnell durchdenken: „Ich kann nicht nur an das Gute glauben [...] Ich bin böse. Ich will das Böse in mir schildern." [6] Darin liegt auch eine Aufrichtigkeit, selbst das schon im inneren Dialog Verworfene mitzuteilen.

5

Das während der Wiener Festwochen im Jahr 2000 verwirklichte Kunst- und Filmprojekt **Bitte liebt Österreich** machte nicht nur das damals neue Reality-Format **Big Brother** zum Thema, sondern verband es mit der Empörung über die in Österreich gerade durch den FPÖ-Vorsitzenden Jörg Haider geschürte Fremdenfeindlichkeit und

die erstmalige Regierungsbeteiligung der FPÖ.

Schlingensief stellte von Kameras überwachte, umzäunte Container direkt neben der Wiener Staatsoper auf, ließ zwölf schauspielernde „Asylbewerber" einziehen und überließ es den Zuschauern der für sechs Tage eingerichteten Live-TV-Webseite, jeden Abend zwei Teilnehmer aus dem Abschiebe-Container herauszuwählen. In Schlingensiefs **Big Brother**-Version mussten sie aber eben gleich das Land verlassen – nur der Sieger bekam eine österreichische Ehefrau, zwecks Visum ...

Durch Recherche und Übung hatte sich Schlingensief den Jargon der Haider-Partei und der kommentierenden Presse angeeignet. Auf dem Dach des Containers stand ein Schild: „Ausländer raus" und daneben die Fahnen der FPÖ, die immerhin als zweitstärkste Partei aus den Wahlen hervorgegangen war. Von einer Bühne rief Schlingensief die nationalistischen Parolen Jörg Haiders und seiner FPÖ in die Menge. Man musste ihn machen lassen: Es waren ja alles Zitate aus dem Wahlkampf. Aber der Aufruhr auf dem Herbert-von-Karajan-Platz war enorm. Als prominente Gäste verbrachten unter anderem Gregor Gysi, Daniel Cohn-Bendit, Josef Bierbichler und Elfriede Jelinek ihre Tage bei den Asylbewerbern. Einmal musste die komplette Aktion für zwei Stunden unterbrochen werden. Demonstranten stürmten die Container und zerstörten die rechtspopulistischen Schilder und Banner, weshalb die Presse vermutete, es seien eigentlich Schlingensief-Unterstützer gewesen.

Die Wiener Aktion hat Schlingensief großen Respekt vom (deutschsprachigen) Feuilleton und der Bevölkerung eingebracht, und irgendwie war das etwas, was Schlingensief dann sofort wieder mit all seinen Extremen und Gegensätzen entwerten musste. Trotz seiner ungeheuren Sehnsucht nach Liebe und Zuspruch machte ihn Lob misstrauisch, er brauchte den Gegenwind. Also drehte er **U3000** für den Musiksender MTV,

wo er sogar einmal seine Hosen runterließ. Das mit dem hohen Ansehen war dann erst mal wieder gegessen.

Es ist drei Uhr morgens und Christoph hämmert gegen die Tür: „Mach auf, mach auf. Ich sterbe! Mach auf, ich bin sterbenskrank!" Im Halbschlaf raunze ich: „Nicht schon wieder", drehe mich um und schlafe weiter.

Fünf Uhr morgens. Christoph hämmert erneut gegen die Tür. Für ein paar Monate hat Christoph in den Kunst-Werken in der Auguststraße 69 in Berlin-Mitte das Kino 69 eingerichtet, und oben im Seitenflügel liegt sein Wohnatelier im Stockwerk über meiner Wohnung. Er hämmert wieder: „Nein, nein, ich bin kein Hypochonder heute. Ich sterbe wirklich." Endlich werde ich wach und öffne die Tür. Christoph ist vollkommen entgeistert, hält sich die Brust und sagt: „Wir müssen ins Krankenhaus, wir müssen ins Krankenhaus." Erst vor einem Jahr hatte mich Christoph im Rudolf-Virchow-Krankenhaus der Charité besucht, als ich einen Blinddarmdurchbruch und eine Bauchfellentzündung hatte und er am Krankenbett saß, nachdem er den Krankenschwestern Autogramme geben musste, die Tür hinter sich zu machte und sagte: „Das hatte ich auch mal, da ist mir die Scheiße aus dem Bauch gequollen. Ich dachte, ich werde nie wieder gesund. Da musst du durch." Ich muss an diese Worte denken, wo er jetzt vor mir steht. Er schwitzt, ist leichenblass, und dennoch hätte ich ihn nicht ernst genommen, wenn ich nicht kurz seine heiße Stirn gefühlt hätte. Ich rufe ein Taxi, wir fahren ins Virchow-Krankenhaus. In der Notaufnahme will erst keiner zuständig sein, ich muss rabiat werden, um überhaupt Aufmerksamkeit zu bekommen.

Die Aufnahmeschwester, die wohl noch vom Nachtdienst hier ist, denkt, als sie Christoph als **den** Schlingensief (bekannt aus Funk und Fernsehen) erkennt, erst an einen Trick mit der versteckten Kamera. Sie ist bewusst ruhig, nimmt

uns aber überhaupt nicht ernst. Ich sage sehr streng, fast autoritär, dass sie sich diese Haltung an den Hut stecken soll, dass es sich hier wirklich um einen Notfall handelt. Endlich wird Christoph eingeliefert, untersucht und liegt binnen einer halben Stunde am Infusionsschlauch. Ich warte, bis irgendwann die Schwester wiederkommt und sagt: „Na ja, das war knapp." Er hatte eine akute Herzbeutelentzündung. Diesmal war Christoph wirklich kein Hypochonder gewesen.

„Die Kunst sollte ihren politischen Anzug wieder aus'm Schrank holen." [7] Gesagt, getan. Schlingensief, der Künstler, mischt nach der österreichischen die deutsche Politik auf – mit der **Aktion 18**. [8] Während des Bundestagswahlkampfs der FDP im Sommer 2002 baut er in der Duisburger Innenstadt einen Informationsstand auf. Es laufen Videosequenzen, in denen man brennende Bücher vor einer FDP-Flagge sieht. Exemplare von Martin Walsers **Tod eines Kritikers**.

Am nächsten Tag schreit Schlingensief während seiner Aufführung von **Quiz 3000 – Edition Wahlkampf** auf dem Duisburger Festival Theater der Welt: „Tötet Jürgen Möllemann, tötet Jürgen Möllemann!" Einen Tag später, am 24. Juni 2002, fährt er mit einem alten amerikanischen Schulbus, dem sogenannten Möllemobil, zusammen mit seinen „Wahlhelfern" durchs Ruhrgebiet. Ziel der Reise ist die von Möllemann gegründete Firma WEB/TEC in Düsseldorf. In einem Transporter wird ein Klavier mitgebracht. Schlingensief stellt es vor das Firmengebäude und schüttet Waschpulver hinein. Um die Töne auf ihre Reinheit zu überprüfen. In den Vorgarten wirft er 7000 Patronenhülsen, 20 Kilogramm Federn und einen Fisch – „Ein altes Hexenritual. Auf Beschmutzung folgt Abwehr." [9]

Am Ende zündet Schlingensief eine von FDP-Werbematerial bedeckte Israelflagge an. Die Polizei kommt, löscht und verhaftet. Wieder einmal muss Schlingensief auf die Polizeistation und seine Personalien abgeben. Nicht, dass er sich von so etwas einschüchtern ließe. Tags darauf baut er vor den Kammerspielen einen weiteren Stand auf, diesmal mit Grabkerze, Kondolenzbuch und einem Zettel, auf dem „Wir trauern um Möllemann" steht, während im Hintergrund Mozarts Requiem läuft. Auf die Frage nach dem Zweck dieser Aktion antwortet Schlingensief einfach: „Ich will versuchen, die rechte Szene mit ihrem ganzen Hin und Her mit aufzubrechen und auch tatsächlich in ein Licht zu zerren und auch öffentlich zu operieren." [10] Die Ereignisse werden sogar zum Thema einer Aktuellen Stunde im Bundestag.

Als Reaktion veranstaltet Möllemann eine Pressekonferenz, bei der er angibt, sich „persönlich verletzt" zu fühlen. Außerdem fordert er die Düsseldorfer Staatsanwaltschaft auf, wegen „Volksverhetzung" und „Aufruf zur Straftat" gegen Schlingensief zu ermitteln. Mit seiner **Aktion 18** hat es Schlingensief tatsächlich geschafft, den FDP-Mann aus der Reserve zu locken und auf die Palme zu bringen. Wie weit es Schlingensiefs Verdienst war, wie weit eine Unausweichlichkeit, kann keiner sagen. Klar ist, dass Möllemann unter dem enormen Druck der Presse, der Öffentlichkeit, des Rechts und seiner Parteigenossen zusammenbrach und schließlich aus der Partei austrat.

Ein Jahr später. Schlingensief installiert seine **Church of Fear** und die Pfahlsitzer auf der Biennale in Venedig, als seine Mutter anruft: „Christoph, der Möllemann ist vom Himmel gefallen. Sag nichts, wenn die Polizei anruft!" Dann legt sie auf. [11]

Möllemann ist am 5. Juni 2003 beim Fallschirmspringen ums Leben gekommen. Nicht nur Schlingensiefs Mutter, auch der Autor dieser Zeilen war überzeugt, dass dies eine Nachwirkung von Schlingensiefs Aktion in Düsseldorf war.

Der Anruf von Frau Schlingensief erfolgte an demselben Tag, als Wolfgang Wagner Schlingensief einlud, in Bayreuth zu inszenieren.

6

Nach seinen Filmen, Theaterstücken, politischen Aktionen und Performances hat Schlingensief sich also 2004 auch die Opernbühne erschlossen. Er akzeptierte, im Rahmen der Bayreuther Festspiele Wagners **Parsifal** zu inszenieren. Zusammen mit dem Dirigenten Pierre Boulez wagte er sich zum ersten Mal an einen wahrhaft klassischen Stoff. Boulez kam wohl hauptsächlich noch einmal auf den Grünen Hügel zurück, weil er Schlingensief ungeheuer spannend fand.

Jeder, der die Aufführung gesehen hat, wird bezeugen können, dass Schlingensief dem Stück seine unvergleichliche, idiosynkratrische Note verliehen hat. Die Gralslegende spielt bei ihm nicht an einem legendären, ätherischen Ort, sondern in den Armenvierteln Südamerikas; seine Gralsburg „ist ein Ghetto" [12]. Wieder einmal hat Schlingensief einen kulturellen Überbogen gespannt, einen alten Stoff in unsere neue Welt geholt. Das Leiden und die Suche nach Erlösung, um die es im **Parsifal** geht, verteilen sich auf sämtliche Kontinente, christliche Rituale vermischen sich mit denen eines alten Zauberglaubens. Der magische Effekt der Wagner'schen Musik wird von ihm in Bilder übertragen.

Wirklich beeindruckend ist die Harmonie der Zusammenarbeit – Pierre Boulez und selbst die Sänger haben sich nach anfänglicher Verweigerung letztendlich auf Schlingensiefs Inszenierung eingelassen, sie scheinbar verinnerlicht. Boulez macht den **Parsifal** zur modernen Musik, die Tempi sind schnell, und trotzdem

vermittelt sich „schönste Ge-
lassenheit" [13].

Die Presse ist sehr angetan, es
gibt keinen Skandal – wie das zu-
vor erwartet wird. Im Gegenteil.
„Ein Sieg für Pierre Boulez und
das Team Schlingensief", schreibt
Monika Beer am 27. Juni 2007 im
Fränkischen Tag, und Eleonore
Büning schreibt am 4. August
2007 in der **FAZ**: „Vielleicht kam
bisher kein ‚Parsifal'-Regisseur
dem Raum-Zeit-Gefüge der Wag-
nerschen Musik näher als Schlin-
gensief. Es gibt keine linear zu
erzählende Geschichte mehr in
diesem ‚Parsifal'; alles geschieht
simultan."

Die Bühne des **Parsifal** war eine
weitere Station auf dem Weg zur
Entstehung des späteren Ani-
matographen, einer begehbaren
Rauminstallation mit projizierten
Filmen und einer zentralen Dreh-
bühne. Der Animatograph folgt
dem Prinzip der ständigen Bewe-
gung, und die Zuschauer werden
einmal mehr zu Akteuren, die
diesen „Seelenschreiber" antrei-
ben und sich durch ihn abbilden.
Der Besucher tritt in den Film ein,
seine Präsenz und sein Schatten
schneiden, blockieren und über-
lagern die projizierten Bilder, wo-
durch sich der Animatograph mit
der Ausstellungssituation und
dem jeweiligen Ort auflädt. Die
Linearität einer möglichen Hand-
lung wird durch die Gleichzeitig-
keit verschiedener Bildebenen und
Handlungsstränge im Zufallsprin-
zip aufgelöst. Die Gegenwart, das
heißt die Bild-„Störungen" durch
die Besucher, kombiniert sich aus
einer endlosen Anzahl von visuel-
len Möglichkeiten.

Das Ziel ist ein Höchstmaß an
Aktion, ohne Anleitung, ohne
Regie. Die Besucher werden
zu Improvisationskünstlern, und
doch ist nichts gekünstelt. Der
Animatograph, der von Island,
wo er entwickelt und während
des Reykjavík Arts Festival 2005
zum ersten Mal der Öffentlich-
keit gezeigt wurde, über Nami-
bia, wo Schlingensief mit Patti
Smith **The African Twintowers** rea-
lisierte, nach Neuhardenberg und
ans Wiener Burgtheater reiste,

spiegelt ihre Anschauungen, Hoff-
nungen, Ängste. Es ist eine „Kon-
frontation des authentischen Ichs
mit dem ästhetischen Raum". Na-
tur, Kultur und Transzendenz ge-
hen ineinander auf und werden zur
animierten Realität. [14]

In einem Interview mit Gerhard
Ahrens erklärt Schlingensief:
„Dieter Roth hat gesagt: ‚Die
Umgebung wird zum Werk und
das Werk zur Umgebung.' Das ist
eigentlich der Satz zum Animato-
graph." [15] Er würde auch als Mot-
to einer Schlingensief-Biografie
taugen.

Nachdem Schlingensief mit der
Inszenierung auch Respekt von
seriösen Opernkritikern geern-
tet hatte und durch den Prozess,
durch die Proben und Zusammen-
arbeit mit dem Ensemble und vor
allem Pierre Boulez extrem viel
lernen konnte, wollte er gern noch
einmal Wagner „machen". 2007
holt er zusammen mit dem Goe-
the-Institut also Wagner in die
Amazonas-Tropen und inszeniert
mit dem Dirigenten Luiz Fernando
Malheiro den **Fliegenden Holländer**
im Opernhaus von Manaus: ein
rosafarbenes Opernhaus als Ku-
lisse für Schlingensiefs **Fliegen-
den Holländer**. Am Vorabend der
Premiere findet die „Prozession"
statt, ein Freiluftspektakel mit
Sambagruppen und spätnächtli-
cher Bootsfahrt auf dem Rio Ne-
gro – Schlingensief, geladene inter-
nationale Gäste und Journalisten
fahren mitten in der Nacht durch
den Regenwald, zu einer Totem-
zeremonie in einer zwei Stunden
entfernten Klosterruine im Ur-
wald, wo das Orchester spielt, ge-
filmt und am Ende ein Feuerwerk
abgefackelt wird.

Am Abend darauf dann die Pre-
miere im Inneren des eiskalt
heruntergekühlten Opernsaals
in dieser ansonsten unendlich
feuchtheißen Tropenregion. Vie-
le der Trommler aus den lokalen
Sambaschulen, meist Bewohner
der Slums der Urwaldmetropo-
le, betreten zum ersten Mal den
sonst dem Bildungsbürgertum
vorbehaltenen Raum. Für Kenner
aus aller Welt ist diese zeitge-
nössische Inszenierung schwer

nachzuvollziehen, und auch das
lokale Publikum ist verstört. Aber
es sind doch ebenso viele Bravo-
wie Buhrufe zu hören, und dieses
Gesamtkunstwerk von Wagner
und Schlingensief im Amazonas
wird ein unvergessliches, an Fitz-
carraldo erinnerndes Happening
in einem der größten Opernhäu-
ser der Welt.

2008 bespielt Schlingensief eine
Ausstellung mit Fotos und Film-
material aus Nepal. Ein paar Jah-
re zuvor hat er unter dem Titel **Die
Seelenwanderung** in Nepal Recher-
chen für seinen Pfahlsitzwettbe-
werb und die **Church of Fear** be-
trieben: 117 Pilger wandern auf
einem 191 km langen **Church of
Fear**-Festzug in Richtung Kath-
mandu – sogar der Bürgermeis-
ter der Königsstadt Bhaktapur,
Kapore Manzing, begrüsst die
Pilger auf der Durchreise. Im
Zentrum des heiligen Durbar-
Platzes mitten in Kathmandu
hält Schlingensief eine Rede und
bedankt sich für die Unterstüt-
zung der deutschen Botschaft.
Eine Woche der Bekennung zum
Glauben, die Schlingensief und
die zahlreichen Teilnehmer nie
vergessen.

In seinen Videoaufnahmen sind
brennende Leichname zu sehen.
Die Körper werden zuerst um
den Mund herum angezündet,
der Stelle, an dem der letzte
Atem und damit die Seele ent-
weicht. Bei all dem Rauch hatte
Schlingensief nicht atmen kön-
nen, also ging er bei seiner Rück-
kehr in Deutschland direkt zum
Arzt.

Eine Woche später hat Schlingen-
sief erfahren, dass er Lungenkrebs
hat. Ich erinnere mich, wie er mir
das am Telefon erklärte. Er habe ja
nie geraucht, sagte er mehrmals.
Schlingensief hat seinen Kampf
gegen die Krankheit und für mehr
Lebens- und Schaffenszeit pro-
duktiv und öffentlich gemacht.
**Sein Buch So schön wie hier kann's
im Himmel gar nicht sein** wurde ein
Bestseller in Deutschland, doch
seine Beschäftigung mit diesem
Tabuthema in der deutschen Öf-
fentlichkeit fand nicht nur positive
Resonanz.

7

Es ist der 1. August 2009. Ich bin in einem kleinen Schloss in Brandenburg. Heute Morgen hat Christoph Schlingensief Aino Laberenz standesamtlich geheiratet. Antje Vollmer, die ehemalige Bundestagsvizepräsidentin und Pastorin, die ich Christoph vor ein paar Jahren vorgestellt habe, ist mittlerweile enger mit ihm befreundet als ich. Sie vollzieht für ihn und Aino eine feierliche Zeremonie im Garten des Schlosses. Der Architekt seines Operndorfes, Francis Kéré, schlägt die Tür des Autos zu, aus dem wir gerade aussteigen, und klemmt mir fast den Finger ab. Was für ein Tag. Brandenburg.

Am Abend gibt es ein großes Essen, es wird gelacht, getrunken und getanzt. Für einen Moment sitze ich neben Henning Nass, wir sind gerührt von der Hochzeit und schwelgen ein bisschen in Erinnerungen: wie wir uns alle kennengelernt haben und die ersten Jahre, 1995, 1996, 1997 und, ach Gott, die documenta. Ich muss lachen und sage: „Henning, weißt du eigentlich, dass du und Christoph damals auf unserem ersten Arbeitstreffen in Kassel mich vollkommen hochgenommen habt und mir erzählt habt, dass ihr in einer Sauna untergebracht wärt, in der die Leute nur mit Handtüchern bekleidet herumlaufen? Erst jetzt, zwölf Jahre später, wenn ich dich vor mir habe, fällt bei mir langsam der Groschen. Natürlich war das alles eine Verarschung, aber bei euch weiß man ja nie." Henning guckt mich verdutzt an und sagt: „Was? Verarschung? Nein, wir waren in einer Sex-Sauna untergebracht, du hast uns damals nur einfach nicht ernst genommen. Es war der komplette Horror, ich habe heute noch Albträume."

Die Feier zieht sich bis in die frühen Morgenstunden – eigentlich eine ganz normale, spießige Hochzeit, wenn es hier nicht um Christoph und Aino ginge.

Christoph Schlingensief war ein extrem intelligenter, schnell denkender, wortgewandter, sich radikal verantwortlich fühlender, überraschend kreativer, Öffentlichkeit und Aufmerksamkeit suchender Mensch. Einer, der sich voll und ganz der Verantwortung gestellt hat, als Mensch, als Bürger, als Künstler in jeder Situation zu versuchen, das Richtige zu tun, es herauszufordern, auszusprechen und abzubilden, oder zumindest deutlich zu zeigen, was nicht das Richtige ist.

Ebenso furchtlos wie eloquent, neugierig wie aufmerksam, kompromisslos sich und seine Umwelt oft unter ungeheuren Anstrengungen und Schmerzen bewegend, hatte er eine Weltanschauung und Einstellung, die ebenso von Philosophie und Religion wie von seiner Erziehung und Persönlichkeit geprägt war und aufgrund derer er die Welt in Kategorien wie Gut oder Böse, Falsch oder Richtig, Sünde oder Erlösung unterteilte. Er strebte ohne zu zögern danach, die Welt zu verändern, Bilder zu machen, Bilder zu hinterlassen.

Seine Aura und Energie erzeugten eine Hochspannung, die aggressiv herausfordernd wie liebenswert gewinnend sein konnte. Durch sein Verhalten hat er versucht, seine Umgebung und sein Gegenüber zu spiegeln, um mit seiner sowohl extrem intuitiven als auch analytischen Auffassungsgabe herauszufinden, was jemandes Anliegen und Wesen ist: Woher kommst du, wer ist deine Familie, wie wurdest du erzogen, woran glaubst du, was ist deine Religion? „War es Nummer 35 oder 37, das Haus, in dem du aufgewachsen bist ..."

Christoph war so öffentlich, wie er vorsichtig und privat war. Er war für mich wie ein enger Freund, den ich nie wirklich kennengelernt habe. Der mir eigentlich nie wirklich vertraut hat, das Misstrauen

sogar zum Teil unseres Miteinanders machte. Er hat mir gegenüber immer sein Geheimnis bewahrt. Selbst mit einem Freund gab es nie Waffenstillstand. Er war wie eine Trutzburg mit Wassergraben, wo bei dem geringsten Anlass die Torbrücke hochgezogen und scharf geschossen wurde. Aber er konnte auch partout nicht alleine sein, im Grunde war er ein hoffnungsloser Einzelgänger. In seiner Kunst hat er von jedem eingeklagt, dass man haftbar ist, für das, was man tut.

Aufgewachsen in der alten BRD, einem Westdeutschland der 1960er und 70er Jahre, wo ziviler Ungehorsam als oberste Bürgerpflicht galt, wo jedes Verhalten und selbst Nicht-Verhalten als politisch gesehen werden musste vor dem Hintergrund der Nazizeit,[16] setzte er Politik, Geschichte, Privates und Kunst in eine zwangsläufige Abhängigkeit voneinander. Schlingensiefs Kunst war eine direkte Konsequenz aus seiner Zeit, seiner unhinterfragten Überzeugung, Künstler zu sein, seinem Willen und Zwang zur Kunst und seiner extrem sensiblen Neugierde, die Werke anderer zu verstehen, sich anzueignen und sie in seiner eigenen Arbeit fortzusetzen. Filmen als Kunstform seiner Familie, seines Vaters fortsetzend, wollte er Filmemacher werden. Doch die von ihm gewählte Form und provozierenden Inhalte katapultierten ihn zum Theater, der Oper, der Literatur, dem Fernsehen, zu öffentlichen Aktionen und der Kunst. Er hat als Lebenswerk ein Gesamtkunstwerk hinterlassen, in dessen Zentrum er als Regisseur und Akteur steht.

Kurz vor seinem Tod wollte er noch einen letzten Film machen! Ein Drehbuchentwurf wurde zusammen mit seinem langjährigen Freund und ehemaligen Kollaborateur, dem Regisseur Oskar Roehler, verfasst.[17] Und genau so, wie der Film ein letztes großes Statement zum Stand der Kunst und der Welt im Allgemeinen abgeben sollte, so spezifisch, großzügig und nach vorne gewandt wollte Schlingensief ein Operndorf in Afrika bauen.

Oper, das war für Schlingensief eigentlich „der Überbegriff für den elitären Glanz der Hochkultur", aber den wollte er mit seinem Projekt in Burkina Faso ja „sprengen" und „Fantasien freisetzen"! [18] Wieder einmal ein Ehrgeizprojekt mit dem typischen Fitzcarraldo-Größenwahn, aber er hat es tatsächlich geschafft, dieses Vorhaben zu initiieren.

Die Oper als Synästhesie, als Synthese von Film als bewegten Bildern, als Performance von Schauspiel, als Aktion, ist vielleicht die Kunstform, die das Gesamtkunstwerk Schlingensief am ehesten zusammenbringt. Insofern ist das Operndorf in Burkina Faso, einem der ärmsten Länder der Welt, auch eine ganz konkrete Zuspitzung seines Werks. Es ist die Grundsteinlegung für eine Zukunft, ein Ort, an dem all die Facetten seiner Kunstpraxis gelehrt

und ausgeübt werden. Sozusagen ein erweiterter Opernbegriff als künstlerische Ausbildung.

Es ist der 29. August 2010. Wir sind in Oberhausen. Als Aino mich einlud, war ich in Bogotá, und irgendwie habe ich sofort gesagt, dass ich nicht aus Kolumbien nach Oberhausen kommen kann. Eine Schutzbehauptung. Drei Tage später sind wir dann doch alle da, der Ex-Bundespräsident, Christophs Freunde und Feinde, seine gesamte Familie, die richtige Familie und die Wahlverwandtschaft. Am Ende des Gottesdienstes versammeln wir uns auf dem Hauptplatz in Oberhausen, wo auch die elterliche Apotheke steht. Da ist der Platz, da ist die Apotheke, da ist die Kirche, alles nur einen Steinwurf voneinander entfernt. Nachdem die Orgel einige Choräle gespielt hat, wird die Musik irgendwie entführt. Es

hört sich jetzt an, als ob eine Aufzugsmusik gespielt wird, dann ein Walzer. Es heißt, Helge Schneider sitzt an der Orgel. Der Sarg wird herausgetragen. Horst Gelonneck, ein „Behinderter" aus seiner Künstlerfamilie, läuft hinter dem Sarg her und ruft: „Gute Reise. Pass auf dich auf, Christoph. Gute Reise." Der Sarg wird in den Leichenwagen gebracht, und der Wagen fährt ab.

Der Autor dankt Fanny Sophie Diehl für die Recherche und Formulierung der Bildbeschreibungen und Aino Laberenz für die aufmerksame Lektüre und wichtige Hinweise.

1 Presseartikel abgedruckt in: Christoph Schlingensief, *Ich weiß, ich war's*, hrsg. v. Aino Laberenz, Köln: Kiepenheuer & Witsch 2012, S. 48.

2 Schlingensief, *Ich weiß, ich war's*, a.a.O., S. 40.

3 Carl Hegemann, „Egomania. Kunst und Nichtkunst bei Christoph Schlingensief", in: *Christoph Schlingensief, Deutscher Pavillon 2011. 54. Internationale Kunstausstellung Biennale di Venezia*, hrsg. v. Susanne Gaensheimer, Köln: Kiepenheuer & Witsch 2011, S. 199–210, hier S. 203.

4 „Christoph Schlingensief: A Heavy Puncher Who's Outrageous", in: *The New York Times*, 31.10.1999.

5 Vgl. Christoph Schlingensief im Gespräch mit Alexander Kluge, „Der Baum in meinem Ohr", in: *Prime Time – Spätausgabe*, dctp, RTL, 16.12.2007.

6 Schlingensief, *Ich weiß, ich war's*, a.a.O., S. 226 f.

7 Christoph Schlingensief, „Tötet Möllemann", https://www.youtube.com/watch?v=suEBDswFMWg (abgerufen am 1.10.2013).

8 Der Name ist angelehnt an die von Möllemann mitinitiierte Wahlkampagne „Strategie 18", mit der die FDP bei der Bundestagswahl 18 Prozent der Stimmen erreichen wollte.

9 Christoph Schlingensief, „Mein Tagebuch", http://www.aktion18.de/foto.htm (abgerufen am 1.10.2013).

10 Christoph Schlingensief, „Tötet Möllemann", https://www.youtube.com/watch?v=suEBDswFMWg (abgerufen am 1.10.2013).

11 Schlingensief, *Ich weiß, ich war's*, a.a.O., S. 133.

12 Claus Spahn, „Das Bayreuther Hühnermassaker", in: *Die Zeit*, 29.7.2004, http://www.zeit.de/2004/32/Parsifal (abgerufen am 1.10.2013).

13 Gerhard Rohde, „Schönste Gelassenheit auf der Gerümpelbühne", *FAZ*, 1.8.2005, http://www.schlingensief.com/projekt.php?id=t044&article=2005_faz (abgerufen am 1.10.2013).

14 Jörg van der Horst, „Der Animatograph – Eine ‚Lebensmaschine' von Christoph Schlingensief", in: *Der Animatograph – Odins Parsipark, von und mit Christoph Schlingensief auf dem Flugplatz Neuhardenberg*, Programmheft, hrsg. v. Stiftung Neuhardenberg, S. 3. (abrufbar unter http://www.schlingensief.com/downloads/parsipark_programmheft.pdf).

15 „Das Universum hat keine Schatten. Christoph Schlingensief im Gespräch mit Gerhard Ahrens", in: *Der Animatograph – Odins Parsipark*, a.a.O., S. 8.

16 „Ich hatte die Angst in mir – manchmal spüre ich sie heute noch –, dass da irgendwelche Nazi-Moleküle in mir stecken." Schlingensief in: *Ich weiß, ich war's*, a.a.O., S. 203.

17 Siehe „Exposé für einen Film von Christoph Schlingensief", in: Schlingensief, *Ich weiß, ich war's*, a.a.O, S. 274 ff.

18 Ebd., S. 166.

KLAUS BIESENBACH
CHRISTOPH SCHLINGENSIEF

1

Twelve years ago, when one still used to answer the phone when it rang, I could see on the screen that it was Christoph. "Klaus! Klaus!" he called, or rather shouted, "I'm in Kürten. I'm with my parents driving on the Meiersberg. Which house did you grow up in? 35 or 37, was it?" I caught my breath. Another of Christoph's shock actions. He can't really be there? "Yes, I'm here at the house. It's number 35, it was number 35. I'll ring the bell and talk to your parents." I was so shocked I almost shouted back at him: "Don't you dare! If you ring the bell our friendship is over. Just don't you dare ring it!" I heard him running around outside somewhere. "I'm going to ring the bell," he said, "I'm going to ring it. But my parents don't want this, I've got to get back into the car." And with that the conversation was over. I was convinced, of course, that Christoph was just taking the opportunity of some theater break or

whatever to boost my adrenalin level. It wasn't until several months later that I discovered a DVD in an envelope from Christoph in a pile of unanswered mail. I saw him running around my parents' house at Meiersberg 35 with his camera, then stopping at the door. And I heard myself shouting into the phone, "Just don't you dare ring it!"

In the fifteen years that I knew Christoph Schlingensief, working with him, temporarily living in an artist community with him at Kunst-Werke Berlin in the late 1990s, traveling with him, being visited by him in the hospital, visiting him in the hospital, I could never say what, for him, was art and what was life, what was experienced reality and what was imagined reality, what was based on fiction and what on facts, what was performance and what was simply acting, doing.

Although Schlingensief was a very private person, he led a public life. When he was still at primary school he was making films, and the local newspaper wrote about him when he acted in *The Little Prince* (1972). [1] The camera became an extension of his body: I film, therefore I am. In the course of his life, filming exploded from amateur Super 8 and 16 mm to professional film

formats and the ubiquitous digital camera in mobile phones. Everyone makes films today, little videos, YouTube clips. At the start of Schlingensief's artistic career, moving pictures were either a family hobby or involved huge production expenses. Making films, motivating and directing actors, organizing locations and sets and the necessary scenery, were part of his creative work very early on. For instance, at the age of fifteen he used a helicopter and had a freeway temporarily shut down.

Reminiscing about his childhood, he wrote how his father filmed him and his mother, and how the camera's technology dictated how they were to act: "My mother and I would run around outside somewhere, my father following with his camera. Every 15 seconds he'd call out, 'Stop,' we stood stock-still, waited, he wound up the camera, then called, 'Right'—and we could move again. My mother and I freezing every 15 seconds, then moving, then freezing, and my father winding his camera up like a maniac the whole time. It was a bit like that kids' TV series with the boomerang. There was a boy who could bring the world to a standstill with his boomerang. When the boomerang was flying through the air, everything froze. And the boy

could capture the delinquents. I found it terrific." [2]

At the age of ten or eleven, Schlingensief projected his own early silent movies on the family TV. The picture was switched off but the sound was still on. The resulting disconnect and asynchrony fascinated him. Right from the start, the camera was an extension of his eye and his view of the world; it realized and disseminated his vision, and captured it in a visual memory. Schlingensief was afraid of going blind, which, he feared, would have rendered his life and his art impossible. When his father started to lose his sight through a combination of glaucoma and cataracts, a clock began ticking for Schlingensief. Ideas and concepts from the language of film would accompany him throughout his artistic career: black frame, cut, multiple exposure, cross-fade ...

In 1984, *Tunguska* had its premiere at the Hof International Film Festival. Schlingensief had worked on fifteen minutes of the film elaborately so that it looked like the film had caught fire. The illusion was so perfect at the premiere that the projectionist fell for it and stopped the film in alarm. After he had restarted it and demonstratively exited the projection room, the film really did catch fire. Carl Hegemann, his dramaturg and longtime collaborator, put it in two sentences: "The film projected onto the screen a burning film that suddenly really did catch fire. This providential collision of art and non-art, of aesthetic shock and a genuinely shocking event, was a key experience for Schlingensief"[3] —a key experience for an artist for whom what counted was the transgression of boundaries, a permanent state of emergency, and permanently excessive demands.

When I first met Schlingensief in 1995, he had reached a point where he feared no one was willing to fund his films anymore, for which reason he used theater

as a new action platform. Introduced to Frank Castorf's Volksbühne at Rosa-Luxemburg-Platz by Matthias Lilienthal and Dirk Nawrocki, Schlingensief—already famous/infamous for films such as *Menu Total*, *The German Chainsaw Massacre*, and *Terror 2000*—could further produce and make public his aesthetic, social, and political visions.

Starting in 1993, Schlingensief produced *100 Years of the CDU*, *Kühnen '94*, and *Rocky Dutschke '68*. The summons to appear onstage himself after the death of the actor Alfred Edel in June 1993 marked an important turning point in his artistic development, when he actually wept for the actor and friend and created an indissoluble collage out of his authentic grief, his real life, and the role he was playing. From this moment on, Schlingensief the filmmaker as Schlingensief the performer mutated into a unique, real theater performance artist.

100 Years of the CDU—Game without Frontiers was his theater debut at the Volksbühne. It was practically a charity gala for two asylum seekers made homeless by a fire. The stage design consisted mainly of a rotating stage stairway, a talkshow seating arrangement, and an upright desk. The play anticipated the abomination that reality-TV shows serve up today with their jungle-camp survival struggles. Already in 1993, Schlingensief's quiz-show candidates had to eat excrement and simulate orgasms, or a UN general had to shoot a Turk in the head. Because the audience looked on it all as clowning around and failed to show indignation at the Christian Democratic Union's xenophobic tendencies, Schlingensief himself became part of his stage work for the first time: Schlingensief as active disrupter. He stopped the play, went onto the stage, rammed a syringe into his arm, which bled profusely from a sac of blood up his sleeve. When he bit a beer glass, blood flowed

from the capsule previously stowed in his mouth. Suddenly, the audience was silent with shock: he had them in his hand. It would stay that way—this was what interested him: unpredictable developments in the theater, direct communication, a play verging on reality performance. He fetched the audience onto the stage and extended the stage into normal life.

No matter how spontaneous the development was, no matter how free and open its consequences, Schlingensief nevertheless worked with minute precision. He tried to regulate the press and audience very exactly. His painstaking timing, in terms of both sound and image, generated a dramaturgy. And while he knew exactly how to use people, he never exploited them. Schlingensief both made things happen and let them happen.

2

We first met through Alanna Heiss, director of PS1 in New York at the time, who was in Berlin and wanted to meet the city's most interesting artists. I introduced her to Thomas Demand and Ólafur Elíasson, and I told her about Christoph Schlingensief, but warned her that he had celebrity status, was constantly in the media, and that he would certainly have neither time nor interest to get together. Further, until then I had never once experienced Schlingensief in an art context, and I felt sure what lay behind that was conscious rejection and distrust on his part. What other reason could there be for the absence of one of the most important German artists from the art context?

But Alanna Heiss insisted on trying. She had her New York office call the Volksbühne, made out that it was over-ridingly important, and fixed up a date at Café Einstein on Kurfürstenstrasse. We wait-ed, and Schlingensief actually turned up. He came with his as-sistant at the time, the 19-year-old Anselm Franke, now an im-portant curator. Schlingensief was extremely charming toward Alanna Heiss and his winning boyishness, which was in stark contrast to his often brutal and confrontational works, left us with the impression that we had made a new friend. If only she had a daughter, then she'd want Schlingensief as son-in-law, Alanna joked after the meeting. She invited Schlingensief to New York, and he was fascinat-ed by this cosmopolitan curator who despised reality.

To begin with, Schlingensief was highly skeptical of the art world. He doubted if that was where he really belonged and whether art could be a place for him. But then there was Joseph Beuys and his extended concept of art, a clear, courageous social stance, and the preparedness to act publicly. Beuys enabled him to take the visual arts seriously and was soon joined by Robert Smithson, Abbie Hoffman, Allan Kaprow, Paul Thek, Dieter Roth—models from a generation that had already passed. The revolutionary 1960s and '70s, with their social upheavals and their art, impressed him in the tedium of Helmut Kohl's reunited Ger-many of the '90s. And then there were his idols, of course: Rainer Werner Fassbinder and personal-ly close mentors Werner Nekes, Alfred Edel, and Alexander Kluge. Schlingensief on his own account almost always saw him-self as—among other things—a playful reincarnation of an idol and role model. He grouped sev-eral of the most important Fass-binder actors around him, which looked in a certain sense as if a filmmaker were repeating an-other filmmaker's social network of production. But there were

Fassbinder stars such as Hanna Schygulla, Margit Carstensen, Irm Hermann, and so on, while there weren't really any Schlin-gensief stars.

Schlingensief's work and studio space never turned into a kind of Factory as his admiration for Andy Warhol might have led one to expect, but had a very family atmosphere to it, in the sense of temporary, but also long-stand-ing, chosen family. Part of this inner family circle was also a group of handicapped collabora-tors, including Mario Garzaner, Horst Gelonneck, and Kerstin Grassmann. In Schlingensief's eyes, they were more "normal" and to be taken more seriously than most of the other people he met. Unlike Warhol and Fass-binder, who also broke rules in their private social lives and violated society's conventions, Schlingensief was extremely well behaved in his private life and was a good and loving son to his parents. Sex, drugs, and rock 'n' roll—that was never his scene.

Schlingensief often said he would have liked to be a sculp-tor, simply producing objects that are then sold, exhibited, and collected independently of him—sort of a reproduction of his own creativity in a salable, multifaceted object. That his charisma and presence ran con-trary to the autonomy of his own work was as clear to him as it was painful. Despite which, in his Animatograph and installa-tions he succeeded in liberating the work from the dictates of his personal and bodily presence, and in creating art that func-tioned without him.

But he was a long way from this in the mid-1990s. In 1996, we had a number of working meet-ings and we visited each other, which laid the basis for our first collaboration in Kassel in 1997. At the invitation of Catherine David, the artistic director of that year's documenta, we (the Berlin Biennial, i.e., Hans Ulrich Obrist, Nancy Spector, and I)

were commissioned to organize a performance and media space—the so-called Hybrid WorkSpace—for documenta X. The WorkSpace was to be a kind of spatialized Internet function-ing as a social interface and catalyst. Guests from all over the world gave lectures; we presented experimental videos and music, and staged perfor-mances.

To begin with, Schlingensief didn't realize just how central a role documenta played in the international art world, but it seemed the perfect opportunity for his first big appearance in an art context. After months of preparation and budget negotia-tions that were more typical of a theater production, August 1997 came around. Kassel was fever-ish with documenta excitement.

At last Schlingensief arrived, with his team from Berlin. We met in a restaurant to plan the next days and performances. Schlingensief and his "right hand," Henning Nass, showed up a little late and were indignant: "documenta has accommodated us in a sauna club. Everyone runs around the lobby dressed only in towels. There are little cab-ins and they expect us to spend the night up there on the second floor. We need padlocks!" I was shocked and could only say, "But that can't be. You wanted an advance on accommodation money and you booked a hotel." "That makes no difference," Schlingensief replied, "it's a sauna club. What's happened?" I was extremely embarrassed, but it wasn't our fault, so we continued planning "Commune 10" to coincide with documenta X (10); in Schlingensief's words: "The resuscitation of the Ber-lin Commune 1 as Commune 10 in Kassel 30 years later"—with Schlingensief as leading actor, and the Hybrid WorkSpace as venue. This performance was retrospectively retitled *My Felt, My Fat, My Hare—48 Hours Sur-vival for Germany*. I was the orga-nizer and don't recall that. I just remember that Schlingensief

wanted to stage **Commune 1** as a re-performance; and that the news of **Lady Di**'s death was on all the channels that morning.

August 31, 1997. The **Hybrid WorkSpace**'s energy level had finally peaked, and there in the **Orangerie** in the idyllic **Auepark** in **Kassel**, history was being made, or reenacted. While the theatrical performance was under way in the **WorkSpace**, **Schlingensief**, shifting between rehearsed script and improvisation, sang in a melancholy voice: "**Lady Di**, the old slut, is dead at last! **Lady Di**, the old slut, is dead at last!" Everything being spoken in the **Hybrid WorkSpace** could be heard via loudspeakers on the **Orangerie** terrace outside, where unsuspecting **Kassel** citizens were enjoying a Sunday snack. Further, outside the **Orangerie**, **Schlingensief** had put up a banner emblazoned with the words "**Kill Helmut Kohl!**" Visitors called the police. "This can't be true—defaming the late princess and the federal chancellor here in the middle of **Kassel!**"

The police moved in, but the **Hybrid WorkSpace** had been barricaded with sandbags. In addition, a refrigerator was quickly jammed under the door handle. But the powers of state, in full uniform, prevailed. A police dog bit the Japanese performance artist **Hanajo**. **Schlingensief** and actor **Bernhard Schütz** were arrested, the banner impounded. They were taken to the main police station. **Catherine David** and **Hortensia Völckers**, the directive staff of documenta, were called, and we set out in procession for the main police station to liberate the arrested artists. After he had been identified and his personal details taken down, **Schlingensief** was finally released. "And that's not the end of the matter," the duty officer said as he accompanied him outside.

The next morning, still totally beside myself, I rang **Peter Raue**, the Berlin attorney, and told him

what had happened. "The police arrested **Christoph Schlingensief** for acting out **Commune 1** quotations and for bringing a performance up to date with the day's news of August 31. How can the **Kassel** police do such a thing during documenta? They haven't a clue where the border between art and life runs." "Just calm down," **Peter Raue** replied. "You're no better than the police. In all likelihood, you personally lost your powers of discrimination, too, as to what is art and what is life. Of course, he was onstage. Of course, there'll be no problem. I'll sort things out."

There it was again, the central strand running through **Schlingensief**'s work, or rather the tangle of art and life, reality and fiction, that ultimately can't be disentangled—because: "Why can't something be true simply because it is art?"

3

Famous performances are often like urban myths. You've somehow heard of them but don't know if they're really true or when certain details might have been added. An artist has a friend shoot him in the arm in a garage or nail him to a cross on a **VW Beetle** (Chris Burden); a woman sits in the **MoMA** atrium for 100 days (Marina Abramović); two people reenact kissing scenes from famous paintings or sculptures in an exhibition space for the entire length of an exhibition (Tino Sehgal).

Oral history. **Christoph Schlingensief**'s performances also led to something like instantaneous myth formation. In fact, **Schlingensief** couldn't lie; he didn't

permit himself lies. He could simply tell stories fantastically. The tension between his inability to lie and the fantastic stories that he told, in line with truth, put viewers in the predicament of wanting to believe him, of being unable to believe him, and of having to believe him after all.

For example, it was legends that I first heard about **Schlingensief**'s *Passion Impossible* at the **Hamburg Schauspielhaus** in 1997. **Schlingensief** received theatergoers at the premiere with their expensive tickets in the vestibule and abducted them to the city to show them social hotspots in the neighborhood of the theater. In fact, *Passion Impossible: 7 Days Emergency Call for Germany—A Railroad Mission* was completely different. "Out of the living room into life" was the slogan with which **Schlingensief** opened the play, a four-hour gala. It began with the evening news. Then the audience, mainly Hamburg haute bourgeoisie, were treated to **Marlene Dietrich**'s song "Where Have All the Flowers Gone?" and to information dispensed by guest speakers from the public drug-assistance unit. At the end, the audience could make donations and pick up neckties, fishnet hose, jackets, and other items of clothing worn by performers. Then they could go along to the former police station near the main train station. For seven days, **Schlingensief** the "social worker" ran his station mission at different spots in the so-called problem area of **St. Georg**.

This time his interest was not in Germany as a whole but in a very specific mission in a police station, where drug addicts and the homeless could find a bowl of soup and a place to sleep. Now they could also speak publicly into a microphone. Dressed as a cardinal in a police officer's cap or as a paramedic, **Schlingensief** further stirred up passersby, Scientologists, and strip-club visitors with his megaphone and team. It was a

weeklong production addressing social problems and taking them into the open city, into real life unprotected by the framework of art.

The 1st Berlin Biennial took place the following year. Meanwhile, Schlingensief was busy with his *Chance 2000* party, founded with others in 1998, which was growing rapidly. Schlingensief said that in June they had 16,000 members, after starting in March with a few hundred. Before this, together with Alfred Biolek and Harald Schmidt, two well-known German TV talk-show hosts, he had already founded the association, whose aim was to encourage society's invisible members—the handicapped, the jobless, the disenfranchised—to contribute toward shaping politics with their voices. The *Last Chance Party*, as it was called for a short while, with its election slogan "Failure as chance," deliberately addressed the excluded and called on them to become active.

"Vote for yourself" was a further *Chance 2000* slogan for its premiere at the Volksbühne on March 13, 1998. With the signatures of just 2,000 eligible voters, anyone was entitled to stand in an electoral district and vote for himself. "Prove that you exist." As the electoral campaign bus with the entire team toured Germany with election-campaign activities well into September, more and more of the uninvolved became involved.

Schlingensief's electoral campaign was accompanied by actions such as the call to "Bathe in Lake Wolfgang" at Helmut Kohl's summer-vacation resort. Germany's six million jobless citizens were called on to swim in the lake, all at the same time during Kohl's vacation, in order—according to Schlingensief's calculations—to raise the water level sufficiently to flood Kohl's vacation residence. Only a few hundred showed up, most of them either journalists or police.

Schlingensief caused another stir in the Berlin media with shopping trips to the KaDeWe luxury department store with a steadily increasing number of his "disenfranchised." The jobless, homeless, and handicapped accompanying him grew more and more numerous. His *Election Debacle '98* at the Volksbühne on September 27, the evening of the election, concluded the action; a few days later, the 1st Berlin Biennial opened.

And so, for the exhibition at the post office on Oranienburger Strasse in Berlin-Mitte, he created an installation that looked like a deserted electoral-campaign office: rally placards, electoral posters, and an overflowing desk at the center of the room. John Bock had put together a spatial installation opposite, and on the floor below Jonathan Meese was making his first big public appearance. Meese put on a live performance in a sort of oversize adolescent's room, with posters and pictures of his idols packed with textual collages. It must have been the first time that the artists participated together in a project. Schlingensief seemed a little out of place still, but at the same time he came across as a grandmaster in his specialty: public, socially relevant performance.

The big Congress 3000 was held at the Haus der Kulturen der Welt to open the biennial. As part of his show, Schlingensief and I were driven back to the main exhibition venue in a hearse. Schlingensief was far too well known to be taken seriously in the art context from the outset. He was a media figure; people on the street asked him for his autograph; he always showed up with a big entourage. But he already knew how to make the public a significant part of his work. Just as Beuys had increasingly become a public authority—through his art, his public appearances, his actions at the art academy that led to his dismissal, his cofounding of the Green Party—so, too, Schlingensief had always been

a public figure; only not an authority from the start, but more a provocateur and chaos monger, according to critics back then. Not even the importance of his documenta action was grasped at first, namely, its recriminalizing a historical situation—the Commune 1—by re-performance. Schlingensief was stirring things up again, people said, and had gotten into trouble. In a butcher shop in Oberhausen the day after the event, someone spoke to his mother about her son having been arrested, and she broke down in tears.

Schlingensief was always completely thrown by family reactions of this kind. He was a loving son who cared for his parents and looked after them. But his art was his art—here there could be no compromises. He had a social mission and credo that had to be realized, even if it overstepped the personal pain threshold.

Schlingensief visited Kosovo and brought the aesthetic of the refugee camps there back with him to Berlin. He and the stage designer Nina Wetzel, his relevant other at the time, had worked on an installation in a large dark room with refugee tents behind a barbed-wire fence. Videos Schlingensief and his team had shot in Kosovo were projected from the tents. I invited him with this work to a small touring version of the Berlin Biennial showing at PS1 in New York in 1999. Schlingensief scrupulously prepared his guest appearance; on his arrival, a profile of him appeared in the *New York Times*.[4]

The Kosovo camp was not to be his sole contribution to the exhibition. In connection with his *Search for Germany '99* he wanted to sink 99 objects near the Statue of Liberty, dressed as an orthodox Hasidic Jew, in other words wearing a black suit and earlocks, and also a black-red-gold hooligan scarf. He had gathered the objects for his action *Sinking Germany* on the Germany-wide

tour *Wagner's Alive! Sex in the Ring*, part of his *Search for Germany*. He had incinerated several of the objects and put the ash in an urn; the remaining objects were in a small suitcase. Without careful preparation or permission, even two years prior to the World Trade Center terrorist attack, this would have led to his being arrested again. What to do? It was clear that the only hope for carrying the thing out without being expelled from the country, or worse, was to mobilize every available TV team and photographer, and to give the action as public, as documented, and as press-relevant an appearance as possible, and thus stop the symbol of American freedom's ubiquitous security staff from intervening. The plan worked. Armed with camera teams, countless photographers, and enough friends with press IDs, Schlingensief and his inner circle set off on the ferry. An urn was sunk in the Hudson River. We set foot on Liberty Island unchallenged. Schlingensief knelt at the foot of the statue, mimicking former German chancellor Willy Brandt's genuflection at the Warsaw Ghetto memorial, and deposited his scarf there. It was a question now of sinking the rest of the 99 objects, ranging from a used tampon and cuddly toys to the 99-deutschmark fine he'd received for an unannounced demonstration against the extreme right-wing FPÖ (Freedom Party of Austria).

Performance accomplished, there was a big celebration the next evening—at Windows on the World on the top floor of the World Trade Center. Two years later, with the September 11 attacks, Schlingensief's staged act of terror at the American symbol appeared in a new light. We rebuilt the New York Kosovo camp the following year. In an exhibition at the Museum Folkwang in Essen designed as a narrowing spiral that began with Robert Smithson's film *Spiral Jetty*, the camp was the culminating and chief work in the show. His parents attended the opening. Christoph had made it into a museum!

4

Christoph Schlingensief's childhood in Oberhausen, his lifelong, strong family ties, the hobby and practice of filmmaking in the Schlingensief family, his Catholic upbringing, and his years as an altar boy were all powerful influences.

His trusting, almost naive notions of good and evil, of the permitted and forbidden, are an important key to understanding his work. His faith, his moral views, the things that fascinated him, his fears, his concepts of shame and sin, uprightness and sexuality, were, at bottom, so un-free and conservative as to generate plenty of tensions with his perpetually doubting, transgressively creative reason—tensions he then shared in his art and rendered productive.

This almost black-and-white, simplified categorization of the world—the private and public principles that he lived and that he perpetually called in question—was a driving force. Schlingensief's understanding of upright politics and necessary civil disobedience was so uncompromising that he had to exercise and apply them at every opportunity.

His picture of Africa, of colonial complicity and reparations, his projection of wild, lived sensuality, sexuality, and the fear of AIDS, have the nature of a provocative caricature.

His fears were no less determinative for him than his ideas. Particular subjects and areas were linked to specific fears. Sexuality was paired with the fear of AIDS just mentioned, the tropics with the fear of parasites

and unfamiliar diseases. In an interview with Alexander Kluge, he described how mosquitoes transmit dengue fever in the Amazon, and how, if you swim in the river, or even just pee in it, parasites swim up your urinary tract to the bladder and attack it from inside. He related how the seed of a tree got in his ear, inflaming it, and that the seed germinated. [5]

His *Frankfurter Allgemeine Zeitung* newspaper column was called "Intensivstation" [Intensive Care Unit] (2002) and the title of the column was fueled by the contrast between disease phobia and the yearning for death. Hearses, as in the Berlin Biennial performance, or a funeral procession, as in the film *Egomania* with Tilda Swinton, were always a bit like a morbid flirtation. But his creative mind had to run through all possible contingencies and plot developments at lightning speed: "I can't just believe in the good ... I am evil. I want to depict the evil in me." [6] That's honesty as well, communicating even what has been rejected in inner dialogue.

5

Staged during the Wiener Festwochen in 2000, the art and film project *Please Love Austria* not only took the new *Big Brother* reality format for its subject but linked it with outrage at the xenophobia being fomented in Austria by Jörg Haider, leader of the FPÖ, and at the FPÖ's first-ever participation in a government coalition.

Schlingensief placed fenced-in containers under camera surveillance alongside the Vienna State Opera, moved in twelve "asylum seekers," and let viewers of the

live TV website that had been set up for six days pick out two of the participants from the deportation containers each evening. Only, in Schlingensief's *Big Brother* version, they had to leave the country immediately—except for the winner, who received an Austrian wife for visa purposes.

Through research and practice, Schlingensief had made the Haider party jargon and that of the press commentaries his own. A "Foreigners Out" billboard stood on top of one container, and **FPÖ** flags were nearby, the scarily far-right-wing **FPÖ** having emerged as second-strongest party in the election. From a stage, Schlingensief called out Haider's and his **FPÖ**'s nationalist slogans. Because they were all quotes from the election campaign, there was no stopping him. But the turmoil at Herbert-von-Karajan-Square was great. Prominent guests who visited the asylum seekers included the German politician Gregor Gysi, former 1960s rebel Daniel Cohn-Bendit, actor Josef Bierbichler, and the winner of the 2004 Nobel Prize for Literature, Elfriede Jelinek. At one point, the whole thing had to be stopped for two hours when demonstrators stormed the containers and destroyed the right-wing populist placards and banners, leading the press to assume that they were in fact Schlingensief supporters.

Schlingensief's Vienna action won him much respect from the (German-speaking) critics and the population, and then somehow this was something that Schlingensief , with his extremes and contradictions, had to immediately cancel out. Despite his immense yearning for love and popularity, he distrusted praise—he needed to feel resisted. So he shot *U3000* for MTV, and even let down his pants in it at one point. His high esteem became a thing of the past for the time being.

It was three in the morning and Christoph was hammering at the door. "Open up! Open up!

I'm dying! Open up, I'm seriously ill!" "Not again," I groaned, half awake. I turned over and fell back to sleep.

Five in the morning. Christoph was hammering at the door again. For a few months now, he had been running Kino 69 on the Kunst-Werke premises on Auguststrasse 69 in Berlin-Mitte, and his atelier-apartment was up on the second floor of the side wing above my apartment. He hammered again. "No, no, it's not hypochondria today. I'm really dying." I woke at last and opened the door. Christoph was completely distraught. "We have to go to the clinic," he was saying, holding his chest, "we have to go to the clinic." Only a year earlier, he had visited me in the Rudolf-Virchow clinic at the Charité, to which I'd been taken with a perforated appendix and peritonitis, and, having given the nurses autographs and shut the door behind him, he sat at my bedside. "I had that once, too," he said. "The shit was spilling out of my guts. I thought I'd never last. You just have to go through with it." His words came back to me now as he stood there in front of me. He was sweating and looked cadaver-pale, yet I wouldn't have taken him seriously if I hadn't touched his hot forehead briefly. I called a taxi and we drove to the Virchow clinic. No one showed any interest at first. I had to be aggressive to get any attention at all.

When the emergency nurse, still there from the night shift apparently, recognized Christoph as the media star Christoph Schlingensief, she must have thought of the hidden-camera trick. She was deliberately unflustered and didn't take us seriously. Sternly, authoritarian almost, I told her what to do with her attitude, that it was a real emergency. Christoph was finally admitted, examined, and within a half hour he was on an intravenous drip. I waited a while, and at length the nurse returned. "Well," she said, "that was close." He had acute pericarditis. Christoph really wasn't suffering from hypochondria this time.

"Art has to fetch its political suit out of the closet again."[7] No sooner said than done. After Austrian politics, Schlingensief, the artist, turned to stirring up German politics—with his *Action 18*.[8] During the liberal Free Democratic Party's Bundestag electoral campaign in summer 2000, he set up an information booth in downtown Duisburg in the Ruhr Valley. Videos were shown with books burning in front of an FDP flag—copies of Martin Walser's *Death of a Critic*.

The next day, at his *Quiz 3000—Election Campaign Edition* performance at the Duisburg Theater der Welt Festival, Schlingensief was yelling "Kill Jürgen Möllemann, kill Jürgen Möllemann!" A day later, June 24, 2002, he drove through the Ruhr with his "election helpers" in an old American school bus, the so-called Möllemobil, destination WEB/TEC in Düsseldorf, a firm founded by Möllemann, the then leader of the FDP in North Rhine-Westphalia. A piano was brought along in a van. Schlingensief set it up at the entrance to the firm and filled it with washing powder. To fix the purity of its notes. Then he deposited 7,000 cartridge cases, 20 kilograms of feathers, and a fish in the front garden—"An old witch's ritual. Pollution is followed by defense."[9]

Schlingensief finally set fire to an Israeli flag covered with FDP promotional materials. The police arrived, extinguished the fire, and arrested Schlingensief. He was escorted to a police station again and his personal details recorded. Not that this intimidated him. The next day, he put up another booth outside the Kammerspiele with a grave candle, a condolence book, and a sign reading, "We mourn the passing of Möllemann," while Mozart's Requiem played in the background. Asked what the point of the action was, Schlingensief replied that he wanted to try to "break open the right-wing scene with all its back-and-forth and to drag it into the light and operate on it publicly."[10] The events were

even subject of a discussion in the German Parliament.

In response, Möllemann held a press conference at which he claimed that he felt "personally harmed." Further, he called on the Düsseldorf Public Attorney's Office to take action against Schlingensief for "incitement to hatred" and "incitement to felony." With his *Action 18* Schlingensief had actually succeeded in drawing the FDP man out into the open and making him mad. To what extent it was due to Schlingensief, to what extent it was inevitable, no one can say. What is clear is that, under the enormous pressure of the press, the public, the law, and his party comrades, Möllemann broke down and finally resigned from the party.

A year later. Schlingensief was installing his *Church of Fear* and his pillar saints at the Venice Biennale when his mother rang: "Christoph, Möllemann just fell out of the sky. Keep quiet if the police call!" Then she hung up. [11]

On June 5, 2003, Möllemann was killed in a parachute jump. Not only Schlingensief's mother but also the author of these lines was convinced that this was an after-effect of Schlingensief's Düsseldorf action.

Mrs. Schlingensief's call came on the same day that Wolfgang Wagner invited Schlingensief to put on a production in Bayreuth.

6

Following his films and plays, political actions and performances, Schlingensief turned to the opera stage in 2004. He accepted the offer to produce Wagner's *Parsifal* for the Bayreuth Festival. Together with Pierre Boulez, he ventured to take on truly classical material for the first time. Boulez returned to the green hill of Bayreuth primarily because he found Schlingensief phenomenally exciting.

Anyone who saw the production can testify that Schlingensief lent the opera his incomparable, idiosyncratic note. His epic of the Grail takes place, not at some legendary, ethereal location, but in the poor districts of South America—his Grail castle "is a ghetto." [12] Once again Schlingensief created broad cultural interconnections, introducing old material into our new world. The suffering and search for salvation central to *Parsifal* were spread across all the continents; Christian rituals commingled with the rituals of old magic belief. Schlingensief transferred the spell of Wagner's music to the visual level.

The harmony of the collaboration was particularly impressive—in the end, after initial resistance, even the singers opened themselves to Schlingensief's production. Boulez turned *Parsifal* into contemporary music; the tempo was quick, and yet a "wonderful serenity" was communicated. [13]

The press were suitably taken; there had been no scandal as had been feared. On the contrary. "A triumph for Pierre Boulez and Schlingensief's team," Monika Beer wrote in the *Fränkischer Tag* for June 27, 2007; and in the words of Eleonore Büning in the *Frankfurter Allgemeine Zeitung* for August 4, 2007: "Perhaps no director of *Parsifal* has come so close to the spatio-temporal fabric of Wagner's music as Schlingensief did. There's no linear story waiting to be told in this *Parsifal*; everything occurs simultaneously."

The stage in *Parsifal* was a further step on Schlingensief's path to developing the later Animatograph, a walk-in installation with projected films and a central rotating stage. The principle underlying the Animatograph is that of permanent movement; here again, viewers become actors that fuel what translates as "soul-writer" and are depicted by its means. The viewer steps into the film—his physical presence and shadow cut, block, and overlay the projected images, thus charging the Animatograph with the exhibition situation and the specific site. The simultaneity of distinct pictorial levels and narrative strands dissolve potential linearity of plot to a principle of chance. The present—the image "disturbances" caused by viewers—composes itself from an endless number of visual possibilities.

The goal is a maximum amount of action, without instructions or directing. Visitors become improvisation artists, and yet nothing is contrived. The Animatograph, which traveled from Iceland, where it was developed and shown for the first time at the Reykjavík Arts Festival 2005, via Namibia, where Schlingensief made *The African Twintowers* with Patti Smith, to Neuhardenberg and the Burgtheater, Vienna, reflected its visitors' views, hopes, and fears. It is a "confrontation of the authentic self with aesthetic space." Nature, culture, and transcendence merge to become animated reality. [14]

"Dieter Roth"—as Schlingensief remarked in an interview with Gerhard Ahrens—"said: 'The surroundings become the work and the work the surroundings.' That's the key to the Animatograph." [15] It might also be the epigraph of a Schlingensief biography.

Having won the respect of serious opera critics with his production, and having learned a vast amount in the process, both from the rehearsals and from working with the ensemble and above all Pierre Boulez—Schlingensief wanted to "do" another Wagner. So, in 2007, together

with the Goethe Institute, he took Wagner to the Amazonian tropics and produced *The Flying Dutchman* with the conductor Luiz Fernando Malheiro at the opera house in Manaus—a pink opera house as setting for Schlingensief's *Flying Dutchman*. On the eve of the premiere, the "procession" took place, an open-air spectacle with samba groups and a late-night boat ride on the Rio Negro—Schlingensief, select international guests and journalists, sailing through the rain forest in the dead of night to a totem ceremony at the ruins of a monastery two hours distant; the orchestra played, film footage was shot, and finally a firework display was held.

The next evening was the premiere in the interior of the opera house air-conditioned down to ice-coldness in that otherwise steamy tropical region. It was the first time that many of the drummers from the local samba schools, most of them slum dwellers in the jungle metropolis, had entered this space reserved normally for the more privileged classes. For opera lovers, no matter what part of the world they came from, this contemporary production was difficult to understand, and the local audience was likewise perturbed. But there were as many bravos as boos, and Wagner's and Schlingensief's gesamtkunstwerk in the Amazon, reminiscent of Fitzcarraldo, would remain an unforgettable occurrence in one of the world's greatest opera houses.

In 2008, Schlingensief mounted an exhibition with photos and film material from Nepal. A few years earlier, under the title of "Metempsychosis," he had done research in Nepal for his pillar-saint/pole-sitting competition and his *Church of Fear*: 117 pilgrims embarked on a 191-kilometer-long *Church of Fear* procession to Kathmandu—even the mayor of the royal city of Bhaktapur, Kapore Manzing, received the pilgrims on their journey through. At the center of the sacred Durbar Square in Kathmandu Schlingensief held a speech thanking the German Embassy for their support. It was a week of professing belief that Schlingensief and the numerous participants would never forget.

Schlingensief's video footage shows burning cadavers. The bodies are first lit around the mouth, the place where the last breath and thus the soul escapes. With all the smoke, Schlingensief had difficulties breathing and, on returning to Germany, he went straight to the doctor.

A week later, Schlingensief learned that he had lung cancer. I remember him explaining it to me on the phone. He had never smoked, he said several times. Schlingensief fought productively and publicly against the disease, and for more time to live and to be creative. His book *Heaven Can't Be as Beautiful as It Is Here* became a best seller in Germany; yet his engagement with this taboo topic was not only positively received by the German public.

7

August 1, 2009. I was staying in a small palace in Brandenburg. That morning, Christoph Schlingensief had married Aino Laberenz in a civil ceremony. Antje Vollmer, the former vice president of the German Parliament and a church minister, whom I had introduced to Christoph a few years earlier, was now a closer friend of his than I was. She conducted a festive ceremony for him and Aino in the palace garden. His opera-village architect, Francis Kéré, slammed shut the door of the car we were just getting out of and almost cut off my finger. What a day. Brandenburg.

That evening there was a big dinner, with laughter, drinking, and dancing. For a while, I sat next to Henning Nass. The wedding had moved us both and we reminisced: how we had all met, the first years, 1995, 1996, 1997, and then — heavens! —documenta. I laughed. "Henning," I said, "do you remember how you and Christoph pulled my leg at that first working meeting in Kassel? You told me you'd been booked into a sauna club where the people ran around with nothing on but towels. It's only now, with you sitting here beside me twelve years later, that the nickel has dropped. Of course, you were fooling me, but with you guys one never really knows." Henning looked at me, dumbfounded. "What? Fooling you? No, they accommodated us in a sex sauna. You didn't take us seriously then. It was a horror show. Even today it gives me nightmares." The celebrations went on into the small hours—a perfectly bourgeois marriage, if it weren't for the fact that it was Christoph and Aino.

Christoph Schlingensief was an extremely intelligent, quick-thinking, articulate, eloquent human being who felt radically responsible, was astonishingly creative, and sought publicity and attention. As a human being, citizen, and artist he took on to the full the responsibility of striving to do what was right in every situation, of striving to summon, express, and depict it, or at least to show clearly what is not right.

Both unafraid and eloquent, inquisitive, and attentive, Schlingensief, as well as those around him, often worked under formidably exhausting and painful conditions; his stance and his worldview were shaped as much by philosophy and religion as by his education and personality, and on the basis of them he divided the world into categories such as good and evil, right and wrong, sin and salvation. He

strove with alacrity to change the world, to make pictures, and to leave pictures behind.

His aura and energy generated a degree of tension that could be aggressively challenging or endearing and winning. His behavior mirrored others and his surroundings in an attempt to discover, using his highly intuitive as well as his analytic powers of comprehension, what drove a person and what their nature was: Where do you come from, who is your family, how were you brought up, what do you believe in, what's your religion? "Was it number 35 or 37, the house you grew up in …?"

Christoph was as public as he was cautious and private. He was like a close friend I never really got to know—who never really trusted me, who even made mistrust part of our being together. He always preserved his ultimate secret from me. Even with a friend, there was never a cease-fire. He was like a castle keep with a moat, where the drawbridge was hoisted at the slightest cause and live ammunition fired. But he was also incapable of being alone; he was basically a hopeless loner. In his art, he demanded of everyone that they be accountable for what they did.

Having grown up in the old Federal Republic of Germany, the West Germany of the 1960s and '70s, where civil disobedience was the supreme civic duty, where every action and even non-action was viewed—given the backdrop of the Nazi era—as being political, he made politics, history, private life, and art depend necessarily on one another.[16] Schlingensief's art was a direct outcome of his time, of his unquestioned conviction that he was an artist, of his will and his drive to art, as well as of his highly sensitive curiosity to understand the works of others, to appropriate them, and to move them further in his own work. Taking filming as the art form of his family,

of his father, he wanted to be a filmmaker. But the forms and provocative subjects he chose catapulted him into the theater, opera, literature, television, public actions, and art. The lifework that he bequeathed to us is a gesamtkunstwerk at whose center he stands as director and actor.

Shortly before he died, he wanted to make a final film! Together with his long-standing friend and collaborator the director Oskar Roehler, he wrote a draft script.[17] And just as the film was meant to deliver a last great general statement on the state of art and of the world, so, too, Schlingensief wanted to build a very particular, generous, and forward-looking opera village in Africa.

Opera for Schlingensief was pretty much "the quintessence of the elitist peak of high culture," but precisely that was what he wanted to "explode" with his Burkina Faso project—to "liberate imagination."[18] It was another ambitious project of typically megalomaniac, Fitzcarraldian dimensions—nevertheless, he succeeded in setting the enterprise on its feet.

Opera as synesthesia, as a synthesis of the moving images of film, stage performance, and art, is possibly the art form that best unites the "gesamtkunstwerk Schlingensief." In this sense, the opera project in Burkina Faso, one of the poorest countries in the world, is a quite specific intensification of his oeuvre. It lays the foundation for a future, a place where all the facets of his art praxis can be taught and exercised—artistic training in the form of a sort of extended concept of opera.

August 29, 2010. Oberhausen. I was in Bogotá when Aino invited me, and somehow I immediately said that I wouldn't be able to make it from Columbia to Oberhausen. A self-defensive utterance. But then, three days later, we were all there, the former

federal president, Christoph's friends and enemies, his entire family, the real one and the chosen family. When the church service was over, we gathered on the main square of Oberhausen where his parents had had their pharmacy. There was the square, there was the pharmacy, there was the church—all only a stone's throw apart. After a few organ chorales had been played, the music seemed to get kidnapped. It was as if a procession were being played, then a waltz. People said Helge Schneider was now at the organ. The casket was carried out. Horst Gelonneck, a handicapped member of his chosen artist family, followed the casket, calling out, "Have a good journey. Take care of yourself, Christoph. Good journey." The casket was put into the hearse, and the vehicle drove off.

The author's thanks go to Fanny Sophie Diehl for researching and formulating the image descriptions and to Aino Laberenz for her considerate reading of the text and her advice.

1 Newspaper clipping reproduced in Christoph Schlingensief, *Ich weiß, ich war's* (*I Know It Was Me*), ed. Aino Laberenz (Cologne: Kiepenheuer & Witsch, 2012), p. 48.

2 Schlingensief, *Ich weiß, ich war's*, p. 40.

3 Carl Hegemann, "Egomania. Kunst und Nichtkunst bei Christoph Schlingensief," in *Christoph Schlingensief, Deutscher Pavillon 2011. 54. Internationale Kunstausstellung Biennale di Venezia*, ed. Susanne Gaensheimer (Cologne: Kiepenheuer & Witsch, 2011), p. 203.

4 "Christoph Schlingensief: A Heavy Puncher Who's Outrageous," *New York Times*, October 31, 1999.

5 Cf. Christoph Schlingensief in conversation with Alexander Kluge, "Der Baum in meinem Ohr," *Prime Time—Spätausgabe*, dctp, RTL TV, December 16, 2007.

6 Schlingensief, *Ich weiß, ich war's*, pp. 226f.

7 Christoph Schlingensief: *"Tötet Möllemann,"* https://www.youtube.com/watch?v=suEBDswFMWg (accessed October 1, 2013).

8 *Action 18* is a reference to the Free Democratic Party's election campaign "Strategy 18," initated by Möllemann. The party's goal was to get 18 percent of the votes in the federal election.

9 Christoph Schlingensief, "Mein Tagebuch," http://www.aktion18.de/foto.htm (accessed October 1, 2013).

10 Christoph Schlingensief: "Tötet Möllemann," https://www.youtube.com/watch?v=suEBDswFMWg (accessed October 1, 2013).

11 Schlingensief, *Ich weiß, ich war's*, p. 133.

12 Claus Spahn, "Das Bayreuther Hühnermassaker," *Die Zeit*, July, 29, 2004, http://www.zeit.de/2004/32/Parsifal (accessed on October 1, 2013).

13 Gerhard Rohde, "Schönste Gelassenheit auf der Gerümpelbühne," *FAZ*, August 1, 2005, http://www.schlingensief.com/projekt.php?id=t044&article=2005_faz (accessed on October 1, 2013).

14 Jörg van der Horst, "Der Animatograph – Eine 'Lebensmaschine' von Christoph Schlingensief," in *Der Animatograph – Odins Parsipark, von und mit Christoph Schlingensief auf dem Flugplatz Neuhardenberg*, program leaflet, ed. Stiftung Schloss Neuhardenberg, p. 3. (available at http://www.schlingensief.com/downloads/parsipark_programmheft.pdf).

15 "Das Universum hat keine Schatten. Christoph Schlingensief im Gespräch mit Gerhard Ahrens," in *Der Animatograph – Odins Parsipark*, p. 8.

16 "There was this fear inside me—I still feel it today sometimes—that I had Nazi molecules in my body." Schlingensief, *Ich weiß, ich war's*, p. 203.

17 See "Exposé für einen Film von Christoph Schlingensief," in Schlingensief, *Ich weiß, ich war's*, pp. 274ff.

18 Ibid., p. 166.

ICH
UND DIE
WIRKLICHKEIT[1]

ANNA-CATHARINA
GEBBERS

„Ich glaube, in vielen meiner Arbeiten habe ich versucht, Prototypen und Mechanismen unserer Gesellschaft kenntlich zu machen"[2] Christoph Schlingensiefs Schaffen ist eine permanente Revolte gegen diese häufig nicht sichtbaren Mechanismen. Seine Arbeiten zeugen von der Suche nach einer politischen Ästhetik, die sich durch Komplexitätssteigerung und Widersprüchlichkeit ausdrückt: Schlingensief zieht neugierig, suchend durch die Gattungen und Genres, durch Film, Musik, Theater, bildende Kunst, Philosophie, Massenmedien. Er realisiert hybride, intertextuelle, vielschichtige, fließende Gewebe, voll von Selbstzitaten, Verweisen auf andere Werke und vor allem auf tagespolitische Ereignisse, die prototypische gesellschaftliche Muster offenbaren.

Bei jeder Betrachtung seiner Filme, Stücke, Fernsehserien, Installationen und Performances klingen neue Antworten auf die gleichen Fragen an: Wie erzeugt Schlingensief diese zwischen Ernst und Spiel flirrende Atmosphäre, die den Betrachter in einen permanenten Alarmzustand versetzt und zum Mitakteur macht? Wie schafft er diesen Ausnahmezustand der Unklarheit und Überforderung, über den er alle Beteiligten wie mit einem Virus infiziert, sich kritisch mit ihrer Welt und ihrer eigenen Haltung auseinanderzusetzen? Aber es hilft nichts: Schlingensiefs Werk ist aktionistisch geprägt, und mit seiner Verweigerung von Antworten und fertigen Lösungen ist jeder Interpretation das Scheitern bereits eingeschrieben.

SCHEITERN

Dass man das Scheitern als Produktivkraft[3] nutzen kann, erkennt Christoph Schlingensief spätestens, als er Anfang der 1980er Jahre nach München zieht, seine Bewerbung an der Filmhochschule scheitert und er durch den Musiker und Schriftsteller Thomas Meinecke auf die deutsche Postpunk- und Subkultur-Avantgarde-Szene trifft. Ausgehend vom Punk der späten 1970er Jahre feiern die progressiven Kulturschaffenden Anfang der 1980er Gore-, B-Movies, Genre-Filme, Camp, Trash-Kultur und Revivals vergessener Popmusikgenres. Dilettantismus ist kein Makel, sondern das Zelebrieren desselben eine Form von Ästhetik – Virtuosität ist als kommerzielle Geste verpönt. „Underground", „Subkultur", aber vor allem „Independent" sind Begriffe, die in dieser Zeit die Guten vom bösen „Mainstream" und den verwerflich

kommerziellen „Majors" der Plattenindustrie trennen. Das Raue, Unfertige, das Nichtbeherrschen von Instrumenten und Form steht für Authentizität und Ausdruck, das Polierte dagegen für die affirmative, nivellierende Mainstreamkultur. Eigenproduktion und -vertrieb gelten als Zeichen einer unabhängigen Haltung. Schlingensief ist in vielen seiner Projekte selbst Schauspieler, Kameramann, Cutter, später Ausstatter, Bühnenbauer unter verschiedenen Pseudonymen.[4] Und er arbeitet an Produktionen anderer Regisseure mit. Seine Werke sind zwar so minutiös geplant, wie es Filmproduktionen erfordern. Aber stets ist dies auch der Rahmen, um dem erwünscht Unkalkulierbaren die Bühne zu bereiten, und Grundlage wie Voraussetzung dafür, dass sich der Zufall ausbreiten kann.[5] Geprägt durch die Skepsis am zu Perfekten, gelten in all seinen Produktionen seine Interventionen nicht nur der Umwelt, sondern auch seinem eigenen Werk: Selbstprovokationen, unvorhersehbare Reaktionen von Darstellern und Publikum – das Scheitern gilt als Chance und Prinzip. Noch zu *CHANCE 2000*-Zeiten wird Schlingensief sagen: „Ich gestehe einen gewissen Selbstzerstörungsdrang. Da geht's mir wie Helge Schneider: wenn die Show zu glatt und zu erfolgreich über die Bühne geht, verweigert er sich, bricht alles ab und treibt Veranstalter in die Verzweiflung."[6]

MUSIK

In seiner Münchener Zeit gründet Schlingensief eine kurzlebige Band, die als Support Act mit F.S.K.[7] auf Tour geht. Er entscheidet sich zwar gegen eine musikalische Karriere, komponiert aber fortan für einige seiner Filme Musik und arbeitet eng mit Musikern und Sound-Spezialisten zusammen. Auffallend ist vor allem, dass Schlingensief seine Produktionen als Kompositionen erarbeitet, in denen er die verschiedenen Einzelstimmen eines Arrangements rhythmisch zu einer Partitur zusammenfügt.[8] Die anfängliche Brachiallautstärke des Punks wird später von markanten Laut-Leise-Wechseln abgelöst. Musik und Sound sind das über Bild- und Textebene hinausgehende verbindende Element und erzeugen zugleich die Dissonanzen, die auf soziale Unstimmigkeiten verweisen.

SELBST-VERSCHWENDUNG

Zur Haltung der Kunst- und Musikszene der Schlingensief prägenden frühen 1980er Jahre gehören auch Gebärden, die im Sinne der Bataille'schen Antiökonomie als Verschwendung oder Selbstverschwendung bezeichnet werden können: „Verschwende Deine Jugend", fordern DAF.[9] Schlingensief teilt Georges

1 Robert Görl (Musik) und Gabriel Delgado-López (Text), „Ich und die Wirklichkeit", auf: DAF, *ALLES IST GUT*, London: Virgin 1981, Track 6.

2 Christoph Schlingensief, *ICH WEISS, ICH WAR'S*, hrsg. v. Aino Laberenz, Köln: Kiepenheuer & Witsch 2012, S. 59.

3 Vgl. Christoph Schlingensief, „Quiz 3000", in: *JOURNAL FRANKFURT*, 10, 8.5.2002, S. 21.

4 Als Musiker nennt er sich Roy Glas (später u. a. Alfred Edels Filmname in *TUNGUSKA*, 1984), als Schauspieler Christoph Schlinkensief (*PHANTASUS*, 1983), in diversen Funktionen Christopher Krieg (Schnitt und Kamera in *BEMERKUNGEN I*, 1984, Darsteller in *TUNGUSKA*, Sprecher in *EGOMANIA*, 1986) und bis zum Schluss als Setdesigner und Bühnenbildner bei diversen Produktionen Thekla von Mühlheim.

5 Vgl. Antje Hoffmann (im Interview mit Julia Lochte), in: Peter Reichel (Hrsg.), *STUDIEN ZUR DRAMATURGIE: KONTEXTE, IMPLIKATIONEN, BERUFSPRAXIS*, Tübingen: Gunter Narr Verlag 2000, S. 288.

6 Christoph Schlingensief in: *CHANCE 2000. WÄHLE DICH SELBST*, Köln: Kiepenheuer & Witsch 1998, S. 41.

7 Die deutsche Avantgarde-Band Freiwillige Selbstkontrolle, ab 1980 kurz F.S.K., wurde 1980 von Thomas Meinecke, Justin Hoffmann, Michaela Melián und Wilfried Petzi in München gegründet, 1990 kam Carl Oesterhelt hinzu.

Batailles Interesse für die Verschwendung, das Opfer, das Rauschhafte, für die Tabu- und Grenzbereiche menschlichen Denkens, Fühlens, Handelns, für die Transgression als Grenzüberschreitung, die mit einer inneren Erfahrung einhergeht. Er verbindet Jean-Luc Godards intuitives Vorgehen mit Batailles Antiökonomie, indem er mit performance-, aktions- oder theaterartigen Drehsituationen sich, seine Kollaborateure und auch seine zu Mitakteuren werdenden Rezipienten immer wieder Extremsituationen aussetzt, die zwar nicht als lebensbedrohlich, aber doch als erschütternd oder zumindest als ekstatische Grenzerfahrungen empfunden werden: eng terminierte, intensive, erschöpfende Dreharbeiten oder Improvisation fordernde, sich Situation wie Publikum aussetzende Theaterarbeiten und Aktionen. Die körperliche Erfahrung – und hier überprüft Schlingensief Antonin Artaud, Georges Bataille, Pierre Klossowski, aber auch die Wiener Aktionisten – führt zur Entäußerung, Selbstaussetzung und auch zur Selbstauflösung, in der der Einzelne sich als Durchgangspunkt begreifen und die Grenzen der eigenen Person spüren kann. Zum einen sucht Schlingensief den Moment der Überschreitung in den Ritualen der Kirche, des Films, des Theaters, der Aktion, um diese Erfahrung mittels einer praxistheoretischen Untersuchung zu analysieren. Zum anderen ergänzt er damit aber ganz bewusst wie Bataille die kapitalistische Logik von Produktion, Reproduktion und Konsumption durch den Aspekt der unproduktiven Verausgabung. „Rettet die Marktwirtschaft! Schmeißt das Geld weg!",[10] „Rettet den Kapitalismus! Schmeißt das Geld weg!",[11] fordert er bei verschiedenen Aktionen – in kritischer Anlehnung an eine Aktion des amerikanischen Polit- und Sozialaktivisten Abbie Hoffmann,[12] dessen Methoden Schlingensief ebenso erprobt wie die Aktionen anderer 68er oder politische Guerillataktiken, die sich in den Subkulturen der 1980er und 1990er Jahre entwickelt haben. Hinter Schlingensiefs verschwenderischen Handlungen steht nicht blinde Zerstörungswut, sondern der Gedanke der Selbsterhaltung durch feierliche, rituelle oder kriegerische Verschwendung der Überschüsse und die daraus folgende Gewinnung von neuer Energie, die über den Kreislauf der Ökonomie hinausweist. In dieser existenziellen Grunderfahrung bewahrt der einzelne Mensch seine Souveränität, indem er die kapitalistische Zweckrationalität und die damit einhergehende Verdinglichung des Bewusstseins durchbricht.

8 Vgl. u. a.: „Ich sehe Sprache auch eher als Melodie, es ist ein rhythmisches Element, es hat etwas von Stakkato, Forte und Piano und auch 'ne Synkope kann man irgendwie sprechen." Schlingensief in: *CHRISTOPH SCHLINGENSIEF UND SEINE FILME*, Interview mit Frieder Schlaich (R: Christoph Schlingensief, D 1968–2004).

9 Gabriel Delgado (Musik) und Robert Görl (Text), auf: DAF, *GOLD UND LIEBE*, London: Mute Records 1981, Track 9.

10 Christoph Schlingensief und Carl Hegemann, „helfen, helfen, helfen: Rettet die Marktwirtschaft! Schmeißt das Geld weg! Christoph Schlingensief und Carl Hegemann schreiben einen Brief an den Wirtschaftsrat der CDU", in: *THEATER HEUTE*, 8/9, August/September 1998, S. 1 f.; im gleichen Wortlaut: Freunde von Chance 2000, i. A. Christoph Schlingensief, „Offener Brief an die Bürger von Graz", 05.10.1998, http://www.schlingensief.com/projekt.php?id=t024 (abgerufen am 01.07.2013).

11 *RETTET DEN KAPITALISMUS! SCHMEISST DAS GELD WEG!* (Aktion, Konzept: Christoph Schlingensief, geplantes Datum: 2.7.1999, Reichstag, Berlin, nicht realisiert; bereits zuvor realisiert am 31.10.1998 vom Rathausbalkon Basel und vor dem Erziehungsdepartment Basel als Bestandteil von *ABSCHIED VON DEUTSCHLAND – EXIL IN DER SCHWEIZ*, Aktion, Konzept: Christoph Schlingensief, 30.–31.10.1998, Erstklassbuffet Badischer Bahnhof und diverse Orte im Stadtraum Basel).

12 Abbie Hoffman (1936–1989) warf 1967 in der New Yorker Börse Dollar-Scheine von der Galerie auf die Händler im Parkett hinunter: Diese ließen ihre Arbeit ruhen, um die Scheine vom Boden aufzuklauben. Hoffmans künstlerische Intervention löste zwar keine Revolution aus, aber sie störte für ein paar Momente den Betrieb der New York Stock Exchange.

13 Vgl. Georg Diez und Anke Dürr, „Tötet Christoph Schlingensief", in: *DER SPIEGEL/KULTURSPIEGEL*, 11/1997, 27.10.1997.

14 Schlingensief, *ICH WEISS, ICH WAR'S*, a.a.O., S. 216 f.

EX CENTRO

Die Ekstase braucht das Tabu, da sie sich erst durch dessen Überschreitung ergibt. Somit ist es wenig erstaunlich, dass Schlingensief an Regisseuren wie Rainer Werner Fassbinder oder Werner Herzog unter anderem ihren Snobismus, ihre Exzentrik, ihr stoisches Durchhalten schätzt.[13] Als eine immer wieder auftauchende Metapher in Schlingensiefs Werk steht dafür das Boot: Nicht nur Herzogs Filmfigur Fitzcarraldo, sondern auch der Regisseur selbst ließ das Schiff gegen alle Vernunft über einen Berg im peruanischen Urwald tragen. Durch Verschwendung und Selbstverschwendung das offenbar Unmögliche möglich machen. Ähnlich lässt sich auch Schlingensiefs Faszination für Figuren wie den Kenneth-Anger-Musiker und Charles-Manson-Family-Angehörigen Bobby Beausoleil einschätzen, der Angers Filmmaterial stahl und im Death Valley vergrub. Diesen Punk-Dandyismus findet Schlingensief auch in der Camp-Ästhetik von Werner Schroeters Filmen wieder: opernhaft, maniert und pathetisch verschmelzen greifbare Wirklichkeit und magische Realität.

DER VIRUS GEGEN DEN MAINSTREAM

Es ist der Filmemacher Werner Nekes, der Schlingensief Anfang der 1980er Jahre in ein experimentelles Filmuniversum einführt und „mit einem Virus gegen den Mainstream" versorgt: dem Godard-Credo, „dass Anfang-Mitte-Schluss nicht unbedingt in dieser Reihenfolge stattfinden müssen", der Auffassung, man müsse „die Kamera nicht nur dazu benutzen, um irgendetwas schön sauber abzufilmen, sondern könne ganz bewusst mit Mehrfachbelichtungen und Anschlussfehlern arbeiten, Einzelbilder drehen oder den Film zerhacken und neu zusammenkleben", und die Frage, „was die Filmtechnik mit dem Leben zu tun haben könnte".[14] Nekes initiiert damit bei Schlingensief ein Denken, das filmtechnische Arbeitsweisen auf die Funktionsweisen der Gesellschaft überträgt. Und wie Godard verweigert Schlingensief fortan in vielen seiner filmischen und folgenden Werke die in kommerziellen Filmen Realismus suggerierende Kontinuität. Stattdessen reiht er dissonante Bilder aneinander. Und er erhöht die Nervosität durch eine Handkamera, eine mit dem Tempo der Kamera kämpfende Handleuchte, eine durch Verhinderung schauspielerischer Entfaltungsmöglichkeiten erzeugte Drastik, Brachialität und comicartige Verknappung der Figuren und Handlungen.[15]

VORBILD UND NACHBILD

Schlingensiefs zahlreiche Übermalungen von Vorbildern aus Film, Theater und bildender Kunst lassen sich mit einer filmischen Metapher erfassen: dem Vor- und Nachbild.[16] Nie sind seine Analysen vorgängiger Filme oder Kunstaktionen reine Hommagen oder Zitate, nie reine Kritiken. Er übernimmt bestehende Formen und Strukturen, um sie mit neuen Inhalten zu füllen und ihre Wirkmächtigkeit zu beleuchten. Schlingensief überprüft, ob sie gesellschaftsprägende Nachbilder hinterlassen – wie etwa die gerne von ihm wiederholte Anekdote über Joseph Beuys' Vortrag beim Lions Club,

den er als Sechzehnjähriger mit seinem Vater besuchte. Sein Vater hatte Beuys' Prognose, das kapitalistische Gesellschaftssystem sei in sieben Jahren völlig zerstört, eben diese sieben Jahre lang in seinem Kalender fortgetragen, um den Gegenbeweis antreten zu können. Der Kapitalismus hatte sich zwar nicht erledigt, aber der Vater hatte genau auf mögliche Anzeichen geachtet. Darauf war es Beuys angekommen. Weder bei Schlingensiefs Verarbeitungen von künstlerischen Vorbildern, noch bei seinen Selbstzitaten oder Bildentwürfen steht das „Vor"-Bild für die eigentliche Information, sondern das durch die Transgression entstehende „Nach"-Bild und eine mögliche Umkehrung der Perspektive: Die Interpretation des Wahrgenommenen wendet sich ins Gegenteil – in der Realität, im eigenen Kopf, in den Köpfen der Zuschauer.

SPIEL UND
NICHT-SPIEL

Schon in den ersten Filmen, die Schlingensief als Kind dreht, deutet sich der sein Werk prägende Tanz auf dem Grat zwischen Spiel und Nicht-Spiel an. Die Darsteller nehmen Metaphern wörtlich und unterlaufen deren konventionalisierte Symbolik (treten beim Befehl „Austreten" wirklich,[17] oder „Ich bin ein Volk" wird später bedeuten, „ich repräsentiere nichts als mich selbst"[18]), und Machtsysteme werden „begriffen" und kritisiert, indem man sich selbst an die Stelle von Autoritäten setzt (den Lehrer spielt, dann Regisseur, Intendant, Politiker, Kirchenoberhaupt). Schon als Teenager macht Schlingensief den ersten Film über das Filmemachen,[19] weitere werden folgen,[20] und immer wieder tauchen in seinem Werk Referenzen zu anderen Filmen über das Filmemachen oder Filmemacher auf: ein Stilmittel, um die Grenzen zwischen Fiktivem und Nicht-Fiktivem als zumindest fragwürdig und die Macht des Spiels über das Nicht-Spiel darzustellen. Früh geht Schlingensief über das rein Filmimmanente hinaus: 1983 inszeniert er die Vorführung seiner Filme als Solidaritätsveranstaltung für einen gewissen Christian S. Und nach dem DEUTSCHEN KETTENSÄGENMASSAKER (1990) etabliert Schlingensief einen Stil der Übertreibung, in der mehr Wahrheit zu finden ist als in der realistischen Darstellung. Ähnlich wie in den Filmen von Fassbinder, Buñuel oder Schroeter erfährt der Rezipient durch die Überhöhung etwas von der Realität.[21] Ein Schlingensief'sches Diktum lautet: „Ich glaube, dass in der Anhäufung von Schwachsinn mehr Wahrheit liegt, als in der Anhäufung von Wahrheit."[22]

REALITÄT
UMFASST FIKTION

In den 1990er Jahren holt Matthias Lilienthal Schlingensief an die Volksbühne Berlin. Dort gehören Überforderung zum Konzept und ein begeistertes Interesse für Voodoo zur Gedankenwelt. Und dort bricht Schlingensief mit der akzeptierten Lüge der Illusion, durch die sich das Theater definiert: Die Bühne wird bei ihm zum Ort, an den sich jene Realität flüchtet, die in der Welt außerhalb des Theaters keinen Platz mehr hat. Die eigentliche Inszenierung findet außerhalb des Theaters statt: In der

Spektakelgesellschaft wird alles zum Theater und zur Simulation von Simulation. Schlingensief spiegelt die Facetten einer sich auflösenden Welt mit ihren unendlich vielen sich widersprechenden, aber grundsätzlich gleichberechtigten Perspektiven und löst auch die Einheit der Figuren auf, indem er sie mehreren Darstellern zuordnet.[23] Er fragt, ob nach Gottes Tod und dem Scheitern der politischen und wissenschaftlichen Ersatzsysteme überhaupt noch Kriterien und Garantien für Wahrheit und Wirklichkeit aufzufinden sind: „Wir haben in uns realistische Teile, und wir haben in uns theatralische Teile. Wissen Sie immer genau, wo das eine anfängt und das andere endet?"[24] Und wie bei John Cages Inszenierungen und Kompositionen gehört alles, was geschieht, zur Aufführung, seien es das Räuspern der Zuschauer, Vogelzwitschern, Fluglärm oder die Geschehnisse der aktuellen Weltpolitik. Schlingensief trauert nicht postmodern dem Echten nach oder ist ironisch in Bezug auf dessen Simulakren, sondern er geht von hybriden Konstruktionen aus. Der Theaterraum dient der Verdichtung all dessen.[25] Auch als Theaterverweigerer schätzt Schlingensief die Fläche, die das Theater ihm bietet. Hier macht er die für seine Arbeit entscheidende Erfahrung der Haftbarkeit.[26] Sein Theater, das sich nicht erst mit seinen Aktionen vom Theater verabschiedet, sucht nicht nach einer verlorenen Realität, sondern baut umfassendere Wirklichkeiten mit reflektierten, gestalteten Spezialwelten, die sind, was sie sind: alles mögliche, nur kein Theater. Das entzieht dem Publikum die Möglichkeit, es sich in der Haltung der Ironie gemütlich zu machen, und versetzt es in einen permanenten Zustand der Herausforderung oder letztendlich Überforderung: Es muss in jedem Moment immer wieder erneut ermessen und die politisch-ästhetische Verantwortung dafür übernehmen, ob es etwas für Schein hält oder nicht.[27]

AUSKOTZEN UND
EINVERLEIBEN

Aber die Wahrnehmung ist präfiguriert. Hier ist Exorzismus vonnöten, denn wir können davon ausgehen, „dass wir Informationen in unseren Zellen mit uns herumschleppen, die lange vor uns da reingekommen

15 Vgl. u. a.: „Ich weiß, dass mich Leute in dem Zustand des ‚Ich bin wichtig' ziemlich irre machen. Da kann ich nicht drauf. Und deshalb brauche ich das Feuer, ich brauche ihre Verzweiflung, ihr Schreien, ihren Hass, ihren Unmut, aber auch ihre Trauer, ihre Stille. Das hängt alles miteinander zusammen." Schlingensief in CHRISTOPH SCHLINGENSIEF UND SEINE FILME, a.a.O.

16 Nekes verfügt zudem über eine wachsende Sammlung von Objekten und Texten aus der Vorgeschichte des Films. 1986 widmet er dieser Sammlung den Dokumentarfilm WAS GESCHAH WIRKLICH ZWISCHEN DEN BILDERN? und weist darauf hin, dass Video und Film Illusionsmedien sind, die dem Rezipienten die Wahrnehmung von visueller Realität vorspiegeln. Der visuelle Eindruck bewegter Wirklichkeit wird fast ausschließlich durch von Dunkelphasen unterbrochene Einzelbildsequenzen erzeugt.

17 DIE SCHULKLASSE (Film, R: Christoph Schlingensief, D 1969).

18 CHANCE 2000 (Aktionsserie, R: Christoph Schlingensief, 1998).

19 MENSCH MAMI, WIR DREHN 'NEN FILM (Film, R: Christoph Schlingensief, D 1977).

20 Vgl. DIE 120 TAGE VON BOTTROP (Film, R: Christoph Schlingensief, D 1997) oder Schlingensiefs HAMLET-Inszenierungen in Zürich (2001), die das in Shakespeares Text angelegte Stück im Stück, die „Mausefalle", potenzieren. Auch sein letztes, unrealisiertes Projekt ist ein Film über einen Film bzw. einen Filmemacher.

21 Vgl. Schlingensief in CHRISTOPH SCHLINGENSIEF UND SEINE FILME, a.a.O.

22 Schlingensief in CHANCE 2000, a.a.O., S. 121.

23 In KÜHNEN '94 (Theater, R: Christoph Schlingensief, Volksbühne Berlin, 1994) beispielsweise sind vollständige Figuren und verschiedene Personenfacetten des Michael Kühnen auf die Darsteller verteilt, denen diese Verkörperungen nicht einmal selbst unbedingt bewusst sein sollen.

24 Schlingensief in CHANCE 2000, a.a.O., S. 121.

25 Im Interview mit Alexander Kluge sagt Schlingensief: „Also Bernhard Schütz, mit dem ich viel arbeite, der den Kanzler gespielt hat, sagt immer: Wir brauchen äußere Spannungsfelder, wir haben ein Recht auf eigene Bilder, wir müssen rausgehen, müssen sammeln und müssen das zurücktragen wieder in die Fabrik Theater so ungefähr. Und diese Versuchsanordnung Theater finde ich auch richtig." Alexander Kluge und Christoph Schlingensief, „Reden wir über den Tod", PRIME TIME – SPÄTAUSGABE, dctp, RTL, 5.5.2002.

26 „Beim Theater habe ich gemerkt, daß man als Mensch haftbar sein kann: daß man auf der Bühne steht und die Zuschauer wirklich Pfeile auf einen abschießen, bis man anfängt zu bluten. Das Schlimmste ist, wenn die Zuschauer noch nicht einmal merken, daß sie am Ende selbst durch das Blut rauswarten. Schlingensief, in: Diez, Dürr, „Tötet Christoph Schlingensief!", a.a.O., S. 12.

sind. Dass jede Menge Ballast mit uns auf die Welt kommt, den wir nicht entsorgen können, weil niemand darüber sprechen will. Vielleicht waren deshalb so viele meiner Figuren mit Brüllen, Kotzen und Bluten beschäftigt". [28] Bis zum Erbrechen dehnt Schlingensief auch die Überaffirmation aus, mit der er auf der Bühne Anti-Establishment-Künstler ebenso wie die Alt-68er ihrer Establishment-Sucht oder ihres verkappten, geradezu rechten Konservativismus überführt. Immer wieder zeigt er sie und lässt sie zu Wort kommen [29]: eine Selbstentblößung der Selbstgerechtigkeit analog zu dem von Schlingensief wiederholt zitierten Film DER WÜRGEENGEL (1962) von Buñuel, [30] der die Verrohung der Sitten einer eingeschlossenen Gesellschaft zeigt und damit die Rohheit der Gesellschaftsordnung selbst entlarvt. Mit Kenneth Anger, Kurt Kren und Vlado Kristl lädt er einige Väter der Revolte ein, lässt Punkbands spielen und stellt die Frage, ob Punk die letzte Rebellion gegen den affirmativen Charakter von Kunst und Kultur gewesen sei: Die Revolution ist steckengeblieben und in Floskeln erstarrt. Helmut Berger stellt passenderweise bei den Müllfestspielen fest: „Hier sitzen ja nur Mumien auf der Bühne". [31] In DIE 120 TAGE VON BOTTROP (1996/97) erhofft man sich von Bergers Präsenz etwas Sternenstaub aus den längst vergangenen Zeiten des europäischen Avantgardefilms. Und mit dem Wiener Aktionismus und Kenneth Anger rettet Schlingensief zwei ekstatische Ansätze in die Gegenwart, die er seinem Werk stellenweise in Form von Reenactments oder Zitaten einverleibt. Er löffelt den Geist der Väter ein.

KUNST MUSS EIN BÖSER AKT SEIN

Dazu gehört auch der des Surrealisten André Breton. Aus einer ROCKY DUTSCHKE-Aufführung geht Schlingensief mit seinem Publikum auf die Straße für seine Prater-Spektakel-Aktion ZWEITES SURREALISTISCHES MANIFEST VON ANDRÉ BRETON. [32] Breton hatte proklamiert: „Die einfachste surrealistische Handlung besteht darin, mit Revolvern in den Fäusten auf die Straße zu gehen und blindlings soviel wie möglich in die Menge zu schießen. Wer nicht wenigstens einmal im Leben Lust gehabt hat, auf diese Weise mit dem derzeit bestehenden elenden Prinzip der

Erniedrigung und Verdummung aufzuräumen, der gehört eindeutig selbst in diese Menge und hat den Wanst ständig in Schusshöhe." [33] Schlingensief nimmt die Forderung auf, dass Kunst ein böser Akt sein müsse, wenn sie Teilhabe beweisen wolle, und ruft: „Tötet Helmut Kohl!" Bis 1998 wird dieser Satz, wortwörtlich oder abgewandelt (auf Schüssler, Möllemann), von Chören skandiert oder auf Schilder geschrieben, immer wieder auftauchen.

ABSCHAFFUNG DER ÖFFNUNGSZEITEN

Haftbarkeit setzt auch die Einheit von Ort und Zeit voraus, und Schlingensief experimentiert ab 1997 mit der Abschaffung der Öffnungszeiten, [34] dem Verlassen des Schutzraums Kunst [35] und der Übertragung von Verantwortung auf die Rezipienten durch die Abschaffung der Inhalte und das Ende der Diskussionen. [36] Während der ans Living Theatre angelehnten Aktion MEIN FILZ, MEIN FETT, MEIN HASE (1997) anlässlich der documenta X wird Schlingensief kurzzeitig verhaftet, und immer wieder führen seine Werke dazu, dass er verklagt wird. Als Fortführung der Kasseler 48 STUNDEN ÜBERLEBEN FÜR DEUTSCHLAND verlässt er für die unmögliche Passion 7 TAGE NOTRUF FÜR DEUTSCHLAND (1997) den geschützten Kunstkontext und geht in den öffentlichen Raum. Mehr Realität gegen den Realismus auf der Bühne forderte schon Brecht. Er wollte in der Theatersituation die Realität gegen die Illusion setzen. Aber während Brecht dies nur formal, im Schutzraum Theater tat, gelingt Schlingensief die für alle Beteiligten verstörende Konfrontation. Er löst damit auch die 1960er-Jahre-Utopie ein, mit der Integration verschiedenster Leute als Akteure die Grenze zu von der Gesellschaft ignorierten Situationen aufzuheben. Und Schlingensief geht noch weiter. In seinem Vorwort zu Jelineks Buch BAMBILAND findet sich eine auch auf sein Werk zutreffende Charakterisierung, wenn er schreibt, Jelinek mache uns „bewußt, wie real Macht und wie realitätsfern die Mächtigen sind" [37]. Es ist kein Wunder, dass Schlingensief in dem Jahr, in dem er sich immer mehr aus dem Refugium Kunst hinaus auf die Straße bewegt, auch die ersten Fernsehformate realisiert. Die Macht der Bilder. Es folgt die Radikalisierung der Forderung, dass die Kunst sich ins Leben einmischen soll: die Gründung einer Partei. Den von Gesellschaft und Medien Verdrängten eine eigene, selbstbestimmte Bühne bereiten – also allen, die nicht Berufspolitiker oder Medienprofis sind.

GUERILLA-TAKTIKEN

Mit CHANCE 2000 [38] werden Scheitern und Krise als produktive Elemente gewürdigt. Schlingensief geht mit den Mitteln des Theaters, einem Probehandeln auf Zeit, in den realen politischen Raum und erobert so eine Bühne oder Fläche für Protagonisten, die weder aus dem Theater kommen, noch üblicherweise sonst irgendwo sichtbar sind. Die Involvierten sind nicht mehr Teilnehmer an der Inszenierung oder Teil des Inszenierens, sondern sie sollen fortan ihre eigene Inszenierung ins Leben bringen: Slogans wie „Beweise, dass es Dich gibt!" und „Wähle Dich selbst" sind auch Reminiszenzen an Joseph Beuys' direkte Demokratie durch

27 Jürgen W. Möllemanns Reaktion auf Schlingensiefs *AKTION 18* ist so ein Fall. Schlingensief hat in einer Veranstaltung „Tötet ihn" gerufen und auf seinem Konterfei herumgetrampelt. Seine folgende Aktion der gleichen Projektserie führt er in Form eines Voodoo-Rituals vor Möllemanns Firmensitz aus. Möllemann klagt beides in einer Pressekonferenz an, während er zugleich die Kunstfreiheit verteidigt, und wiederholt durch seine Erzählung das ihm gewidmete Voodoo-Ritual. Und Schlingensief kontert: „Die Inszenierung hat jemand anderes vorgegeben, ich bin nur der bearbeitende Regisseur." Zit. n.: Joachim Günter, „Der Anti-Wahlkämpfer. Schlingensief attackiert die deutsche FDP", in: *NZZ*, 28.06.2002.

28 Schlingensief, *ICH WEISS, ICH WAR'S*, a.a.O., S. 69 und S. 74.

29 Vgl. *ROCKY DUTSCHKE '68* (Theater, R: Christoph Schlingensief, Volksbühne Berlin, 1996) oder *DEUTSCHLANDSUCHE '99: 1.* und *2. KAMERADSCHAFTSABEND* (Aktion/Theater, Konzept: Alexander Kluge, Christoph Schlingensief, Hamburger Schauspielhaus, 3.10.1999, Volksbühne Berlin, 22.11.1999).

30 Vgl. beispielsweise *ATTABAMBI-PORNOLAND* (Theater, R: Christoph Schlingensief, Schauspielhaus Zürich 2004).

31 *SCHEISSE 2000 – DIE SUPERSHOW* (Aktionistisches Theater, R: Christoph Schlingensief, Prater der Volksbühne Berlin, 1996).

32 *ROCKY DUTSCHKE '68* und *ZWEITES SURREALISTISCHES MANIFEST VON ANDRÉ BRETON* (Aktionistisches Theater, R: Christoph Schlingensief, Prater der Volksbühne Berlin, 1996).

33 André Breton, *DIE MANIFESTE DES SURREALISMUS*, Reinbek bei Hamburg: Rowohlt 1977, S. 56.

34 Vgl. *MEIN FILZ, MEIN FETT, MEIN HASE* (Aktionistisches Theater, R: Christoph Schlingensief, D 1997); *HOTEL PRORA* (Aktionistisches Theater, R: Christoph Schlingensief, Prater der Volksbühne Berlin, 1998).

35 *PASSION IMPOSSIBLE. 7 TAGE NOTRUF FÜR DEUTSCHLAND* (Aktion, R: Christoph Schlingensief, Deutsches Schauspielhaus Hamburg, 1997).

36 *CHANCE 2000 – WAHLKAMPFZIRKUS '98* (Aktionistisches Theater, R: Christoph Schlingensief, Prater der Volksbühne Berlin, 1998).

37 Christoph Schlingensief, „Unnobles Dynamit: Elfriede Jelinek", in: Elfriede Jelinek, *BAMBILAND*, Reinbek bei Hamburg: Rowohlt 2004, S. 7–12, hier S. 8.

38 *CHANCE 2000* (Serie von Aktionen, R: Christoph Schlingensief, 1998).

Volksabstimmung, vor allem aber sind sie Repräsentationskritik. „Selbstbewusstsein und Selbstdarstellung nicht nur für die normale Minderheit, sondern auch für die abweichenden Minderheiten, die insgesamt die Mehrheit sind", so die Ankündigung zur Parteigründung. Schlingensief bildet ein Ensemble aus gelernten Schauspielern, Laien und behinderten Akteuren, ohne dies als solches zu thematisieren [39]: „Echte Menschen" bevölkern die Bühne, werden sichtbar, verlassen die Bühne, mischen sich unter Passanten und binden diese ein. Das Sichtbare soll unsichtbar und das Unsichtbare sichtbar gemacht werden.[40] Als Schlingensief bei Wahlkampfveranstaltungen merkt, dass die Grenzen der theaterimmanenten Ästhetik weit überschritten werden und er vom Schamanen zum Erlöser und Messias mutiert, indem Zuschauer ihre Denkprozesse an ihn delegieren, zieht er sich von der politischen Bühne zurück, erprobt neue Formen und erweitert mit den gewonnenen Erfahrungen die Möglichkeiten der Bühne. Um das höchsteigene Potenzial der Kunst zu nutzen, muss die Vierte Wand wieder eingezogen werden. Und vor allem: Um den Unsicherheitszustand zwischen Ernst und Spiel fruchtbar zu machen.

DER KRIEG DER WELTEN [41]

Was Schlingensief Jelinek attestiert, gilt auch für ihn: Mit dem vermeintlich Authentischen verschafft er der Wahrheit Zutritt zur Bühne und legt zugleich den Blick hinter die Kulissen frei: „Alles ist Kunst, weil Überleben längst eine Kunst ist."[42] Mit den in seinen Projektserien SEVENX und DEUTSCHLANDSUCHE '99 (beide 1999) auftauchenden Zeltlagern will Schlingensief daran erinnern, dass wir uns eigentlich immer im Krieg befinden – beim Einkaufen, Sterben, Fotografieren, wie er auf der SEVENX-ERLEBNISREISE NACH MASSOW (1999) erklärt. „Ich fahre wieder zur mazedonischen Grenze, weil ich Beweise sammeln will für die Zeit nach dem Krieg. [...] Die Medien rekrutieren Bilder. Ich stelle mir aber vor, daß man emotionale Zustände und Spannungsfelder rekrutieren muss."[43] Es gibt also kein gemütliches Zurücklehnen im Sessel. Und so werden Krieg, das Elend der Flüchtlinge sowie Zelte, Zeltlager und Flüchtlingscamps zu durchgehenden Motiven in Schlingensiefs Worten und Bildern. Nachhaltig setzt er dies allerdings in einer Container-Installation von Nina Wetzel mit seiner Aktion BITTE LIEBT ÖSTERREICH [44] in Szene: Schon mit SEVENX hat Schlingensief die Möglichkeiten des Internets als hierarchieloses, rhizomatisches Geflecht erkundet. Jetzt setzt er es als Medium der direkten Demokratie ein und konfrontiert Österreich mit seiner Wahl des Rechtspopulisten Jörg Haider. Die Österreicher sind schockiert, aufgescheucht und können nicht mehr zwischen Spiel und Nicht-Spiel unterscheiden: Schlingensief verunsichert ein ganzes Volk.

THE REVOLUTION WILL NOT BE TELEVISED [45]: LA RIVOLUZIONE SIAMO NOI [46]

Ähnliche Unsicherheit stiftet Schlingensief 2002 mit Aktionen, die er der FDP-Wahlkampf-„Strategie 18", insbesondere dem FDP-Politiker Jürgen Möllemann, widmet,[47] und mit seiner zeitgleich stattfindenden Gameshow-Persiflage QUIZ 3000.[48] Ein weiteres Mal stellt er die Mechanismen der Medienwelt bloß – vor allem, um Machtverhältnisse zu thematisieren: die Macht über die Sichtbarkeit von Bildern, Menschen, Themen, die Macht des Moderators über Kandidaten und Publikum, die Perfidität von hochemotionalen, sogenannten Talkshow-Moneyshots. In direkter Übertragung ist hier das Verhältnis zwischen agitierendem Politiker und Bürgern gemeint. In der scheinbaren Normalität tut sich ein Missverhältnis auf zwischen dem Dienst für und der Macht über den Zuschauer / Bürger, dessen Einschalt- / Wahlbereitschaft entscheidend ist. Schlingensief vollzieht und empfiehlt daher „ein altes Hexenritual – auf Beschmutzung folgt Abwehr".[49] Voodoo, meditative Musik, ritueller Tanz, Massenhypnose, Tötungsaufrufe, das gemeinsame Anschauen von Pornos, Orgien-Mysterien-Theateraktionen genauso wie das Bühnenweihfestspiel PARSIFAL symbolisieren die Transgression, die die Transformation einleiten soll. Doch auch wenn Schlingensief wieder und wieder in seinen Werken William Friedkins Film DER EXORZIST (USA 1973) zitiert: Exorzismus ist kein Selbstzweck. Schlingensief bezieht immer mehr alle Kunstformen mit ein: Die Sinne der zu Akteuren werdenden Betrachter sollen durch eine akustische, visuelle und inhaltliche Überfrachtung und Überforderung bis aufs Äußerste angespannt werden, um auf dem Höhepunkt die Erkenntnis des puren, nicht inszenierten Lebens und eine eigene Haltung dazu herauszufordern. Revolutionen lassen sich nicht an verlogene Medien oder Politiker delegieren, stellt Schlingensief fest und deklamiert: „Die Revolution findet in uns selbst statt."[50]

DIE EMANZIPATION DER BILDER UND IHRER BETRACHTER

Die versehentliche Doppelbelichtung eines Normal-8-Films seines Vaters ist Schlingensiefs „Urszene" für seine Bildüberlagerungen. Die formale Grundform potenziert er in den Bildebenen der Bühnenproduktionen und im Bildgeschehen des Animatographen, einer Serie begehbarer Installationen, die in der Tradition von Robert W. Pauls gleichnamiger cineastischer Erfindung sowie der Bühnen und Installationen von Wsewolod Meyerhold, Erwin Piscator, László Moholy-Nagy und Friedrich Kiesler steht. Dem additiven Bildprinzip fügt er auf der Rezipientenseite eine weitere Ebene hinzu: Schlingensief will auch jene Bilder hervorlocken, die jeder Betrachter im eigenen Kopf angesammelt hat. Bilder

39 Im Gegensatz etwa zu Jérôme Bel, dem es bei seiner Arbeit DISABLED THEATRE (2012) darauf ankommt, die Behinderten als solche vorzuführen, und der es bewusst auf das Lachen des Publikums über Behinderung anlegt, statt die behinderten Akteure in ein Ensemble Nichtbehinderter einzubinden und ihre Behinderung wie Schlingensief als Normalität und selbstverständlichen Teil von Wirklichkeit anzunehmen.

40 Vgl. Schlingensief, ICH WEISS, ICH WAR'S, a.a.O., S. 57.

41 Orson Welles, THE WAR OF THE WORLDS, auf der Vorlage des gleichnamigen Romans von H. G. Wells, ausgestrahlt am 30.10.1938 von CBS.

42 Schlingensief, „Unnobles Dynamit: Elfriede Jelinek", a.a.O., S. 11.

43 Zit. n.: „Schlingensief erneut in Mazedonien", dpa, in: SÜDDEUTSCHE ZEITUNG, 4.5.1999.

44 BITTE LIEBT ÖSTERREICH (Aktion, R: Christoph Schlingensief, Wien 2000).

45 Gill Scott-Heron, „Introduction/The Revolution Will Not Be Televised", auf: SMALL TALK AT 125TH AND LENOX, New York City: Flying Dutchman/RCA 1970, Track 1.

46 Joseph Beuys, LA RIVOLUZIONE SIAMO NOI, 1972, Siebdruck, Tinte und Stempel auf Papier, 19 x 10 cm, Edition von 180 signierten und nummerierten Exemplaren.

47 Möllemann verteidigt Selbstmordattentate von Palästinensern, unterstellt Juden, indirekt durch ihr Verhalten selbst für den Antisemitismus verantwortlich zu sein, und baut derweil als Präsident der Deutsch-Arabischen-Gesellschaft mit seiner Firma WEB/TEC seine Geschäftsbeziehungen in den arabischen Raum aus.

48 QUIZ 3000 (Theater, R: Christoph Schlingensief, Berlin, Frankfurt, Duisburg, Zürich, Luzern, 2002). Unter anderem werden in der Sendung Geschichtswissen und Migrationsthemen abgefragt.

49 Zit. n.: Joachim Günter, „Der Anti-Wahlkämpfer", a.a.O.

können Realität heraufbeschwören,[51] besonders, wenn man Angst vor ihnen hat: Schon in seinen frühen Filmen finden sich Horror- und Science-Fiction-Elemente, die mit der Suggestivkraft der Bilder arbeiten, ohne explizit zu werden.[52] Später erweitert er die analog zur Filmtechnik gemeinten Dunkelphasen zwischen den Bildern der wahrgenommenen Welt auch formal durch ausgedehnte Schwarzbilder – ein Ansatz der auf Nekes' These zurückgeht, dass die Wahrnehmung bereits unterhalb der bei Filmbildern üblichen Bildfrequenz Nachbilder erzeugt oder imaginiert.[53] Und entsprechend den Bildern experimenteller Filmemacher wie Man Ray, Marcel Duchamp, Oskar Fischinger oder Stan Brakhage, können sich die Bilder außerdem unabhängig machen: Schlingensiefs Filme dekonstruieren sich selbst, indem er sie per Trick während der Projektion scheinbar durchbrennen lässt, sie zerkratzt oder bemalt.[54] Nach der zerstörerischen Folter der Betrachter durch autoritäre Filmemacher[55] wehren sich die Bilder gegen ihre Unterwerfung und rächen sich durch die Zerstörung von Gebietern wie der Familie, dem Ich und der Liebe.[56] Die Bilder werden selbstständig – und emanzipieren den Betrachter gleich mit.

NIETZSCHES GRAUEN

Schlingensief dehnt die Suggestivkraft durch immer drastischer werdende Bilder aus, um Verdrängtes sichtbar zu machen und um auszuloten, wie weit Kunst gehen kann, um ihren gesellschaftlichen Stellenwert zu behaupten. Das Zeigen drastischer Bilder, des Abstoßenden und Hässlichen dient ihm als Metapher für die „Pornographie der realen Gewalt" der Politik und Medien mit ihrer „Fahrlässigkeit der Sprache und Bildern als technisch raffiniertester aller Waffen."[57] Dementsprechend ist ein zentrales Element in seiner *ATTABAMBI-PORNOLAND*-Inszenierung (2004) ein Schwarzweißfilm, der die nicht enden wollende Verfolgung, Vergewaltigung und Malträtierung einer unbekleideten Frau durch eine Gruppe Vermummter in einem organischen Tunnelsystem zeigt. In Nietzsches *ZARATHUSTRA*[58] wird der Augenblick des Untergangs zur Metapher des Ästhetischen und der „tragischen Kunst", die den „Zustand ohne Furcht vor dem Furchtbaren und Fragwürdigen" als „hohe Wünschbarkeit"[59] bestimmt: Die menschliche Befreiung von der Unmündigkeit basiert nicht auf

der Ausmerzung der zugleich von Menschlichkeit wie Existenzbedrohung geprägten Natur, sondern auf der Mimesis ans Schreckliche, an eine nach Annullierung der wahren Welt als „Furchtbares und Abstoßendes"[60] übrig bleibenden Wahrheit des Grauens. Und es ist genau diese Mimesis ans Schreckliche, die in Nietzsches *ZARATHUSTRA* entsprechend das Ästhetische konstituiert. Allerdings ist das Intolerable, die Schockerfahrung in der Produktionsästhetik des *ZARATHUSTRA* als etwas bestimmt, das zu erschaffen ist: Gegen das asketische Ideal einer überzeitlichen Vernunft-Wahrheit ist die singuläre Wahrheit des gefährlichsten Weges, das ethisch-ästhetische Ideal einer individuellen Stilisierung zu setzen und der Anspruch, Dichter des Lebens zu sein. Schlingensiefs Ästhetik besteht vor allem in einer Verstärkung des Vorgefundenen, er bildet ab, was ist: Er zwingt die Verhältnisse zum Tanzen, indem er ihnen ihre eigene Melodie vorspielt.

UNTOTE

Wenn Schlingensief im Vorwort für ihr Buch *BAMBILAND* über Jelinek schreibt, „ihre Arbeit ist immer Geisterstunde, ist immer ein Bericht aus dem Reich der Untoten. So sehr sich ihre Geschichten auch der Geschichte bedienen, so sehr sind sie immer beängstigend gegenwärtig",[61] dann klingt auch das wie eine Aussage über seine eigene Arbeit. Weder Kriege noch Triebe scheinen Gründe zu brauchen. Abgründe jedoch sehr wohl: „Gräben, um Leichen, Minen, Wahrheiten zu verscharren."[62] Und wie Jelinek ist Schlingensief der Pathologe, Minensucher und Wahrheitsfinder, der die Aufgabe des Wiederausgrabens übernimmt, wenn andere sich die Hände und Köpfe nicht schmutzig machen.[63] Immer wieder lässt er unverdaute Themen der Geschichte wie George A. Romeros Zombies auferstehen.[64] Schlingensiefs Vorliebe für den Splatterfilm der 1960er und 70er Jahre und die Wiener Aktionisten spiegelt diesen Aspekt wider. Weil Früheres nicht ruhen will oder kann, erhebt sich aus den Gräbern gerade dasjenige, was die Gesellschaft als unbequem und abweichend unter den Teppich zu kehren oder auszugrenzen versuchte. Das Unverdaute, etwa die dunkle, häufig braune Familiengeschichte oder das kollektiv Verdrängte, bringt er in seinen Werken ans Licht, indem seine Handleuchte ihren wackelnden Schein auf die letzten Stunden im Führerbunker wirft[65] – und darauf, dass die Geschichte auch ganz anders hätte erzählt werden können.

WAS IST NORMAL?

Vor diesem Hintergrund ließe sich Schlingensief als Künstler im Sinne Nietzsches denken: Er sucht den Ausdruck und ein Handeln jenseits tradierter Normen, die als normal, gegeben und unabänderlich inszeniert werden. Und doch sucht Schlingensief (wie Nietzsche) Normalität: „lebt so gut ihr könnt. genießt jeden punkt der entspannung im kreise der familie oder der freunde, glaubt immer an eine zukunft und pflegt das normale ! – Das Normale ist das höchste was uns geschenkt wurde oder von den eltern beigebracht wurde. nutzt das !",[66] schreibt er in seinem Blog. Die Nietzsche zufolge in die dionysische Barbarei führende rauschhafte Entladung

50 Christoph Schlingensief in: *QUIZ 3000* (Fernsehsendung, R: Christoph Schlingensief, TV-Ausstrahlung: 13.06.2002, VIVA).

51 Vgl. Schlingensief in *CHRISTOPH SCHLINGENSIEF UND SEINE FILME*, a.a.O.

52 *DAS TOTENHAUS DER LADY FLORENCE* (Film, R: Christoph Schlingensief, D 1974/75) oder *DAS GEHEIMNIS DES GRAFEN VON KAUNITZ* (Film, R: Christoph Schlingensief, D 1976/77).

53 *VIS-À-VIS* (R: Werner Nekes, D 1968) erzeugt mit nur 16 Bildern pro Sekunde die nötige Nachbildwirkung, um in der Rezeption als zusammenhängender Bilderfluss wahrgenommen zu werden.

54 *MENSCH MAMI, WIR DREHN 'NEN FILM*; *TRILOGIE ZUR FILMKRITIK* – (drei Filme, R: Christoph Schlingensief, D 1982–84).

55 *TUNGUSKA*.

56 *MENU TOTAL* (Film, R: Christoph Schlingensief, D 1985), *EGOMANIA* (Film, R: Christoph Schlingensief, D 1986), *MUTTERS MASKE* (Film, R: Christoph Schlingensief, D 1987).

57 Schlingensief, „Unnobles Dynamit: Elfriede Jelinek", a.a.O., S. 11.

58 Friedrich Nietzsche, *ALSO SPRACH ZARATHUSTRA I-IV*, hrsg. v. Giorgio Colli und Mazzino Montinari, München: Deutscher Taschenbuch Verlag 1999.

59 Friedrich Nietzsche, „Streifzüge eines Unzeitgemäßen: L'art pour l'art", in: ders., *WERKE IN DREI BÄNDEN*, hrsg. v. Karl Schlechta, Bd. 2, München: Carl Hanser Verlag 1954, S. 1004 f.

60 Friedrich Nietzsche, „617. Unbekannt (Entwurf) (Vermutlich: Sils-Maria, August 1885)", in: *NIETZSCHE BRIEFWECHSEL. KRITISCHE GESAMTAUSGABE*, Abt. 3, Bd. 3: *BRIEFE VON FRIEDRICH NIETZSCHE. JANUAR 1885 – DEZEMBER 1886.*, hrsg. v. Giorgio Colli und Mazzino Montinari, Berlin und New York: De Gruyter 1982, S. 4.

61 Schlingensief, „Unnobles Dynamit: Elfriede Jelinek", a.a.O., S. 8.

62 Ebd., S. 11.

63 Ebd.

64 Vgl. *NIGHT OF THE LIVING DEAD / DIE NACHT DER LEBENDEN TOTEN* (R: George A. Romero, USA 1968), der eine hintergründige Kritik am amerikanischen Rassismus seiner Zeit und am Vietnamkrieg darstellt, sowie *DAWN OF THE DEAD / ZOMBIE* (R: George A. Romero, USA 1978), eine Metapher auf die selbstzerstörerische Konsumgesellschaft.

vitaler Kräfte ist bei Schlingensief der unmoralische Impuls, der zur an den Werten und der Würde des einzelnen Menschen orientierten moralischen Normalität und Ordnung führt. Dass es die Aufgabe jedes Einzelnen ist, diese Normalität und die eigene Haltung immer wieder täglich aufs Neue zu überprüfen, ist der Relativität der je nach Zeitalter und Kultur unterschiedlichen Moralvorstellungen geschuldet, von denen auch Nietzsche ausging. Schlingensief fordert von der nietzscheanischen Künstlerfigur aber, dass sie täglich Immanuel Kants an absolut gesetzten Kategorien orientierten kategorischen Imperativ neu überdenkt.

PERFORMATIVE REPRÄSENTATION

Und jeder Mensch ist ein Künstler: Schlingensief weist mit seinen Werken darauf hin, dass sich jeder bewusst machen sollte, wie er täglich performativ an seiner durch Repräsentation hergestellten Identität arbeiten kann. Darin stimmt er mit Stuart Hall überein: Eine nicht willkürliche Differenz ist das Normale.[67] Aber jeder ist auch Teil einer Gemeinschaft, die er gemeinsam mit anderen als soziale Plastik strukturiert und formt – hier zielt Schlingensief auf Beuys' erweiterten Kunstbegriff. In diesem Zusammenhang ist die Transformation vor allem im Hinblick auf die Momente des Übergangs und des Bruchs interessant: als Hybridität, die statische Polaritäten wie Innen–Außen oder Eigen–Anders, allerdings auch Real–Fiktiv unterläuft. Der Begriff der Souveränität zielt bei Schlingensief so wie bei Bataille nicht auf die Ausübung von Herrschaft, sondern auf Subversivität: eine machtlose Souveränität. Konsequent übernimmt er in seiner künstlerischen Aktivität die Souveränität des Aktionskünstlers, bei dem in actu Produktion und Konsumption zeitlich zusammenfallen. Es wird kein kapitalistisch verwertbarer, lagerfähiger, transportabler Mehrwert erzeugt. Auch für Rationalisierungen bietet sich wenig Potenzial. Mit seiner Repräsentationskritik geht es Schlingensief auch darum, Einspruch gegen den Logozentrismus und dessen metaphysische Genealogie zu erheben, denn Re-Präsentation ist nur auf Kosten eines Verlusts von unmittelbarer Präsenzerfahrung möglich. Er will dem Anderen Präsenz und Sichtbarkeit verschaffen. Schlingensief zitiert Erving Goffmans Buch *STIGMA* und Michel Foucaults Text „Andere Räume", macht sich über seine eigene Afrika-Sehnsucht lustig und überlässt sein letztes Werk den Burkinabé. Und er sucht nach Worten und Maximen, die mit starken Bildern Sichtbarkeit schaffen, beim Betrachter eigene Bilder erzeugen und damit auch diesem die Souveränität über seine Handlungen zurückgeben. Daraus ergeben sich marktwirtschaftlich kaum zu bewertende Dimensionen wie Kooperation, Interaktion und Kommunikation. Ein Prinzip, das Schlingensiefs Werk bis zum *OPERNDORF AFRIKA*[68] durchziehen wird.

FREMDE HEIMAT: MEIN LIEBSTER FEIND

Seit den 1990er Jahren sucht Schlingensief Afrika kontinuierlich auf. Mit seinem in Simbabwe gedrehten Film *UNITED TRASH* (1995) thematisiert er nicht nur

Amerikahass und Homophobie, sondern lässt erstmals das Versagen von UN-Missionen, die internationale Gegenwartspolitik, die Missionsarbeit und die dubiose politische Rolle der Kirche im Kolonialismus und damit den Subtext der Kolonialvergangenheit zum eigentlichen Inhalt werden. Die Kritik am kolonialen Denken manifestiert sich in den Bildern: Beispielsweise sind weiß gekleidete afrikanische Nonnen zu sehen oder ein schwarz angemalter UNO-General, der auf einer Soldatenfeier im Josephine-Baker-Bananenröckchen tanzt. In verschiedene Werke und Argumentationen lässt Schlingensief *LES MAÎTRES FOUS* (1954) des französischen Dokumentarfilmers Jean Rouch einfließen.[69] Dieser Film über den Hauka-Kult der Songhay-Wanderarbeiter in der Britischen Kolonie Gold Coast ist das ethnografische Dokument kolonialer Mimikry: Indem die Hauka-Geister von den Teilnehmern der Zeremonie Macht übernehmen, versetzen sich diese in die Rollen der ehemaligen Kolonialherren. Durch das Vortäuschen von Autorität wird der Diebstahl von Macht ermöglicht – also keine Anpassung oder Nachbildung, sondern ein Extrahieren und Einverleiben der Lebenskraft der Mächtigen. Abgesehen davon, dass der Film sowohl bei den ehemaligen Kolonialisten wie bei Afrikanern auf großen Protest stieß,[70] wird Mimikry hier zu einer Form der Adressierung von Machtverhältnissen und Hintergrundbedingungen, die sich zur gegebenen Zeit nicht anders ausdrücken lassen. In diesem spezifischen Kontext ist der mimetische Vorgang in seiner rituell-historisch-politischen Tragweite zwar komplexer als eine Parodie. Aber das damit einhergehende Berühren und möglicherweise Einverleiben der Macht von Autoritäten ist nicht zuletzt in Schlingensiefs ersten Filmen, in denen er unter anderem einen Lehrer und einen Pfarrer darstellt, ein Motiv für seine satirische Mimesis: eine Begegnung, Unterwerfung und Einverleibung des hegemonialen Subjekts, des „Anderen", der Angsteinflößenden. Anthropophagie als Einverleiben von Realität treibt Schlingensief bis zur Auflösung der Grenze zwischen Wirklichkeit und Inszenierung. Damit wirbelt er den von Claude Lévi-Strauss 1955 beschriebenen Unterschied zwischen Gesellschaften, die durch „Erbrechen", also Ausstoßen, geprägt sind, und solchen, die „einverleiben", furchterregende Kräfte essen und damit neutralisieren, durcheinander.[71]

65 *100 JAHRE ADOLF HITLER* (Film, R: Christoph Schlingensief, D 1988).

66 Christoph Schlingensief, „Der Vorgang als solches", in: ders., *SCHLINGENBLOG*, 7.9.2010, http://www.peter-deutschmark.de/blog/?p=22468848 (abgerufen am 9.7.2013).

67 „Identitäten sind konstruiert aus unterschiedlichen, ineinandergreifenden, auch antagonistischen Diskursen, Praktiken und Positionen. Sie sind […] beständig im Prozess der Veränderung und Transformation begriffen." Stuart Hall, *IDEOLOGIE, IDENTITÄT, REPRÄSENTATION (AUSGEWÄHLTE SCHRIFTEN,* Bd. 4), Hamburg: Argument Verlag 2004, S. 170.

68 *OPERNDORF AFRIKA* (Soziale Plastik, Konzept: Christoph Schlingensief, Laongo nahe Ougadougou, seit 2010).

69 Rouchs Film zeigt eine sich in der Region des ghanaischen Accra jährlich wiederholende Zeremonie der in den 1950ern noch weitverbreiteten westafrikanischen Sekte der Hauka. Die Teilnehmer versetzten sich tanzend in Trance, um den Gott des Donners und des Zorns von sich Besitz ergreifen und sie die militärischen Zeremonien ihrer kolonialen Besetzer inszenieren zu lassen. Sie repräsentierten machtvolle Personen wie Generalgouverneur, Lokführer oder Ingenieur, die die alten Geister des Busches, des Wassers, der Luft abgelöst und besiegt haben. Als „contrebandiers" (Jean Rouch im Off-Kommentar) tradieren die Hauka die politische Geschichte ihrer Heimat und schmuggeln sie durch die Geisterwelt hindurch. Durch die gleichzeitige Ablehnung und Nachahmung reinigt die Zeremonie die Gedemütigten vom Wut. Schlingensief zeigt den Film selbst beispielsweise in der *SEVENX-UNIVERSITÄT* (1999) oder in dem Stück *BERLINER REPUBLIK* (1999).

70 Der Film wurde erst in Niger, dann in den ehemaligen britischen Kolonien einschließlich Ghanas verboten. Einerseits wurde die Dokumentation aufgrund der Verspottung der ehemaligen Kolonialherren als anstößig erachtet, andererseits wurde ihm exotisierender Rassismus gegenüber der afrikanischen Bevölkerung attestiert. Denn durch das zentrale Motiv des Exorzismus bewegt sich der Film voyeuristisch in der kontroversen Traditionslinie des „Primitivismus".

71 Vgl. Claude Lévi-Strauss, *TRAURIGE TROPEN*, Frankfurt a. M.: Suhrkamp 1978.

DER FLIEGENDE HOLLÄNDER

In frühen Arbeiten, wie beispielsweise *DIE LETZTEN WOCHEN DER ROSA LUXEMBURG/ROSA LUXEMBURG* (1997), vergleicht Schlingensief Heimat noch mit einem universellen Nichts oder Adornos Nichtidentischem: Das Nichts, aus dem man komme und in das man zurückkehre, wenn man das Leben durchgehalten habe, sei warm und Heimat. Der Wunsch nach dem Durchschlafen, um am Ende wieder ins absolute Nichts zurückzukehren. [72] Schon früh spricht Schlingensief davon, dass Heimat zu den Grundnahrungsmitteln seiner Empfindungen gehört.[73] Eine intensive Auseinandersetzung mit diesem Thema setzt bei einer Arbeit in Manaus wieder ein: *DER FLIEGENDE HOLLÄNDER* (2007). Nach der Jahrtausendwende wird sein Blick mehr zu einem der kolonialen Exteriorität, ein fast ethnologischer Blick von Außen. In Manaus schafft er eine Hybridisierung der Kulturen, indem er Karnevalstänzerinnen mit ihren raumgreifenden Kostümen die Bühne fast sprengen lässt und die Türen des Festspielhauses für eine *BATERIA*, brasilianische Samba-Trommler, öffnet, die den Raum und Wagners Musik überfluten.[74] Wie im Procedere seiner Inszenierung des *FLIEGENDEN HOLLÄNDERS* nimmt Schlingensief auch in *TREM FANTASMA* (2007) das „Antropofagia"-Konzept des brasilianischen *MODERNISMO* auf, das „Auffressen" der hegemonialen europäischen durch die einheimische Kultur: Mit Bauchprojektionen in einer Sängerfigurenallee der Geisterbahn thematisiert er die Kulturbewegung in einer von den Besuchern begehbaren Installation, die er im Migros Museum in Zürich wiederholen wird.

MORGEN WIRD DER WALD GEFEGT [75] UND WIR BAUEN EINE NEUE STADT [76]

Christoph Schlingensief ist der Keimzelle seiner künstlerischen Arbeit immer treu geblieben: dem Film. Filmische Bilder, filmische Techniken und Bilderzeugungsprozesse als Metaphern für gesellschaftliche Zusammenhänge, Filme anderer Regisseure als Zitate oder als Grundlage für die Überprüfung der Kraft der Kunst sowie die filmische Überlagerung bilden durchgehend die Basis seiner immensen Bildproduktion. Er sieht sich in der Tradition des Neuen Deutschen Films. Mit dessen Tendenz, allmählich wehleidig zu

werden und der revolutionären Kraft vergangener Filmepochen hinterherzutrauern, kann Schlingensief aber wenig anfangen. Denn er kämpft gegen ein verlogenes Wertesystem, verlogene Filme und Wim Wenders' Satz, man müsse die Bilder verändern, um die Welt zu verändern.[77] Das heißt für ihn: „75 Minuten mit der Faust auf die Leinwand."[78] Es geht ihm um ein „Kino der Handgreiflichkeit"[79] und der Haltung. Und das ist es auch, was er bei Musik, Theater, bildender Kunst, Massenmedien, Praxistheorien sucht.

Weitere durchgehende Kennzeichen seiner Arbeit sind seine Musikalität und sein Gefühl für Rhythmus: Dissonante Kompositionen, Laut-Leise-Wechsel, Synkopen, Phrasierungen, Leitmotive, Improvisation, aber auch ein kompositorisch paralleles Denken verschiedener „Instrumente", die in Form von zuarbeitenden Mitarbeitern anklingen, die häufig an völlig unabhängigen Hinführungen zum Thema arbeiten.[80] Musik und vor allem eine bestimmte Musikszene um den Literaten und Musiker Thomas Meinecke verstärken bei ihm zudem (ebenso wie wenig später der experimentelle Filmemacher Werner Nekes) ein Bewusstsein für gesellschaftliche Systeme und popkulturelle Subversion. Schlingensiefs filmische und musikalische Praxis gesellschaftskritischer Kunst bilden das perfekte Korrelat zu Frank Castorfs und Matthias Lilienthals Grundkonzept der Überforderung, Transgression und Transformation.

Aber Schlingensief zweifelt an der Kunst und überprüft immer wieder, mit welcher Gattung und mit welchen Mitteln sie am besten auf Gesellschaft zu reagieren oder einzuwirken vermag. Getrieben ist er dabei von Repräsentationskritik und damit Machtkritik, verbunden mit der stetigen Frage, wer die Bedingungen von Repräsentationsregimen trägt. Schlingensief fördert sie als Blick- und Bildregime zutage, indem er mit verdrängten Vorurteilen konfrontiert, seine Finger in kaschierte gesellschaftliche Wunden und soziale Notstände legt. Und er ruft dazu auf, mit der Produktion und Veröffentlichung eigener Bilder zu reagieren. Dafür öffnet er sich und seinen Mitakteuren verschiedenste Bühnen und erkennt früh die Möglichkeiten des Internets. Das Sichtbarmachen des üblicherweise Unsichtbaren, Randständigen, Marginalen gilt auch den eigenen Wunden und dem eigenen Scheitern. Scheitern ist eine Chance für Erkenntnisgewinn, und das wahrhaft autonome Subjekt zeigt die Bedingungen, die es bestimmen: „Wähle Dich selbst" und „Scheitern als Chance". Es werden Erwartungen geschürt, diese münden in ein als Scheitern wahrgenommenes Ergebnis, doch die Wirkung wird in der Entfaltung von Dissonanz erzielt.[81] Dissonanz erzeugen auch die multiplen Facetten der Ich-sagenden Person mit ihren vielfältigen Realitäten. In der christlichen Tradition ist das Selbst letztendlich ein Teil derjenigen Wirklichkeit, auf die verzichtet werden muss, um Zugang zu einer anderen, höheren, jenseitigen Realität zu erhalten.[82]

Zwölf Jahre als Messdiener haben Schlingensief jedoch auch hinter die Kulissen religiöser Inszenierungen

[72] Vgl. Diez, Dürr, „Tötet Christoph Schlingensief!", a.a.O.

[73] „Ich habe keinen Fahrplan für meine Moral, aber ich weiß, daß ich ein paar Grundnahrungsmittel in meinen Empfindungen brauche – Liebe, Heimat, Wärme, Angst, Depression, Manie." Schlingensief, ebd., S. 12.

[74] Vgl. Anna-Catharina Gebbers, „Der Fliegende Holländer in der Inszenierung von Christoph Schlingensief, Manaus 2007. Eine Annäherung anhand von Dokumenten, Aufzeichnungen und Gesprächen mit Mitarbeitern", in: *ACT – ZEITSCHRIFT FÜR MUSIK & PERFORMANCE*, 3/2012, http://www.act.uni-bayreuth.de/resources/Heft2012-03/ACT2012_03_Gebbers.pdf (abgerufen am 24.10.2013).

[75] Holger Hiller (Text), Timo Blunck, Thomas Fehlmann, Ralf Hertwig, Holger Hiller (Musik), „Morgen Wird Der Wald Gefegt", auf: *PALAIS SCHAUMBURG*, Hamburg: Phonogram 1981, Track 6. Vgl. auch: Joseph Beuys, *ÜBERWINDET ENDLICH DIE PARTEIENDIKTATUR*, Aktion, Düsseldorf, 1971.

[76] Palais Schaumburg, „Wir Bauen Eine Neue Stadt", ebd., Track 1.

[77] Vgl. Wim Wenders, in: *DIE 120 TAGE VON BOTTROP* (Film, R: Christoph Schlingensief, D 1997).

[78] „Ich sehe mich in der Tradition des neuen deutschen Films. Der ist mal angetreten mit dem Vorsatz, Filme zu machen, innovativ zu sein, aber dann wurde er wehleidig. Der Autor ruft mea culpa, und die Kritiker nicken. Trotzdem sehe ich mich in dieser Tradition, die ich glaube dass meine einzige Berechtigung im Moment in der Drastik liegt: 75 Minuten mit der Faust auf die Leinwand." Christoph Schlingensief zit. n. Georg Seeßlen, „Vom barbarischen Film zur nomadischen Politik", in: *SCHLINGENSIEF! NOTRUF FÜR DEUTSCHLAND*, Hamburg: Rotbuch Verlag 1998, S. 40–78, hier S. 42.

[79] Vgl., Diez, Dürr, „Tötet Christoph Schlingensief!", a.a.O.

[80] Vgl. Gebbers, „Der Fliegende Holländer in der Inszenierung von Christoph Schlingensief, Manaus 2007", a.a.O.

[81] Vgl. Diedrich Diederichsen, „Diskursverknappungsbekämpfung, vergebliche Intention und negatives Gesamtkunstwerk: Christoph Schlingensief und seine Musik", in: *CHRISTOPH SCHLINGENSIEF. DEUTSCHER PAVILLON 2011*, hrsg. v. Susanne Gaensheimer, Köln: Kiepenheuer & Witsch 2011, S. 183–190.

blicken lassen und einen ungläubig gläubigen Katholiken aus ihm gemacht, der mit den Konzepten „Gott" und „Kirche" hadert. Doch spirituelle, zur Transformation führende Übergangsrituale und vor allem liminale Phasen hat er als Konzept auf ästhetische Erfahrungen übertragen. Aber nicht sakral, sublim, gerichtet, sondern laut, überfordernd, wie ein Voodooritual. Er erzeugt Krisensituationen und heftige Emotionen bis zum Rand des Selbstverlusts – konzipiert nicht als Zerstörung, sondern als antikapitalistisches, dionysisches Ja-Sagen zur Welt. Und durch permanente Transformationen können sich die zu Mitakteuren gewordenen Rezipienten niemals sicher sein, welcher Rahmen Gültigkeit hat, welche Regeln zu befolgen sind, was Spiel und was Nicht-Spiel ist. Die Erlösung durch ein Ergebnis verweigert Schlingensief konsequent. Aber der Zuschauer geht verändert nach Hause, angesteckt, mit Bildern, kritischen Gedanken und Unsicherheiten viral verseucht. Davon zeugt nicht zuletzt Schlingensiefs Projekt OPERN-DORF AFRIKA. Es gelingt ihm bis heute, eindeutige Interpretationen seines Werks und seiner Person zu verhindern. Denn das aktionistisch geprägte Werk von Christoph Schlingensief bewegt sich immer weiter, mit uns und mit ihm.

82 Warum Selbstdarstellung Sünden tilgen können soll, geht auf verschiedene, bereits in den ersten Jahrhunderten nach Christus existierende Modelle zurück: Man stimmt den Richter milde, wenn man als Sünder selbst den Advocatus Diaboli spielt und seine Sünden zugibt; im ärztlichen Zusammenhang muss man seine Wunden zeigen, wenn sie geheilt werden sollen (darauf rekurriert auch der katholisch erzogene Künstler Joseph Beuys); Beichte und das Modell des Todes, der Folter und des Martyriums stehen für die Abkehr vom Ich, um geheilt und wieder im Schoß der Kirche aufgenommen zu werden. Vgl. Michel Foucault, „Technologien des Selbst", in: ders., Rux Martin, Luther H. Martin et al. (Hrsg.), *TECHNOLOGIEN DES SELBST*, Frankfurt a. M.: S. Fischer 1993., S. 24–62, hier Abschnitt V, S. 51–56.

ME
AND
REALITY.₁

ANNA-CATHARINA GEBBERS

"I think in many of my works I tried to identify the prototypes and mechanisms of our society."[2] Christoph Schlingensief's oeuvre is a constant revolt against such (often invisible) mechanisms, and his works testify to the search for a political aesthetic that expresses itself through contradiction and the heightening of complexity. Schlingensief wandered inquisitively, searchingly through genres, media, and disciplines: film, music, theater, the visual arts, literature, philosophy, but also the mass media. His realized intertextual, complex, fluid fabrics, full of self-quotations, references to other works, and above all topical political events revealing society's patterns.

With every contemplation of his films, plays, TV series, installations, and performances, new answers suggest themselves to the same questions: How did Schlingensief create that atmosphere that oscillates between seriousness and play, that puts the viewer on constant alert and makes him or her a participant in the action? How did Schlingensief accomplish that exceptional state of nebulosity and perplexity with which he infected everyone involved, as with a virus, to take a critical look at his/her world and his/her own attitudes? But it's of no use: Schlingensief's work is actionist in nature, and in view of his refusal to provide answers and finished solutions, every interpretation is doomed to failure from the outset.

1 Robert Görl (music) and Gabriel Delgado-López (lyrics), "Ich und die Wirklichkeit," on DAF, *ALLES IST GUT* (London: Virgin, 1981), track 6.

2 Christoph Schlingensief, *ICH WEISS, ICH WAR'S* (*I KNOW IT WAS ME*) (Cologne: Kiepenheuer & Witsch, 2012), p. 59.

3 See Christoph Schlingensief, "Quiz 3000," *JOURNAL FRANKFURT*, 10, May 8, 2002, p. 21.

4 As a musician he called himself Roy Glas (later, among other things, Alfred Edel's film name in *TUNGUSKA*, 1984), as an actor Christoph Schlinkensief (*PHANTASUS*, 1983), in various functions Christopher Krieg (editing and camera in *OBSERVATIONS I*, 1984, actor in *TUNGUSKA*, narrator in *EGOMANIA*, 1986), and, throughout his career, Thekla von Mühlheim when he acted as set or stage designer in various productions.

FAILURE

The use of failure as a productive force[3] is a possibility Christoph Schlingensief recognized when he moved

to Munich in the 1980s. He applied to the film academy there and was turned down, and came into contact with the German post-punk scene and avant-garde subculture through the musician and writer Thomas Meinecke. Taking late-seventies punk as a point of departure, the progressive culture makers of the early eighties rejoiced in the gore, B-movie, genre-film, and camp and trash cultures, as well as in revivals of forgotten pop-music genres. Dilettantism was not a flaw, but the celebration of the same, a form of aesthetic—as a commercial gesture, virtuosity was frowned on. "Underground," "subculture," and above all "independent" were terms that separated the good from the evil "mainstream" and the reprehensibly commercial "majors" of the record industry. The raw, the unfinished, the non-command of instruments and form, stood for authenticity and expression; polish, on the other hand, represented the affirmative, equalizing mainstream culture. DIY production and marketing were considered marks of an independent attitude. In many of his projects, Schlingensief was the actor, cameraman, and editor, in later cases the set designer and builder, all under different pseudonyms.[4] He was also involved in productions by other directors. His works were planned with the precision required by film productions. At the same time, this planning also always prepared the stage for the desirably unpredictable, and was the basis as well as the prerequisite for the spreading of chance.[5] Shaped by skepticism toward the overly perfect, in all of his productions his interventions were directed not only at the surroundings but also at his own work: self-provocations, unforeseeable reactions on the part of the actors and audience alike—failure was regarded as an opportunity and a principle. Even as late as the *CHANCE 2000* phase, Schlingensief would say: "I admit to a certain self-destructive impulse. For me it's like with Helge Schneider: when the show goes too smoothly and too successfully, he refuses to carry on, stops everything, and drives the organizers to desperation."[6]

MUSIC

During his Munich period, Schlingensief founded a short-lived band that went on tour with F.S.K.[7] as a support act. While he decided against a career in music, from that time on he composed music for his own films and collaborated closely with musicians and sound specialists. What is conspicuous here is the fact that Schlingensief developed his productions as compositions in which he united the various individual voices of an arrangement rhythmically in a kind of score.[8] The initial violent sound level of punk was superseded by striking alternations between loud and soft. Music and sound constituted the unifying element above and beyond the image/text level, and at the same time created the dissonances indicative of social differences.

SELF-WASTE

The attitude of the art and music scene of the early 1980ies—the formative era for Schlingensief—also encompassed gestures that in keeping with "anti-economy," in Bataille's sense, can be described as waste or

self-waste. "Waste Your Youth" was the DAF demand.[9] Schlingensief shared Bataille's interest in waste, the victim, ecstasy, the taboos and borderlands of human thought, feeling, action, and transgression as a form of border crossing that goes hand in hand with inward experience. He combined Jean-Luc Godard's intuitive approach with Bataille's anti-economy by creating performance, action, and theater-like film-shooting situations that repeatedly exposed himself, his collaborators, and also his audiences—who became co-actors in the course of the production—to extreme situations. These situations were perhaps not life threatening, but were by all means perceived as deeply unsettling, or at the very least as ecstatic, liminal experiences: intensive, exhausting, tightly scheduled shoots or theater productions and actions that required improvisation and put one at the mercy of the situation and the audience. The physical experience—and here Schlingensief was reexamining Antonin Artaud, Bataille, Pierre Klossowski, but also the Viennese Actionists—led to externalization, self-exposure, and even self-dissolution, in which the individual conceives of himself as a point of transition and gains a sense of the boundaries of the self. On the one hand, Schlingensief sought the instant of transgression in the rituals of the church, film, the theater, and in Actionism in order to analyze this experience by means of a practical-theoretical investigation. On the other hand, like Bataille he very deliberately enhanced the capitalistic logic of production, reproduction, and consumption through the addition of the unproductive squandering of energy. "Save the market economy! Throw away the money!"[10] "Save capitalism! Throw away the money!"[11] he demanded in various actions, in critical reference to an action by the American political and social activist Abbie Hoffman,[12] whose methods Schlingensief tried out just as he did those of others of the '68 generation, as well as political guerrilla tactics that developed in the subcultures of the 1980ies and '90ies. It was not blind destructiveness that formed the foundation of Schlingensief's actions, but the idea of self-preservation through the ceremonial, ritual, or bellicose squandering of the surplus and the resulting production of new energy that points beyond the cyclical pattern of the economy. In this existential, fundamental experience, the individual retains his autonomy by breaking through capitalist means-end rationality and the accompanying objectification of the consciousness.

5 See Antje Hoffmann (in the interview with Julia Lochte), in Peter Reichel, ed., *STUDIEN ZUR DRAMATURGIE: KONTEXTE, IMPLIKATIONEN, BERUFSPRAXIS* (Tübingen: Gunter Narr Verlag, 2000), p. 288.

6 Christoph Schlingensief, "Helge Schneider," in *CHANCE 2000. WÄHLE DICH SELBST* (Cologne: Kiepenheuer & Witsch, 1998), p. 41.

7 The German avant-garde band Freiwillige Selbstkontrolle, called F.S.K. from 1989 onward, was founded in Munich in 1980 by Thomas Meinecke, Justin Hoffmann, Michaela Melián and Wilfried Petzi; they were joined in 1990 by Carl Oesterhelt.

8 For example, among other statements, "I see language more in terms of melody, it's a rhythmic element, it has staccato, forte, and piano qualities, and you can also speak a syncope." Christoph Schlingensief in *CHRISTOPH SCHLINGENSIEF UND SEINE FILME*, interview with Frieder Schlaich (directed by Christoph Schlingensief, Germany, 1968–2004).

9 Gabriel Delgado and Robert Görl, "Verschwende Deine Jugend," on DAF, *GOLD UND LIEBE* (London: Mute Records 1981), track 9.

10 Christoph Schlingensief and Carl Hegemann, "Help, help, help: Save the market economy! Throw away the money! Christoph Schlingensief and Carl Hegemann write a letter to the economic-advisory council of the CDU" in *THEATER HEUTE*, 8/9, August/September 1998, pp. 1f.; verbatim in: Friends of Chance 2000 on behalf of Christoph Schlingensief, "Open letter to the citizens of Graz," October 5, 1998, http://www.schlingensief.com/projekt.php?id=t024 (accessed on July 1, 2013).

11 *SAVE CAPITALISM! THROW AWAY THE MONEY!* (concept: Christoph Schlingensief, planned date: July 2, 1999, Reichstag, Berlin; not realized; realized previously on October 31, 1998, on the balcony of the Basel Town Hall and in front of the Basel ministry of education as an element of *FAREWELL TO GERMANY—EXILE IN SWITZERLAND*, concept: Christoph Schlingensief, October 30–31, 1998, Erstklassbuffet Badischer Bahnhof and various locations in Basel).

EX CENTRO

Ecstasy requires taboo, since it only comes about through the violation of taboo. It is thus hardly surprising that Schlingensief appreciated directors such as Rainer Werner Fassbinder and Werner Herzog for (among other things) their snobbishness, their eccentricity, and their stoic perseverance. [13] **This is symbolized in Schlingensief's oeuvre by the boat as an ever-recurring metaphor: not only Herzog's film character Fitzcarraldo had a ship carried over a mountain in the Peruvian jungle but also, against all reason, the director himself—the facilitation of the impossible through waste and self-waste. It was for similar reasons that Schlingensief was fascinated with such figures as Kenneth Anger's musician and Charles Manson family member Bobby Beausoleil, who stole Anger's film material and buried it in Death Valley. Schlingensief also encountered this punk dandyism in the camp aesthetic of Werner Schroeter's films: in an operatic, affected, and histrionic manner, tangible actuality and magical realities merge.**

THE VIRUS AGAINST THE MAINSTREAM

It was the filmmaker Werner Nekes who ushered Schlingensief into an experimental film universe in the early 1980ies and thus infected him "with a virus against the mainstream": the Godard creed "A story should have a beginning, a middle, and an end, but not necessarily in that order"; the notion that one should "not just use the camera to record something neatly on film, but could also deliberately work with multiple exposures and splicing errors, turn individual frames, or chop up the film and paste it together in a new way"; and the question of "what film technology could have to do with life." [14] **Nekes thus sparked in Schlingensief an approach that applied the methods of film technology to society. And like Godard, from this point on in many of his cinematic and other works Schlingensief rejected the type of continuity meant to suggest realism in commercial films. Instead, he strung together series of dissonant images. He moreover heightened the sense of nervousness through the use of a handheld camera and a handheld spotlight whose tempo competed with that of the camera, as well as through a drastic, violent quality and comic-strip-like reduction of the figures and story lines—neither of which developed, since no**

"acting" in the conventional sense was permitted to take place. [15]

BEFORE-IMAGE AND AFTER-IMAGE

Schlingensief frequently "overpainted" found motifs from film, theater, and the visual arts in what could be described with a filmic metaphor: the beta movement. [16] **His analyses of previous films and art actions are never pure homages or quotations, and never pure critiques. He adopted existing forms and structures in order to fill them with new meanings and to shed light on their potency. He examined them to see whether they had left behind after-images of formative influence on society. An example is the anecdote he liked to tell about Joseph Beuys's lecture at the Lions Club, which Schlingensief attended at the age of sixteen with his father. His father had tested Beuys's forecast that the capitalist system would be completely destroyed in seven years by keeping track of developments in society for precisely that number of years in order to be able to provide evidence to the contrary. Capitalism hadn't disposed of itself entirely, but Schlingensief's father had been alert to possible signs of its downfall. That was what it had come down to for Beuys. Neither in Schlingensief's reworkings of preexisting artistic motifs nor in his self-quotations or ideas for new motifs does the "model" or "prototype" stand for the actual information, but rather the "after-image" that has come about through an act of transgression, and the possible reversal of perspective: the interpretation of what was perceived turns into its opposite—in reality, in his own mind, in the minds of the viewers.**

PLAY AND NON-PLAY

The dance on the thin line between play and non-play that characterizes Schlingensief's work was already evident in the films he made as a child. The protagonists take metaphors seriously and undermine their conventionalized symbolism. When the teacher orders the pupils to leave the classroom using the word "AUS-TRETEN," for example, a word with a range of meanings including "leave," "leak," and "go to the toilet" and composed of "AUS" ("out") and "TRETEN" ("to step" or "to kick"), the protagonists actually start kicking [17]**; the statement "Ich bin ein Volk" ("I am a people") later comes to mean "I represent nothing but myself."** [18] **Power systems are "grasped" and criticized by putting oneself in the position of authority (playing the role of the teacher, then director, general administrator, politician, or church leader). Schlingensief already made his first film about filmmaking as a teenager** [19]**; others would follow,** [20] **and his oeuvre is full of references to films about filmmaking or filmmakers—a stylistic device for calling attention to the questionability of the boundaries between the fictitious and the non-fictitious and the power of play over non-play. Already at an early stage, Schlingensief transcended the boundaries of what is purely inherent to film: in 1983 he staged the screening of his films as a kind of pep rally for a certain Christian S. And after the *GERMAN CHAINSAW MASSACRE* (1990) he**

12 In 1967, Abbie Hoffman (1936–1989) threw dollar bills from the gallery of the New York Stock Exchange down to the brokers on the floor below. The latter stopped working to pick up the bills from the floor. Even if Hoffman's artistic intervention did not cause a revolution, it did interrupt the activities of the New York Stock Exchange for a few minutes.

13 See Georg Diez and Anke Dürr, "Tötet Christoph Schlingensief!," *DER SPIEGEL/ KULTURSPIEGEL*, 11/1997, October 27, 1997.

14 Christoph Schlingensief, *ICH WEISS, ICH WAR'S*, pp. 216f.

15 See among others: "I know that people in a state of 'I am important' drive me pretty crazy. I can't stand it. And that's why I need the fire, I need their despair, their cries, their hate, their displeasure, but also their grief, their silence. Everything is connected." Schlingensief in *CHRISTOPH SCHLINGENSIEF UND SEINE FILME*.

16 Nekes moreover had at his disposal a growing collection of objects and texts from the prehistory of film. In 1986 he devoted the documentary *WAS GESCHAH WIRKLICH ZWISCHEN DEN BILDERN? (WHAT REALLY HAPPENED BETWEEN THE FRAMES?)* to this collection and pointed out that video and film are illusionary media which simulate the perception of visual reality for the recipients. The visual impression of moving reality is created almost exclusively by single-frame sequences interrupted by phases of darkness.

17 *THE SCHOOL CLASS* (film, directed by Christoph Schlingensief, Germany, 1969).

18 *CHANCE 2000* (action series, directed by Christoph Schlingensief, 1998).

19 *HEY MUMMY, WE'RE MAKING A MOVIE* (film, directed by Christoph Schlingensief, Germany, 1977).

20 See *THE 120 DAYS OF BOTTROP* (film, directed by Christoph Schlingensief, Germany, 1997) or Schlingensief's production of *HAMLET* in Zurich (2001), which potentiates the play within a play, "The Mouse-trap," in Shakespeare's text. Schlingensief's last unrealized project was also a film about a film/filmmaker.

21 Schlingensief in *CHRISTOPH SCHLINGENSIEF UND SEINE FILME*.

22 Schlingensief in *CHANCE 2000*, p. 121.

established a style of exaggeration in which there is more truth to be found than in realistic depiction, in a manner resembling those of Fassbinder, Buñuel, and Schroeter. The viewer learns something about reality through the exaggeration or idealization.[21] According to one Schlingensiefian dictum: "I believe there is more truth in the accumulation of nonsense than in the accumulation of truth."[22]

REALITY ENCOMPASSES FICTION

In the 1990s, Matthias Lilienthal brought Schlingensief to the Berlin Volksbühne stage. There mental overload was part of the concept, and an enthusiastic interest in voodoo was part of the mentality. And there Schlingensief broke with the accepted lie of illusion that is at the root of how theater defines itself. For Schlingensief, the stage now became the refuge to which the reality flees that no longer has any place outside theater. The actual staging as a play takes place outside the theater: in the sensation-oriented society, everything becomes theater and the simulation of simulation. Schlingensief mirrored the facets of a world in a state of dissolution, a world consisting of an infinite number of mutually contradictory but fundamentally equal perspectives, while moreover dissolving the unity of the figures by assigning each protagonist to several actors/actresses.[23] He asked whether there would still be any criteria and guarantees for truth and reality left after God had died and the political and scientific ersatz systems had failed: "We have realistic parts in us and we have theatrical parts in us. Do you always know exactly where the one begins and the other ends?"[24] And as with John Cage's productions and compositions, everything that happened was part of the performance, whether the clearing of throats in the audience, the chirping of birds, noise from passing aircraft, or the current events of world politics. Schlingensief was not engaged in a postmodern mourning of the real nor was he making sarcastic reference to the latter's simulacra. What he was doing was taking hybrid constructions as a point of departure. The theater served as a concentration of all of this.[25] Even as a denier of theater, Schlingensief appreciated the scope theater offered him. It was there that he experienced the liability that was so decisive for his work.[26] His theater (which had not waited for Schlingensief's actions to begin taking leave of theater) was not in search of a lost reality but constructed more comprehensive realities with well-considered and -designed special worlds that were what they were: everything imaginable, just not theater. This approach robbed the audience of the possibility of relaxing in an attitude of irony, instead putting it into a permanent state of provocation, challenging it beyond its means, and ultimately overwhelming it. Again and again, the audience was forced to reevaluate whether it considered something to be "mere appearance" or not, and to take political-aesthetic responsibility for its decision.[27]

DISGORGING AND IMBIBING

But perception is prefigured. Here an act of exorcism is required, because we can proceed on the assumption "that we drag information around with us in our cells, which got in there long before us. That all kinds of ballast comes into the world with us, which we can't get rid of because nobody wants to talk about it. Maybe that's why so many of my figures were preoccupied with yelling, puking, and bleeding."[28] Schlingensief also expanded ad nauseam on the over-affirmation he employed as a means of convicting anti-establishment artists and members of the '68 generation of their addiction to the establishment or their disguised, virtually right-wing conservatism. Again and again, he presented them and gave them the floor[29] in a self-exposure of self-righteousness analogous to Buñuel's film *THE EXTERMINATING ANGEL* (1962),[30] which—quoted repeatedly by Schlingensief—shows the coarsening of mores in an enclosed society, thus exposing the coarseness of the social order itself. Schlingensief invited a number of fathers of the revolt—Kenneth Anger, Kurt Kren, and Vlado Kristl—had punk bands play, and posed the question as to whether punk was the final rebellion against the affirmative character of art and culture. The revolution had gotten bogged down and ossified in empty phrases. Appropriately, in the *MÜLLFESTSPIELE* (Trash Festival), Helmut Berger observed: "Here there are nothing but mummies sitting on the stage."[31] In *THE 120 DAYS OF BOTTROP* (1996/97) it was hoped that Berger's presence would scatter a bit of stardust from the long-past age of the European avant-garde film. And Schlingensief rescued two ecstatic approaches—Viennese Actionism and Kenneth Anger—from oblivion, imbibing them in his work here and there in the form of reenactments or quotations. He spooned in the spirit of the fathers ...

ART HAS TO BE AN EVIL ACT

... among others, the Surrealist André Breton. From a performance of his play *ROCKY DUTSCHKE* in a theater, Schlingensief accompanied his audience out onto the street for his action *ANDRÉ BRETON'S SECOND SURREALIST MANIFESTO*.[32] Breton had proclaimed: "The simplest surrealist act consists

23 In *KÜHNEN '94* (play, directed by Christoph Schlingensief, Volksbühne Berlin, 1994), for example, complete characters and various facets of the protagonist Michael Kühnen were distributed among the actors, who were not necessarily even supposed to be aware of these personifications.

24 Schlingensief in *CHANCE 2000*, p. 121.

25 In the interview with Kluge, Schlingensief said: "Well, Bernhard Schütz, whom I work with a lot, who played the chancellor, is always saying we need external fields of tension, we have a right to our own images, we have to go out, have to collect, and have to bring everything back to the factory, i.e., the theater, something to that effect. And I think it's right to see theater as an experimental setup." Alexander Kluge and Christoph Schlingensief, "Let's Talk about Death," series, *PRIME TIME—SPÄTAUSGABE*, dctp, RTL TV, May 5, 2002.

26 "With theater I noticed that I, as a person, can be liable, that you stand on the stage and the audience really does shoot arrows at you until you start to bleed. The worst thing is when the audience doesn't even notice that, at the end, it wades out through the blood itself." Schlingensief in Diez, Dürr, "Tötet Christoph Schlingensief," p. 12.

27 Jürgen W. Möllemann's reaction to Schlingensief's *ACTION 18* is such a case. At a public event, Schlingensief shouted "Kill him!" and trampled on a likeness of Möllemann. Schlingensief carried out the next action within the same project series in the form of a voodoo ritual in front of Möllemann's company headquarters. Möllemann denounced both at a press conference while in the same breath defending the freedom of art, and with his account repeated the voodoo ritual dedicated to him. Schlingensief retorted: "The staging was dictated by someone else; I'm just the director working to specification." Quoted in Joachim Günter, "Der Anti-Wahlkämpfer. Schlingensief attackiert die deutsche FDP," in *NZZ*, June 28, 2002.

28 Schlingensief, *ICH WEISS, ICH WAR'S*, pp. 69 and 74.

29 See *ROCKY DUTSCHKE '68* (play, directed by Christoph Schlingensief, Volksbühne Berlin, 1996) and *SEARCH FOR GERMANY '99: 1ST AND 2ND COMPANY EVENING* (concept: Alexander Kluge, Christoph Schlingensief, Hamburger Schauspielhaus, October 3, 1999, Volksbühne Berlin, November 22, 1999).

30 See, for example, *ATTABAMBI-PORNOLAND* (play, directed by Christoph Schlingensief, Schauspielhaus Zürich, 2004).

31 *SHIT 2000—THE SUPER SHOW* (actionist theater project, directed by Christoph Schlingensief, Prater at the Volksbühne Berlin, 1996).

32 *ROCKY DUTSCHKE '68* and *ANDRÉ BRETON'S SECOND SURREALIST MANIFESTO* (theater action within the framework of the second so-called Prater spectacle organized by Volksbühne Berlin, directed by Christoph Schlingensief, Prater at the Volksbühne Berlin, 1996).

in going onto the street with revolvers in your fists and blindly shooting into the crowd as often as possible. Anyone who hasn't at least once in his life had the urge to get rid of the presently existing wretched principle of humiliation and stultification clearly belongs in that crowd himself and constantly has his belly at shooting level."[33] Schlingensief responded to the demand that art must be an evil act if it wants to prove its active participation in society by calling out: "Kill Helmut Kohl!" Literally or in modified form (directed at Schüssler or Möllemann, for example), this slogan continued to turn up in Schlingensief's projects in protest rallies, chanted in unison or written on signs, until 1998.

THE ABOLITION OF OPENING HOURS

Liability also presupposes the unity of place and time, and from 1997 onward Schlingensief experimented with the abolition of opening hours,[34] the abandonment of the shelter offered by art,[35] and the reassignment of the responsibility to the recipients through the abolition of the contents and the discontinuation of the discussions.[36] During the action MY FELT, MY FAT, MY HARE (1997) carried out in Living Theatre style on the occasion of the documenta X, Schlingensiefwastemporarilyheld in custody, and his works repeatedly led to lawsuits being brought against him. As a continuation of the 48 HOURS SURVIVAL FOR GERMANY in Kassel, for the impossible 7 DAYS EMERGENCY CALL FOR GERMANY (1997) passion he left the protection of the art context and entered the public realm. Already Brecht demanded more reality against the realism on the stage. Brecht strove to use the theater situation to counter illusion with reality. Whereas he did this only on the formal level, however, in the shelter of the theater, Schlingensief achieved a confrontation that was unsettling for everyone involved. By integrating widely disparate persons as protagonists, he thus also did justice to the 1960ies utopia of abolishing the boundary to situations society ignores. Yet Schlingensief went even further. In his foreword to Elfriede Jelinek's book BAMBILAND, a characterization also applicable to his work is found in the observation that Jelinek makes us "conscious of how real power is, and how far removed from reality those in power are."[37] It is no wonder that, in the year in which he increasingly left the refuge of art and ventured out onto the street, he also realized his first television works. The power of imagery. What followed was the radicalization of the demand that

art interfere with life: the founding of a party. The latter was to offer those ousted from the society and media— i.e., everyone who wasn't a career politician or a media professional—a self-determined stage of their own.

GUERRILLA TACTICS

CHANCE 2000 [38] paid homage to failure and crisis as productive elements. With the means of theater, i.e., with temporary trial actions, Schlingensief entered the real political realm and thus occupied a stage or surface for protagonists who neither came from theater nor were usually visible anywhere else. The involved persons were no longer participants in the production or part of the staging, but from this point onward were now to bring their own production to life. Slogans such as "Prove that you exist!" and "Vote for yourself!" were also reminiscent of Joseph Beuys's direct democracy through popular vote, but above all a critique of representation. The founding of the party was announced with the words: "Self-confidence and self-presentation not just for the normal minority but also for the deviant minorities, which altogether are the majority." Schlingensief formed an ensemble of trained actors, laypersons, and handicapped persons without addressing this fact as such[39]: "real human beings" populated the stage, became visible, left the stage, mingled with the passersby, and drew them into the action. The visible was to be made invisible and vice versa. [40] In the course of the election-campaign events, the boundaries of theater-specific aesthetics were far overstepped, and as a result of the fact that the onlookers were delegating their thinking processes to him, Schlingensief was in the process of mutating from a shaman to a redeemer and messiah. When he noticed the direction things were taking, he withdrew from the political stage, tested new forms, and, with the experience thus gained, widened the possibilities of the theater stage. In order to exploit the potential that is entirely unique to art—and above all in order to make the state of uncertainty between earnestness and play productive—the fourth wall had to be reinstalled.

THE WAR OF THE WORLDS [41]

What Schlingensief certified for Jelinek also applied to himself: with the supposedly authentic, he gave truth access to the stage while at the same time exposing what was behind the scenes: "Everything is art because survival has long been an art."[42] With the tent camps that turned up in his project series SEVENX and SEARCH FOR GERMANY '99 (both 1999), his aim was to remind us that we are actually always at war—when we're shopping, dying, taking pictures—as he explained on the SEVENX ADVENTURE TOUR TO MASSOW (1999). "I'm going back to the Macedonian border because I want to gather evidence for the period after the war. ... The media recruit images. But I could imagine that emotional conditions and frictions should be recruited."[43] In other words, there was no comfortable leaning back in the armchair. And war, the hardship of refugees,

33 André Breton, *MANIFESTOES OF SURREALISM*, trans. and ed. Richard Seaver and Helen R. Lane (Ann Arbor: University of Michigan Press, 1971), p. 115.

34 See *MY FELT, MY FAT, MY HARE* (theater action, directed by Christoph Schlingensief, Germany, 1997); *HOTEL PRORA* (theater action, directed by Christoph Schlingensief, Prater at the Volksbühne Berlin, 1998).

35 *PASSION IMPOSSIBLE. 7 DAYS EMERGENCY CALL FOR GERMANY* (action, directed by Christoph Schlingensief, Deutsches Schauspielhaus Hamburg, 1997).

36 *CHANCE 2000—ELECTION CAMPAIGN CIRCUS '98* (theater action, directed by Christoph Schlingensief, Prater der Volksbühne Berlin, 1998).

37 Christoph Schlingensief, "Unnobles Dynamit: Elfriede Jelinek," in Elfriede Jelinek, *BAMBILAND* (Reinbek bei Hamburg: Rowohlt 2004), p. 8.

38 *CHANCE 2000* (series of actions, directed by Christoph Schlingensief, 1998).

39 Unlike Jérôme Bel, for example, whose chief interest in his work *DISABLED THEATER* (2012) was to showcase disabled persons as such, and who was deliberately out for the audience's laughter about disability, rather than integrating the disabled actors into an ensemble of non-disabled persons and, like Schlingensief, accepting their disabilities as a normal and natural part of reality.

40 See Schlingensief, *ICH WEISS, ICH WAR'S*, p. 57.

41 Orson Welles, *THE WAR OF THE WORLDS*, based on H. G. Wells' eponymous novel, aired on October 30, 1938 on CBS.

42 Schlingensief, "Unnobles Dynamit: Elfriede Jelinek," p. 11.

43 Quoted in: "Schlingensief erneut in Mazedonien," dpa, in *SÜDDEUTSCHE ZEITUNG*, May 4, 1999.

44 *PLEASE LOVE AUSTRIA* (action, directed by Christoph Schlingensief, Vienna, 2000).

45 Gill Scott-Heron, "Introduction/The Revolution Will Not Be Televised," on: *SMALL TALK AT 125TH AND LENOX* (New York City: Flying Dutchman/RCA 1970), track 1.

tents, tent camps, and refugee camps thus became constantly recurring motifs in Schlingensief's words and images. He staged this in a particularly memorable manner in a container installation by Nina Wetzel with his *PLEASE LOVE AUSTRIA* [44] action. He had already explored the possibilities offered by the Internet as a non-hierarchical, rhizomatous web in *SEVENX*. Now he employed it as a medium of direct democracy and confronted Austria with his vote for the right-wing populist Jörg Haider. The Austrians were shocked, startled, and could no longer distinguish between play and non-play: Schlingensief disconcerted an entire nation.

THE REVOLUTION WILL NOT BE TELEVISED[45]: LA RIVOLUZIONE SIAMO NOI[46]

He sowed similar uncertainty in 2002 with actions he devoted to the Free Democratic Party of Germany's "Strategie 18" election campaign, and particularly to FDP politician Jürgen Möllemann, [47] and with his concurrent game-show takeoff *QUIZ 3000*. [48] Here he once again exposed the mechanisms of the media world—above all as a means of addressing the topic of power: the power over the visibility of pictures, people, and themes; the power of the game-show host over the candidates and the audience; the perfidy of highly emotional TV-talk-show "money shots." In the metaphoric sense, what is meant here is the relationship between the campaigning politician and the citizens. Within the framework of the seemingly normal, an incongruity emerges between service for and power over the member of the audience/the citizen, whose willingness to tune in/to vote is decisive. Schlingensief thus administers and recommends "an old witch ritual—defilement is followed by resistance." [49] Voodoo, meditative music, ritual dance, mass hypnosis, calls for murder, the communal enjoyment of porn, orgiastic mystery-theater actions, and, to no less a degree, the "Festival Play for the Consecration of the Stage" *PARSIFAL* all symbolized the transgression intended to usher in the transformation. Yet even if Schlingensief quoted William Friedkin's movie *THE EXORCIST* (USA, 1973) in his works again and again, exorcism was never an end in itself. Increasingly, he incorporated all forms of art: by means of total overload—acoustic, visual, and in terms of content—the senses of the viewers-made-into-protagonists were to be strained to the utmost, only to provoke the recognition of pure, unstaged life and a personal attitude to the same when the action reached its climax. Revolutions cannot be delegated to hypocritical media or politicians, Schlingensief observed, and declaimed: "The revolution takes place within us." [50]

THE EMANCIPATION OF THE IMAGES AND THEIR BEHOLDERS

Schlingensief's "primal scene" for his superimposed images was the accidental double exposure of a standard 8mm movie of his father's. He potentiated this formal basic form on the pictorial levels of his stage productions and in the pictorial events of the Animatograph, a series of walk-in installations in the tradition of Robert W. Paul's cinematic invention of the same name as well as the stages and installations of Wsewolod Meyerhold, Erwin Piscator, László Moholy-Nagy, and Friedrich Kiesler. Schlingensief supplemented the additive pictorial principle with a further level on the part of the recipients: he also wanted to elicit the images every beholder has assembled in his or her own mind. Images can conjure up reality, [51] particularly when people are afraid of them. Already his early films contain horror and science-fiction elements, which work with the suggestive power of images without becoming explicit. [52] Later he also formally extended the dark phases between the frames with long black passages—an approach that can be traced back to Nekes's postulation that perception already creates or imagines after-images at a frame frequency below the average for films. [53] And as the imagery of experimental filmmakers such as Man Ray, Marcel Duchamp, Oskar Fischinger, and Stan Brakhage show, the images can moreover take on a life of their own: Schlingensief's films deconstruct themselves in that, by means of a trick, he made it look as though he were burning holes in them, scratching, or painting them during their projection. [54] Following the destructive torture of the viewers by authoritarian filmmakers, [55] the images defend themselves against their subjugation and avenge themselves through the destruction of masters such as the family, the self, and love. [56] The pictures become independent—and emancipate the viewer in the process.

NIETZSCHE'S HORROR

Schlingensief expanded the suggestive power with ever more drastic images in order to bring the suppressed to light and explore how far art can go in order to maintain its status in society. The presentation of drastic images, of the repulsive and hideous, served him as a metaphor for the "pornography of the true violence" of politics and the media, with the "carelessness of language and images as the technically most refined of all weapons." [57] A key element in his *ATTABAMBI-PORNOLAND* production (2004) was accordingly a black-and-white film

46 Joseph Beuys, *LA RIVOLUZIONE SIAMO NOI*, 1972, silk screen, ink, and stamp on paper, 19 x 10 cm, edition of 180 signed and numbered copies.

47 Möllemann defended the suicide attacks by Palestinians and indirectly insinuated that Jews were responsible for anti-Semitism themselves through their behavior. At the same time, as president of the Deutsch-Arabische-Gesellschaft, with his company WEB/TEC he expanded his business relations into the Arab world.

48 *QUIZ 3000* (play, directed by Christoph Schlingensief, Berlin, Frankfurt, Duisburg, Lucerne, 2002). Among the subjects of the questions asked in the quiz were history- and migration-related themes.

49 Quoted in: Günter, "Der Anti-Wahlkämpfer. Schlingensief attackiert die deutsche FDP."

50 Christoph Schlingensief in *QUIZ 3000* (television show, directed by Christoph Schlingensief, broadcast on June 13, 2002, VIVA).

51 Schlingensief in *CHRISTOPH SCHLINGENSIEF UND SEINE FILME*.

52 *LADY FLORENCE'S HOUSE OF THE DEAD* (film, directed by Christoph Schlingensief, Germany, 1974–75) and *THE SECRET OF THE COUNT OF KAUNITZ* (film, directed by Christoph Schlingensief, Germany, 1976–77).

53 *VIS-À-VIS* (directed by Werner Nekes, Germany, 1968) uses only sixteen frames per second to create the after-image necessary for the film to be perceived by the recipient as a coherent flow of images.

54 *HEY MUMMY, WE'RE MAKING A MOVIE*; *TRILOGY ON FILM CRITIQUE* (three films, directed by Christoph Schlingensief, Germany, 1982–84).

55 *TUNGUSKA* (film, directed by Christoph Schlingensief, Germany, 1984).

56 *MENU TOTAL* (film, directed by Christoph Schlingensief, Germany, 1985), *EGOMANIA* (film, directed by Christoph Schlingensief, Germany, 1986), *MOTHER'S MASK* (film, directed by Christoph Schlingensief, Germany, 1987).

57 Schlingensief, "Unnobles Dynamit: Elfriede Jelinek," p. 11.

58 Friedrich Nietzsche, *ALSO SPRACH ZARATHUSTRA I–IV*, ed. Giorgio Colli and Mazzino Montinari (Munich: Deutscher Taschenbuch Verlag, 1999); English trans.: Friedrich Nietzsche, *THUS SPOKE ZARATHUSTRA*, trans. Adrian del Caro and ed. Robert Pippin (Cambridge: Cambridge University Press, 2006).

59 Friedrich Nietzsche, "Streifzüge eines Unzeitgemäßen: L'art pour l'art," (Twilight of the Idols: Skirmishes of an Untimely Man, L'art pour l'art,") in idem, *WERKE IN DREI BÄNDEN*, ed. Karl Schlechta, vol. 2 (Munich: Carl Hanser Verlag, 1954), pp. 1004–05. Translated quotes from the translations by Walter Kaufmann and R. J. Hollingdale, http://www.handprint.com/SC/NIE/GotDamer.html (accessed on October 3, 2013).

showing the incessant pursuit, rape, and maltreatment of an unclothed woman by a group of masked men in an organic tunnel system. In Nietzsche's *ZARATHUSTRA*,[58] the instant of demise is a metaphor for the aesthetic and for the "tragic art" that defines the "state without fear in the face of the fearful and questionable" as a "great desideratum."[59] Man's liberation from nonage is based not on the eradication of a nature shaped as much by humanity as by existential threat, but on the mimesis of the terrible, of the truth of horror that remains after the true world has been annulled as "something quite terrible and repulsive."[60] And it is precisely this mimesis of the terrible that, in Nietzsche's *ZARATHUSTRA*, accordingly constitutes the aesthetic. The intolerable, however, the experience of shock in the production aesthetic of *ZARATHUSTRA*, is defined as something to be created: the ascetic ideal of a supratemporal rational truth is to be countered with the singular truth of the most dangerous path, the ethical-aesthetic ideal of an individual stylization, and the claim to be a poet of life. Schlingensief's aesthetic consists above all in an amplification of the already existing—he illustrates what is there. He forces the relations to dance by singing their own tune to them.

UNDEAD

When Schlingensief wrote about Jelinek that "her work is always the witching hour, is always a report from the realm of the undead. To whatever degree her stories avail themselves of history, they are always to the same degree frighteningly immediate"[61] in the foreword to her book *BAMBI-LAND*, he could just as well have been writing about his own work. Neither wars nor drives appear to require reasons. But abysses certainly do: "graves for burying corpses, mines, truths."[62] And like Jelinek, Schlingensief is the pathologist, minesweeper, and truth finder who takes on the task of exhumation when other people don't want to get their hands and heads dirty.[63] Again and again, he raises undigested themes of history from the dead like George A. Romero's zombies.[64] This aspect is reflected in Schlingensief's penchant for the splatter film of the 1960ies and '70ies and for the Viennese Actionists. What rises from the grave

because it will not or cannot find rest is precisely that which past society tried to sweep under the carpet or ostracize as inconvenient and deviant. Schlingensief brought the undigested, for example the dark—often brown—family history and various collectively repressed matters, to light by having his handheld lamp shine its shaky beam on the last hours in the Führer's bunker,[65] and on the fact that history could also have been told completely differently.

WHAT'S NORMAL?

Against this background, Schlingensief could be thought of as an artist in the Nietzschean sense. He sought expression and action beyond the boundaries of traditional norms staged as normal, self-evident, and immutable. And yet (like Nietzsche) Schlingensief sought normality: "Live as well as you can. Enjoy every instant of relaxation in the circle of your family or friends; always believe in a future and cultivate the normal! The normal is the best we were given or was taught us by our parents. use it!" he wrote on his blog.[66] The ecstatic discharge of vital forces that, according to Nietzsche, leads to Dionysian barbarism was for Schlingensief the immoral impulse leading to the moral normality and order that take the values and dignity of the individual human being as their orientation. And we have the relativity of moral conceptions, which vary according to the respective era and culture—the moral conceptions on which Nietzsche's thought was also based—to thank for the fact that it is the duty of each individual to test this normality and his own attitude every day anew. Schlingensief, however, demands of the Nietzschean artist figure that it rethink Immanuel Kant's categorical imperative, which itself is based on absolute categories, on a daily basis.

PERFORMATIVE REPRESENTATION

And every human being is an artist. With his works, Schlingensief was calling attention to the fact that every one of us should be conscious of how we can work on our identity—as a product of representation—performatively, likewise on a daily basis. In this he agrees with Stuart Hall: a non-arbitrary difference is normal.[67] But every human being is also part of a community that, jointly with others, he structures and forms as a social sculpture—here Schlingensief was aiming at Beuys's expanded concept of art. In this context, the transformation is primarily interesting with regard to the instances of transition and rupture: as hybridity that undermines static polarities such as inner/outer or same/different, but also real/fictional. With Schlingensief, the concept of sovereignty does not so much target the exercise of control—as is the case with Bataille—but subversiveness: a powerless sovereignty. With all consistency, in his artistic activity he adopted the sovereignty of the action artist in whose work production and consumption temporally coincide in actu. No capitalistically exploitable, storable, mobile added value is generated. What is more, little potential is offered for rationalization. With his

60 Friedrich Nietzsche, "617. Unbekannt (Entwurf) (Vermutlich: Sils-Maria, August 1885)," in *NIETZSCHE BRIEFWECHSEL. KRITISCHE GESAMTAUSGABE*, section 3, vol. 3: *BRIEFE VON FRIEDRICH NIETZSCHE. JANUAR 1885–DEZEMBER 1886*, ed. Giorgio Colli and Mazzino Montinari (Berlin and New York: De Gruyer 1982), p. 75. Translated quotes from Wolfgang Müller-Lauter, *NIETZSCHE: HIS PHILOSOPHY OF CONTRADICTIONS AND THE CONTRADICTIONS OF HIS PHILOSOPHY*, trans. David J. Parent (Champaign: University of Illinois Press, 1999), p. 66.

61 Schlingensief, "Unnobles Dynamit: Elfriede Jelinek," p. 8.

62 Ibid., p. 11.

63 Ibid.

64 See *NIGHT OF THE LIVING DEAD* (film, directed by George A. Romero, USA, 1968), which represents a subtle critique of American racism at the time and of the Vietnam War, and *DAWN OF THE DEAD* (film, directed by George A. Romero, USA, 1978), a metaphor for self-destructive consumer society.

65 *100 YEARS OF ADOLF HITLER* (film, directed by Christoph Schlingensief, Germany, 1988).

66 Christoph Schlingensief, "Der Vorgang als solches," in idem, *SCHLINGENBLOG*, July 7, 2010, http://www.peter-deutschmark.de/blog/?p=22468848 (accessed on September 9, 2013).

67 "[I]dentities are never unified and, in late modern times, increasingly fragmented and fractured; never singular but multiply constructed across different, often intersecting and antagonistic, discourses, practices, and positions. They are subject to a radical historicization, and are constantly in the process of change and transformation." Stuart Hall, "Introduction: Who Needs 'Identity'?" in idem and Paul du Gay, eds., *QUESTIONS OF CULTURAL IDENTITY* (Thousand Oaks, CA: Sage Publications, 1996), p. 4.

68 *OPERA VILLAGE AFRICA* (Social sculpture, concept: Christoph Schlingensief, Laongo near Ouagadougou, since 2010).

69 Rouch's film shows a ceremony, repeated annually in the region of Accra, Ghana, by the West African Hauka sect, that was still widespread in the 1950s. The participants dance their way into a trance in order to allow the god of thunder and rage to take possession of them and have them stage the military ceremonies of their colonial occupiers. They represent powerful persons such as governors-general, engine drivers, and engineers, who had conquered and replaced the old spirits of the bush, the water, and the air. As "*CONTREBANDIERS*" (as Jean Rouch calls them in his off-camera commentary), the Haukas pass the political history of their homeland down from generation to generation and smuggle it through the world of the spirits. Through the simultaneous rejection and imitation, the ceremony cleanses the humiliated people of rage. Schlingensief showed the film himself, for example in the *SEVENX UNIVERSITY* (1999) and his play *BERLIN REPUBLIC* (1999).

critique of representation, Schlingensief was also concerned with raising an objection against logocentrism and its metaphysical genealogy, since re-presentation is possible only at the expense of a loss of the immediate experience of presence. Schlingensief quoted Erving Goffman's book *STIGMA* and Michel Foucault's text "Of Other Spaces: Utopias and Heterotopias," made fun of his own yearning for Africa, and left his final work to the Burkinabé. And he sought words and maxims that create visibility with strong images, generate images within the viewer, and thus return to the latter the sovereignty over his own actions. Dimensions of a value inestimable in market-economic terms come about: cooperation, interaction, and communication—a principle that would run like a thread through Schlingensief's work all the way up to and including the *OPERA VILLAGE AFRICA*. [68]

STRANGE HOMELAND: MY FAVORITE ENEMY

Schlingensief visited Africa repeatedly from the 1990s onward. In his film *UNITED TRASH* (1995), shot in Zimbabwe, he not only addressed the topics of anti-American sentiment and homophobia but, for the first time in his work, made the failure of the UN missions, the current international politics, missionary work, and the dubious political role played by the church in colonialism—and thus the subtext of the colonial past—the actual subject. His criticism of the colonial mentality is manifest in the images. African nuns dressed in white are to be seen, for example, and a UN general wearing black makeup and dancing at a soldiers' party in a Josephine Baker banana skirt. In various works and lines of argumentation, Schlingensief quoted or referred to the French documentary maker Jean Rouch's *LES MAÎTRES FOUS* (1954). [69] The latter movie, about the Hauka cult of the Songhay migrant workers in the British Gold Coast colony, is an ethnographic document of colonial mimicry: by assuming power, the Hauka spirits of the ceremony's participants put themselves in the roles of the former colonial lords. The pretense of authority makes the theft of power possible—i.e., not adaptation or replication, but the extraction and assimilation of the life force of those in power. Regardless of the fact that the film met with strong protest from the former colonialists and the Africans alike, [70] here mimicry became a means of addressing power relations and underlying conditions that would have been impossible to express in any other way at the time in question. In this specific context, the mimetic process—in its full ritual/historical/political scope—is more complex than parody. In Schlingensief's first movies, however, in which he plays the role of a teacher and a pastor, among others, the contact with, and possibly assimilation of, the authorities' power that goes hand in hand with that process is not least of all a motif for his satiric mimesis: an encounter, subjugation, and assimilation of the hegemonic subject, of the "other," the fear-inducing entity. Anthropophagy as a means of assimilating reality was something Schlingensief took to the point of dissolving the boundary between

reality and performance. He thus jumbled the difference described in 1955 by Claude Lévi-Strauss between the societies distinguished by "vomiting," i.e., casting out, and those that "assimilate," i.e., devour fear-inducing forces and thus neutralize them. [71]

THE FLYING DUTCHMAN

In early works, for example *THE LAST WEEKS OF ROSA LUXEMBURG/ ROSA LUXEMBURG* (1997), Schlingensief still compared the concept of home with a universal void or Adorno's non-identity: the void from which we have come and to which we will return once we have endured life is warm, and home. The wish to sleep through everything in order to return to absolute nothingness again in the end. [72] Already early on, Schlingensief referred to home as one of the staples of his sensibility. [73] Intense reflection on this subject began again in conjunction with his work in Manaus: *THE FLYING DUTCHMAN* (2007). Following the turn of the millennium, his perspective became increasingly one of colonial exteriority, an almost ethnological perspective from the outside. In Manaus he achieved a hybridization of cultures by filling the stage nearly to the bursting point with carnival dancers wearing their space-consuming costumes, and opening the doors of the festival hall to a *BATERIA*, thus allowing the space and Wagner's music to be inundated with Brazilian samba drummers. [74] As in the procedure of his *FLYING DUTCHMAN* production, in *TREM FANTASMA* (2007) Schlingensief likewise adopted the *ANTROPOFAGIA* concept of Brazilian *MODERNISMO*, the "cannibalization" of the hegemonic European culture by the native one. With projections in the stomachs of the figures forming an avenue of singers in the "ghost train," he addressed the cultural movement in an installation that visitors could enter and walk through, a work he would repeat at the Migros Museum in Zurich.

MORGEN WIRD DER WALD GEFEGT [75] AND WIR BAUEN EINE NEUE STADT [76]

Christoph Schlingensief always remained loyal to the nucleus of his artistic work: film. Cinematic imagery, cinematic techniques, and image-generation processes as metaphors for the circumstances of society, films by other directors in the form of quotations or as a basis for an examination of the power of art, and cinematic superimposition consistently formed the

70 The film was first banned in Niger and then in the former British colonies, including Ghana. On the one hand, the document was considered offensive on account of its mockery of the former colonial rulers; on the other, it was said to represent exoticizing racism against the African population: through the central exorcism motif, the film, with its voyeuristic quality, carries on the controversial tradition of primitivism.

71 Claude Lévi-Strauss, *TRISTES TROPIQUES*, trans. John and Doreen Weightman (New York: Atheneum, 1973).

72 See Diez, Dürr, "Tötet Christoph Schlingensief."

73 "I don't have a roadmap for my morals, but I do know that I need a few staples in my sensations—love, home, warmth, fear, depression, mania." Schlingensief, ibid., p. 12.

74 See Anna-Catharina Gebbers, "Der Fliegende Holländer in der Inszenierung von Christoph Schlingensief, Manaus 2007. Eine Annäherung anhand von Dokumenten, Aufzeichnungen und Gesprächen mit Mitarbeitern," in *ACT—ZEITSCHRIFT FÜR MUSIK & PERFORMANCE*, 3/2012, http://www.act.uni-bayreuth.de/resources/Heft2012-03/ACT2012_03_Gebbers.pdf (accessed on October 24, 2013).

75 Holger Hiller (lyrics), Timo Blunck, Thomas Fehlmann, Ralf Hertwig, Holger Hiller (music), "Morgen Wird Der Wald Gefegt" (Tomorrow's Forest-Sweeping Day), on: *PALAIS SCHAUMBURG* (Hamburg: Phonogram, 1981), track 6. Also see: Joseph Beuys, *ÜBERWINDET ENDLICH DIE PARTEIENDIKTATUR*, action, Düsseldorf, 1971.

76 *PALAIS SCHAUMBURG* (see note 75), "Wir Bauen Eine Neue Stadt" (Let's Build a New City), track 1.

77 See Wim Wenders, in *THE 120 DAYS OF BOTTROP* (film, directed by Christoph Schlingensief, Germany, 1997).

basis of his immense pictorial production. He considered himself an adherent to the tradition of the New German Cinema. However, he didn't have much use for its increasingly self-pitying tendency and mourning after the revolutionary power of past film epochs. Because he was struggling against a phony value system, phony films, and Wim Wenders's statement according to which you had to change the images if you wanted to change the world. [77] For Schlingensief that meant "fist to the screen for 75 minutes." [78] His concern was with a "cinema of violence" [79] and with attitude. And that is also what he sought in music, theater, the visual arts, the mass media, and theories of practice.

Further consistent distinguishing features of his work are his musicality and his feeling for rhythm: dissonant compositions, alternations between loud and soft, syncopation, phrasings, leitmotifs, improvisation, but also the parallel compositional conception of various "instruments," sounding in the manner of assistant employees frequently working on completely independent introductions to the theme. [80] Music and above all a certain music scene around the writer and musician Thomas Meinecke (and soon thereafter the experimental filmmaker Werner Nekes) moreover heightened his awareness of societal systems and popcultural subversion. Schlingensief's cinematic and musical practice of sociocritical art formed the perfect correlation to Frank Castorf's and Matthias Lilienthal's basic concept of overload, transgression, and transformation.

At the same time, Schlingensief was dubious about art, and he repeatedly reassessed which of art's genres and media were best capable of reacting to or influencing society. In the process, he was driven by a critique of representation and thus a critique of power, linked with the constant question as to who forms the conditions of representation regimens. Schlingensief brought them to light as visual and pictorial regimens by confronting the public with repressed prejudices and putting his finger in society's concealed wounds and social crises. In the process, he called on his audience to react with the production and publication of its own images. To this end, he gained access—for himself and his co-actors—to a wide range of stages, and he recognized the possibilities offered by the Internet early on. The practice of exposing to sight what is usually invisible, peripheral, marginal, also applied to his own wounds and his own failures. Failure is an opportunity to gain recognition, and the truly autonomous subject reveals the conditions that determine

it: "vote for yourself" and "failure as opportunity." Expectations are fueled; they lead to a result perceived as failure, but the impact is achieved in the elaboration of dissonance. [81] Dissonance is also created by the multiple facets of the "I"-saying person with his multifarious realities. In the Christian tradition, the self is ultimately a part of that reality which must be relinquished in order to gain access to another, higher, otherworldly reality. [82]

Twelve years as an altar boy, though, gave Schlingensief a look behind the scenes of religious stagings and turned him into a disbelievingly believing Catholic who grappled with the concepts of "God" and "church." As a concept, however, he applied spiritual rites of passage leading to transformation, and above all liminal phases, to aesthetic experience—not in a sacred, sublime, directed manner, however, but noisily, overpoweringly, like a voodoo ritual. He created crisis situations and fierce emotions to the verge of self-loss—not conceived as destruction but as an anti-capitalist, Dionysian affirmation of the world. And through constant transformations, his recipients-made-co-protagonists could never be certain which framework was valid, which rules had to be followed, what was play and what was non-play. Schlingensief consistently denied them deliverance in the form of a result. The viewer, however, went home a changed person, infected, virally contaminated with images, critical thoughts, and uncertainties. Not least of all, Schlingensief's project *OPERA VILLAGE AFRICA* bears testimony to this. To this day, he is still managing to prevent unambiguous interpretations of his work and of himself. For Christoph Schlingensief's actionist oeuvre continues to move, with us and with him.

78 "I see myself in the tradition of the New German Cinema. The latter started out with the aim of making films, being innovative, but then it started feeling sorry for itself. The author calls out mea culpa and the critics nod. I still see myself in this tradition, but I think at the moment my only entitlement is in the drastic forcefulness: fist to the screen for 75 minutes." Christoph Schlingensief, quoted in Georg Seesslen, "Vom barbarischen Film zur nomadischen Politik," in *SCHLINGENSIEF! NOTRUF FÜR DEUTSCHLAND* (Hamburg: Rotbuch Verlag, 1998), p. 42.

79 See Diez, Dürr, "Tötet Christoph Schlingensief."

80 See Gebbers, "Der Fliegende Holländer in der Inszenierung von Christoph Schlingensief, Manaus 2007."

81 See Diedrich Diederichsen, "Diskursverknappungsbekämpfung, vergebliche Intention und negatives Gesamtkunstwerk: Christoph Schlingensief und seine Musik," in *CHRISTOPH SCHLINGENSIEF. DEUTSCHER PAVILLON 2011*, ed. Susanne Gaensheimer (Cologne: Kiepenheuer & Witsch, 2011), pp. 183–190.

82 Why self-presentation is supposedly capable of redeeming sins can be retraced to various models already in existence in the first centuries AD. One appeases the judge when, as a sinner, one plays the devil's advocate oneself and admits to one's sins; in the medical context one must show one's wounds if they are to be healed (a circumstance to which the Catholic-raised artist Joseph Beuys also made reference); confession and the model of death, torture, and martyrdom stand for the renunciation of the self in order to be healed and readmitted to the fold of the church. See Michel Foucault, "Technologies of the Self," in *TECHNOLOGIES OF THE SELF: A SEMINAR WITH MICHEL FOUCAULT*, ed. Luther H. Martin, Huck Gutman, and Patrick H. Hutton (Amherst: University of Massachusetts Press, 1988), pp. 16–49, here part V, pp. 42–48.

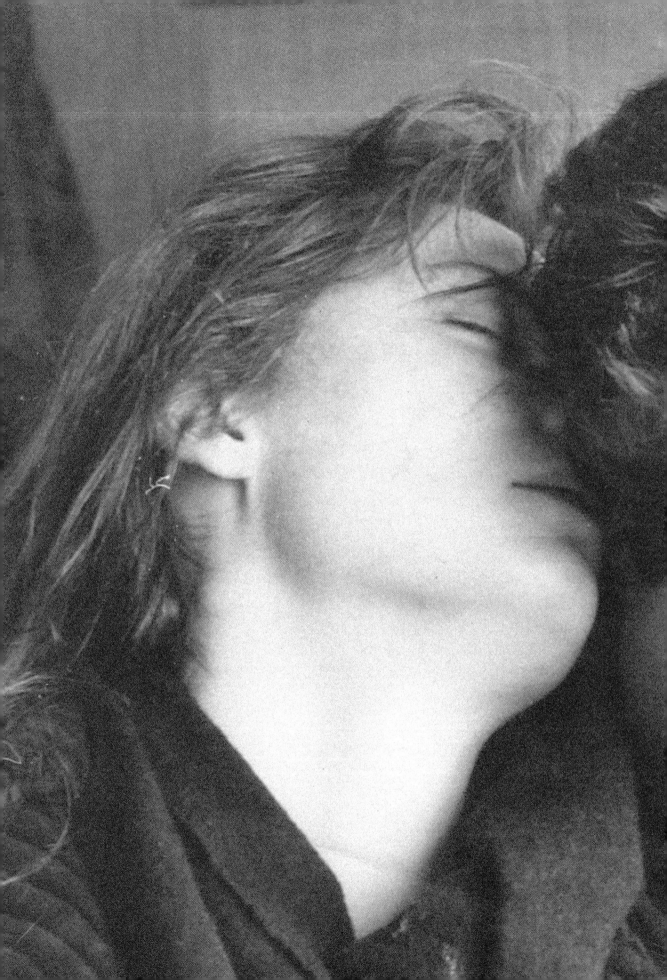

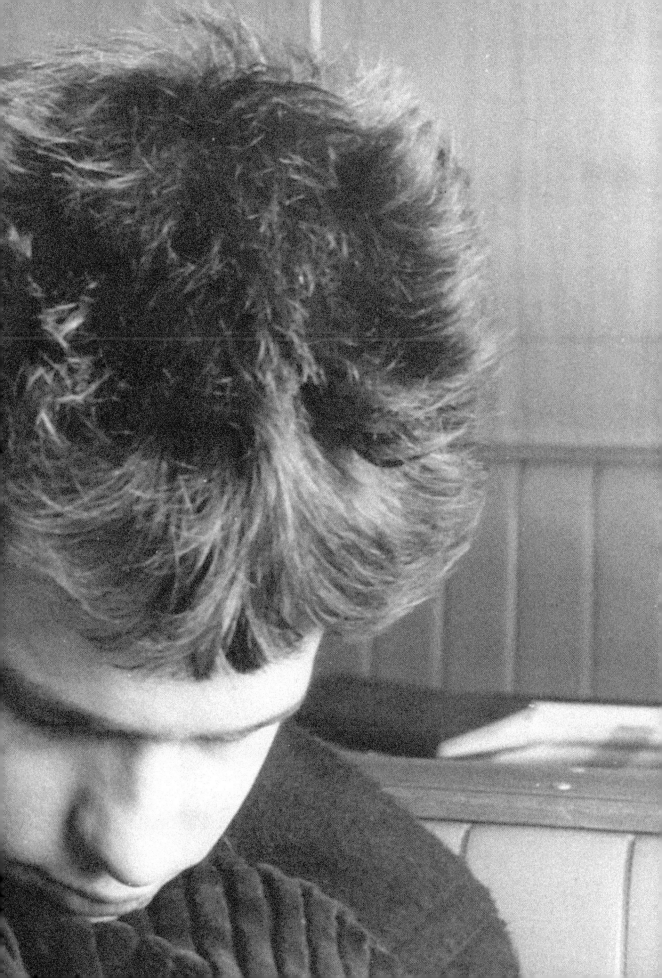

ANNA-CATHARINA GEBBERS IM GESPRÄCH MIT/ IN CONVERSATION WITH SUSANNE PFEFFER

Anna-Catharina Gebbers: Der nomadisch die Gattungen durchstreifende und diese verändert zurücklassende Künstler Christoph Schlingensief hätte den White Cube, den er mit Ausstellungen zum Beispiel im Migros Museum in Zürich oder im Haus der Kunst in München untersucht hat, wahrscheinlich bald wieder verlassen. Oder was denkst du?

Susanne Pfeffer: Ich vermute, das hätte schon noch ein paar Jahre gedauert, denn er ist ja erst in den letzten Jahren seines Schaffens immer stärker in den Kunstkontext eingedrungen. Christoph Schlingensief, so wie ich ihn sehe, behandelte schon immer bestimmte Themen und hatte bestimmte Ausdrucksformen, die er in die verschiedenen Medien übertragen hat und die sich dort jeweils verändert haben. Er hat immer dann Wechsel vollzogen, wenn sich in einer anderen Gattung oder in einem anderen Medium neue Möglichkeiten eröffneten. Zum Beispiel ist Schlingensief auf Einladung von Matthias Lilienthal zum Theater gegangen, weil er dort einfachere und schnellere Möglichkeiten hatte, Themen zu bearbeiten und Projekte zu realisieren, als im Bereich der Filmproduktion, wo die Finanzierung und die Beantragung von Filmförderung immer aufwendiger, schwieriger, ermüdender wurden. Genauso war es mit der bildenden Kunst. Auch wenn deren Aneignung schon vorher Thema war, denke ich, dass Schlingensief irgendwann in seinem Leben an den Punkt gelangt ist, wo die Kunst einfach mehr Freiraum und mehr Möglichkeiten bot, als es im Theater oder Film der Fall war – und der Freiraum war von zentraler Bedeutung.

ACG: Das glaube ich auch. Er hat nicht vornehmlich in Gattungen und Spezifizierungen gedacht, sondern es ging ihm tatsächlich stärker um Inhalte. Er hat Genres und Medien ausprobiert, ihre soziale und politische Relevanz, ihre Brauchbarkeit für das Untersuchen von und das Einwirken auf Gesellschaft erkundet und sich dann aus den verschiedenen Bereichen das Passende mitgenommen. Die Metapher von einem breiter werdenden Fluss oder voller werdenden Koffer ist da treffend. Es wurde immer mehr einverleibt, wie bei den Animatographen, die sich vor Ort mit den Bildern der Umgebung aufladen, dann zum nächsten Ort weiterziehen und dort das, was sie aufgenommen hatten, wieder abstrahlen und sich mit neuen Bildern aufladen sollten. Der Animatograph ist eine schöne Analogie für das, was Schlingensief auch mit den Kunstgattungen gemacht hat. Er hat sich wie aus einem Werkzeugkasten bestimmte Dinge herausgenommen, diese immer wieder überprüft, übermalt oder persifliert und sich mit den formalen Dingen vor allem auseinandergesetzt, um seine Inhalte zu transportieren.

SP: Ich denke, dass es die Gattungen mit ihren Differenzierungen für ihn gegeben hat und dass ihm seine Perspektive als „Fremder" in den verschiedenen Gattungen viel größere Freiheiten eröffnet hat, als wenn er schon aus der jeweiligen Gattung gekommen wäre. Er hat ihre Grenzen und Möglichkeiten ausgelotet. So war es in seinen Bühnenarbeiten schon ein Thema an sich, die Grenzen zwischen Theater und Performance, zwischen realem Leben und Illusion immer weiter zu verwischen. Die verschiedenen Gattungen boten ihm Räume, die sich ihm nach und nach ganz von selbst eröffnet haben: Er wurde gefragt, am Theater zu arbeiten, er wurde gefragt, eine Oper zu inszenieren, und er wurde gefragt, eine Ausstellung zu machen. Dies hat sich aus seinem Werk heraus entwickelt, und er hat sich damit auseinandergesetzt: Was heißt es eigentlich, Theater zu machen? Was heißt es, Filme zu machen? Was ist das Medium des Films, wo sind die Grenzen, wo sind die Möglichkeiten? Und diese Fragen hat er dann natürlich auch an die bildende Kunst gestellt.

ACG: Aber gerade beim Film ging es ihm, angeregt durch Werner Nekes, immer sehr stark darum, die Metaphorik des Films, des

Anna-Catharina Gebbers: **As an artist Christoph Schlingensief ranged nomadically through all the genres, leaving none unchanged. He would probably have soon left the white cube behind him, which he explored in exhibitions at the Migros Museum, Zurich, for instance, and the Haus der Kunst, Munich. What do you think?**

Susanne Pfeffer: **I suspect it might have lasted another few years, because it wasn't until his final creative years that he began penetrating ever deeper into the art context. As I see it, Christoph Schlingensief always dealt with certain subjects and had certain forms of expression that he brought to the various media and that went through specific changes there. Change occurred whenever new possibilities opened in another genre or medium. For instance, Schlingensief turned to the theater at the invitation of Matthias Lilienthal, because there he could handle subjects and realize projects more simply and faster than in film, where financing and applying for funding had become increasingly time-consuming, difficult, and wearisome. Similarly with the fine arts. Even if appropriating them was on the agenda at an earlier date, I think there came a point in Schlingensief's life where art offered him more freedom and more opportunities than was the case in theater or film—freedom was crucially important.**

ACG: **Yes, I agree. He didn't think so much in terms of genres and specifications, but rather he was genuinely more interested in substantive issues. He experimented with genres and media, sounding out their social and political relevance, their suitability for investigating and impacting society, and then took what was appropriate from the various fields. The metaphor of a broadening river fits here, or of a suitcase that gets fuller and fuller. More and more was absorbed, as in the Animatographs that become charged on-site with images of their surroundings, then move to the next site, where they discharge what they have absorbed and become charged with new images. The Animatograph is a good analogy for what Schlingensief did with the art genres. It was as if he took various things out of a tool chest, repeatedly checking them, overlaying them, satirizing them, and engaging in particular with formal issues in order to transport his subject matter.**

SP: **I think the various genres with their differences and distinctions were there for him, and that his point of view as a stranger with respect to each genre opened up far greater freedoms than if he had come from whichever medium it was. He sounded out their frontiers and their potential. A distinct subject matter in his stage works, for instance, was the blurring of the borders between theater and performance ever further, and between life and illusion. The different media**

Technischen, des rein Formalen auf gesellschaftliche Themen zu übertragen, etwa die Dunkelphase oder das wahrnehmungsrelevante Vor- und Nachbild: Wie lassen sich mit diesem Medium gesellschaftspolitische Situationen erfassen, kritisieren, in Bewegung bringen? Ich glaube, genau das ist der Kern dessen, was du sagst: dass er die Gattungen überprüft hat. Das hat er auch mit spezifischen Kunstwerken und Künstlern getan: **18 Happenings in 6 Parts** von Allan Kaprow, Aktionen und erweiterter Kunstbegriff von Joseph Beuys, **Parsifal** und **Der Fliegende Holländer** von Richard Wagner, **The Texas Chainsaw Massacre** von Tobe Hooper, **Mississippi Burning** von Alan Parker, **Der Exorzist** von William Friedkin ... Ich glaube zum Beispiel, dass die Beschäftigung mit Allan Kaprow ihn nicht weitergebracht hat. Es gab ja nur eine sehr kurze Phase, in der er sich mit ihm auseinandergesetzt hat, bei **Kaprow City** und **Diana II**. Wie siehst du die Verbindung zu Kaprow?

SP: Allan Kaprow war für Schlingensief wichtig, weil er sehr ähnlich performativ zwischen Theater und Kunst gearbeitet und versucht hat, die Grenzen zwischen beiden zu sprengen. Es war also naheliegend, sich mit Kaprow zu beschäftigen.

ACG: Aber ich glaube, dass er das Gefühl hatte, dass Kaprow diese Grenzen nicht zur Gesellschaft hin überschritten hat, und darum ging es Schlingensief immer. Auch um das Erzeugen von Bildern: eine umfassende Bilderzeugungsmaschine, die sich nicht nur auf ein Werk konzentrierte, das sich in irgendeiner Form durch Objekte materialisieren sollte, sondern auch durch Bilder, die in den Köpfen der Rezipienten entstanden, durch Bilder, die er in den Medien erzeugte, und durch die ständigen Dissonanzen, die die verschiedenen von ihm initiierten Bilder auslösten. Ich glaube, dafür sind ihm bestimmte Gattungen einfach zu eng gewesen. Oder auch ein Künstler wie Mike Kelley, der eigentlich sehr kritisch in seinen Performances agierte, aber immer sehr stark auf die Kunstgeschichte bezogen war und meiner Meinung nach daher für Schlingensief zu hermetisch auf sein Feld beschränkt vorgegangen ist.

SP: Der Unterschied, und was ich auch nicht unproblematisch im Werk von Allan Kaprow finde, ist, dass Kaprow das Publikum sehr stark ...

ACG: ... bevormundet ...

SP: Nein, das wäre etwas zu stark – das Publikum dirigiert und den Ablauf der Aktionen letztendlich vorherbestimmt hat. Es waren Performances, die radikal waren, aber für den Ausgang gab es eine festgelegte Dramaturgie, der er auch gefolgt ist. Bei Schlingensief gab es genauso eine Dramaturgie, der er gefolgt ist, aber dabei ging es ihm eigentlich permanent darum, diese Dramaturgie immer wieder zu sprengen und Raum zu schaffen, was eine ganz große Stärke im Werk von Christoph Schlingensief ist: Raum zu schaffen, dass etwas Unvorhergesehenes passieren kann, und die Teilnehmer dazu einzuladen, entgegen den Erwartungen – auch seine eigenen – zu reagieren und zu agieren. Darin liegt ein großer Unterschied zu Kaprow, der sehr genau konzipierte, wie das Publikum auf die Aktionen reagieren sollte. Kaprows Aktionen haben wahnsinnige Energien freigesetzt und Grenzen überschritten. Schlingensief hat Kaprow studiert und dann selbst Aktionen gemacht, in denen absichtlich nicht immer so ganz klar war, wer Teilnehmer, wer Schauspieler, wer Besucher ist. Er wollte für sein Publikum die Grenzen nicht umreißen, sondern aufsprengen.

ACG: Das Verwischen von Grenzen war bei Schlingensief auch eine Form von Repräsentationskritik. Deshalb hat er die Partei **Chance 2000** gegründet, die Kirche **Church of Fear**. Im Grunde genommen ging es um den Gegensatz und die Grenze zwischen denjenigen, die

offered spaces that gradually opened to him of their own accord—he was asked to work in the theater, he was asked to stage an opera, and he was asked to mount an exhibition. It was a development of his work, and he took on the challenges: What did making theater really mean? What did making films mean? What is film as a medium, its frontiers, its potential? And he asked similar questions of the fine arts as well, of course.

ACG: **But a strong concern for him, especially in film, inspired by Werner Nekes, was the application of filmic tropes—the technical, the purely formal—to social themes, the black frame, for instance, or before- and after-image with their relevance to perception. He asked how, with this medium, it was possible to record and critique sociopolitical situations, or how they could be set moving. I think that's at the core when one says, as you did, that he checked out the various genres. He did so with specific artworks and artists as well:** 18 Happenings in 6 Parts **by Allan Kaprow, Joseph Beuys's actions and extended concept of art, Wagner's** Parsifal **and** The Flying Dutchman, **Tobe Hooper's** The Texas Chainsaw Massacre, **Alan Parker's** Mississippi Burning, **William Friedkin's** The Exorcist **... I don't think that his encounter with Allan Kaprow actually helped him. His involvement with him was very short-lived, in** Kaprow City **and** Diana II. **How do you see his connection to Kaprow?**

SP: Allan Kaprow was important for Schlingensief because he worked in a similarly performative way between theater and art, trying to break down the boundaries between the two. So it was natural for him to take an interest in Kaprow.

ACG: **But I don't think he felt Kaprow had crossed the borders to society, which is what was always important for Schlingensief, that and to generate images—a comprehensive image-producing machine not confined to works that materialized in some form thanks to objects, but that was also produced by images in recipients' heads, by media images he produced, and by the continual dissonances provoked by the images that he initiated. I think in this respect certain genres were simply too narrow for him. Or an artist like Mike Kelley, whose performances were in fact highly critical, but who always related very strongly to art history, and who therefore, I would say, was too hermetically confined to his field for Schlingensief.**

SP: The difference, and it's not unproblematic, I find, in Allan Kaprow's work, is that Kaprow heavily directed his audience ...

ACG: ... domineered over them ...

im Fokus stehen, die etwa in den Medien abgebildet werden, und denjenigen, die marginalisiert, ausgegrenzt und machtlos, da ohne Bilder sind. Das ist meiner Ansicht nach eines der ganz zentralen Themen bei ihm. Und ich glaube, dass Schlingensief eine sehr musikalische Herangehensweise an die Dinge hatte und deswegen zum einen Dissonanzen erzeugt hat und zum anderen auch Raum für Improvisationen. Er suchte eine Offenheit und ein Team von Leuten wie Helge Schneider, die für ihn perfekte Mitmusiker waren, um fixierten Grenzen und Machtregimen Improvisation und ein kreatives Spiel mit den Parametern entgegensetzen zu können. Und dies bezog sich nicht nur auf ihn selbst und sein Ensemble, sondern auch auf die Betrachter, woraus sich im besten Fall ein Pingpong-Spiel ergab. Die Provokation und Selbstprovokation hat er immer wieder gesucht, um nicht saturiert und letztendlich passiv, langweilig und gelangweilt zu werden, sondern auf eine sehr musikalische Herangehensweise die Dinge ständig im Fluss zu halten.

SP: Es ist erstaunlich, dass die Bedeutung von Musik in seinem Werk immer noch unterschätzt wird, und vor allem die der Rhythmik. Dabei ist das etwas, was sein komplettes Werk durchzieht. Er arbeitete extrem rhythmisiert, im Wechsel von Geschwindigkeit und Loslassen; er wusste immer genau, wie weit und wann er eingreift, wann er etwas herauslässt, um damit einen bestimmten Rhythmus zu erzeugen, der extrem – nicht zufällig, aber kontrolliert offen war.

ACG: Ja, eben nicht vorbestimmt, sondern aus einer Musikalität der Improvisation heraus. Auch den Rhythmus von Laut und Leise hat er wie kaum ein anderer beherrscht. Ich wollte mit dir auch über das von Schlingensief formulierte Diktum „Wir überprüfen den Raum, und der Raum überprüft uns" sprechen, das er immer Dieter Roth zugeschrieben hat und das im Prinzip ein Grundsatz der Kontextkunst ist. Was meinst du, warum er Dieter Roth ins Spiel brachte? Der Ansatz einer Raum- und Umgebungsüberprüfung bildet die Basis der Animatographen. Aber eigentlich setzt dieses Denken bei Schlingensief schon sehr früh ein, etwa mit den Bildern von **Menu Total** – ein Film, bei dem er sich in seiner vertrauten Umgebung sehr stark auf eben diese eingelassen hat. Es scheint so, als würde er dagegen ankämpfen, dass das Herstellen von Bildern immer ein hegemonialer Akt ist. Er versucht genau das, was wir eben in Bezug auf den Rezipienten besprochen haben, für die Drehorte zu erreichen: Sie sollen ihre eigene Wahrnehmungsfähigkeit entwickeln und zu Protagonisten werden. Das kommt in den Filmen sehr stark heraus: Denk neben **Menu Total** an **100 Jahre Adolf Hitler**, der in einer Drehzeit von sechzehn Stunden ohne Unterbrechung in der klaustrophobischen, an sozialen und realen Krieg erinnernden Atmosphäre eines Bunkers gedreht wurde, an **Egomania**, für den Schlingensief sich und sein Team einem Eismeer à la Caspar David Friedrich und der Enge einer Hallig aussetzt, oder an **Terror 2000** auf dem ehemaligen NVA-Gelände, an **United Trash**. Und später setzt er auch die Zuschauer den Räumen aus. Er setzt sie in den Bus und bringt sie auch wieder auf dieses NVA-Gelände.

SP: Der Raum bekommt offenbar in Schlingensiefs späterem Werk eine immer größere Bedeutung, sei es im Zusammenhang des Theaters oder auch des Diktums, das du beschreibst. Es geht immer um das erlebte Kunstwerk, die Frage, wie weit der Raum die Kunst beeinflusst. Meines Erachtens spielt Dieter Roth bei Schlingensief aber eher im Hinblick auf Leben und Kunst eine Rolle, auch in Bezug auf die Hinterfragung dessen, was Kunst ist und was nicht – da halte ich Roth für maßgeblicher als im Kontext des Raums. Ich halte ihn für interessant, wo es um die Beschäftigung mit autobiografischer Kunst oder der Biografisierung des eigenen Lebens geht und um die Frage danach, was Kunst ist, und ob eine Wurstscheibe vielleicht nicht das geeignete Material ist, um ein

SP: **No, that's too strong; but he directed them, and ultimately had decided the course of his happenings in advance. They were radical performances, but he had a fixed dramatic plan for how they were to end, and he stuck to it. Schlingensief also had a dramatic structure that he followed, but he was always concerned to keep breaking it open to create space, which is one of the essential strengths of Christoph Schlingensief's work—to create space for something unforeseen to happen, to invite the participants, contrary to their expectations and his own, to react and to act. That's a big difference from Kaprow, who worked out very precisely how his audience should react to his happenings. Kaprow's happenings liberated incredible amounts of energy and transgressed boundaries. Schlingensief studied Kaprow and then did his own actions, where it was deliberately unclear who was participant, actor, or visitor. He didn't want to tear down the boundaries for his audience but to blast them open.**

ACG: **The blurring of boundaries for Schlingensief was also a kind of representational critique. Which is why he founded the** Chance 2000 **party and the** Church of Fear. **At bottom, it was a question of the opposition between those at the focus of attention—those who, for instance, are depicted in the media—and those who are marginalized, excluded, and powerless because there are no pictures of them. As I see it, that's one of his central topics. And I think that Schlingensief's approach to things was very musical, which is why he produced dissonances, on the one hand, and, on the other, created space for improvisation. He sought openness and a team of perfect co-musicians, like Helge Schneider, to pitch his creative play-with-parameters against fixed boundaries and power regimes. This was not only the case for himself and his ensemble but also for his viewers, and, at its best, it generated a ping-pong effect. He repeatedly sought to provoke, and self-provoke, so as not to become complacent and, ultimately, passive, boring, and bored, but instead to employ a very musical approach to keep things in flow.**

SP: It's amazing how the importance of music in his work is still underestimated, and above all rhythm. It's something that runs through his entire work. He worked extremely rhythmically, alternately fast, then letting go; he always knew how much and when to intervene, and when to omit something so as to produce a particular rhythm that was extremely open—not in a haphazard, but in a controlled, way.

ACG: **Absolutely, and not predetermined but resulting from a music of improvisation. He was a master of the rhythm of loud and soft as few are. I wanted to talk with you about**

Kunstwerk im klassischen Sinne zu schaffen. Da geht es natürlich auch um die entgegengesetzten Pole des Erschaffens und des Zerstörens von Kunst. Schlingensief hat vieles aufgebrochen und zerstört, war aber gleichzeitig ein manischer Chronist des Eigenen. Er hat sehr früh eine umfangreiche Website gehabt hat. Er hat schon von Kindheit an Filme, Kritiken oder Dokumente von sich archiviert. Er hatte ein ausgeprägtes Bewusstsein dafür, die eigene Chronik zu erschaffen, obwohl dem Moment des Erschaffens in seinem Werk grundsätzlich immer auch die Zerstörung innewohnte.

ACG: Da würde ich wieder sagen, dass das auch zum Inszenatorischen gehört. Genauso wie sein letztes Buch, dem er den Titel **Ich weiß, ich war's** gegeben hat, wo es zwar um Selbstbezichtigung und Selbstbefragung, nicht aber um die Offenlegung eines wahren Ichs, sondern eine Überaffirmation des Multiplen gehen sollte. Genauso wie der Wahlslogan von **Chance 2000**, „Wähle dich selbst". Schlingensief war sich dieser Inszenierung sehr bewusst, was mich dann wieder zu seinem Erzeugen von Medienbildern zurückbringt.

SP: In diesem Zusammenhang wird besonders deutlich, dass sich das Werk schwer von der Person Christoph Schlingensief trennen lässt. Auf den ersten Blick erscheinen sie fast eins. Der Künstler ist Ursprung des Werks und zugleich dessen Teil und Reflexionspunkt. Natürlich steht das Werk in einem größeren Kontext gesellschaftlichen Wandels, der Politik und unmittelbaren Gegenwart; aber Ausgangspunkt ist immer seine eigene Person.

ACG: Ja, aber trotzdem würde ich sagen, dass es auch eine Distanzierungsebene gibt. Einerseits die Subjektivierung des Werks, andererseits aber auch die Objektivierung des Künstlers. Das Werk verbindet natürlich eine Subjektivierung der künstlerischen Arbeit mit der Person des Künstlers, da stimme ich mit dir überein, aber es vollzieht zudem auch eine Objektivierung dieser Person als Resultat ihrer selbstvollzogenen Inszenierung. Meiner Ansicht nach ist es das Resultat einer Post-Postmoderne, bei der es nicht mehr darum geht, dass die Welt traurigerweise nur noch aus Simulakren besteht, sondern dass man es selbst in der Hand hat, welche Präsenz und Repräsentation die eigene Person und die Dinge haben. Der Betrachter wird gefordert und überfordert damit, dass er ständig entscheiden muss, was Subjekt und Objekt, was Spiel und Nicht-Spiel ist. Das empfinde ich sehr stark als roten Faden in Schlingensief Werk, und ein Hinweis ist neben seinen Aktionen die stetige Thematisierung von Film im Film. Das geht schon früh mit **Mensch Mami, wir drehn 'nen Film** los über **Die 120 Tage von Bottrop** bis zu seinem letzten, unvollendet gebliebenen Filmprojekt. Das ist ein gezieltes Collagieren von verschiedenen Wirklichkeitsebenen zu einem Ganzen. Und ich glaube, auch das ständige Ich-Sagen ist wie ein performativer Akt auf das Ich-Sein bezogen. Gemäß Beuys' Ausspruch „Jeder Mensch ist ein Künstler" und seiner Idee von der sozialen Plastik. Das hat Schlingensief nie in völliger Reinheit verwendet, aber er zieht es in diesem Sinne zusammen: Jeder Mensch ist ein Künstler, wir kreieren als Gemeinschaft eine soziale Plastik, und dazu gehört auch das Repräsentieren. Sprich: Man muss eingreifen in die inszenatorischen Prozesse, sei es bei den Medien oder bei der Inszenierung des eigenen Bildes in den Medien.

SP: In diesem Kontext finde ich interessant, mit welcher Konsequenz er sich immer den Situationen ausgesetzt hat. Er hat sich ebenso wie die Mitspielenden und das Publikum zum Teil der Dramaturgie gemacht. Er ging permanent nicht nur an die Grenzen der Genres und Gattungen, sondern auch an seine eigenen Grenzen, bis zur Verausgabung, was eine große Rolle in seinem Werk spielt.

the dictum that Schlingensief formulated, which he always attributed to Dieter Roth, and which is a fundamental principle of Context art: "We scrutinize the space and the space scrutinizes us." Why do you think he brought Dieter Roth into play? Spatial and environmental scrutiny underlies the Animatographs. But in fact, this thinking started early with Schlingensief, with the images of Menu Total, for instance—a film made in surroundings familiar to him where he opened himself intensively to these surroundings. It's as if he were fighting against image production always being a hegemonic act. He tries to do for his film locations exactly what we just talked about in relation to viewers: to develop their own powers of perception and to become actors. It comes across strongly in the films: apart from Menu Total, think of 100 Years of Adolf Hitler, **shot in sixteen uninterrupted hours in the claustrophobic atmosphere of a bunker with its overtones of social and actual war**; of Egomania, **for which Schlingensief and his team exposed themselves to an Arctic sea à la Caspar David Friedrich and the confinement of a tiny island**; or of Terror 2000 **at the former National People's Army training area**, or United Trash. **And later he subjected viewers to these spaces, busing them to the NPA training area.**

SP: **Space clearly becomes increasingly important in Schlingensief's later works, whether in connection with the theater or the dictum that you mentioned. It's always a question of the experienced artwork, the question how far the surrounding space influences the art. In my view, though, Dieter Roth plays a greater role for Schlingensief in relation to life and art, and in relation to examining what art is and what it isn't**—I think Roth was more important here than in relation to space. He's interesting where autobiographical art is concerned, or the biographicization of one's own life, and the question of what art is, and whether a slice of sausage may not be suitable for creating an artwork in the classical sense. Of course, this involves the diametrically opposed poles of creating and destroying art. Schlingensief broke open and destroyed a lot, but at the same time he was a manic chronicler of his own life. He had an extensive website very early on. From early childhood, he archived films, reviews, and other documents. Creating his own chronicle was a major concern for him, although destruction was in principle always immanent in the moment of creation in his work.

ACG: **I would say that this is also a part of staging and dramatization. Just like his final book, to which he gave the title** Ich weiß, ich war's **(I Know It Was Me), which, despite his self-examinations and self-accusations, is not a revelation of his true self, but rather a**

ACG: Aber da glaube ich, dass das eher ein praxistheoretischer Bataille'scher Prozess ist, bei dem es zwar um den Exzess geht und auch um Aggressionen, aber ich bin nichtsdestotrotz davon überzeugt, dass es auch eine Privatperson Christoph Schlingensief gibt.

SP: Sein Werk ist von einer sehr extremen Selbstreflexion geprägt. Das meine ich auch mit dem Sich-selbst-Aussetzen: dies nicht nur von den anderen zu fordern, sondern auch selbst den Mut zu haben, etwas zu tun. Er ließ sich ja nicht außen vor.

ACG: Stimmt. Und das hatte ich als Selbstprovokation bezeichnet. Aber wenn wir von der Person Christoph Schlingensief noch einmal weggehen: Wir sind uns ja auch darüber einig, dass er sehr intensive eigenständige Bilder kreiert hat. Meiner Ansicht nach versuchte er, die Emanzipation des Betrachters auf eine filmische, bildhafte wie filmisch-technische Ebene zu übertragen, wenn er damit experimentierte, die Bilder sich emanzipieren zu lassen. Wie in **Mensch Mami, wir dreh'n 'nen Film**, wo sich der Film schließlich selbst auslöscht, weil der Projektor durchbrennt, und nachher in **Tunguska – Die Kisten sind da**, wo er das Durchbrennen des Films im Film zeigt. Ich glaube also, es gibt eine Parallele zwischen der Beherrschung der Bilder und der Beherrschung der Betrachter, nach der er gesucht hat, wenn er, der Stan Brakhage, wie seine Arbeiten deutlich zeigen, sehr verehrt hat, Mischformen aus narrativen Bildern und eigenständigen Bildern untersuchte. Und er arbeitete mit einer geradezu kontrollwütigen Präzision, die aber den Rahmen bildete, um eine lineare narrative Montage zu unterlaufen und den Bildern Eigenständigkeit zu verleihen. Glaubst du auch, dass es ein ständiges Hin- und Herschwanken gab zwischen dem Willen zu größerer Abstraktion und der Unmöglichkeit, diese wirklich in sein formales Handwerk aufnehmen zu können?

SP: Es ist mir nicht so richtig präsent, dass er einen Willen zur Abstraktion gezeigt hätte. Es gibt natürlich diesen Willen, Narrative zu brechen, aber seine Form der Abstraktion im Film und auch im Theater liegt eher darin, dass er eine Entwicklung in Gang setzt, die permanent unterbrochen und dekonstruiert wird. Aber ein Wille zur Abstraktion im eigentlichen Sinne ...

ACG: Ich nenne als Beispiel den **Fliegenden Holländer**. In dieser Inszenierung hat er sich sehr intensiv mit der Frühform des amerikanischen Experimentalfilms auseinandergesetzt.

SP: In seiner Praxis scheint es mir aber eher um das Medium an sich zu gehen. Wenn er beispielsweise in Manaus im Dunkeln filmt und die Kamera nichts mehr aufnehmen kann, dann geht es darum, die Grenzen des Mediums auszutesten, weniger um das Erreichen von Abstraktion.

ACG: Beim Dunklen geht es auch um die in der Dunkelphase vollzogene Bewegung von Film und Wahrnehmung, also auch um eine Entfernung vom konkreten Gegenstandsbezug. Und er hat ebenfalls auf der Bühne mit diesen Bildern gearbeitet. In **Tunguska** taucht neben Bildern, die an Filme von Marcel Duchamp erinnern, zum ersten Mal Oskar Fischingers **Komposition in Blau** als Film im Film auf. Später zeigt er den Film im **Fliegenden Holländer** als Originalprojektion auf der Bühne und empfindet ihn dann in einer Szene im Bühnenbild bei **Via Intolleranza II** nach. Aus einer zunächst mit einer gewissen Ehrfurcht verbundenen Persiflage wird nachher ein sehr bewusst eingesetzter Teil seiner eigenen Bildcollagen. Da ist schon ein Wandel von einem das Abstrakte Verhöhnenden zu einem Zugeneigtsein.

SP: Aber bei dieser Form des brachialen Risses im Film wie in **Tunguska**, den du als Abstraktion bezeichnest, geht es meiner Meinung nach nicht

powerful affirmation of multiplicity. Similarly, the Chance 2000 **election slogan: "Vote for yourself." Schlingensief was highly conscious of staging in this sense, which brings me back again to his production of media images.**

SP: And here it becomes particularly clear that it is only with difficulty that one can separate Christoph Schlingensief's work from his person. At first sight, they almost seem to be one. The artist is the source of the work and also a part of it, its reflexive center. Naturally, the work is located in a broader context of social change, politics, and the immediate present, but the starting point is always his own person.

ACG: **Yes, but despite that I would say that there's also a level where distancing takes place. On the one hand, the subjectivization of the work; on the other, the objectivization of the artist. Of course, the work brings together a subjectivization of the artistic work and the person of the artist. I agree with you there. But it also effects an objectivization of the person as a result of his self-performed staging. As I see it, it's the upshot of a post-postmodernism, where it's no longer the case that the world, sadly, consists of nothing but simulacra, but where it's up to oneself what presence and representation things and one's own person have. The viewer is challenged and overwhelmed by having constantly to decide what is subject and what object, what is play and what non-play. I experience that very strongly as a central thread in Schlingensief's work. And a clue here, aside from his happenings and actions, is his perennial subject of film in film. It starts early on with** Hey Mummy, We're Making a Movie **and continues through** The 120 Days of Bottrop **to his last, uncompleted film project. It is a very deliberate collaging together of different layers of reality. I also think that his constant use of the first person is a kind of performative act that references first-person being—Beuys's dictum "Every man / person is an artist" and his notion of social sculpture. Schlingensief never used this in unadulterated form, but he summarized it in the following sense: Everyone is an artist, as a community we create a social sculpture, and representation is also a part of this. In other words, one must intervene in the process of staging, whether in the media or in the staging of one's own image in the media.**

SP: **What I find interesting here is the consistency with which he always exposed himself to the various situations. No less than the actors and audience, he, too, became part of the dramatic development. He took not only the genres and media to their limits but also himself, to the point of excess and emptying out, which played a big role in his work.**

um die Abstraktion an sich, sondern darum, ein Narrativ zu unterbrechen und zu konterkarieren. Der vermeintlich brennende Film ist ja eher das Gegenteil von Abstraktion; er vergegenwärtigt, dass man einen Film sieht, und nichts anderes. Das Thema der Abstraktion scheint mir nicht so vordergründig.

ACG: Es ist alles zusammen: durch die Unterbrechung der Narration den Betrachter zum Denken und zur Emanzipation anregen, statt eine zur Affirmation verleitende kongruente Geschichte zu erzählen. Mit einer vom Gegenstandsbezug gelösten Bildsprache das Einzelbild eigenständig für sich stehen und aus dem Regime einer zusammenhängenden Narration sich emanzipieren zu lassen. Und angelehnt an eine technisch orientierte Filmmetaphorik das Filmmaterial zu emanzipieren, wenn sich der Film im Film selbständig macht und verbrennt und wenn sich dann noch, wie bei der so gerne von Schlingensief erzählten Geschichte, **Tunguska** bei der Vorführung in Hof tatsächlich selbst verbrennt. Man kann es Animismus nennen oder eine eigene, fast ritualhaft beschwörende Symbolik für Emanzipation. Also diese Metaphorik: Die Bilder machen sich selbständig, und der Betrachter soll sich auch selbständig machen.

SP: Ein ganz wichtiger Punkt ist aber doch, dass ihm dieses Unterbrechen, was ja der Abstraktion nicht widerspricht, eigentlich wichtiger war und dass er versucht hat, etwas aufzubrechen, um den Betrachter zum Denken zu bringen und zu einer Reaktion zu bewegen. Die Beteiligung des denkenden Betrachters war essenziell. Es war grundlegend für seine Arbeit, dass es eine extreme Offenheit im Werk gibt, bei der man den Betrachter nicht als Konsumenten sieht, sondern als Involvierten oder sich im Raum Bewegenden. Das zeigt sich besonders im Animatographen, wo es auf die Bewegung des Einzelnen im Raum ankommt beziehungsweise wo der Einzelne im Raum die Betrachterperspektive selbst wählen kann und nicht eine vorgegebene, in sich abgeschlossene Position einnehmen muss. Es ging ihm darum, ein offenes Werk zu schaffen, nicht mit Exklusion, sondern mit Inklusion zu arbeiten.

ACG: Daher glaube ich auch, dass eine Abschließung des Werks durch eine Reduktion auf Objekte Christoph Schlingensiefs künstlerische Praxis nicht erfasst, sondern dass es immer ein Darüberhinausdenken geben muss. Die Momente, in denen er den Betrachter auf gesellschaftliche und politische Verantwortung hinweist und in denen er sich wie beim **Operndorf Afrika** im Prozess des Schaffens schon wieder selbst hinterfragt hat. Zu der Entwicklung eines Organismus gehört auch die Kritik an diesem Organismus. Und so geht es auch beim Operndorf nicht nur um dessen Materialisierung, sondern ebenso darum, dass damit ein Denkprozess angeregt wird. Das ist in der objekt- und ergebnisfixierten Gegenwart ein schwer zu vermittelndes Unterfangen.

SP: Selbst bei den Filmen, die rein vom Medium her einen Anfang und ein Ende haben, ging es ihm darum, Werke oder Dinge zu schaffen, die zeitlich und räumlich unbegrenzt sind.

ACG: Stimmt. Und es ist ja auch das Wesen der aktionistischen Kunst, dass in ihrem Zentrum nicht ein geschaffenes Artefakt steht. Natürlich gibt es Performancekünstler wie zum Beispiel Chris Burden, die Performances nur für die Kamera gemacht haben. Aber im Grunde genommen geht es bei Schlingensief um die Energie, und deswegen gibt es bei ihm auch immer wieder den Bezug zu Fluxus und Beuys. Er hält seiner Beuys-Urszene die Treue, die er erlebte, als er mit seinem Vater zu einer Lions-Veranstaltung ging, wo Beuys als Gastredner erzählte, in sieben Jahren würde das kapitalistische System am Ende sein, und der Vater nach sieben Jahren sagte: „Schau Christoph, der Beuys hatte nicht recht." Und Schlingensief seinem Vater daraufhin sagte: „Darum ging's nicht, sondern darum, dass du die ganze Zeit

ACG: **But I would say that's more a practical-theoretical Bataille-ian process where, while excess and aggressions are certainly involved, I'm nonetheless convinced that Christoph Schlingensief does/did exist as a private person.**

SP: **His work is characterized by an extremely high degree of self-reflection. That's also what I mean by exposing himself: not only demanding this of others, but having the courage to do something himself as well. He didn't make an exception of himself.**

ACG: **True. Which I referred to as self-provoking. But to move on from Christoph Schlingensief's person ... We agree that he also created extremely intense, autonomous images. As I see it, when he experimented in letting images emancipate themselves, he was trying to translate the viewer's emancipation onto a filmic, pictorial, and also film-technological plane. As in** Hey Mummy, We're Making a Movie, **where the film self-terminates when the projector blows a fuse, and later, in** Tunguska—The Crates Are Here, **the film is shown catching fire in the film. I believe he sought a parallel between the mastery of images and the mastery of the viewer when—as a great admirer of Stan Brakhage, as is clear from his works— he experimented with hybrid forms of narrative and autonomous images. And while he achieved precision through control that was almost obsessive, it created the framework for undermining a linear, narrative montage and for endowing his images with autonomy. Do you also see him as perpetually oscillating between a will to greater abstraction and the impossibility of making this a genuine part of his formal repertoire?**

SP: **I can't say that I've really noticed a will to abstraction in his work. Of course, there's this will to break narratives, but his form of abstraction in film, as well as theater, is more that he sets a development going and then permanently interrupts and deconstructs it. But a will to abstraction in that sense ...**

ACG: **Take** The Flying Dutchman **as an example. He engaged intensely with an early form of American experimental film in this production.**

SP: **But I would say that in practice he seems to be more interested in the medium in its own right. When he films in the dark in Manaus, for instance, and the camera registers nothing, he's sounding out the limits of the medium more than he's achieving abstraction.**

ACG: **This darkness is also a question of the movement of film and perception occurring**

darüber nachgedacht hast." Dieses Virale ist bei Schlingensief zentral, immer wieder eine Idee einpflanzen, ein Bild einpflanzen, oder nicht einpflanzen, sondern anstoßen, was dann den Samen für die Entwicklung von anderen Energien bildet und von anderen Gedanken.

SP: Das ist auch die große Herausforderung einer Ausstellung. Der Ausgangspunkt unserer Ausstellung war ja, wie du vorhin schon beschrieben hast, dass Schlingensief immer sehr stark visuell gearbeitet hat, und er den visuellen Gehalt eines Werks immer fundamental fand und wichtig. Die Frage, die sich uns noch in der Planung mit ihm stellte war, warum überführt man jetzt sein Werk als ein komplettes Œuvre in eine Art Retrospektive? Aber es ist natürlich auch klar, dass die offene Form, der Live-Charakter und die Interaktion mit dem Besucher, nun nur bis zu einem gewissen Grad stattfinden kann. Das ist eine große Herausforderung im Umgang mit seinem Werk, das darauf angelegt ist, den Betrachter mit einzubeziehen.

ACG: Es gibt dennoch ein paar Aufzeichnungen, mit denen man versuchen kann, das zu illustrieren, was durch Schlingensiefs Energie-Impulse geschehen ist. Dazu gehört die **Aktion 18**, die er zum Teil vor Möllemanns Firmensitz durchgeführt hat. Möllemann beschreibt anschließend in seiner Pressekonferenz Schlingensiefs Aktion und wiederholt durch diese Nacherzählung das Voodoo-Ritual, das Schlingensief dort vollzogen hat, in einer ganz ernsthaften Pressekonferenz. Das ist ein wunderbares Beispiel für das, was wir gerade besprochen haben, und eines der raren Dokumente, an denen man das vielleicht ein wenig festmachen kann, wo so ein Flirren oder Oszillieren zwischen Spiel und Nicht-Spiel stattgefunden hat.

SP: Ein Eingriff in das reale Leben. Schlingensief hat in das Leben eines anderen verändernd eingegriffen und einen Politiker dazu gebracht, über Kunst zu sprechen und deren Rechte zu verteidigen.

ACG: Die Freiheit der Kunst.

SP: Genau.

ACG: Und ich glaube, dass es relativ wenige Künstler gibt, die über den Kunstkontext hinaus Diskussionen anstoßen und über das kleine Feld der Kunst, zumal der bildenden Kunst, raus in den gesellschaftlichen Kontext hineinwirken. Da wären neben Christoph Schlingensief vielleicht noch Ai Weiwei oder Santiago Sierra. Und da hast du völlig recht: Es sind die Aktionen wie zum Beispiel **Bitte liebt Österreich**, wo einfach nicht vorausgesehen werden konnte, inwieweit die Öffentlichkeit und die Wiener Bevölkerung auf das reagieren würden, was er da veranstaltet. Eine derartige Energieentwicklung ist natürlich in einer Ausstellung nur sehr schwer abzubilden.

SP: Ja, aber wir zeigen seine Talkshows, die auch immer wieder Momente einer Art Entgrenzung haben. Ein Film ist es natürlich immer in sich geschlossen, egal ob das jetzt der Kinofilm oder eine Fernsehserie ist.

ACG: Die Talkshows vermitteln auch dieses Gefühl der Ratlosigkeit, ob man sich nun fremdschämen, distanzieren oder betroffen sein soll.

SP: Man muss zu Schlingensiefs Arbeiten immer Stellung beziehen. Das halte ich für eines der wichtigsten und einzigartigen Elemente in seinem Werk, dass er es immer geschafft hat, gesellschaftliche Themen aufzugreifen...

ACG: ... ohne fertige Lösungen zu bieten ...

SP: ... und einen dabei an die eigene Schmerzgrenze zu bringen. Zum Beispiel diese Benefizgala, bei der er einen Spendenaufruf machte und

during the dark phase, in other words, of distance from any concrete reference to objects. And he worked with these images onstage as well. In Tunguska, alongside images reminiscent of films by **Marcel Duchamp**, **Oskar Fischinger's** Composition in Blue appears for the first time as film in film. Later, the film figured onstage as an original projection in The Flying Dutchman and was then re-created in the stage design of a scene in Via Intolleranza II. What at first was satire, albeit combined with a certain awe, later became a very deliberate part of his collage of images. It marks a transition from mockery of abstraction to a certain leaning toward it.

SP: But this kind of violent rupture in the film, as in Tunguska, **that you refer to as abstraction, isn't primarily a question of abstraction, as I see it, but of interrupting and counterpointing a narrative. The ostensibly burning film is more the opposite of abstraction—it makes clear that one is watching a film and nothing else. The theme of abstraction doesn't seem to me to be so central.**

ACG: It's all of those things at once. Interrupting the narrative, rather than relating a coordinated story leading to affirmation, prompts the viewer to thought and emancipation. Uncoupling the pictorial language from reference to objects allows the individual image to stand autonomously in its own right, emancipated from the regime of a coherent narrative. And drawing on a technically oriented film metonymy to emancipate the film material—when the film in film attains autonomy and catches fire, and when, on top of that, as Schlingensief was fond of relating, Tunguska **really did catch fire at its screening at the Hof International Film Festival. One could call it animism, or an autonomous, almost ritually symbolic conjuration of emancipation. The metaphors are: the images take on a life of their own; and viewers are to take on a life of their own, too.**

SP: But what's very important is that this interruption, which doesn't actually contradict abstraction, actually mattered more for him, and that he tried to break something open in order to make viewers think and to induce them to react. The thinking viewer's participation was essential. What was fundamental to his work was the existence of an extreme openness, where the viewer is not seen as a consumer, but as being involved, or as moving in (the) space. This comes out particularly clearly in the Animatographs, where it's a question of the individual's movement in space, or where the individual can choose their own point of view in space and isn't confined to a prescribed, closed-off position. He wanted to create an open work, operating with inclusion, not exclusion.

am Ende sagte: Entweder ihr spendet mehr, oder ich töte dieses Huhn. Das Töten von Hühnern ist ein alltäglicher Vorgang, die meisten Menschen essen Fleisch, und natürlich wird das Huhn vorher getötet – aber für den Konsumenten unsichtbar. Dass er also dem Publikum mit der „öffentlichen" Tötung droht – da weiß man nicht, ob man diese Drohung total schrecklich finden soll oder ob sein Ansatz nicht genau richtig ist, das Ganze auf eine so brachiale Ebene zu bringen und zu zeigen, dass es um Leben und Tod geht. Dass das jetzt keine Spaßaktion ist. Dieser Moment findet sich ganz oft in seinem Werk, dass man dazu aufgefordert wird, Stellung zu beziehen: Wie reagiere ich darauf, wie finde ich das eigentlich? Dass man sich zum Beispiel fragt: Wie sehe ich überhaupt die Demokratie in unserem Land, was heißt es überhaupt, eine Partei zu gründen, was bedarf es, eine Partei zu gründen, und was kann man damit erreichen? Oder bei der Aktion in Wien, mit dem Slogan „Ausländer raus": Ist es akzeptabel, Asylbewerber in Containern auszustellen und ihren Rauswurf per Telefonabstimmung durch das Volk, also die Ablehnung des Asylgesuchs zu inszenieren? Er hat viele gesellschaftliche Situationen sehr hart runtergebrochen und dadurch klargemacht, wie groß unsere eigene Macht innerhalb der Gesellschaft eigentlich sein könnte, ohne dass wir sie tatsächlich nutzen.

ACG: Ich finde es auch interessant, dass man daher nach wie vor nicht richtig fassen kann, in welche Sparte man ihn eigentlich stecken könnte. Ich denke aber zudem, dass der Begriff des Gesamtkunstwerks fehlleitet, da es ihm nicht darum ging, eine Weltanschauung zu schaffen, sondern eher darum, etwas aufzubrechen.

SP: Die Idee eines Gesamtkunstwerks beinhaltet ja auch immer, dass es in sich geschlossen ist.

ACG: Aber Schlingensief ging es nicht um das Fertige, sondern um das stetige Virulenthalten eines kritischen Blicks bei den Betrachtern. Ein Unterlaufen von Eindeutigkeit, das eher dem von Bachtin formulierten Archaisch-Karnevalesken entspricht. Und das durch eine oft dissonante Verbindung verschiedener Elemente: körperlich präsente Akteure, das Einbeziehen der Betrachter als Akteure, Sound, Bild, Bewegtbild, Skulptur und Installation. Oper schätzte Schlingensief als ein Medium, das wunderbar vieles miteinander verbindet und erstaunlicherweise auch als einen der wenigen Bereiche, in denen er sich an ein Libretto und eine Partitur halten musste, die nicht für seine Inszenierung entstanden. Bei **Jeanne D'Arc** oder dem **Parsifal** schien er es genossen zu haben, die genaue Taktung, die er bei seinen eigenen Werken sonst immer vorgenommen hat, an jemanden anderen zu delegieren, sich von der Ton- und Textfläche lösen und nur noch auf das Bildermachen konzentrieren zu können. Das ist, wie ich finde, eine interessante Entwicklung, die er da gesucht hat. Die Geschlossenheit eines ideologischen Systems und einer umfassenden Aussage, die der Begriff des Gesamtkunstwerks impliziert, ist eigentlich genau das, was Schlingensief unterlaufen wollte.

SP: Was sich durch das gesamte Werk durchzieht, ist, dass er Bilder kreiert hat.

ACG: Aber auch Bilder angeschoben hat. Etwa das Bildererzeugen in den Köpfen der Leute, wenn er sagt, Baden im Wolfgangsee mit den Arbeitslosen, und egal wie viele Arbeitslose da nun tatsächlich gebadet haben, entsteht sofort dieses Bild vor dem inneren Auge, das man dann auch nicht mehr vergisst.

SP: Ja, das Bild wird dann quasi zum Synonym. Es ist ihm gelungen, so starke Bilder in die Welt zu setzen, dass – wie du gerade sehr schön beschrieben hast – diese Bilder in den Köpfen Gestalt annehmen und losgelöst vom Werk haften bleiben.

ACG: **And that's why I think a closure of his work by reducing it to objects doesn't do justice to Christoph Schlingensief's artistic practice—there always has to be a movement of thought reaching out beyond. The moments where he points the viewer to social and political responsibility, or where, as in the opera village, in the process of creating he called himself into question again. Part of an organism's development is also the critiquing of this organism. And so with the Opera Village Africa, it's not just a question of its being materially created but also of initiating a process of thought—an undertaking not easily communicated in our present, fixated as it is on things and results.**

SP: **Even in the films, which, considered purely as a medium, have a start and a finish, it was a question for him of creating works or things that were temporally and spatially unlimited.**

ACG: **That's true. And it's of the essence of action art that no created artifact stands at its center. Of course, there are performance artists such as Chris Burden who only performed for the camera. But at bottom, for Schlingensief, it was a question of energy, which is why he repeatedly refers to Fluxus and Beuys. He remains true to his earliest encounter with Beuys, a Lions Club event that he went to with his father, where Beuys, who was the guest speaker, said that in seven years' time the capitalist system would be over, and his father, seven years later, said: "You see, Christoph, Beuys wasn't right." And Schlingensief answered his father: "That wasn't the point; the point is that you've been thinking about it ever since." This viral element is central to Schlingensief's work: to keep implanting ideas, or an image, or rather not to implant it, but to activate it, so that it becomes the seed from which other energies and thoughts can develop.**

SP: **That is also the great challenge for an exhibition. The starting point of our exhibition was, after all, as you've already described, the fact that Schlingensief always worked extremely visually, and that the visual content of a work was always fundamentally important for him. The question that had already arisen for us when we were first planning an exhibition with him was, Why show his work as a finished oeuvre in a kind of retrospective? But of course, it is also clear that its open form, its live character, and its interaction with visitors are only realizable up to a certain point. That is a big challenge in dealing with his work, which is geared to viewer involvement.**

ACG: **There are, though, a few documents with which one can try to illustrate what has happened in consequence of Schlingensief's**

inputs of energy. Take Action 18, for example, part of which was carried out at Möllemann's firm headquarters. At a press conference after the event, Möllemann described Schlingensief's action and, by retelling it, he repeated, in a completely serious press conference, the voodoo ritual that Schlingensief had performed. It's a fine example of what we were just talking about, and one of the rare documents where one can perhaps make out something of that flickering, or oscillating, between play and non-play.

SP: Intervening in real life—Schlingensief intervened transformatively in someone else's life and induced a politician to talk about art and to defend its rights.

ACG: The freedom of art.

SP: Exactly.

ACG: And I think there are relatively few artists who stimulate debate outside of the art context and outside of art's narrow field, particularly in the case of the fine arts, and who influence the social context. Apart from Christoph Schlingensief, there is perhaps Ai Weiwei and Santiago Sierra. And you're absolutely right: it's the actions such as, for example, Please Love Austria, where it was impossible to say in advance how the public and the Viennese would react to what he staged. It is extremely difficult, of course, to depict this kind of energy development in an exhibition.

SP: Yes, but we're also showing his talk shows, where, repeatedly, there are moments where in a sense boundaries are removed. A film remains self-contained, of course, whether it's a movie or a television series.

ACG: The talk shows also induce a sense of helplessness—one doesn't know whether to feel shame or to distance oneself or to feel concerned.

SP: One always has to take a stand with Schlingensief's work. That for me is one of the most important and unique elements in it, the fact that again and again he succeeded in taking on social subjects …

ACG: … without offering ready answers …

SP: … and confronting one with one's own pain threshold. The charity gala, for instance, where he called for donations and said at the end: Either you donate more or I'll kill this chicken. Killing chickens is a daily occurrence; most people eat meat; of course, the chicken is normally killed beforehand, but the consumer doesn't see it. Schlingensief's threatening the audience with this "public" killing—one's unsure whether to be appalled by the threat, or whether it may not be exactly the right approach: putting things on a level of brute force to show that it's a life-and-death question, that this is no joke. This moment keeps coming up in his work, where we're called on to take a stand: How should I react to that? What do I really think of it? Or

questions such as: What is my view of democracy in our country? What does it mean to found a party? What's needed to found one? What can founding one achieve? Or the "Foreigners out" slogan in the Vienna action: Is it acceptable to exhibit asylum seekers in containers and to stage a national telephone vote for their expulsion, for their asylum applications to be turned down? He analyzed many social situations extremely radically and made it clear how great our power within society could actually be, without our in fact making use of it.

ACG: I also find it interesting that for these reasons we continue to be unable to decide which category he fits into. Further, though, I would say that the concept of the gesamtkunstwerk is misleading, because he wasn't interested in creating a worldview so much as in breaking something open.

SP: And the idea of a gesamtkunstwerk always implies that it is self-contained.

ACG: Schlingensief wasn't interested in a finished product, but in constantly keeping awake in the viewer a razor-sharp critical gaze, an undermining of unambiguousness more in line with the concept of archaic carnivalesque that Bakhtin formulates. And to do this he combined disparate elements, often dissonantly: actors' bodily presence, viewers' involvement as participants, sound, image, moving image, sculpture, and installation. Schlingensief valued opera as a medium that wonderfully brings together many things, and also as one of the few spheres where he was tied to a libretto and score that had not been created for his production. In Jeanne d'Arc or Parsifal he seems to have delighted in delegating the precise timing that he himself created for his own works, thus freeing himself from the tonal and textual surfaces to concentrate exclusively on creating images. It's an interesting development he sought here, I think. The closure of an ideological system, or a comprehensive message, as implied by the concept of the gesamtkunstwerk, was precisely what Schlingensief wished to subvert.

SP: What runs through the entire work is the fact that he created images.

ACG: And was also a catalyst for images. Creating images in people's heads, for instance, as when he said "Bathe with the unemployed in Lake Wolfgang"—and no matter how many unemployed actually showed up, in one's mind's eye it instantly created an image that one will never forget.

SP: Yes, the image becomes a kind of synonym. He succeeded in bringing such powerful images into the world that—as you just described so aptly—they take shape in people's heads, and lodge there, independent of the work.

ALEXANDER KLUGE

IN ERSTER LINIE BIN ICH FILMEMACHER

BEGEGNUNG MIT CHRISTOPH SCHLINGENSIEF ANLÄSSLICH SEINER HODENPARK-INSTALLATION 2006 IM MUSEUM DER MODERNE IN SALZBURG

CS Ich komme eigentlich vom Film. Und am Film finde ich das Interessante, dass das Werk zerstörbar ist, dass die Filmkopie früher aus Körnern bestand, zu heiß entwickelt oder so, und das Filmmaterial im Projektor wurde eben auch gekühlt, zum Beispiel diese ganzen Nitrofilme. Ich hatte noch einen Projektor in Mülheim an der Ruhr, der hatte ein Aquarium, das musste mit Wasser gefüllt werden, wurde dann zwischen den Film und die Lampe reingeschoben, dann erhitzte sich das Wasser. Und wenn das zu heiß wurde, also dass der Nitrofilm plötzlich hätte anfangen können zu brennen, ging ein Pfeifton los, das heißt, dieses Wasser kochte …

AK Wie ein Teekessel. Tierschutzvereine unterbanden das, denn wenn Fische in dieses Verfahren hineingeraten, dann ist das doch nicht gut.

CS Das war sogar eine Idee, einen Fisch in dieses Aquarium zu tun, der den Projektionsstrahl permanent stört, indem er darin rumschwimmt. Man sieht irgendwelche schwarzen Flecken, dann lässt man ihn kochen, um ihn nach der Vorführung gemeinsam mit den Zuschauern zu essen.

AK Ein Fisch für so viele? Interessant. Dass Sie in Ihrer neuen Installation, von Island, Bayreuth Afrika, Südafrika kommend … Hier in Salzburg

liegt es ja nahe, wenn man eine Installation verfertigt, in einem Museum der modernen Künste, dass dann auch Mozart vorkommt. Er kommt bei Ihnen allerdings eigentümlich vor. Zunächst einmal sehe ich ein Spinett. Und auf den Saiten des Klavizimbel liegen Eier. Wie das?

CS Ich komme gerade aus Bayreuth, wo ich Generalprobe hatte, also mal wieder „Öffnet den Schrein" gehört habe. Mozart kenne ich aus meiner Jugend, als ich „alla turca" immer üben musste ...

AK Die A-Dur-Sonate? Bis dahin sind Sie gekommen?

CS Genau. Und ich wollte noch immer die *Pathétique*.

AK Das ist aber schwerer.

CS Ja, aber schöner.

AK Abwechslungsreicher.

CS Und jetzt komme ich also hier her, und Salzburg ist natürlich ein besonderes Pflaster, wo rund um Mozart, der ja doch sehr verspielt daherkommt, ein einziger Disney-Zirkus herrscht, und bringe also den Gral von Wagner, den ich als viel schwerer empfinde, mit dem angeblich nicht richtig ausgelebten Sexualleben von Mozart oder mit seinem Gral, seinen Eiern, seinen Hoden zusammen. Ich sehe den Hoden auch als Gral, als Zellteilungsanstalt, in der verschiedenfachigste Ideen und Deutungen entstehen können. Und den kreuze ich jetzt praktisch mit Wagners Gral, also den Hodensack mit dem Gral, den Mozart, den verspielten, mit der Frage: Wer öffnet den Schrein?

AK Wieso ist Mozart verspielt? Er ist doch ein ganz großer Architekt, guckte immer in sein Hirn, las die Noten dort und schrieb sie nachmittags, so ein bisschen beschickert, nieder.

CS Komischerweise fasziniert Wagner mich doch mehr. Erinnern heißt vergessen, hat mein Vater früher immer gesagt. Jetzt habe ich in einem Vortrag von einem Hirnphysiker gehört, dass tatsächlich durch die Erinnerung wieder die Sache übermalt wird. Sobald ich mich an meine Vergangenheit erinnere, überschmiere ich die eigentlich. Ein paar Synapsen stabilisieren sich. Dazwischen flimmert es aber. Und dazwischen kann ein Bild sein, was da nicht reingehört. Das hat mich auch in den Filmen immer interessiert, die Doppelbelichtung, die Dreifachbelichtung. Und das finde ich bei Wagner spannend: seine Lebensbewegung. Revolution, dann fliehen und Verfolgung und sich verlieben in die Frau des Geldgebers, dann plötzlich im Sturm landen und „Paris soll brennen", antisemitisch, aber natürlich in einem anderen Zeitkontext als dem Zweiten Weltkrieg.

AK Ein problematischer Charakter. Wie sind Sie eigentlich zu Wagner gekommen? In Ihrem

frühen Filmwerk, da wusste man nicht, dass das auf Wagner hinauslaufen sollte.

CS Nein, das war erst später klar. Beim *Andalusischen Hund* von Buñuel, als da *Tristan* drunter lief, habe ich gedacht, was ist das für eine Musik. Dann habe ich erst Wagner kennengelernt, durch Buñuel eigentlich.

AK Sind aber zu ihm nicht durch *Tristan* vorgestoßen, weil Ihnen die Geschichte zu umständlich war. Im Sinne der Evolution werden ja solche Paare nichts. Die kriegen alle keine Kinder, die sterben alle früh.

CS Ich kann wahrscheinlich auch keine kriegen. Deshalb ist der Hodensack für mich gerade sehr interessant, weil ich eben mein Sperma habe untersuchen lassen. Es gibt nur vier Millionen Spermien in meinem Sack, wie man sagt, und davon sind nur einige beweglich. Jetzt muss man eine Möglichkeit finden, die zu bewegen.

AK Sie dringen langsam vor.

CS Die dringen sehr langsam vor. Ich gebe mir mit meiner Freundin alle Mühe, aber ... es ist sehr intim, was ich hier sage. Meine Eltern haben neun Jahre probiert. Daher auch das Interesse am Sack im Moment. Der Gral bewegt sich auch sehr langsam ...

AK Ein unterfordertes Organ.

CS Das glaube ich auch. Und er hat eben einen Dom, eine Domkuppel und eine zweite Domkuppel, und da sind Gänge dazwischen.

AK Das sind die Eier. Deswegen liegen die Eier hier auf Mozarts Spinett. Dadurch entsteht eine neue Klangfarbe.

CS Man spielt anders.

AK Das ist der Mozart-Ton.

CS Wenn er das mal wäre. Man hört nur dieses komische Gequietsche und dieses ... Wir haben das mal Kinderkacke genannt.

AK Cherubino, wie gefiel der Ihnen?

CS Gar nicht. Also Männer mit Engelsflügeln, die dann rumhüpfen und Menschen dirigieren ... Ich mag Klingsor im dritten Akt bei *Parsifal*, der da ja eigentlich nur in den Zwischenzeilen bei Wagner auftaucht. Das ist das Teufelchen am Altar. Und in dem Moment, wo ich den eingefügt habe ...

AK Was? Im dritten Aufzug? Der schon tote Klingsor?

CS Sein Zauberreich ist zusammengestürzt, aber es ist ein Irrtum zu glauben, es sei was zu Ende. Am

Ende des zweiten Akts fliegt er mit einer Rakete erst mal ins All. Er verschwindet. Pynchon. Und vierzig Jahre später, oder wann auch immer, landet die Rakete in Form der vergrößerten *Bienenkönigin* von Beuys im Karfreitagszauber.

AK Und damit beschleunigen Sie diese langsame Stelle. Sie kürzen nicht, sondern Sie lassen mit Impact eine neue Spannung entstehen.

CS Ich arbeite vor allen Dingen daran, dass am Ende die Friedenstaube wiederkommt. Also das, was Knappertsbusch wollte – er saß ja unten im Orchestergraben und dirigierte und sah die Taube nicht. Er fragte Wieland Wagner: „Warum ist die Taube nicht da?" – „Weil die hier raus muss", sagte Wieland, „die hat hier nichts mehr zu suchen". – „Dann dirigiere ich nicht", sagte Knappertsbusch. Daraufhin hat Wieland bei der Premiere die Taube so weit runterfahren lassen, dass Knappertsbusch sie vom Dirigentenpult aus sehen konnte, aber das Publikum nicht, wegen des Portalbogens. Dann ging Knappertsbusch raus und sagte zu seiner Frau: „Und? Siehst du die Taube? Ich hab's geschafft." Da sagte die Frau: „Da war keine Taube." Da ist Knappertsbusch abgereist. Textverständlichkeit, lese ich jetzt immer, müsste man haben. Ich glaube, die ist da gar nicht gefordert. Wer redet denn noch klar? Diese Zeit ist nicht so klar, wie alle wollen, das ist doch völliger Quatsch. Und die Unerlösbarkeit ist eben auch eines der Hauptthemen im *Parsifal* für mich geworden. Das göttliche Prinzip ist die Unerlösbarkeit und nicht die Erlösbarkeit. Wäre Jesus hier, könnte er meinen grünen Star heilen oder irgendwas anderes, dann hätte ich keine Probleme mehr und Geld in der Tasche oder was auch immer. Nein, weil er nicht da ist, ist er göttlich. Er ist eben nicht da, auch nicht Mohammed oder Buddha. Deshalb brauchen wir auch nicht nachher mit der Harfe oben noch weitermachen. Aber jetzt haben wir noch die Chance, verletzt zu werden, beleidigt zu werden, zu scheitern, wir haben die Chance, nicht geliebt zu werden.

AK Wir sind niemals bei Null.

CS Absolut nicht. Das ist ein saftiges, großartiges Leben, das uns verboten wird von Leuten, die wie Gurnemanz etwas bewahren wollen im Sinne einer Statik. Bewahren heißt aber auch zu wissen, dass die Geschichte aus einem unglaublichen Strudel von Ereignissen passiert ist. Und das ist das, was ich mit Sack und Produktion irgendwie positiv empfinde.

AK Nun ist es ja nicht ganz einfach für einen Zuschauer zu verstehen, was diese vielen Hasen bedeuten, die wie Schokoladenhasen aussehen. Sind die aus Schokolade?

CS Nein, die sind natürlich aus Plastik.

AK Hitzebeständigem Plastik. Aber sie sehen aus wie Schokoladenhasen, in großer Zahl.

CS Die Schokolade von Dieter Roth ist auch nicht mehr die Schokolade von früher. Da hat sich was getan.

AK Und dann haben Sie dort ein Bild des Festivalpalastes, des Festivalhauses ...

CS Wir haben auch das Mozart-Urklo, das goldene Urklo.

AK Das ist so wie der Bundesfilmpreis in Silber, in Gold, in Kupfer und so. Damit er dort sozusagen die Hoden reinhängen kann. Das ist der Hodenhänger.

CS Es gibt dann auch zwei Abdrücke. Also man sah, dass er sehr lange, hängende hatte. Und auf dem Festspielhaus selber ist ein Ausdruckstanz zu sehen, den wir selber aufgenommen haben, der aber wohl angeblich von 1972 ist.

AK Wenn Sie vom Wettbewerb der Hoden in der Welt einmal berichten sollten, was sind dort Qualitäten? Im Sinne des Goldenen Schnitts sind sie ja nicht schön.

CS Also einer hängt ja immer tiefer, habe ich mal gehört; die sich das operieren lassen, damit das alles in einer Ebene ist, daran glaube ich nicht. Diese kleine Trennlinie in der Mitte, die finde ich fast am interessantesten, diese Linie in der Mitte, die sich dann auch, wenn man eben in die Kälte tritt, nach einem Saunagang zusammenzieht, als wäre der ganze Körper in zwei Teile geteilt.

AK Was er ja ist. Wir haben *zwei* Arme ...

CS Wir haben *zwei* Arme ...

AK Wir haben *eine* Nase ...

CS ... mit *zwei* Löchern allerdings.

AK Sehr richtig. Aber *einen* Mund.

CS *Einen* Mund ...

AK Mit mehr als *zwei* Zähnen.

CS Wir haben aber *zwei* Stimmbänder dafür.

AK ... aber *einen* Kehlkopf ...

CS Einen Kehlkopf ... mit *zwei* Ritzen. Wir sind eigentlich fast dem Zwillingswahn Verfallene.

AK Als seien wir zusammengewachsen aus zwei Wesenheiten.

CS William Hearst zum Beispiel hat ja Beichtstühle kaufen lassen in Europa, und zwar immer denselben zwei Mal. Das heißt, es musste einer links und einer rechts stehen, das war der Zwillingswahn.

Das sind auch die Twin Towers. Das ist, wenn man keine Geschichte hat, dann will man etwas holen und will es aber zweimal haben, denn wenn es einmal weg ist, hat man es noch einmal. Viele Leute haben jetzt auch zwei Handys.

AK Man hat gesagt, dass die Kamera, die die Brüder Lumière und Edison parallel erfunden haben, eigentlich das Prinzip Fahrrad mit dem Prinzip Nähmaschine verbindet. Alles Übrige ist dasselbe wie Fotografieren. Das eine macht diese Löcher an den Seiten und das andere transportiert das. Und Ihre Vorkehrung hier, die sich dreht, doppelt dreht, hat ja auch ein bisschen was von einer Kamera.

CS Das ist eine riesige begehbare Kamera, eigentlich ein IMAX-Kino für Arme. Man sitzt in dieser Eikuppel, ist das Spermium und guckt in die Welt. Und diese Welt wird projiziert mit vier verschiedenen Filmen. Hier wird der Raum zur Zeit.

AK Es ist ja ein Schnittgerät.

CS Genau. Und das habe ich eigentlich am allerliebsten: dass der Film sich selber schneidet. Ich habe zwar etwas vorgegeben, wie ein Motiv, wie eine Personenkonstellation, aber ich lasse es plötzlich selber schneiden. Der Animatograph fordert mich auf, ihm Material zu geben. Er macht daraus selber die Welt.

AK Er verhäckselt sie?

CS Er verblendet sie, er übermalt sie. Wenn er sie häckseln würde, würde er sie nur zu Kleinvieh machen, das ist mir in Hof passiert. In Hof wurde halt eben am Ende der Film gehäckselt. Meine erste große Vorführung dieses ersten Films mit unserem Freund Alfred Edel, *Tunguska*, endete im Desaster, weil der Projektor sich verselbständigte und das Material häckselte. Irgendwie brannte der Film, obwohl ich die Verbrennung im Film selber schon am Tricktisch mit einem Freund zusammen aufgenommen hatte. Wir hatten eine Verbrennung simuliert, die nachher tatsächlich stattgefunden hat. Der Film wurde gehäckselt. Und der Filmprojektor …

AK Ach, der Filmprojektor war so intelligent, die Absicht des Regisseurs … die nicht verwirklicht war …

CS Der Vorführer war gegangen, weil er sauer war, dass der Film selber brannte, also reproduziert brannte und nicht wirklich brannte. Dann hätte er eingreifen können, das hat ihn beleidigt, deshalb ist er gegangen und hat die Kammer abgeschlossen. Daraufhin hat der Projektor beschlossen, selber zu brennen und selber zu häckseln und hat den Film zerstört. Ich konnte nicht eingreifen. Und Hof war in Lebensgefahr. Die Hofer Filmtage waren in Lebensgefahr. Und mein Film war erledigt.

AK Sie würden ja sagen, dass Sie in erster Linie Filmemacher sind.

CS Auf alle Fälle.

AK Wenn Sie mir mal sagen, was ist Film?

CS Film ist für mich fast schon ein Lebewesen, es ist etwas, was zerstörbar ist. Film kann brennen, er kann unscharf sein, er kann sich verändern, über Jahre kann das Material schrumpfen, plötzlich passt es nicht mehr in den Projektor, wo es mal gezeigt wurde.

AK Was machen Sie dann?

CS Wässern.

AK Sie sprechen vom Unterwasserfilm. Es gibt ja den Höhenstrahlfilm, das heißt, der wird vor allen Dingen in der Wetterforschung eingesetzt, aber in der Stratosphäre ist die Höhenstrahlung so, dass sie die ganze Emulsion zersetzt, es gibt hochinteressante Strukturen. Dann gibt es den betretenen Film, das heißt, Eingeborene trampeln so lange auf der Emulsion rum, bis sie sich gewissermaßen zerquetscht, also ein belichtetes Bild zerquetscht sich – auch interessant.

CS Oder unbelichtetes Material kann durch Hammerschläge belichtet werden, nur durch die Reibung, durch den Kontakt mit dem Material, durch den Schlag da drauf, gibt es Blitze und dann wird das belichtet. Das ist Energie.

AK Wie ein Negativ.

CS Ja, es kommt kein Licht, aber ein Schlag, und das ist auch Energie.

AK Und das sind sozusagen Ihre Wege zur Installation, vom Film zur Installation. Die Installation bringt Sie wieder zum Film zurück?

CS Ja. Lange Zeit habe ich die Reinheit fast zu hoch gehalten. Ich habe einen Film mit Vorspann und Nachspann gemacht, und dazwischen war eine Handlung. Dann haben die einen gesagt, das ist zu laut, das ist zu unscharf, das ist irgendwie nicht zu verstehen, schlecht erzählt. Diese Handlung ist jetzt einfach weg. Es schneidet sich ja selber. Die Handlung ist der Mensch, der da reingeht, und das steinzeitliche Erlebnis ist der Schatten auf der Wand, der mich gleichzeitig auf meine Reproduzierbarkeit hinweist. Weil ich mich erschrecke, denke ich: Was ist das für ein Schatten? Und merke: Das bin ja ich. Da gibt es ein Abbild von mir. In der Unreinheit liegt eigentlich ein viel größeres Potenzial an Wahrheit.

AK So haben Sie es dem Vertreter des MoMA, des Museum of Modern Art, gesagt. Wie haben Sie dem noch mal Ihre Kunstform beschrieben, die Ihnen im Moment im Kopf herumgeht?

CS Ich habe ihm einfach nur Teile gezeigt: Fotos und Filmausschnitte. Dazwischen habe ich auch telefoniert und hatte auch im Nebenraum was zu tun, er saß teilweise stundenlang alleine bei mir zu Hause rum und wollte ja eigentlich in die Arbeit reinschauen, aber er war eigentlich alleine mit den Sachen. Und dann ist es passiert. Dann hat er plötzlich gesagt: „Das ist es." Das ist eben auch der Moment, in dem klar geworden ist, dass ich nicht immer dabei sein muss. Ich glaube, das ist auch für den Installateur wichtig, wenn man ein Rohr repariert hat, weil die Waschmaschine undicht war. Es ist nicht wichtig, dass der Installateur auch noch einzieht, er repariert das Rohr und geht nach Hause. Das ist eigentlich meine Vorstellung von Zukunft. Ich will manchmal zu Hause sein.

Zuerst veröffentlicht in: Alexander Kluge – Magazin des Glücks, hrsg. v. Sebastian Huber und Claus Philipp, Wien: Edition Transfer; New York: Springer 2007.

ALEXANDER KLUGE

I AM FIRST AND FOREMOST A FILMMAKER

ENCOUNTER WITH CHRISTOPH SCHLINGENSIEF ON THE OCCASION OF HIS HODENPARK INSTALLATION IN 2006 AT MUSEUM DER MODERNE IN SALZBURG

CS I actually have my roots in film. And what I find most interesting about film is that the work can be destroyed, that the film copy used to consist of grains that had to be developed so hot, and then the film material gets cooled in the projector, for example all those nitro films. I once had a projector in Mülheim an der Ruhr that came with an aquarium that had to be filled with water and slotted in between the film and the lamp, meaning the water then heated up. And if it then got too hot, such that the nitro film was in danger of suddenly

going up in flames, a whistle sounded, meaning the water was boiling ...

AK Like a kettle. Associations for the prevention of cruelty to animals had this banned, since if fish had become embroiled in the process it would certainly not have been good.

CS Actually, there was the idea of putting a fish in the aquarium, which would then have constantly gotten in the way of the projection beam by swimming around. You see some black dots and then let the fish boil, and after the show you sit down with the audience and together make a meal of him.

AK One fish for so many? Interesting. You've recently been to Iceland, Bayreuth, Africa, South Africa ... Here in Salzburg it seems obvious that if an installation is made, in a museum of modern art, that Mozart crops up in it. Yet he appears in a strange role in your piece. First of all I see a spinet. And then there are eggs on the wires of the harpsichord. How so?

CS I've just arrived from Bayreuth, it was time for the dress rehearsal, meaning I listened once again to "*Öffnet den Schrein.*" I know Mozart from my youth, when I constantly had to practice "alla turca" ...

AK The sonata in A major? You got that far?

CS Exactly. And all I ever wanted to do was the *Pathétique*.

AK But that's harder.

CS Yes, but more beautiful.

AK More varied.

CS And so now I'm here, and Salzburg is of course a special place, where there's a whole bunch of Disneyesque razzmatazz surrounding anything to do with Mozart, who is so very overly playful, and I bring the grail of Wagner, whom I find far more difficult, together with Mozart's sex life, which—as it is said—he did not really live out, or rather I bring it together with his Holy Grail, his balls, his testicles. I consider the balls as a grail, as a place of cell division, where the most manifold of ideas and interpretations can arise. And that

I then practically cross with Wagner's grail, i.e., the scrotum with the grail, or the playful Mozart gets crossed with the question: Who will open the shrine?

AK So why is Mozart playful? He's a really major architect, always explored his own mind, read the notes there and in the afternoon wrote them down, a little bit tipsy by then.

CS Strangely, Wagner fascinates me more. My father used to always say that to remember is to forget. And I recently heard a lecture by a neurophysicist who said that things quite literally get painted over by your memory. Meaning that in the moment when I remember my past I'm busy smearing over it. A few synapses stabilize. But in between things flicker. And an image can be in-between that does not belong there. And that also always interested me about films, the double exposures, the treble exposures. And I find that exciting in Wagner's case: the movement of his life. The revolution, then his flight and his persecution, he then falls in love with the wife of his patron, suddenly lands in the storm and "*Paris soll brennen,*" anti-Semitic but of course in a different temporal context from the Second World War.

AK A problematic character. So how did you actually end up with Wagner? In your early films there was no way of knowing this would all lead to Wagner.

CS No, that only became clear later. In Buñuel's *Un chien andalou*, when *Tristan* played as the score, I found myself thinking: What music is that? That's when I first got to know Wagner, it was actually through Buñuel.

AK But you didn't proceed to explore *Tristan* because you found the story too complicated. Such couples were not really destined to foster evolution. None of them have children, and they all die early.

CS I personally can probably also not have any children either. Which is why the scrotum is so interesting to me, because I've just had my sperm analyzed. There are only four million sperm in my testicles, or so I was told, and only a few of them are agile. Now the specialists are looking for a way to get them moving.

AK They're only moving forward slowly.

CS They're only moving forward very slowly. I do my best with my girlfriend, but ... well, what I'm saying here is very intimate. My parents tried to have kids for nine years. Which is why I am interested in the scrotum at the moment, the grail also only moves very slowly ...

AK An organ that isn't challenged enough.

CS Yes, I think so too. And it has a cathedral, a cathedral dome and a second dome, and there are corridors in between.

AK Those are the balls. Which is why the balls are lying here on Mozart's spinet. That gives things a new timbre.

CS You play differently.

AK That's the Mozart tone.

CS If only it was. All you hear is a strange squeaking and that ... We once called it kiddy poo.

AK Cherubino, now how did you like him?

CS Not at all. Hey, men with little angels' wings who bounce around and conduct things ... I like Klingsor in the third act of *Parsifal*, although he actually only crops up between the lines in Wagner. He's the little devil at the altar. And the moment I added him to things ...

AK What? In the third act? Klingsor, the one who's already dead?

CS His magical kingdom has collapsed, but it's wrong to think something has therefore come to an end. At the end of the second act he takes a rocket into outer space. He disappears. Pynchon. And forty years later, or whenever, the rocket lands in the form of an enlarged *Bee King* by Beuys bang in the Good Friday bash.

AK And in this way you inject a bit of pace into this slow piece. You don't shorten things, you simply create new tension with impact.

CS Above all, I work to make sure that the peace dove flies back in by the end. In other words, to achieve what Knappertsbusch wanted: He was sitting down in the orchestra pit and conducting and didn't see the dove. He asked Wieland Wagner: "What's happened to the dove?" "Well, it can't be here," said Wieland, "it has no place here whatsoever." "Then I won't conduct," countered Knappertsbusch. Whereupon Wieland had the dove descend so low during the premiere that Knappertsbusch was able to see it from the conductor's rostrum, but the audience could not, owing to the arch over the portal. Then Knappertsbusch went out and said to his wife: "And? Do you see the dove? I succeeded." And his wife said: "There was no dove." And then Knappertsbusch downed tools and left. You need to make sure the words are understood, or so I keep reading. I believe that's not called for here. I mean, who talks clearly today? Our age is not so clear as everyone would like, it's complete nonsense. And for me, the irredeemable has simply emerged as one of the main themes in *Parsifal*. The divine principle hinges not on redeemability but on irredeemability. Were Jesus to be here, he would be able to heal my glaucoma or something else, and then I'd no longer have any problems and money in my pocket. No, he is divine simply because he's not there. He's precisely not there, nor is Muhammad or Buddha. Which is why we don't need to carry on afterward playing little harps up there. But now we still have the opportunity to be injured, to be insulted, to fail, and we have the opportunity to not be loved.

AK We are never at zero.

CS Absolutely not. Life is too vibrant, too great for that, and it is this life that those people who really want, like Gurnemanz, to preserve it in the sense of stasis forbid us to lead. Whereas preserving means also to know that history is the product of an incredible vortex of events. And that's what I somehow feel positive about, with the scrotum and the production.

AK It's not all that simple for a spectator to understand what all these bunnies signify. I mean, they look like chocolate bunnies. Are they made of chocolate?

CS No, they're made of plastic of course.

AK Heat-resistant plastic. But they look like chocolate bunnies, a huge number of them.

CS Dieter Roth's chocolate is also not like chocolate once was. Something's changed.

AK And then you've gone for an image of the Festival Palace, the Festival Hall ...

CS We also have the original Mozart toilet, the golden original toilet.

AK Which is a bit like the German Federal Film Award in silver, in gold, in bronze, and so on. So that he can hang his balls in it, as it were. That's the ball-hanger.

CS There were two impressions made. Meaning you saw he had two very long low-hangers. And on the Festival Hall there's a piece of expressive dance on show that we shot ourselves but ostensibly dates back to 1972.

AK If you were at some point supposed to report on the balls competition worldwide, what qualities would we be talking about? They're not exactly beautiful in terms of the golden section.

CS Well, yes, I once heard that one always hangs lower than the other, and there are those who go for surgery to have the two leveled out. I don't believe in this. That small dividing line in the middle, that's what I almost find most interesting, the line in the middle that, if you go out into the cold, say after having a sauna, suddenly goes taut, as if the entire body were divided into two parts.

AK Which it is. We have *two* arms ...

CS We have two arms ...

AK We have *one* nose ...

CS ... with *two* nostrils, however.

AK Very true. But *one* mouth.

CS One mouth ...

AK ... with more than two teeth.

CS But we have *two* vocal cords for it ...

AK ... but *one* larynx.

CS A larynx ... with *two* glottises. We've actually more or less succumbed to the mania of twins.

AK As if we'd grown together from two entities.

CS William Randolph Hearst, for example, had confessionals bought in Europe, and always wanted two of each. Meaning one had to stand on the left, the other on the right—that was twinning mania. And then there're the Twin Towers. That's what happens when you have no history, then you want to get hold of something and then have it twice, because if you lose the one, you still have the other. Many people have two mobile phones, for example.

AK Someone once said that the camera that the Brothers Lumière and Edison invented parallel to each other, actually connects the principle of a bicycle with that of a sewing machine. All the rest is the same as photographing things. The one makes the perforation on the sides, and the other transports it. And your device here, which turns, turns double, has a bit of a camera about it.

CS It's a huge walk-through camera, actually an IMAX movie theater for the poor. You sit in the domed ball, become a sperm, and look at the world. And that world is projected using four different films. Here, space becomes time.

AK It's an editing machine.

CS Exactly. And that's what I actually like most: that the film edits itself. I specified something, such as a theme, a constellation of persons, but I then let it suddenly edit itself. The Animatograph requests that I provide it with material. It is then the one that makes a world of it.

AK It chops it all up?

CS It mixes it up, it paints over it. If it were to chop it up, it would simply make lots of little splinters of it, which happened to me in Hof. In Hof, at the end, the film got chopped up. My first major screening of that first film with our friend Alfred Edel, *Tunguska*, ended in a disaster, as the projector took on a life of its own and chopped up the material. Somehow the film burned, although I had—with the help of a friend—already

filmed the film burning using an animation table. We had simulated the burning that then actually happened. The film got chopped. And the film projector ...

AK Meaning the film projector was so intelligent that the director's intentions ... which were not realized ...

CS The man behind the projector had left because he was annoyed that the film itself burned, i.e., burned in the reproduction and did not really burn. Otherwise he could've intervened, but he was miffed, which is why he left and locked the booth. Whereupon the projector resolved of its own volition to burn and to chop up the film, which it then destroyed. I was unable to intervene. And Hof was in mortal danger. The Hof International Film Festival was in mortal danger. And my film had had it.

AK You would say that you are first and foremost a filmmaker.

CS Most certainly.

AK So maybe you could tell me what film is?

CS To my mind, film is almost a living creature, it's something that can be destroyed. Film can burn, it can be out of focus, it can change, down through the years the material can shrink and suddenly it no longer fits in the projector when you want to screen it.

AK What do you then do?

CS Immerse it in water.

AK You're talking about underwater film. There's cosmic radiation film, which is above all used in meteorological research, but cosmic radiation in the stratosphere is such that it strips off all the emulsion; there are highly interesting structures. Then there's the downtrodden film, meaning that indigenous populations trample around on the emulsion until it's essentially crushed, meaning so an exposed image gets crushed, an interesting idea.

CS Or unexposed material gets exposed by striking it with a hammer, simply by the friction, by the contact with the material, by the impact on it, causing flashes of light, and that exposes it. That's energy.

AK Like a negative.

CS Yes, there's no light, just the impact, and that is likewise energy.

AK And that marks your path to installations, I guess, from film to installation. The installation then brings you back to film?

CS Yes. For many years I kind of overemphasized purity. I made a film with an intro and an outro and then a plot in between. Then the one lot said, it's too loud, it's too out of focus, it's somehow incomprehensible, it's badly narrated. So that plot's now gone. It edits itself out. The plot is the guy who goes in there, and the Stone Age experience is the shadow on the wall that also shows me that I, too, can be reproduced. Because it catches me unaware I think: What sort of a shadow is that? And notice: But that's me. There's an image of me. Impurity actually has a far greater potential for truth.

AK That's what you said to the representative of the MoMA. So how was it you described your form of art to him, again? The one currently buzzing round your head?

CS I simply showed him the parts: photos and sections from film. In between, I took some calls and was busy in the room next door; he sat in part for hours alone in my home and wanted really to look at the work, but was in fact simply alone with the things. And then it happened. He suddenly said: "Bingo." That was also the moment when it became clear that I don't always have to be present. I believe that's also the key for the plumber repairing a burst pipe because the washing machine was leaking. It's not important for the plumber to move in with you, he simply repairs the pipe and goes home. That's actually my idea of the future. I want to be at home now and again.

German original first published in *Alexander Kluge— Magazin des Glücks*, ed. Sebastian Huber and Claus Philipp (Wien: Edition Transfer; New York: Springer, 2007).

Humor wird tendenziell in dem kulturellen Zusammenhang am meisten geschätzt, in dem er sich entwickelt. Mag Humor auch jenseits der nationalen Grenzen, in denen er entsteht, gut „funktionieren", wird er in seinem Ursprungsland häufig umfassender verstanden und mit größerer Begeisterung erwidert. Nationale Denkmuster, beeinflusst durch die begriffliche Verschaltung der eigenen Muttersprache, und regionale Geschichte bereiten das Narrativ, aus dem Humor hervorgeht, oder sie legen es zumindest nah. Diese Beobachtungen gelten auch für die mitreißenden Filme von Christoph Schlingensief, einem einzigartigen Künstler, dessen filmische Arbeiten zugleich genial und herausfordernd sind.

Schlingensief wurde – zu seinem Unbehagen, aber mit einer gewissen Treffsicherheit – ein „Enfant terrible" genannt, und tatsächlich haben seine Filme Zuschauer in Deutschland so sehr provoziert, dass Protestierende in einem Berliner Kino Schlingensiefs **TERROR 2000 – INTENSIVSTATION DEUTSCHLAND** (1992), eine Komödie, die die Auswüchse der extremen Rechten und der radikalen Linken aufs Korn nimmt, mit Säure bewarfen und die dort gezeigte Kopie zerstörten. Für mich als amerikanischen Betrachter jedoch sind seine düsteren und extravaganten Gesellschaftsparodien amüsant und unterhaltsam – kein wütendes Gebrüll, sondern vielmehr ein gleichbleibendes Schnurren, die Aufforderung einer verspielten Katze, herzukommen und mitzuspielen: Sie wollen Freundschaft schließen und mit Zuneigung gestreichelt werden. Schlingensiefs roh gehauene Filme sind spielerisch, direkt und instinktiv. Und wie die meisten Katzen sind sie auch ein bisschen wild.

Laurence Kardish

SCHLINGENSIEF:

ANGST ALS KOMÖDIE

ANXIETY MADE COMIC

1991 schickte Schlingensief mir für den jährlichen Überblick zum Neuen Deutschen Film, den ich für das Museum of Modern Art in New York kuratierte, **DAS DEUTSCHE KETTENSÄGENMASSAKER – DIE ERSTE STUNDE DER WIEDERVEREINIGUNG** (1990). Die Dreistigkeit von Schlingensiefs Titel beeindruckte mich, da ich **THE TEXAS CHAINSAW MASSACRE** (1974), Tobe Hoopers atemberaubend sinnlosen und grauenerregenden Horrorfilm, im MoMA gezeigt und ihn für die Sammlung erworben hatte. Schlingensiefs subversive Version, inspiriert durch Hoopers Fortsetzung, **THE TEXAS CHAINSAW MASSACRE PART TWO** (1986), hat eine eindeutig satirische Stoßkraft. Bürger aus dem Osten Deutschlands, der für seinen Mangel an materiellen Gütern und die Unterdrückung persönlicher Entfaltung bekannt war, besuchen zum ersten Mal den Westen, wo angeblich alles zu finden und für einen bestimmten Preis zu haben ist und jeder nahezu alles machen kann, was er oder sie möchte, einschließlich der Vernichtung der vor Kurzem „freigelassenen" Bürger der Deutschen Demokratischen Republik. Die ehemaligen Ostdeutschen, naiv und weltfremd, werden schnell vom Westen geschluckt – buchstäblich. Sie werden verwurstet und vertilgt – ein Sozialisationsprozess, den Schlingensief mit einiger Angst und viel Humor richtig vorausahnte. Angst als Komödie ist das Erkennungszeichen Schlingensiefs.

Es ist nach wie vor erstaunlich, dass die Vorführung von **DAS DEUTSCHE KETTENSÄGENMASSAKER** 1991 im MoMA die erste Projektion eines Schlingensief-Films in New York war und wahrscheinlich der erste seiner Spielfilme, der in den USA gezeigt wurde. **KETTENSÄGENMASSAKER** war sein

Humor tends to be best appreciated within the cultural nexus in which it is made. While it may also "work" well beyond the national boundaries in which it is realized, humor is often understood more fully and responded to with greater enthusiasm in its country of origin. National patterns of thought, influenced by the conceptual hard wiring of one's native language, and regional history provide, or, at least, suggest the narrative from which humor emerges. These observations hold true for the exuberant films of Christoph Schlingensief, a singular artist whose films are at once genial and defiant. Schlingensief has been called—to his discomfort but with some accuracy—an "enfant terrible" and indeed his films have provoked audiences in Germany, to the extent that protesters throwing acid at Schlingensief's **TERROR 2000—INTENSIVE CARE UNIT GERMANY** (1992), a comedy ridiculing the excesses of the extreme right and the radical left, destroyed the copy shown in a Berlin cinema. However, to this American viewer, his dark and flamboyant social burlesques, amusing and enjoyable, are not angry roars but rather persistent purrs, a frisky cat's invitation to come and engage: they want to be befriended, stroked with affection. Schlingensief's roughly hewn films are playful, direct, and instinctual. And like most cats, they are also a bit feral.

In 1991, for the annual survey of New German Cinema I curated at The Museum of Modern Art in New York, Schlingensief sent me **THE GERMAN CHAINSAW MASSACRE—THE FIRST HOUR OF REUNIFICATION** (1990). The audacity of Schlingensief's title impressed me as I had shown **THE TEXAS CHAINSAW MASSACRE** (1974), Tobe Hooper's stunningly meaningless and terrifying horror film, at MoMA, and acquired it for the collection. Schlingensief's subversive version, inspired by Hooper's sequel, **THE TEXAS CHAINSAW MASSACRE PART TWO** (1986), has a definite satiric thrust. Citizens from the Eastern part of Germany, known for its paucity of material goods and its suppression of personal expression, make their first visit to the West where purportedly everything is to be found and had at a price, and where everyone can do almost anything he or she wishes, including exterminating the recently "emancipated" citizens of the German Democratic Republic. The former East Germans, naive and unworldly, are quickly gobbled up by the West—literally. They are made into sausage and consumed—a process of socialization Schlingensief correctly anticipated with some dread and a lot of humor. Anxiety made comic is a Schlingensief signature.

It remains suprising that the 1991 MoMA screening of **THE GERMAN CHAINSAW MASSACRE** was the first projection of a Schlingensief film in New York and probably the first of his features to be shown in the United States. **CHAINSAW** was his sixth theatrical feature, made, as it turns out, midway through his career as a film director. Schlingensief produced his films himself, relying on personal funds, the respect of his casts and crews, limited regional filmmaking subsidies, and small amounts of television production monies. His films were either celebrated or castigated: they left no one indifferent. His work was shown to small and specialized audiences across Germany, and, until recently, almost never abroad. He was, in effect, an artist's artist.

sechster Kinofilm, entstanden, wie es sich herausstellen sollte, in der Mitte seiner Laufbahn als Filmregisseur. Schlingensief produzierte seine Filme selbst, wobei er auf persönliche Mittel, die Hochachtung seiner Besetzungen und Crews, begrenzte regionale Filmfördermittel und kleine Beträge aus Fernsehproduktionsgeldern angewiesen war. Seine Filme wurden entweder gepriesen oder gegeißelt: Sie ließen niemanden gleichgültig. Sein Werk wurde quer durch Deutschland kleinen, spezialisierten Zuschauergruppen vorgeführt und bis vor Kurzem fast nie im Ausland. Eigentlich war er ein Künstler-Künstler.

Die Schönheit seines Kinos besteht darin, dass jeder seiner Filme in der ungezügelten Energie und erfrischenden Direktheit so frech und voller Inspiration ist, als handele es sich um das erste Unterfangen eines Filmemachers. Sie sind mit offensichtlicher Freude gemacht, ohne Zynismus oder Ironie. Befreit von der traditionellen Erzählform entwickeln seine Filme dennoch Geschichten, und obwohl ihnen „konventionelle Schicklichkeit" häufig abgeht, sind sie eher zeitgenössische Moralitäten als unschicklich.

Auf den ersten Blick mögen Schlingensiefs Filme formlos, hysterisch und derb erscheinen – und zu einem gewissen Grad sind sie es auch –, doch was sie auszeichnet, ist ihr aufregender visueller und akustischer Fluss. Unter den Filmemachern ist er der kinetischste. Seine Regie, nach der sich Figuren durch eine Landschaft oder selbst an einem so beengten und düsteren Ort wie Hitlers Bunker bewegen, ist ruhelos, fließend und schwindelerregend. Oft übernimmt er selbst das Filmen und choreografiert die Kamerabewegungen, indem er bildlich gesprochen auf

seine Schauspieler zutänzelt und die Brennweite einstellt, während er läuft, hüpft oder springt. Statt Distanz zur Handlung zu schaffen, erzeugt er ein Gefühl fiebriger Beteiligung und klaustrophobischen Eintauchens. Seine Kamera schlängelt sich durch Türen, um Treppenhäuser, bewegt sich vor aufs offene Feld oder hinaus in verlassene Industrielandschaften. Schlingensiefs Drehorte besitzen immer einen starken Sinn für den Schauplatz, eine eigene Geschichte. Thematische Konsequenz und stilistische Einheit kennzeichnen seine Filme – nicht weiter verwunderlich bei einem Künstler, der mit einem ausgeprägten Gespür für Gut und Böse aufwuchs.

Christoph Maria Schlingensief wurde 1960 in Oberhausen geboren, einer Industriestadt im Ruhrgebiet. Nachdem die bundesrepublikanische Wirtschaft ihre durch Niederlage und Entbehrung bedingten Einschränkungen abgeschüttelt hatte, boomte sie während Schlingensiefs Kindheit: Konsumdenken trat an die Stelle des Mangels. Obwohl auf der harten Arbeit der Bürger basierend, wurde das „Wirtschaftswunder" von Politikern in die Wege geleitet, von denen manch einer eine zweifelhafte Parteizugehörigkeit in der Vergangenheit aufwies, was für viele nach 1945 Geborene zu einem Thema wurde. Oberhausen, während des Krieges von den Alliierten stark bombardiert, hatte seine Fabriken wieder aufgebaut, seine Industrien wiederbelebt und wurde wieder größer. Als Einzelkind wuchs Schlingensief sicher und behütet in dieser weitgehend katholischen Stadt auf. Zwölf Jahre lang diente er als Ministrant in der Familienkirche. Als solcher nahm er an Ritualen und Prozessionen teil – liturgische Formen eines "living theater," das seine Vorstellungen von

The beauty of his cinema is that each of his films is as fresh and as inspired as a filmmaker's first endeavor in terms of its wild energy and refreshing directness. They are made with apparent joy, without cynicism or irony. While liberated from traditional narrative, his films nevertheless tell tales, and while they are often free from "conventional decency" they are contemporary morality plays rather than indecent.

At first glance Schlingensief's films may appear formless, hysteric, and crude—which to some extent they are—but what distinguishes them is their exciting visual and sonic flow. He is the most kinetic of filmmakers. His direction of figures moving in a landscape, or even a location as confined and dark as Hitler's bunker, is edgy, fluid, and vertiginous. Often doing the shooting himself, he choreographs camera movements, figuratively dancing towards his actors, adjusting focal distance as he runs, hops, or jumps. Rather than creating any distance from the action, he creates a feeling of febrile involvement and claustrophobic immersion. His camera weaves through doorways, around staircases, moving into open fields or out onto forlorn industrial landscapes. Schlingensief's locations always have a strong sense of place, a history

Historienspiel und Publikumsbeteiligung zutiefst prägte. 1968 entdeckte Schlingensief das Filmemachen für sich. Während eines Familienurlaubs auf einer Insel vor der ostfriesischen Küste filmte sein Vater, der eine neue Super-8-Kamera gekauft hatte, Mutter und Sohn. Zwei Wochen später, als Kodak den entwickelten Film zurückschickte, erlebte Schlingensief seine Offenbarung. Ein gebündelter Lichtstrahl durchdrang das Dunkel eines Raums, die bewegten Bilder von Mutter und Sohn wurden projiziert und verliehen ihnen eine neue Art der Existenz, eine Ontologie, größer und langlebiger als das Leben selbst und mit Andeutungen des Göttlichen. Filme ließen nicht nur die Vergangenheit wiederauferstehen, sondern konnten auch Wunder vollbringen. Beim Aufnehmen seiner Frau und seines Sohnes belichtete Schlingensiefs Vater das Negativ versehentlich doppelt, so dass bei der Projektion des Films zwei gesonderte Bilder im selben Bildkader auftauchten: Es schien, als ob andere Strandgänger über die Körper von Mutter und Sohn hinwegliefen. Schlingensiefs Fantasie wurde durch diese zufällige Überlagerung beflügelt, er war begeistert von seiner Entdeckung. Der junge Schlingensief spürte, dass er eigene Filme drehen musste, und tat dies ab dem Alter von acht Jahren.

Schlingensief, mit einem freundlichen und geselligen Wesen gesegnet, nahm die Kamera seines Vaters in Beschlag und versammelte Freunde und Familie, um sie in den zahlreichen Super-8-Filmen, die er im Laufe der kommenden zehn Jahre drehen sollte, auftreten zu lassen. Was Ambition und Technik angeht, entwickelten sich diese von Amateurfilmen zu langen Action- und Spionagegeschichten

mit verwickelten und fantasievollen Handlungen, ausgefeilten Verfolgungsjagden und Kampfszenen. Schlingensief, der sich der Bedeutung des Tons für die emotionale Wirkung und narrative Ausführung bewusst war, bereitete komplexe Musik-, Erzähl- und Dialogtracks vor, die gleichzeitig mit der Projektion seiner ansonsten stummen Super-8-Bilder gespielt wurden. Seine Melodramen trugen Titel wie **REX, DER UNBEKANNTE MÖRDER VON LONDON, DAS TOTENHAUS DER LADY FLORENCE** und **DAS GEHEIMNIS DES GRAFEN VON KAUNITZ** und entstanden, bevor er sechzehn wurde. Stets findig gründete er seine eigene Teenager-Produktionsfirma in Oberhausen, die nach einigen Namenswechseln Amateur-Film-Company 2000 hieß, und viele seiner Super-8-Epen tragen, ganz im Hollywoodstil, stolz ihr Logo.

In Oberhausen aufzuwachsen bot einen weiteren Vorteil für Schlingensief, nämlich die jährlich stattfindenden Internationalen Kurzfilmtage, eine 1954 gegründete Einrichtung. Als Schlingensief im Alter von zwölf Jahren begann, das Festival zu besuchen, war es zum weltweit führenden Schaufenster für Kurzfilme avanciert. Schlingensief war von vielen der Dokumentarfilme, die er sah und die, wie er sich später erinnerte, von der Entfremdung des Lebens im Osten handelten, nicht beeindruckt. Er bevorzugte die wenigen Komödien und die Experimentalfilme, ein wachsender Anteil des Programms. Als Schlingensief das Gymnasium abschloss, war er vor Ort eine filmende Berühmtheit. Das Festival half bei der Finanzierung eines seiner Super-8-Filme, und ein paar seiner Produktionen wurden im Regionalfernsehen gesendet, eine Ermutigung für den Amateurfilmer.

of their own. A thematic consistency and a stylistic integrity mark the films of Schlingensief—not surprising for an artist who grew up with a strong sense of Good and Evil.

Christoph Maria Schlingensief was born in Oberhausen, an industrial city in the Ruhr Valley, in 1960. Having shed the austerity brought about by defeat and deprivation, the economy of the Federal Republic boomed during Schlingensief's childhood: consumerism replaced want. Though dependent on the hard work of citizens, the "economic miracle" was engineered by politicians, some of whom had questionable past party affiliations, which became with a concern for many who were born after 1945. Oberhausen, heavily bombed by the Allies during the war, had rebuilt its factories, revived its industries, and was once more growing. An only child, Schlingensief grew up comfortably and sheltered in the largely Catholic city. He served as an altar boy in the family church for twelve years. As such, he was part of rituals and processions—liturgical forms of a living theater that deeply informed his ideas of pageant and audience participation. Schlingensief discovered filmmaking in 1968. While on a family vacation, his father, who had bought a new Super-8mm camera, filmed mother and son on an island off the East Frisian coast. Two weeks later, once Kodak returned the processed film, Schlingensief's epiphany occurred. A focused beam of light pierced the darkness of a room, and the moving images of mother and son were projected giving them a new kind of existence, an ontology that was larger than life, longer than life, and with intimations of the Divine. Movies not only resurrected the past but could perform miracles. In photographing his wife and son Schlingensief's father mistakenly double exposed the negative so when the film was projected two separate images appeared on the same frame: it seemed that other beachcombers were running across the bodies of mother and son. Schlingensief's imagination was fired by this accidental layering and he was elated by this discovery. Young Schlingensief felt he must make moving images of his own, and from the age of eight, he did.

Appropriating his father's camera, Schlingensief, blessed with a sociable and gregarious personality, gathered friends and family to appear in the many Super-8mm films he made over the next ten years. In terms of ambition and technique these grew from home movies into long action and spy narratives, with complicated and imaginative stories, elaborate chase sequences, and fight scenes. Schlingensief, appreciating the importance of sound for both emotional effect and narrative explication, prepared complex tracks of music, narration, and dialogue to be played simultaneously with the projection of his otherwise silent Super-8mm images. His melodramas had titles like REX, THE UNKNOWN LONDON MURDERER, LADY FLORENCE'S HOUSE OF THE DEAD, and THE SECRET OF THE COUNT OF KAUNITZ and were made before he turned sixteen. Ever resourceful, he

Mit 21 Jahren bewarb Schlingensief sich für ein Filmstudium an der angesehenen Münchener Hochschule für Fernsehen und Film und wurde, wie zuvor Rainer Werner Fassbinder, abgelehnt. Letztlich war diese Absage insgesamt wohl nicht schlecht. Wie seine Super-8-Filme unter Beweis stellen, war Schlingensief als Filmemacher ein Naturtalent, ein Autodidakt, der das filmische Vokabular des Films bereits verstand und es wirkungsvoll einsetzte. Möglicherweise hätte die Hochschule ihm professionelle Techniken beigebracht, doch häufig verdrängt technische Brillanz Leidenschaft, Unmittelbarkeit und Einfachheit, drei Eigenschaften, die seine Filme auszeichnen. Die Absage gewährte ihm die Zeit, sich zwischen Seminaren in Germanistik, Philosophie und Kunstgeschichte an der Münchener Universität manchmal bis zu drei Filme am Tag anzusehen, die in den Kinos oder in Münchens äußerst umtriebigem Filmmuseum liefen. Schlingensief erweiterte so seine Perspektive auf das zeitgenössische Kino weltweit und den Neuen Deutschen Film, dessen Geburtsstunde 1962 in einem Manifest auf den Kurzfilmtagen in Oberhausen verlautbart worden war.

1981, als Schlingensief in München ins Kino ging, erlebten drei unabhängige Autoren/Regisseure – Herbert Achternbusch, Ulrike Ottinger und Werner Schroeter –, deren Werke sich der Konvention des Erzählens widersetzten und die Vorstellung erweiterten, wie Filme Bedeutung herstellen, die Premieren ihrer eindrucksvollen neuen Spielfilme, und zwar von **DAS LETZTE LOCH, FREAK ORLANDO** und **TAG DER IDIOTEN**. So unterschiedlich diese Filmemacher auch sind, zapften alle großzügig eine Tendenz des westdeutschen Films an, die Schlingensief ebenfalls

übernehmen sollte, nämlich die der Maskerade, die sich aus populären Straßenvolksfesten und mittelalterlichen Moralitäten entwickelte. Schauspieler werden allein dadurch zu Archetypen beziehungsweise Karikaturen, dass sie sich eine Perücke aufsetzen, einen übergroßen Mantel anziehen oder einen Schnurrbart ins Gesicht malen, mit der Befugnis, sich albern, aber niemals dumm zu geben. Die Transformation durch plumpe und unelegante Kleidung ist ein Kürzel für einen Charakter meist der Art, die sich durch aggressives und aufdringliches Verhalten durchsetzt.

Einen tiefen Eindruck hinterließ bei ihm der amerikanische Film **DER EXORZIST** von William Friedkin, der 1974 in Westdeutschland erschien. Über die dramatische Inszenierung bestimmter Rituale und ungewöhnliche Spezialeffekte, einschließlich der Darstellung des verdrehten, von Körpersäften besudelten Körpers eines jungen Mädchens, schilderte **DER EXORZIST** einen aufreibenden Kampf, bei dem das Gute über das Böse triumphiert. Die Formbarkeit von Regan MacNeals Körper, die von einem höhnischen Dämon besessen ist, setzte sich in Schlingensiefs Gedächtnis fest und wurde zu einem paradigmatischen Verhaltensmuster für seine zukünftigen Protagonisten.

Ein anderer einflussreicher Film war Pier Paolo Pasolinis **DIE 120 TAGE VON SODOM**, der 1976 in Westdeutschland herauskam. Auf der Vorlage von Marquis de Sades unvollendetem Roman folgt der Film dessen Erzählung, in der vier Edelmänner gutaussehende junge Männer und Frauen festhalten und sich ein Vergnügen daraus machen, sie über 120 Tage zunehmender Gewalt zu demütigen, zu missbrauchen und zu ermorden. Die

founded his own teenage production company in Oberhausen that after several changes of the name went by Amateur-Film-Company 2000, and many of his Super-8mm epics proudly carry the logo à la Hollywood movies. Growing up in Oberhausen, Schlingensief had another advantage, the annual International Short Film Festival, an institution that began in 1954. By the time Schlingensief began attending the Festival when he was twelve, it had become the leading showcase of short films in the world. Schlingensief was not impressed by many of the documentaries he saw that, he later recalled, were about the alienation of life in the East. He preferred the few comedies and the experimental films, an increasing part of the selection. As he ended his high school studies Schlingensief was a local filmmaking celebrity. The Festival helped fund one of his Super-8mm films, and a couple of his productions were broadcast on regional television, an encouragement for the amateur filmmaker.

At age 21 Schlingensief applied to study filmmaking at Munich's esteemed Academy for Film and Television and like Rainer Werner Fassbinder before him, was rejected. In the end this rejection may not have been altogether bad. Schlingensief, as his Super-8mm films prove, was a natural born filmmaker, an autodidact who already understood the vocabulary of film and used it effectively. It is possible that the Academy might have taught him professional techniques, but technical polish can often displace passion, immediacy, and simplicity, three qualities that distinguish his films. The rejection afforded him the time, between courses in German culture at the University of Munich, to go to movies, sometimes as many as three a day, playing in cinemas and at Munich's very active Filmmuseum. Schlingensief broadened his perspective on contemporary world cinema and the New German Cinema whose birth had been announced via a manifesto at the Oberhausen Festival in 1962.

In 1981, when Schlingensief was going to movies in Munich, three independent writer/directors—Herbert Achternbusch, Ulrike Ottinger, and Werner Schroeter—whose work defied narrative convention and expanded the notion of how films signified, premiered impressive new features, respectively **THE LAST HOLE, FREAK ORLANDO,** and **DAY OF THE IDIOTS**. As different as these filmmakers are, each tapped broadly into a West German filmmaking tendency Schlingensief would also adopt, that of the masquerade evolving from popular street carnivals and medieval morality plays. Actors, by merely donning a wig, an oversize overcoat, or painting a moustache on a face, become archetypes or caricatures, with the permission to act silly but never stupid. Clunky and inelegant sartorial transformation is a shorthand for character, usually the type who prevails through aggressive and loud behavior.

One American film that had left a deep impression on him was William Friedkin's **THE EXORCIST,** which was released in West Germany in 1974. Through a dramatic description of certain rituals and extraordinary special effects, including the depiction of a young girl's contorted body soiled by bodily fluids, **THE EXORCIST** described an exhausting battle of Good triumphing over Evil. The plasticity of Regan MacNeal's body, as she suffered possession by a mocking demon, became lodged in Schlingensief's memory, and became

Erniedrigungen sind zu Ritualen formalisiert, und der Film schildert sie in klinischen und quälend sachlichen Details. Pasolini verlegt die Handlung seines Films in die kurzlebige Italienische Sozialrepublik von Salò, einen 1943 gegründeten Marionettenstaat der Nazis. Die Gleichung, die Pasolini zwischen dem Bösen und dem Faschismus aufstellt, ist eindeutig, und in diesem Fall findet sich nirgendwo etwas Gutes. Das Böse überschattet Unschuld und Schönheit. **DIE 120 TAGE VON SODOM** ist ein Film, dessen Grauen sich niemand entziehen kann, ein Film, der jedes Publikum verstört und gewiss Eindruck auf einen Ministranten machte, dessen Bekanntschaft mit Ritualen eher mit Erlösung als mit Verdammnis zu tun hatte.

Die Ablehnung der Filmhochschule bewegte Schlingensief dazu, seinen ersten 16-mm-Film, **FÜR ELISE**, zu drehen, eine ergreifende und sublime Reaktion, die ihn als einen Filmemacher bestätigte, der weiterhin Filme drehen würde und dies nötigenfalls unabhängig von der Hochschule und dem Akademiesystem. **FÜR ELISE**, weniger als zwei Minuten lang, besteht aus einer einzigen Einstellung, deren Tiefenschärfe sich im Verlauf des Films ausweitet. Der Titel ist der berühmten Bagatelle von Ludwig van Beethoven entlehnt, doch ist im Film kein Beethoven zu hören. Der Film konzentriert sich auf einen jungen Mann in schneeweißer Strickjacke mit anspielungsreichem Oberlippenbart, Schlingensief selbst, der isoliert und stramm auf einem schneebedeckten Dorfplatz steht. Er führt eine Trompete an seine Lippen und spielt dilettantisch einen Teil des Zweiten Satzes von Josef Haydns „Kaiserquartett" (1797). Während des Trompetensolos gehen Leute an ihm vorbei, einige

hinter, manche vor ihm – ein Mann mit einem steifen Bein, der dreimal quer über die Leinwand humpelt, zweimal, um Schnee um einen Baum herum wegzuschaufeln, zu dem kein Pfad führt, sowie eine ältere Frau im warmen Mantel mit Gehstock und Hund an der Leine. Keiner der beiden schenkt dem Trompeter die geringste Aufmerksamkeit, der, sobald er zum Ende gekommen ist, sich aus seiner strammen Haltung löst und eine kleine Verbeugung macht. Während der Mann schaufelt und die Frau mit ihrem Hund beschäftigt ist, schneidet der Film zum Abspann, einer ironischen Folge von „Danksagungen" an politische Parteien in Deutschland. Haydns Musik, dem amerikanischen Publikum aus Filmen über den Zweiten Weltkrieg als „Deutschland, Deutschland über alles" bekannt, ist so bewegend, dass nicht einmal das schiefe Spiel sie ruinieren kann. Selbst ihre Indienstnahme durch die Nazis konnte sie nicht dem Vergessen anheimgeben. Die Musik und nunmehr die dritte Strophe des Textes bleiben weiterhin die deutsche Nationalhymne.

Die Passanten, die in **FÜR ELISE** durch Schlingensiefs Bild laufen, scheinen so wenig Notiz von der Hymne wie vom sie Spielenden zu nehmen. Die Musik von Beethoven und Haydn, das Fachwerkhaus am einen Ende des Platzes, der Oberlippenbart des Musikers, der versehrte Kriegsveteran, die typische spießige Hausfrau mit ihrem Hund, der Filmtitel – alles scheint emblematisch für Deutschland zu sein. Die Assoziationen beziehen sich auf den Reichtum der deutschen Kultur und auf die Zwiegespaltenheit des Filmemachers seiner Geschichte gegenüber, eine Ambivalenz, die Schlingensiefs gesamte Laufbahn als Filmemacher in Anspruch

a paradigm of behavior for future Schlingensief protagonists.

Another influential film was Pier Paolo Pasolini's **SALÒ, OR THE 120 DAYS OF SODOM.** Released in West Germany in 1976 and based on the unfinished novel by the Marquis de Sade, the film follows Sade's narrative in which four noblemen kidnap handsome young men and women whom they take pleasure in debasing, abusing, and murdering over 120 days of increasing violence. The degradations are formalized into rituals and the film itself describes these in clinical and searingly dispassionate detail. Pasolini sets the action of his film in the short-lived Italian Socialist Republic of Salò, a Nazi puppet state established in 1943. The equation Pasolini makes between Evil and Fascism is manifest, and in this instance there is no Good to be found anywhere. Evil overshadows innocence and beauty. **SALÒ** is a film whose horror cannot be dismissed, a motion picture that disturbs any audience, and would certainly impact an altar boy whose familiarity with rituals involved Salvation rather than Damnation.

The Academy rejection led Schlingensief to make his first 16mm film, **FÜR ELISE (FOR ELISE)**, a poignant and sublime response that affirmed he was a filmmaker who would continue to make films and, if need be, make them independent of the Academy and the system. **FÜR ELISE**, just shy of two minutes, is a single shot whose depth of field expands as the film unfolds. The title is taken from the famous bagatelle composed by Ludwig van Beethoven, but no Beethoven is heard in the film. The film focuses on a young man, Schlingensief himself, with a resonant moustache, in a snowy white sweater, standing isolated and erect in a snow-covered village square. He puts a trumpet to his mouth and amateurishly plays a part of the Second Movement of Josef Haydn's "The Emperor Quartet" (1797). During the trumpeter's solo people pass by, some behind him and in front of him — a man with a limp who crosses the screen three times, twice to shovel snow from around a tree to which no footpath leads, and an older woman in a warm coat with a cane and a dog on a leash. Neither pay the slightest attention to the trumpeter who, when he finishes, relaxes from being at attention to take a small bow from the waist. With the man shoveling and the woman fussing with her dog, the film cuts to the end credits, an ironic series of "thank yous" to German political parties. Haydn's music, familiar to audiences of World War II films as "Deutschland, Deutschland über alles" is so stirring that not even bad playing can ruin it. Not even its appropriation by the Nazis could consign it to oblivion. The music and only the third stanza of the lyrics remain Germany's national anthem.

In FÜR ELISE those passing through Schlingensief's frame seem as oblivious to the anthem as they are to the player. The music of Beethoven and Haydn,

nehmen sollte. **FÜR ELISE** ist rätselhaft, eindringlich und leicht provozierend zugleich, wie eine Vignette aus einem späten Luis-Buñuel-Film. Schlingensief bewunderte Buñuel, dessen Werk enigmatisch und knochentrocken komisch ist. Buñuels Erzählungen sind nicht linear, sondern episodenhaft, so wie bei Schlingensief. Humor entsteht bei Buñuel aus der Beobachtung selbstzufriedener Protagonisten, die nie ihre Beherrschung verlieren, wenn sie sich absurden und nicht plausiblen Situationen gegenübersehen. Schlingensief teilte Buñuels Ansicht von der Welt als verrückt – eine Verrücktheit, die, so dachte er, besser durch Übertreibung als durch Realismus zu begreifen sei. Übertreibung war eine Strategie, die Wahrheit herauszufinden, und Wahrheit war etwas, von dem Schlingensief sagte, dass er sie fürchte. Obwohl er sich seiner deutschen Identität nicht schämte und stolz darauf war, erkannte er, dass er der Generation entstammte, die in den Augen ihrer Kinder und der Welt in die ungeheuren Verbrechen des Dritten Reichs verwickelt war, ungeachtet der Schuld oder Unschuld des Einzelnen. Hinter dem freundlichen Lächeln und der familiären Umarmung der Eltern lauerte womöglich das Grinsen oder der ausgestreckte Arm eines Nazis. Belastet mit der Bürde dieser Erkenntnis, erzeugte Schlingensief große Belustigung mit dieser Angst, ohne sie zu trivialisieren – möglicherweise war es seine Form des Exorzismus. Er war ängstlich und zugleich darauf aus, dass er selbst das „Nazimolekül" in sich tragen könne. Nicht nur konnte er sich selbst unschwer als Kommandanten eines Konzentrationslagers vorstellen, sondern er behauptete auch, dass seine Großmutter eine entfernte

Verwandte von Joseph Goebbels gewesen sei.

1982 war für Schlingensief ein entscheidendes Jahr. Er lernte Werner Nekes kennen, damals Professor an der Hochschule für Gestaltung Offenbach, und wurde sein Lehrassistent. Nekes, ein international gefeierter experimenteller Filmemacher, besitzt eine weltberühmte Sammlung optischer Instrumente einschließlich solcher, die als Grundlage des Kinos dienten. Es war, zumindest teilweise, Nekes' dichter und anspruchsvoller Film ULIISSES (1982), der den jungen zu dem erfahrenen Künstler hinzog; Nekes selbst beschrieb den Film, der in Westdeutschland spielt, das wiederum für die Welt steht, als „eine homerische Reise durch die Geschichte des Lichtbildes, gewöhnlich Fotografie und Kinematografie genannt". Schlingensief erinnerte sich gerne an das Jahr, das er in Zusammenarbeit mit Nekes, seinen Studenten und den Künstlern aus seinem Kreis verbrachte, während er sein eigenes Spielfilmdebüt vorbereitete. Nekes ermutigte Schlingensief nicht nur, Film im weitesten ästhetischen Sinn zu denken, indem er ihm erlaubte, in seinem Keller einen Filmclub für Studenten einzurichten, sondern ihn „polyvisuell" zu begreifen, auf eine plastische, freche und hemmungslose Weise, als eine Art einhüllende Installation, als Gesamtheit der Sinne. Nekes' Vorstellung, verbunden mit Schlingensiefs Erfahrungen in der Kirche, führte in Teilen zu dessen Idee des Animatographen, einer Drehbühne mit Bewegtbild-Leinwänden, die die Betrachter erklimmen müssen, um in sie einzutreten und ihren Weg zu finden.

Schlingensiefs Kinospielfilm-Debüt, TUNGUSKA – DIE KISTEN SIND DA (1984), ist eine freundliche Reaktion

the timbered building at one end of the square, the musician's moustache, the wounded war veteran, the typical bourgeoise hausfrau with her dog, the title of the film—all seem totemic of Germany. The associations make it both about the richness of German culture and the filmmaker's ambivalence to its history, an ambivalence that would consume Schlingensief's entire filmmaking career.

FÜR ELISE is at once mysterious, haunting, and mildy provocative, like a vignette from a late Luis Buñuel film. Schlingensief admired Buñuel whose work is enigmatic and bone-dry comic. Buñuel's narratives are not linear, but episodic like Schlingensief's. The humor in Buñuel comes from watching self-satisfied protagonists who never lose their composure as they face absurd and implausible situations. Schlingensief shared Buñuel's view of the world as mad—a madness that he thought might better be understood through exaggeration rather than realism.

Exaggeration was a strategy of getting at the truth, and the truth was something Schlingensief said he feared. Although unashamed and proud of his German identity, he recognized he came from the generation that was implicated in the eyes of its children and the world for the immense crimes of the Third Reich, no matter the guilt or innocence of the individual. Lurking under the kind smile and domestic embrace of the parent may have been the smirk or outstretched arm of a Nazi. Saddled with the weight of this recognition Schlingensief made intense merriment of this anxiety without trivializing it, perhaps as his mode of exorcism. He was both fearful and anxious that he might have been carrying the "Nazi molecule" himself. Not only could he easily imagine himself to be the commander of a concentration camp, but also claimed that his grandmother was a distant relative of Joseph Goebbels.

1982 was a critical year for Schlingensief. He met and became the teaching assistant of Werner Nekes, then a Professor at the University of Art and Design Offenbach. An internationally celebrated experimental filmmaker, Nekes has a world-famous collection of optic devices including those that served as the basis for cinema. It was, in part, Nekes's dense and demanding ULIISSES (1982), described by Nekes himself as "a Homeric journey through the history of picture of light, ordinarily called photography and cinematography," set in West Germany

auf Nekes' Welt des Experimentalfilms, eine anti-avantgardistische avantgardistische Komödie. Schlingensief hatte das Glück, Alfred Edel, den Kultschauspieler des deutschen Undergroundfilms, in seinem ersten von mehreren Auftritten in Schlingensief-Filmen besetzen zu können. Der Filmtitel bezieht sich auf jene Gegend in Sibirien, die 1908 infolge eines Zusammenpralls von Asteroiden entwaldet wurde. Die Handlung schildert die grotesken Experimente, die drei neurotische deutsche Wissenschaftler an einem entführten Liebespaar und den Inuit des Nordpols durchführen: Ihnen werden ohne Unterbrechung nichtnarrative und abstrakte Filme vorgeführt, so wie die Stasi in Billy Wilders Komödie über das geteilte Berlin, EINS, ZWEI, DREI (1961), als Folter immer und immer wieder den amerikanischen Schlager „Itsy Bitsy Teenie Weenie Yellow Polka Dot Bikini" spielt. Schlingensiefs falsche Avantgardefilme waren so überzeugend, dass der Filmvorführer bei der Premiere von TUNGUSKA auf den Internationalen Hofer Filmtagen die Vorführung abbrach, weil er dachte, der Film würde in seinem Projektor schmelzen, während das „brennende" Bild in Wirklichkeit ein raffinierter Schlingensief-Effekt war. TUNGUSKA, der die verwickelten Handlungen von Schlingensiefs Super-8-Filmen mit unverblümtem und derbem Humor vereinte, bekräftigte hier seine Überzeugung, dass Filme Vehikel der Moral seien und keine rein ästhetischen Experimente: Filme sollten etwas bedeuten.

Schlingensiefs Ruf als Provokateur gründete auf seinem zweiten Film, MENU TOTAL – MEAT, YOUR PARENTS (PIECE TO PIECE) (1986). MENU TOTAL zeigt in einer Hauptrolle Helge Schneider, einen Musiker,

den Schlingensief über Nekes kennengelernt hatte und der für einige weitere Filme Schlingensiefs die Filmmusik schreiben sollte. **MENU TOTAL** war der Lieblingsfilm des Künstlers. Ein gestörter, von seinem Vater sexuell missbrauchter junger Mann bildet sich ein, Adolf Hitler zu sein, und vernichtet seine Familie, indem er sie aufisst. **MENU TOTAL** wurde im hoch angesehenen Internationalen Forum des Jungen Films, einer Sektion der Berlinale, uraufgeführt und löste einen Skandal aus. Ein Großteil des Publikums verließ den Saal und einer der Organisatoren des Forums wurde in den Senat zitiert, um die Aufnahme eines solch „fragwürdigen" Films in das Programm zu rechtfertigen.

Während des Festivals begegnete Schlingensief zwei wichtigen zukünftigen Mitspielern. Der eigensinnige Schauspieler Udo Kier, beeindruckt von der Freiheit und dem komischen Chaos von **MENU TOTAL**, stellte sich Schlingensief selbst als Hauptdarsteller von Andy Warhols **BLOOD FOR DRACULA** (1974) vor und als jemand, der gerne mit ihm zusammenarbeiten würde. Schlingensiefs Produktionsleiter brachte ihn außerdem mit der kühnen schottischen Schauspielerin Tilda Swinton zusammen, damals bekannt für ihre Auftritte in den Filmen Derek Jarmans. Swinton wurde umgehend – zumindest für kurze Zeit – Schlingensiefs Muse und Leidenschaft. Mit und für Swinton machte er seinen nächsten Spielfilm, **EGOMANIA – INSEL OHNE HOFFNUNG** (1987), ein postapokalyptisches Gedicht in romantischem Ton über Verlust, aufgenommen unter prächtigen Caspar-David-Friedrich-Himmeln. Auf einer kleinen Insel mit kleiner Besetzung und Crew gedreht, darunter Kier, wurde

standing in for the world, that drew the young artist to the veteran. Schlingensief fondly recalled the year he spent working with Nekes, his students, and the artists in his circle while making preparations for his own debut feature. Nekes encouraged Schlingensief not only to think of film in the broadest aesthetic terms by allowing him to set up a film club for students in his cellar but to embrace film as "polyvisual," in a three-dimensional, fresh, and uninhibited way, as a kind of enveloping installation, a sensory totality. Nekes's vision, combined with Schlingensief's experiences in the church, led in part to the latter's idea of the Animatograph, a platform of moving-image screens onto which the viewer must ascend to enter, and then find his or her way.

Schlingensief's debut theatrical feature is a good-natured response to Nekes's world of experimental cinema, an anti–avant-garde, avant-garde comedy, **TUNGUSKA—THE CRATES ARE HERE (1984)**. Schlingensief had the good fortune to be able to cast, in the first of his several appearances in a Schlingensief film, Alfred Edel, the fetish actor of the German Underground. The film's title comes from the area in Siberia that was deforested in 1908 when asteroids collided over it. The plot concerns the ludicrous experiments three neurotic German scientists perform on kidnapped lovers and the Inuit of the North Pole: they are shown non-narrative and abstract films non-stop, in the same way the Stasi in Billy Wilder's comedy about a divided Berlin, **ONE, TWO, THREE (1961)**, play the American pop song "Itsy Bitsy Teenie Weenie Yellow Polka Dot Bikini" over and over again as torture. Schlingensief made the faux avant-garde films appearing in **TUNGUSKA** so persuasive that when **TUNGUSKA** premiered at the Hof International Film Festival, the projectionist, thinking the film was melting in his projector, stopped the screening when, in fact, the "burning" frame was a sophisticated Schlingensief effect. **TUNGUSKA**, which meshed the convoluted plots of Schlingensief's Super-8mm films with blunt and broad humor, affirmed his belief that films were morality vehicles and not mere aesthetic experiments: films should mean something.

Schlingensief's reputation as a provocateur built with his second film, **MENU TOTAL—MEAT, YOUR PARENTS (PIECE TO PIECE) (1986)**. **MENU TOTAL** starred Helge Schneider, a musician whom Schlingensief met through Nekes, and who would score several more films by Schlingensief. **MENU TOTAL** is the artist's favorite film. A disturbed young man, sexually abused by his father, imagines himself to be Adolf Hitler and exterminates his family by eating them. **MENU TOTAL** had its premiere in the highly regarded Forum for Young Films, a parallel section of the Berlinale where it caused a scandal. Most of the audience walked out, and one of the organizers of the Forum was called to the Senate to explain the inclusion of such a "questionable" film.

During the Festival Schlingensief met two important future collaborators. The maverick actor Udo Kier, who, impressed by the freedom and comic mayhem of **MENU TOTAL**, introduced himself to Schlingensief as the star of Andy Warhol's **BLOOD FOR DRACULA (1974)** and as someone who would enjoy working with him. Schlingensief's production manager also introduced him to the daring Scottish actress Tilda Swinton, then known for

EGOMANIA abhängig von den Launen des Wetters und den sensationellen Naturpanoramen, auf die das Team jeden Tag stieß, improvisiert. Es ist ein Film voll manierierter Posen, gewichtiger Blicke und meditativer Landschaften.

Wenn Tod der Subtext von **EGOMANIA** ist, so ist er der explizite Inhalt von Schlingensiefs nächstem Spielfilm, **MUTTERS MASKE** (1988), wegen seiner narrativen Struktur das konventionellste Werk des Filmemachers. Von den überladenen Filmen Werner Schroeters und Douglas Sirks beeinflusst, ist **MUTTERS MASKE** eine Adaption Schlingensiefs von Veit Harlans düsterem Agfacolor-Melodram **OPFERGANG** (1944), einer trostlosen, doch überreizten Fantasie über sublimierte Leidenschaft, vielsagend darin, dass sie in einem Land entstanden ist, das auf eine Niederlage zusteuerte. Harlans Film handelt von einem verheirateten Mann, der seine Nachbarin aufrichtig liebt, eine Frau, die ein Freigeist ist, doch im Verlauf des Films an einer namenlosen Krankheit stirbt. Schlingensief aktualisiert das Tempo, fügt der Erzählung Ebenen hinzu, die sie weniger lächerlich und unterhaltsamer erscheinen lassen, und bestimmt die tödliche Krankheit als Aids. Im Kontext von Schlingensiefs anderen Filmen ist **MUTTERS MASKE** der letzte, der als maßvoll bezeichnet werden kann.

Die drei anschließenden, zwischen 1989 und 1992 entstandenen Spielfilme – **100 JAHRE ADOLF HITLER, DAS DEUTSCHE KETTENSÄGENMASSAKER** und **TERROR 2000** – bilden das, was Schlingensief die **DEUTSCHLANDTRILOGIE** nannte. **100 JAHRE ADOLF HITLER – DIE LETZTE STUNDE IM FÜHRERBUNKER** ist Schlingensiefs knappe und präzise

Entgegnung auf Hans-Jürgen Syberbergs **HITLER, EIN FILM AUS DEUTSCHLAND** (1977), ein siebenstündiges Nachdenken über Hitlers Aufstieg und Untergang im Kontext der deutschen Kulturgeschichte. Syberbergs elaborierter Film versucht den Aufstieg des Nazismus über Zitate aus Primärdokumenten und elegante visuelle Kunstgriffe zu erfassen. Nichts davon findet sich bei Schlingensief. In nur weniger als einer Stunde beobachtet er, wie Hitler und sein Knallchargenkabinett ihre letzten Minuten damit verbringen, sich eifersüchtig zu bekämpfen, zu kopulieren, zu trinken und sich gegenseitig herumzukommandieren, wobei sie das nahende „Ende" willentlich nicht wahrhaben. Die Nazifunktionäre sind so borniert und lächerlich, wie sie es in Wirklichkeit gewesen sein müssen, als sie Macht ausübten. An einem einzigen Tag gedreht, ist es der einfache Einsatz von Licht, der diesen Schwarzweißfilm ungewöhnlich macht. Gefilmt in einem Bunker, dessen Stromversorgung gekappt wurde, scheint dieser nur von einem Handscheinwerfer beleuchtet. Der Scheinwerfer erhellt niemals das ganze Bild, sondern zeigt nur begrenzte Bereiche des Treibens, das den Betrachter in einer Art andauerndem kinästhetischen Puzzle gefesselt hält.

Im Anschluss an die komischen Exzesse von **DAS DEUTSCHE KETTENSÄGENMASSAKER** schuf Schlingensief eine Filmkarikatur der deutschen Gesellschaftspolitik, **TERROR 2000 – INTENSIVSTATION DEUTSCHLAND** (1992), in der er den mörderischen Fremdenhass der extremen Rechten und die mörderischen Aktionen der radikalen Linken vernichtend kritisierte. Gemeinsam mit seinem Unruhestifterkollegen Oskar Roehler geschrieben, der mit Schlingensief bei

her performances in the films of Derek Jarman. Swinton immediately became—at least for a short while—Schlingensief's muse and passion. It was with and for Swinton that he made his next feature, **EGOMANIA—ISLAND WITHOUT HOPE** (1987), a post-Apocalyptic Romantic tone poem about loss photographed under glorious Caspar David Friedrich skies. Shot on a small island and with a small cast and crew, including Kier, **EGOMANIA** was improvised according to the vagaries of the weather and the spectacular natural panoramas the team would come upon each day. It is a film full of mannered poses, portentous glances, and brooding landscapes.

If death is the subtext to **EGOMANIA**, it is the explicit text to Schlingensief's next feature, **MOTHER'S MASK** (1988), the filmmaker's most conventional feature in terms of narrative construction. Influenced by the florid cinemas of Werner Schroeter and Douglas Sirk, **MOTHER'S MASK** is Schlingensief's re-imagining of Veit Harlan's lugubrious Agfacolor melodrama, **OPFERGANG (THE GREAT SACRIFICE, 1944)**. A dreary yet overwrought fantasy about sublimated passion, significant for having been made in a country approaching defeat, Harlan's film concerns a married man who really loves his neighbor, a woman who is a free spirit but who is dying from some unnamed illness throughout the film. Schlingensief updates the pace, adds layers to the narrative that make it less risible and more enjoyable, and identifies the fatal disease as AIDS. In the context of Schlingensief's other films, **MOTHER'S MASK** is the last of his films that could be called restrained.

Schlingensief's next three features—**100 YEARS OF ADOLF HITLER, THE GERMAN CHAINSAW MASSACRE**, and **TERROR 2000**, made between 1989 and 1992, constitute what he came to call **THE GERMANY TRILOGY**. **100 YEARS OF ADOLF HITLER —THE LAST HOUR IN THE FÜHRER'S BUNKER** is Schlingensief's concise riposte to Hans-Jürgen Syberberg's **OUR HITLER, A FILM FROM GERMANY** (1977), a seven-hour meditation on the rise and fall of Hitler within the context of German cultural history. Syberberg's elaborate film attempts to understand the rise of Nazism through quotes from primary documents and elegant visual devices. Schlingensief will have none of this discourse. In just under an hour Schlingensief observes Hitler and his buffoon cabinet spending their final minutes jealously fighting, copulating, drinking, and ordering each other about all while remaining willfully oblivious of the approaching "End." The Nazi officials are as small-minded and ridiculous as they must have been in reality even when they exercised power. Shot in a single day, what makes this black-and-white film extraordinary is its simple use of light. Filmed in a bunker whose electricity has been cut, it appears to be lit by flashlight. The flashlight never illuminates the whole frame but pinpoints limited areas of activity that keep the viewer engaged in a kind of constant kinesthetic puzzle.

Following the comic excesses of **THE GERMAN CHAINSAW MASSACRE** Schlingensief created his film caricature of German social politics, Terror 2000—**GERMANY INTENSIVE CARE WARD** (1992) excoriating the murderous xenophobia of the Far Right and the murderous actions of the Radical Left. Co-written with fellow firebrand Oskar Roehler who would collaborate with Schlingensief

zwei nachfolgenden Filmen zusammenarbeiten und selbst ein geachteter Filmemacher werden sollte, ist **TERROR 2000** der einzige Film Schlingensiefs, der in den USA in die Kinos kam. In seiner Besprechung in der **NEW YORK TIMES** von 1994 schrieb Stephen Holden: „Wären die Keystone Cops von William S. Burroughs verfasst, über Russ Meyer mit Charakteren von George Grosz bevölkert und in einem Regiestil gedreht, der wie Jean-Luc Godard auf Speed erscheint, dann hätte man einen Film in Stil und Stimmungslage von **TERROR 2000**." Während diese pointierte Beschreibung einen grotesken Klamauk andeutet, reagierte Holden, wie so viele in Deutschland vor ihm, negativ auf die Unverfrorenheit des Films. **TERROR 2000** wurde als misanthropisch, frauenfeindlich und gegen Schwule gerichtet abgestempelt, was Schlingensief verblüffte, der den Film aus einem Geist heilsamen Spaßes gemacht hatte. Als Sohn eines Apothekers wusste er, dass häufig starke Medizin verschrieben werden muss, um eine Krankheit zu heilen; um eine kranke Gesellschaft zu kurieren, mochte der Schock, häufig in Gestalt der Parodie, die ideale Behandlung sein.

TERROR 2000 wurde zum Teil vom deutschen Fernsehen finanziert, aber bis dato nicht in Deutschland gesendet. Das ist nicht verwunderlich, da Schlingensief nicht den Film abgab, für den er Gelder erhalten hatte. Obwohl er seinen Produzenten tatsächlich immer Filme lieferte, waren es, wie er zugab, selten die Filme, die sie zu finanzieren glaubten. Dies traf auf **EGOMANIA** zu und mit Sicherheit auf **UNITED TRASH** (1996), einen der unterhaltsamsten grenzüberschreitenden Filme in der Geschichte des Kinos.

Nach **TERROR 2000** reiste Schlingensief auf Empfehlung eines Freundes nach Südafrika, um eine kurze Auszeit zu nehmen und seine kreativen Batterien wieder aufzuladen. Die Apartheid war gerade abgeschafft, und es lag ein ansteckender Geist der Befreiung in der Luft. Schlingensief lebte in Afrika wieder auf und kehrte viele Male in unterschiedliche Teile des Kontinents zurück, unter anderem nach Simbabwe; 1995 begann er dort einen Film zu drehen, den der damalige Präsident Robert Mugabe für eine Millionen-Dollar-Studioproduktion hielt. **UNITED TRASH**, auch als **DIE SPALTE** bekannt, war nichts dergleichen. Udo Kier spielt darin einen schwulen deutschen UNO-General, der außer sich vor Freude über seine Stationierung in Afrika ist. Seine recht dralle weiße Frau ist Jungfrau, bekommt aber dennoch ein Kind – einen schwarzen Knirps. Ein Unfall macht bei dem Kind eine Operation erforderlich, die von Josef Mengele durchgeführt wird, der einen Spalt auf der Stirn des Kindes öffnet. Große Energie strömt aus diesem Spalt. Der örtliche Bischof, ein Österreicher, der wegen Päderastie aus der Kirche exkommuniziert wurde, erklärt den Jungen zum neuen Messias. Inzwischen beschließt der ortsansässige Diktator, der eine alte, durch menschliche Opfer angetriebene Kriegsrakete der Nazis auf das weiße Haus gerichtet hat, am Heiligabend die Rakete stattdessen mit der Energie aus dem Spalt des Jungen zu betreiben.

Es war gut, dass Schlingensief wie immer schnell arbeitete. Als den Behörden irgendwie klar wurde, dass Schlingensief nicht den Film machte, für den er die Erlaubnis erhalten hatte, wurde er verhaftet und die Produktion unterbunden. Glücklicherweise war der Film

on his next two films, and become a respected filmmaker himself, **TERROR 2000** is the sole **Schlingensief** film to have had a theatrical release in the US. In his 1994 review in the **NEW YORK TIMES**, Stephen Holden wrote: "If the Keystone Cops were written by William S. Burroughs, peopled with characters from George Grosz by way of Russ Meyer and directed in a style that suggests Jean-Luc Godard on speed, then you would have a movie with the style and mood of **TERROR 2000**." While this spot-on description suggests a grotesque romp, Holden reacted, as so many had in Germany before him, negatively to the film's outrageousness. **TERROR 2000** had been labeled misanthropic, misogynistic, and anti-gay, which perplexed Schlingensief who had made the film in the spirit of curative fun. As the son of a pharmacist, Schlingensief understood to cure an illness strong medicine often had to be prescribed; to fix a sick society, shock, often in the form of parody, may be an ideal treatment.

Funded in part by German television, **TERROR 2000** has yet to be broadcast in Germany. This is not surprising as Schlingensief did not deliver the film for which he received monies. In fact, he admitted that while he always delivered films to his producers, he rarely delivered the film they thought they were financing. This was true of **EGOMANIA** and was certainly true of **UNITED TRASH** (1996), one of the most joyfully transgressive films in the history of cinema.

After **TERROR 2000**, Schlingensief, on the recommendation of a friend, traveled to South Africa to get away for a short time and recharge his creative batteries. Apartheid had just been abolished and there was an infectious spirit of liberation in the air. Schlingensief felt revived in Africa and returned many times to different parts of the continent including Zimbabwe where, in 1995, he began shooting what then-President Robert Mugabe thought was going to be a million-dollar studio production. **UNITED TRASH**, also known as **THE SLIT**, was nothing of the sort. In it, Udo Kier plays a gay German **UN** officer who is thrilled to be stationed in Africa. His very buxom white wife is a virgin who, nevertheless, has a baby—a black midget. An accident necessitates an operation on the child performed by Josef Mengele who opens a slit on the child's forehead. Great energy is emitted from this slit. The local Bishop, an Austrian, excommunicated from the Church for pederasty, proclaims the boy to be the Messiah. Meanwhile, the local Dictator, who has been trying to launch an old Nazi war rocket—fueled by human sacrifice and aimed toward the White House—decides instead on Christmas Eve to power the rocket with the energy from the boy's slit.

It was a good thing that, as always, Schlingensief worked fast. When it somehow became evident to the authorities Schlingensief was not making the movie he was given the permission to make, he was detained and the production stopped. By that point, fortunately, most of the film had been shot and the footage smuggled out of Zimbabwe back to Germany where it was completed.

Pure Schlingensief, **UNITED TRASH** is a glorious mashup of the artist's favorite topics: Germany, old and new; family life as cabaret; believers and apostates; saints and sinners; theatrically exaggerated behavior; and rejection of condescending attitudes. The film is an implicit criticism of imposing one's culture's values on others.

zu diesem Zeitpunkt zum Großteil gedreht und das Filmmaterial aus Simbabwe nach Deutschland zurückgeschmuggelt, wo er fertiggestellt wurde. Ein echter Schlingensief, ist **UNITED TRASH** ein fantastischer Mix aus den Lieblingsthemen des Künstlers: altes und neues Deutschland, Familienleben als Kabarett, Gläubige und Abtrünnige, Heilige und Sünder, theatralisch übertriebenes Verhalten und die Verweigerung herablassender Attitüden. Der Film ist eine indirekte Kritik daran, die Werte der eigenen Kultur anderen aufzuzwingen. Schlingensief lernte an die Zukunft Afrikas zu glauben, doch nicht innerhalb der westlichen Vorstellung vom edlen Wilden. Wie **UNITED TRASH** bezeugt, begegnete Schlingensief den Afrikanern als Individuen, die, wie jeder Deutsche auch, gut oder schlecht sein können.

In Schlingensiefs ethischem Kosmos steht und fällt jede Person mit ihren eigenen Verdiensten. Das trifft gewiss auf seine Haltung gegenüber den Vertretern des Neuen Deutschen Films zu. Mit Alexander Kluge und Werner Schroeter freundete er sich an; kein begeisterter Anhänger war er hingegen von Wim Wenders. Der Filmemacher, den er scheinbar am meisten bewunderte, war Rainer Werner Fassbinder. Schlingensief hatte eine hohe Meinung von Fassbinders öffentlicher Persona – furchtlos, rau und artikuliert – sowie von seiner außerordentlichen Leistung, im Angesicht fortgesetzter Kritik ein erkennbares und originelles Werk mit einer mitziehenden Besetzung großartiger Schauspieler und ausgezeichneten technischen Teams zu schaffen. Schlingensief teilte Fassbinders Passion für Deutschland, beide Filmemacher betrachteten die zeitgenössische deutsche Gesellschaft mit scharfem

Blick. Schlingensiefs letzter Kinofilm, **DIE 120 TAGE VON BOTTROP – DER LETZTE NEUE DEUTSCHE FILM** (1997), war sein in gewisser Weise auf den Kopf gestellter Fanbrief an Fassbinder. Schlingensief zufolge sollte der „letzte Neue Deutsche Film" eine deutsche Neufassung von Pasolinis **DIE 120 TAGE VON SODOM** werden, gefilmt auf Europas größter Baustelle am Potsdamer Platz, dem ehemaligen Niemandsland zwischen Ost- und Westberlin. So beginnt in Bottrop ein Regisseur namens Schlingensief ein Remake von **DIE 120 TAGE VON SODOM** mit einer Gruppe altgedienter Schauspieler zu drehen, darunter viele Fassbinder-Stars wie Margit Carstensen, Irm Hermann, Peter Kern, Udo Kier und Volker Spengler, von denen manche sich selbst spielen und die alle in früheren Schlingensief-Filmen aufgetreten sind. Schlingensief wird gefeuert, und es übernimmt ein anderer Regisseur, der jüngst den Bundesfilmpreis erhalten hat, das deutsche Äquivalent des Oscars. Dieser Ersatz-Filmemacher scheint Fassbinder zu sein, der 1982 starb, doch praktischerweise wiederauferstanden ist. „Fassbinder" wird von Mario Garzaner dargestellt, einem Schauspieler mit geistiger Behinderung – ein Kompliment an den verstorbenen Filmkünstler, da Schlingensief die derart Herausgeforderten als heilig und besonders betrachtete. Einmal versammelt, lösen sich Besetzung und Crew des Films innerhalb des Films nahezu umgehend wieder auf. Die Konkurrenz, Missgunst, Langeweile und sexuellen Gemeinheiten im Anschluss erinnern an das Auseinanderbröckeln der Dreharbeiten in **WARNUNG VOR EINER HEILIGEN NUTTE** (1971), Fassbinders eigener Komödie über das

Schlingensief did come to believe in the future of Africa, but not in the Western idea of the noble savage. Schlingensief, as **UNITED TRASH** attests, treated the African as an individual who may be as good or evil as any German. In Schlingensief's moral cosmology every person stands or falls on his or her own merits. This is certainly true of his attitude to the makers of the New German Cinema. He befriended Alexander Kluge and Werner Schroeter: he was not an enthusiast of Wim Wenders. The filmmaker he seemed to admire most was Rainer Werner Fassbinder. Schlingensief esteemed Fassbinder's public persona—fearless, rude, and articulate—and his extraordinary achievement of creating, in the face of constant criticism, an identifiable and original body of work with a revolving cast of superb actors and teams of superb technicians. Schlingensief shared Fassbinder's passion for Germany, and each filmmaker looked at contemporary German society with a gimlet eye. **THE 120 DAYS OF BOTTROP—THE LAST NEW GERMAN FILM** (1997), Schlingensief's last theatrical film, was his fan letter, somewhat inverted, to Fassbinder. According to Schlingensief the "last New German Film" was going to be a German remake of Pasolini's **SALÒ**, to be filmed within Europe's largest construction site, the former no-man's land between East and West Berlin, Potsdamer Platz. In **BOTTROP**, a director named Schlingensief is to begin filming a remake of **SALÒ** with a group of veteran actors, many of them Fassbinder stars, including **Margit Carstensen, Irm Hermann, Peter Kern, Udo Kier, and Volker Spengler**, some playing themselves, and all of whom actually appeared in earlier Schlingensief films. Schlingensief is fired and another director, a recent recipient of the National Film Prize, Germany's equivalent to the Oscar, takes over. This replacement filmmaker seems to be Fassbinder, who died in 1982, but is conveniently resurrected. "Fassbinder" is played by Mario Garzaner, an actor with a mental disability, a compliment to the late artist as Schlingensief considers those who are so challenged to be sacred and special. Once assembled, the cast and crew of the film within a film almost immediately disassemble, and the competition, jealousy, boredom, and sexual shenanigans that ensue are reminiscent of the disintegration of the film shoot in Fassbinder's own comedy about filmmaking, **BEWARE OF A HOLY WHORE** (1971), which stars Fassbinder as the director of the film within a film. In **BOTTROP**, however, Schlingensief does not play Schlingensief the director but an agent trying to raise money for the film within the film. Schlingensief shared the shooting of **BOTTROP** with Kurt Kren, the seminal Austrian avant-garde filmmaker who had recorded the activities of the Viennese Actionists before Schlingensief's birth, and whose career predated the establishment of the New German Cinema. The chaos on the **BOTTROP** set is more explicit than the subtle simmerings in Fassbinder's film. But the result is the same—chaos ensues and the film within a film is not completed. Therefore the "last New German Film" is yet to be made, and the New German Cinema continues to age, but not with Schlingensief.

Schlingensief the filmmaker quit cinema with **BOTTROP**, an appropriate move for a director who claimed to make the "last New German Film," but Schlingensief the artist continued to make films. Applying his talents

Filmemachen, in der er die Hauptrolle des Herstellungsleiters eines Films im Film spielt. In **BOTTROP** spielt Schlingensief jedoch nicht Schlingensief, den Regisseur, sondern einen Agenten, der innerhalb des Films Geld für den Film aufzutreiben sucht. Schlingensief teilte sich die Dreharbeiten von **BOTTROP** mit Kurt Kren, dem wegweisenden Avantgarde-Filmemacher aus Österreich, der noch vor Schlingensiefs Geburt die Aktivitäten der Wiener Aktionisten dokumentiert hatte und dessen Karriere der Entstehung des Neuen Deutschen Films zeitlich voranging. Das Durcheinander auf dem Filmset von **BOTTROP** ist unverhüllter als das subtile Schwelen in Fassbinders Film. Doch das Ergebnis ist dasselbe – es entsteht Chaos, und der Film im Film wird nicht fertiggestellt. Der „letzte Neue Deutsche Film" muss somit noch gedreht werden, und der Neue Deutsche Film altert weiter, doch ohne Schlingensief.

Mit **BOTTROP** ließ der Filmemacher Schlingensief das Kino hinter sich, ein angemessener Schritt für einen Regisseur, der behauptete, den „letzten Neuen Deutschen Film" zu drehen, doch der Künstler Schlingensief machte weiterhin Filme. Er richtete seine Begabung, bewegte Bilder zu schaffen, auf die Konzeption erweiterter Modelle von Theater, Oper und Installation, für die er die ausdrucksvollen Verstärkungen des Films nutzte. Er produzierte sogar ein sechsteiliges Fernsehprogramm als Antwort auf **DEUTSCHLAND SUCHT DEN SUPERSTAR**, einen damals äußerst populären TV-Talentwettbewerb. In Schlingensiefs Fassung waren die Kandidaten Bewohner des Berliner Tiele-Winckler-Hauses für geistig und körperlich Behinderte; zusätzlich zu den gesendeten Folgen kompilierte er

das Filmmaterial zu einem Video von Spielfilmlänge, **FREAKSTARS 3000** (2003). 2004 leitete Schlingensief seine nach Afrika gewandte, dem Film huldigende Inszenierung von Richard Wagners **PARSIFAL** in Bayreuth und kehrte zwei Jahre später nach Afrika zurück, um einen Experimentalfilm in Namibia zu drehen, **THE AFRICAN TWINTOWERS**, der zum Zeitpunkt seines Todes unvollendet blieb. Namibia war zwischen 1884 und 1914 eine deutsche Kolonie; während dieser Zeit wurde die Hälfte der einheimischen Bevölkerung ausgerottet, und für eine Weile war Heinrich Göring, Hermanns Vater, ihr Gouverneur: Es war gewiss fruchtbarer Boden für die allumfassende Vorstellungskraft Schlingensiefs, der einen Film über koloniale Schuld, den 11. September und den Heiligen Gral drehen wollte.

Der vollständigste Ausdruck von Schlingensiefs visionärer Idee für das Kino wurde zehn Monate nach seinem Tod, im August 2010, von seiner Witwe Aino Laberenz und der Kuratorin Susanne Gaensheimer umgesetzt. Damit geehrt, „Deutschlands Künstler" der Biennale in Venedig zu sein, begann Schlingensief Ideen für die Bespielung des Deutschen Pavillons in den Giardini zu entwickeln, einem ursprünglich 1909 errichteten monumentalen Gebäude, das 1938 vom Naziregime neu gestaltet wurde, um das Dritte Reich besser zu repräsentieren. Da Schlingensief die Planungen vor seinem Tod nicht abschließen konnte, entschieden Gaensheimer und Laberenz, ein bereits vorhandenes Werk zu zeigen: **EINE KIRCHE DER ANGST VOR DEM FREMDEN IN MIR**, ein Stück, das er erstmals bei der Ruhrtriennale 2008 aufgeführt hatte. Der Innenraum des Pavillons wurde dem ursprünglichen Bühnenbild entsprechend

for creating moving images, he conceived expanded versions of theater, opera, and installations using the powerful enhancements of motion pictures. He even produced a six-part television program in response to the German equivalent to **POP IDOL**, a highly popular TV talent competition at the time. The hopefuls in Schlingensief's version were residents of Berlin's Tiele-Winckler-Haus for the mentally and physically disabled, and in addition to the broadcast sequences he compiled the film material in a feature-length video, **FREAKSTARS 3000 (2003)**. In 2004 Schlingensief directed his African-oriented, film-inflected production of Richard Wagner's **PARSIFAL** in Bayreuth, and two years after that returned to Africa to shoot an experimental film in Namibia, **THE AFRICAN TWINTOWERS**, which remained unfinished at the time of his death. Namibia was a German colony between 1884 and 1914 during which time half the native population was exterminated and whose governor for a while was Heinrich Göring, Hermann's father: it was certainly fertile territory for the encyclopedic imagination of Schlingensief who wanted to make a film about colonial guilt, September 11, and the Holy Grail.

The fullest expression of Schlingensief's visionary idea for cinema was realized by **Aino Laberenz**, Schlingensief's widow, and curator **Susanne Gaensheimer**, ten months after Schlingensief's death in August 2010. Offered the honor of being "Germany's artist" at the Venice Biennale, Schlingensief started to develop his ideas for how to occupy the German Pavilion in the Giardini, a monumental building originally erected in 1909 and reconstructed by the Nazi government in 1938 better to present the "Third Reich." Since he could not complete his plans before his death, Gaensheimer and Laberenz decided to show an already existing work: **A CHURCH OF FEAR VS. THE ALIEN WITHIN**, a play that he had first presented at the Ruhrtriennale in 2008. The interior of the pavilion was, according to the original set design, reworked into a cathedral-like space reminiscent of Schlingensief's childhood church and occupied with hanging screens on which images of his biography were presented, richly and densely. The all-enveloping theatrical installation, at once sacred and profane, washed the viewer in the astringent spirit of Christoph Maria Schlingensief, a once maligned and marginalized filmmaker who elevated German cinema with a buoyant, celebratory, and healing outrageousness.

in einen kirchenähnlichen Raum umgestaltet, der an die Kirche aus Schlingensiefs Kindheit erinnerte und mit hängenden Leinwänden ausgestattet war, auf denen Bilder seiner Lebensgeschichte opulent und dicht präsentiert wurden. Die alles umhüllende theatralische Installation, heilig und profan zugleich, umspülte den Betrachter mit dem scharfen Geist des Christoph Maria Schlingensief, einem einst geschmähten und marginalisierten Filmemacher, der den deutschen Film mit einer heiteren, feierlichen und heilsamen Zügellosigkeit erhöhte.

Alle Bezugnahmen auf Schlingensiefs eigene Äußerungen sind den folgenden zwei Primärquellen entnommen:
a) *Christoph Schlingensief und seine Filme, Interview, Kurzfilme*, DVD, Filmgalerie 451, 2005 (Interview: Frieder Schlaich, Kamera: Elfi Mikesch, Schnitt: Robert Kummer).
b) Christoph Schlingensief, *Ich weiß, ich war's*, hrsg. v. Aino Laberenz, Köln: Kiepenheuer & Witsch 2012.

All references to Schlingensief's own words come from one of two primary sources:
a) *Christoph Schlingensief und seine Filme, Interview, Kurzfilme*, DVD published in 2005 by Filmgalerie 451; interview by Frieder Schlaich, camera by Elfi Mikesch, edited by Robert Kummer.
b) *Ich weiß, ich war's*, book published in 2012 by Kiepenheuer & Witsch, Cologne; Schlingensief's voice and writings, edited by Aino Laberenz.

Elfriede Jelinek

DER SCHRECKEN DER VEREINIGUNG

Ich grüble immer noch über Christoph Schlingensief nach, den ich bewundert und verehrt, ja geliebt habe. Er war einer, der viele war, so vielschichtig wie sein Werk, das sich als etwas meldete, hinter dem immer etwas anderes stand, ein Dahinter eines Dahinters, und der Zusammenhang all der Erscheinungen, mit denen der Künstler sich beschäftigt hat, die Beziehung zwischen den Erscheinungen, die er ja selbst hervorgebracht hatte (er hat den Animatographen erfunden, etwas, das sich dreht und dauernd solche Erscheinungen ausspuckt, die er vorher gefressen hat, sonst wären sie ja nicht da, aber ihr Hervorholen, im Wissen, daß da eben immer etwas, und immer etwas Neues, das kommt und geht, dahintersteckt, ist das Eigentliche, das Holen und wieder Verschwindenlassen, damit etwas Neues geholt werden und wieder vergehen kann), all diese Verknüpfungen und Verbindungsstücke verweisen auf etwas Drittes, und das ist das, wovon dann nicht gesprochen wird, auch wenn es gezeigt wird. Oder soll man sagen: Indem es gezeigt und dann seines Ortes wieder verwiesen wird, und im Weggewiesenwerden, weil etwas anderes auch noch drankommen möchte, entsteht die Erscheinung, auf der Bühne, im Film, am Animatographen. Die Dinge erscheinen eben nicht nur dort, sie werden von dort auch wieder verwiesen, und zwar damit sie dann auf etwas anderes verweisen können, denn das Wort verweisen ist eben mehrfachdeutig, mehrdeutig. Ihr Medium, das, was man ihnen, den Erscheinungen, also dem Nichts, zugewiesen hat, um sich zu zeigen, ist ebenfalls in

Fluß (nicht von ungefähr wird ja der Zusammenhang von Christophs Arbeit mit Fluxus, mit dem Situationismus, vor allem, was seine politischen Aktionen betrifft, immer hervorgehoben), Fluß auf Fluß, dann: Fluß im Fluß, und wenn sie zusammenfließen, kann man nicht mehr sagen, woher welches Wasser kommt, das uns rührt, man kann also nicht sagen, wo es herrührt, nachdem einige Male fest umgerührt worden ist. Es vermischt sich das, was sich nicht fassen läßt. Wenn man den Unterschied zwischen dem Wesen und seinem Erscheinen betonen will, so nennt man die Erscheinung eine: bloße. Die Erscheinung als bloßer Schein. Aber bei Schlingensief war diese Degradierung wirkungslos, indem er das Bloße, auch das Verschwinden, auch schließlich sein eigenes, als das eigentliche Wesen seiner Kunst kenntlich gemacht hat.

Wenn ich jetzt zu meiner Frage zurückkomme, wieso wir so viel und gleichzeitig so wenig miteinander zu tun hatten, denn ich als Konsumentin konnte das, was da erschienen und wieder verschwunden ist, Menschen und Menschenmaterial, buchstäblich!, Mengen von Menschen, die auf der Bühne daherschwankten wie überladene Lastfahrzeuge, anstarren, bewundern, er aber konnte nichts mit meinen Texten anfangen, auch wenn er sie manchmal in sehr kleinen Dosen verwendet hat, dann hat das, glaube ich, mit diesem geradezu zwanghaften Herbeiholen und wieder Wegräumen zu tun (das ja oft ein Wegstoßen ist! Ein Wegstoßen im Herbeiholen, so habe ich unsere Zusammenarbeit, die nie eine war, empfunden. Ich sehe ihn noch, wie er in meiner Wohnung Skizzen über Skizzen hingeworfen hat, um mir zu zeigen, wie er sich diese Animatographen-Erscheinungen plus zusätzliche Erscheinungen, plus nur projizierte Erscheinungen, die auch einmal Leben waren etc., wie er sich das alles vorgestellt hat, wie er das alles zusammenbringen, zusammenzwingen mußte!, egal, ob es zusammenkommen wollte oder nicht, er hat es ganz genau gewußt, und da war kein Platz für anderes). Er hat, vielleicht nicht sich selbst, aber mir damit bewiesen, daß das, was er erreichen wollte, mit meinen Texten nicht möglich war. Daß ich im wahrsten Sinn des Wortes: überflüssig war. Daß unser beider Willen nicht zusammenging und auch nicht zusammengebracht werden konnte (nicht horror vacui, sondern Angst vor einer, jeder Vereinigung, es lag in der Natur der Sache, daß die Vektoren auseinanderstreben mußten, sogar dann, wenn sie scheinbar zusammengehörten), da stand ich nun, ich armes Tor, durch das alles durchging, nur um dann wirklich durchzugehen und abzuhauen, da stand ich also inmitten meiner Textgier, etwas Vollständiges zu schaffen, das dann da ist, auch wenn es vieles offenläßt, und hatte nichts mehr; und dort saß er und riß all die Dinge an sich, die mit mir durchgegangen und verschwunden waren, aber das waren ja gar nicht meine!, er saß also da in seinem Wunsch: möglichst viel von möglichst allem!, und vielleicht das Alles, das er selbstgemacht hatte, dann auch noch dazu; von überallher hat er es genommen, nur meins war schon ab mit der Post, weggeschickt, aber nicht mit ordentlicher Adressangabe abgeschickt. Sein Stück, das dann „Mea Culpa" hieß und seine Erkrankung zum Thema hatte: Er hat sich auf seine Krankheit, also auf etwas, das den Körper

zerfrißt, zerstört, auflöst, gestürzt, in aller entsetzlichen Verzweiflung, die ich mir gar nicht vorstellen kann und will, und er hat etwas aus Fragmenten, Zitaten, Textfetzen vieler Autoren, Philosophen, Theoretiker zusammengefügt, von dem er wußte, daß er es zusammenzwingen konnte, ja mußte!, auch das, was nicht zusammengehört und nie zusammengehört hat, das hat er zusammengezwungen, sonst würde er selbst sich auflösen, noch vor der Zeit, in der noch Zeit war, es zu holen und eben: zu zeigen. Ich habe damals ja, auf seinen Wunsch hin (und er hatte mir Aufzeichnungen aus dem Krankenhaus, die naturgemäß schon zerfetzt und fragmentiert waren, wie es eben geschieht, wenn ein Mensch aus der Narkose aufwacht, und es fehlt ihm ein Teil seines Körpers, den er noch gebraucht hätte, zur Verfügung gestellt), auch ein Stück geschrieben: „Tod-krank.Doc", und er konnte es nicht verwenden und nicht verwerten, gar nichts davon (nein, ich glaube: einen Satz oder so hat er schon genommen, der dann so dastand, ich finde ihn gar nicht im Textkonvolut, aber angeblich soll er da sein, es ist aber egal, denn dahinter warten schon Trauer und Verzweiflung auf ihren Auftritt, bereit, auf den Animatographen aufzuspringen, sich zu zeigen und dann wieder zu verschwinden, noch ein einziges Mal zu verschwinden, nachdem sie schon mehrmals verschwunden waren, denn daß sie verschwinden können, zeigt, daß sie noch DA waren, vorhin noch waren sie da!). Er konnte nichts Vollständiges ertragen, denke ich mir, als würden zwei verschiedene Formen von Gier einander gegenseitig auffressen. So wie ich in meinem hechelnden (lebendigen!, das ist es, glaube ich), nie nachlassenden Verlangen nach einem Textkörper, der alles umschließen sollte, auch Christoph selbst natürlich, alles, über das ich verfügen konnte und das möglichst fugenlos zusammengepaßt werden sollte (und was nicht paßt, wird passend gemacht! Die Lebenden können das, die können ja noch alles), bis ein handlicher, prall gefüllter Müllsack fertig zum Entsorgen da lehnte, sobald ich also etwas zusammengebracht hatte (natürlich ohne es wirklich zusammenzubringen!), das auch zusammengehören sollte (das dann sowieso gleich wieder zusammengebrochen wäre), konnte Christoph diesen fertig zusammengebastelten Textkörper schon nicht mehr ertragen. Die Entsorgung war meine Sorge, er hatte andere Sorgen. Was bei mir also die Gier nach einem Textkörper war, das war bei ihm — das ist meine armselige These, ich weiß es nicht, ich weiß nichts, ich kann mir einen, der so lebendig ist, aber wahrscheinlich sterben wird (damals war das noch nicht sicher), nicht vorstellen — also seine Gier, das scheint mir jetzt klar, muß aber auch nicht stimmen, was stimmt denn schon!, das war bei ihm die Gier nach KEINEM Textkörper. In diese Richtung ist sie marschiert, die Gier: nicht etwas haben, sondern etwas zeigen zu müssen, etwas vorweisen zu können, egal, ob man überhaupt noch etwas hat. Da ist keine Zeit mehr nachzuschauen. Solang man zeigen kann, ist man. Dieses Vollständige meines Versuchens, nein, dieser Versuch nach Vollständigkeit, der ja auch von mir nicht zu erreichen war, fiel in diesen Wunsch von Christoph, keinen Körper zu haben, um seinen Körper behalten zu dürfen, nicht in eins, das nicht, sondern: auseinander. Das war unsere Zusammenarbeit, die eigentlich nie stattgefunden hat: ein Auseinanderfallen. Eine Auseinanderarbeit. Etwas hat sich dann ganz woanders materialisiert, ich weiß nicht wo, und ich weiß nicht als was. Aber es war da. Vielleicht aber auch nicht.

Elfriede Jelinek

THE TERROR OF FUSION

I still keep thinking about Christoph Schlingensief, whom I admired, adored, and, yes, loved. He was one who was many, as many-layered as his work, which presented itself as something with something always behind it, a behind behind the behind, and the connection between all the phenomena the artist dealt with, the relationship between the phenomena he produced himself (he invented the Animatograph, something that keeps turning and spitting out the phenomena it devoured earlier, or else they wouldn't be here; but bringing them out, knowing that behind them there always is something else, and what is coming and going is always something and that is what it is all about: this process of getting it out and letting it go again, so that something new can be brought out and shown out again), all those links and connections point to a third phenomenon that is not talked about even as it is shown. Or should

one say: By showing it and then showing it out again and by being moved in and then moved out again—this being removed, because something else also wants to have a turn, produces the phenomena on stage, on film, and on the Animatograph. Things don't just appear there, they are also moved out again, so they can give way to something else, because one word opens up multiple ways to multiplex meanings. The medium assigned to those appearances so they can show themselves out of nowhere is also in flux (not without reason the connection of Christoph's work — especially his political actions — to Fluxus, to Situationism, has always been emphasized), stream after stream, then stream within stream, and once they have flowed together one can't tell which water came from where, moving us, after a lot of stuff had been set in motion. If one wants to emphasize the essence and its apparent presence,

one calls it "nothing but," the presence being nothing but an appearance. But with **Schlingensief** this degradation was ineffective as he made us recognize that disappearing, finally his own, was the real essence of his art.

Getting back to my question, why we had so much and at the same time so little to do with each other: **B**ecause I as a consumer could stare at, admire, all that kept appearing and disappearing, humans and human material, literally the stuff that dreams are made on, weaving across the stage like overloaded trucks; while he didn't know what to do with my texts, and even when he used them occasionally in small doses, I think it had to do with this kind of compulsive bringing out and putting away again (which often is a pushing away! **A** pushing away in bringing it out, this is how I perceived our collaboration, which never was one. I can still see him in my home, how he turned out sketch after sketch to show me those appearances in his **A**nimatograph plus additional appearances, plus only projected appearances, which also were alive once etc.; how he imagined it all, how he had to bring it all together, force it together!, irrespective of whether it wanted to come together, he knew exactly how, and there was no room for other things). **T**hus he proved, perhaps not to himself but to me, that what he wanted to accomplish was not possible with my texts. **T**hat I was superfluous in the most literal sense of the word. **T**hat both our wills didn't come together, nor could they be brought together (not horror vacui, but rather fear of fusion, any sort of fusion, it was in the nature of things that the

vectors had to diverge, even as they seemed to belong together), so there I stood, open-mouthed, and everything running through and away from me; so there I stood, always hungry for the text, for creating something that's complete, that's there, even if it left many things open, and I had nothing left; and there he sat and grabbed all the things which ran away from me and disappeared, but they weren't mine at all!; so there he sat with his wish: as much as possible of everything!, and then all the things he made himself; he took everything from everything, only mine was already in the mail, sent without a proper address. **H**is piece titled Mea Culpa dealt with his illness: **H**e threw himself on his illness, that is, on something that devoured, destroyed, dissolved his body, with a kind of horrible despair I cannot and do not want to even imagine, and he put something together from fragments, quotes, scraps of texts from many authors, philosophers, theorists, knowing he could force together everything, which didn't belong together and never did, he had to do it: force it together, or else he himself would dissolve even before the time there still was time to get it all, that is: to show it. **F**ollowing his wish, I wrote a play for him at that time (he had given me notes he made in the hospital, those were already bits and pieces, fragments, the way it happens when someone wakes up from anesthesia, and he is missing a part of his body which he still needed), titled: death-ill.doc (Tod-krank.doc), and he couldn't use, let alone produce any of it (no, I think: **H**e did take one sentence or so, it was there somewhere, I couldn't even find it in the script, but

it's supposed to be there, though it doesn't matter anyway, because grief and despair were already waiting behind it, ready for their entrance, ready to jump onto the Animatograph to show themselves and then to disappear again, to disappear one last time after they had disappeared several times before, because the fact that they **CAN** disappear shows that they are still **THERE**, earlier they were still there!). He couldn't bear anything completed, I think, as if two forms of hunger were devouring each other. Just like myself in my panting (living!, that's it, I think), never-ending desire for a body of text that should encompass everything, including Christoph, of course, with everything at my disposal and all of it fitted together as seamlessly as possible (and whatever didn't fit was made to fit! The living can do that, they still can do everything), until a handy, overstuffed trash bag was leaning there, ready to be disposed of; well, then, as soon as I got it all together (without really getting anywhere close, of course!), which was supposed to belong together (which would have instantly collapsed anyway), Christoph couldn't stand this pieced-together body of text. Disposing of it was my problem, he had other problems. So that my desire for a body of text was his desire — and that's my pitiful thesis, I don't know, I know nothing, I couldn't imagine someone so much alive likely to die soon (that wasn't yet clear at that time) — well, then, was his desire, so much seems clear to me now, but it might not be right, what's ever right, anyway!, with him it was the desire for **NO** body of text. That's the direction his hunger marched in: not for having something, but for having to show something, to be able to produce something even if one didn't have anything anymore. There was no more time to check. As long as one can still show, one is. The completeness of my attempt, no, the attempt at completeness, which couldn't be achieved and Christoph's desire not to have a body in order to keep his body did not come together but rather: apart. This was our collaboration, which actually never happened: a coming apart. A dis-laboration. Something did materialize elsewhere, I don't know where, and I don't know as what. But it was there. Though maybe not.

Franziska Schößler

VERLETZENDE BILDER:
CHRISTOPH SCHLINGENSIEFS REISE IN DEN EIGENEN TERROR

Christoph Schlingensiefs Œuvre zeichnet sich durch ein seriell generiertes Bildprogramm diaphanischer Überlagerungen aus, das im Anschluss an Avantgarde-Regisseure wie Kurt Kren und Alexander Kluge auf die Verstörung der Zuschauer/innen zielt. Denn seine Überblendungen fungieren als fragmentierte Spiegel, die keine geschlossenen

Oberflächen präsentieren, sondern blinde Flecke in das Spiegelbild (der Zuschauer/innen) eintragen. Schlingensiefs Bilder perforieren im Sinne der bretonschen Definition des surrealistischen Kunstwerks – dieses bestehe darin, in die Masse zu schießen – die Identitätskonstruktionen der Zuschauer/innen, lassen die Grenze zwischen Subjekt und Abjekt (dem Müll, dem Ausgegrenzten, der Ausscheidung) kollabieren und enthüllen die menschliche Verwundbarkeit (als Sterblichkeit). Die Bilder setzen die Reise ins Innere („ins Schwein"), in den persönlichen Terror und das eigene Unheimliche, „das Fremde in mir", gegen die schönen Oberflächen und Identitätsfiktionen, die den Menschen regierbar machen – deshalb ist Schlingensiefs Bildprogramm Bestandteil eines politischen Projekts, das die Angst im Inneren (als Bedingung der Möglichkeit von Autonomie) sucht, nicht aber im Außen (als Voraussetzung von Regierbarkeit).

Im Folgenden wird an drei Stationen der künstlerischen Passio von Christoph Schlingensief Halt gemacht. Der Weg führt von den medialen Störbildern in **BITTE LIEBT ÖSTERREICH** zum diaphanischen Verfahren in **ATTABAMBI-PORNOLAND** bis hin zu den Geister- und Tierbildern in **MEA CULPA**, denen die Grenze des Menschlichen eingeschrieben ist.

Prolog:

STÖRBILDER IN BITTE LIEBT ÖSTERREICH

Schlingensiefs Aktionen der 1990er Jahre, also Spektakel wie BITTE LIEBT ÖSTERREICH und CHANCE 2000, bedienen sich der Verkörperung und Visualisierung, um die abstrakte politische Rede (beispielsweise den Slogan „Ausländer raus!") in liminalen Bildern zu konkretisieren,[1] ungenießbar zu machen und die Evidenzeffekte des Visuellen[2] zu stören: „Bilder zu allem, was schon lange ansteht und sich breitmacht",[3] so lautet das Programm. Die Visualisierung nimmt die politische Sprache beim Wort, zertrümmert ihre Metaphern[4] und verweist auf die Auslassungen der politischen Bildpraxis. Schlingensiefs Aktion BITTE LIEBT ÖSTERREICH generiert Bilder, die im Sinne von Roland Barthes ein „punctum" besitzen, das heißt Störung, Unreinheit sowie Heterogenität produzieren[5] und verletzen können – das „punctum" schießt „wie ein Pfeil aus seinem Zusammenhang hervor, um mich zu durchbohren"[6], und produziert ein „Mehr an Sichtbarem".[7] Die Versuchsanordnung, der Einschluss Fremder in Lagern, die an den (Austro-) Faschismus erinnern, lässt die Teilnehmer/innen auf dem Opernplatz tatsächlich zuweilen unter Schmerzen zusammenbrechen, wie der Film von Paul Poet[8] dokumentiert – Schlingensief erinnert

in diesem Zusammenhang ausdrücklich an den Surrealisten André Breton.

Als Schlingensief das provokante Schild „Ausländer raus" auf dem Container enthüllt, fordert er die Touristen (als gewünschte Fremde) auf, zu fotografieren und die sichtbar gemachte Geste des Ausschlusses zu multiplizieren. Diese Fotografien sind subversiv und affirmativ zugleich, denn sie durchbrechen die Selbstdarstellung Österreichs und machen doch lediglich den politischen Konsens sichtbar. Die Installation lässt auf diese Weise aktivierende Bilder (der Verletzung) entstehen – nach Barthes garantiert das „punctum" die Beteiligung des Betrachters: „[...] die Lektüre des PUNCTUM (des ‚getroffenen' Photos, wenn man so sagen kann) ist [...] kurz und aktiv zugleich, geduckt wie ein Raubtier vor dem Sprung."[9] Schlingensief bezeichnet die Wiener Medieninstallation entsprechend als „Bildstörungsmaschine" und die liminalen Bilder als Orte, an denen die Systeme zu tanzen beginnen, weil sich die Kraftfelder gegenseitig stören und sinnstiftende Rahmungen aufgelöst werden.[10] Schlingensief beschreibt den Container zudem als Medium, das aus der Distanz heraustritt und die Zuschauer/innen in ihren eigenen Film integriert. Der Container auf dem Wiener Opernplatz sei eigentlich leer und fungiere als Screen, der kollektive Befindlichkeiten sichtbar mache, wie Schlingensief in einem turbulenten Interview im ORF am 13. Juni 2000 erklärt: „Das, was wir machen, ist eine Selbstprovokation – eine leere Fläche, auf die projizieren Sie Ihr Bild drauf – Ihren Film –, und Sie haben pausenlos das Problem, dass sich die Bilder gegen Sie selbst kehren."[11] Die Akteure auf dem Wiener Opernplatz produzieren also ihren eigenen (verletzenden) Film über Traumata. Die

Verstörung der Teilnehmenden ist Resultat ihres eigenen „Fremden", ihrer Reise in die Abgründe des Selbst und die verdrängte Vergangenheit, zu den untoten Gespenstern des Nationalsozialismus, die Schlingensief (auch als Teil seiner magischen Autobiografie) exorzistisch beschwört.[12]

DER WIENER AKTIONISMUS IN ATTABAMBI-PORNOLAND

Schlingensief hat sich für diese „Reisen ins Innere" wiederholt auf die Materialaktionen der Wiener Aktionisten bezogen, beispielsweise in KÜHNEN '94 und in der BAMBILAND-Serie.[13] Er rearrangiert die gewaltvollen avantgardistischen Happenings einer Gruppe, die sich dezidiert gegen die Verdrängung des Austrofaschismus richtet und das Ausgegrenzte, den Müll, die „Versumpfung" des Körpers und die Kastration (als Angriff auf die Ikone der Macht) in Szene setzt. Im Anschluss an ein psychoanalytisches Modell sollen die individuelle Sublimation sowie die staatliche Repression durch den Exzess überwunden werden. Insbesondere mit Günter Brus und Rudolf Schwarzkogler, deren Aktionen noch in MEA CULPA als Readymades eingespielt werden, sind Künstler benannt, die Medien kombinieren und transformieren –

stilllebenartige Kompositionen und pantomimische Filmsequenzen verfremden den Körper und zeigen ihn als verletzten, gefolterten – und auf diese Weise die Verdrängung des Faschismus in der österreichischen Gesellschaft der 1960er Jahre zum Gegenstand machen.[14] Politische Kunst ist mithin Körperarbeit, abstrakte Gewalt wird in die fluiden, ungerahmten Bilder schmerzender und verstümmelter Leiber übersetzt.

Der Wiener Aktionismus spielt auch in dem Zyklus BAMBILAND eine zentrale Rolle – Elfriede Jelineks Neologismus für die „Verplüschung" der medialen Gesellschaft in der Zeit des Irakkrieges. Schlingensief inszeniert 2003 ATTA ATTA – DIE KUNST IST AUSGEBROCHEN und BAMBILAND, Theaterabende, die sich in seriellen Selbstzitaten auf Jelineks Vorlage beziehen, allerdings eher als kongeniale Übersetzung zu bezeichnen sind. 2004 folgt die Produktion ATTABAMBI-PORNOLAND, die Jelineks Monologe IRM SAGT und MARGIT SAGT aus BABEL intermedial umspielt. Alle drei Abende, die auf die apokalyptischen Medienszenarien nach dem 11. September 2001 und die sich anschließenden Kunstdebatten (rund um Stockhausens Äußerung über die einstürzenden Twin Towers als Kunstwerk) reagieren, gehören zu dem am 20. März 2003 gegründeten Projekt CHURCH OF FEAR, das den Terror im Ich sucht, nicht in der medialen Inszenierung von Bildern des Bösen.

ATTAMBAMBI-PORNOLAND, das mit wuchernden filmischen Übermalungen der gesamten Bühne arbeitet (sehr viel stärker als die vorangegangenen zwei Produktionen), besteht aus einem Set an Referenzen, die Schlingensief auf unterschiedlichen medialen Ebenen – Musik, Bild und Sprache – kombiniert. Eingespielt werden mit großer Regelmäßigkeit und im Vorgriff auf Schlingensiefs Bayreuth-Inszenierung Musik und Szenen aus dem Bühnenweihfestspiel PARSIFAL und der GÖTTERDÄMMERUNG. Gleichzeitig wiederholen die projizierten Filme sowie die theatralen Vorgänge die Performances von Joseph Beuys und der Wiener Aktionisten – Günter Brus, Hermann Nitsch und andere werden explizit benannt. Die Schauspieler/innen sprechen zudem kurze Textpartien aus Jelineks BABEL, ebenfalls in Wiederholung. Der Abend folgt einer seriellen Kombinatorik, die Zeit- und Raumeinheiten auflöst und eine „andere Zeit" spürbar werden lässt. Die Serie (als avantgardistisches Verfahren) stellt die bürgerlichen Mythen des Originals und einer kontinuierlichen Geschichte infrage.

Jelineks Monologe umkreisen die Phallusidolatrie des Kriegs, der Pornografie und der Religion und beschwören als ihre Kehrseite die Kastration(-sangst);[15] ATTABAMBI-PORNOLAND stellt entsprechend Körperaktionen der Wiener Künstler/innen nach, allen voran die auf das Genital konzentrierten Aktionen von Nitsch (wie die 8. Aktion vom 22. Januar 1965)[16] und die Verstümmelungen von Schwarzkogler – während der 6. Aktion beispielsweise ist Schwarzkogler mit Mullbinden bandagiert und Elektrodrähten verschnürt; sein Penis ist mit Farb- und Blutspuren bedeckt als Vorstufe der Kastration.[17] Durch die Filme in ATTABAMBI-PORNOLAND geistert zudem eine am ganzen Körper bandagierte Figur, die aus Schwarzkoglers 3. Aktion (Sommer 1965) stammt.[18] Die so zitierte Aktionskunst stellt mit ihren Angriffen auf den integralen Körper und der Suche nach „Enthemmungsekstasen" und „Abreaktionsereignissen", nach Rausch und dem „Erleben dionysischer Triebdurchbrüche",[19] die sich vielfach gegen den Phallus (als Ausdruck der symbolischen Ordnung) richten, die Deckgeschichten und Verdrängungen der österreichischen Nachkriegsgesellschaft infrage. Diese Kunst lässt – auch das demonstriert Schlingensiefs Reenactment – durch die Gewalt gegen den Körper das Trauma der Folter und des Kriegs spürbar werden; Avantgarde und Krieg treffen sich in der Aggression.[20]

Die Sound- und Bildprogramme überlagern die (Wiener) Aktionen vielfach mit Wagner-Kompositionen und umkreisen den Mythos von Telephos, vom Speer, der die Wunde wieder schließt, die er schlug (PARSIFAL). Auf der Leinwand sind wiederholt der bandagierte Schmerzensmann sowie ein blutender (bemalter) Körper zu sehen, der durch filmische Schnitte, Nahaufnahmen, körnige Bildoberflächen und Einfärbungen in seine Bestandteile aufgelöst wird. Auch Schlingensiefs Kamera imitiert (wie die von Kren) das Action-Painting und zersetzt die Körper in abstrakte Bilder.[21] An anderer Stelle zeigen die Filmbilder eine auf den Penis zentrierte Aktion: Die zum Teil opulenten Körper werden durch Farben – Brus verwendete umgekehrt Blut als Farbe – verändert und eine Kastration inszeniert; zwei Beobachter (Carstensen und Schlingensief) lachen rauschhaft im Angesicht des geschundenen Körpers, worauf eine Kopulations- und Defäkationsszene folgt – eine der Vorlieben der Aktionisten, wie der berühmte Kurzfilm 16/1967 20. SEPTEMBER auf drastische Weise verdeutlicht. Diese Bilder sind mit Zitaten aus Jelineks BAMBILAND unterlegt, die davon sprechen, dass wir Gefühle nurmehr durch das Bambi als Ausdruck

einer infantilisierten Bildwelt erreichen. Die fluiden, collagierten und überblendeten Filmbilder, die Pornografie und Schmerz, Lust und Folter engführen, konterkarieren diese Feststellung und lassen den Schock, das Unheimliche der aktionistischen Körperbearbeitung erfahrbar werden. Sie münden in eine Kamerafahrt in das Innere des Körpers, in den Schlund – der Weg geht nach Innen, in das „Schwein im Selbst", das im Anschluss an die filmisch präsentierte Geburt eines Schweins die Bühne leibhaft betritt. Diese Bilder werden mit Wagners GÖTTERDÄMMERUNG unterlegt, so dass Schlingensief auch hier die Sehnsucht nach Erlösung aufruft – die der Avantgarde wie die Wagners.[22] Die Forschung hat den Bezug der Wiener Aktionisten zum Katholizismus hervorgehoben, der in Wagners Schriften wie Opern ebenfalls eine zentrale Rolle spielt. Schlingensief selbst bietet in ATTABAMBI-PORNOLAND ironischerweise einen „Erste-Hilfe-Koffer der Erlösung" an und erhebt die Pornografie zum Erlösungsprinzip.

Die eingeblendeten Filme und die Aktionen auf Schlingensiefs Bühne nehmen insgesamt eine Materialisierung des Körpers vor, wie sie auch die Wiener Aktionisten anstrebten, eine Entfunktionalisierung und Anverwandlung an Dinge, die als Verweigerung an die normierte Waren- und Medienwelt sowie den Staat und seinen Funktionalismus verstanden werden kann. „Der materialisierte Mensch als das entzweckte, entmoralisierte, entzivilisierte, entpsychologisierte, entkodierte Wesen, scheint der Repression über tradierte Bedeutungen und Ideen entgehen zu können."[23] Schlingensiefs intermediale Bühnenanordnungen generieren durch diese Materialisation (als Entmenschlichung) verletzende Bilder und perforieren die Grenzen zwischen Innen und Außen. Diese Bilder ziehen die Betrachter/innen trotz ihrer visuellen Distanz in Mitleidenschaft, weil sie den „ganzen Spiegel" verweigern – durch die Überblendungen, die ständige Bewegung, die Assoziationsfülle und Undeutlichkeiten. Sie eröffnen Spielräume für ein projektives Sehen, das die verdrängten Triebe freisetzt. Schlingensief selbst beschreibt sein Bildprogramm bezeichnenderweise als „Schütteln" der Zuschauer/innen: „Da muss man die Leute schütteln. Das Schütteln soll dazu führen, dass die Bilder im Kopf langsam frei werden, dass aber auch der Körper wieder freier wird."[24]

Doch der Künstler stellt den Wiener Aktionismus nicht nur nach, sondern unterzieht ihn (wie die avantgardistische Tradition insgesamt) einer Revision, die der politisch-künstlerischen Analyse des 11. September 2001 dient. Denn der Abend verdeutlicht (auch durch seine Jelinek-Bezüge), dass die fundamentale Geste, die den islamistischen Terrorismus so bedrohlich erscheinen lässt, die Opferung der Selbstmordattentäter und die Sehnsucht nach dem Paradies, einem westlichen Kunstmythos entspricht und in der Erlösungssehnsucht Wagners ebenso präsent ist wie in den auratisierenden Geniegesten der Avantgardisten.[25] Stilisieren sich diese im Anschluss an die Romantik (die den Künstler zur Christusfigur und zum stellvertretend Leidenden erhebt) zu Märtyrern, wird insbesondere Beuys die Selbstwahrnehmung als gottgleicher Künstler attestiert und unterstreicht Jelinek in dem Monolog MARGIT SAGT den Opfergestus der christlichen Marienikone, so zeichnen sich westliche Kunst und Religion durch die gleiche Geste der Opferung, des Märtyrertums und der Demonstration der Wunde aus, wie sie die Attentäter an den Tag legen. Brus beispielsweise imitiert in seinen autoaggressiven Selbstverletzungen das christliche Opfer (um es zu überschreiten); er „verkörpert nackt, kahl rasiert und verletzt die christliche Metapher vom geschundenen Menschen".[26]

Schlingensief hebt mithin den Clash of Cultures auf, indem das Fremde (die Opferung) als Vertrautes erscheint, und zwar in der avantgardistischen Kunst wie der christlichen Religion. Die Selbstauratisierung zum Opfer, die Materialisierung zum verwundeten Körper – als (verschobene) Imitation christlicher Bildwelten – entspricht der Haltung der Selbstmordattentäter. Das Bildprogramm Schlingensiefs stellt also die Grenzziehungen zwischen den Kulturen ebenso infrage wie die zwischen Subjekt und Abjekt, Innen und Außen.[27] Und sein Reenactment (der Wiener Aktionisten) dementiert eine lineare Geschichte, um so den eigenen (historischen) Ort zu markieren, denn erst das Zerbrechen der historischen Kontinuität bringt die verdrängten Gespenster zum Vorschein.

Epilog:

GESPENSTER, TIERE UND DIE GRENZEN DES MENSCHLICHEN IN MEA CULPA

In seinen letzten Produktionen trägt Schlingensief das eigene Sterben in die

ästhetischen Oberflächen ein. Die „ReadyMadeOper" *MEA CULPA* führt das Wissen darum fort, dass das Subjekt gespalten und das Fremde in mir ist, so dass Subjekt- und Objektpositionen getauscht werden können. Ähnlich wie in Jelineks Text *TOD-KRANK.DOC*, der an sich Vorlage sein sollte, ist es die Krankheit, die nicht „enttäuscht" oder, wie es bei Schlingensief heißt, nicht „gekränkt" werden darf. Der Krebs wird deshalb in der Produktion *MEA CULPA*, die zum großen Teil die Bayreuther *PARSIFAL*-Inszenierung nachstellt, zur begehbaren Skulptur, zu einem soliden Objekt, in das sich der Kranke „inkorporiert"; Innen und Außen wechseln ihre Plätze.

Auch das diaphane Bildprogramm wird mit Akzentverschiebungen fortgeführt: Die Überblendungen von Film und Bühnenraum haben in *MEA CULPA* zur Folge, dass zwischen Zwei- und Dreidimensionalität fließende Übergänge entstehen, dass der konkrete, solide Raum in seiner Plastizität verschwindet und einem imaginär-geisterhaften flachen Bild weicht (dem gleichwohl der Raum einbeschrieben bleibt) – eine Gespensterästhetik, der im Kontext der Todesthematik besondere Signifikanz zukommt. Die Akteure auf der Bühne können sich jederzeit in Gespenster verwandeln und in neuen skulpturalen Konstellationen, vereint mit anderen Bühnenelementen, mit Gegenständen und Tieren, erscheinen – die Materialisationen beziehungsweise Metamorphosen überschreiten die Grenzen des Menschlichen. Die diaphane Gespensterästhetik ist in *MEA CULPA* mithin dem Sterben genuin, das alle Figuren jederzeit anfallen kann – in der Medientheorie sind Film und Fotografie entsprechend eng mit dem Tod und dem Gespensterhaften

assoziiert. Diese Idee unterstreicht *MEA CULPA*, wenn mit einem historischen Index versehene Schwarzweißfilme eingeblendet werden, die den Memorialaspekt des Mediums betonen. Die Projektion eines avantgardistischen Schleiertanzes auf die Bühnentotale suggeriert beispielsweise das Erscheinen / Verschwinden von Psyche, der Seele. Schlingensiefs Bildkonzept, das als Angriff auf das identitäre Subjekt und seine Deckgeschichten gelesen werden kann, durchzieht das gesamte Œuvre, die Installationen, die partizipativen Projekte, die Theaterabende und die Opern. Es zersetzt nicht nur das spekulare Identitätsphantasma (der Zuschauer / innen), sondern produziert aus dem neu gewonnenen „Material" soziale Skulpturen. Die Integration der Bühnenakteure in die filmischen Projektionen führt zu skulpturalen

Neuordnungen mit Menschen, Dingen und Tieren. Wenn sich die zwergenhaften Figuren in das monumentale Filmbild einer Seehundpopulation einpassen – seit *THE AFRICAN TWINTOWERS* ein beliebtes Motiv –, ist die Grenze zwischen Zwei- und Dreidimensionalität, Skulptur und Bild, Tier und Mensch aufgehoben; Beuys hatte propagiert, dass die Universalisierung der Kunst vor dem Tier nicht haltmachen dürfe. Die Projektionen entwirklichen die Bühnengestalten, arrangieren sie jedoch zu neuartigen sozialen Skulpturen, die die Grenze des Menschlichen in die diaphanischen Bilder eintragen.

1 Vgl. dazu Franziska Schößler, „Wahlverwandtschaften: Der Surrealismus und die politischen Aktionen von Christoph Schlingensief", in: Ingrid Gilcher-Holtey, Dorothea Kraus und Franziska Schößler (Hrsg.), POLITISCHES THEATER NACH 1968. REGIE, DRAMATIK UND ORGANISATION (HISTORISCHE POLITIKFORSCHUNG, Bd. 8), Frankfurt a. M. und New York: Campus 2006, S. 269–293.

2 Vgl. dazu Andreas Beyer und Markus Lohoff, „Bildhandeln. Eine Einführung", in: dies. (Hrsg.), BILD UND ERKENNTNIS. FORMEN UND FUNKTIONEN DES BILDES IN WISSENSCHAFT UND TECHNIK, Aachen, München und Berlin: Deutscher Kunstverlag 2006, S. 12.

3 http://www.schlingensief.com/backup/wienaktion/ (abgerufen am 29.11.2012).

4 Vgl. Georg Seeßlen, „Vom barbarischen Film zur nomadischen Politik", in: Julia Lochte und Wilfried Schulz (Hrsg.), SCHLINGENSIEF! NOTRUF FÜR DEUTSCHLAND. ÜBER DIE MISSION, DAS THEATER UND DIE WELT DES CHRISTOPH SCHLINGENSIEF, Hamburg: Rotbuch Verlag 1998, S. 40–78, hier S. 59.

5 Roland Barthes, DIE HELLE KAMMER. BEMERKUNGEN ZUR PHOTOGRAPHIE, Frankfurt a. M.: Suhrkamp 1985, S. 31.

6 Ebd., S. 35.

7 Ebd., S. 53.

8 AUSLÄNDER RAUS! SCHLINGENSIEFS CONTAINER, 2002.

9 Barthes, DIE HELLE KAMMER, a.a.O., S. 59.

10 Vgl. zum Konzept der Rahmung, das unsere Wahrnehmung

reguliert und unter anderem die Unterscheidung zwischen schützenswertem und nichtschützenswertem Leben entstehen lässt, Judith Butler, RASTER DES KRIEGES. WARUM WIR NICHT JEDES LEID BEKLAGEN, Frankfurt a. M.: Campus 2010. Die fluiden Bilder Schlingensiefs versuchen diesen Rahmungen zu entgehen.

11 SCHLINGENSIEFS Ausländer raus. Bitte liebt Österreich. DOKUMENTATION VON MATTHIAS LILIENTHAL UND CLAUS PHILIPP, Frankfurt a. M.: Suhrkamp 2000, S. 100.

12 Seeßlen, „Vom barbarischen Film zur nomadischen Politik", a.a.O., S. 69 f.

13 2007 entwickelt Schlingensief eine szenisch-filmische Installation, FREMDVERSTÜMMELUNG, die Günter Brus und Kurt Kren gewidmet ist und sich auf die berühmte Aktion SELBSTVERSTÜMMELUNG bezieht; vgl. Roman Berka, CHRISTOPH SCHLINGENSIEFS ANIMATOGRAPH. ZUM RAUM WIRD HIER DIE ZEIT, Wien und New York: Springer 2011, S. 336.

14 Rosemarie Brucher, DURCH SEINE WUNDEN SIND WIR GEHEILT. SELBSTVERLETZUNG ALS STELLVERTRETENDE HANDLUNG IN DER AKTIONSKUNST VON GÜNTER BRUS, Wien: Löcker 2008, S. 15.

15 Elfriede Jelinek, BAMBILAND/BABEL. ZWEI THEATERTEXTE, Reinbek bei Hamburg: Rowohlt 2004.

16 WIENER AKTIONISMUS. SAMMLUNG HUMMEL, hrsg. v. Julius Hummel, Wien 2004, S. 128–129.

17 Vgl. Brigitte Marschall, POLITISCHES THEATER NACH 1950. Unter Mitarbeit von Martin Fichter, Köln, Weimar und Wien: Böhlau 2010, S. 430.

18 Ebd., S. 145.

19 Ebd., S. 403.

20 Diese Koinzidenz diskutiert das Attaismus-Seminar; vgl. dazu Brechtje Beuker, „The Fusion and Confusion of Art and Terror(ism): ATTA ATTA", in: Tara Forrest und Anna Teresa Scheer (Hrsg.), CHRISTOPH SCHLINGENSIEF: ART WITHOUT BORDERS, Bristol, Chicago: intellect 2010, S. 137–151, hier S. 141.

21 Bei Kurt Kren sieht man zuweilen lediglich „farbige Materialien stauben, fallen, platzen, rinnen, kleben und die Körper, ihre Oberflächen und Teile, in ihrem Winden und ihren Verrenkungen, ihren Positionen und Gesten darin eingemengt"; Kren entwickelt ein Kino der Intensitäten und der Präsenz; Michael Palm, „Which Way? Drei Pfade durchs Bildgebüsch von Kurt Kren", in: Hans Scheugl (Hrsg.), EX-UNDERGROUND KURT KREN. SEINE FILME, Wien: DuMont 1996, S. 114–129, hier S. 116.

22 Erlösung sei unter anderem „das Stichwort für die therapeutische Funktion der ‚alten Fabeln', der nationalen Mythen", wie sie auch Wagner beschwört; Hinrich C. Seeba, „Fabelhafte Einheit. Von deutschen Mythen und nationaler Identität", in: Claudia Mayer-Iswandy (Hrsg.), ZWISCHEN TRAUM UND TRAUMA – DIE NATION. TRANSATLANTISCHE PERSPEKTIVEN ZUR GESCHICHTE EINES PROBLEMS, Tübingen: Stauffenburg 1994, S. 59–74, S. 62.

23 Kerstin Braun, DER WIENER AKTIONISMUS: POSITIONEN UND PRINZIPIEN, Köln, Weimar und Wien: Böhlau 1999, S. 202.

24 Zitiert nach Teresa Kovacs, „60 Sekunden im Krieg. Christoph Schlingensiefs Umgang mit den Bildern des Irakkriegs in Elfriede Jelineks BAMBILAND", in: JELINEK-JAHRBUCH 2011, S. 207–219, hier S. 209.

25 Dass die Idee der Opferung den Modus eines prinzipiell unaufhörlichen Kreislaufes von Gewalt und Sehnsucht nach Erlösung repräsentiert, ist bis hinein in politische Terrorfantasien erkennbar, wie sie vor und seit 9/11 nicht nur in Hollywood-Blockbustern Konjunktur haben; vgl. dazu z. B. die Analyse von Edward Zwicks Film AUSNAHMEZUSTAND (Orig. THE SIEGE) von Ingeborg Villinger, „Ausnahmezustand. Die Wiederkehr von Opfer und Ritus am Ende des 20. Jahrhunderts", in: Peter Burschel, Götz Distelrath und Sven Lembke (Hrsg.), DAS QUÄLEN DES KÖRPERS. EINE HISTORISCHE ANTHROPOLOGIE, Köln, Weimar und Wien: Böhlau 2000, S. 301–324.

26 Brucher, DURCH SEINE WUNDEN SIND WIR GEHEILT, a.a.O., S. 83.

27 Er hält über den Terrorangriff fest, „dass die 3.000 bedauernswerten Toten in New York zu einer Paralysierung und zu einem Super-Flash geworden sind, der sämtliche andere Bilder verschüttet", „Ich bin für die Vielfalt zuständig. Christoph Schlingensief im Gespräch mit Michael Kerbler und Claus Philipp", in: Christian Reder (Hrsg.), LESEBUCH PROJEKTE. VORGRIFFE, AUSBRÜCHE IN DIE FERNE, Wien und New York: Springer 2006, S. 125–140, hier S. 134.

Franziska Schössler

INJURIOUS IMAGES:

CHRISTOPH SCHLINGENSIEF'S JOURNEY TO HIS OWN TERROR

Christoph Schlingensief's oeuvre is characterized by a serially generated pictorial program of diaphanous superimpositions aimed at disturbing the viewers in a manner also practiced by avant-garde film directors such as Kurt Kren and Alexander Kluge. For with the technique of cross-fading he

employed, Schlingensief produced something akin to fragmented mirrors, which—rather than presenting cohesive surfaces—introduce blind spots into the viewers' mirror image. In keeping with the Breton's definition of the Surrealist artwork as one that consists in taking potshots at the masses, Schlingensief's images perforate viewers' identity constructs, dissolve the boundary between subject and abject (waste, exclusions, excretions), and unveil human vulnerability (as mortality). The images juxtapose the journey to the depths of the soul ("to the pig"), to inner eeriness ("the alien within"), and to personal terror with the beautiful surfaces and identity fictions that make people governable. It is for this reason that Schlingensief's imagery is an integral part of a political project that seeks fear on the inside (as a condition of possible autonomy) but not on the outside (as a prerequisite for governability).

*In the following, we will visit three stations along the path of Schlingensief's passion. The journey leads from the disturbing media images in **PLEASE LOVE AUSTRIA** to the diaphanous techniques in **ATTABAMBI-PORNOLAND**, and, finally, to the phantom and animal images in **MEA CULPA**, in which the bounds of humanity are inscribed.*

Prologue:

DISTURBING IMAGES IN *PLEASE LOVE AUSTRIA*

Schlingensief's artistic actions of the 1990s—such spectacles as PLEASE LOVE AUSTRIA and CHANCE 2000—availed themselves of personification and visualization as means of manifesting abstract political lingo (for example, the slogan "Foreigners out!") in liminal images,[1] making it unpalatable, and disturbing the evidential effects of the visual:[2] "images on everything that has long been imminent and long been spreading"[3] was the program in a nutshell. The visualization took political language at its word, shattered its metaphors,[4] and made reference to the omissions of political pictorial practice. Schlingensief's action PLEASE LOVE AUSTRIA generated images possessing what Roland Barthes termed a PUNCTUM, i.e., images producing interference, impurity, and heterogeneity[5] and capable of causing injury. The PUNCTUM "rises from the scene, shoots out of it like an arrow, and pierces me"[6] and produces "that additional vision."[7] The experiment—the imprisonment of foreigners in camps reminiscent of Austrofascism—actually led to the participants on Opernplatz Square in Vienna collaps-ing in pain, as documented by Paul Poet's film.[8] In this context, Schlingensief expressly recalled André Breton.

When Schlingensief unveiled the provocative sign "Foreigners out!" on the container, he called on the tourists (as desired foreigners) to photograph it and multiply the gesture of exclusion thus made visible. These photos were subversive and affirmative at once: they broke through Austria's self-image while at the same time merely making the political consensus visible. By these means, the installation evoked activating images (of injury). According to Barthes, the PUNCTUM guarantees the viewer's participation: "the reading of the PUNCTUM (of the pricked photograph, so to speak) is at once brief and active, crouching like a beast of prey before the pounce."[9] Schlingensief accordingly referred to the media installation in Vienna as an "image-interference machine" and to the liminal images as places where the systems begin dancing because the force fields interfere with one another and meaningful frames are dissolved.[10]

Schlingensief moreover described the container as a medium emerging from the distance and integrating the viewers into its own film. The container on Opernplatz was actually empty, he claimed, and served as a screen that made collective states of mind visible, as the artist explained in a turbulent ORF (Austrian Broadcasting Corporation) interview on June 13, 2000: "What we do is self-provocation: an empty surface on which you project your image—your movie—and you have the constant problem that the images turn against you."[11] The protagonists on Opernplatz thus produced their own (injurious) film about trauma. The disturbed state of the participants was the result of the "alien within" themselves, their journey into the abysses of the self and the repressed past to the undead phantoms of National Socialism, which Schlingensief (also as part of his magic autobiography) exorcistically summoned.[12]

VIENNESE ACTIONISM IN *ATTABAMBI-PORNOLAND*

In these "journeys to the inner realms," Schlingensief made repeated reference to the material actions of the Viennese Actionists, for example in KÜHNEN '94 and the BAMBILAND series.[13] He rearranged the violent avant-gardist happenings of a group that had come out resolutely against the repression of Austrofascism and staged the ousted, the refuse of society, the "swampification" of the body, and castration (as an attack on the icon of power). Taking a psychoanalytic model as the point of departure, individual sublimation as well as repression by the state were to be overcome with the aid of excess. Particularly Günter Brus and Rudolf Schwarzkogler—whose actions were incorporated into MEA CULPA as readymades—were artists who combined and transformed

media; their still-life-like compositions and pantomimic film sequences alienated the body and showed it as something injured, something tormented. They thus aimed a spotlight on the repression of fascism by Austrian society of the 1960s.[14] Political art was body work; abstract violence was translated into fluid, unframed scenes of hurting and mutilated bodies.

Actionism also played a central role in the cycle called BAMBILAND—Elfriede Jelinek's neologism for the "plushification" of the media society in the era of the war on Iraq. In 2003, Schlingensief produced ATTA ATTA—ART HAS BROKEN OUT and BAMBILAND—theatrical events alluding to Jelinek's work in serial self-quotation, although they can perhaps better be described as congenial translations. The production ATTABAMBI-POR-NOLAND followed in 2004, intermedia plays on Jelinek's IRM SAGT (IRM SAYS) and MARGIT SAGT (MARGIT SAYS) monologues from BABEL. All three evenings—responses to the apocalyptic media scenarios following 9/11 and the subsequent debates on art (sparked by Stockhausen's remark about the collapsing Twin Towers as an artwork)—were part of the CHURCH OF FEAR project founded on March 20, 2003, which sought terror in the self and not in the media's staging of images of evil.

ATTAMBAMBI-PORNOLAND works with the rampant cinematic overpainting of the entire stage (to a much greater degree than the preceding two productions) and consists of a set of references that Schlingensief combined on various media levels: music, image, and language. With great regularity—and in anticipation of the artist's Bayreuth production—music and scenes

from the "sacred festival drama" PARSIFAL and GÖT-TERDÄMMERUNG are incorporated. At the same time, the projected films as well as the theatrical proceedings repeat performances by Joseph Beuys and the Viennese Actionists—Brus, Hermann Nitsch, and others are explicitly cited. The actors and actresses moreover recite brief passages from Jelinek's BABEL, likewise in repetition. The event amounts to a kind of serial combinatorics serving to dissolve temporal and spatial units and make a "different time" perceivable. The series (as an avant-gardist technique) calls into question the bourgeois myths of the original and continual narration.

Jelinek's monologues revolve around the phallus idolatry of war, pornography, and religion and conjure up castration (and the fear thereof) as the other side of the coin.[15] ATTABAMBI-PORNOLAND accordingly reenacts body actions by the Viennese artists, with a special focus on those by Nitsch concentrating on the genitals (such as the eighth action of January 22, 1965)[16] and Schwarzkogler's mutilations. During the sixth action, for example, Schwarzkogler was wrapped in gauze bandages and tied up with electric wires; his penis was covered with traces of paint and blood as a preliminary stage of castration.[17] A fully bandaged figure from Schwarzkogler's third action (summer of 1965) haunts the film elements of ATTABAMBI-PORNO-LAND.[18] With its attacks on the integral body and the search for "disinhibition ecstasies" and "abreaction occurrences," for intoxication and the "experience of outbreaks of Dionysian impulse"[19] frequently directed against the phallus

(as an expression of the symbolic order), the action art thus quoted called into question the cover-ups and repressions of postwar Austrian society. Another aspect Schlingensief's reenactment demonstrates is that—with the violence it committed against the body—this art made the trauma of torture and war palpable; aggression is something the avant-garde and war have in common.[20]

The Viennese actions are multiply superimposed with sound and imagery drawn from Wagner's compositions and revolving around the myth of Telephus and the spear that heals the wound it has caused (PARSIFAL). The bandaged "Man of Sorrows" appears on the screen again and again, as does a painted, bleeding body that is reduced to fragments by cinematic cuts, close-ups, grainy surfaces, and pigmentations. Like that of Kren, Schlingensief's camera imitates action painting and decomposes the bodies into abstract pictures.[21] Elsewhere, the imagery shows an action centering on the penis. The bodies—some quite opulent—are changed with paint (Brus, conversely, used blood as paint), and a castration is staged; two onlookers (Carstensen and Schlingensief) laugh ecstatically at the sight of the maltreated body. This scene is followed by one of copulation and defecation, a favorite Actionist motif—to which the famous short film 16/1967 20. SEPTEMBER is drastic testimony. These images are accompanied by quotations from Jelinek's BAMBILAND, addressing the fact that we are no longer capable of feeling anything except through Bambi as an expression of an infantilized pictorial world. Tightly

intermeshing pornography and pain, lust and torture, the fluidly collaged and cross-faded film images contradict this observation and provide the viewer with a firsthand experience of the shock and sinister quality of the Actionist processing of the body. The events culminate in a camera journey into the body's interior, into the gullet—the path leads inward to the "pig in the self," which enters the stage in the flesh after the birth of a pig presented by cinematic means. These images are shown to the sound of Wagner's GÖTTERDÄMMERUNG; here again, Schlingensief invokes the avant-garde's as well as Wagner's longing for salvation.[22] Scholars in the field have emphasized the Actionists' references to Catholicism, which also play a prominent role in Wagner's writings and operas alike. In ATTABAMBI-PORNOLAND, Schlingensief himself facetiously offers a "first-aid kit of salvation" and elevates pornography to the status of a redemptive principle.

Altogether, the action and cinematic imagery on Schlingensief's stage undertakes a materialization of the body in the manner also aspired to by the Actionists—a defunctionalization and adaptation to things that can be understood as a rejection of the standardized world of merchandise and the media but also of the state and its functionalism. "The materialized human being as a defunctionalized, demoralized, decivilized, depsychologized being appears capable of evading repression through traditional meanings and ideas."[23] By way of this materialization (as dehumanization), Schlingensief's intermedia stage arrangements generate injurious images and break through the boundaries between inner and outer. Despite their visual distance, these images have a direct effect on the viewers because they deny them the "intact mirror"—owing to the cross-fading, constant motion, and wealth of associations and obscurities. They create scope for a kind of projective viewing that releases repressed instincts. Characteristically, Schlingensief himself described his pictorial program as a means of "shaking up" viewers: "You have to shake people up—as a way of gradually liberating the images in their heads, while also making their bodies freer."[24]

Yet the artist not only reenacted Viennese Actionism but also subjected it (and the avant-gardist tradition as a whole) to a revision serving the purposes of a political-artistic analysis of September 11, 2001. Because, in part through its references to Jelinek, the play spells out the fact that the fundamental gesture that makes Islamist terrorism seem so threatening—the sacrifice of the suicide attackers and the longing for paradise—corresponds to a Western artistic myth and is as present in Wagner's longing for salvation as it is in the auraticizing genius gestures performed by the avant-gardists.[25] If the latter subsequently harked back to Romanticism (which elevated the artist to a Christ figure and a vicarious sufferer) to stylize themselves as martyrs, if in particular Beuys is said to have perceived himself as godlike artist and Jelinek—in her MARGIT SAGT monologue—emphasized the sacrificial gesture of the Christian Marian icon, then Western art and religion are distinguished by the same gesture of sacrifice, martyrdom, and wound demonstration displayed by the terrorists. With his auto-aggressive self-injuries, for example, Brus imitated the Christian sacrifice (as a means of transcending it): "naked, shorn and wounded, [he] embodies the Christian metaphor of the abused human being."[26]

Schlingensief thus suspended the clash of cultures by presenting the alien (the sacrifice) as something familiar—in avant-garde art and the Christian religion alike. The act of auraticizing the self as a sacrifice, the materialization of the wounded body—as a displaced imitation of Christian imagery—corresponds to the approach of the suicide attackers. In other words, Schlingensief's pictorial program questions the demarcation of boundaries between cultures as much as between subject and abject, the inner and the outer.[27] And his reenactment (of the Actionists) disclaims a linear history as a way of marking his own (historical) location. For the only means of revealing the repressed phantoms is to shatter historical continuity.

Epilogue:

PHANTOMS, ANIMALS, AND THE BOUNDARIES OF HUMANITY IN *MEA CULPA*

In his last productions, Schlingensief incorporated his own death into the

aesthetic surfaces. The "ReadyMade Opera" MEA CULPA carries forward the knowledge that the subject is divided and the foreign is within me, so that subject and object positions can be exchanged. In a manner similar to Jelinek's text TOD-KRANK.DOC (DEATH-ILL.DOC), on which the opera was to be based, it is the illness that must not be "disappointed" or—to quote Schlingensief—"offended."[28] In MEA CULPA—largely a reenactment of the Bayreuth PARSIFAL production—the cancer thus becomes a walk-in sculpture, a solid object into which the sick person "incorporates" himself; the inner and outer exchange places.

The diaphanous pictorial program is likewise continued, with a shift of accents: in MEA CULPA, the cross-fading of cinematic imagery and the stage set result in the emergence of fluid transitions between two- and three-dimensionality and the disappearance of concrete, solid, plastic space in favor of an imaginary, spectral, planar image (in which the space nevertheless remains inscribed)—a phantasmal aesthetic that takes on special significance in the context of the death theme. The actors on the stage can turn into ghosts at any moment and appear in new sculptural constellations, united with other stage elements, with objects and animals: the materializations—or metamorphoses—transcend the boundaries of humanity. The diaphanous, ghostly aesthetic of MEA CULPA is thus congenial to the death that can assail any of the figures at any moment; in media theory, film and photography are accordingly closely associated with death and the ghostly. MEA CULPA underscores this

idea when black-and-white films with a historical index are faded in, emphasizing the medium's memorial aspect. The projection of an avant-gardist dance of veils onto the scene, for example, suggests the appearance/disappearance of the psyche, the soul. Schlingensief's pictorial concept, which can be read as an attack on identity and its cover-ups, runs like a thread through his oeuvre—the installations, participatory projects, plays, and operas. It not only corrodes (the viewers') specular identity phantasms but uses the newly obtained "material" to produce social sculptures. The incorporation of the stage actors and actresses into the cinematic projections leads to new sculptural orders

of humans, objects, and animals. When the midget-like figures merge with the monumental film image of a population of seals—a favorite motif since THE AFRICAN TWINTOWERS—the boundaries between two- and three-dimensionality, sculpture and image, animal and human, are suspended; Beuys propagated that the universalization of art must not spare the animal world. The projections derealize the stage figures, while at the same time arranging them in new kinds of social sculptures that inscribe the boundaries of humanity into the diaphanous images.

1 On this subject, see Franziska Schössler, "Wahlverwandtschaften: Der Surrealismus und die politischen Aktionen von Christoph Schlingensief," in HISTORISCHE POLITIKFORSCHUNG, ed. Ingrid Gilcher-Holtey, Dorothea Kraus, and Franziska Schössler, vol. 8, POLITISCHES THEATER NACH 1968. REGIE, DRAMATIK UND ORGANISATION (Frankfurt a. M. and New York: Campus, 2006), pp. 269–93.

2 On this subject, see Andreas Beyer and Markus Lohoff, "Bildhandeln. Eine Einführung," in BILD UND ERKENNTNIS. FORMEN UND FUNKTIONEN DES BILDES IN WISSENSCHAFT UND TECHNIK, ed. Andreas Beyer and Markus Lohoff (Aachen, Munich, and Berlin: Deutscher Kunstverlag, 2006), p. 12.

3 http://www.schlingensief.com/backup/wienaktion/ (accessed November 29, 2012).

4 See Georg Seesslen, "Vom barbarischen Film zur nomadischen Politik," in SCHLINGENSIEF! NOTRUF FÜR DEUTSCHLAND. ÜBER DIE MISSION, DAS THEATER UND DIE WELT DES CHRISTOPH SCHLINGENSIEF, ed. Julia Lochte and Wilfried Schulz (Hamburg: Rotbuch Verlag, 1998), p. 59.

5 Roland Barthes, CAMERA LUCIDA: REFLECTIONS ON PHOTOGRAPHY (New York: Farrar, Straus and Giroux, 1981), pp. 23–25.

6 Ibid., p. 26.

7 Ibid., p. 45.

8 FOREIGNERS OUT! SCHLINGENSIEF'S CONTAINER, 2002.

9 Barthes, CAMERA LUCIDA, p. 49.

10 On the concept of the frame that regulates our perception and, among other things, facilitates

the differentiation between life worthy and unworthy of protection, see Judith Butler, FRAMES OF WAR: WHEN IS LIFE GRIEVABLE? (London: Verso, 2009). Schlingensief's fluid imagery endeavors to avoid such framing.

11 Matthias Lilienthal and Claus Philipp, SCHLINGENSIEFS "AUSLÄNDER RAUS. BITTE LIEBT ÖSTERREICH." DOKUMENTATION (Frankfurt a. M.: Suhrkamp, 2000), p. 100.

12 Seesslen, "Vom barbarischen Film zur nomadischen Politik," pp. 69–70.

13 In 2007, Schlingensief developed a stage/film installation, FREMD-VERSTÜMMELUNG (EXTERNAL MUTILATION), dedicated to Günter Brus and Kurt Kren and bearing a relation to the famous SELBSTVERSTÜMMELUNG (SELF-MUTILATION) action; Roman Berka, CHRISTOPH SCHLINGENSIEFS ANIMATOGRAPH. ZUM RAUM WIRD HIER DIE ZEIT (Vienna and New York: Springer, 2011), p. 336.

14 Rosemarie Brucher, DURCH SEINE WUNDEN SIND WIR GEHEILT. SELBSTVERLETZUNG ALS STELLVERTRETENDE HANDLUNG IN DER AKTIONSKUNST VON GÜNTER BRUS (Vienna: Löcker, 2008), p. 15.

15 Elfriede Jelinek, BAMBILAND/BABEL. ZWEI THEATERTEXTE (Reinbek bei Hamburg: Rowohlt, 2004).

16 Julius Hummel, ed., WIENER AKTIONISMUS. SAMMLUNG HUMMEL (Vienna, 2004), pp. 128–29.

17 See Brigitte Marschall, POLITISCHES THEATER NACH 1950, with assistance from Martin Fichter (Cologne, Weimar, and Vienna: Böhlau, 2010), p. 430.

18 Ibid., p. 145

19 Ibid., p. 403.

20 The "Attaismus-Seminar" discussed this coincidence; see Brechtje Beuker, "The Fusion and Confusion of Art and Terror(ism): ATTA ATTA," in CHRISTOPH SCHLINGENSIEF: ART WITHOUT BORDERS, ed. Tara Forrest and Anna Teresa Scheer (Bristol and Chicago: intellect, 2010), p. 141.

21 In Kurt Kren's works, one occasionally sees nothing more than "colored materials dusting, falling, splitting, trickling, sticking, and the bodies, their surfaces and parts, blended into them in their writhing and contortions, their positions and gestures"; Kren developed a cinema of intensities and presence; Michael Palm, "Which Way? Drei Pfade durchs Bildgebüsch von Kurt Kren," in EX-UNDERGROUND KURT KREN. SEINE FILME, ed. Hans Scheugl (Vienna: DuMont, 1996), p. 116.

22 Salvation is regarded among other things as "the catchword for the therapeutic function of the 'old fables,' the national myths," as also invoked by Wagner; Hinrich C. Seeba, "Fabelhafte Einheit. Von deutschen Mythen und nationaler Identität," in ZWISCHEN TRAUM UND TRAUMA—DIE NATION. TRANSATLANTISCHE PERSPEKTIVEN ZUR GESCHICHTE EINES PROBLEMS, ed. Claudia Mayer-Iswandy (Tübingen: Stauffenburg, 1994), p. 62

23 Kerstin Braun, DER WIENER AKTIONISMUS: POSITIONEN UND PRINZIPIEN (Cologne, Weimar, and Vienna: Böhlau, 1999), p. 202.

24 Quoted in Teresa Kovacs, "60 Sekunden im Krieg. Christoph Schlingensiefs Umgang mit den Bildern des Irakkriegs in Elfriede Jelineks BAMBILAND," in JELINEK-JAHRBUCH 2011, p. 209.

25 The fact that the idea of sacrifice represents the mode of a fundamentally ceaseless cycle of violence and longing for salvation is perceivable even in the fantasies of political terror in vogue before and since 9/11, and encountered in Hollywood blockbusters but also elsewhere; on this subject, see for example the analysis of Edward Zwick's film THE SIEGE by Ingeborg Villinger, "Ausnahmezustand. Die Wiederkehr von Opfer und Ritus am Ende des 20. Jahrhunderts," in DAS QUÄLEN DES KÖRPERS. EINE HISTORISCHE ANTHROPOLOGIE, ed. Peter Burschel, Götz Distelrath, and Sven Lembke (Cologne, Weimar, and Vienna: Böhlau, 2000), pp. 301–24.

26 Brucher, DURCH SEINE WUNDEN SIND WIR GEHEILT, p. 83.

27 Referring to the terrorist attack, he observed "that the three thousand deplorable deaths in New York have led to a paralysis and a super-flash that buries all other imagery"; "Ich bin für die Vielfalt zuständig. Christoph Schlingensief im Gespräch mit Michael Kerbler und Claus Philipp," in LESEBUCH PROJEKTE. VORGRIFFE, AUSBRÜCHE IN DIE FERNE, ed. Christian Reder (Vienna and New York: Springer, 2006), p. 134.

28 The German word Schlingensief used is GEKRÄNKT, which means "offended" but derives from the word KRANK, "ill," and KRANKHEIT, "illness." [trans.]

Jörg van der Horst

„ALSO WAS WAR DENN NUN DIE WAHRHEIT? WIE GING DAS ALLES ZUSAMMEN?"

SCHLINGENSIEF, DIE MEDIEN UND DIE SCHLINGENSIEF-MEDIEN

I.

DER ABSOLUTE

Immer noch können wir von Christoph Schlingensief nur im Absoluten reden oder schreiben. Zu umfangreich, zu andersartig war seine Arbeit, als dass sie uns nicht zum Wildern oder ziellosen Umherschweifen animieren würde. Zu viel Herzblut fließt weiter durch seine Kunst, als dass wir sie mit dem Œuvrebegriff versehen und versiegeln könnten. Fokussierten wir uns zu sehr auf eine ihrer Facetten, kauerten wir bald in einem einzigen Betrachtungswinkel, der Wesentliches außer Acht ließe.

Blicken wir lieber auf ein Panorama an Arbeiten! Verlieren wir die Übersicht! Weil sich Schlingensiefs Projekte eben nicht rein chronologisch nacheinander aufreihten, sondern einander bedingten, sich untereinander austauschten und wortwörtlich organisierten. Irgendwie hing immer alles mit allem zusammen. Nichts war immer auch das Nichts von Etwas.

Er, der Eklektizist, hat sich an der Kunst anderer, der Politik, der Religion und den Medien genauso bedient wie an der eigenen Biografie. Zur Feier der heillosen Kommunion in *EINE KIRCHE DER ANGST VOR DEM FREMDEN IN MIR* (2008) hat er es ausgerufen: „Fluxus!" Schlingensief war Fluxus in Person. Das war sein Leib, der für uns hingegeben wurde ... Schlingensief konnte anders vielleicht gar nicht funktionieren.

Heute können wir das Künstlerische in seiner Arbeit nicht ohne das Sakrale sehen, das Universale nicht ohne den Kitsch, den Populismus nicht ohne das Pathos. Wir dürfen uns Brücken bauen, Tunnel graben und Lücken (besser: Spielräume) lassen, so wie es Aino Laberenz mit der Herausgabe seiner Lebenserinnerungen getan hat. Die Lücken müssen wir nicht schließen. Wir müssen sie weiter ausheben, mit Beuys die Wunde zeigen, die Schlingensiefs Tod geschlagen hat; müssen zeigen, wie sehr sein Wesen und das Wesen seiner Kunst nachwirken, die Energie, die Lebenslust und die Lust, diesem Leben und der Kunst zu widersprechen.

Nicht vieles hat Schlingensief wohl derart angezweifelt wie die Deutungshoheit, die Deutungshoheit der Politik genauso wie die der Kunst – und die Deutungshoheit der Medien. Die Selbstbetrachtung des Theaters als letztem Ort, an dem Zustände wirklich noch verhandelt werden, war ihm ausgesprochen verdächtig, eben weil ihm die Wirklichkeit fehlte. „Theater ist im besten Fall eine Forschungsanstalt und nicht nur das Abgeklapper von irgendwelchen klassischen Stücken. Man muss dem Theater ein Gesicht geben. Das darf nicht nur gespielter Wahnsinn sein, sondern das muss vor allem gelebter Wahnsinn sein."[1] Auch dem Kino und dem Fernsehen, beides auf ihre Weise Schlingensiefs Heimatmedien, attestierte er ein Wahnsinnspotenzial, sofern sie sich nicht mit dem Erfüllen von Bildungsaufträgen oder der Simulation von Realität lahmlegten.

[1] Christoph Schlingensief, ICH WEISS, ICH WAR'S, Hörbuch, Bochum: Tacheles! 2012.

Das Verhältnis zwischen Schlingensief und jenem System aufzurollen, das gemeinhin „die Medien" genannt wird, ist ein mehrdimensionales Unterfangen, eine echte Sisyphusarbeit. Gehen wir zuerst von Schlingensief aus, dann können wir sämtliche seiner Spielflächen als Medien oder Transmitter bezeichnen. Im Folgenden greifen wir seine eigenen Fernseharbeiten heraus, hier vor allem die Formate TALK 2000 (Kanal 4 für RTL und Sat.1, 1997), U3000 (MTV Deutschland, 2000) und FREAKSTARS 3000 (VIVA, 2002),[2] weil sie prädestiniert sind zu zeigen, wie Schlingensief selbst sich in besagte Spielflächen einspeiste.

Zweitens gilt es, die berichterstattenden Medien zu bewerten, weil Schlingensief heute, gemessen am leider viel zu kleinen Zeitfenster seines Schaffens, einer der meist rezensierten und über die obligatorische Rezension hinaus meist verhandelten Gegenwartskünstler in den deutschsprachigen Zeitungen und Magazinen, im Radio, Fernsehen und Internet sein dürfte.

Nicht weniger spannend ist es drittens, den Blick auf die gewiss besondere Beziehung zu richten, die Schlingensief zu den berichterstattenden Medien unterhielt. Er verstand sie, wie allgemein üblich, als Transporteur und Multiplikator von Informationen. Er verstand sie jedoch auch als Instrument, mit dem sich spielen ließ – und in manchen seiner Projekte auch als Akteur, als Reflektor.

[2] Das vierte Format, DIE PILOTEN (arte, 2007), bleibt hier eine Fußnote. Unter dem Motto „Formate von morgen für das Fernsehen von früher" war es von Schlingensief angelegt als ein Revival von TALK 2000. In seiner angestammten seriellen Form kam DIE PILOTEN nicht zur Ausstrahlung. Der Moderator (Schlingensief) kündigte dies schon in der ersten von sechs Sendungen an. Er betonte den Charakter des Testballons, den sogenannte „Piloten" auf dem Weg zur Vervollkommnung eines TV-Formats für Sender und Produktionsfirmen besitzen. 2009 kam die Dokumentation CHRISTOPH SCHLINGENSIEF – DIE PILOTEN (avanti media) in die Kinos, die den Sendevorlauf nachzeichnete, vor allem aber Schlingensiefs Herangehensweise an die Produktion. Im Zentrum stand die Spiegelung seiner eigenen (Medien-)Person in der Figur des Moderators, die letztlich in Schlingensiefs Fazit mündete: „Unsterblichkeit in den Medien zu erlangen, das ist die Religion unserer Zeit."

DER KLEINBÜRGER

Die Bandbreite seiner Arbeit, das multiple Element und die scheinbare Unvereinbarkeit wären ohne Schlingensiefs kleinbürgerliche Herkunft nicht denkbar. Das Elternhaus in Oberhausen war keine hochkulturelle Enklave. Hier zählte Kunst in Form von Ausstellungs-, Konzert- oder Theaterbesuchen nicht zur Tagesration, geschweige denn, dass in Sachen Kunst Diskussionsbedarf bestanden hätte.

Schlingensiefs erste Projektionsfläche war das Fernsehen:

„Man war damals als Kind ja noch nicht so geschult wie heute, gerade mal drei Fernsehsender gab's. Der eine hatte ein verrauschtes Bild mit Ton, der zweite Bild, aber keinen Ton und der dritte Kanal hatte beides, aber permanente Störungen. Einmal durfte ich einen Boxkampf im Fernsehen sehen, da soll ich vier gewesen sein. Meine Mutter war in der Küche, ich saß im Wohnzimmer und sah zu, wie die Männer aufeinander einschlugen. Als einer der beiden k.o. war, habe ich angeblich den Fernseher ausgemacht und zu meiner Mutter nur gesagt: ‚Mann tot, Fernseher aus.' Wochenlang habe ich kein Fernsehen mehr geguckt, weil der Mann ja k.o. war, also weg, nicht mehr auf Sendung sozusagen. Auch ein Zentralerlebnis, weil bei ‚Dick und Doof', bei Charlie Chaplin oder ‚Fuzzy dem Banditenschreck' (eine Lieblingssendung meines Vaters und mir) alle K.-o.-Geschlagenen sofort wieder aufstanden. Genauso bei ‚Tom und Jerry'. Da standen selbst die Explodierten wieder auf [...]. Also was war denn nun die Wahrheit? Wie ging das Alles zusammen?"[3]

[3] Christoph Schlingensief, ICH WEISS, ICH WAR'S, hrsg. v. Aino Laberenz, Köln: Kiepenheuer & Witsch 2012, S. 44.

Mit der Kamera seines Vaters, eines Hobbyfilmers, drehte Schlingensief früh schon kleine Super-8-Filme, in denen er sich, seine Eltern, Verwandten und Urlaubsbekanntschaften auftreten ließ. Anschließend projizierte er das Material auf den laufenden Fernseher im heimischen Wohnzimmer. Er dimmte das TV-Bild und stellte den dazugehörigen Ton lauter. Das Filmbild wurde quasi per Zufallsprinzip synchronisiert, aus deckungsgleichen in immer andere Zusammenhänge übersetzt.

Dieses Transport- und Transformationsprinzip hat Schlingensief zeit seines Lebens beibehalten. Er überfrachtete und strapazierte die von ihm

[4] 100 JAHRE ADOLF HITLER« (1989), den ersten Film der sogenannten DEUTSCHLAND-TRILOGIE, drehte er in einem Kriegsbunker in Mülheim an der Ruhr, TERROR 2000 (1992), den dritten Teil, adaptierte er für seine erste Theaterarbeit 100 JAHRE CDU (1993) an der Volksbühne Berlin. Mit CHANCE 2000 (1998), der Partei der letzten Chance, betrieb er Aktionstheater auf dem glitschigen Buckel der Politik, schaltete Wahlwerbespots und war als Wahlkämpfer in einschlägigen Polittalks vertreten. Den ANIMATOGRAPHEN (2005), eine begehbare Installation, der Schlingensiefs urszenischem Projektionsgedanken sehr nachempfunden war, ließ er sowohl in einem isländischen Keller und einem verwilderten Militärgelände aufbauen als auch in einem namibischen Township und – vielleicht die feindlichste Übernahme – im Burgtheater Wien. Er jagte die Musik zu Wagners GÖTTERDÄMMERUNG, in ihre instrumentellen Einzelteile zerlegt, über auf Autodächer montierte Megafone durch das Ruhrgebiet (WAGNER RALLYE, 2004). Er präsentierte das Stammhaus der CHURCH OF FEAR auf dem Dach des Museum Ludwig Köln (2005), machte Oper auf einem Amazonasdampfer (DER FLIEGENDE HOLLÄNDER, 2007), Fernsehen im Behindertenheim und so weiter.

bespielten Flächen, er riss sie aus ihren herkömmlichen Zusammenhängen. Gleiches galt für seine Verschiebungen künstlicher Welten.[4]

Wahrnehmung, das war für Schlingensief stets die Wahrnehmung des Anderen, des Unmöglichen, des Unausgesprochenen, des Unsichtbaren.

ZAPPING 1

In *FREAKSTARS 3000*, dem ersten Behindertenmagazin im deutschen Fernsehen, das sich dem Problem der Nichtbehinderten widmete, gibt es eine kurze Szene, die Schlingensiefs Konnexion zu den Medien ganz gut umreißt; und dabei stand er nicht einmal im Bild ...

Werner Brecht und Achim von Paczensky, zwei Darsteller aus seinem mobilen Einsatzensemble, sitzen vorgeblich im Regieraum eines TV-Studios und sind im Zwiegespräch miteinander. Durch gezieltes Knopfdrücken, Kontrollblicke auf einen Monitor und Mikrofondurchsagen regeln sie nichts Geringeres als die deutsche Fernsehrevolution.[5] Die beiden sind kein Füllmaterial in einem von Schlingensief befreiten Bild. Sie sind Schlingensief, seine Alter Egos. Gutmütig, aber auch strategisch, wenn es um die eigene Öffentlichkeit geht.

„Durch Deutschland muss ein Ruck gehen"[6] – und den vollstrecken der friedfertige, kettenrauchende Narkoleptiker Brecht, den Schlingensief seit einem schier endlosen Auftritt in *SCHLACHT UM EUROPA* (1997) als Schöpfer des Erweiterten Theaterbegriffs feierte, und Paczensky, den er während der Dreharbeiten zu *TERROR 2000* (1992) in einem Heim in Teupitz kennenlernte.

Sie bedienen die Tasten der Klaviatur, um die mediale Scheinwelt in den Abgrund zu reißen. Das Fernsehen ist zu Ende, es lebe das Fernsehen! Vorbei sind die Zeiten der magielosen Kanäle, der Castingshows, der Fernsehgärten, der Talktiraden und Daily Soaps. Vorbei die Inszenierungen, die Erlösung versprechen, Normalität suggerieren, den Staat stabilisieren. Ab heute wird zurückgesendet, sagt die kurze Szene. Eine Schlüsselszene.

Schlingensief hochachtete diese „Freakstars", diese diagnostizierten Systemfehler, weil sie aus eben jener Fehlerhaftigkeit heraus in seinen Projekten eine unbändige Produktivkraft entwickelten. Sie führten jeden Anspruch auf Perfektion ad absurdum. Sie hatten keine Oberfläche, waren immer bei sich und aus sich heraus, waren autonom, ohne abgewetzte Authentizitätsflaggen zu schwenken. Ihr Untergrund machte einen beachtlichen Teil von Schlingensiefs Assoziationsraum aus. An ihnen maßen sich seine Aktionsradien und die Dimensionen, in denen er operieren konnte, vor den Augen der Bayreuther Hochkulturguerilla genauso wie vor denen des mainstreamenden TV-Publikums.

DER DURCHSPIELER

Wie in seinen Filmen und den frühen Theaterarbeiten hat Schlingensief auch für das Fernsehen keinen Trash produziert. Er hat ihn gefunden, jeweils an Ort und Stelle und alles zu seiner Zeit. Couch-Potatos, die mit einer konsumfreundlichen Erwartungshaltung in die erste Ansicht von *TALK 2000*, *U3000* oder *FREAKSTARS 3000* gingen, wurden enttäuscht. Wer einschaltete im Glauben, dass das Fernsehen wenigstens temporär zur Hölle führe, feierte einen kleinen Erweckungsgottesdienst. Wem all das Durcheinander, Geschrei, Leerlaufen und Zelebrieren von Peinlichkeiten am Ende sogar noch irgendwie bekannt vorkam, der hatte Fernsehen verstanden.

Um das Verstehen ist es in Schlingensiefs Arbeiten so gut wie immer gegangen. Nicht um das Erteilen einer Lehrstunde, in der die Kunst zum Zwecke der Läuterung der Gesellschaft einen Spiegel vorhält. Schlingensief hat sich nicht über die Dinge gestellt. Er hat sich in die Dinge reingestürzt. Verstehen, das wollte zuallererst er selbst. Weil aber dem Großen und Ganzen und Deutschland, seinen bevorzugten Experimentierfeldern, auf reinen Verstandeswegen nicht beizukommen ist, war seine Methode so einfach wie manchmal schwer verdaulich: Verstehen durch Durchspielen.

BITTE LIEBT ÖSTERREICH (2000), die Containeraktion am Eingang der trubeligen Wiener Haupteinkaufsstraße, war die wohl treffendste Umsetzung dieser Methode. Auch wenn Schlingensief nach eigener Auskunft speziell vom medialen Ausmaß des Projekts völlig überrumpelt war. In der laut Untertitel der Aktion „ersten österreichischen Koalitionswoche" wiederkäute er fremdenfeindliche Wahlkampfaussagen des Rechtspopulisten Jörg Haider, koppelte sie mit gleichgesinnten Schlagzeilen des auflagenstarken Revolverblatts

[5] Eine verwandt anmutende Bildstörung findet sich in einer Ausgabe des WDR-Politmagazins ZAK, für das Schlingensief Anfang der 1990er Jahre einige Beiträge gedreht hat, die in Wort, Bild und Schnitt der DEUTSCHLAND-TRILOGIE ähnlich waren. Im März 1996 war er eingeladen, seinen Film DIE 120 TAGE VON BOTTROP vorzustellen, saß eingangs aber am Schalttisch im Regieraum der Sendung. Die anwesenden Mitarbeiter frotzelte er an und verlangte energisch nach Ruhe und Konzentration. Dann rief er den Beginn der Sendung aus und führte via Kamera ein Vorabgespräch mit dem Moderator, der im Studio auf ihn wartete. Schlingensief blieb im Regieraum, parodierte Wim Wenders und palaverte: „Wenders würde sagen: ‚Wir müssen die Bilder der Welt verbessern, um dadurch die Welt zu verbessern.' Das versucht Fernsehen ja jeden Tag – geht aber immer nach hinten los." Am Ende der improvisierten Szene holte der Moderator Schlingensief aus dem Regieraum und komplimentierte ihn ins Studio.

[6] Von Brecht, Paczensky und Schlingensief in FREAKSTARS 3000 mehrmals zitierter Ausspruch aus der sogenannten „Ruck-Rede" (Berliner Rede) des ehemaligen Bundespräsidenten Roman Herzog.

KRONEN ZEITUNG und machte beides zu Parolen eines Eliminierungsspiels nach den Regeln der seinerzeit europaweit heftig diskutierten Realityshow *BIG BROTHER*. Schlingensief war der Moderator der einwöchigen Aktion und ließ sich phasenweise durch ein Double vertreten, um noch in seiner Person den Wechselstrom zwischen Realität und Fiktion anzuzeigen.

Verstehen durch Durchspielen, das meinte zugleich die Übermalung bestehender Bilder und Begriffe. Originale wurden entstellt, blieben unterhalb der Überzeichnung jedoch als Korrektiv bestehen.

In Rotation wandte Schlingensief das Durchspielen und Übermalen in seinen Fernsehformaten an. Darin verzerrte er existierende Vor-Bilder, um sie durch die Verzerrung wenigstens in groben Zügen wieder kenntlich zu machen. In Schlingensief darum einen Medienkritiker zu sehen, wäre zu kurz gedacht. Eher war er ein Medienwirkungsforscher, wobei die Betonung auf dem Forscher lag, der sich unter Klarnamen in seine Versuchsanordnungen stellte. Er überließ das Tableau keinen einstudierten Szenen, sondern lieferte sich dem Worst-Case-Szenario aus – oder verweigerte sich ihm vor laufenden Kameras.

Die Atmosphäre des Ausgeliefertseins ergab sich in den gewählten Settings wie von selbst. *TALK 2000* fand in der beengten Kellerkantine der Volksbühne statt, *U3000* in einer U-Bahn, die in den regulären Fahrplan der Berliner Verkehrsbetriebe eingepflegt wurde.

ZAPPING 2

TALK 2000 war die Vortäuschung einer Talkshow, ein Plagiat schlechter Originale. Der Unterschied lag vor allem darin, dass es sich andauernd seiner eigenen Schlechtigkeit bezichtigte – und die war mannigfach. Die unverhohlene Planlosigkeit eröffnete freie Sicht auf die Perfektion des Mediums als Potemkinsches Dorf.

Als Talkmaster trat Schlingensief folglich nur vordergründig in Erscheinung. Er schlüpfte in eine Rolle, die seinen Namen trug, eine Rolle, die partiell mit ihm identisch war. Gelegentlich gab er sich als Leiter eines Fernsehexperiments zu erkennen: [7] Schlingensief in TALK 2000, Folge 6.

> „Wir machen den Versuch, zu beweisen, wie wichtig Talkshow im Moment ist in Deutschland. Wie wichtig das ist, dass Talkshows existieren, weil alles besprochen werden kann, weil jedes Thema abgehakt werden kann, und danach auch nichts mehr passieren braucht, weil es ja bereits besprochen worden ist." [7]

Er machte alle Fehler, die mit dem souveränen bis anbiedernden Funktionieren seiner „Kollegen" non-konform waren. Unverhohlen verzweifelte er am Quoten- und Verdrängungskampf in seinem Gewerbe und führte sie auf die Variationen der immer gleichen TV-Angebote zurück. Kapitulierte er vollends vor den Mechanismen der eigenen Sendung, dann hielt er eine Schweigeminute ab, skandierte politisch unkorrekte Parolen, leistete sich Handgemenge mit meuternden Zuschauern oder flüchtete vor der telegenen Versiertheit seiner Gäste gleich ganz aus dem Studio. Wenn ihm gar nichts mehr einfiel, sagte er nichts oder er sagte, dass ihm nichts einfiele.

Schlingensief war insofern auf einer Mission, als er das Publikum vor den Mattscheiben zu erhöhtem Sendungsbewusstsein aufforderte:

> „Glauben Sie an sich, sagen Sie, ich bin auch noch da, ich habe meine eigene Vergangenheit, ich habe Begriffe, ich habe Gegenstände, die ich definiert habe, die mir Kraft geben, für mich etwas bedeuten, und die sind es wert. Und nicht die Begriffe und Gegenstände, die man mir immer aufhalsen wollte. Und glauben Sie an sich selber und sagen Sie einfach: Ich benutze eine Kunstform, weil ich eine Kunstform bin.
> Mein Privatleben ist Kunst, das ist Kunst, das ist existent, und das muss ich vertreiben. Vertreiben Sie sich selber!" [8]

[8] Schlingensief in TALK 2000, Folge 2.

Sein Beharren auf der Allgegenwart der Inszenierung fand Ausdruck im Bruch der Inszenierung, im Turnus von Be- und Entschleunigung. Entwickelte sich dann ein roter Faden und ein Gespräch lief tatsächlich Gefahr, informativ zu werden, brach der Moderator ab und demonstrierte Desinteresse. Er, der eigentlich die Selbstinszenierung aller Anwesenden gewährleisten sollte, war der Fehler im Bild. Das Fehlerhafte, das Desorientierte, das Konzeptlose, im *TALK 2000* war es Konzept.

Nach diesen Auflösungserscheinungen des Talkformats war *U3000* ein wirres Bündel nicht minder verzichtbarer Fernsehtiefpunkte. *U3000* war die letzte Sendung vor der TV-Apokalypse, Schlingensief feierte Glotzendämmerung.

Aus den Resten einer ganzen Medienkultur zimmerte er ein Endzeitformat, in dem sich Fernsehen von selbst erledigen sollte. In MTV-tauglichen Schnittfrequenzen erzeugten

Wort- und Bilderfluten ein Tempochaos, in dem jeder Sinnzusammenhang abhanden kam. In der sich eine live dargebotene Wagner-Arie oder der Abguss einer Matthew-Barney-Performance genauso versendeten wie das Interview mit einem Aidskranken, herabwürdigende Gewinnspiele mit einer mittellosen Familie oder die vollständige Entschlüsselung eines Politikergenoms.

Schlingensief gab den Showmaster als multiple Persönlichkeit, die sich in jeder Ausgabe in anderer Aufmachung präsentierte. Wahlweise kostümiert als Wehrmachtskommandant, indischer Sektenguru, Rudi-Dutschke-Double, Voodoopriester oder androgyner Dandy im pinkfarbenen Federmantel, war er als Anchorman, als vertrauensbildendes Leitgesicht ein Totalausfall.

9 Schlingensief nach Ende der Aufzeichnung der achten und letzten U3000-Folge im Interview mit dem ZDF.

Mit den Maskeraden wechselten seine Stimmungslagen, die Schlingensief bis an den Rand des Erträglichen auf die Sendeatmosphäre übertrug. Er flehte und schrie, er schlug und weinte, betrank sich, kreuzigte Katzen und nahm Exorzismen vor. Dem Telefonat mit dem Führerhauptquartier folgte die rituelle Waschung von Schlagerstarfüßen, der Hasspredigt über die Verkommenheit des Fernsehens der Aufruf zu einer kynischen Lebensführung: „Ich verarsche keine Leute. Ich demontiere und rekapituliere, was an Splitterstücken noch da ist. Ich brauche kein Splitterstück zu finden, um es wieder fertig zu machen. Ich bin selber eines. Ich bin selber fertig."[9]

Alles weitere – Gespräche, Spiele, Musikakte, Liveschalten zur Geburt eines Kalbs und an das Sterbebett eines Greises – fand parallel statt. Dieser Showmaster hatte keine Zeit zu verlieren. Die Fernsehzeit lief ab. Noch die aristotelischen Einheiten waren dem Diktat der Dynamik unterworfen. Alles wurde mitgerissen. In der rasenden U-Bahn herrschte rasender Stillstand.

U3000 war unterirdisch und Überdosis. Schlingensief demaskierte das Fernsehen im Fernsehen und nahm sich dabei nicht aus. Bis zur Endstation war alles zu sagen und zu zeigen – die Geschlechtsteile des Showmasters inklusive. So enthüllte er das Medium der totalen Enthüllung. Es galt, jeden vor die Kamera zu zerren. Wer nicht im Bild stand, war tot.

Mit *FREAKSTARS 3000* übertrug Schlingensief den nunmehr ausgelebten TV-Anarchismus auf die Bewohner des Tiele-Winckler-Hauses in Berlin-Lichtenrade, einem Heim für geistig und seelisch Behinderte. Markierte *U3000* das Ende des Fernsehens, war *FREAKSTARS 3000* das erste Format in der Zeit danach.

Das Grundgerüst bildete eine harmlose Variante der Castingshow *DEUTSCHLAND SUCHT DEN SUPERSTAR* (RTL). Heimbewohner sangen einer Jury unter Vorsitz von Schlingensief ihre Lieblingslieder vor, um sich für einen Platz in der neu zu gründenden Band „Mutter sucht Schrauben" zu qualifizieren. Hinter dieser Kulisse, so vermittelte es der Sendeverlauf, hatten die Casting-Kandidaten jedoch schon das Fernsehkommando übernommen.

Sie karikierten einschlägige und quotenträchtige TV-Formate, die dem um sich greifenden Casting-Wahn in puncto Beschränktheit nicht nachstanden. Die „Freakstars" führten sie buchstäblich vor. Und ausgerechnet sie, die Behinderten qua Konsens, stellten dem Otto-Normal-Zuschauer ganz freimütig die Frage, wer und was hier eigentlich gehandicapt sei: die Heiminsassen? – Oder doch vielmehr die Maschinenmenschen aus den Geschlossenen Fernsehanstalten – die alpenglühenden Volksmusikanten in ihrem Heile-Geile-Welt-Stadl, die schreihalsigen Propagandisten der Homeshoppingkanäle, die ethisch-synthetischen Paradeprominenten, die in staat-

10 Schlingensief anlässlich der Premiere von **FREAKFILM 3000** (Filmgalerie 451) auf den Internationalen Hofer Filmtagen 2003.

lich geförderten Werbespots das aseptische, feucht durchgewischte Deutschland beschworen, oder die Presseclubs, die journalistischen Eliten, die noch jeden Krisenherd auf Erden per Betriebsanleitung in Grund und Boden plapperten ...?

Sie alle wurden von *FREAKSTARS 3000* okkupiert und mit ihren eigenen Waffen gegeißelt: „Fernsehdeutschland braucht ein Gegenmodell. Ein Modell, das es längst gibt! Ein Modell mit dem Motto: Wir sind gesund und ihr seid krank! Uns seht ihr so, wie ihr selbst seid."[10]

Als tauglich mussten sich hier nicht diejenigen erweisen, die von der breiten Masse zu Menschen zweiter Klasse herabgewürdigt und vom Massen-TV zu Belobigungszwecken in Gutmenschenformaten verheizt wurden. Diese „Aktion Mensch" richtete sich an all jene, die der irrigen Annahme waren, barrierefrei zu sein.

Schlingensief selbst hielt sich in *FREAKSTARS 3000* im Hintergrund. Der Gefahr, moralisch zu werden, entging er, indem er das Feld fast vollständig seinen Hauptdarstellern und ihrem unbegrenzten Spielwitz überließ. Hinter der Kamera zog er gewiss die Strippen, vor der Kamera taten es Brecht und Paczensky – Schlingensiefs Alter Egos.

II.

DER MEGAFONIST, DER ENTERTAINER, DER STÖRENFRIED – DER UNERLÖSTE ERLÖSER

Schlingensiefs Umgang mit Rundfunk- und Printmedien, der sich seit 1997 mit dem Auszug seiner Theaterarbeiten in den öffentlichen Raum sukzessive professionalisiert hat, wurde umrahmt von zwei medialen Reflexen, die ihn beide geprägt haben.

Zum einen die weitgehende Verkennung des jungen Film-, dann Theaterregisseurs, der noch bis Mitte der 1990er Jahre als Gastgeber unreifer und sinnentleerter Kindergeburtstage galt. Als geschmacklos wurde er dort rezensiert, wo die inhaltliche Richtung seiner Arbeit nicht geradlinig genug war oder er sich weigerte, eine Richtung überhaupt nur anzuzeigen.

Zum anderen die Überhöhung des krebskranken Schlingensief der Jahre 2008 bis 2010, der mit Einladungen und Preisen, Feuilleton- und Boulevardartikeln am Rande des Heldenstatus überhäuft wurde. Er fühlte sich geehrt. Sicher hat er auch so etwas wie Genugtuung empfunden. In gleichem Maße aber nahm er den fortschreitenden Verlust an Widerhaken argwöhnisch zur Kenntnis: „Die applaudieren mir nicht. Die verabschieden mich."[11]

2009 ließ er sich in der stereotypen ARD-Reihe „Deutschland, deine Künstler" porträtieren. 2010, drei Monate nach seinem Tod, wurde er zu allem Überfluss mit dem Medienpreis „Bambi" in der Kategorie Kunst ausgezeichnet. Eine schizophrene Anerkennung aus Kreisen, die zu seinen Lebzeiten so manchen Haken geschlagen hätten, um ihm aus dem Weg zu gehen. Mit der Verleihung des Goldenen Löwen der Biennale in Venedig 2011 an den deutschen Pavillon, mit dessen Gestaltung Schlingensief im Mai 2010 betraut worden war, die er aber nicht mehr wahrnehmen konnte, lief er dann endgültig Gefahr, posthum zum Staatskünstler aufzusteigen.

11 Schlingensief, ICH WEISS, ICH WAR'S, a.a.O.

Zwischen diesen Extremen lagen ihrerseits extreme, lautstarke und medial präsente Jahre. Jahre, in denen Schlingensief sich nicht damit begnügte, zu Premieren oder Ausstellungseröffnungen die üblichen Vorabinterviews zu geben und nachher die Kritiken zu registrieren. Jahre vielmehr, in denen er in laufende Projekte hinein Schlagzeilen produzierte, um die Medienausschläge in Energie umzusetzen. Auch so entließ er Kunst aus ihrem Goldenen Käfig und stellte sie anhand seiner Arbeit zur Disposition.

Solch obsessiven, am experimentellen Charakter seiner Arbeit ausgerichteten Anliegen stand – und das soll nicht unterschlagen werden – seine ausgeprägte Medienkompatibilität zur Seite, das Bedürfnis nach Aufmerksamkeit, sein Faible für das Spiel mit Öffentlichkeiten.

Schlingensief war ein Chamäleon und als solches ein integraler Bestandteil seiner Kunst. Er war charismatisch, großzügig, harmoniebedürftig, ein Geschichtenerzähler. Er war auch ein Stratege, egozentrisch, maßlos, konfrontativ, ein Prediger. Im Medienzirkus beherrschte er das Jonglieren mit beiden Facetten und blieb so, mit einem Wort, unberechenbar. Eine Reizfigur im journalistischen Nervensystem.

Spätestens seit DAS DEUTSCHE KETTENSÄGENMASSAKER (1990), ein weitgehend als Splatterfilm abservierter Markstein seiner Arbeit, ist Schlingensief ein Nachrichtenwert an sich. Seine Wertbeständigkeit bemaß sich an der Wandlungsfähigkeit, die von ihm selbst ausging, weil er wie ein Groundhopper die Spielfelder wechselte. Natürlich aber auch, weil er seit dem Ende der 1980er Jahre für pauschale Urteile herhalten musste. Einerseits bediente er sie, andererseits verwahrte er sich dagegen, gelegentlich tat er beides gleichzeitig.

Die elementaren Widersprüche und Störungen innerhalb und außerhalb seiner Arbeit waren es, die Schlingensief wiederkehrende Titulierungen wie „Krawallregisseur", „Theateranarcho", „Kunstprovokateur" oder „Medienscharlatan" eingetragen haben. Der Gebrauch solcher Stigmata ging nicht spurlos an ihm vorüber. Er begegnete ihnen im Selbstverständnis des Selbstprovokateurs, der seine Person und seine Behauptungen in den Raum stellte, ohne sich des einen oder anderen sicher zu sein.

Die Aktionen außerhalb des abgesteckten Kunstraums, die ihre Hochphase zwischen 1997 und 2002 hatten – die Hamburger BAHNHOFSMISSION (1997), CHANCE 2000, die Containeraktion, Aktivitäten rund um HAMLET (2001) am Zürcher Schauspielhaus sowie die FDP-kritische AKTION 18 (2002) beim Festival Theater der Welt –, beschrieb Schlingensief

als Suche nach Schwachstellen, deren Verlauf und Ausgang auch für ihn unwägbar seien.

Während der Aktion *48 STUNDEN ÜBERLEBEN FÜR DEUTSCHLAND* (1997) auf der Kasseler documenta X wurde er vorübergehend von der Polizei in Gewahrsam genommen, weil er das Publikum über Megafon zur Tötung des amtierenden Bundeskanzlers aufgefordert hatte. In dieser Zeit erkannte er für sich die projektkonstituierende Funktion der berichterstattenden Medien, die sich einerseits über den Tötungsaufruf empörten, ihn andererseits aber hundertfach zitierten und abdruckten. Ihre Funktion war unmittelbar gekoppelt an seine eigene Medienpräsenz – und die Präsenz seiner „Goebbelsschnauze", des Megafons.

Es war ein Geben und Nehmen. Schlingensief trat aus dem Schatten seiner Regie heraus, stellte sich zur Verfügung, war zugänglich, machte sich aber auch angreifbar. Über die Verantwortlichkeit des Initiators hinaus reklamierte der Mitspieler, der Moderator, das Medium Schlingensief Vollhaftbarkeit. Er rückte das Unmögliche bis an den Rand des Möglichen und Tabuthemen vom Rand ins Zentrum, in dem er selbst stand.

Infolge der Wellen, die *TALK 2000* schlug, gab Schlingensief sich Ende 1997 in der Talkshow *DREI NACH NEUN* (NDR) geradezu reumütig wie ein Schuljunge, der beim Rauchen erwischt wurde, als ihn die Moderatorin belehrte, so wie er könne man seine Gäste nicht niedermachen, das sei unanständig.

Die harmlose Spielshow *ZIMMER FREI* (WDR) brachte er Anfang 1998 während der Aufzeichnung zum Abbruch, weil der Showmaster das politische Anliegen von *CHANCE 2000* merklich nicht ernst nahm. Als Schlingensief an einer gefüllten Badewanne die bevorstehende Wahlkampfaktion *BADEN IM WOLFGANGSEE* demonstrieren sollte, warf er neben den bereitgestellten Requisiten einen laufenden Studiomonitor ins Wasser. Wenn die zur Teilnahme aufgerufenen sechs Millionen Arbeitslosen nicht erschienen, um den See zum Überlaufen zu bringen, erklärte er aufgewühlt, dann müsse man die anreisenden Medienvertreter halt hinterherschmeißen, damit sie das Aktionsbild vervielfachten. Die fortgesetzte Aufzeichnung gelangte nicht zur Ausstrahlung, weil, so der Sender, Schlingensief die Sicherheit der Anwesenden gefährdet, Sachschaden angerichtet und überhaupt politisch agitiert habe.

Die Presse wiederum machte ihre Berichterstattung nutzbar, irgendwo zwischen Positionierung und Stimmungsmache. Sie war Teil des Geschehens, zum Beispiel durch die Verwertung dadaistisch-vage formulierter Pressemitteilungen oder durch das Featuren von Projektprozessen. Zur *AKTION 18* führte Schlingensief ein „Tagebuch", das im Aktionszeitraum täglich in der *SÜDDEUTSCHEN ZEITUNG* erschien. Gleiches tat er zur Aktion *DER SCHREITENDE LEIB* im Rahmen von *CHURCH OF FEAR* (2003) für *DIE WELT*.

Schon zwischen Mai 2000 und Oktober 2001 schrieb Schlingensief unter dem Titel „Intensivstation" eine Kolumne für die Berliner Seiten der *FRANKFURTER ALLGEMEINEN ZEITUNG*, die er bisweilen ebenfalls zur Annoncierung beziehungsweise Erörterung parallel stattfindender Projekte nutzte. Die Einleitung zur ersten Ausgabe gab einen Eindruck vom Selbst- und vom Medienbild Schlingensiefs:

> „Das Faszinierende an Zeitungsschreibern ist die Fähigkeit, den eigenen Reizlevel so weit im Griff zu haben, dass selbst kleinste und unwichtigste Meldungen noch zur Erregung führen und somit zu unzähligen Zeilen. Hast du Lepra, bekommst du die Titelseite, bist du geheilt, genügen drei Zeilen. Damit es mir in dieser Rubrik nicht ähnlich geht, will ich den Versuch unternehmen, das Äußere außen zu lassen und mich lieber auf innere Phänomene zu konzentrieren."[12]

In dieser für das Verhältnis zwischen Schlingensief und den Medien vitalen Zeit eröffnete jede Arbeit ein neues Spiel im Spiel. So musste der Beginn der Pressekonferenz zur Wiener Containeraktion wegen des unerwarteten Medienandrangs verschoben werden. In der nachträglichen Berichterstattung führten die Zeitungskommentatoren das große Interesse darauf zurück, dass Schlingensief die lokale Politik und die Öffentlichkeit über die wahre Identität der Containerinsassen im Unklaren lasse, sie wahlweise als Schauspieler oder als echte Asylanten bezeichne. Auch im Projektverlauf hat Schlingensief diese Verklärung nicht aufgelöst.

Anlässlich der Pressekonferenz zum *HAMLET* lud Schlingensief die Medienvertreter nicht an den Ort derselben, ein Zürcher Hotel, sondern an den Hauptbahnhof. Dort erlebte ein ganzer Pulk von Journalisten, Kameraleuten und Fotografen die in der Stadt heiß diskutierte Ankunft deutscher Neonazis, die im Zuge der Produktion resozialisiert werden sollten. Tatsächlich aber waren sie schon seit geraumer Zeit in

12 Christoph Schlingensief, „Intensivstation"
(Kolumne), in: FRANKFURTER ALLGEMEINE
ZEITUNG (Berliner Seiten), 17. Mai 2000.

der Stadt und nahmen längst an den Proben teil. „Die Schauspieler sind da!" heißt es bei Shakespeare – ihr Eintreffen wurde von Schlingensief medienwirksam inszeniert. Auf die Frage, ob es sich denn um richtige Neonazis oder doch um Schauspieler handele, antwortete Schlingensief auf der anschließenden Pressekonferenz: „Man kann glauben, was man will. Aber manchmal ist mehr wahr, als man denkt."[13]

Nach den im Premierenvorfeld polarisierenden Aktivitäten Schlingensiefs und seines Ensembles im Zürcher Stadtraum galt die Atmosphäre am Premierenabend selbst als sehr angespannt. Das Haus sah sich mit einer Bombendrohung konfrontiert, außerdem sorgten Gerüchte für Unruhe, Antifa-Mitglieder planten aus Protest gegen die Teilnahme der Neonazis den Sturm der Vorstellung.

13 Christoph Schlingensief, zit. n.: Corinne Naef, „Wenn echte Neonazis zu Schauspielern werden", in: ZÜRICH-EXPRESS, 4. Mai 2001.

Wie bewusst Schlingensief sich seiner Rolle als Mediator zwischen Kunstangebot und öffentlicher Nachfrage war, unterstrich ein Zwischenspiel in der Inszenierung. In der Mitte der Aufführung, noch bevor die Neonazis erstmals auftraten, verließen die Schauspieler die Szene. Statt im Stück fortzufahren, setzte laute Musik ein, der Jahrmarktsong „Me Ol' Bam-Boo" aus dem Musicalfilm CHITTY CHITTY BANG BANG. Schlingensief stürmte in schwarzer SS-Uniform samt Hakenkreuzbinde die Bühne, trat an die Rampe und präsentierte in völligem Widerspruch zu seiner Montur und mit dem breiten Lächeln eines Schaustellers im Gesicht eine ausgelassene Luftxylophonnummer. Vom Schnürboden wurde indes ein Schild herabgelassen, dessen Aufschrift über die Szene hinaus das Katz-und-Maus-Spiel der vorangegangenen Wochen erneut karikierte: „Schlingensief-Entertainment".

Hier war er nicht Fortinbras, als der er die Schlussszene der Aufführung bestritt, er war der Geist von Hamlets Vater. Die aufgewühlte, rast- und ratlose Öffentlichkeit war Hamlet, ohnmächtig, zwischen Sein und Nicht-Sein und Schein zu unterscheiden. Ein Intermezzo wie ein paranormales Phänomen, überraschend verspielt und die gesamte Atmosphäre vom Kopf auf die Beine stellend.

So schnell, wie er gekommen war, verschwand Schlingensief wieder von der Bühne, und die Schauspieler setzten ihr Spiel fort.

Wenn er auch im Fall seiner Berufung auf den Grünen Hügel Bayreuths selbst nichts dazu beigetragen hatte, so beruhte der Medienwirbel, der im Sommer 2003 aufgrund dessen entstand, abermals auf Schlingensiefs ureigenem Werkzeug: dem Widerspruch in sich. Und so arbeiteten sich in der Folgezeit die Feuilletons und ganze Wagnerverbände an der Frage ab, wie die Operndynastie Wagner nur auf den Gedanken kommen konnte, einen notorischen Bilder- und Bühnenstürmer auf den PARSIFAL, das Erlösungswerk, loszulassen.

Das Etikett des „Enfant terrible" blieb über den künstlerischen Ritterschlag und die mehrheitlich anerkennenden Kritiken zum PARSIFAL hinaus an Schlingensief haften. Daran hatte schon vor Bayreuth Schlingensiefs ATTA-TRILOGIE wenig ändern können, deren zweiter Teil, die Uraufführung von Elfriede Jelineks BAMBILAND (2003), Schlingensief erstmals ans Burgtheater Wien geführt hatte. Der Bannfluch des schrecklichen Kindes nahm sich aus wie eine eigene Berufsbezeichnung, ungeachtet der teilweise begeisterten Kritiken, die die ATTA-TRILOGIE erhielt, und trotz steigenden Interesses der bildenden Kunst an Schlingensiefs Arbeit.

Die Emanzipation vom Vorurteil wollte ihm nie so recht gelingen. Wesentlicher Grund dafür waren die zur Bayreuth-Zeit in epischer Breite über die Medien kolportierten Anfeindungen Schlingensiefs durch den Sänger der Titelpartie im ersten PARSIFAL-Jahr, der ihm in mehreren Hörfunk- und Zeitungsinterviews Ahnungslosigkeit in Sachen Wagner, mangelnde Darstellerführung und noch allerhand wirres Zeug vorwarf. Zuvor schon hatte Schlingensief wegen erheblicher künstlerischer Meinungsverschiedenheiten mit der Festspielleitung die Proben zwischenzeitlich ruhen lassen und sich krank gemeldet, was manchem Berichterstatter ebenfalls als Indiz dafür diente, dass Schlingensief beabsichtigte, sein Engagement auszureizen und den Festspielhügel umzugraben.

DER DEUS EX MEDIA

Schlingensiefs Kontakte zu den Medien, die natürliche Distanz einerseits und die nicht allein künstlerischen, sondern persönlichen Sympathien andererseits, welche sich über Jahre des heterogenen Arbeitens hergestellt hatten, trugen in der Zeit seiner Krebskrankheit bisweilen seltsame mediale Blüten.

Als Ende Januar 2008 durch eine Indiskretion erstmals öffentlich von einer ernsthaften Erkrankung und einer notwendig gewordenen Operation Schlingensiefs die Rede war, schossen einzelne Kommentatoren zunächst dermaßen ins Kraut, dass sie dahinter

sogar einen von Schlingensief selbst lancierten PR-Gag vermuteten, mit dem er ein wie auch immer geartetes Projekt ankurbeln wolle.

Als er nach überstandener Operation seine Krankheit und seine damit verbundenen existenziellen Fragen zum beherrschenden Thema seiner Theaterarbeit – unter anderem die Inszenierung seiner eigenen Totenmesse in *EINE KIRCHE DER ANGST VOR DEM FREMDEN IN MIR* und der „ReadyMadeOper" *MEA CULPA* (2009) – und zum Inhalt des Bestsellers *SO SCHÖN WIE HIER KANNS IM HIMMEL GAR NICHT SEIN* (2009) machte, waren die Rezensionen so flächendeckend überschwenglich, dass Schlingensief sie in Erinnerung an die medialen Fegefeuer, die er durchlaufen hatte, befriedet registrierte. Allerdings auch ernüchtert. So sehr ihm die Lobeshymnen schmeichelten, so sehr vereinnahmten ihn die Umarmungen durch die Krankheit – und durch die Medien.

„Ich weiß, ich war's" – das Bekenntnis steht am Ende seines Lebens, das uns hoffentlich noch bevorsteht, wenn wir uns weiter mit Schlingensief beschäftigen – mit seiner Arbeit im Film, im Theater, vor dem Theater (auf der Straße), im Keller (dem Fernsehen), in der eigenen Kirche, in der Kirche der anderen (der Oper), im Museum usw. Mit dem *OPERNDORF AFRIKA* in Burkina Faso.

Zeit seiner Arbeit hatte Schlingensief sich verausgabt. Er war verfügbar, auf seinen Bühnen und auch medial. Hier wie dort war er sein eigenes Medium – und das Medium anderer. Schlingensief kombinierte und kollidierte. Er war ein instinktiver Komponist, ein Monteur von Versatzstücken. Dass er ganz von der Bildfläche verschwindet, konnte er sich nicht vorstellen. Und wir tun es auch nicht.

Jörg van der Horst

"SO WHAT WAS THE ACTUAL TRUTH? HOW DID IT ALL FIT TOGETHER?"

SCHLINGENSIEF,
THE MEDIA,
AND THE SCHLINGENSIEF MEDIA

I.

THE ABSOLUTE

We still cannot talk or write about Christoph Schlingensief in anything but absolute terms. His work is so extensive—and so different—that it inevitably tempts us to take it on like a poacher in a forest full of game or to wander about in it aimlessly in the justified hope of new discoveries. So much blood, sweat, and tears continues to flow through his art that it is impossible to label it with the term OEUVRE, seal it, and lay it to rest. If we were to focus too strongly on just one of its facets, we would soon find ourselves confined to a single perspective, neglecting other fundamental aspects.

Instead, let's enjoy a panorama of his works! Let's not worry about keeping track of them! Because Schlingensief's projects didn't line up one after the other in neat chronological succession but were interrelated and interdependent, they communicated with and organized one another. Somehow, everything always fit together. "Nothing" was always the nothing of something.

He, the eclectic, availed himself as much of other people's art, of politics, religion, and the media, as he did of his own biography. In celebration of the unholy communion in A CHURCH OF FEAR VS. THE ALIEN WITHIN of 2008, he proclaimed it "Fluxus!" Schlingensief was Fluxus in person. That was his body that was given for us... perhaps that was the only way Schlingensief could function.

Today, we cannot see the artistic quality of his work without the holy, the universal without the kitsch, the populism without the pathos. We can build ourselves bridges, dig tunnels, and leave gaps (or, more concisely: room to maneuver), as Aino Laberenz did with the publication of his memoirs. We don't have to fill the gaps. We have to widen them. With Beuys, we have to show the wound inflicted by Schlingensief's death; we have to show the extent to which his essence and the essence of his art are continuing to have an impact, the energy, the lust for life, and the lust for contradicting this life and for contradicting art.

There is hardly anything that Schlingensief questioned as much as the privilege of interpretation—that of politics as well as of art—and that of the media. He was

extremely suspicious of the theater's self-image as the last place where conditions are still really negotiated, because for him, reality was missing in theater. "At best, theater is a research facility, and not just the reeling off of some classic play or other. You have to give theater a face. The craziness can't just be acted; above all, it has to be lived."[1] Schlingensief also attested to the potential of cinema and television (both in their own ways his "home media") for craziness, to the extent that they didn't incapacitate themselves with the fulfillment of educational mandates or the simulation of reality.

[1] Christoph Schlingensief, ICH WEISS, ICH WAR'S, audio book (Bochum: Tacheles!, 2012).

To try to get to the bottom of the relationship between Schlingensief and the system commonly referred to as "the media" would be a multidimensional undertaking, a truly Sisyphean task. If we take Schlingensief as our point of departure, we can refer to all of his playing surfaces as media or transmitters. In the following, we will take a closer look at a number of his television works, particularly the formats TALK 2000 (Kanal 4 for RTL and Sat 1, 1997), U3000 (MTV Germany, 2000) and FREAKSTARS 3000 (VIVA, 2002),[2] because they are predestined to show how Schlingensief incorporated himself into said playing surfaces.

Our second endeavor will be to evaluate the news media, because Schlingensief is today one of the contemporary artists most widely reviewed and discussed in the German-language newspapers, magazines, radio and television shows, and Internet—far beyond the obligatory level of critique— particularly as measured against the sadly much too limited time frame of his career.

Third, a no less captivating aim will be to direct our attention toward the relationship—unquestionably a special one—that Schlingensief cultivated with the news media. As is common, he saw it as a conveyor and multiplier of information. Yet he also regarded it as an instrument with which it was possible to play—and in many of his projects, moreover, as a protagonist and a reflector.

[2] The fourth format, DIE PILOTEN (THE PILOTS; arte, 2007), remains a footnote here. Under the motto "FORMATE VON MORGEN FÜR DAS FERNSEHEN VON FRÜHER" ("Tomorrow's formats for yesterday's television"), Schlingensief designed it as a revival of TALK 2000. DIE PILOTEN was never broadcast in its originally intended form. The talk-show host (Schlingensief) announced that fact on the first of six shows. He emphasized the character of being a test balloon that so-called pilots possess for broadcasting and production companies in the process of perfecting a TV format. In 2009, the documentary CHRISTOPH SCHLINGENSIEF—DIE PILOTEN (avanti media) was released, retracing the circumstances preceding the broadcast and above all Schlingensief's approach to the production process. The chief focus was how his own (media) identity was mirrored in the figure of the talk-show host, ultimately leading to Schlingensief's résumé: "To achieve immortality in the media is the religion of our age."

A MEMBER OF THE LOWER MIDDLE CLASS

The breadth of Schlingensief's work, its multiple quality and apparent contradictoriness, would be inconceivable without his middle-class background. His childhood home in Oberhausen was not what you could call a cultural enclave. Art in the form of visits to exhibitions, concerts, or the theater was not part of the daily ration, to say nothing of art-related matters being considered something requiring discussion.

Schlingensief's first projection surface was television:

"Children back then weren't as proficient as they are today; there were three television channels, and that was it. One of them had a blurred picture with sound, the second a picture but no sound, and the third had both but with constant interference. Once, I was allowed to watch a boxing match on television; they say I was four at the time. My mother was in the kitchen; I sat in the living room and watched the men beating each other up. When one of them was knocked out, I reportedly turned off the TV and said to my mom: 'Man dead, TV off.' For weeks after that I didn't watch television, because the man was knocked out, gone, no longer on the air, so to speak. This was another pivotal experience, because with Laurel and Hardy, Charlie Chaplin, or Western Cyclone (one of my dad's and my favorite shows), everyone who was knocked out got up again right away. It was the same with Tom and Jerry. Even the people who had exploded got up again. ... So what was the actual truth? How did it all fit together?"[3]

With his father's camera—his father made movies as a hobby—Schlingensief shot little Super-8 movies early on, in which he had himself, his parents, relatives, and vacation acquaintances perform. When he was finished, he projected the footage onto the television screen in the family living room—with the television on. He dimmed the TV image and turned up the sound. The film image was randomly synchronized, as it were, translated from congruent contexts into a different context every time.

[3] Christoph Schlingensief, ICH WEISS, ICH WAR'S, ed. Aino Laberenz (Cologne: Kiepenheuer & Witsch, 2012), p. 44.

Schlingensief retained this transportation-and-transformation principle his whole life long. He overloaded and taxed the surfaces of his works, tore them

out of their traditional contexts. The same applied to his shifts of artificial worlds.[4]
For Schlingensief, perception was always the perception of the other, of the impossible, the unspoken, the invisible.

[4] He shot 100 YEARS OF ADOLF HITLER (1989), the first film of the so-called GERMANY TRILOGY, in a war bunker in Mülheim an der Ruhr. He adapted TERROR 2000 (1992), the third part, for his first theater work, 100 YEARS OF CDU [Christian Democratic Union], 1993), at the Volksbühne Berlin. With CHANCE 2000 (1998), the "last-chance party," he carried out action theater at the expense of politics, broadcast campaign commercials, and participated in relevant political talk shows as a candidate. He had the Animatograph (2005), a walk-in installation adhering closely to his fundamental projection concept of scenic production, set up in an Icelandic cellar and an overgrown military base as well as in a Namibian township and—perhaps the most antagonistic takeover—at the Burgtheater in Vienna. He spread music of Wagner's GÖTTERDÄMMERUNG, broken down into its separate instrumental parts, all over the Ruhr Area by way of megaphones mounted to the roofs of cars (WAGNER RALLYE, 2004). He presented the original CHURCH OF FEAR chapel on the roof of the Museum Ludwig in Cologne (2005), produced an opera on a steamship on the Amazon (THE FLYING DUTCHMAN, 2007) and television in a home for the disabled, etc.

ZAPPING 1

FREAKSTARS 3000, the first magazine program about handicapped people on German television, was dedicated to the problem of the non-handicapped. A short scene in it outlines Schlingensief's connection to the media quite well, despite the fact that he didn't even appear in it...
Werner Brecht and Achim von Paczensky, two actors from his mobile task ensemble, are sitting in what is allegedly the editing room of a television studio, engaged in dialogue. Purposively pushing buttons, checking the monitor now and then and making announcements over the microphone, they are controlling no less major an event than the German television revolution.[5] The two figures are not fillers in an image liberated by Schlingensief. They are Schlingensief himself, his alter egos. Good-natured, but also strategic where his own publicity is concerned.
"Durch Deutschland muss ein Ruck gehen" ("Germany needs a jolt")[6]—and who should administer it but the placid, chain-smoking narcoleptic Brecht, whom Schlingensief had celebrated as the creator of the concept of expanded theater since Brecht's virtually endless appearance in *BATTLE OVER EUROPE* (1997), and Paczensky, whose acquaintance Schlingensief had made in a home in Teupitz during the filming of *TERROR 2000* (1992)?
They are operating the switches and keys with the aim of plunging the illusory world of the media into an abyss. Television is dead, long live television! The days of magic-less channels, casting shows, television gardens, talk tirades, and daily soaps are over. Productions promising redemption, suggesting normality, stabilizing the state: over. From today on, we're going to broadcast back, is what the short scene says. A key scene.

[5] A related intervention was to be found in an edition of the WDR political magazine program ZAK, for which Schlingensief shot a number of contributions in the early 1990s that were similar in text, image, and editing to the GERMANY TRILOGY. In March 1996, he was invited to introduce his film THE 120 DAYS OF BOTTROP, but sat at the switch desk in the editing room for the first part of the show. He made fun of the employees and adamantly demanded silence and concentration. Then he announced the beginning of the show and, via camera, conducted a preliminary talk with the host, who was waiting for him in the studio. Schlingensief stayed in the control room, parodied Wim Wenders, and chattered away: "Wenders would say: 'We have to improve the images of the world in order to improve the world.' That's what television tries to do every day—but it always backfires." At the end of the improvised scene, the host went and fetched Schlingensief from the control room and shepherded him into the studio.

[6] A statement from the "RUCK-REDE" ("Jolt Speech") given by former German federal president Roman Herzog and repeatedly quoted by Brecht, Paczensky, and Schlingensief in FREAKSTARS 3000.

Schlingensief venerated these "freak stars," these diagnosed system errors, because in his projects they developed unbridled productive power from within precisely that defectiveness. They made a mockery of every claim to perfection. They had no surface, were always at home within themselves and acted from within themselves, were autonomous without waving threadbare authenticity flags. Their underground constituted a considerable proportion of Schlingensief's association space. They were the yardstick for his radii of action and the dimensions within which he could operate—as much before the eyes of the high-culture guerrilla of Bayreuth as before those of the mainstream television audience.

HE WHO PLAYED THINGS THROUGH

As in his films and early theater works, Schlingensief also did not produce any trash for television. He found the trash, always on location and everything in its own time. Couch potatoes who embarked on their first viewing of *TALK 2000*, *U3000*, or *FREAKSTARS 3000* with a consumer-friendly attitude of expectation were disappointed. Those who tuned in in the belief that the television would at least temporarily lead to hell celebrated a little revivalist service. Those for whom all the chaos, racket, idling, and celebration of embarrassments ultimately somehow rang a bell—they were the people who had understood television.
Schlingensief's works were virtually always about understanding. Not about conducting a lesson in which art holds a mirror up to society for the purpose of purification. Schlingensief did not put himself above things. He plunged into things. To understand—that is what he wanted first and foremost himself. But because it is impossible to come to grips with the by-and-large and with Germany—his preferred fields of experimentation—by purely rational means, his method was as simple as it was sometimes difficult to digest: understanding by playing things through.

PLEASE LOVE AUSTRIA **(2000), the container action at the entrance to Vienna's bustling main shopping street, was probably the most trenchant implementation of this method. Even if, by his own account, the dimensions to which the project grew in the media took him completely by surprise. In the action subtitled "The First Austrian Coalition Week," he rehashed xenophobic passages from right-wing populist Jörg Haider's election campaign, linked them with like-minded headlines from the high-circulation rag** *KRONEN ZEITUNG*, **and used both as slogans of a game of elimination by the rules of the reality show** *BIG BROTHER*, **a subject of heated discussion in Europe at the time. Schlingensief was the moderator of the one-week action and had himself represented by a look-alike for part of the time, thus using his own self as a reference to the alternating current between reality and fiction.**

Understanding by playing things through also means overpainting existing images and ideas. Originals were distorted but remained beneath the overdrawing as correctives.

In his television works, Schlingensief applied playing through and painting over in rotation. He thus distorted existing images, while at the same time—through the distortion—making them discernible again, at least in broad strokes. Yet to evaluate Schlingensief as a media critic would be too shortsighted. He was more of a researcher on the effect of the media, though with the emphasis on the researcher who took part in his own experiments under his real name. He never abandoned the tableau to rehearsed scenes, but put himself at the mercy of the worst-case scenario—or refused it live on camera.

The atmosphere of being at the mercy of something evolved in the chosen settings virtually of its own accord. *TALK 2000* **took place in the confined basement cafeteria of the Volksbühne,** *U3000* **on a subway train between two regular trains on the Berlin transit-authority schedule.**

ZAPPING 2

TALK 2000 **was a sham talk show, a rip-off of inferior originals. The main difference was that it constantly accused itself of its own inferiority—which was manifold. The blatant lack of plan provided a clear view of the medium's perfection as a Potemkin village.**

Schlingensief accordingly appeared as talk-show host only ostensibly. He cast himself in a role that bore his name, a role that was partially identical with him. He occasionally revealed his identity as the director of a television experiment:

> **"We are endeavoring to prove how important the talk show is in Germany at the moment. How important it is that talk shows exist, because everything can be discussed, every topic can be checked off, and then nothing else has to happen, because it's already been discussed."[7]**

He made all of the mistakes that would have been out of the question for his smooth-functioning "colleagues," whether suavely arrogant or buddy-buddy style. He became overtly exasperated with the rating and prime-time competition in his profession and attributed it to the minimal variations in the repetitive assortment of TV shows. When he capitulated entirely to the mechanisms of his own show, he held a moment of silence, chanted politically incorrect slogans, got into scuffles with mutinying members of the audience, or fled from his guests' telegenic adeptness by leaving the studio entirely. When he couldn't think of anything to say, he said nothing or said he couldn't think of anything to say.

[7] Schlingensief on **TALK 2000**, show no. 6.

Inasmuch as he called the audience in front of the idiot boxes to a heightened sense of mission, Schlingensief himself was on a mission:

> **"Believe in yourself, say I'm here too, I have my own past, I have ideas, I have objects that I have defined, that give me strength, mean something to me, and they are worth it. And not the ideas and objects people always wanted to saddle me with. And believe in yourself and just say: 'I use an art form because I am an art form. My private life is art, that's art, that exists, and that's what I have to market.' Market yourself!"[8]**

[8] Schlingensief on **TALK 2000**, show no. 2.

His insistence on the omnipresence of the staging found expression in the ruptures in that staging, in the cycle of acceleration and deceleration. If a common thread developed and a conversation was actually in danger of becoming informative, the talk master broke it off and demonstrated disinterest. He—who was actually supposed to guarantee the self-staging of everyone present—was

what was wrong with the picture. Faultiness, disorientation, lack of concept—that was the concept of TALK 2000.

Following these signs of the talk-show format's disintegration, U3000 was a confused bundle of no less dispensable television low points. U3000 was the last show before the TV apocalypse; Schlingensief celebrated the Twilight of the Idols. From the remnants of an entire media culture, he carpentered a doomsday format in which television was to take care of itself. Floods of words and images at cutting rates fit for MTV created a chaos in which every context of meaning went under. In which a Wagner aria or the cast of a Matthew Barney performance were on a par with an interview with an AIDS patient, degrading contests with a destitute family, or the complete sequencing of a politician's genome.

Schlingensief performed the role of emcee as a multiple personality, presenting himself in a different getup in every episode. In the costume of an army commander, Indian guru, Rudi Dutschke look-alike, voodoo priest, or androgynous dandy in a pink feathered coat, as an anchorman—the person you depend on to lead the way and keep everything organized—he was a total flop.

Schlingensief's moods changed with his masquerades, and he infected the atmosphere with them to the limits of tolerability. He begged and screamed, thrashed and cried, got drunk, crucified cats, and carried out exorcisms. The telephone call with the Führer's headquarters was followed by the ritual washing of German singers' feet, the hate sermon about the degeneracy of television by the call for a Cynic's lifestyle: "I don't take anyone for a ride. I dismantle and recapitulate what's left of the fragments. I don't have to find a fragment in order to finish it again. I'm a fragment myself. I'm finished myself."[9]

Everything else—conversations, games, musical acts, a live conference with the birth of a calf and the deathbed of an old man—took place simultaneously. The master of ceremonies had no time to lose. The television time was running out. Even the Aristotelian unities were subjected to the dictate of the dynamic. Everything was swept into the flood. In the racing subway train, a racing standstill prevailed.

9 Schlingensief after the recording of the eighth and final U3000 show in an interview with the ZDF (a German television network).

U3000 was underground and overdose. Schlingensief unmasked television on television and did not spare himself in the process. Everything had to be said and shown—including the emcee's genitals—by the time the train reached the end of the line. He thus exposed the medium of total exposure. Everyone had to be dragged in front of the camera. Anyone who was not in the picture was dead.

With FREAKSTARS 3000, Schlingensief applied the television anarchy thus played out to the residents of the Tiele-Winckler-Haus in Berlin-Lichtenrade, a home for the mentally and emotionally disabled. If U3000 had marked the end of television, FREAKSTARS 3000 was the first format of the post-television era.

The basic structure was a harmless variation on the casting show DEUTSCHLAND SUCHT DEN SUPERSTAR (the German version of AMERICAN IDOL, RTL). Home residents sang their favorite songs in front of a jury chaired by Schlingensief to qualify for membership in the band Mutter sucht Schrauben [Mother in Search of Screws], to be founded subsequently. As the course of the show suggested, the casting candidates had already taken command behind the scenes.

They caricatured similar highly rated television shows in no way inferior to the rampant casting mania as regards the degree of imbecility. The "freak stars" made fun of them; they of all people, the crazies by consensus, quite candidly asked the Main Street member of the television audience who and what was actually handicapped here: the residents of the home?—or rather the mechanical people in the closed television institutions—the alpenglowing folk musicians in their ideal-world hoedown, the noisy propagandists of the home-shopping channels, the ethical-synthetic parade celebrities prizing the aseptic, damp-mopped Germany in state-funded commercials, or the press clubs, the journalistic elite who chatter every trouble spot on earth into the ground by all the rules in the instruction manual ...?

10 Schlingensief at the premiere of FREAK-FILM 3000 (Filmgalerie 451) at the 2003 Hof International Film Festival.

Every one of them was occupied by FREAKSTARS 3000 and defeated with their own weapons: "Germany's TV public needs a countermodel. A model already long in existence! A model with the motto: 'We're healthy and you're sick!' You see us the way you yourselves are."[10]

It wasn't the people degraded by the masses to second-class citizens and used by mass television as cannon fodder for commendation purposes in virtue shows—i.e., the handicapped participants—who had to prove their able-bodiedness here.

This *AKTION MENSCH*[11] was directed toward everyone who had the erroneous assumption that he or she was barrier-free.

11 A German initiative for disabled and socially disadvantaged persons. [trans.]

Schlingensief himself stayed in the background in *FREAKSTARS 3000*. He avoided the danger of becoming moralistic by leaving the floor almost completely to his principal performers and their unlimited wit. Behind the camera, he was definitely pulling the strings; in front of the camera, it was Brecht and Paczensky—his alter egos.

II.

THE MEGAPHONIST, THE ENTERTAINER, THE TROUBLEMAKER— THE UNREDEEMED REDEEMER

Schlingensief's treatment of broadcasting and print media, which had become increasingly professional since he had moved his theater work into the public realm in 1997, was framed by two media reflexes that had a formative influence on him. On the one hand, there was the widespread failure to recognize the young film and then theater director, who was still considered the host of immature and meaningless children's birthday parties as late as the mid-1990s. He was critiqued as being tasteless wherever the tenor of his work was not straightforward enough or where he refused even to reveal a tenor.

On the other hand, there was the idealization of the cancer-afflicted Schlingensief of the years 2008 to 2010, when he was showered with invitations and prizes, featured in everything from the arts section to the tabloids, and in general virtually endowed with heroic status. He was honored by all of that. And it must have been gratifying for him. At the same time, however, he eyed the progressive loss of barbs suspiciously: "They're not applauding me. They're saying good-bye."[12]

In 2009, he allowed himself to be portrayed in the stereotypical **ARD** television series *DEUTSCHLAND, DEINE KÜNSTLER* (*GERMANY, YOUR ARTISTS*). To top it all, in 2010—three months after his death—he was distinguished with the Bambi Award in the category of art. Schizophrenic recognition from circles that would have done anything to avoid him as long as he was alive. When the Golden Lion of the Venice Biennale was awarded to the German Pavilion in 2011—Schlingensief had been chosen to present his work there but had not lived to realize his plans—he ran the risk once and for all of rising posthumously to the status of state artist.

12 Schlingensief, ICH WEISS, ICH WAR'S, audio book.

Between these extremes there were extreme, loud years in which he was present in the media. Years in which Schlingensief was not content to give the usual interviews before premieres or exhibition openings and take note of the reviews afterward. On the contrary, years in which he injected projects in progress with the latest headlines as a way of transforming the media eruptions into energy. This was one more way in which he released art from its gilded cage and put it up for negotiation.

These obsessive concerns went hand in hand not only with the experimental character of his work but also—and this insight should not be withheld from the reader—with his marked media compatibility, his craving for attention, his foible for playing with publics.

Schlingensief was a chameleon, and as such an integral element of his art. He was charismatic, generous, harmony seeking, a storyteller. He was also a strategist, egocentric, extravagant, confrontational, a sermonizer. In the media circus, he mastered the art of juggling with these two facets and thus—to put it in a nutshell—remained unpredictable. An irritant in the journalistic nervous system. *THE GERMAN CHAINSAW MASSACRE* (1990)—a milestone in his oeuvre widely written off as a splatter film—gave Schlingensief news value if he hadn't had it already. His value stability was a measure of his own versatility: he changed playing fields like a groundhopper. From the late 1980s onward, he naturally also had to subject himself to blanket judgments. On the one hand, he catered to them; on the other, he rejected them; occasionally, he did both at the same time.

It was the fundamental contradictions and disturbances within and outside his work that earned Schlingensief nicknames such as *KRAWALLREGISSEUR* (ruckus director), *THEATERANARCHO* (theater anarchist), *KUNSTPROVOKATEUR* (art provocateur), and *MEDIENSCHARLATAN* (media charlatan). The use of such stigmata did not fail to leave its mark on him. He encountered them as a conscious self-provocateur who put himself and his claims in the limelight without being sure of the one or the other. Schlingensief described the actions he carried out beyond the defined boundaries of art—which reached their climax between 1997 and 2002 in the Hamburg *RAILWAY MISSION* **(1997)**, *CHANCE 2000*, the container action, activities revolving around *HAMLET* **(2001)** at the Zurich Schauspielhaus, and the **FDP**-critical *ACTION 18* **(2002)** at the Festival Theater der Welt—as a search for weak points whose course and outcome also represented imponderables to him.

During the action *48 HOURS SURVIVAL FOR GERMANY* **(1997)** at documenta **X** in Kassel, he was taken into temporary custody by the police because he used a megaphone to call on the public to kill the incumbent federal chancellor. It was in this period that he recognized the project-constituting function of the news media, which on the one hand was up in arms about his call for murder, but on the other hand quoted and circulated that call a hundredfold. The media's function was directly linked to his own media presence—and the presence of his *GOEBBELSSCHNAUZE*, the megaphone.

It was a matter of give and take. Schlingensief stepped out from the shadow of his directing activities, made himself available and accessible but also vulnerable to attack. Above and beyond the accountability of the initiator, Schlingensief claimed full liability for himself as co-actor, moderator, and medium. He brought the impossible to the verge of the possible, and taboos from the margins to the center in which he himself stood.

At the end of 1997, in the wake of the stir caused by *TALK 2000*, Schlingensief was invited to appear on the talk show *DREI NACH NEUN* (**NDR**). When the hostess lectured him to the effect that you can't denigrate your guests that way, it's indecent, he pretended to be as penitent as a schoolboy who has been caught smoking. In early 1998, he brought the harmless game show *ZIMMER FREI* (**WDR**) to a halt in the midst of the recording because the host obviously wasn't taking the political concerns of *CHANCE 2000* seriously. When Schlingensief was supposed to demonstrate the impending election campaign event *BATH IN LAKE WOLFGANG* **(1998)** with a full bathtub, he threw not only the designated props into the water but also a running studio monitor. When the six million unemployed persons who had been called on to participate did not appear—their role would have been to make the lake overflow—he excitedly declared that the representatives of the press would simply have to be thrown into the lake so that they would multiply the image of the action. The remainder of the footage was never broadcast because, according to the broadcasting company, Schlingensief endangered the safety of those present, caused material damage, and in general engaged in political agitation.

The press, for its part, made use of its reporting efforts in a manner ranging between ballyhoo and taking a stance on the matter. The press was part of the action, for example through its utilization of Schlingensief's vaguely formulated Dadaist-style press releases or its features on his project processes. On his *ACTION 18*, Schlingensief kept a "diary" that appeared daily in the *SÜDDEUTSCHE ZEITUNG* for the duration of the work. Similarly, daily entries on *THE STRIDING BODY* (carried out within the framework of *CHURCH OF FEAR*, **2003**) appeared in the newspaper *DIE WELT*. Already, a few years earlier, between May 2000 and October 2001, Schlingensief had written a column entitled "Intensivstation" [Intensive Care Unit] for the Berlin pages of the *FRANKFURTER ALLGEMEINE ZEITUNG*, which he occasionally likewise used to announce or discuss his current projects. The introduction to the first edition conveyed an impression of Schlingensief's self-image as well as his image of the media:

> "The fascinating thing about newspaper writers is the ability to have one's own level of stimulation under control to the point where even the smallest and most unimportant news still leads to excitement and thus to countless lines of print. If you've got leprosy, you get the front page; if you're healed, three lines suffice. To ensure that that doesn't happen to me in this column, I intend to try to keep the external out and concentration instead on inner phenomena."[13]

13 Christoph Schlingensief, "Intensivstation," FRANKFURTER ALLGEMEINE ZEITUNG, May 17, 2000, Berlin section.

In this period—a vibrant one for the relationship between Schlingensief and the media—every work launched a new game within the game. The beginning of the

press conference on the Viennese container action, for example, had to be post-poned because of the unexpected throng of reporters. In retrospect, newspaper commentators attributed that interest to the fact that Schlingensief left local politicians and the public in the dark about the true identities of the people inside the container, sometimes referring to them as actors, sometimes as real refugees. Nor did he resolve that ambiguity in the course of the project.

On the occasion of the press conference on HAMLET, Schlingensief did not invite the media representatives to the venue of the same, a hotel in Zurich, but to the main train station. There a whole crowd of journalists, cameramen, and photographers experienced the arrival of German neo-Nazis—a topic of heated debate in the city—who were to be reintegrated into society within the framework of the theater production. Actually, however, they had already been in town and taking part in the rehearsals for quite a while. "The actors have arrived!" Polonius announces in Shakespeare's play—and Schlingensief effectively staged that arrival for the media. When asked at the subsequent press conference whether the persons in question were real neo-Nazis or actors, Schlingensief answered: "You can believe what you like. But sometimes more is true than you think."[14]

In view of the polarizing activities carried out by Schlingensief and his ensemble in the urban space in Zurich in the period leading up to the premiere, the event itself took place in a tense atmosphere. The theater was confronted with a bomb threat, and there were disquieting rumors that the antifascists were planning to storm the performance in protest against the participation of neo-Nazis.

14 Christoph Schlingensief, quoted in Corinne Naef, "Wenn echte Neonazis zu Schauspielern werden," ZÜRICH-EXPRESS, May 4, 2001.

Schlingensief was entirely conscious of his role as a mediator between artistic offer and public demand, as an entr'acte in the production clearly demonstrated. In the middle of the performance, even before the neo-Nazis appeared for the first time, the actors left the stage. Rather than a continuation of the play, loud music set in—the funfair song "Me Ol' Bam-Boo" from the musical film CHITTY CHITTY BANG BANG. Schlingensief charged into the scene in a black SS uniform complete with a swastika armband and—in contradiction to his getup and with the broad smile of a showman on his face—presented a boisterous act on an air xylophone. In the meantime, a sign was lowered from the fly space, bearing an inscription that once again caricatured the game of cat and mouse of the previous weeks above and beyond the actual scene taking place onstage: "Schlingensief Entertainment." Here he was not Fortinbras, in whose role he acted the final scene of the performance, but rather the ghost of Hamlet's father. The agitated, restless, and perplexed public was Hamlet, powerless to distinguish between being, not being and illusion. An intermezzo like a paranormal phenomenon, surprisingly playful, and serving to turn the entire atmosphere right side up again.

Schlingensief disappeared from the stage as quickly as he had appeared, and the actors continued their performance.

Even if—in the case of his calling to the Green Hill in Bayreuth—he himself had done nothing to contribute to it, the media stir caused by that event in the summer of 2003 was once again based on Schlingensief's most basic tool: contradiction, in and of itself. In the period that followed, newspaper arts sections and entire Wagner associations slaved away at the matter of how the Wagner opera dynasty could possibly have hit on the idea of siccing a notorious icono/theatroclast on PARSIFAL, the redemption work.

The label "enfant terrible" clung to Schlingensief beyond the artistic accolade and the predominantly appreciative reviews of PARSIFAL. His pre-Bayreuth ATTA TRILOGY had already failed in countering that image, even though its second part, the world premiere of Elfriede Jelinek's BAMBILAND (2003), had brought Schlingensief to the Burgtheater in Vienna for the first time. His excommunication as a terrible child had the effect of a job description in its own right, regardless of the reviews—some quite enthusiastic—of the ATTA TRILOGY, and despite the growing interest of the visual-art world in Schlingensief's work.

He somehow never succeeded in emancipating himself from that bias. One prime reason for this was the hostility shown him by the singer of the title role in the first year of PARSIFAL and circulated in epic dimensions by the media. In several radio and newspaper interviews, the tenor accused him of ignorance with respect to Wagner, poor actor-directing skills, and all kinds of other rubbish. Already before that, Schlingensief had adjourned the rehearsals and called in sick because of

considerable differences of artistic opinion with the festival management. Many reporters likewise viewed this as a sign that Schlingensief intended to exploit his appointment to the fullest and deep-plow the festival hill.

THE DEUS EX MEDIA

Schlingensief's contacts with the media (the natural distance on the one hand and the sympathies—not merely of an artistic but also of a personal nature—on the other), which came about over the course of many years of heterogeneous work, sometimes produced strange effects in the period of his cancer illness.

It was in late January 2008 that—through an indiscretion—the public learned of Schlingensief's serious illness and the necessity of surgery. At the time, a few commentators suspected a **PR** gag behind the rumors, launched by Schlingensief himself with the aim of kick-starting a project of one kind or another.

Once he had recovered from his operation, he made his illness and the related existential questions the predominant theme of his theater work—for example, the production of his own requiem mass in *A CHURCH OF FEAR VS. THE ALIEN WITHIN* and the "ReadyMade Opera" *MEA CULPA* **(2009)**—and the content of the bestseller *SO SCHÖN WIE HIER KANNS IM HIMMEL GAR NICHT SEIN* (*HEAVEN CAN'T BE AS BEAUTIFUL AS IT IS HERE*, **2009**). Thet reviews were so comprehensively exuberant that Schlingensief—in memory of the fire and brimstone the media had subjected him to in the past—was pacified. But also disillusioned. However greatly he was flattered by these hymns of praise, his illness—and the media—both embraced him and tied him down.

"ICH WEISS, ICH WAR'S" (*"I KNOW IT WAS ME"*): that is affirmation that marks the end of his life, which we, in turn, hopefully still have in front of us if we continue to explore Schlingensief—his work in film, in theater, in front of the theater (on the street), in the cellar (television), in his own church, in other people's church (the opera), in the museum, etc. And the *OPERA VILLAGE AFRICA* in Burkina Faso.

Throughout his work, Schlingensief overexerted himself. He was accessible, on his stages and in the media as well. In both, he was his own medium—and the medium of others. Schlingensief combined and collided. He was an instinctive composer, a fitter of set pieces. He couldn't imagine disappearing from the scene. Nor do we.

AINO LABERENZ IM GESPRÄCH MIT CHRIS DERCON

CD Ich würde gerne darüber sprechen, wie das Operndorf entstanden ist und wie seine Zukunft aussieht. Auch über VIA INTOLLERANZA II sollten wir sprechen. Wann genau begann Christophs Interesse gerade für Afrika?

AL Für seinen Film UNITED TRASH war Christoph schon Mitte der 1990er Jahre in Simbabwe, in Zusammenhang mit DEUTSCHLANDSUCHE '99 in Namibia. Wichtige Vorarbeiten für den PARSIFAL fanden Anfang 2004 auch in Namibia statt. Für den Animatographen waren wir 2005 wieder in Namibia unterwegs, und dabei ist auch der Film THE AFRICAN TWINTOWERS entstanden.
Die Frage „Warum Afrika?" berührt immer wieder das gleiche Thema. Es geht um die Überwindung der eingeschränkten Sicht, die wir auf uns selbst und auf andere haben. Das war auch ein Anlass für Christoph, das Operndorf zu starten. Weil es für ihn wichtig war, dass man endlich mal die Sichtweise ändert, dass man sein Bild nicht eins zu eins auf andere projiziert, sondern sich selbst in andere Zusammenhänge stellt, in die Projektion, die andere auf uns werfen. Das gilt übrigens nicht nur für Afrika, sondern wir haben auch in Brasilien und Nepal gearbeitet. Christoph war sehr an Austausch interessiert, er war ein moderner Forschungsreisender.

CD Warum dieses Interesse für die Kultur der anderen? Als er 2007 den FLIEGENDEN HOLLÄNDER in der Oper von Manaus inszenierte, hat er meiner Erinnerung nach auch das Phänomen der Anthropophagie wahrgenommen. Die Metapher der Anthropophagie hat den brasilianischen Modernismus sehr geprägt, und bedeutet so viel wie, ich fresse deine Kultur auf und verleibe sie mir ein wie die Kannibalen, und damit bekommt sie eine andere Dimension. Christoph hat sich getraut, in den Dschungel von Manaus zu gehen und dort zu versuchen, sowohl die primitive wie auch die moderne brasilianische Kultur zu verstehen. Und sie sich zu eigen zu machen. Was war für ihn das Besondere an Manaus?

AL In Manaus gibt es einen ausgeprägten Begriff von Heimat. Wenn du beobachtest, wie die Kautschukbarone durch die Stadt gehen, ist in diesem Moment die Geschichte sehr präsent – auch durch das, was dort steht, beziehungsweise das, was sich der Dschungel schon wieder zurückerobert hat. Vergleichbar ist in Namibia die deutsche Diamantenstadt Kolmanskuppe, die sich die Wüste im Laufe der Zeit zurückgeholt hat. Da sind Kolonialmächte in Manaus einmarschiert, ohne sich mit der Umgebung auseinanderzusetzen, und haben mit Materialien aus Europa eine Oper gebaut und ausmalen lassen. Du schaust in eine Kuppel und siehst auf einmal den Eiffelturm von unten gemalt. Das bedeutet, immer wurde die jeweilige eigene Heimat irgendwo hingebracht, wo sie eigentlich nichts zu suchen hat.
Christoph hat beobachtet, wie sich Heimat in der „Fremde" verändert, das hat er gespürt. Er war ein extrem deutscher Künstler, der immer bewusst mit seiner Geschichte umgegangen ist. Er hat aber auch gesagt, ich will meine Geschichte nicht jedes Mal neu bearbeiten oder neu präsentieren, die schwingt eh mit. In Manaus merkte man, dass allein das Klima unsere Vorstellungen etwa vom Bauen nicht zulässt. Das war für Christoph spannend. Er trug Heimat sicher permanent in sich und hat gesagt, der Ort bestimmt dich, nicht du den Ort. Er hat immer herauszufinden versucht, was Heimat eigentlich bedeutet.

CD War Christoph interessiert daran, als europäischer Künstler die lokale Kultur aufzufressen?

AL Ich glaube, bei Christoph war das Gegenteil der Fall, eine große Neugier, sich in andere Geschichten und Kulturen hineinzugeben, um sich selbst, die eigene Geschichte, die heimische Kultur darin wiederzufinden. Das ist nicht esoterisch gemeint, sondern bezeichnet einmal mehr seine Lust an der Kollision scheinbar unvereinbarer Gegensätze.

CD Und Anthropophagie, also dass die lokalen Künstler die europäische Kultur auffressen – galt dem sein Interesse?

AL Das Operndorf hat Christoph ja mit dem Satz „Von Afrika lernen" versehen. Es ging ihm darum, sich auf Augenhöhe zu treffen,

um Gleichwertigkeit, auch um unvoreingenommene Begegnungen. Für ihn musste niemand „am deutschen Wesen genesen", nur weil er aus einem Dritte-Welt-Land stammt. Das ist etwas, was ich in Deutschland des Öfteren spüre, wenn ich vom Operndorf erzähle oder das Projekt präsentiere. Sobald von Afrika die Rede ist, wird auf Armut reduziert, auf Krieg, auf Hilfsbedürftigkeit … Christoph hat sich sehr daran gestört, dass alle Bilder, die bei uns von Afrika existieren, auch von uns hergestellt werden. Da ist kein Bild von Afrikanern selbst. Das war für ihn der springende Punkt, dass es irgendwo eine Projektionsfläche geben muss – er hat es immer Belichtungsplatte genannt –, die dort aufgeladen wird, und auf der ich auch etwas über mich erfahre und zurückbekomme, auf der es wirklich eine andere Form von Austausch gibt.

CD Tauchte er wirklich in die lokalen Kulturen der anderen ein, oder trat er nur als Außenseiter an sie heran? Was ist der Unterschied zwischen ihm und einem Ethnologen oder Anthropologen? Es gibt viele Künstler, die in diesem Grenzbereich agieren.

AL Er war kein Missionar. Er hat andererseits auch nie so getan, als mutiere er in Afrika gleich zum Afrikaner, der die Gepflogenheiten verstehen und für sich übernehmen würde. Er hat auch die Frage in den Raum gestellt, ob eine Zusammenarbeit überhaupt funktionieren kann. Vielleicht prallen die beiden Kulturen zu sehr aufeinander. Diese Frage muss man zulassen. Dadurch, dass er dies so klar zur Debatte gestellt hat, ist er der Möglichkeit des Scheiterns viel direkter begegnet. Christoph war kein Diplomat, der so getan hätte, als verstehe er die Kultur des anderen. Er hat gesagt, ich weiß doch gar nicht, ob ich die verstehe, weil ich sie gar nicht kenne. Aber er hat trotzdem versucht, seine Sinne zu schärfen, sich einzulassen und zu beobachten.

CD Hoffte er, für seine Filme, Theaterstücke, Bühnenbilder oder Klangspuren in diesen anderen, exotischen Kulturen neue Formen und Klänge zu finden?

AL Immer. Er hat die Dinge geradezu in sich aufgesogen und sich viele seiner Fundstücke im Laufe der Arbeit dann auch wieder verfügbar gemacht, zum Zweck der Verschiebung oder Erweiterung seiner Perspektive.

CD Er kaufte sich zum Beispiel kleine Objekte oder Textilien.

AL Ja, auch. Und wir haben uns sehr viel angesehen. Gerade in Nepal, wo Religion eine ganz andere Rolle spielt. Wir haben uns Feste angeschaut, bei ihnen mitgemacht.

CD Guckte er sich das eher oberflächlich an, wie zum Beispiel den Synkretismus in Manaus oder diese religiösen Festivals in Nepal, oder wollte er diese Phänomene wirklich verstehen? Ging es ihm eher um eine formalistische Wahrnehmung von Farben und Klängen, oder wollte er wirklich durchdringen, was da vor sich geht?

AL Er ist reingegangen. Da kannte er kein Außen mehr. Er stand mittendrin, hat sich dabei aber nicht verlassen, legte auch in solchen Situationen sein vielleicht kleinbürgerliches Sicherheitsdenken nicht ab. Er war ein sehr ängstlicher Mensch.

CD Wie meinst du das?

AL Es war Angst vor der Fremde. Er hat sich persönlich und thematisch immer erst vorsichtig herangetastet, bevor er sich dann

mit Haut und Haaren hineingestürzt hat. Aber die Angst hat ihn nie gebremst, er sah sie nicht als negative Empfindung. Für die CHURCH OF FEAR und mehr noch für die KIRCHE DER ANGST war seine Angst ein Produktivmotor, nichts, was ihn hemmte.

CD In Manaus habe ich bei ihm wenig Ängstlichkeit gesehen. Es war eher so ein schamanistisches Dschungelbewältigen mit der Kamera. Niemand konnte schlafen, niemand hatte das Recht zu schlafen, er wollte die Nacht bewältigen mit der Kamera. Es musste förmlich in die Nacht hineingeschaut werden. Wir landeten nachts an diesem Strand, von dem aus man in den Dschungel musste. Ich habe ihn nicht als sehr ängstlich wahrgenommen. Er versuchte vielleicht, die Ängste dadurch zu überwinden, dass er ein noch größerer Schamane war als die Schamanen.

AL Ich weiß gar nicht, wie bewusst das passiert ist. Er konnte arbeiten wie ein Berserker, wie in Trance.

CD In VIA INTOLLERANZA II spielt er einen Schamanen. Versuchte er hier seine eigene Angst vor dem Fremden zu überwinden?

AL Angst war bei Christoph ein sehr ehrliches Gefühl, das ihn auch geschützt hat. Er wollte seine Angst nicht überwinden. Er hat sie zugelassen, nicht tabuisiert oder verdrängt. Mit dem Bild des Schamanen hat er sehr bewusst gespielt. In Afrika gibt es viele naturmystische Vorstellungen. Die westliche Kultur ist auf der Ratio aufgebaut. Man kommt aber teilweise zu den gleichen Ergebnissen. Bei Christoph habe ich immer den Versuch der Versöhnung beider Prinzipien beobachtet. Einerseits war er ein präziser Techniker, ein Kameramann, der mit Gebrauchsanweisungen besser umgehen konnte als mit, sagen wir, Phantasieromanen – und trotzdem hat er diesen mystischen Zugang total verinnerlicht. Für ihn hatte das Phänomenale genau die gleiche Berechtigung wie das Logische.

CD Ob Manaus oder Ostafrika, Namibia, Westafrika, Nepal – jedes Mal nahm er nicht nur seine Heimat mit in diese Länder, sondern auch Wagner. Warum? War das wie ein Test?

AL Der FLIEGENDE HOLLÄNDER in Manaus war ohnehin Wagner, aber bei AFRICAN TWINTOWERS 2005 in Namibia waren Wagner und Bayreuth nur ein Teil einer großen Gemengelage. Christoph ist auch nicht über Wagner nach Simbabwe, Namibia oder Burkina Faso gekommen. Er hat Wagner nicht als deutschen Komponisten kennengelernt, sondern über den Film, den Tristan in Buñuels ANDALUSISCHEM HUND. Er hat sich erst für den PARSIFAL in Bayreuth 2004 bis 2007 extremer mit ihm auseinandergesetzt. Er war nicht von vornherein Wagnerkenner.

CD Nein, aber Wagner musste mit. Um zu überprüfen, ob Wagner wirklich so stark ist, wie man glaubt, oder ob er eine Klischeefigur deutscher Kultur ist?

AL Christoph hat immer situativ gedacht. Auch den PARSIFAL hat er nicht einfach für sich übersetzt, er hat sich ganz tiefgreifend mit ihm auseinandergesetzt, ihn immer wieder umgestülpt, sich selbst umgestülpt, bis beide einen gemeinsamen Nenner hatten. Wagner war für ihn nicht DER deutsche Komponist, den er sich zur Brust genommen hat. Es waren immer Phasen, in denen er wieder und wieder die eigene Perspektive auf das Thema verändert hat. Das gilt für viele seiner Arbeiten. Es gibt nicht umsonst die Trilogien oder die Wechsel zwischen den Medien, angefangen beim Film

über das Theater und so weiter. Das löste etwas in ihm aus, und dann ging er auf Forschungsreise. Deswegen ist Wagner gerade zu der Zeit so aktuell für ihn gewesen. Es gab nach Bayreuth die Anfrage, den HOLLÄNDER in Manaus zu machen. Und in dem Moment stimmte das auch für ihn. Gerade der HOLLÄNDER, gerade diese Oper, mit dem Seemann in Manaus, der Typ, der nicht sterben kann, der immer wieder nach Erlösung sucht … Für ihn war das gleichbedeutend mit der Auseinandersetzung mit dem Ort, mit sich selber, mit dem, was um ihn herum passierte.

CD In Bayreuth bemerkt man den Einfluss von Fremdkulturen auf Christoph.

AL Der Parsifal, der kein Mitleid kennt, der frei von Religion und gerade deshalb ein Suchender ist. So wie Christoph selbst. Er war katholischer Messdiener gewesen – er hatte die Kirche immer im Gepäck. Er war ein Schwamm, der alles aufsog und es dann wieder abgab.

CD Ein großartiges Bild. Für mich ist die bildende Kunst heute oft das Gegenteil: ein Schwamm, der alles aufsaugt, aber nichts zurückgibt.

AL Ich glaube, Elfriede Jelinek hat in ihrem Nachruf geschrieben, dass Christoph nichts bei sich behalten konnte. Das war wirklich so. Er war eine Schleudermaschine.

CD Namibia war deutsche Kolonie. Inwieweit hat ihn das mit der deutschen Kolonialgeschichte verknüpfte kollektive Schuldgefühl beschäftigt?

AL Er hat das für sich bearbeitet. Dazu gehörte auch die Auseinandersetzung damit, dass die Zeit des Kolonialismus in Deutschland unter den Teppich gekehrt wurde.

CD Christoph hat natürlich auch bemerkt, was sich heute in der Entwicklungshilfe abspielt. Das erinnert mich wieder an VIA INTOLLERANZA II. Wie kritisch hat er das gesehen?

AL Der Ansatz, einfach irgendwo hingehen und helfen zu wollen, ist problematisch. Er beruht auf einer Perspektive von oben herab. Das war für Christoph schon mal das erste Problem. Er hat gesagt: Warum bildet man sich ein, woanders helfen zu können, wenn man sich noch nicht einmal selbst helfen kann? Zum Beispiel Burkina. Es ist irrsinnig trocken dort, ein hartes Klima. Du kennst dich da kaum aus, du weißt nicht, was für ein Tier gerade deinen Weg kreuzt … Viele Entwicklungshilfeprojekte dort wurden initiiert in der Annahme: Was bei uns funktioniert, funktioniert dort auch.

CD VIA INTOLLERANZA II entstand, als Christoph bereits die Idee für das Operndorf entwickelt hatte. Das Projekt war auch eine Reaktion auf all die offenen Fragen: Kommen jetzt Gelder aus Deutschland? Gibt es ehrliches Interesse oder haben die nur Mitleid mit Schlingensief? Wollen die helfen, weil es sein letztes Projekt ist? Das würde bedeuten, dass nur der Tod sie interessiert, nicht das Projekt selbst. Wo kam die Idee zustande, ein Operndorf zu pflanzen? In Bayreuth? Ich kann mich an die Frage erinnern: Ist Wagner noch so stark, dass man den grünen Hügel nach Afrika versetzen kann?

AL Konkret wurde die Idee 2008. Ich glaube, die Krankheit hat Christoph aus der Bahn geworfen, er dachte über sich nach. Er hat

sich selbst in seinem Leben und in seiner Arbeit immer zur Debatte gestellt. Aber konkret wurden diese Zweifel mit der Vorstellung: Jetzt kannst du sterben. Das war die direkteste Form der Auseinandersetzung mit dem Selbst. 2008 hat er die Idee vom Operndorf zusammen mit Jörg van der Horst zum ersten Mal schriftlich formuliert. Zwischen ihm und mir gab es die Übereinkunft: Wenn du stirbst, dann bringe ich dich nach Afrika.

CD Wie entstand die Verbindung zu Afrika?

AL 2009, als Mitglied der Berlinale-Jury, lernte Christoph den Filmemacher Gaston Kaboré aus Burkina Faso kennen. Burkina Faso war in Deutschland so gut wie unbekannt: kein Tourismus, klein, klimatisch schwierig, wahnsinnig arm, also uninteressant.

CD Immerhin gibt es dort ein Filmarchiv und wichtige Filmemacher, ein Filmfestival, eine Filmschule …

AL Genau das hat ihn interessiert. Kunst wird mit Afrika kaum in Verbindung gebracht. Christoph hat gesehen, dass Burkina sehr arm ist, aber nicht kriegsbelastet genug, als dass es hier präsent wäre. Von Afrika spricht man meistens im Allgemeinen, es wird nicht differenziert zwischen den verschiedenen Ländern, Kulturen, Geschichten. Selbst heute ist noch oft vom „verlorenen Kontinent" die Rede. Die Kultur oder das, was wir darin sehen, wird ganz schnell abgestempelt als Tradition, Kunsthandwerk, Voodoo. Das ist aber nur das, was wir sehen wollen, wirkliches Interesse existiert kaum. In Burkina ist etwas mit Christoph passiert. Burkina ist ein extrem kunstbesetztes Land, aber für unseren Begriff von Hochkultur nicht relevant. Das war seine Initialzündung. Er meinte, man müsse dort etwas zeitlich Unbefristetes schaffen. Die Perspektive radikal verschieben.

CD Du bist mit Christoph nach Afrika, erst nach Kamerun, dann Mosambik, schließlich Burkina Faso gegangen. Wann hat sich Christoph zum ersten Mal in einer Arbeit mit dem Operndorf beschäftigt?

AL 2009, in MEA CULPA. Das war die erste Arbeit, in der Christoph sich mit dem Opernhaus auseinandergesetzt hat, als Vision oder Utopie. Gleichzeitig hat Christoph in Form von Beobachtungen und Bildmaterial bewiesen, dass wir eigentlich immer schon den afrikanischen Kontinent beklaut haben. Auch über Bayreuth gibt es wunderschöne Collagen, anhand derer er zeigt, dass bestimmte Stoffe und Ornamente am Festspielhaus aus afrikanischen Kulturen stammen. Er hat immer den Standpunkt vertreten, dass wir solche Dinge offiziell machen und klarstellen müssen.

CD Das war MEA CULPA – „meine Schuld", also das Eingeständnis, dass wir immer schon geklaut haben. Und danach kommt plötzlich ein totaler Hoffnungsverlust, auch der Verlust jeglichen Schuldgefühls: VIA INTOLLERANZA II.

AL VIA INTOLLERANZA II war Christophs Versuch, mit Künstlern aus Burkina zu arbeiten, in den direkten Austausch zu treten. Damals hatten die Bauarbeiten im Operndorf bereits begonnen. Wir wussten schon, dass wir die Gebäude in Form einer Schnecke anordnen würden.

CD Aber dann sitzt Christoph auf der Bühne und sagt: Ich haue ab. Das geht hier nicht. Ihr braucht mich nicht, und ich brauche euch nicht. So ist das Ende des Stücks, oder?

AL Ja. Aber das Ende beschreibt auch diesen Zwiespalt, einerseits abhauen zu wollen und andererseits zu wissen, sie lieben mich, und ich liebe sie.

CD Und dennoch fällt die Entscheidung fürs Abhauen?

AL Der letzte Satz ist: „Sie lieben mich doch." Er hat wiederholt gesagt: Natürlich gehöre ich nicht dahin. Ich habe da nichts zu suchen. Aber sie lieben mich, und ich liebe sie. Die Zuneigung ist in Burkina viel ehrlicher gemeint als in Deutschland. Dort war er nicht Christoph Schlingensief, nicht das, was man hier in ihm gesehen hat. Dort konnte er den Leuten auf Augenhöhe begegnen. Sie haben ihn und das Operndorf ernst genommen. Hier gab es eher eine Art emotionaler Kettenreaktion: Ach, wie toll, dass du jetzt noch mal ein Projekt in Afrika machst, aber keine Ahnung, was das bedeuten soll …

CD Also genau die Reaktion, die er in VIA INTOLLERANZA II als inakzeptabel darstellt.

AL Sie passiert sozusagen automatisch, gerade aus Anlass einer tödlichen Krankheit. Da wird man zum Genie erklärt, aber eigentlich glaubt niemand, dass man noch Herr seiner Sinne sein kann. Offensichtlich können viele Leute nicht anders damit umgehen. Alles wird mit einem süßlichen Brei überschmiert, niemand schaut, was macht der da eigentlich und warum.

CD Gut, aber gleichzeitig ergaben sich in Ouagadougou auch einige Probleme für die lokalen Kulturproduzenten, die sich gefragt haben: Was sucht der hier? Gaston Kaboré und auch Etienne Minoungou, der Mitbegründer des Theaterfestivals Les Récréatrales, sagten schlussendlich, man solle den Traum eines Bruders respektieren, aber davor gab es erhebliche Zweifel.

AL Natürlich, die Frage ist ja auch berechtigt. Sie war aufrichtig gestellt. Aber die Akzeptanz kam genauso schnell, gerade von Künstlern aus Ouagadougou. Christoph hat sich sofort alles Mögliche angeguckt, ob das Theater, Tanz oder Film war, und ist mit ihnen ins Gespräch gekommen.

CD Wie kamt Ihr auf den afrikanischen Architekten Francis Kéré?

AL Peter Anders, der damalige Leiter des Kulturprogramms des Goethe-Instituts in Südafrika, hat ihn vorgeschlagen. Christoph wollte mit lokalen Materialien arbeiten, wollte, dass sich die Dorfstruktur entwickelt.

CD Ich war vor ein paar Wochen im Operndorf und erstaunt, wie es jetzt von den Menschen vor Ort genutzt wird. Die Schule funktioniert bereits, sehr gut sogar, und wird auch von der Regierung anerkannt. Sie gilt als musterhaft, hat aber ein Luxusproblem: Viel zu viele Kinder melden sich an.

AL Es war eine tolle Erfahrung, als wir vor der ersten Schulklasse standen. Wir haben mit Lehrern und dem Ministerium für Schule und Bildung einen Stundenplan erarbeitet, erweitert um den Mehrwert der Kunst. Über die Kunst soll die Ansprache erreicht werden. Das taucht im Stundenplan wie selbstverständlich auf, und: Ganz gleich, ob es sich um Film, Tanz oder Theater handelt, die Kunst entsteht dort. Das ist der große Unterschied.

CD Die Resultate der Schüler sind beeindruckend – aufgrund des unterschiedlichen Curriculums. Darin geht es nicht mehr um Imitationsprozeduren.

AL Ja, jetzt stehen die Identifikationsprozesse mehr im Vordergrund.

CD Du warst bei der Abnahme der Krankenstation dabei. Wie sieht die Zukunft aus? Ich meine nicht die Bauten, die ohnehin entstehen. Ich frage mich, ob das Operndorf Brücken schlägt zu anderen Welten, ob elektronische Verbindungen aufgebaut wurden. Wie stellst du dir die Zukunft vor? Nicht in Christophs, sondern in deinem Sinne, denn jetzt arbeitest du für ein Gremium, das Stiftung Operndorf heißt.

AL Ja, wir sind eine gGmbH und haben Ende 2012 eine Stiftung gegründet. In den vergangenen Jahren hat unser Team dafür gesorgt, dass das Operndorf eine Existenzgrundlage bekommt, so dass es funktionieren kann. Im Team sind Christin Richter und Meike Fischer, die unser Büro in Berlin leiten, und ich. Derzeit wird die Krankenstation fertiggestellt.

CD Wie wird das Operndorf in Deutschland und in Burkina Faso wahrgenommen?

AL Der Unterschied ist, dass du in Deutschland Christoph wahnsinnig vermisst als denjenigen, der etwas Irrationales, Verrücktes anstößt und darüber eine Diskussion startet. Vor Ort im Operndorf herrscht Pragmatismus. In Burkina wird einfach weitergemacht. Das ist unmittelbarer.

CD Ich finde die Akzeptanz des Operndorfes bei den lokalen Gremien wichtiger als die der deutschen Medien.

AL Da sind wir wieder bei der Diskussion darüber, was Afrika ist und wie unsere Sichtweise dieses Bild prägt. Das Operndorf existiert, man muss nicht mehr über seine Sinnhaftigkeit diskutieren. Jetzt geht es um Weiterentwicklung, mit der Leidenschaft der Menschen vor Ort. Natürlich gibt es einen Austausch …

CD Welcher Art?

AL Einen Austausch auf künstlerischer Ebene zwischen Deutschland und Burkina. Begegnungen auf Augenhöhe. Das muss jetzt wachsen. Da sind wir gerade mittendrin. Mir ist zum Beispiel wichtig, dass die Fertigstellung der Krankenstation nicht dem gängigen Bild von Entwicklungshilfe entspricht. Das Operndorf hat einen ganz anderen Zugang und eine ganz andere Freiheit, sein Ansatz soll immer der Weg über die Kunst sein.

CD Wie kann das Krankenhaus zu einem Kunstprojekt werden?

AL Es ist Teil des Organismus Operndorf. Christophs Ziel war die Aufhebung der Trennung zwischen Kunst und Leben. Er hat die Kunst nicht aufs Podest gestellt, sie überhöht oder separiert. Für ihn waren Krankheit und Tod natürliche Bestandteile von Kunst.

CD Ist die Krankenstation als Behandlungsort nicht wichtiger?

AL Diese Kategorien sollten irgendwann keine Rolle mehr spielen, damit sich Kunst und Alltag ineinander auflösen, so wie der Begriff „Operndorf" ja zwei Kategorien zusammenbringt, die zuerst einmal nichts miteinander zu tun haben. Man kann immer sagen, Bildung ist gleich Bildung, du kannst aber auch versuchen, Bildung

über Kunst zu vermitteln. Oder auch die Behandlung der Kranken, Aufklärung, was Krankheiten angeht. Scham und anderes überwinden. Kunst ist da sehr konkret nicht nur ein Mittel, sondern ein Transportmittel … Das muss ein Ort sein, an dem alles vorkommen kann. Zum Beispiel hat mir gerade der Lehrer gesagt, durch die Kunst, sei es Musik, Film, Theater, gehen die Kinder schneller …

CD In Saudi-Arabien, in Abha and Jeddah, habe ich gerade mit dem führenden, radikalen Künstler Ahmed Mater gearbeitet, der auch praktizierender Arzt ist. Und Iva Fattorini vom Global Arts and Medicine Institute der angesehenen Cleveland Clinic in Abu Dhabi spricht ganz ernsthaft über den Einfluss der Kunst auf die Medizin.

AL Wenn weiße Ärzte mit ihrem Medizinbegriff nach Burkina kommen, dann heißt auch das nicht, dass die traditionelle Medizin der Burkinabé damit erledigt wäre – wir müssen versuchen, beide miteinander zu vereinen. Hier kann die Kunst vermitteln, ein Instrument und eine Sprache sein. Auch in der Krankenstation. Man muss die Grenzen zwischen Krankheit und Kunst, zwischen Tod und Kunst auflösen. Diese Frage hat auch Christoph immer gestellt: Kann Kunst heilen? Kunst als Medizin gab es ja schon in der Antike. Es verstand sich von selbst, dass die Chöre heilen konnten. Mediziner haben Rezepte ausgestellt: Geh ins Theater, hör dir den Chor an. Das heilt.

CD In der gGmbh und der Stiftung akquirierst du Gelder für das Operndorf. Es gibt noch einiges zu bauen. Wir haben über die Schule geredet, die wunderbar läuft. Wir haben über die Möglichkeiten der Krankenstation gesprochen – was ist in naher Zukunft am wichtigsten?

AL Wir bauen jetzt weitere Wohnmodule, als Wohnhäuser für Künstler, wobei es keine Rolle spielt, ob diese aus Burkina, aus anderen afrikanischen Ländern oder aus Europa kommen. Diese Möglichkeit müssen wir jetzt anbieten. Die Künstler werden dort mit den Ärzten und den Lehrern leben. Das Operndorf ist eben kein Festspielhaus, sondern vor allem ein Dorf, ein sozialer Organismus.

CD Und auch kein Residency-Programm, davon gibt es ohnehin zu viele.

AL Ich halte auch nichts von Programmtiteln ohne substanziellen Inhalt. Für mich ist wichtig, was wirklich passiert. Wie das dann genannt wird, ist zweitrangig. Es muss Austausch stattfinden. Was sehe ich hier, was ich vielleicht woanders nicht mehr sehe? Im Operndorf ist die Basis geschaffen, es funktioniert. Jetzt muss eine neue Dynamik entstehen.

CD Und was sagst du, wenn die lokalen Agierenden dir sagen: Wir lieben dich, aber möchten das selbst weitermachen?

AL Darauf warte ich sogar. Darin liegt auch kein Widerspruch. Es ist zum Beispiel Irène Tassembédo gekommen, eine renommierte Tänzerin aus Ouagadougou, und hat gesagt, ich möchte hier gern einen Tanzworkshop machen.

CD: Sie hat auch an VIA INTOLLERANZA II mitgearbeitet.

AL Ja, sie hat Räume zu Verfügung gestellt, ihre Schwester hat mitgespielt … Irène ist eine sehr westlich orientierte Künstlerin. Wir haben einen traditionellen Musiker, der Instrumente baut und auch mit den Kindern gearbeitet hat. Solche Künstler sind sehr willkommen, ganz klar.

CD Wer ist eigentlich Chef des Operndorfes?

AL Wichtig ist die Organisation. Ich bin die Geschäftsführerin der Festspielhaus Afrika gGmbH. Das heißt aber nicht, dass ich Entscheidungen autonom oder ohne Rücksprache treffe. Wenn jemand einen anderen Wunsch oder eine andere Vorstellung hat, ist das genauso legitim wie eine Idee von mir. Es geht um eine Gleichwertigkeit der Ideen. Mein größter Wunsch für die Zukunft ist es, dass das Dorf ein Eigenleben entwickelt. Christoph hat gesagt, es muss eine Fläche sein, auf der jeder frei sprechen kann, in welcher Sprache der Kunst auch immer. Und diese Fläche versuchen wir zu konstruieren. Das Operndorf darf eben kein Freilichtmuseum sein, das irgendwann fertig ist und nur noch ausstellt. Es muss wie ein Schiff sein, das weiterfährt und Diskussionen auch in andere Länder bringt.

CD Das bedeutet, dass die Schneckenbühne nicht gebaut werden muss.

AL Eine Bühne soll am Ende der Bauarbeiten stehen. Aber mit dem Ende der Bauarbeiten fängt das Operndorf ja eigentlich erst richtig an. Wir werden uns sicher daran machen, so eine Fläche zu bauen.

CD Wegen der performativen Kurse. Und wenn das Festival au Désert aus Mali jetzt dort als „Festival in Exile" gastiert …

AL Es finden ja schon jetzt viele Aktivitäten statt. Wenn man Kunst als Alltag versteht, dann braucht es keine Bühne, um damit anzufangen. Es gibt bereits ein monatliches Kulturprogramm. Es werden Filme gezeigt, das nennt sich Ambulantes Kino. Diese Menschen kommen jeden Freitag mit ihrem Auto, bauen eine Leinwand auf und zeigen Filme, für Kinder genauso wie für Erwachsene.

CD Ist es ein Problem, dass das Operndorf sehr weit von Ouagadougou entfernt ist?

AL Das war immer nur ein Problem für die Deutschen, für die Europäer. Christoph hat sich diesen Ort bewusst ausgesucht. Er hat gesagt, er möchte nicht der nächste weiße Mann sein, der in Ouagadougou Projekte macht und mit anderen Weißen oder mit lokalen Künstlern konkurriert. Das war nicht sein Impuls. Burkina Faso hat eine große Landbevölkerung, die kaum Zugang hat zur Kultur der Hauptstadt – davon leben sie zu weit entfernt. Es gibt zwischen 70 und 80 Prozent Analphabeten, die meisten auf dem Land. Entweder du hast ein wenig Geld, womit du dir eine Fahrt in die Stadt leisten kannst, oder du hast ein Problem.

CD Aber jetzt wollen sich Geldgeber in Deutschland einmischen. Wie geht man damit um? Im Sinne dessen, was Christoph in VIA INTOLLERANZA II gesagt hat: Gebt euer Geld, und haltet die Klappe?

AL Das ist etwas Besonderes: Geld zu geben, ohne vorzuschreiben, wofür es eingesetzt werden muss. Wir sind mehr denn je auf private und öffentliche Geldgeber angewiesen. Bei öffentlichen Förderungen muss man natürlich viel mehr Einschränkungen in Kauf nehmen, aber auch dieses Geld kann man zur Finanzierung von Projekten einsetzen. Ob es nun um die Ausstattung der Krankenstation geht oder um eine weitere Schulklasse. Wichtig ist allerdings nicht nur das Weiterbauen, sondern der langfristige Unterhalt. Mit jeder Klasse steigen die Kosten. Ich will weder die Kinder in einem Jahr nach Hause schicken, noch die Idee der Kunst einsparen.

CD Und wie setzt man sich mit der komplexen Lokalpolitik auseinander? Viele Flüchtlinge kommen aus dem Niger und aus Mali nach Burkina Faso. Es gibt viele Spannungen im Land.

AL Auch mit dieser Form der Auseinandersetzung hat Christoph begonnen, ich setze sie fort. Bei jedem Aufenthalt treffe ich mich mit Ministern, vor allem dem Bildungs- und dem Gesundheitsminister …

CD Und wenn die jetzt sagen: Gebt euer Geld und haltet die Klappe?

AL Bisher ist das Operndorf seitens der Regierung sehr willkommen. Ich glaube, schon Christoph konnte sein Interesse für das Land und die Bevölkerung glaubhaft vermitteln. Deshalb wird das Projekt heute ernst genommen.

CD Ist das Operndorf heute immer noch das, was Christoph gewollt hat?

AL Das scheint für viele eine Kardinalfrage zu sein. Ich habe mich in keinem Moment gefragt, ob ich ihm gerecht werde und in Burkina das tue, was er gut findet. Genau so haben wir es miteinander vereinbart. Christoph ist schon seit unglaublichen drei Jahren tot und das Operndorf heute an einem Punkt, von dem er in der Planungsphase nur hat träumen können, ganz gleich, wie schwer es ist, immer aufs Neue Spendengelder zu akquirieren. Spenden sind und bleiben das Entscheidende! Auf die Frage, ob das Operndorf Christophs Vorstellungen entspricht, hat er eigentlich selbst die beste Antwort gegeben, indem er dem Dorf die Freiheit gegeben hat, sich nicht an seine Person zu binden. Ihm war klar, dass er irgendwann nicht mehr da sein kann, deshalb war es für ihn wichtig, dass er keine Rolle spielt. Er hat etwas angestoßen, das dann seinen eigenen Weg nimmt. Er hat sich selbst rausgerechnet, und das trifft auch auf mich zu. Natürlich braucht es uns noch, damit man weiter anschiebt, aber es wird sich auch immer weiter verselbständigen. Das Beispiel der Schule ist bezeichnend. Die Menschen vor Ort, Erwachsene und Kinder, haben das Operndorf schon für sich erobert. Am Anfang haben wir die Lehrer gesucht und eingestellt, jetzt machen die Leute das autonom. Es ist nicht Christophs Projekt, nicht mein Projekt, es ist das Projekt der Menschen dort.

CD Das heißt, die Frage, ob es das ist, was Christoph wollte, stellt sich so gar nicht.

AL Sie hat sich so nie gestellt. Er hat immer gesagt, es geht hier nicht um mich, nicht darum, dass sich irgendein europäischer Künstler hier verwirklicht … Aber Christoph hat da etwas angestoßen, und das soll sich mit einer Eigendynamik weiterentwickeln …

CD Wann wird das Projekt beendet sein?

AL Wenn man von einem Projekt spricht, in dem Kunst im Leben aufgehen soll, wann sollte das dann fertig sein?

CD Was wünschst du dir?

AL Dass es sich verselbstständigt und uns immer wieder überrascht. Und dass es am Ende ganz anders aussieht, als ich es mir vielleicht vorstelle.

CD Am Anfang haben wir über Heimat gesprochen und wie viel man davon mitnimmt. Was ist von dieser Idee, vom Satz „Da will ich sterben" übrig geblieben?

AL In unserer westlichen Gesellschaft werden der Begriff „Heimat" und die Frage „Woher komme ich und was will ich?" so verkrampft diskutiert. In anderen Ländern gibt es dafür mehr Offenheit. Christoph war ein extrem Suchender. Er hat sich natürlich intensiv mit dem Heimatbegriff auch anderer Kulturen auseinandergesetzt. Den Begriff, die Vorstellung, was Heimat sein soll, „der Fremde" ausgesetzt. Auch aufgeladen. Damit sich ausgesetzt und angefüllt und immer wieder hinterfragt

CD Derzeit wird der Begriff „Afropolitanism" diskutiert, der 2005 eingeführt wurde von Taiye Selasi (unter dem Namen Taiye Tuakli-Wosornu), einer nigerianischen Schriftstellerin und Fotografin, die in Europa lebt, und unter anderem aufgenommen wurde von Achille Mbembe (SORTIR DE LA GRANDE NUIT, 2010), einem Politikwissenschaftler aus Kamerun. Er sagt, „Afropolitanism" sei nicht dasselbe wie „Panafrikanismus" oder „Negritude", sondern ein Stil, eine Politik und eine Form von Poesie. Es geht unter anderem darum, aus Prinzip die Annahme jeder Form von Opferidentität zu verweigern. Das bedeutet nicht, sich über Unrecht und Gewalt nicht bewusst zu sein. Es sind die Afrikaner, die inner- und außerhalb Afrikas leben, verschiedene Sprachen sprechen und eine transnationale Kultur, einen übergreifenden Geist entwickeln, die als „Afropolitans" bezeichnet werden. Wie geht man mit dieser Entwicklung um? Es gibt mehr und mehr Afrikaner, die sagen, dass Heimat für sie in verschiedenen Sprachen existiert. Kann das Operndorf in dieser Debatte eine Rolle spielen?

AL Natürlich. Die Diskussion um das Operndorf findet nicht nur vor Ort statt. Für mich spielt genauso eine Rolle, wie wir hier in Deutschland über das Operndorf diskutieren und welche Sichtweisen afrikanische und europäische Künstler einbringen.

CD In Afrika gibt es ganz wenige Museen. Man diskutiert darüber, was ein Museum eigentlich sein soll. Könnte das Operndorf irgendwann ein Archiv gegenwärtiger afrikanischer Kultur oder sogar ein neuartiges Museum werden, ein lebendes Institut, im Sinne des MUSEUM OF CONTEMPORARY AFRICAN ART von Meschac Gaba, einem Künstler aus Benin?

AL Das fände ich großartig. Der Begriff „Archiv" war Christoph wichtig, weil er mit Erinnerung zu tun hat. Im burkinischen Operndorf-Gremium gibt es einen traditionellen Musiker, der sagt, dass die alten einheimischen Instrumente vergessen werden und dass die Musik auch die Aufgabe hat, die Instrumente zu bewahren, sich ihrer zu erinnern. Die Musik ist auch deshalb so wichtig, weil vieles über Erzählungen und Gesang vermittelt, aber nichts in Schriftform festgehalten wird. Insofern empfinde ich ein solches Archiv als extrem wichtig, daraus kann man wahnsinnig viel schöpfen. Auf der anderen Seite ist ein Museum, das keine feste Struktur hat und nicht ortsgebunden ist, vielleicht passender für Afrika.

CD Du sprichst von einem lebendigen Archiv, das gefällt mir. Wir denken ja immer, dass ein Archiv etwas Passives, Starres sei, aber es kann natürlich auch Ereignisse produzieren.

AL Ein Museum stellt man sich üblicherweise statisch vor. Aber es muss beweglich sein können, es muss Dinge initiieren können, die daraufhin selbstständig existieren. Das könnte das Operndorf sein.

AINO LABERENZ IN CONVERSATION WITH CHRIS DERCON

CD: I'd like to talk about how the opera village came about and what its future looks like. We ought also to talk about VIA INTOLLERANZA II. When exactly did Christoph's interest in Africa begin?

AL: Christoph had already been to Zimbabwe for his film UNITED TRASH in the mid-1990s, and to Namibia in connection with his DEUTSCHLANDSUCHE '99. It was in Namibia, too, that important preliminaries for his PARSIFAL took place in 2004. We were in Namibia again in 2005 for the Animatograph, and it was then that the film THE AFRICAN TWINTOWERS was produced. The question "Why Africa?" circles around one central issue—that of overcoming the limited view that we have of ourselves and of others. That was one reason for Christoph's launching the opera-village project—because he felt it was important and also that it was time that a change occurred in how things are seen, that one not indiscriminately project one's vision onto others but that one step into a new set of relations, namely, the view that others project onto us. Further, this holds not only for Africa, for we also worked in Brazil and Nepal. Christoph was extremely interested in exchange; he was a modern explorer.

CD: Why this interest in the culture of others? As far as I recall, when he produced THE FLYING DUTCHMAN at the Manaus opera house in 2007, he came across the phenomenon of anthropophagy. The anthropophagy metaphor was profoundly influential for Brazilian modernism, in the sense of "I devour your culture and absorb it like a cannibal," whereby it acquires a new dimension. Christoph dared to go into the jungle of Manaus trying to understand both primitive and modern Brazilian culture—and to appropriate them. What was special for him about Manaus?

AL: The sense of home [HEIMAT][1] in Manaus is striking. When you see rubber barons walking through town then history is very present, as also in the buildings and in what the jungle has reclaimed. The German diamond-mining town of Kolmanskop in Namibia, which the desert has taken back over time, is similar. Colonial powers marched into Manaus without attending at all to their surroundings, and built and decorated an opera house using European materials. You look up into a dome and suddenly see the Eiffel Tower painted from below. That's to say, people were constantly transporting their own respective home elsewhere, where it had no business to be.
Christoph observed how home changes in an alien environment, he sensed this. He was an extremely German artist and he always dealt very consciously with his history. But he also said that he didn't want to keep working on and presenting his history anew, it was always there anyway. In Manaus you noticed that the climate alone ruled out our ideas of building, for example. That fascinated Christoph. Home was always firmly located inside him, and yet he said the place shapes you, not you the place. He was constantly trying to find out what home really means.

CD: Was Christoph interested in devouring local culture as a European artist?

AL: I think with Christoph the reverse was true; he was curious to insert himself into other histories and cultures in order to find himself, his own history, and the indigenous culture in them. That's not esotericism but another example of the delight he took in the collision of apparently irreconcilable opposites.

CD: And anthropophagy in the sense of local artists devouring European culture—did that interest him?

AL: Christoph's motto for the opera village was "Learn from Africa." It was a question of meeting at the same level, equality, also of unprejudiced encounter.

No one, for him, had to be "healed by the German soul" just because they were from a Third World country. That's something I often sense in Germany when I talk about the opera village or present the project. No sooner is Africa mentioned than people reductively think of poverty, war, the need for aid. It disturbed Christoph a lot that all the existing pictures here of Africa are produced by us. There are no pictures by Africans themselves. That, for him, was the chief reason why there had to be a projection surface—he called it a photographic plate—that gets charged up there, and from which I can learn something about myself and be given something in return, where there really is a different form of exchange.

CD: Did he genuinely immerse himself in the local cultures of others, or did he approach them as an outsider? How does he differ from an ethnologist or anthropologist? Many artists are active in this border area.

AL: He was no missionary. On the other hand, in Africa he never pretended to mutate straightaway into an African who understood and adopted their ways. He also left it open whether collaboration could work at all. Perhaps the cultures clash too much. The question must be permitted. In opening up this debate so clearly, he confronted the possibility of failure all the more directly. Christoph was no diplomat pretending to understand another culture. He said he didn't know, in fact, if he understood it since he was a stranger to it. Nevertheless, he strove to hone his senses, to open himself, and to observe.

CD: Did he hope to find new forms and sounds for his films, plays, stage designs, or sound traces in these other, exotic cultures?

AL: Always. He literally sucked things in and then used a lot of the things he found in the course of his work in order to shift, or extend, his point of view.

CD: He used to buy small objects or textiles, for instance.

AL: Yes, that too. And we were avid spectators, especially in Nepal where religion plays a completely different role. We observed festivals, took part in them.

CD: When he observed things—syncretism in Manaus, for example, or the religious festivals in Nepal—did he stay on the surface, or did he want to really grasp the phenomena? Was it a question of the formal perception of colors and sounds, or of fathoming what was going on?

AL: He immersed himself in things. The outside no longer existed. He was there, inside, yet without giving himself up—even in those situations he never dropped his middle-class defenses. He was a very fearful person.

CD: In what way?

AL: It was fear of what he didn't know. Initially, caution prevailed, both personally and with respect to subject matter, but then he would go in headfirst. Fear never held him back, though; he never considered it a negative emotion. His fear was a productive force for CHURCH OF FEAR, even more for KIRCHE DER ANGST, and not something that bridled him.

CD: I never experienced him as particularly afraid in Manaus. It was more a shamanistic overmastering of the jungle by means of the camera. No one could sleep, no one had the right to sleep, he wanted to vanquish night with the camera. It was a question of literally peering into the night. One night we landed at this beach, from which the jungle was to be penetrated. I didn't experience him as fearful. Maybe he tried to overcome his fears by out-shamaning the shamans.

AL: I don't know how conscious that was. He could work like a madman, trance-like.

CD: He played a shaman in VIA INTOLLERANZA II. Was he trying to overcome his fear of the other there?

AL: Fear for Christoph was a very honest feeling, one that protected him as well. He didn't want to overcome his fear. He permitted it, he didn't tabooize or repress it. He played very self-consciously with the image of the shaman. Africa abounds in mystical ideas of nature. Western culture is built on reason. But they lead in part to the same results. I always saw Christoph as attempting to reconcile the two principles. On the one hand, he was a meticulous technician, a cameraman more at home with instruction manuals than with, say, fantasy novels—and yet he had completely internalized the mystical approach. The phenomenal for him was every bit as legitimate as the logical.

CD: Whether Manaus, East Africa, Namibia, West Africa, or Nepal—wherever he went he always took with him not just his home but also Wagner. Why? Was it some kind of test?

AL: THE FLYING DUTCHMAN in Manaus was Wagner anyway, but in AFRICAN TWIN-TOWERS in Namibia in 2005, Wagner and Bayreuth were only part of a larger whole. And it wasn't Wagner who took Christoph to Zimbabwe, Namibia, or Burkina Faso. Christoph didn't first get to know Wagner as a German composer but through film, through TRISTAN in Buñuel's UN CHIEN ANDALOU. The first time he grappled with Wagner more closely was for Parsifal in Bayreuth from 2004 to 2007. He hadn't always been a Wagner specialist.

CD: No, but Wagner went everywhere with him. Was this to check whether Wagner is really as strong as people think, or whether he's a stereotypical figure of German culture?

AL: Christoph's thinking was always situative. And he didn't just translate PARSIFAL for himself but engaged extremely deeply with it, constantly turning it around, turning himself around, until there was a common denominator. Wagner for him was not THE German composer whom he took to heart. There were always phases when he repeatedly altered how he viewed a topic. This holds for many of his works. The trilogies, for instance, or his media switches—starting with film, then theater, and so on—are no accident. It stirred something in him, and then he went out exploring. Which is why Wagner was so close to him then. After Bayreuth he was asked to do THE FLYING DUTCHMAN in Manaus. And that seemed right to him at the time. Precisely THE FLYING DUTCHMAN, precisely this opera with the sea captain in Manaus, the guy who can't die and who is constantly seeking salvation ... For Christoph it meant engaging with the place, with himself, with what was going on around him.

CD: It was clear in Bayreuth how Christoph had been influenced by foreign cultures.

AL: Parsifal, ignorant of pity, free of religion, and precisely for that reason a seeker—like Christoph himself. He had been a Catholic altar server—the church was part of his baggage. He was a sponge that absorbed everything and then released it.

CD: Fabulous image. The visual arts today for me are often the opposite:

a sponge that absorbs everything and releases nothing.

AL: I think it was Elfriede Jelinek who wrote in her obituary that Christoph could keep nothing for himself. That's how it was. He was a centrifuge.

CD: Namibia was a German colony. To what extent was he concerned about collective guilt concerning Germany's colonial history?

AL: He worked on it for himself. And part of this was his confronting the fact that the colonial era had been swept under the carpet in Germany.

CD: Christoph realized what was going on in foreign-development aid today, of course. Which reminds me again of VIA INTOLLERANZA II. How critically did he view this?

AL: The idea of just going somewhere and wanting to help is problematic. It's based on a condescending outlook. That, for Christoph, was the first problem. As he put it: Why does one think one can help somewhere else when one can't even help oneself? Burkina, for instance. It's incredibly dry there, a tough climate. One's a stranger, you don't even know what the animals are that you come across ... A large number of development-aid projects are based on the assumption that what works with us will work there, too.

CD: VIA INTOLLERANZA II was produced when Christoph had already developed the idea for the opera village. The project was also a response to all the open questions: Will there be funding from Germany? Are people genuinely interested, or do they just feel sorry for Schlingensief and want to help because it's his last project? That would mean that they're only interested in death, not in the project. Where was the idea of establishing an opera village born? In Bayreuth? I recall the question "Is Wagner still so powerful that the green hill can be translated to Africa?"

AL: The idea gelled in 2008. I believe Christoph's illness threw him profoundly off balance; he began questioning himself. He had always put himself up for discussion, both in his life and his work, but his doubts gained substance with the idea that now he might die. It was the bluntest form yet of self-confrontation. He first formulated the idea of an opera village in writing with Jörg van der Horst

in 2008. We had an agreement: If you die, I'll take you to Africa.

CD: How did the connection to Africa come about?

AL: In 2009, as a member of the Berlinale jury, he got to know the Burkina Faso filmmaker Gaston Kaboré. Burkina Faso was practically unknown in Germany: no tourism, small, climatically difficult, bitterly poor, hence uninteresting.

CD: But there's a film archive there, and important filmmakers, a film festival, a film school ...

AL: That was what interested him. Africa is almost never connected with art. Christoph saw that Burkina was very poor, but not burdened enough by war for it to be present here. People tend to generalize about Africa; they fail to distinguish between countries, cultures, and histories. Even today, it's often referred to as the "lost continent." The culture, or what we see in the culture, is quickly put down as tradition, arts and crafts, voodoo. But that's only what we want to see—genuine interest is pretty much nonexistent. Something happened with Christoph in Burkina. As a country, Burkina is extremely rich in art, but it is irrelevant to our concept of high culture. That was what sparked Christoph's interest. He believed one had to create something temporally unlimited there. A radical perspective shift.

CD: You visited Africa with Christoph, first Cameroon, then Mozambique, and finally Burkina Faso. When did Christoph first get involved with the opera village in a work?

AL: In MEA CULPA in 2009. It was the first work in which the opera house appears, as a vision or utopia. At the same time, in the form of observations and image material, Christoph showed that we've actually always been stealing from the African continent. There are some wonderful collages on Bayreuth that make it clear that certain materials and ornaments in the festival house derive from African cultures. Christoph always took the position that we ought officially to expose such things.

CD: That was MEA CULPA—"through my fault," in other words the confession that we have always stolen. And then comes an abrupt and total loss of hope, loss also of any sense of guilt: VIA INTOLLERANZA II.

AL: VIA INTOLLERANZA II was Christoph's attempt at working with artists from Burkina, at setting up a direct exchange. The building of the opera village had begun by then. We already knew that we would build the opera house in the shape of a snail.

CD: But then Christoph sits on the stage and says: I'm going. All this is no good. You don't need me and I don't need you. That's how the piece ends, isn't it?

AL: Yes. But the end describes a dilemma—on the one hand, wanting to clear out; on the other, knowing they love me and that I love them.

CD: And yet the decision is to go, isn't it?

AL: The final sentence is "But they love me." He said repeatedly: Of course, I don't belong there. It's not my business to be here. But they love me and I love them. Affection in Burkina is far more authentic than in Germany. He wasn't Christoph Schlingensief there, wasn't what people saw in him here. There he could meet people as equals. They took him and the opera village seriously. Here it was more like an emotional chain reaction: Oh, great that you're doing another project in Africa, not that I have any idea what it's good for ...

CD: The very reaction, in other words, that he presents in VIA INTOLLERANZA II as being unacceptable.

AL: It's pretty much automatically triggered by his fatal illness. One's declared a genius, but in fact nobody believes one can be in possession of one's faculties. Apparently, it's the best many people can do in the situation. Everything is smeared over with sickly sweet pap; no one pays attention to what he's actually doing there and why.

CD: Okay, but at the same time there were also some problems for the local cultural producers in Ouagadougou, who wondered what he was doing there. At the end of the day, Gaston Kaboré and also Etienne Minoungou, the cofounder of Les Récréatrales theater festival, said one should respect a brother's dream, but there were considerable doubts surrounding it.

AL: Of course, and it's a legitimate question. It was sincerely asked. But the acceptance coming from in particular

Ouagadougou artists was no less swift. Christoph immediately looked at simply everything—theater, dance, film—and got to talking with them.

CD: How did you decide on the African architect Francis Kéré?

AL: Peter Anders, cultural-program organizer at the Goethe-Institut in South Africa, suggested him. Christoph wanted to work with local materials, wanted the village structure to develop.

CD: I was at the opera village a few weeks ago and was surprised at how it's being used by the local agents now. The school is already functioning, extremely well in fact, and has been recognized by the government. It's considered a model school, but it has a luxury problem: far too many children are registering.

AL: It was a great experience to stand in front of the first school class. We worked out a timetable with teachers and the Ministry of Schools and Education, augmented by the value added of art. Art is used to make contact. It's on the timetable as a matter of course, and art is produced there, whether in the form of film, dance, or theater. That's the big difference.

CD: The children's results are impressive in consequence of the variable curriculum. Imitative procedures are no longer central.

AL: Yes, identificatory processes are more important.

CD: You were there when the shell of the clinic was completed. How does the future look? I don't mean the buildings, which are going up anyway. I wonder whether the opera village is establishing ties to other worlds, whether electronic connections have been set up, for instance. How do you envisage the future? Not in Christoph's sense, but in yours, because now you're working for a committee that bears the name of Stiftung Operndorf [Opera Village Foundation].

AL: Yes, we're a nonprofit limited company, and we established a foundation at the end of 2012. In past years, our team saw to it that the opera village was put on a footing enabling it to survive and function. The team includes Christin Richter and Meike Fischer, who run our Berlin office, and myself. The clinic is currently being completed.

CD: How is the opera village perceived in Germany and in Burkina Faso?

AL: The difference is that in Germany Christoph is incredibly missed as someone who used to initiate irrational, crazy things and get discussions going. In the opera village itself, pragmatism is foremost. In Burkina people simply get on with it. Which is more to the point.

CD: I think that the acceptance shown by local committees is more important than that of the German media.

AL: Which brings us back to the discussion of what Africa is and how our ways of seeing shape the picture. The opera village exists, there's no need to go on discussing the sense of it. It's a question now of taking it further with the passions of the local people. Of course, exchange occurs …

CD: What sort of exchange?

AL: Exchange at an artistic level between Germany and Burkina. The meeting of equals. That needs to grow. That's exactly where we are now. It's important for me, for instance, that the completion of the clinic not conform to the established image of development aid. The opera village has an entirely different approach and an entirely different freedom—its path must always be the path of art.

CD: How can the clinic become an art project?

AL: It's part of the organism of the opera village. Christoph's goal was to erase the division between art and life. He never put art on a pedestal, never elevated or separated it. Sickness and death for him were natural parts of art.

CD: Isn't the clinic more important as a place where people undergo medical treatment?

AL: At some point, these categories must cease to play a role, so that art and everyday life can merge, just as the concept of an "opera village" unites two categories that prima facie have nothing to do with each other. You can always say education is education, but you can also try to impart education through art. Or the treatment of the sick, and informing people about illnesses. Overcoming shame and suchlike. Art, here,

is quite specifically not just a medium but a vehicle … It must be a place where everything can happen. For instance, the teacher just told me that art—whether it be music, film, or theater—is making the children walk faster …

CD: I've just been working in Abha and Jeddah in Saudi Arabia with the major radical artist Ahmed Mater, who is also a practicing physician. And Iva Fattorini of the Global Arts and Medicine Institute at the renowned Cleveland Clinic in Abu Dhabi is very serious about the influence of art on medicine.

AL: Even if white doctors come to Burkina with their concept of medicine that doesn't mean that the traditional medicine of the Burkinabé is finished—we must try to bring the two together. Art can be an intermediary here, an instrument and a language. In the clinic as well. The boundaries between sickness and art, death and art, must be dissolved. Another question Christoph kept on asking was "Can art heal?" Art-as-medicine was known in antiquity. It was self-evident that choruses had healing powers. Physicians wrote prescriptions: Go to the theater, listen to the chorus, that will cure you.

CD: The nonprofit limited company and the foundation are gathering funds for the opera village. There is building that still has to be done. We've mentioned the school, which is running extremely well. We've talked about the clinic and the possibilities there. What are the priorities for the immediate future?

AL: Right now we're building more living modules, living quarters for artists—whether the artists come from Burkina, from other African countries, or from Europe is not important. We need to open up this option. The artists will live there with the physicians and teachers, because the opera village isn't a festival house but, above all, a village, a social organism.

CD: And no residency program, there are too many of them as it is.

AL: I'm against program titles that have no substantive content. What's important for me is what actually happens. What it's then called is of secondary importance. There must be exchange. What can I see here that I may no longer be able to see elsewhere? The foundations exist at the

opera village, and they work. A new dynamic needs to be developed now.

CD: And what will you say if local agents say, "We love you, but we'd like to continue this ourselves"?

AL: I actually look forward to it. And that's no contradiction. Irène Tassembédo, for instance, a well-known dancer from Ouagadougou, came along and said she would like to offer a dance workshop.

CD: She was also involved in VIA INTOLLERANZA II.

AL: Yes, she made rooms available, and her sister acted in it ... Irène is a very Western-oriented artist. We have a traditional musician and instrument maker who has also worked with the children. Naturally, these artists are very welcome.

CD: Who is the real principal of the opera village?

AL: It's the organization that's important. I'm the managing director of the Festspielhaus Afrika gGmbH. But that doesn't mean that I make decisions autonomously or without consulting others. If someone has a different wish or a different idea then it's as legitimate as any idea of mine. What's important is equality of ideas. My biggest wish for the future is that the village develop a life of its own. Christoph said that there has to be an area where everyone can speak freely, in whatever language of art. And it's this area we're trying to construct. The opera village mustn't become an open-air museum that at some point is complete and thereafter simply exhibits things. It needs to be like a ship, sailing on and carrying debates into other countries as well.

CD: That means that the snail stage needn't be built.

AL: There will be a stage at the end of the construction process. But the end of the construction work is when the opera village will really begin in earnest. We'll certainly tackle building this kind of an area.

CD: For the performative courses. And now that the Festival au Désert from Mali guests there as "Festival in Exile" ...

AL: There are already plenty of activities taking place. If you view art as everyday life, then it isn't necessary to have a stage to make a start. There's already a monthly cultural program. Films are screened—it's called ambulant cinema. These people drive in every Friday, put up a screen, and show films, both for children and for adults.

CD: The opera village is a long way from Ouagadougou—is that a problem?

AL: It has only ever been a problem for the Germans and other Europeans. Christoph picked this place quite deliberately. He said he didn't want to be the next white man to put on a project in Ouagadougou and to compete with other white people or local artists. That wasn't what he wanted. Burkina Faso has a large rural population with little access to the culture of the capital—they live too far away. Between 70 and 80 percent are illiterate, mostly in rural areas. Either you have enough cash to finance a trip to the city or else you have a problem.

CD: Now there are sponsors in Germany who want in. How do you deal with this? In Christoph's spirit in VIA INTOLLERANZA II when he said: Donate your money, and keep your mouths shut?

AL: Donating money without prescribing its use is something special. We depend more than ever on private and public sponsors. Of course, public donations mean a lot more restrictions, but even this money can be used for financing projects, whether equipping the clinic or for another classroom. It's not only important to continue building, though—sustainability is also important. Each new class raises the costs. I don't want to send the children home after a year, nor do I want to stint on the idea of art.

CD: What about the complexities of local politics—how do you engage with them? There are a lot of refugees from Niger and Mali in Burkina Faso. The country is fraught with tensions.

AL: Christoph was already active at this level, too, and I'm continuing that. Whenever I go over, I meet with ministers, particularly the ministers for education and health ...

CD: And if they were to say: Donate your money, but keep your mouths shut?

AL: The government so far has been very welcoming toward the opera village. I think Christoph succeeded in convincingly communicating his interest in the country and its people. That's why the project is being taken seriously today.

CD: Is the opera village today still what Christoph wanted?

AL: That seems to be a cardinal question for many people. I've never once wondered if I'm doing him justice, or if he thinks what I'm doing in Burkina is good. That's what we agreed. Christoph has been dead now, incredibly, for three years, and the opera village is at a stage he could only have dreamed of at the planning phase, no matter how difficult it is to raise new donations. And donations continue to be the chief thing. Christoph himself gave the best answer to the question of whether the opera village is as he would have liked, in giving the village the freedom to not tie itself to his person. He knew a time would come when he would no longer be there, so it was important for him not to play a role. He set something rolling that then takes its own course. He counted himself out, and that holds for me, too. Of course, we're still needed to keep giving a push, but it will also continue to take on a life of its own. The school's a good example. The local people, both adults and children, have already adopted the opera village. In the beginning, we were the ones who sought and employed teachers; now the people do it themselves. It's not Christoph's project, not my project; it's the local people's project.

CD: In other words, the question of whether it's what Christoph wanted doesn't really arise.

AL: It never did arise, really. He always said that it wasn't a question of him or some other European artist realizing himself here ... But Christoph set something moving, and it's that which needs to develop a life of its own ...

CD: When will the project be complete?

AL: We're talking about a project that involves art and life merging, so when can it possibly end?

CD: What would you like to see?

AL: I'd like it to develop a life of its own—and to keep surprising us. And maybe in the end to look completely different from how I imagine it.

CD: At the beginning we talked about home and how much of it one carries

around with oneself. What do you think remains of the idea "That's where I want to die"?

AL: Western discussions of the concept of home and the questions "Where do I come from?" and "What do I want?" involve so much tension. There's more openness about these things in other countries. Christoph was an extreme seeker. He engaged intensively, of course, with the concept of home in other cultures, exposing the concept, and the idea of what home might be, to foreign environments, also charging it up. And exposing, charging, and calling into question himself in the process.

CD: The concept of "Afripolitanism" is currently much discussed. Introduced in 2005 by Taiye Selasi (under the name of Taiye Tuakli-Wosornu), a Nigerian writer and photographer living in Europe, it has been taken up, among others, by Achille Mbembe (SORTIR DE LA GRANDE NUIT, 2010), a political scientist from Cameroon. "Afripolitanism," according to Mbembe, is not the same as "Pan-Africanism" or "Negritude," but is a style, a politics, and a form of poetry. Among other things, it's a question of rejecting on principle every kind of victim identity. Which does not mean failing to be aware of injustice and violence. The Africans referred to as "Afropolitans" live inside and outside Africa, speaking different languages and developing a transnational culture, a comprehensive spirit. How does one deal with this development? There are more and more Africans who say home for them exists in different languages. Can the opera village play a role in this debate?

AL: Of course. The debate around the opera village is not only taking place there. How we discuss the opera village here in Germany, and the perspectives that African and European artists bring to bear, have just as much of a role to play.

CD: There are very few museums in Africa. There people discuss what the point of museums is. Might the opera village become an archive of contemporary African culture eventually or even a new kind of museum, a living institute in the spirit of the Beninese artist Meschac Gaba's MUSEUM OF CONTEMPORARY ART?

AL: That would be great. The concept of the archive was important to Christoph because it involves memory. There's a traditional musician on the board of the opera village in Burkina who says that the old indigenous instruments are being forgotten and that music also has the job of preserving the instruments, of remembering them. Music is so important also because so much is transmitted in stories and song, while nothing is set down in writing. So in that sense, I find such an archive extremely important; it can generate so much. On the other hand, a museum with no fixed structure and that is not tied to a place might, perhaps, be more suited to Africa.

CD: You're talking about a living archive. I like that. We always think of an archive as something passive and rigid, but of course it can also produce events.

AL: One usually thinks of a museum as static. But it needs to be flexible and to be able to initiate things that then exist independently. That is what the opera village could be.

[1] No attempt has been made to translate the German HEIMAT, a concept central to the conversation, with its connotations of belonging, of rootedness, of tradition, of the indigenous, by anything more than the English word "home," which is often far narrower in its range of meanings and applications. [TRANS.]

AMATEUR FILM COMPANY 2000

F I L M, *circa 1975–1980*

PUNKT

FILM, *1978*

afc 2000
JUGENDFILMTEAM
OBERHAUSEN

Punkt

Punkt

DER NEUE
VOM AFC

Filmpremiere
PUNKT
Regie: Christoph Schlingensief, mit Leni Bauer, Guio Gutzeit, Martina Wolfs,
Franz Ott, Ludger Aretz u.v.a.
Kamera: Reinhard Lanzhammer, Andreas Aretz
Ton: Burkhard Wilbers
Eine Produktion des Jugendfilmteams Oberhausen
BR Deutschland 1978/80, Farbe, 65 Min.

Dieser letzte Film des Jugendfilmteams Oberhausen soll nun doch noch nach
ca. 1 ½jähriger Dauer im Stadtkino Premiere haben. Die Mitglieder des Teams
haben sich trotz Abitur und finanzieller Schwierigkeiten zusammengetan, um
ihr Werk vor Ende der Reifeprüfung endgültig fertigzustellen.
„PUNKT" entstand im Oktober 1978 im Kurort Bad Münstereifel in Zusammenar-
beit mit der dortigen Bevölkerung und den Dienststellen.
Die Story:
Eine nach einem Autounfall querschnittsgelähmte alte Frau propagiert die
Rückkehr zum „einfachen Leben". Dörfler lassen sich, wenn auch nicht gerade
ganz freiwillig, überzeugen und wagen den „Rückschritt" auf eine andere Zivili-
sationsstufe.
Vom Radioteleskop aus beäugt der Landesfürst „Mr. Money"-man könnte ihn
auch „Big Brother" nennen- das Unterfangen seiner Untertanen. Er setzt sich
mit der alten Frau in Verbindung, um dem ganzen ein Ende zu bereiten. Eine
dramatische Wende bahnt sich an!
Der Film ist leider die letzte gemeinsame produktion des AFC 2000, der sich mit
dieser Veranstaltung verabschieden möchte.

SONNTAG, 18. MAI 1980
19.30 UHR
im
STADTKINO
OBERHAUSEN

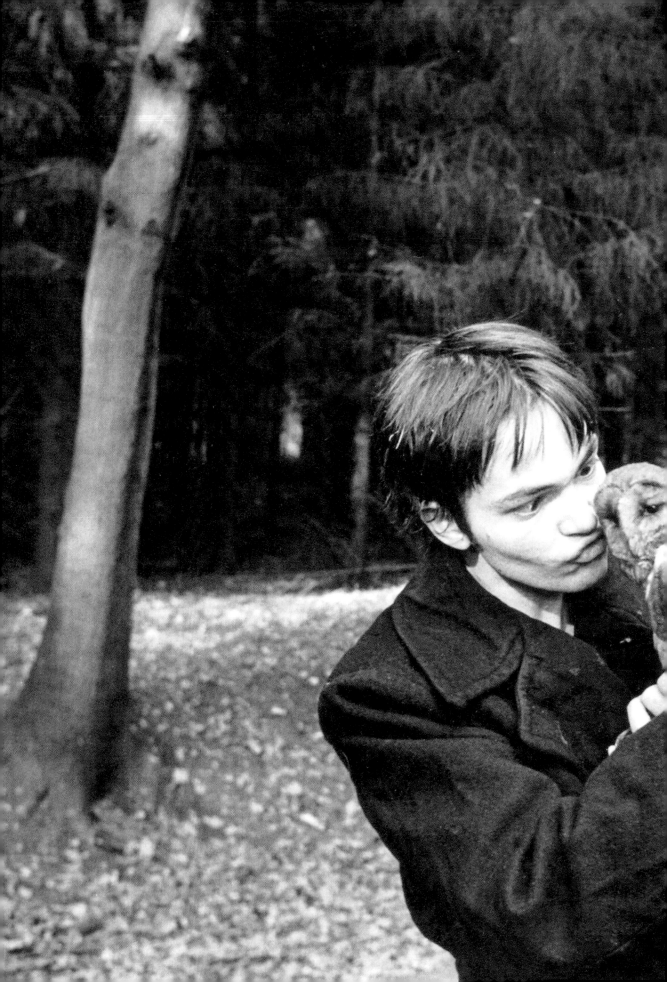

TUNGUSKA

FILM, 1984

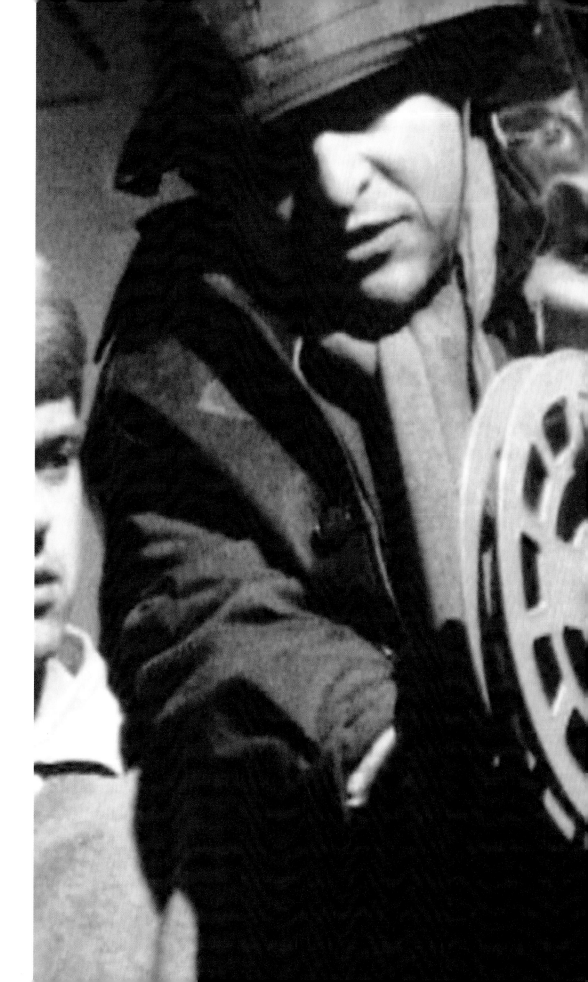

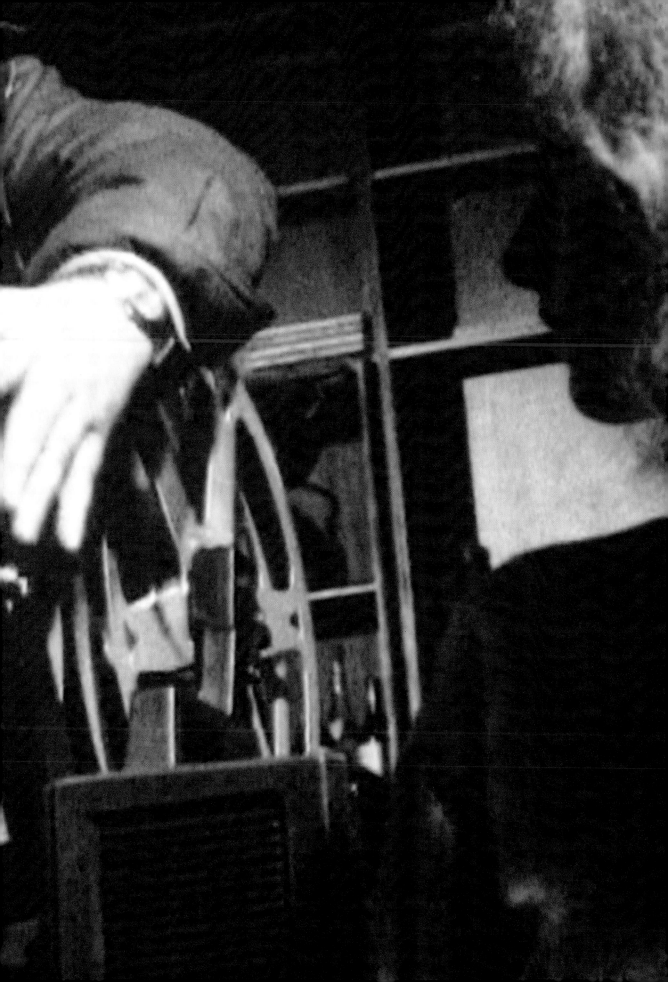

Der 16-mm-Film
brennt! / The
16mm film is
burning!

FILM

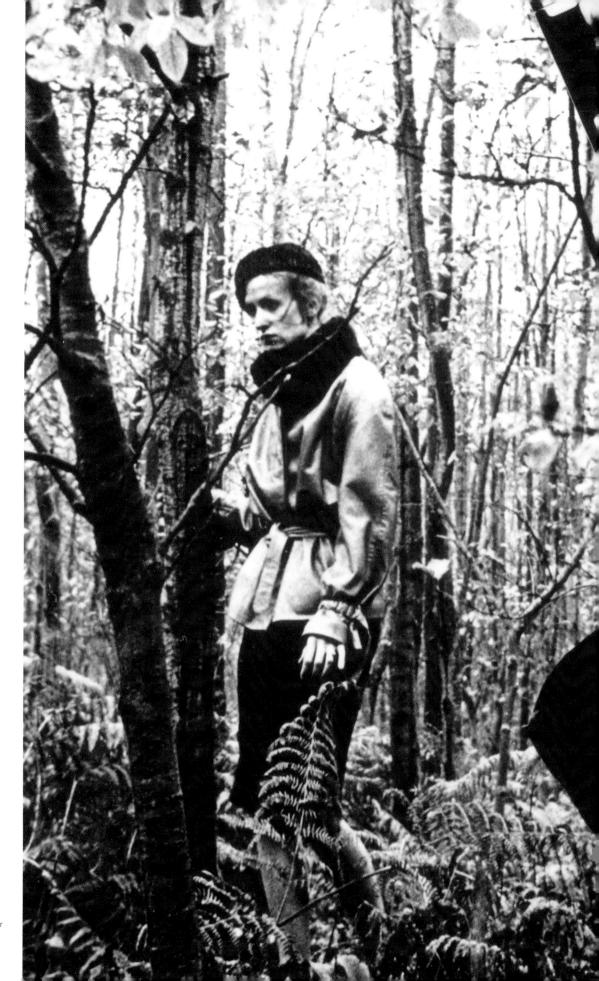

Collage von /
by Eckhard
Kuchenbecker

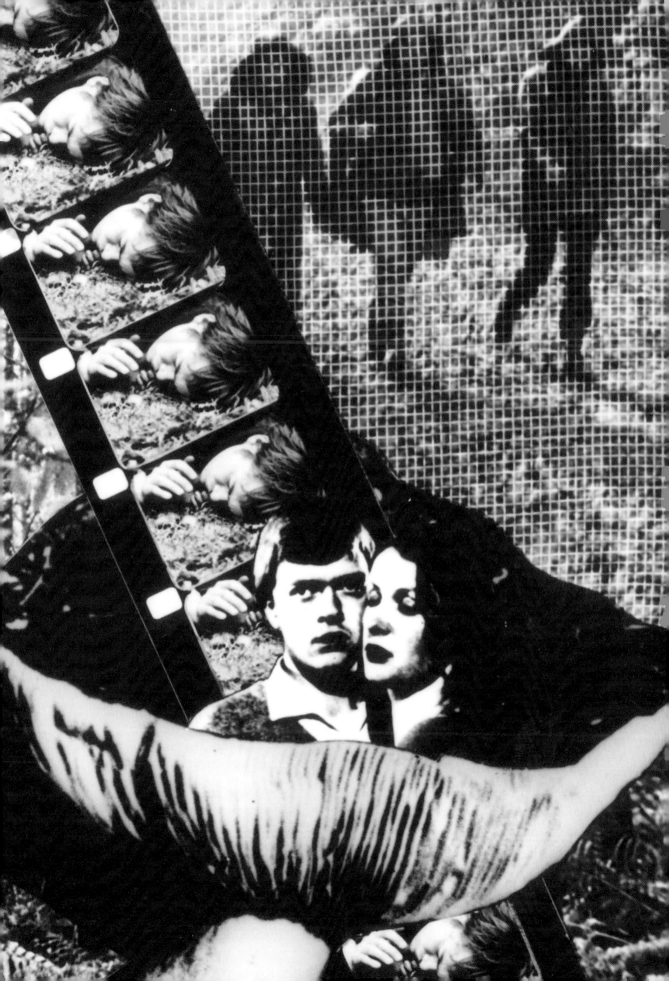

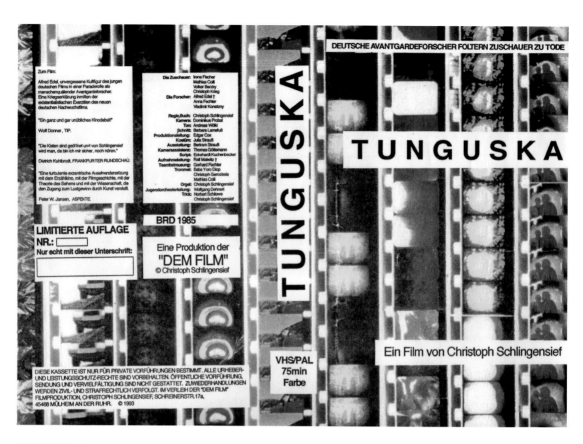

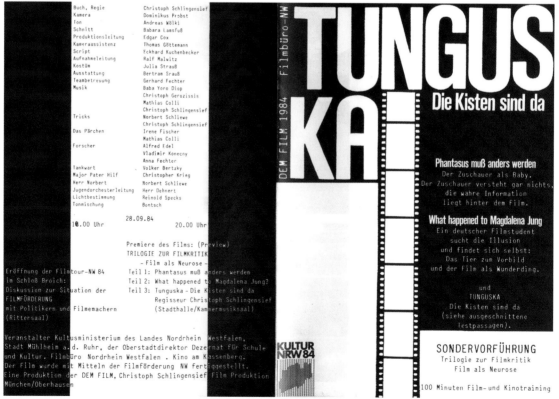

VHS-Cover, Eigenvertrieb von Christoph Schlingensief, 1985 /
VHS cover, self-published by Christoph Schlingensief, 1985

★ ★ ★ A 6371 A

VOLKSBLATT
BERLIN

UND SPANDAUER VOLKSBLATT · SPANDAUER ZEITUNG
HAVELLÄNDISCHE ZEITUNG · UNABHÄNGIG

☎ 33 000 6-0

| Sonnabend, 2. Februar 1985 | Preis 0,60 DM | Nr. 11 741 · 39. Jahrgang |

„Tunguska — die Kisten sind da" am Steinplatz

Ein herrliches Durcheinander

Früher fuhr man in einer Kutsche im finsteren Wald in die Gefilde des Horrorfilms hinein. Heute tun es auch ein Auto, ein großer Zaun, eine letzte Tankstelle, an der ein merkwürdiger Mensch nur noch ein paar Liter Benzin abgibt.

In einem Steinbruch begegnet dann in Christoph Schlingensiefs Film „Tunguska" das Pärchen im Auto nicht den Vampiren von früher, sondern drei Forschern, die auf Kisten warten und fürchterlich laut sind, vor allem Alfred Edel mit seinem markanten Bayerisch, der schon so viele neue deutsche Filme, von Kluge bis Herzog, unvergeßlich geprägt hat. Auch andere undurchsichtige Gestalten vollführen unverständliche Dinge.

Das Paar weiß nicht, wie ihm geschieht, schwankt zwischen Angst und Hoffnung; es ist damit in der gleichen Lage wie der Zuschauer, der lange Zeit nicht weiß, ob er nun einen „richtigen" Film zu sehen kriegt oder „nur" einen Experimentalfilm.

Der Film fällt von einer Überraschung in die nächste, keine Einstellung ist vorhersehbar, zwar dominieren Elemente des Horrorfilms, aber aufgelöst durch die absurdesten und witzigsten Einfälle: Der Film fängt sogar an zu brennen, und plötzlich wird ein Stück aus Oskar Fischingers klassischem Avantgardefilm „Komposition in Blau" aus dem Jahre 1933 gezeigt.

„Tunguska" ist ein herrliches Durcheinander für Leute mit Humor, die nicht immer nach dem Sinn fragen. Christoph Schlingensief, 24 Jahre alt, Assistent von Werner Nekes, hat den Film für fast kein Geld gedreht. Was ihm an Etat fehlt, ersetzte er durch Erfindungsreichtum (bis 4. Februar, 19 Uhr, Filmbühne am Steinpatz). WILHELM ROTH

MENU
TOTAL
FILM, *1985/86*

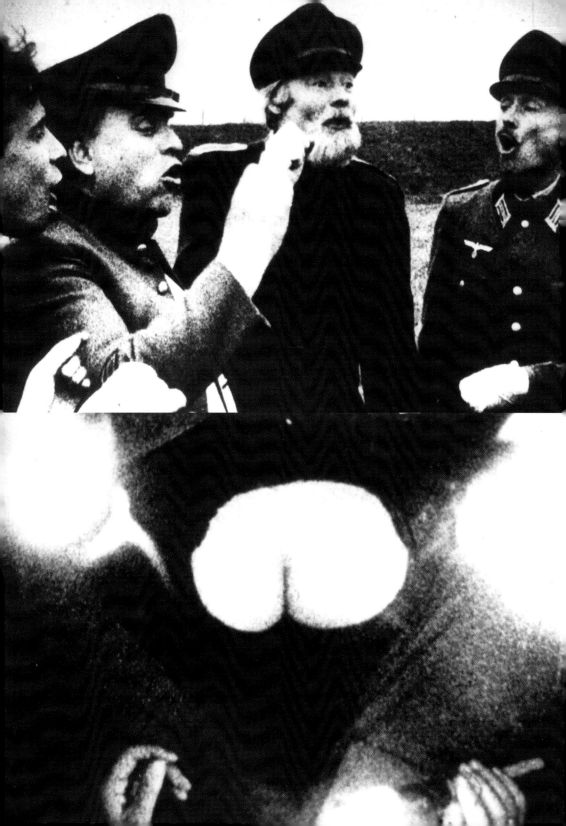

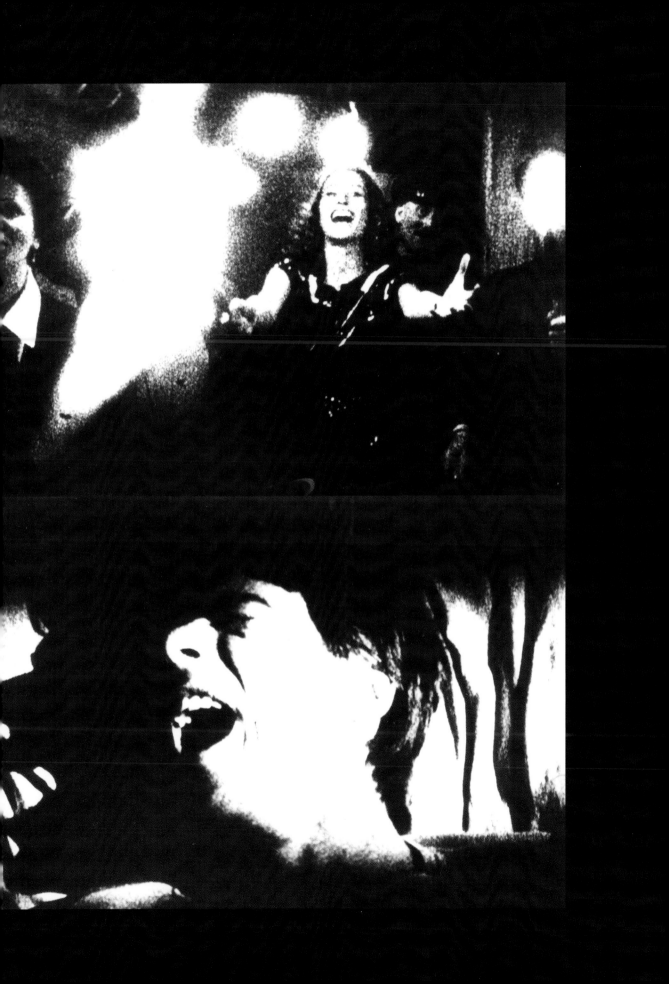

Kraft Wetzel

Was antwortet
der Neue Deutsche Film

5/86
Mai 1986 · 6 Mark

epd

(...)

Jedenfalls sträubt sich alles in mir, Lustmord und Selbstzerstörung als Kunst-Genuß zu goutieren, und wenn sie mir noch so hymnisch, noch so verzückt dargeboten werden. Genauso unwohl war mir in den hermetischen Alptraum-Welten von Christoph Schlingensiefs MENU TOTAL und von Friederike Pezolds EINES TAGES. Wie Schroeters ROSENKÖNIG ziehen sich diese Filme aus der gesellschaftlichen Realität zurück, erfinden sich pathologische Gegenwelten, in denen die Regisseure Gottvater spielen und Gericht halten können. Daß ihnen das Gros der Kinogänger dorthin zu folgen keine Lust zeigt, zeugt von ihrem pragmatischen Instinkt: Anders als etwa von 'kommerziellen' Horrorfilmen, die aus dem kollektiven Unbewußten schöpfen, werden sie von diesen Filmen nicht gemeint; Zutritt zu solch hermetischen, weitgehend privatsprachlichen Gegenwelten haben nur Eingeweihte.

(...)

Pressestimmen zu **Menu Total** mit handschriftlicher Benotung von Christoph Schlingensief, 1986 / Press reactions to **Menu Total** with handwritten grading by Christoph Schlingensief, 1986

SO EIN QUATSCH
Auszüge aus Kritikermißverständnissen.

Die Rheinpfalz

„(...)MENU TOTAL wirkt hilflos in seinem Versuch,Tabus zu durchbrechen.(...)"
Willi Karow

FILMWOCHE/FILMECHO:

(...)Halbgare Radikalitäten,als gäbe es keine Bahnhofskinos,wo Tabus zumindest handwerklich besser übertreten werden.(...)
?

VOLKSBLATT:

(...)Kein Film für's Publikum:Ekel und schräge Töne beim 'MENU TOTAL'. Dieser Film,der mit Ekel,Mord,Sex und schrägen Tönen operiert, wenig geeignet,die sinnlos konsumierende Vätergeneration zu entlarven.
ek

Kölner Stadtanzeiger

(...)unproduktive Provokation.Entnervend.Wirrköpfig.
Brigitte Desalm

DIE WAHRHEIT

(...)Bei MENU TOTAL bleibt einem einiges im Halse stecken(...)
Rainer Kobe

SAARBRÜCKER ZEITUNG

(...) MENU TOTAL:ehrgeizig gemacht,aber nur mit dem Ehrgeiz irgendeinen Film zu machen,ohne sich Gedanken zu machen,was man eigentlich zu welchem Zweck will.(...)

Peter Hornung

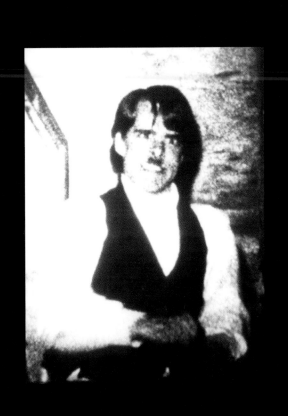

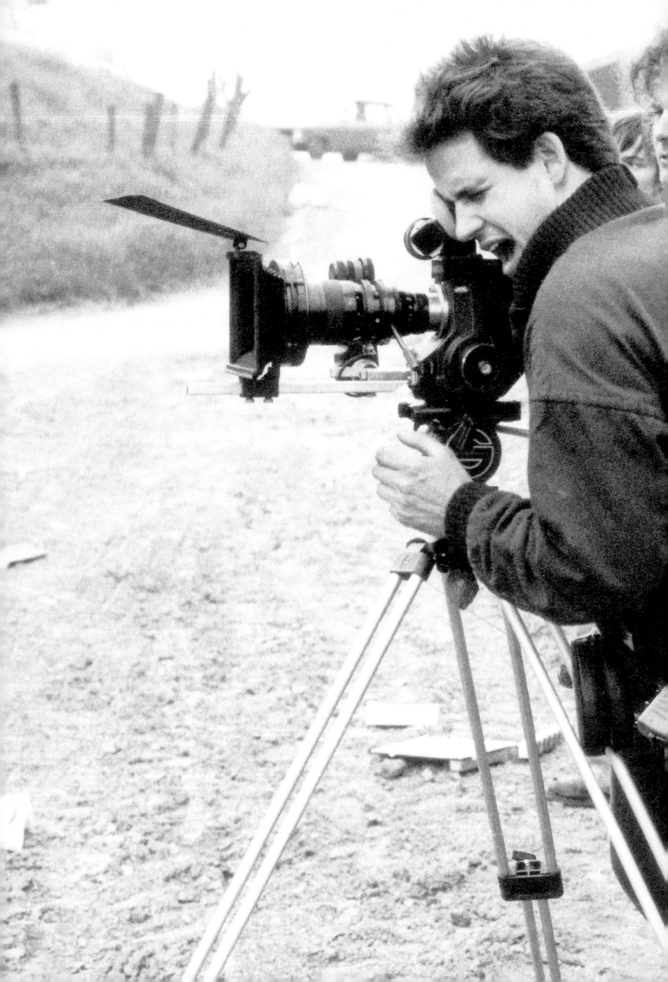

MENU TOTAL

GUGA

HYMEN 2 & SCHLINGENSIEF zeigen in Co-Produktion mit

DEM FILM

HELGE SCHNEIDER • DIETRICH KUHLBRODT •
ANNA FECHTER • RAINALD SCHNELL •
ALFRED EDEL • VOLKER BERTZKY •
JOE BAUSCH • ANNETTE BLECKMANN •
THIRZA BRUNCKEN • WOLFGANG SCHULTE

musik HELGE SCHNEIDER
schnitt EVA WILL ton ANDREAS WÖLKI
kamera CHRISTOPH SCHLINGENSIEF
kostüm KATRIN KÖSTER ausstattung
ECKHARD KUCHENBECKER technik NORBERT
SCHLIEWE kameraassistenz RALF MALWITZ
produktion STEFAN SOWA • WOLFGANG SCHULTE

Ein Film von CHRISTOPH SCHLINGENSIEF

35 mm,
Schwarz-weiß
81 Min.
(Copyright 1986)

Die KID & MEATGENERATION liebt nur das abgehangene Fleisch

EGOMANIA
FILM, 1986

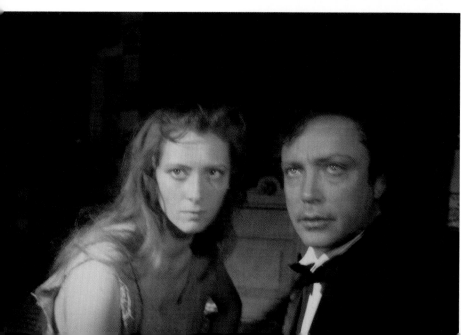

Verwackeltes Foto von Dietrich Kuhlbrodt /
Blurred photograph of Dietrich Kuhlbrodt

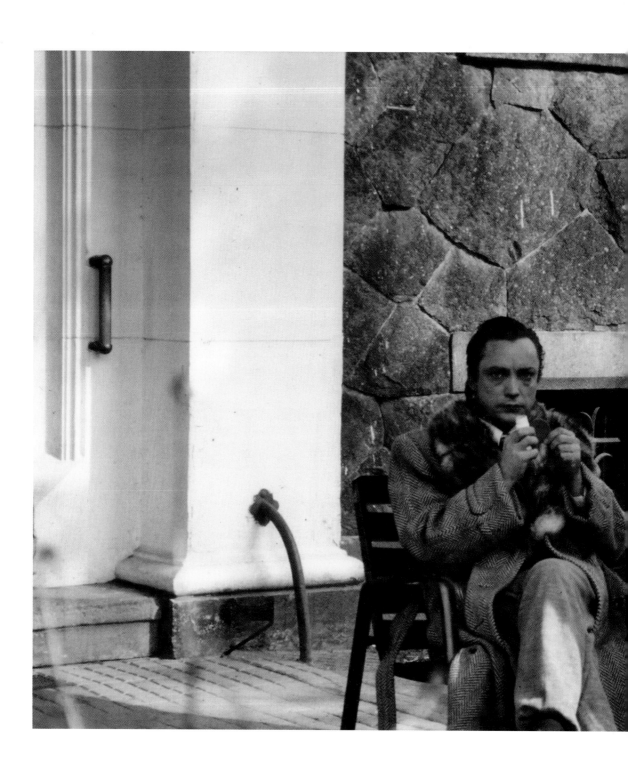

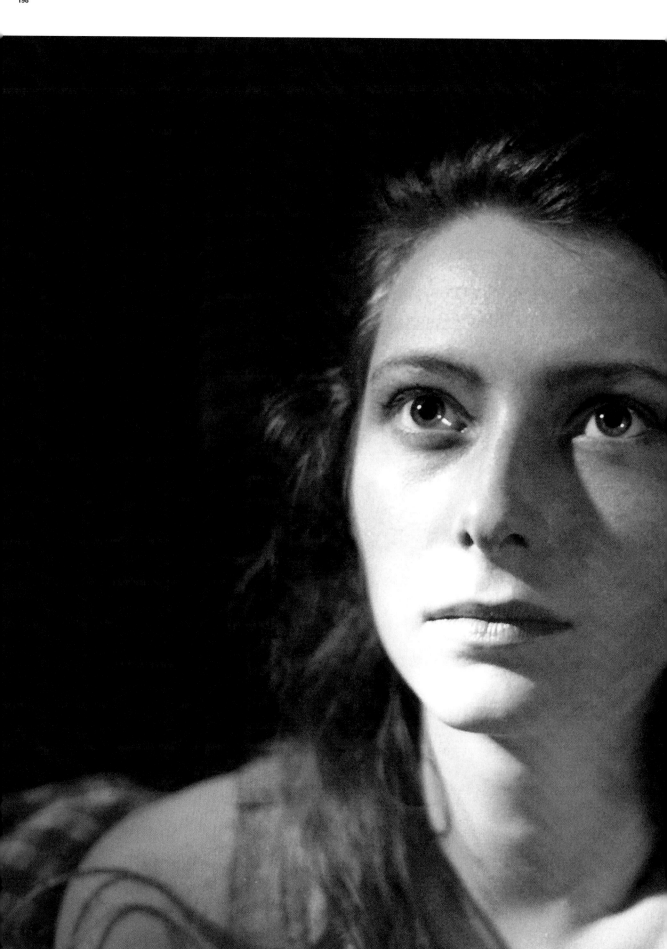

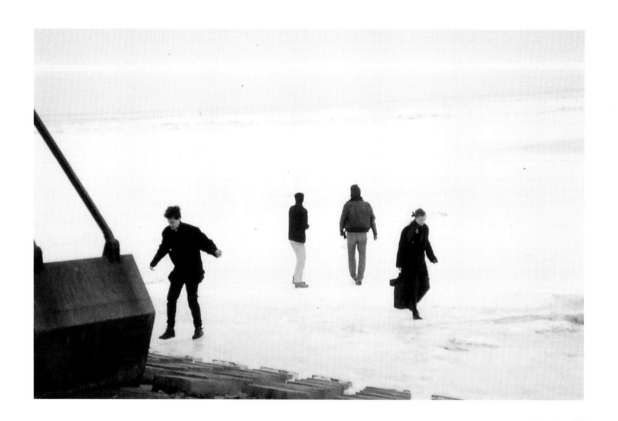

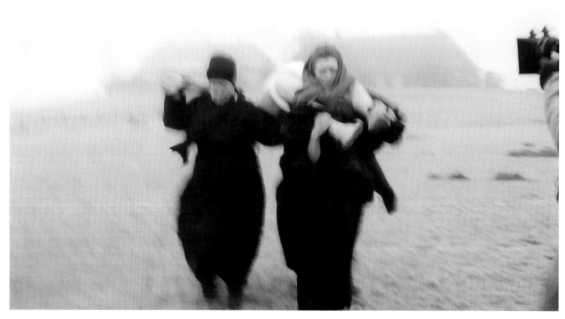

Bei den Dreharbeiten auf der Hallig Langeneß /
Shoot on the island of Langeness

EGOMANIA

INSEL OHNE HOFFNUNG

Ein Film von Christoph Schlingensief

UDO KIER · TILDA SWINTON · UWE FELLENSIEK · ANNA FECHTER
DIETRICH KUHLBRODT ANNASTASIA KUDELKA VOLKER BERTZKY WOLFGANG SCHULTE
Kamera: DOMINIKUS PROBST Ton: ALF OLBRISCH Kostüm: ANNA FECHTER
Schnitt: THEKLA von MÜLHEIM Regieassistenz: BEATRICE HASLER Kameraassistenz: KIM KOCH
Musik: TOM DOKOUPIL CHRISTOPH SCHLINGENSIEF HEIGE SCHNEIDER
Sprecher: WERNER FUNKE Kopierwerk Atlantik Material: Agfa Gevaert
Dieser Film wurde aus Mitteln der kulturellen Filmförderung Hamburg gefördert
Produktion: WOLFGANG SCHULTE COPYRIGHT BY DEM FILM 1986

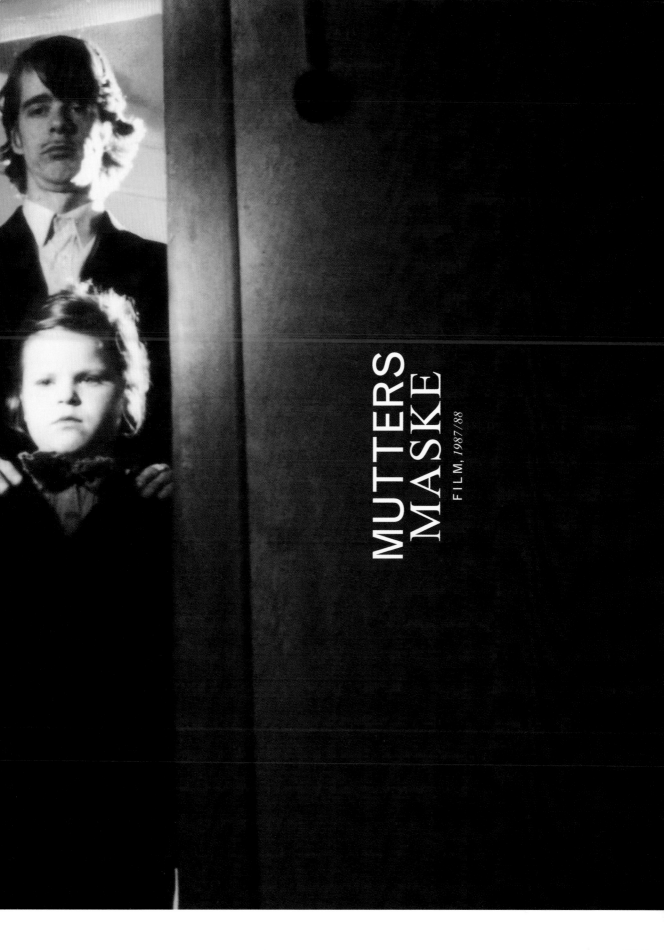

MUTTERS MASKE

FILM, 1987/88

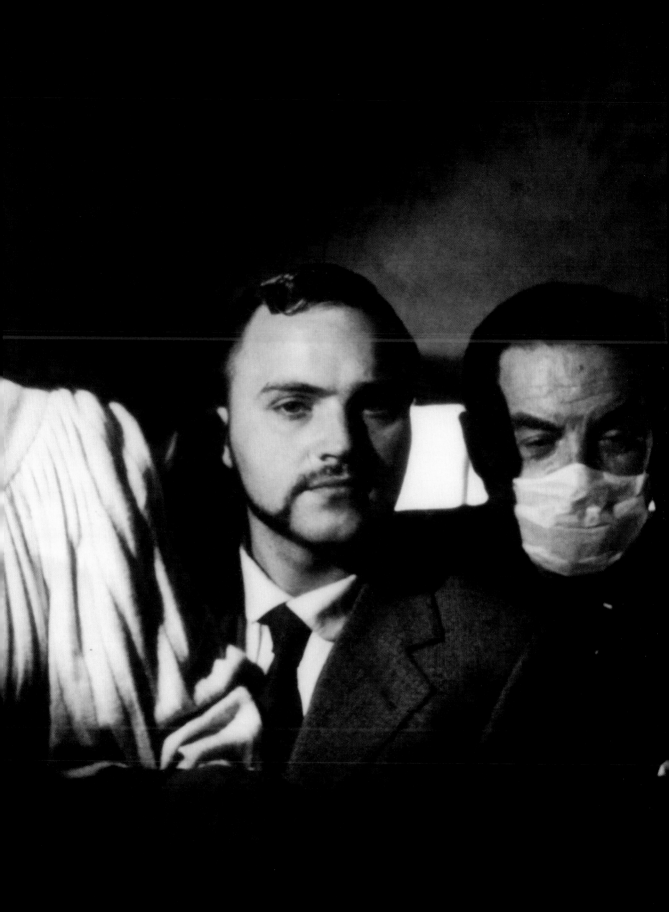

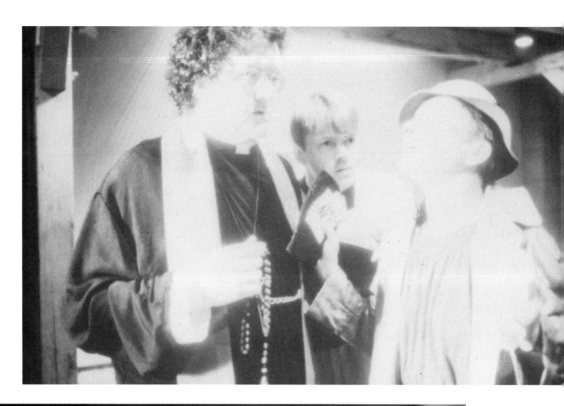

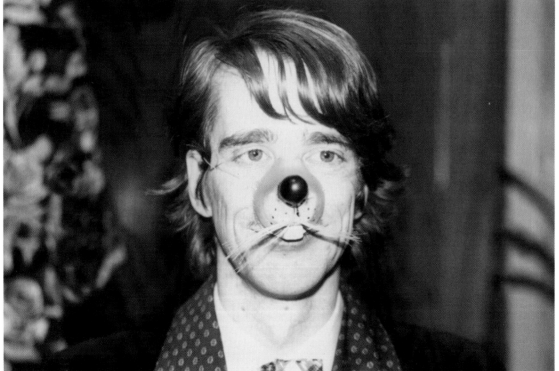

Helge Schneider als / as Martin von Mühlenbeck

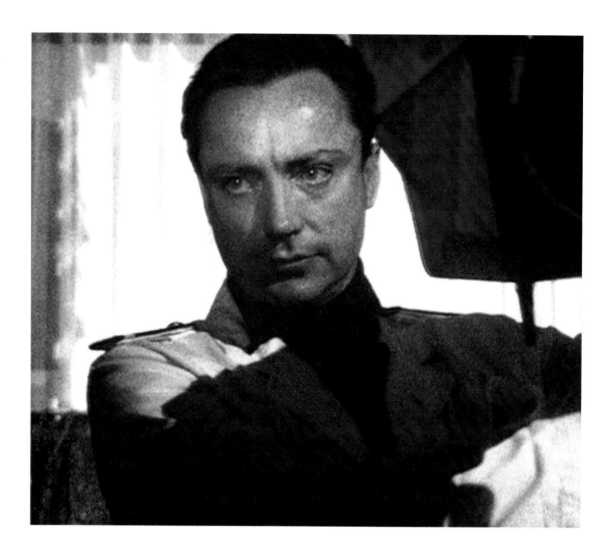

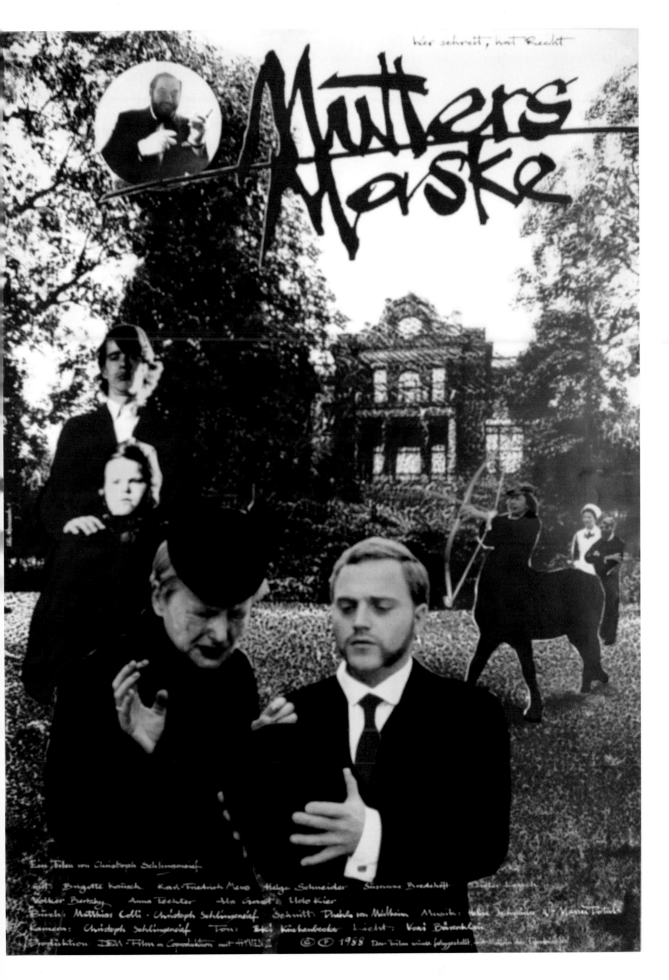

100
JAHRE ADOLF
HITLER

FILM, *1988/89*

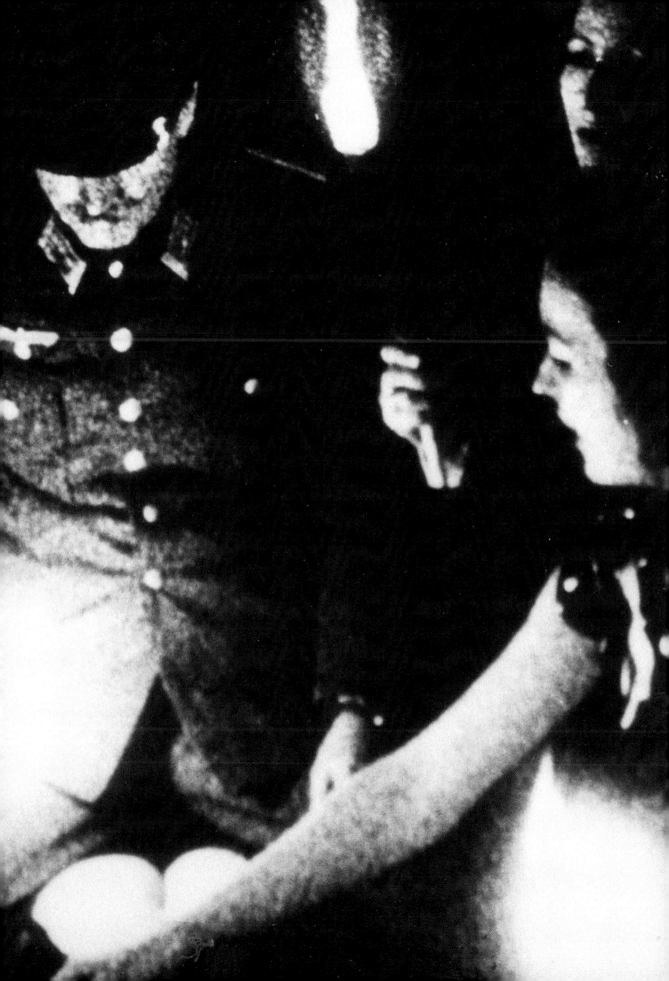

Ein Licht
Ein Tag
Ein Film!

100 JAHRE ADOLF HITLER
Die letze Stunde im Führerbunker
HITLER··WENDERS··STRAUSS··SCHLINGENSIEF

Ein Film von Christoph Schlingensief
Nach dem gleichnamigen Theaterstück von Christoph Schlingensief

**MARGIT CARSTENSEN · VOLKER SPENGLER · UDO KIER · ALFRED EDEL · BRIGITTE KAUSCH ·
DIETRICH KUHLBRODT · ANDREAS KUNZE · MARIE LOU SELLEM · ASIA VERDI**

Buch/Regie: Christoph Schlingensief Kamera: Voxi Bärenklau Ton: Günther Knon Schnitt: Thekla von Mülheim Musik: Tom Dokoupil

Produktionsleitung: Christian Fürst Ruth Bamberg Regie assistenz: Uli Hanisch Ariane Traub Aufnahmeleitung: Christian Hufschmidt

Kamera assistenz: Christian Deubel Schnitt assistenz: Volker Bertzky Requisite/Ausstattung: Ariane Traub Uli Hanisch

Eine DEM Film Produktion in Coproduktion mit Hymen II und freundlicher Unterstützung der Madeleine Remy Filmproduktion , Berlin.

Ⓒ Ⓟ DEM Film ,Mülheim/Ruhr 1989·16mm s/w ,ca.60min.

Uli Hanisch

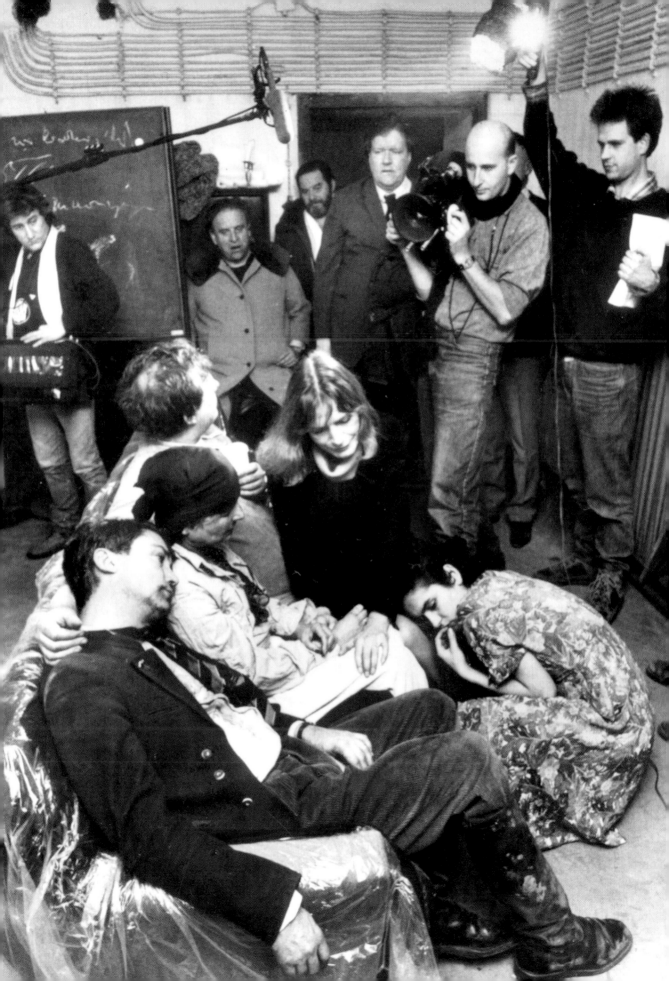

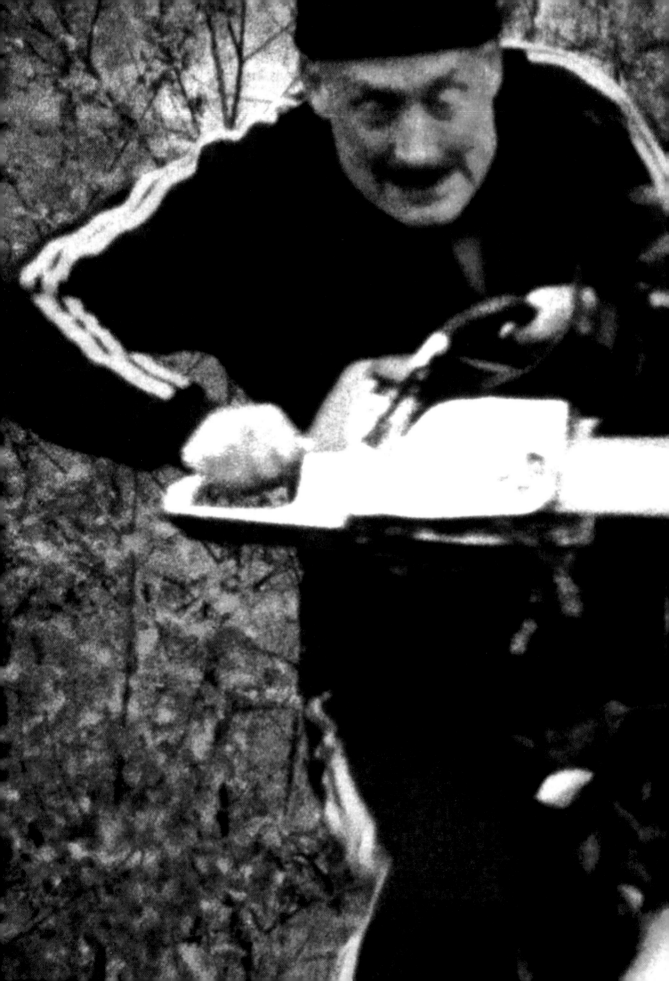

DAS
DEUTSCHE
KETTENSÄGEN
MASSAKER

FILM, *1990*

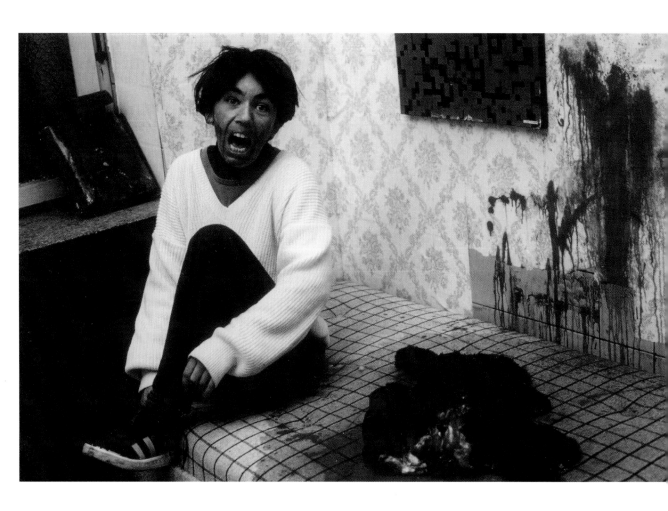

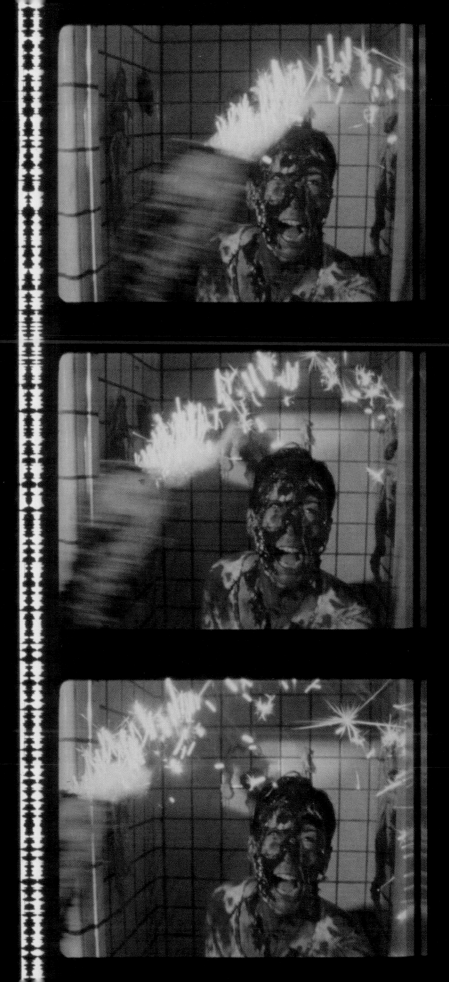

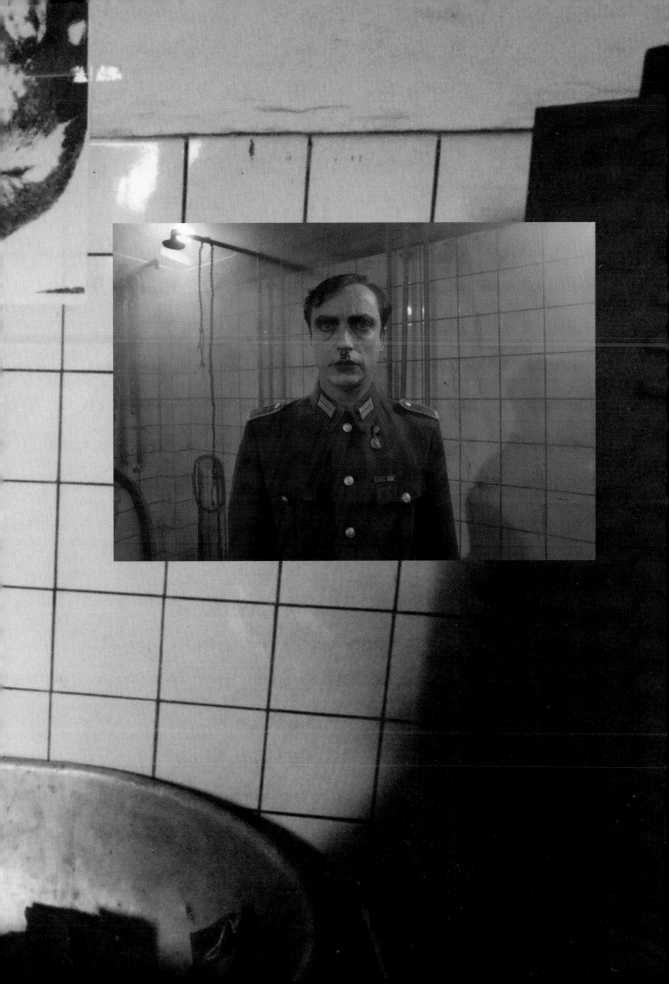

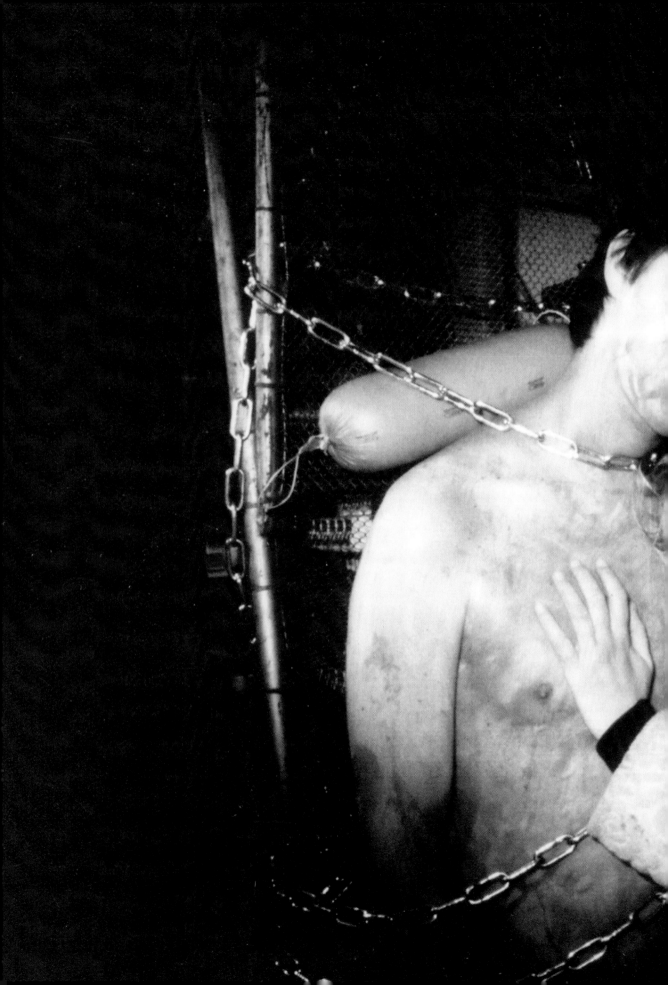

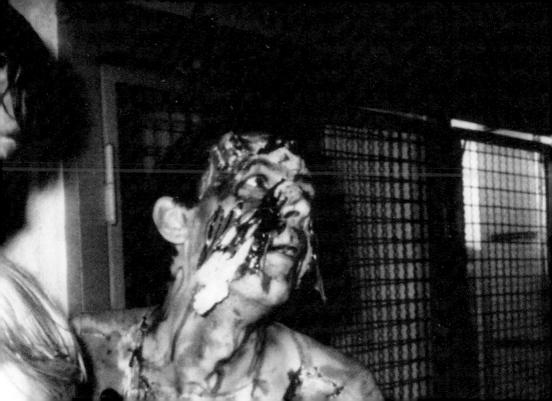

Bei diesem Kino-Film wird Ihnen schlecht

Renate (Koehler) ist starr vor Schreck: Metzger Alfred (Edel) bedroht sie mit dem Schlachterbeil.

Filmemacher Christoph Schlingensief (30) mit DDR-Flagge in seinem Mülheimer Kino: „Mein Film ist tiefe Ironie!"
Foto: H. AMELS-WESTERKAMP

Von UDO RICHTER

Schon der Titel des Filmes ist ekelerregend: „Das Deutsche Kettensägenmassaker." Was in dem primitiven Streifen gezeigt wird, wäre eigentlich keine Zeile wert. Und doch muß darüber berichtet werden: Denn der Horrorfilm wurde mit 160 000 Mark aus Steuergeldern finanziert!

Soviel Geld gaben die Filmförderungen Hamburg (60 000 Mark) und Nordrhein-Westfalen (100 000 Mark) dem Oberhausener Jungfilmer Christoph Schlingensief (30). Er wollte einen Kinofilm über die Vereinigung Deutschlands drehen – und ließ im Blutrausch die Kettensäge anwerfen.

„Das ist doch nur Ironie"

Nur drei Szenen: Auf einem Trabi wird eine Klara aus Berlin von einem Metzger zerstümmelt, Blut spritzt dem Schlachter ins Gesicht. In Nahaufnahme dringt der Darm aus dem Bauch der jungen Frau. Dann legt ein Stasi-Offizier seine Hand auf einen Tisch, schlägt sie mit einem Beil ab. Schließlich werden auch

noch Geschlechtsteile zerstört. So geht es über 63 Minuten.

Der Horror-Film trägt den Untertitel „Die erste Stunde der Wiedervereinigung. Sie kamen als Freunde und wurden zu Wurst". Der Jungfilmer: „Das ist doch nur Ironie. Man kriegt doch mit, daß alles nicht echt ist."

Der Film soll in 50 deutschen Programmkinos laufen, in mehreren Städten (Hof, Berlin) gab's schon wütende Proteste. Ein Sprecher des Kultusministeriums von Nordrhein-Westfalen: „Die Vergabe von Filmfördermitteln entscheidet das Filmbüro." Eine Sprecherin des Filmbüros sagt lapidar: „Mir gefiel der Film sehr gut."

Das ist dann ja die Hauptsache – oder?

Donnerstag, 13. Dezember 1990 Nr. 290/50 C 8756 A ** 50 Pf

Bild

UNABHÄNGIG · ÜBERPARTEILICH

☎ Leser-Telefon: 02054/10 12 22 ☎

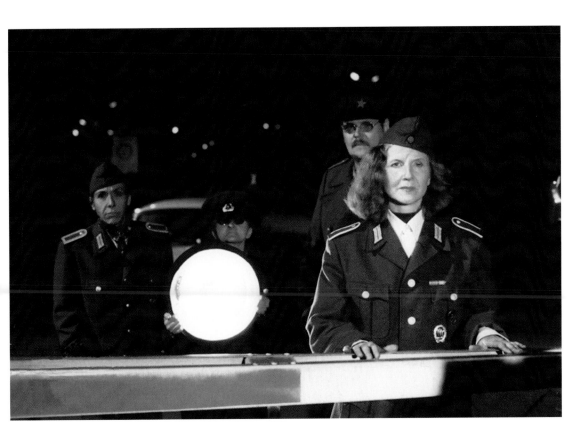

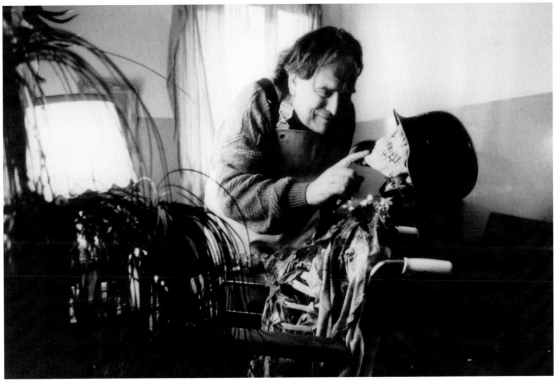

ZAK

FERNSEHEN / T V, *1991–1994*

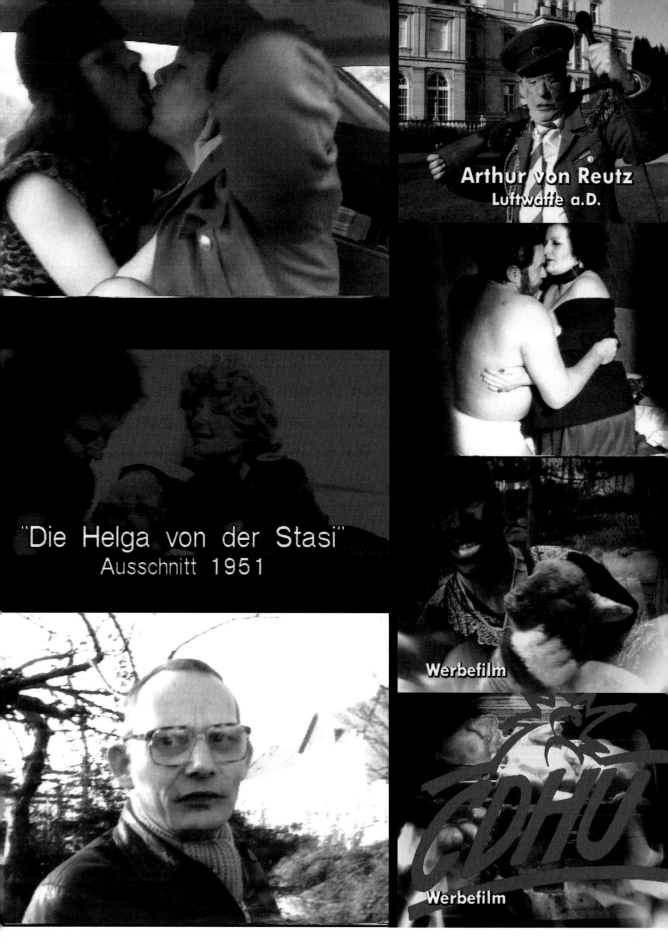

Arthur von Reutz
Luftwaffe a.D.

"Die Helga von der Stasi"
Ausschnitt 1951

Werbefilm

Werbefilm

Werbefilm

Werbefilm

Werbefilm

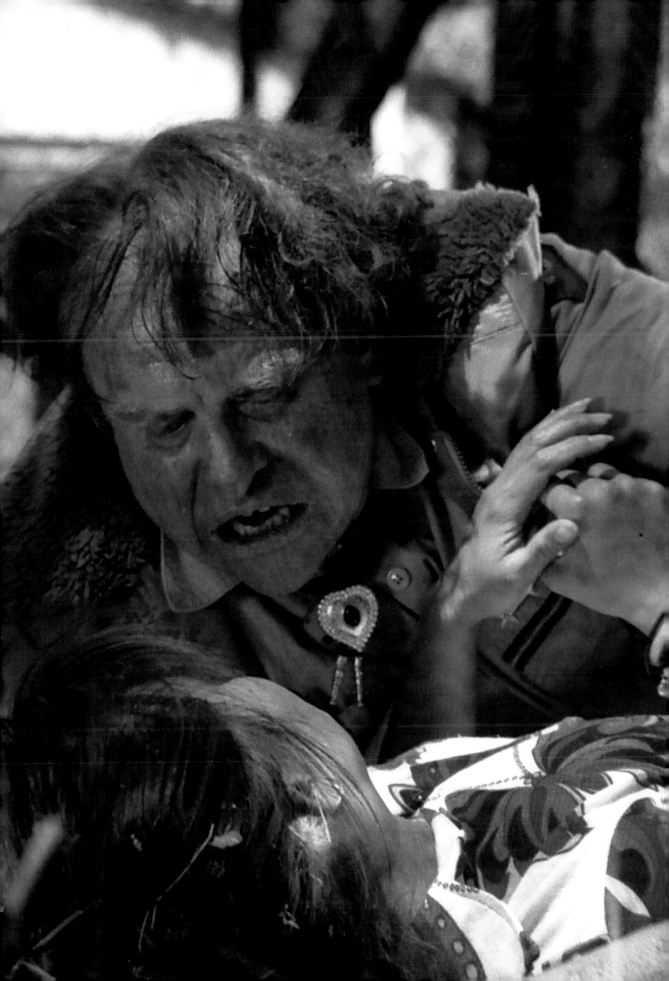

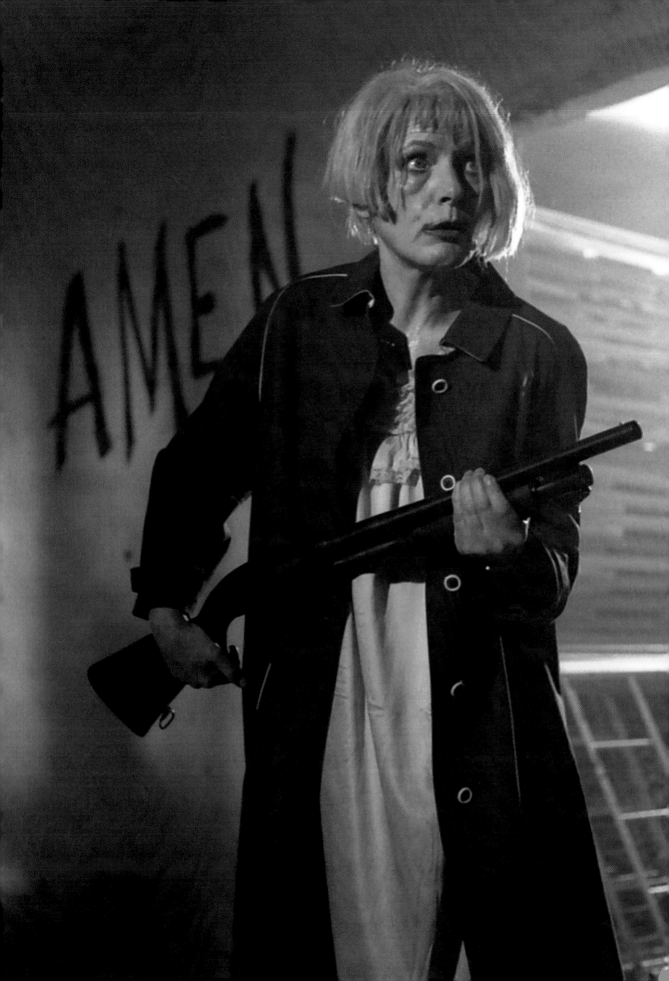

VHS-Cover aus Japan, 1992 / VHS cover from Japan, 1992

TERROR 2000
Intensivstation Deutschland

Ex-Gangster Bössler und Jablo sind in Rassau-Stadt
untergetaucht. Der eine besitzt ein Möbelgeschäft, der andere
eine kleine Kirche und sie nutzen Ihre Kräfte zur Säuberung
Deutschlands. Erst als sie eine polnische Familie und einen
Sozialarbeiter fertiggemacht haben, werden Kripo-Beamte nach
Rassau geschickt. Sie entdecken in den Übeltätern die
Geiselnehmer von Gladbeck und geraten in einen Strudel
davonjagender Ereignisse.

Nach "Das deutsche Kettensägenmassaker"und "100
Jahre Adolf Hitler" der letzte Teil der Deutschlandtrilogie.
Ein hektischer Film in einer hektischen Zeit.

**"noch ekliger, perverser, gemeiner. Das Drehbuch
entstand lange vor Rostock. Schlingensief war
schon immer eine bißchen schneller"**
TAZ

**"grell, obszön, geschmacklos. Mit der Wahrheit
hinter dem Absurden."**
Die Welt

**"Echter Horror kann manchmal die reine Erholung
sein."**
Die Zeit

VHS / PAL VH
•79 min• •7
F A R B E F

EIN FILM VON CHRISTOPH SCHLINGENSIEF

mit: MARGIT CARSTENSEN PETER KERN
SUSANNE BREDEHÖFT ALFRED EDEL UND UDO KIER
ARTUR ALBRECHT KALLE MEWS BRIGITTE KAUSCH DIETRICH KUHLBRODT WOLFGANG
KORRUHN BARONIN IRMGARD FREIFRAU VON BERSDORF-WALLRABE THOMAS GÖTTEMANN
GARY INDIANA DETLEV REDINGER
IDEE UND REGIE: CHRISTOPH SCHLINGENSIEF **BUCH:** OSKAR ROEHLER , CHRISTOPH
SCHLINGENSIEF,ULI HANISCH, **KAMERA:** REINHARD KÖCHER **TON:** EKI KUCHENBECKER
AUSSTATTUNG: ULI HANISCH **KOSTÜM:** TABEA BRAUN JULIA KOEP **SCHNITT:** BETTINA
BÖHLER **MUSIK:** KAMBIZ GIAHI JACQUES ARR **PRODUKTIONSLEITUNG:** CHRISTIAN FÜRST
HERSTELLUNGSLEITUNG: RENEE GUNDELACH **REDAKTION:** EBERHARD SCHARFENBERG/NDR
JOACHIM VON MENGERSHAUSEN/WDR IN ZUSAMMENARBEIT MIT DEM NORDDEUTSCHEN
RUNDFUNK (NDR) UND DEM WESTDEUTSCHEN RUNDFUNK (WDR). GEFÖRDERT DURCH DIE
KULTURELLEN FILMFÖRDERUNGEN: BERLINER FILMFÖRDERUNG FILMBÜRO NW E.V.
HAMBURGER FILMBÜRO E.V. EINE PRODUKTION DER DEM FILM ©1992 CHRISTOPH
SCHLINGENSIEF,MÜHLHEIM A.D.RUHR
ORIGINAL KINOFASSUNG

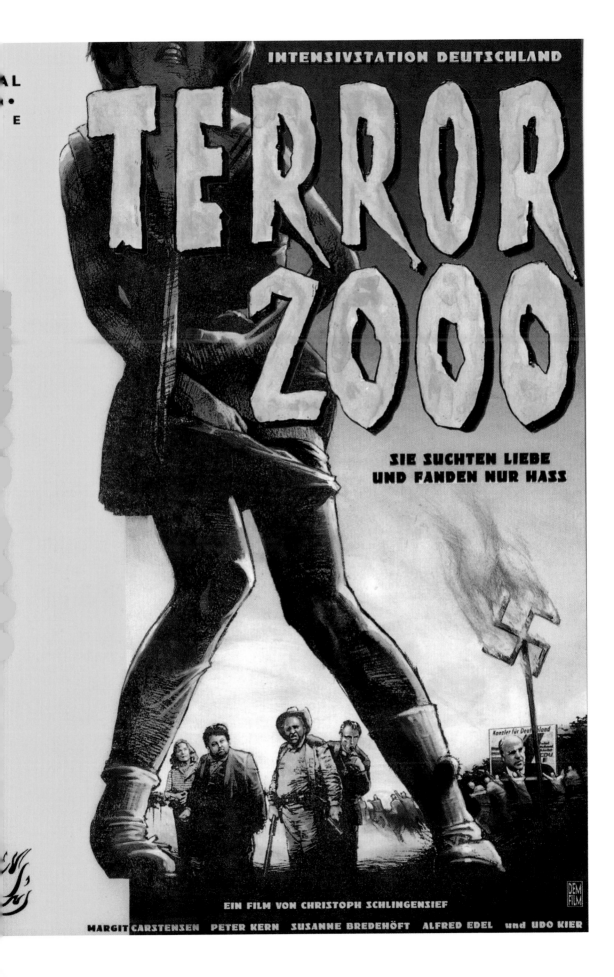

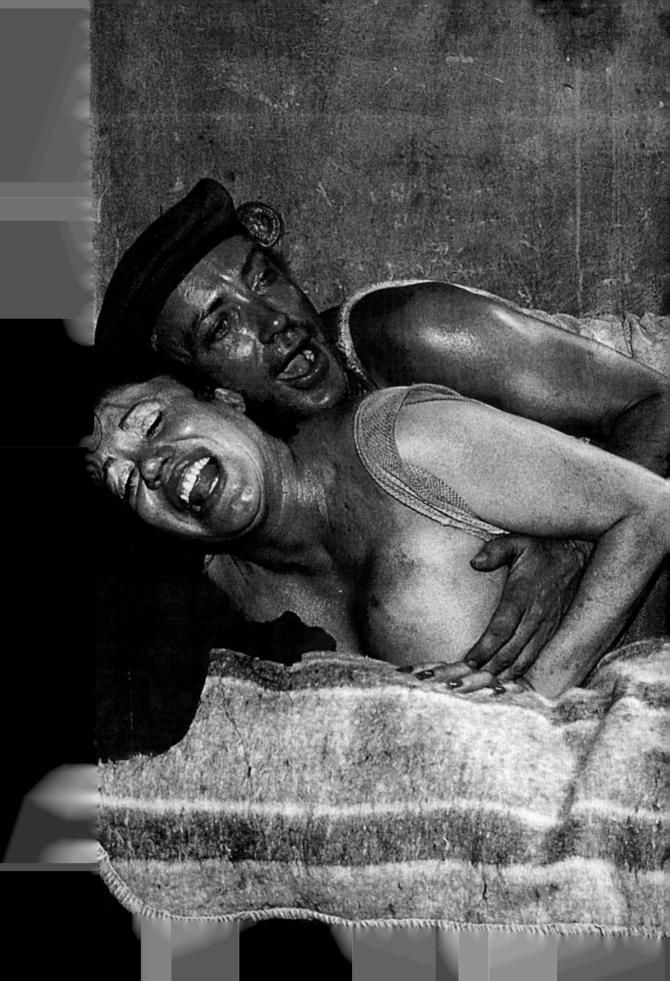

UNITED TRASH

FILM, *1995*

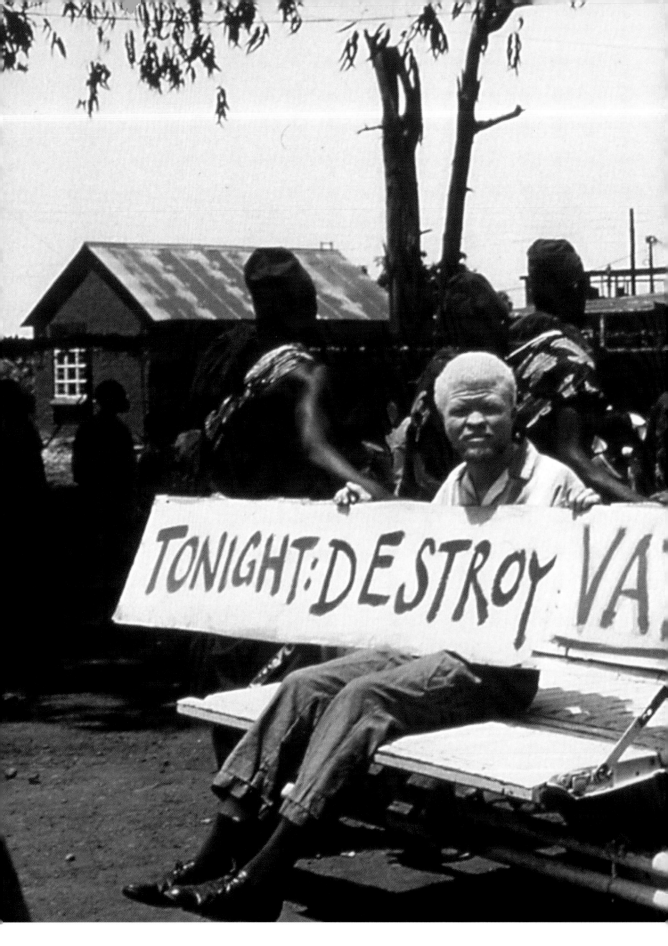

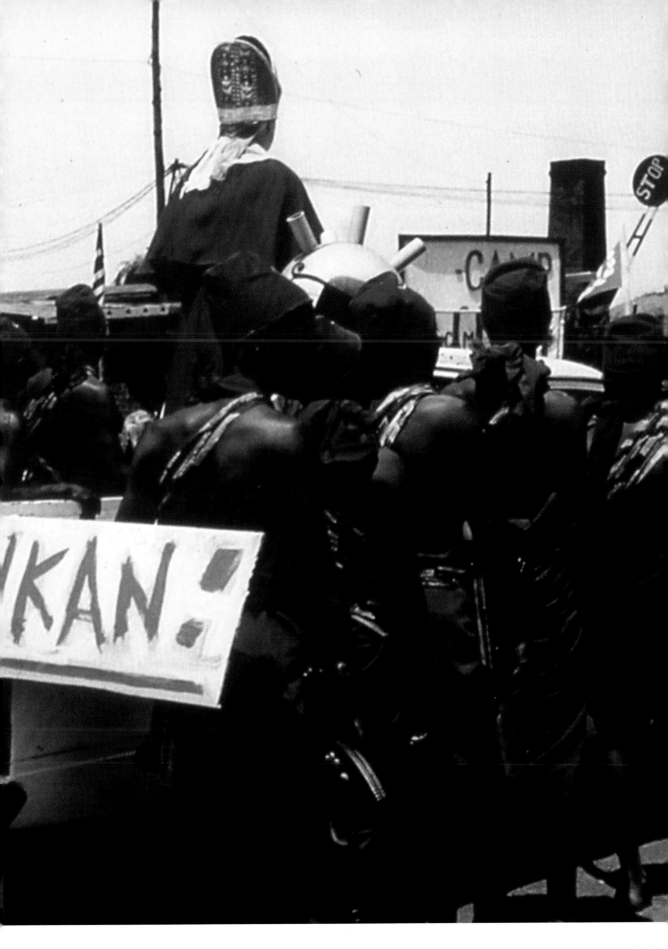

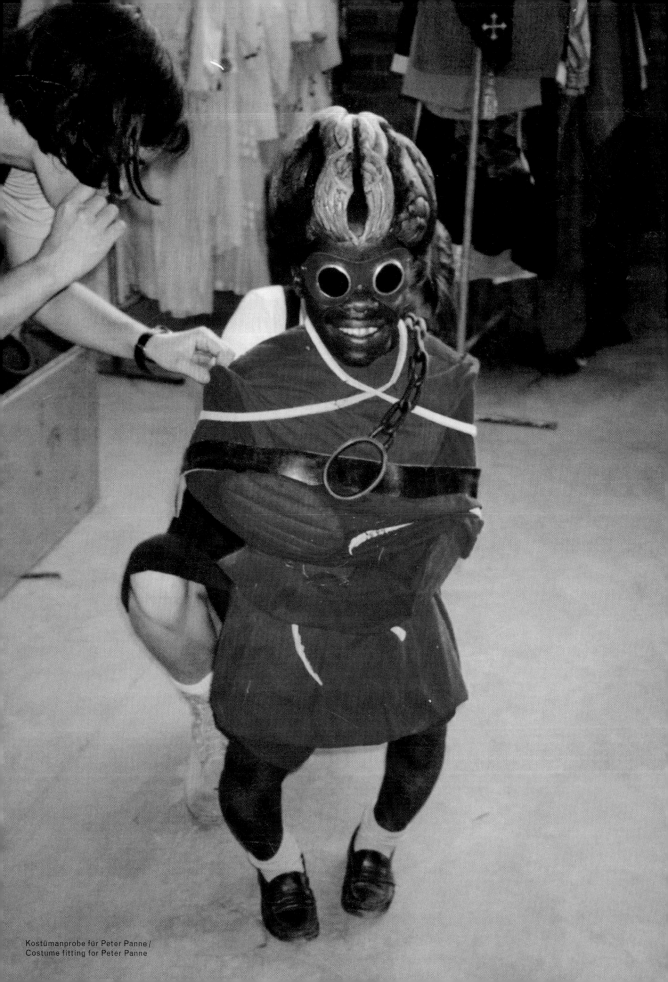

Kostümanprobe für Peter Panne /
Costume fitting for Peter Panne

Joachim
Tomaschewsky
und Udo Kier
am Set in
Simbabwe /
Joachim
Tomaschewsky
and Udo Kier
on set in
Zimbabwe

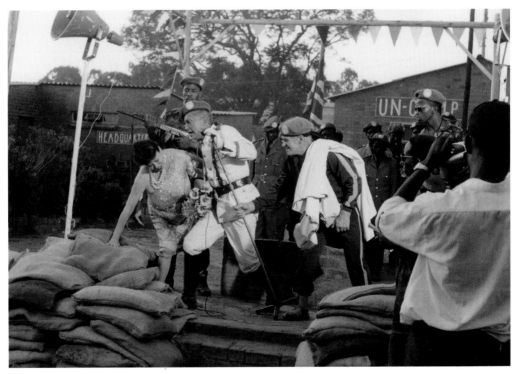

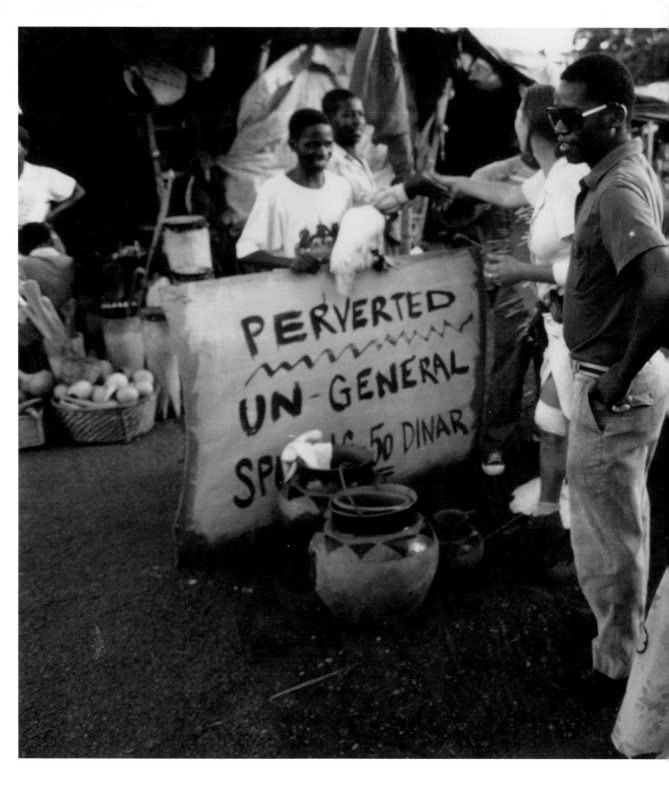

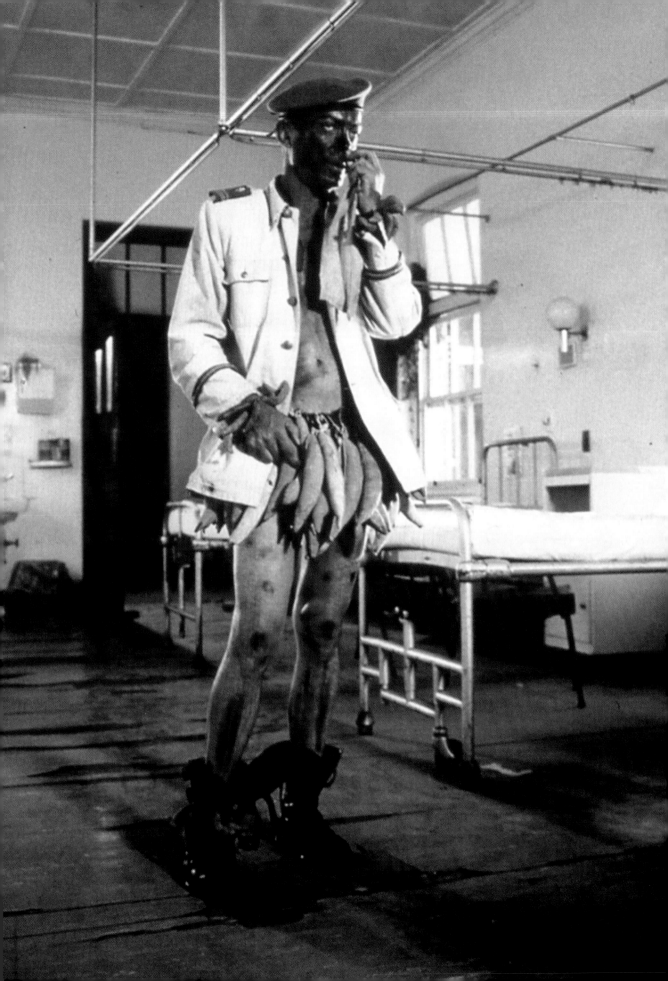

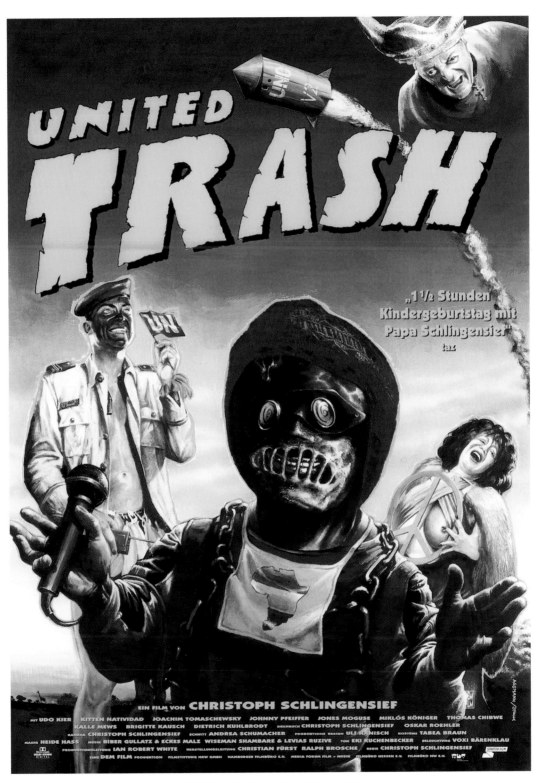

Offizielles Filmplakat zu **United Trash**, 1996 /
Official **United Trash** film poster, 1996

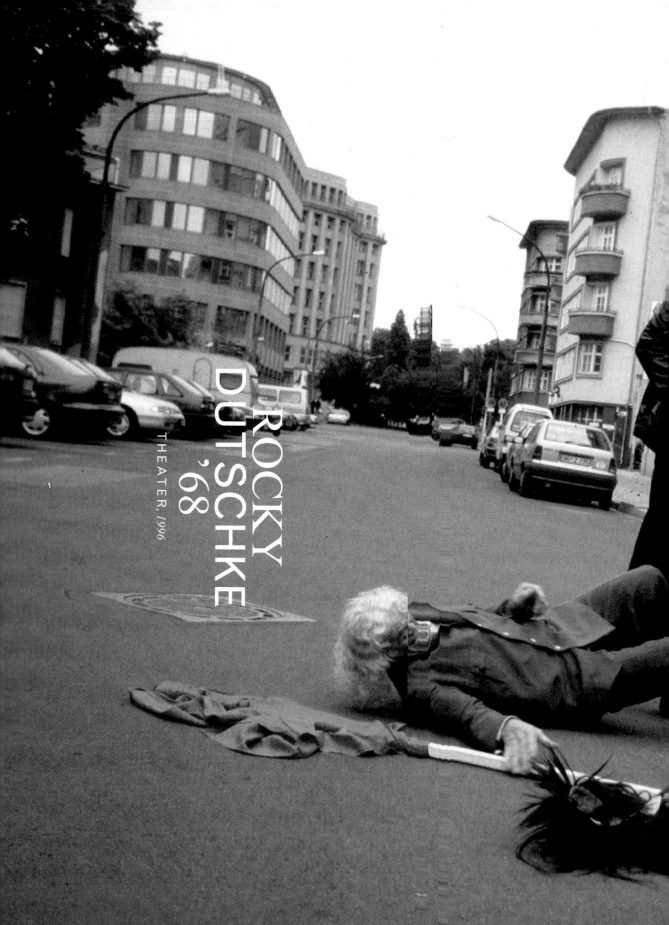

ROCKY
DUTSCHKE
'68

THEATER, 1996

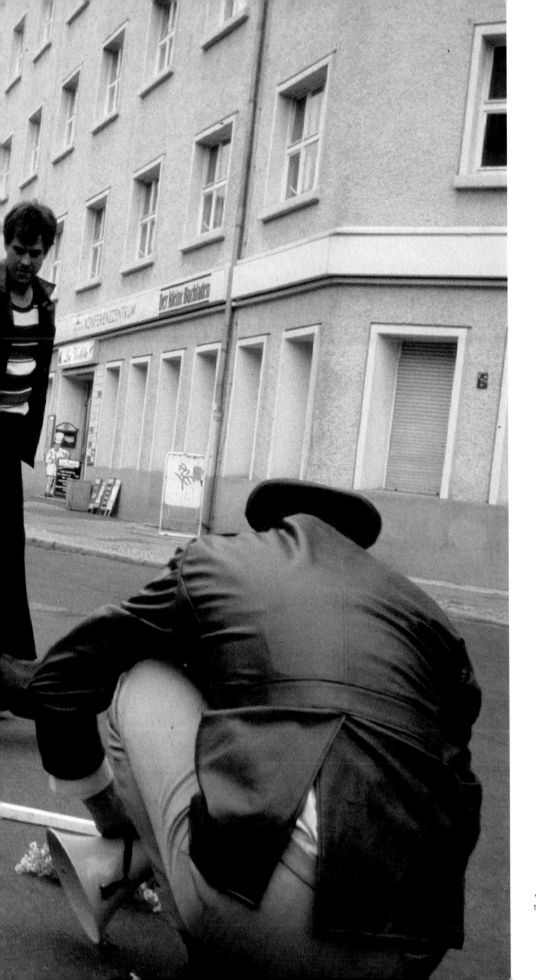

Nachgestelltes Attentat auf
Rudi Dutschke zu Beginn der
Vorstellung / Reconstruction of
the attempted assassination of
Rudi Dutschke at the start
of the performance

THEATER

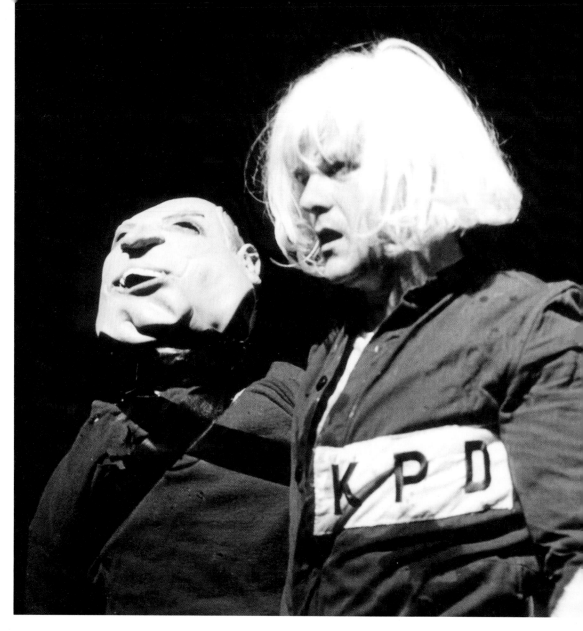

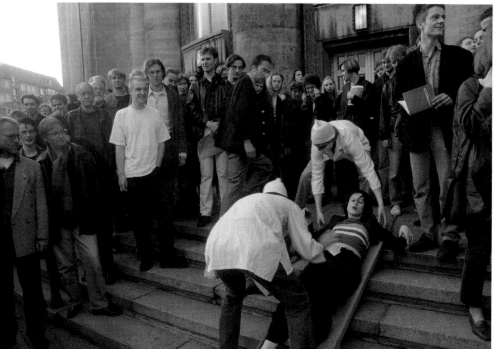

Szenenfoto aus der
Inszenierung vor der
Volksbühne Berlin /
Photo of the production
in front of the Volksbühne
Berlin

MEIN FILZ, MEIN FETT, MEIN HASE

(DOCUMENTA X)

AKTION/ACTION, 1997

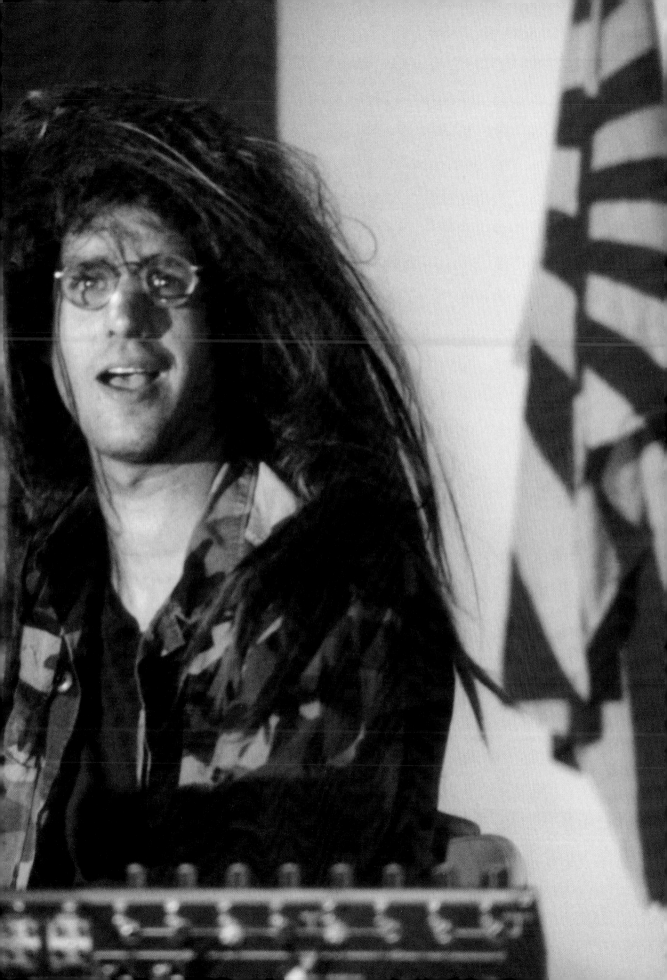

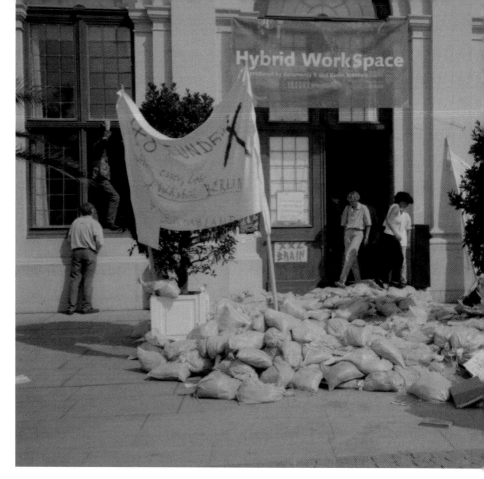

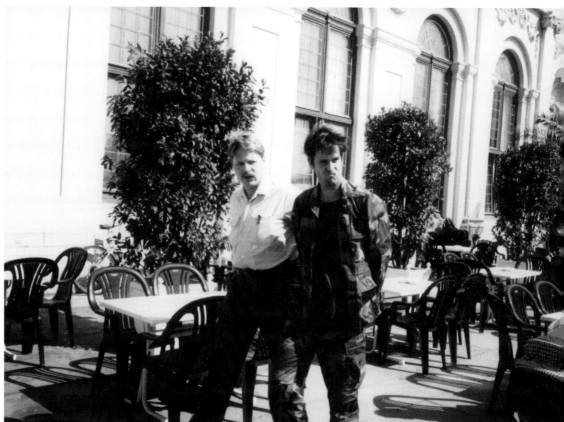

Christoph Schlingensiefs Verhaftung während der Aktion /
Christoph Schlingensief being arrested during the action

Szenenfoto der documenta-Aktion/
Photo of the documenta action

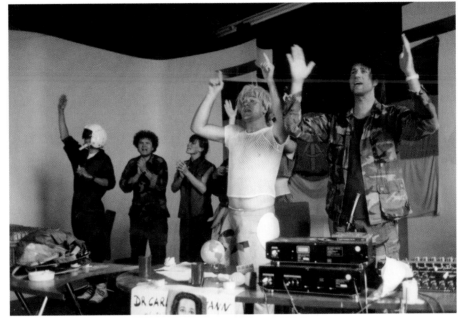

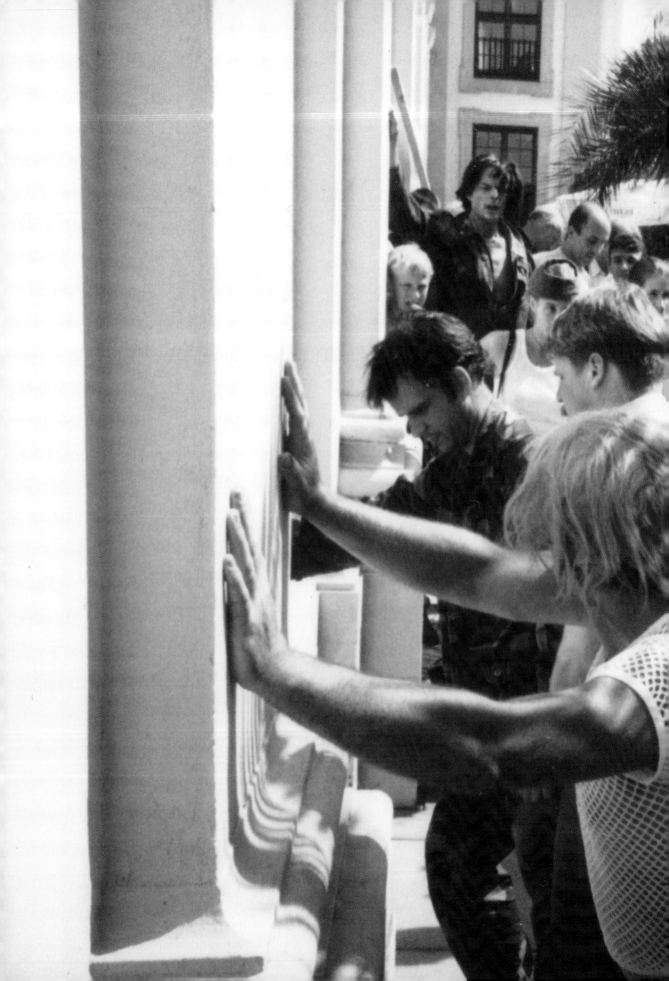

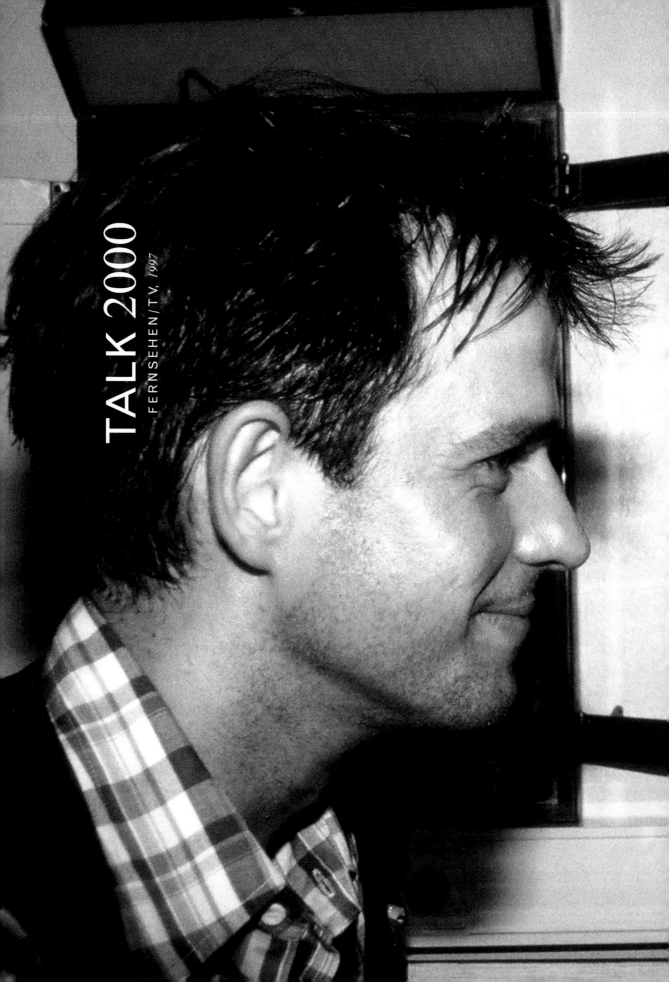

TALK 2000
FERNSEHEN/T.V., 1997

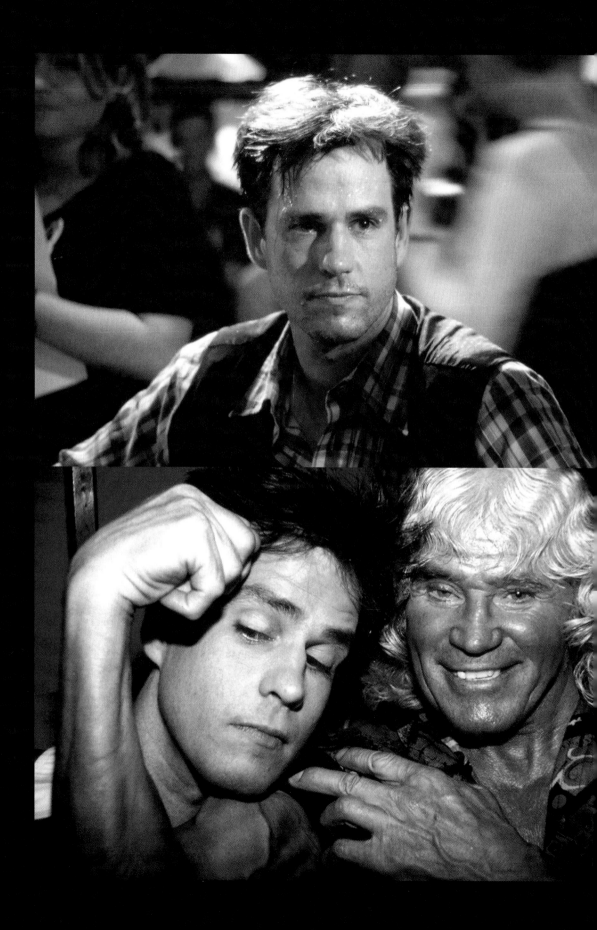

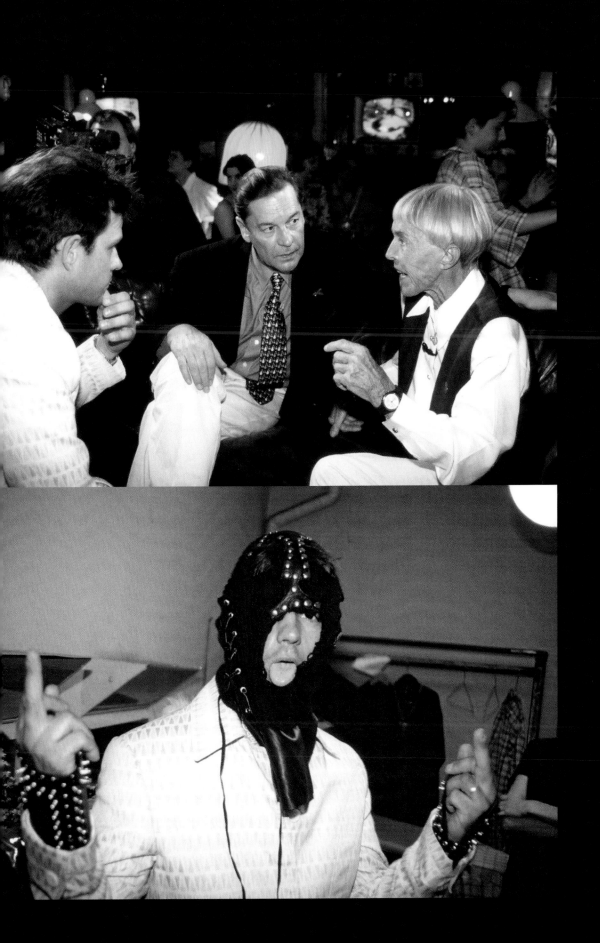

PASSION
IMPOSSIBLE

AKTION/ACTION, 1997

DIE 120 TAGE
VON BOTTROP

FILM, *1997*

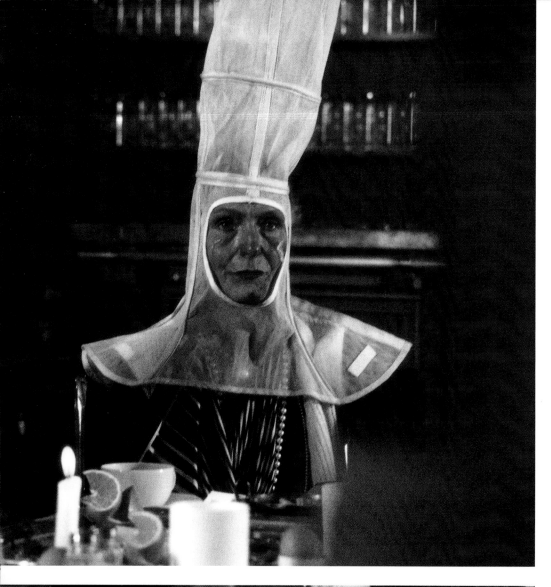

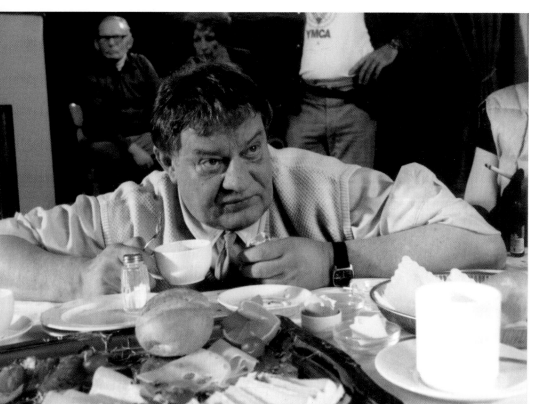

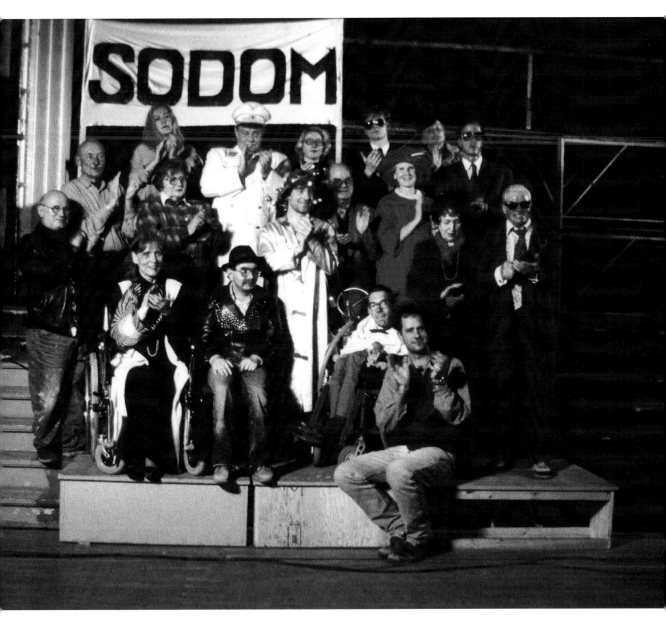

Teamfoto / Cast photo

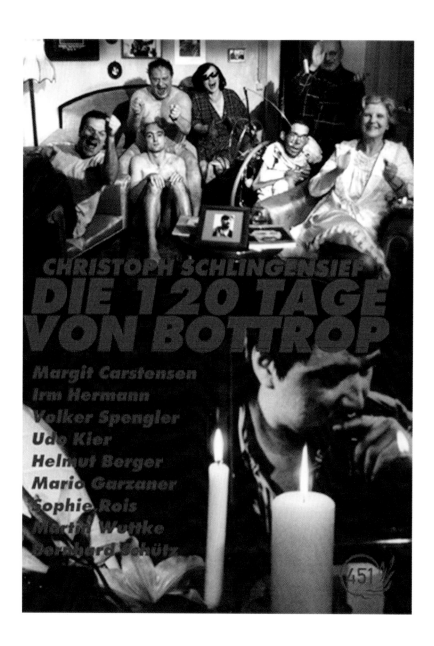

Titel:	**Bild Köln**
Datum/Heft Nr.:	**09.12.97**
Erscheinungsort:	**Köln**
Gesamtauflage:	**166.318**

Deutschlands schrillster Filmemacher – obszön, laut

Herr Schlingensief, brauchen Sie einen Psychiater?

Von
BRITTA-ALEXANDRA
FRIEDRICH

Essen – Nein, verrückt ist er nicht. Voller Selbstzweifel, ja, fingernägelkauend. Auf der Suche nach Sinn im Leben. Der Händedruck fest, das spitzbübische Lächeln charmant, die Erscheinung gepflegt: **BILD** traf Trash-Regisseur und Chaos-Talkmaster Christoph Schlingensief (37) im Eulenspiegel-Kino zu „Die 120 Tage von Bottrop – der letzte Neue Deutsche Film".

Das 280.000-Mark-Meisterwerk des Mülheimers („85.000 sind von mir, Rest von der Filmförderung") – ein Anschlag aufs gesunde Nervenkostüm und den guten Geschmack. Laut, schrill, obszön – fernab von Sitte, Sinn und Ordnung...

★ **Herr Schlingensief, war das nötig?** Ich habe Sehnsucht danach, etwas mit Kraft und Mitteilung zu machen, was die Leute zum Nachdenken motiviert. Davor haben unsere Politiker doch Angst: daß das Volk anfängt zu handeln.

★ **Ihre Performance „Tötet Helmut Kohl"...** Genau, das war eine Performance, kein Aufruf zum Mord. Ob Kohl oder die SPD, scheißegal: Es gibt keine Macher mehr in Deutschland, das ist kacke.

★ **Ihr Motto?** Wie beim Sex: Rausholen und machen!

★ **Ist das alles für Ihre Eltern nicht schockierend?** Ich liebe meine Eltern total. Sie haben mir ein Gottvertrauen mitgegeben, mich kleinbürgerlich erzogen. Wir haben ein super Verhältnis zueinander. Seit '84 machen sie das Chaos schon mit mir mit. Bemühen sich, mich zu verstehen. Meinem Vater geht's zur Zeit nicht gut, er kann kaum noch sehen. Und dann erzählen sogenannte Freunde ihnen, ihr Sohn sei jetzt verrückt geworden...

★ **Waren Sie mal beim Psychiater?** Einmal. Aber da ich mich nicht ändern will, brauche ich da auch nicht hin. Mir geht's hervorragend. Die Welt ist voller Fehler, das muß man kapieren. Wir müssen nicht perfekt sein, sondern uns bemühen, es besser zu machen.

★ **Wie besser?** Meine Aktionen entspringen starken Selbstzweifeln. Weiß auch nicht mehr, was sinnvoll ist.

★ **Privatleben:** Ich habe Menschen, die ich liebe, sehr weh getan und verstehe mich selber nicht. Mehr will ich im Moment dazu nicht sagen.

★ **Neue Projekte:** Ich stell' am Potsdamer Platz einen Info-Container auf und will mit Touristen sprechen. Und ich gründe mit Junkies und Arbeitslosen die „Partei der letzten Chancenlosen". Und mach' ne Wahlkampagne im Kelly-Bus quer durch Deutschland...

„Als ich sagte: ,Diana, die alte Schlampe, jetzt hat sie ins Gras gebissen', da wußte ich nicht, daß sie wirklich tot ist..." Ärger mit Polizei und Justiz: Gegen Christoph Schlingensief wird u.a. wegen Verunglimpfung des Andenkens von Toten ermittelt. Foto: dpa

ТЕЛЕВИЗОР
TELEVISOR

Ausschnitt 12/97

CHANCE 2000

AKTION/THEATER/PARTEI
ACTION/THEATER/PARTY, *1998–2000*

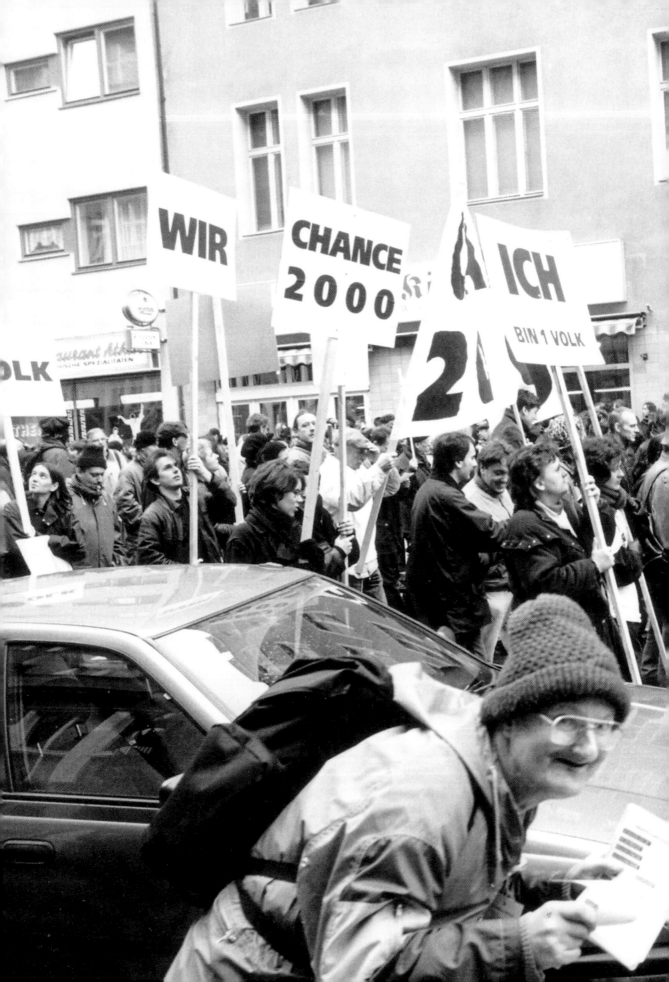

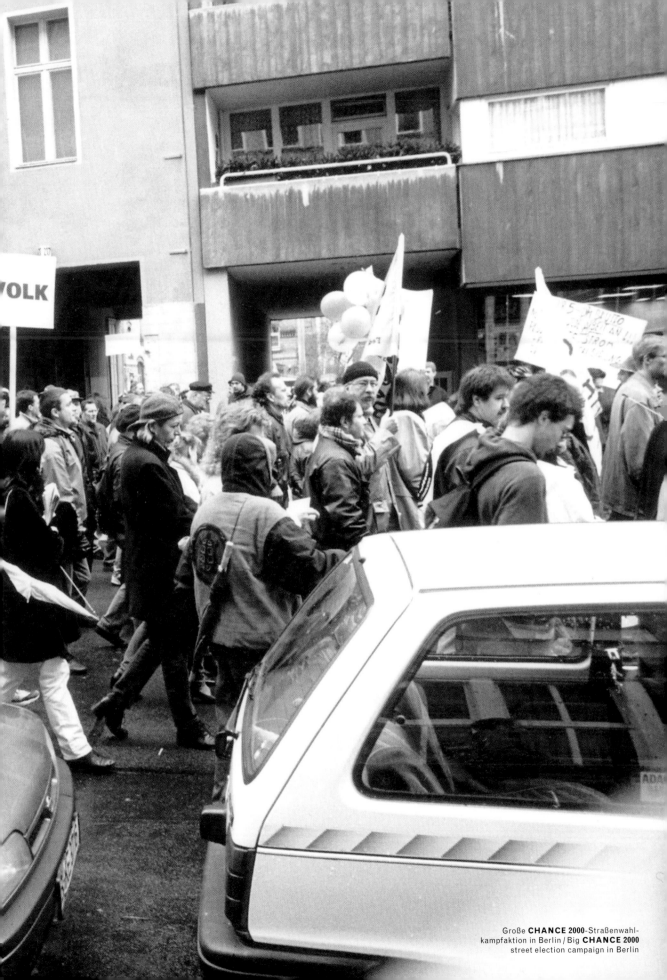

Große **CHANCE 2000**-Straßenwahl-
kampfaktion in Berlin / Big **CHANCE 2000**
street election campaign in Berlin

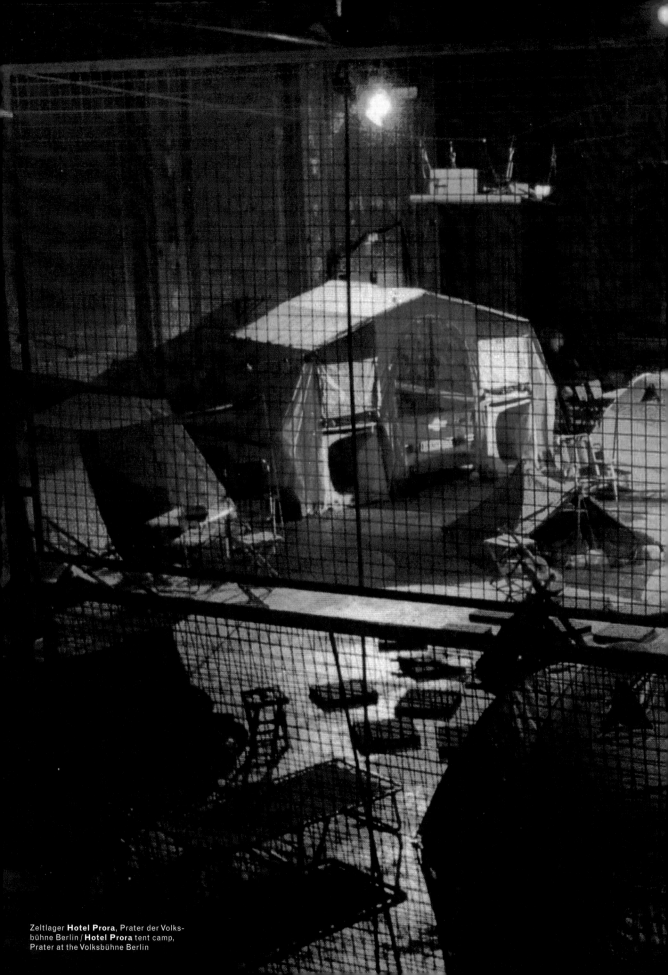

Zeltlager **Hotel Prora**, Prater der Volks-
bühne Berlin / **Hotel Prora** tent camp,
Prater at the Volksbühne Berlin

**Wahlkampf-
zirkus '98,**
Prater der
Volksbühne
Berlin /
**Election
Campaign
Circus '98,**
Prater at the
Volksbühne
Berlin

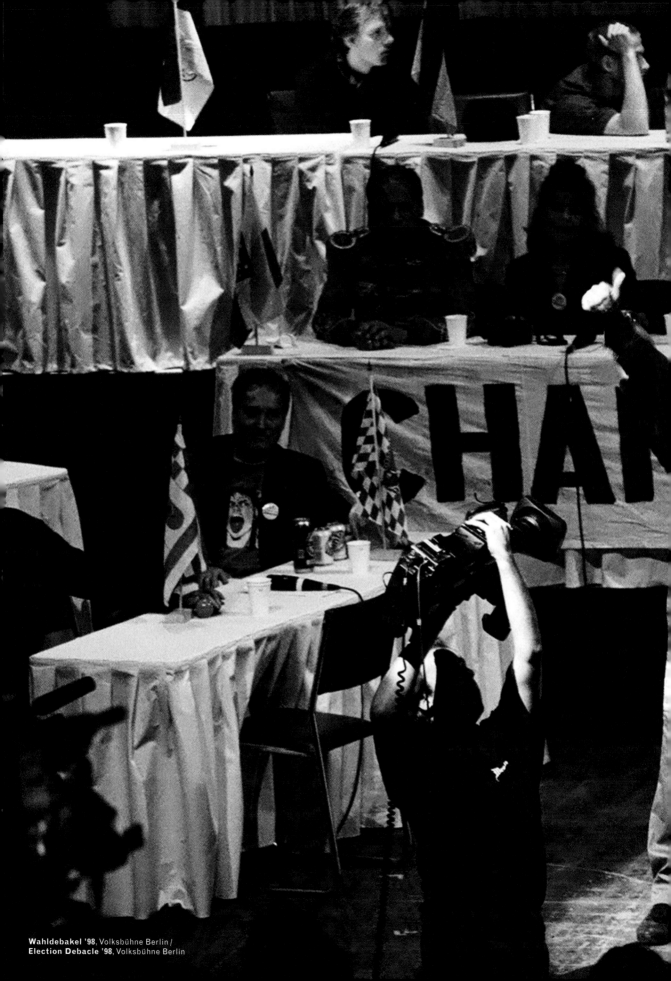

Wahldebakel '98, Volksbühne Berlin /
Election Debacle '98, Volksbühne Berlin

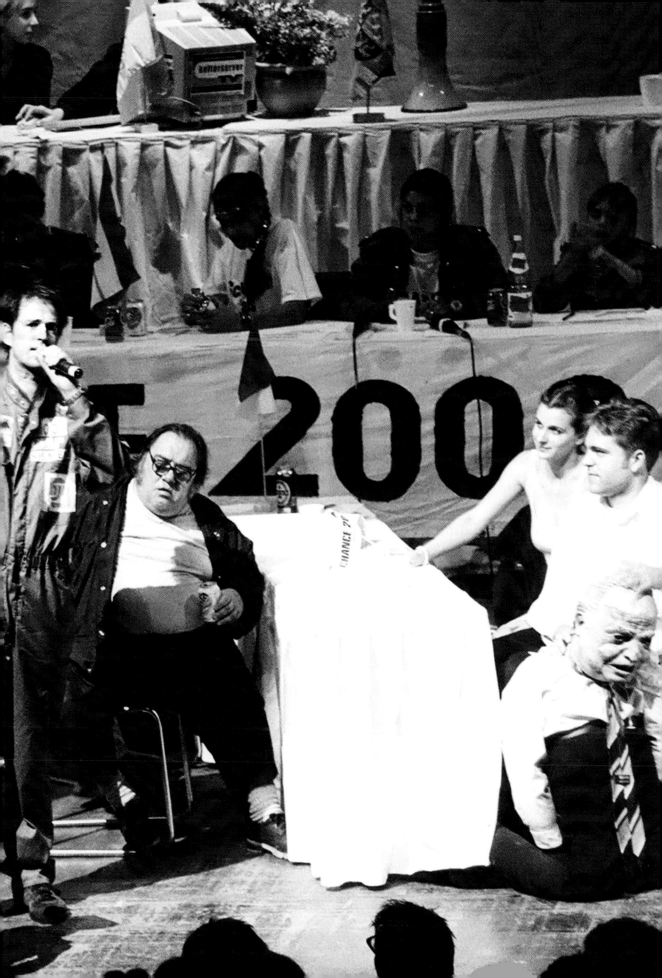

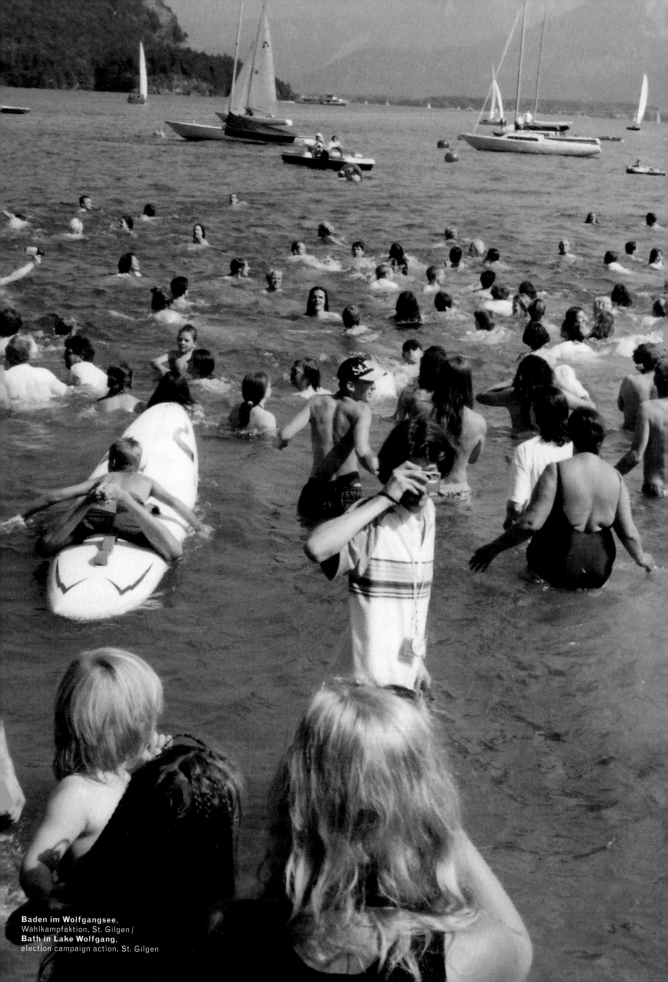

Baden im Wolfgangsee, Wahlkampfaktion, St. Gilgen /
Bath in Lake Wolfgang, election campaign action, St. Gilgen

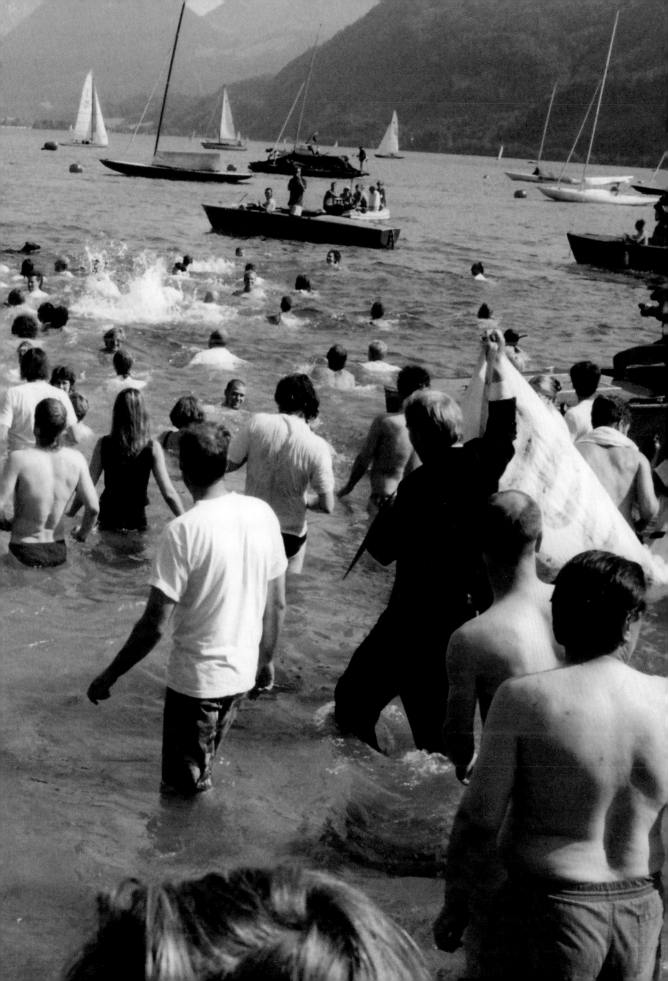

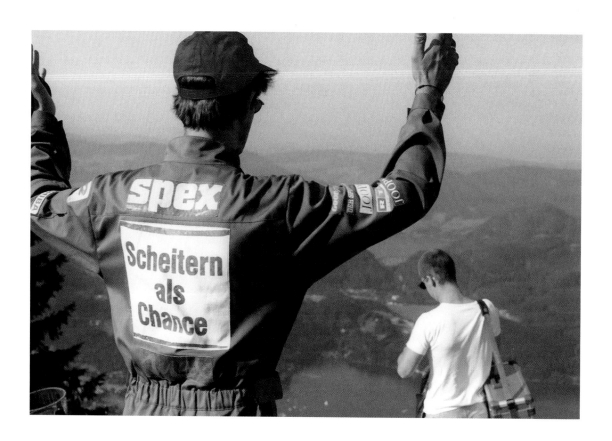

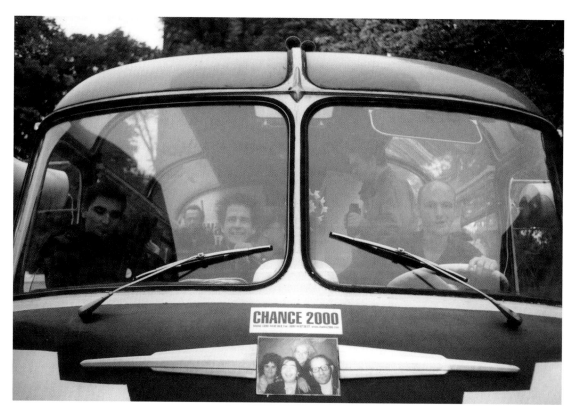

Im Parteibus / In the party bus

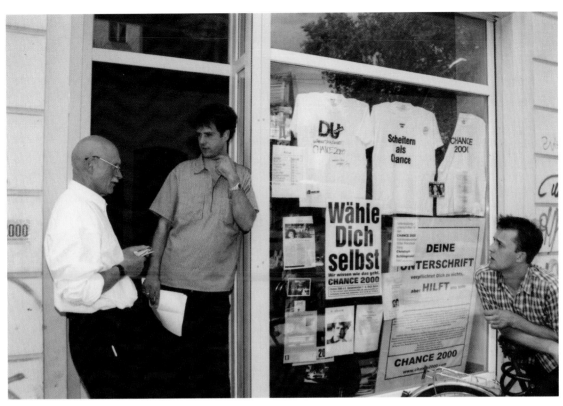

„Parteizentrale" in der Kastanienallee am Prenzlauer Berg, Berlin /
"Party headquarters" in Kastanienallee, Prenzlauer Berg, Berlin

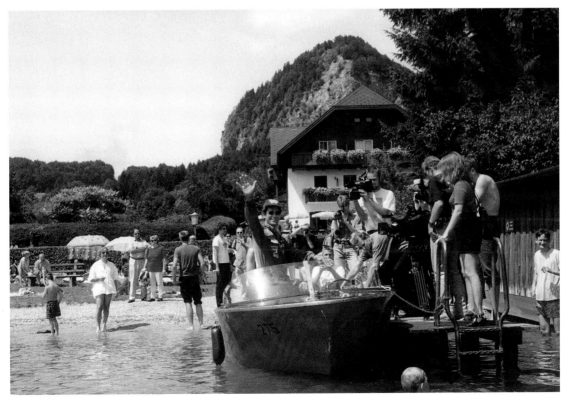

Baden im Wolfgangsee, Wahlkampfaktion, St. Gilgen /
Bath in Lake Wolfgang, election campaign action, St. Gilgen

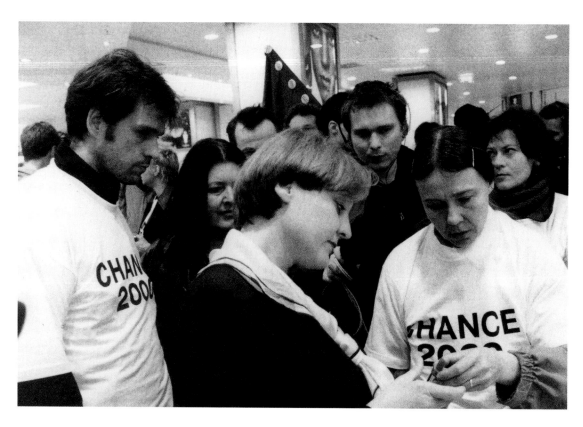

Tour des Verbrechens – auf Wahlkampftournee in Deutschland /
Tour of Crime—election campaign tour in Germany

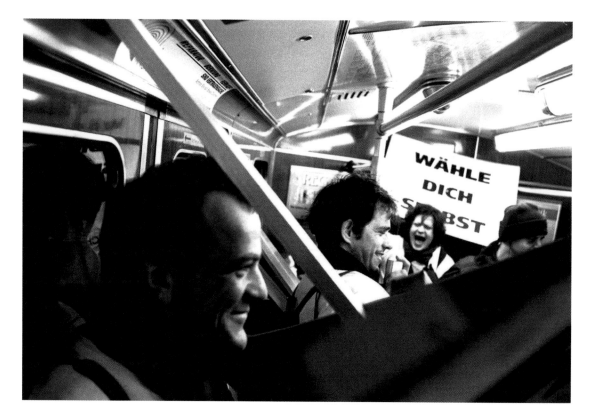

Kein Kon- sens

Du weißt schon wie das geht.

 CHANCE 2000

http://www.chance2000.com

Werdet Teilhaber ! 0190/ 444020

Aufforde-
rung zu
Straftaten

Du weißt schon wie das geht.

 CHANCE 2000

http://www.chance2000.com

Werde Teilhaber ! 0180/ 444020

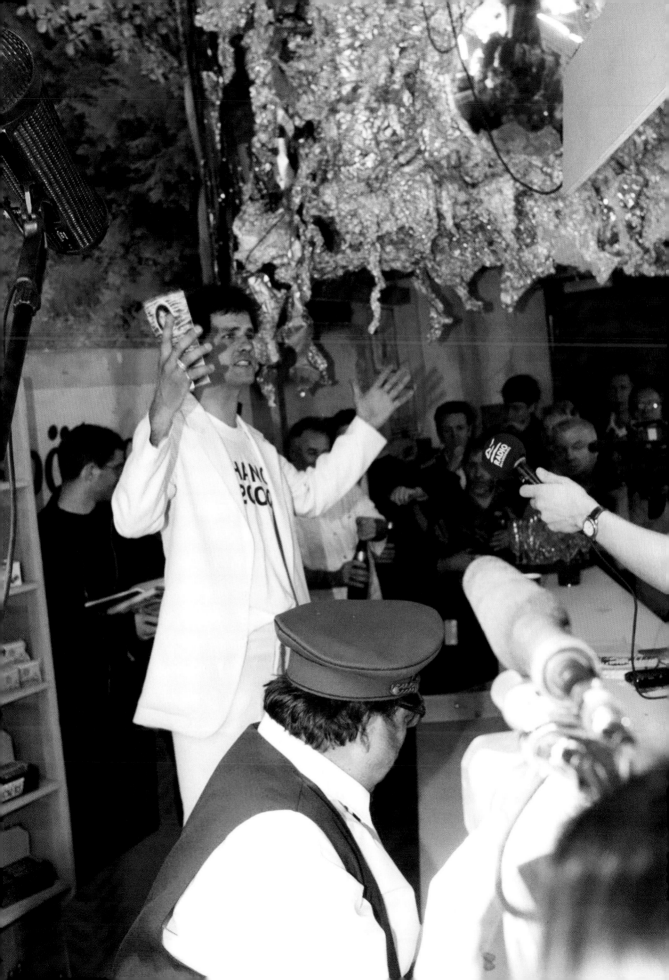

BERLINER REPUBLIK

THEATER, *1999*

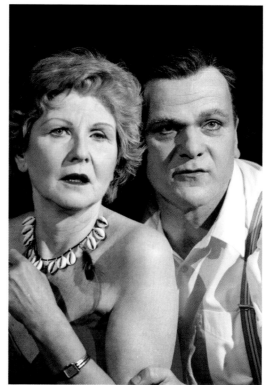

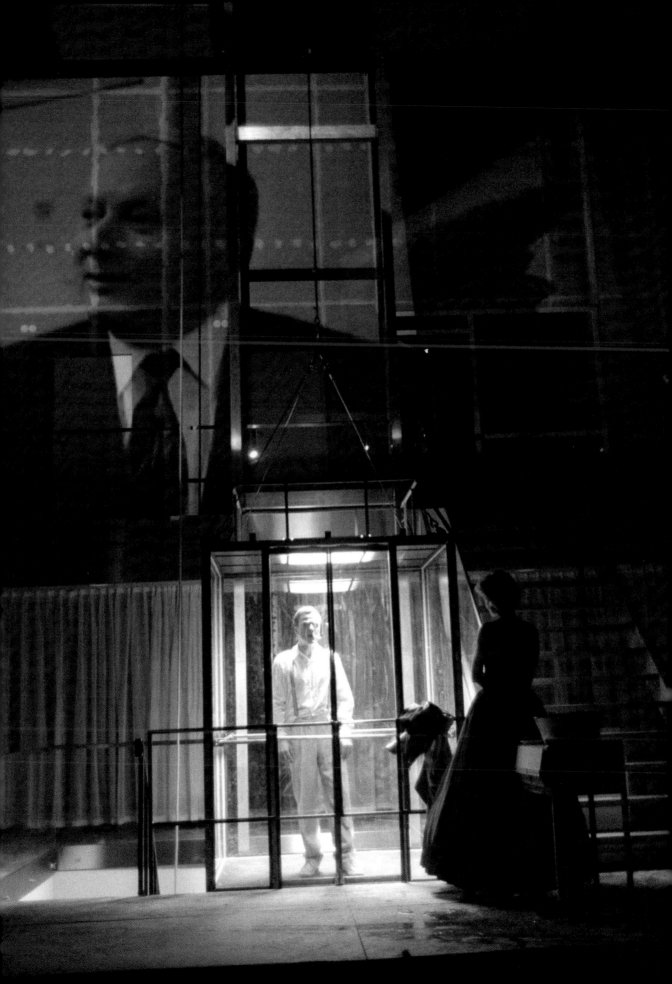

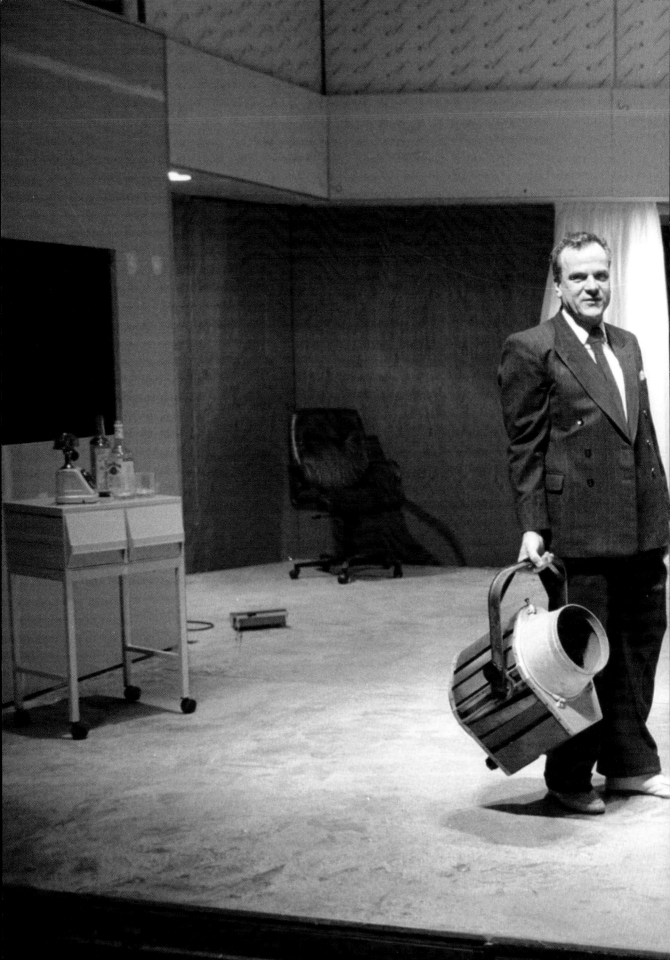

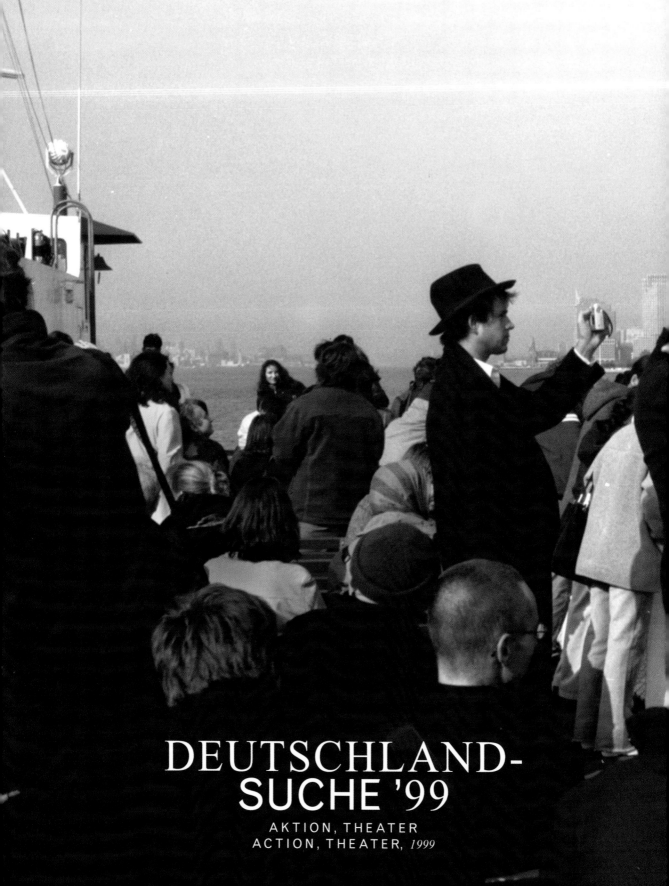

DEUTSCHLAND-
SUCHE '99

AKTION, THEATER
ACTION, THEATER, *1999*

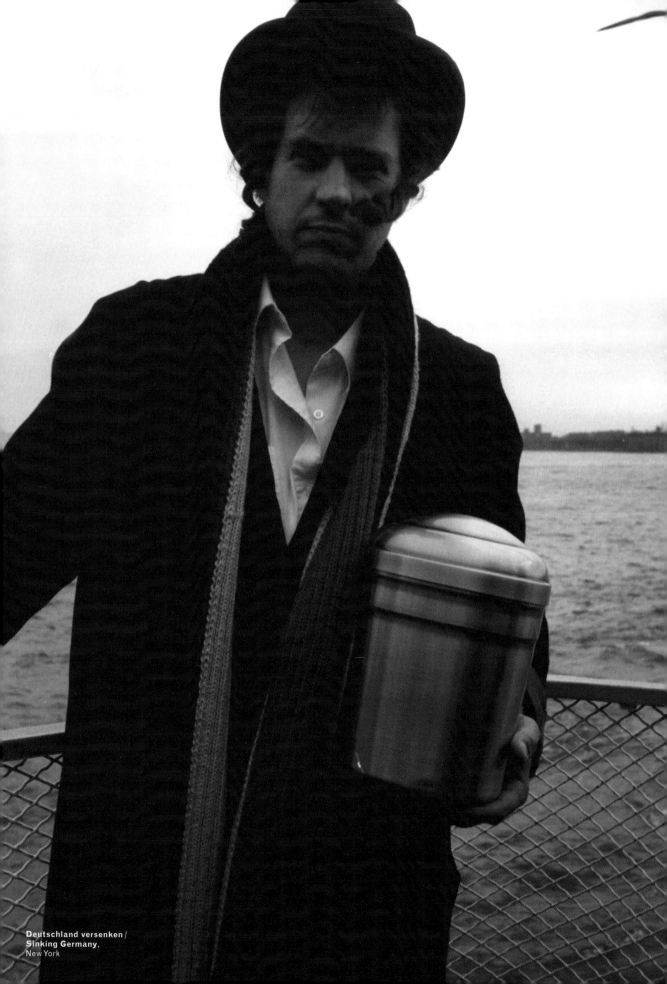

Deutschland versenken /
Sinking Germany,
New York

Wagner Rallye durch die namibische Wüste, u. a. Beschallen von Robben
mit Wagnermusik / **Wagner Rallye** in the Namibian Desert, including
the playing of Wagner's music to seals

**Boycott German Goods
(Wagner-Lager / Wagner Refugee
Camp),** PS1, New York

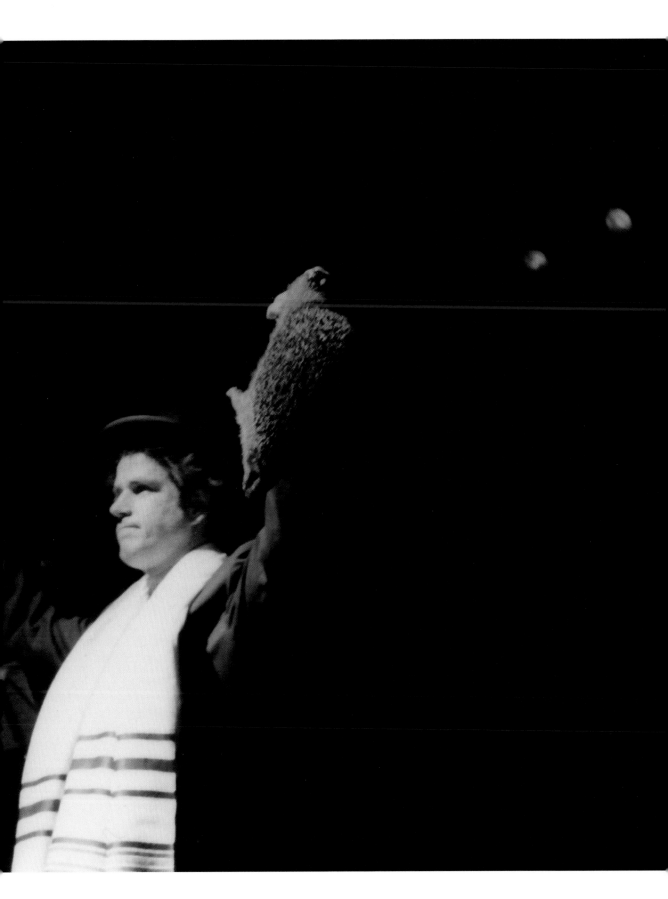

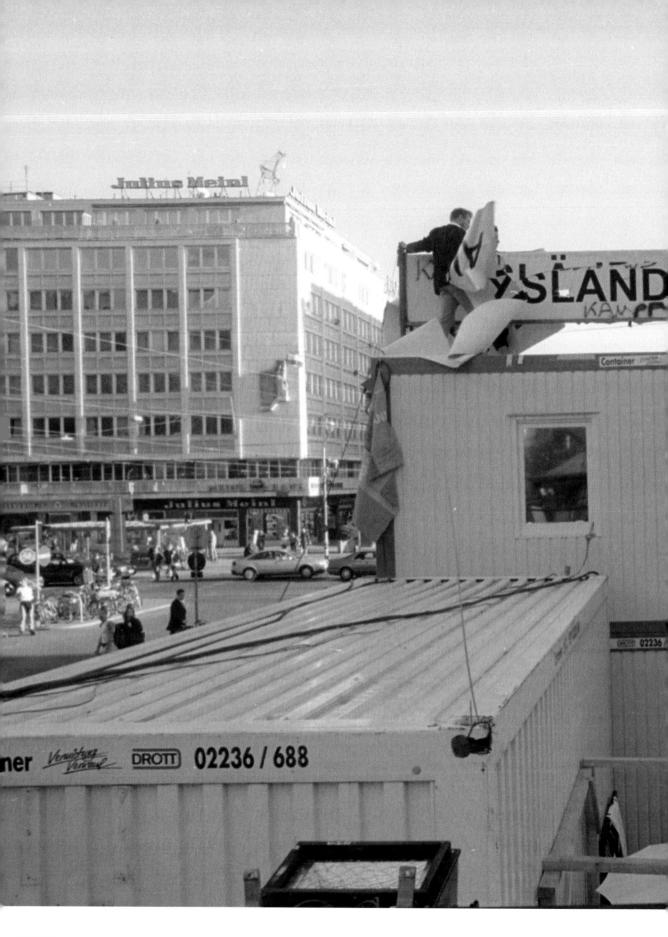

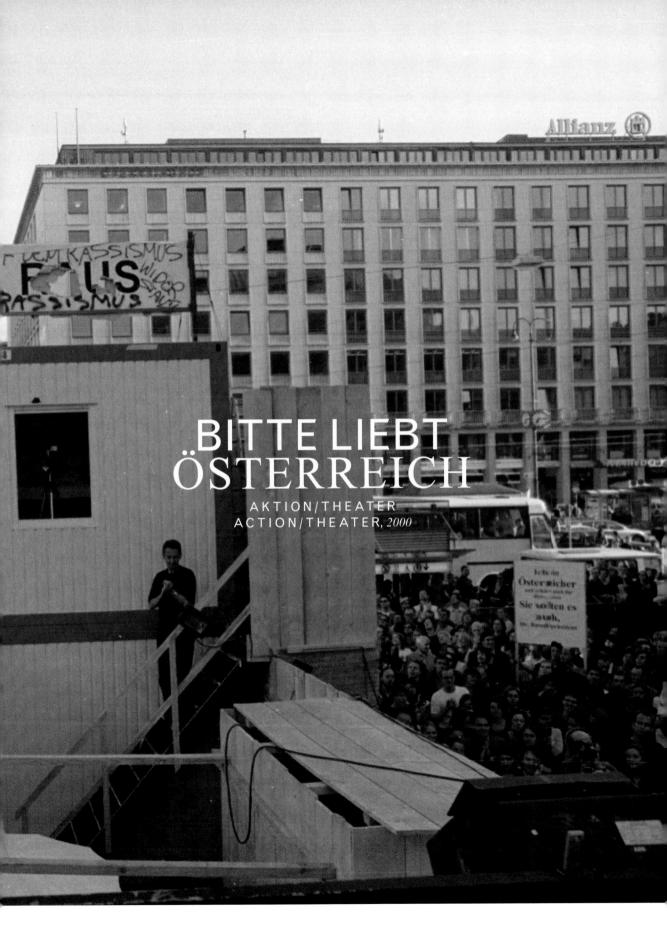

BITTE LIEBT
ÖSTERREICH

AKTION/THEATER
ACTION/THEATER, *2000*

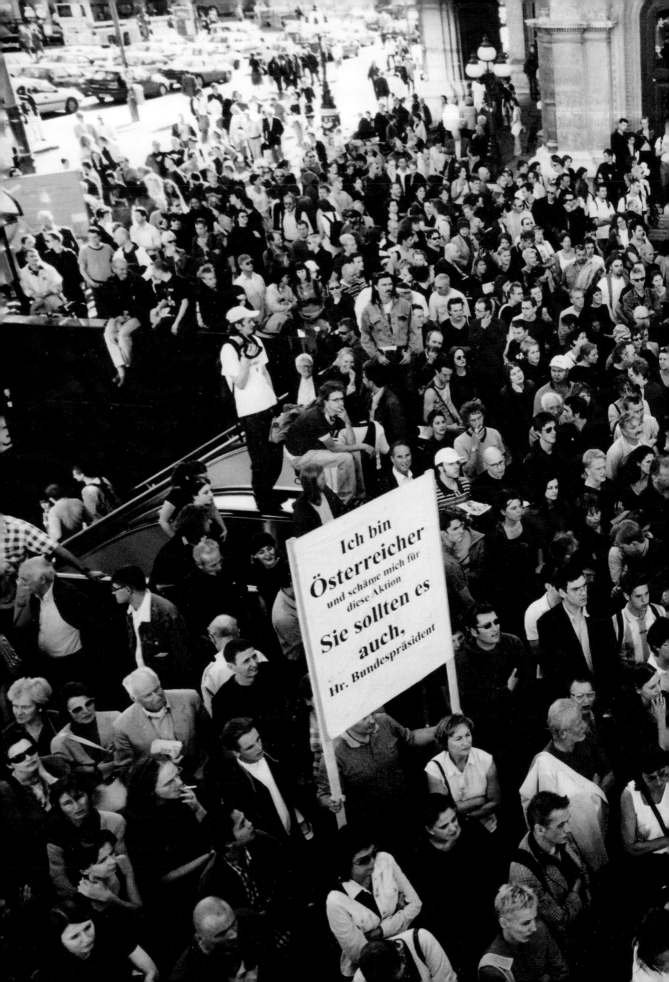

Ich bin
Österreicher
und schäme mich für
diese Aktion
**Sie sollten es
auch,**
Hr. Bundespräsident

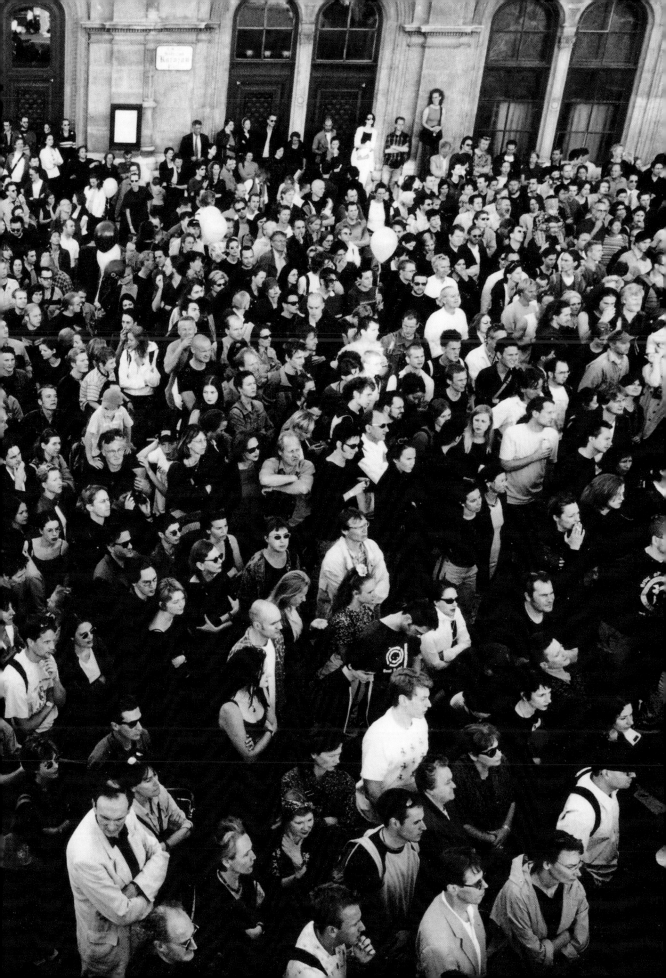

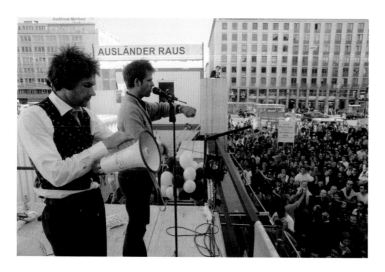

Zu Gast bei der Talkshow **ZIB 3 STUDIO LIVE**, u. a. mit Heidemarie Unterreiner (FPÖ Wien) / Guest on the **ZIB 3 STUDIO LIVE** talk show with Heidemarie Unterreiner (FPÖ Vienna) and others

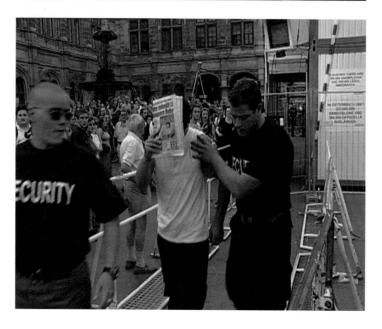

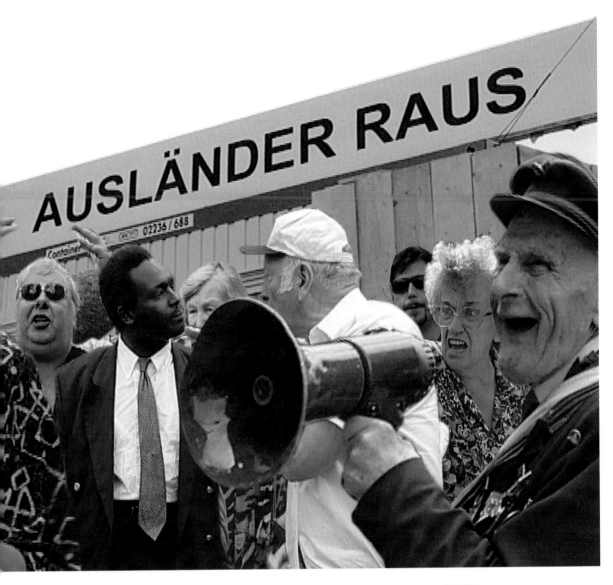

AM PRANGER!

**DER CONTAINER
KOMMT JETZT!**

DER CONTAINER KOMMT!

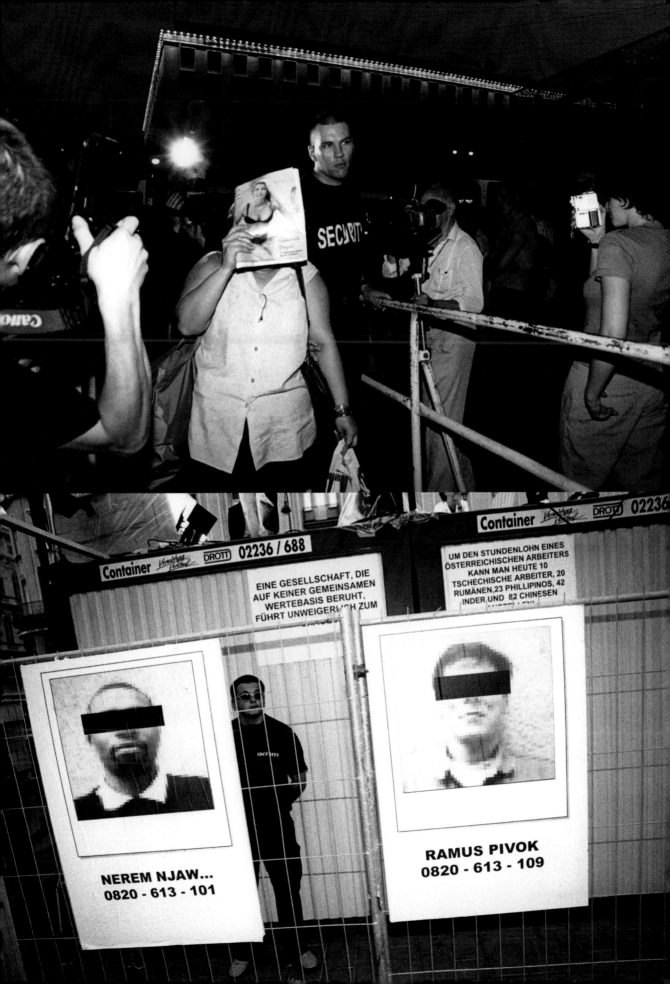

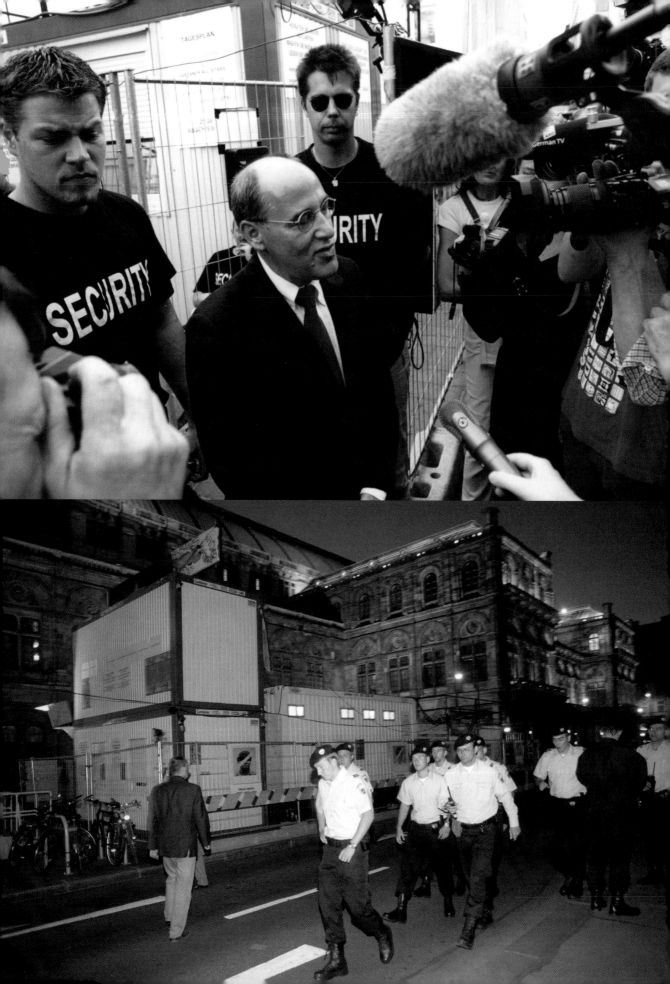

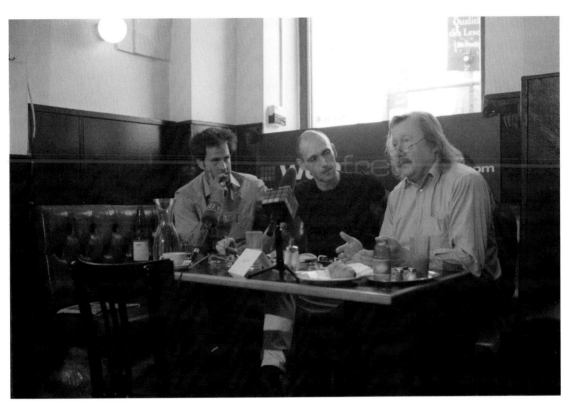

Gesprächsrunde mit Peter Sloterdijk /
Moderated discussion with Peter Sloterdijk

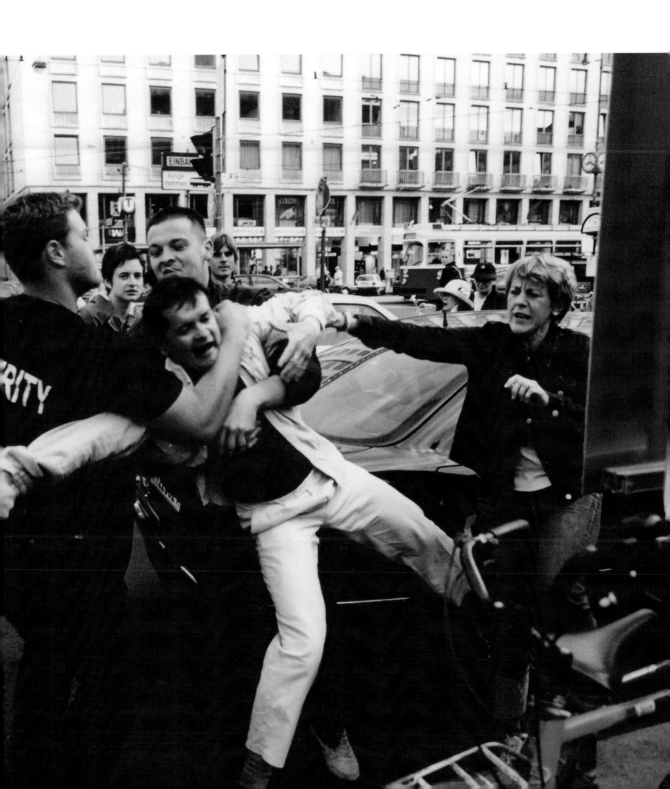

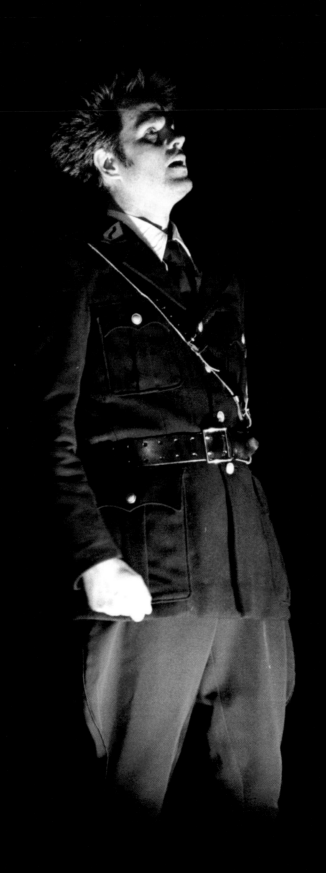

HAMLET

THEATER / AKTION
THEATER / ACTION, *2001*

Szenenfoto der Inszenierung am Schauspielhaus Zürich /
Photo of the production at the Schauspielhaus Zurich

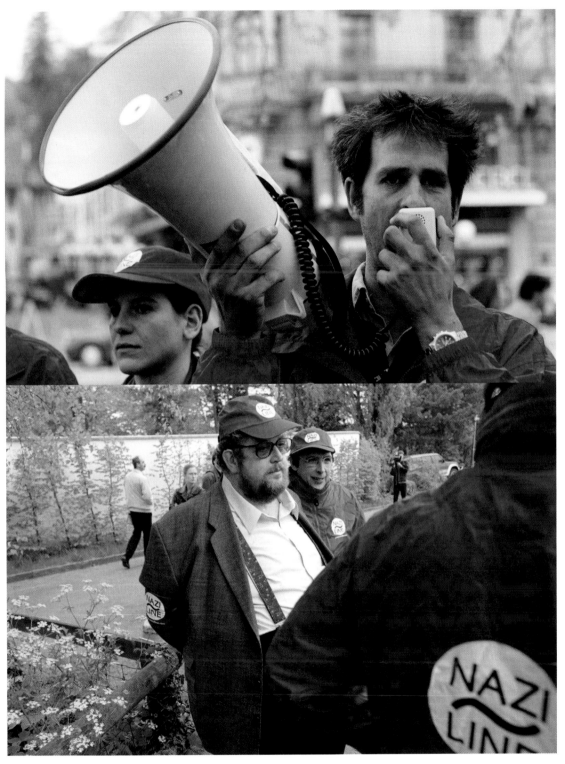

Straßenaktion im Rahmen der Proben zu **Hamlet** / Street action
in the framework of the **Hamlet** rehearsals

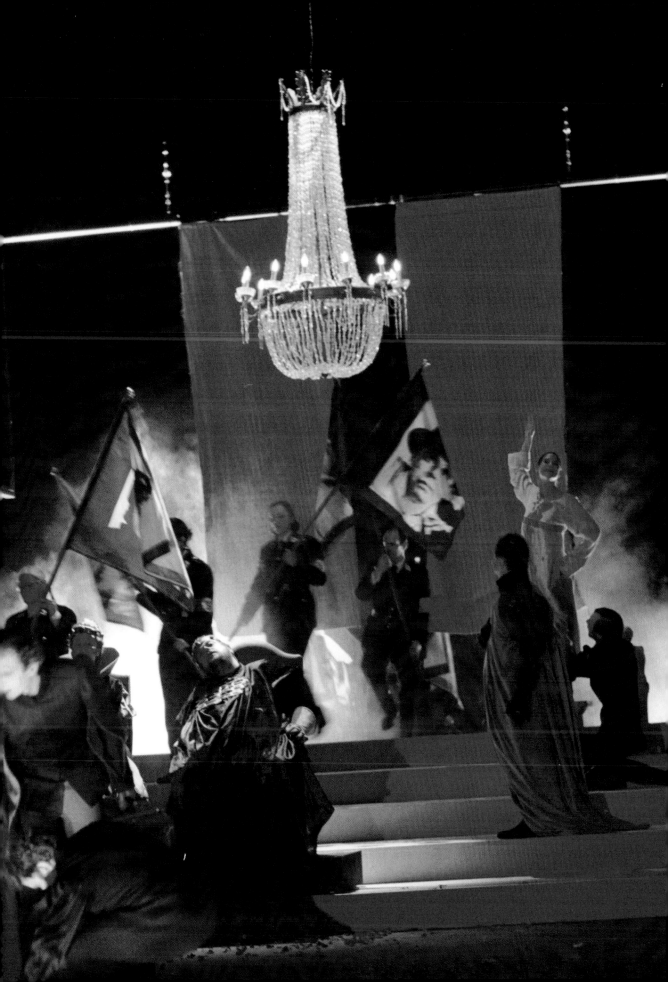

AKTION 18

AKTION / ACTION, *2002*

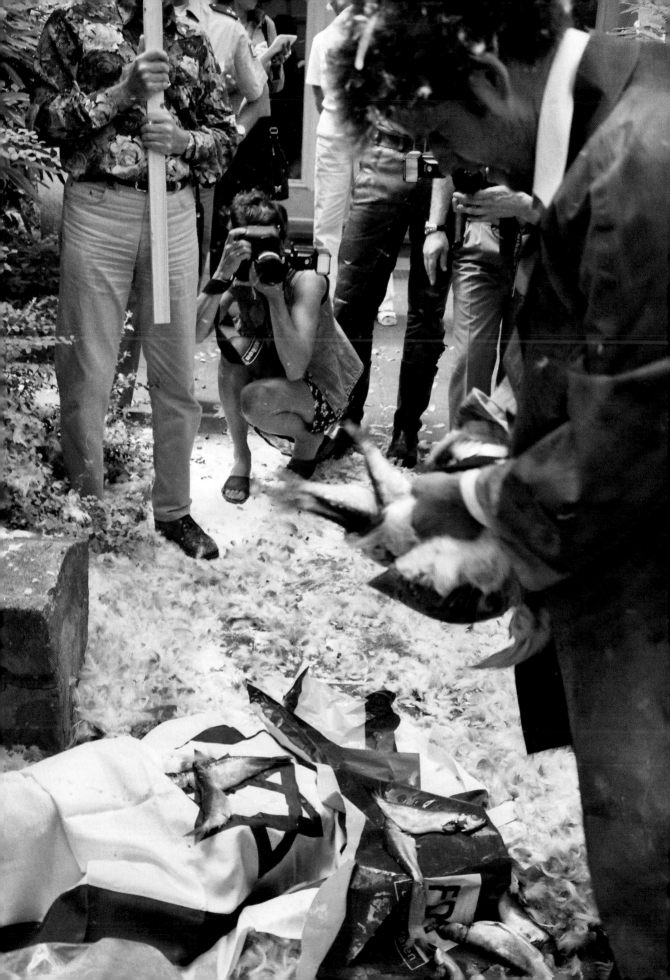

Aktionsbus / Action bus "Möllemobil"

Fluxusaktion im Vorgarten von Jürgen Möllemanns
Firma WEB/TEC in Düsseldorf / Fluxus action in the
front garden of Jürgen Möllemann's firm WEB/TEC
in Düsseldorf

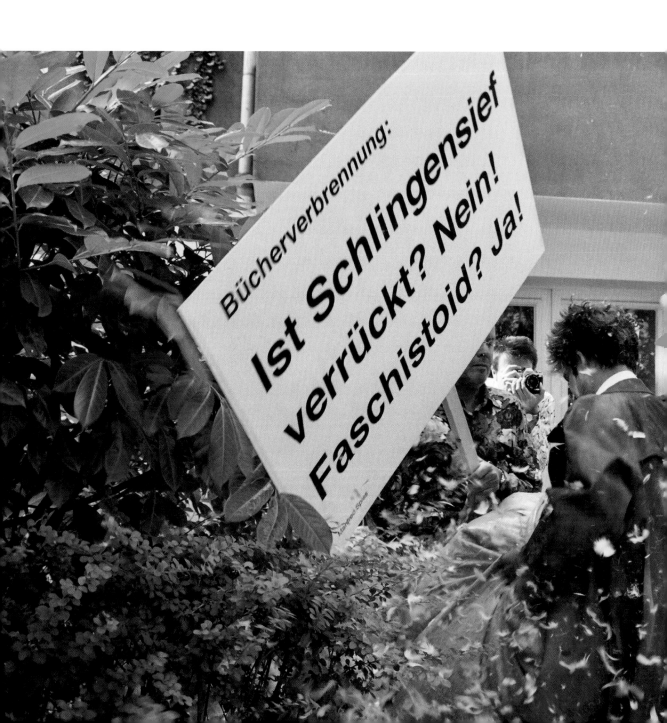

FREAKSTARS 3000

FERNSEHEN/FILM
TV/FILM, *2002/2003*

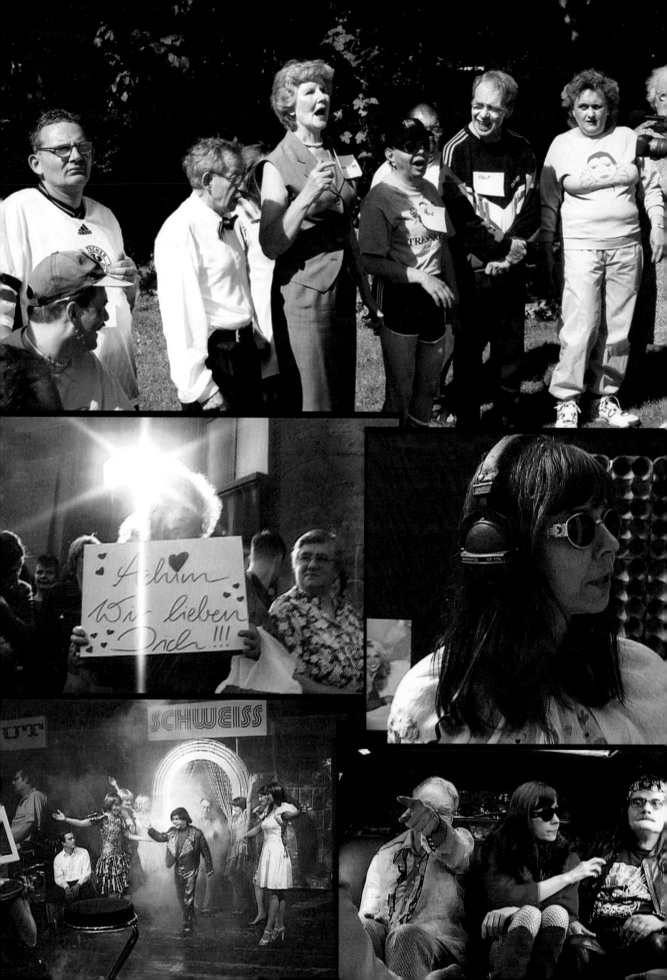

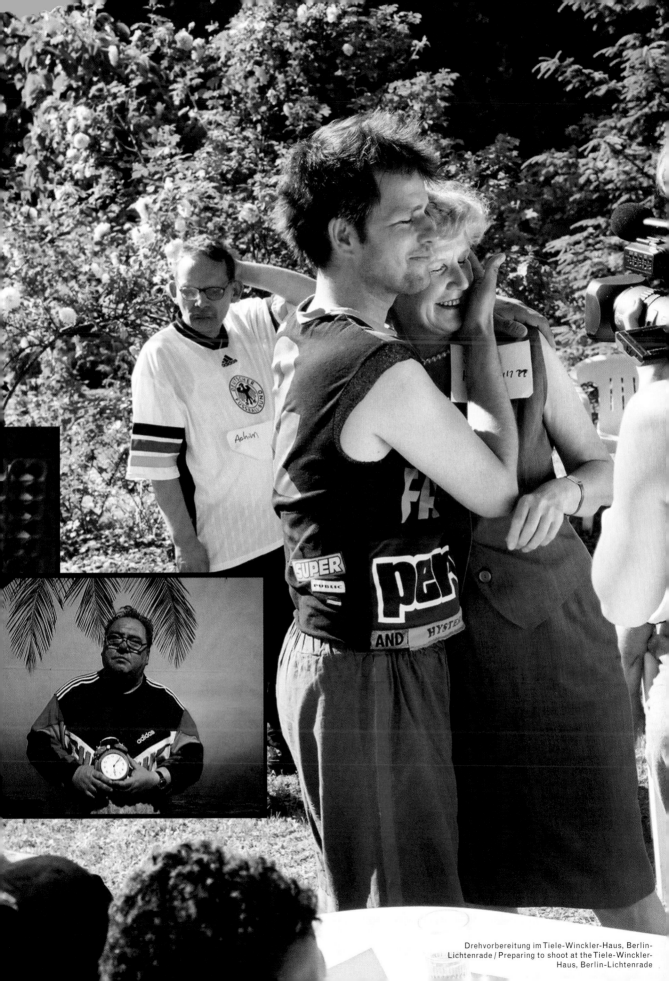

Drehvorbereitung im Tiele-Winckler-Haus, Berlin-Lichtenrade / Preparing to shoot at the Tiele-Winckler-Haus, Berlin-Lichtenrade

FILMTIPP

Schlingensief sucht den Superstar

Guckt hier irgendjemand VIVA? Nein? Schade, denn inmitten von tumben Tralala-Videos und abgewichsten Moderationsversuchen lief dort vor einiger Zeit eine bemerkenswerte Sendereihe. „Freakstars 3000" hieß die sechsteilige Show. Sie zeigte ausschließlich Behinderte in schlimmen Verkleidungen und bizarren Talk-Situationen. Angerichtet hatte das Ganze Christoph Schlingensief, den man landläufig ungerechterweise als Rebell ohne Geschmack bezeichnet.

Wie bestechend seine auf den ersten Blick bösartige Versuchsanordnung ist, zeigt nun „Freakstars 3000" – der Film. Der Zusammenschnitt aus den Höhepunkten und ungesendeten Bildern des Behindertenmagazins folgt ungeniert der Dramaturgie der „Star Search"-Formate. Es beginnt mit einem Casting, geht unter anderem weiter mit Vocal-Coach-Stimmtraining und endet mit einem großen Konzert.

Die Protagonisten sind allerdings keine stromlinienförmigen Allerweltsvisagen, sondern echte Persönlichkeiten. Weil sie außerhalb jeglicher Norm, eben behindert sind und somit individueller als jeder Alexander Klaws. Bevor sich jetzt jemand aufregt: Schlingensief führt seine fröhlichen Freakstars, die sich sehr wohl der Abstrusität des Unternehmens bewusst zu sein scheinen, nicht vor.

Die gemeingefährlich Durchgeknallten sind nämlich die, die sich im normalen Leben als Juror, verzweifelter Pop-Emporkömmling oder Talkshow-Host dekorativ vor den Kameras platzieren. Ihnen reißt Schlingensief die Schönheitsmaske vom Gesicht. Und gibt das Mikrofon denen, die ein wahrhaft großes Herz haben. Was dabei herauskommt: ein schöner, verstörender, lustiger und kluger Film. *j.e.*

In den Kinos Eiszeit, Filmbühne am Steinplatz und Hackesche Höfe

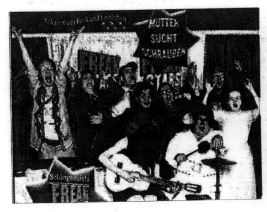

„Freakstars 3000 – der Film": Echte Persönlichkeiten, außerhalb jeder Norm Foto: PR

22. 11. 03

ATTA ATTA—
DIE KUNST IST
USGEBROCHEN
THEATER/FILM, *2003*

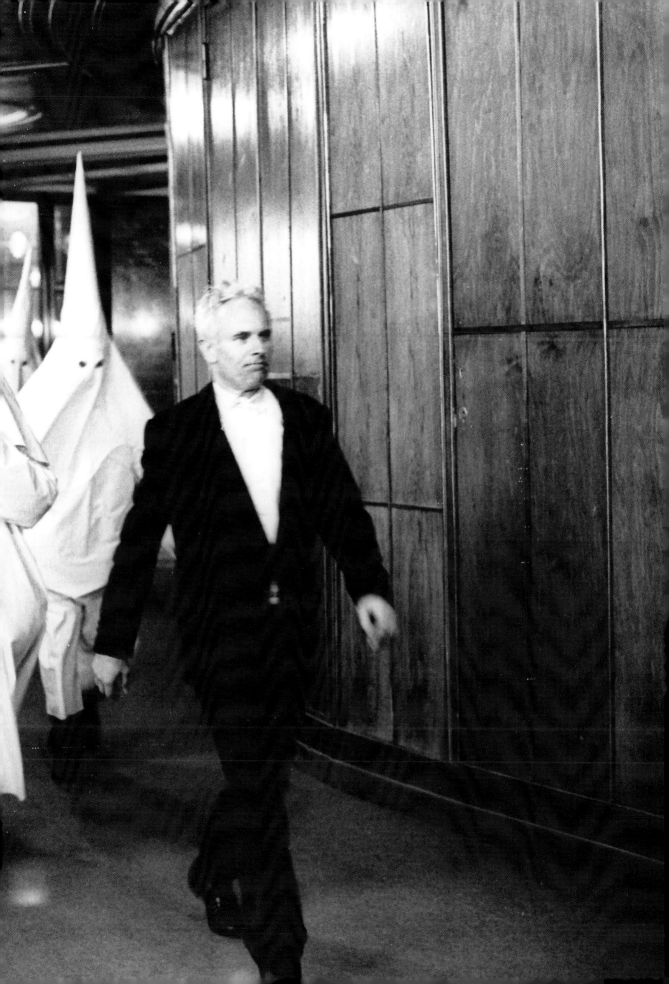

Atta-Atta-Kunst für die Ausstellung /
Atta Atta art for the exhibition

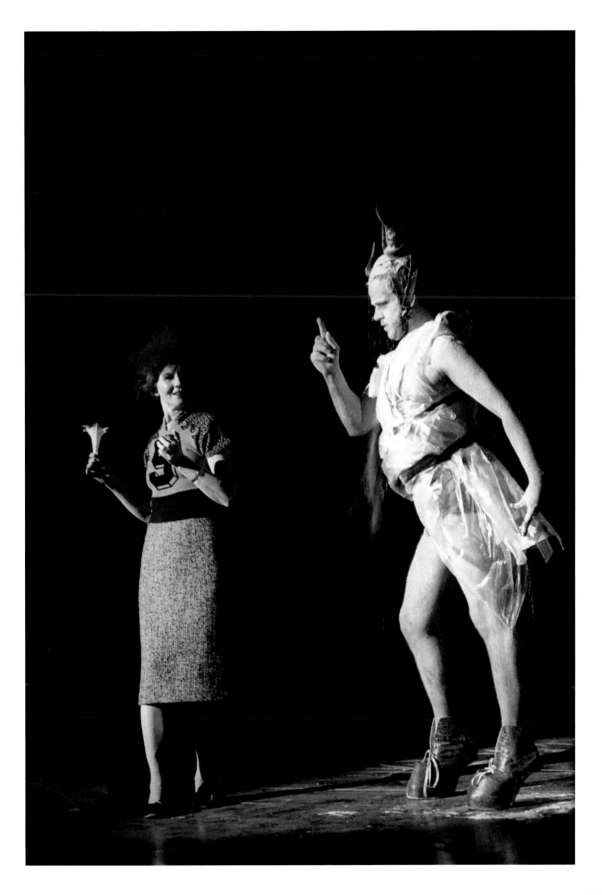

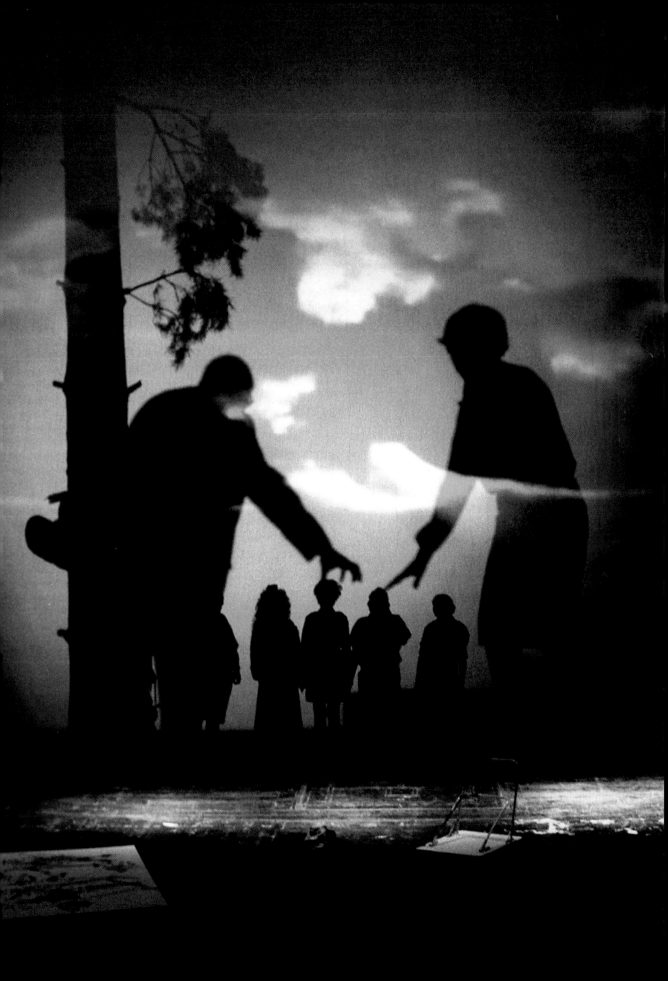

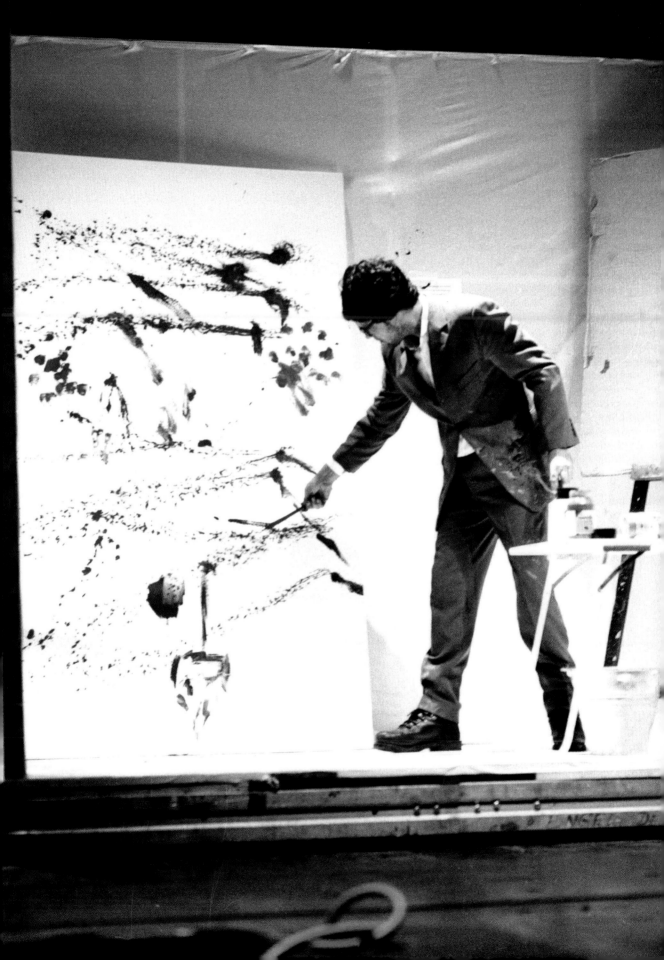

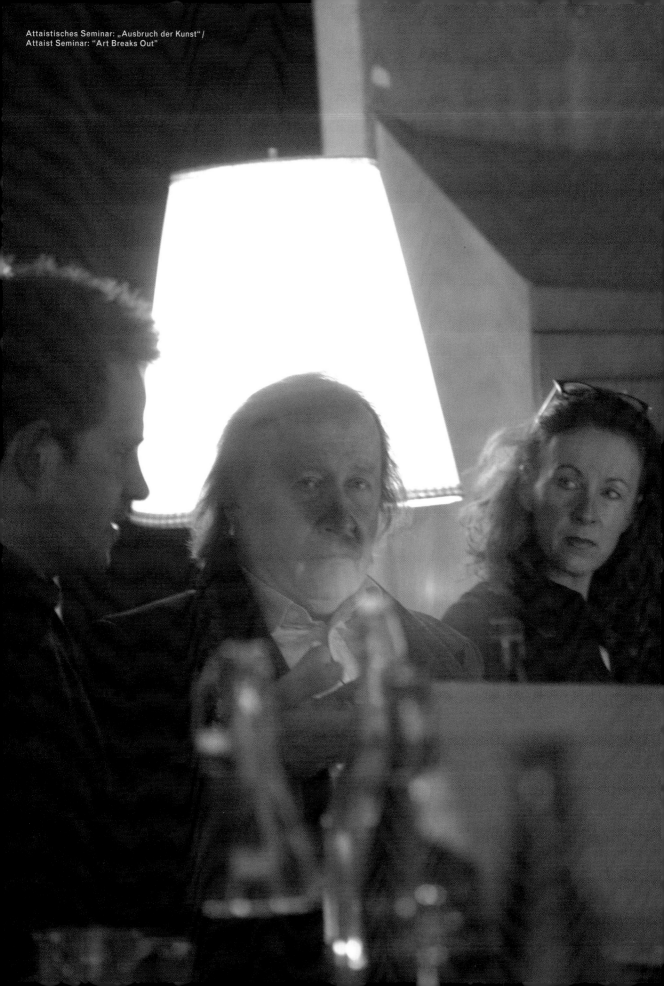

Erste attaistische Ausstellung, Volksbühne Berlin / **First Attaist Exhibition**, Volksbühne Berlin

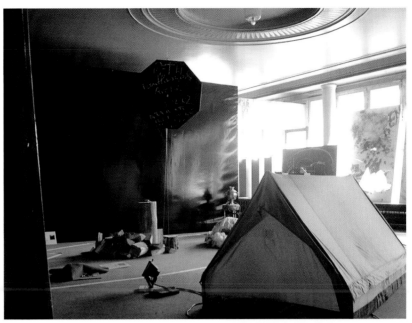

CHURCH OF FEAR

AKTION/INSTALLATION
ACTION/INSTALLATION, *2003–2005*

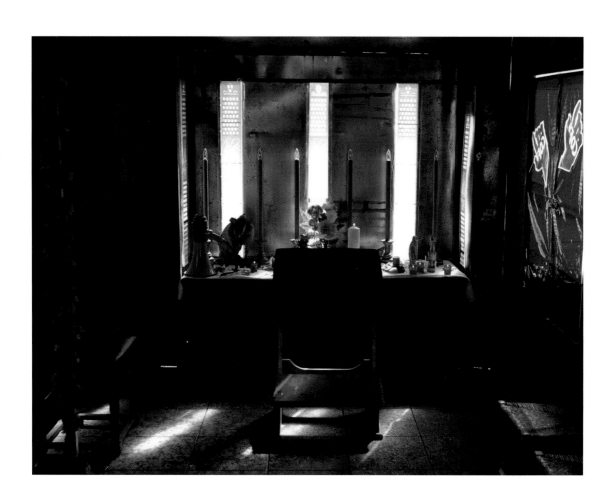

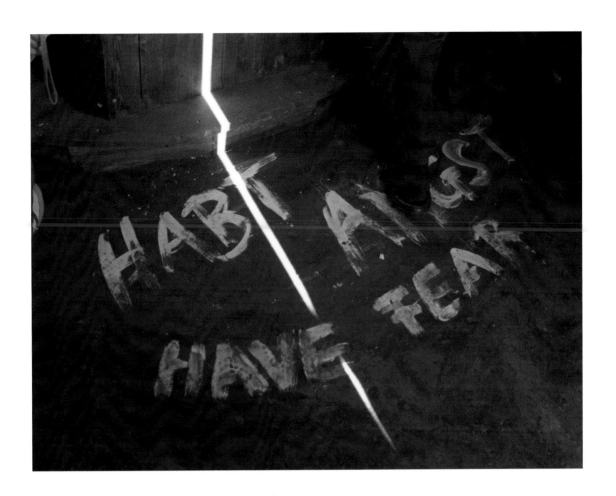

Prozession **Schreitender Leib**
von Köln nach Frankfurt a. M. /
Procession **The Moving Corpus** from
Cologne to Frankfurt a. M.

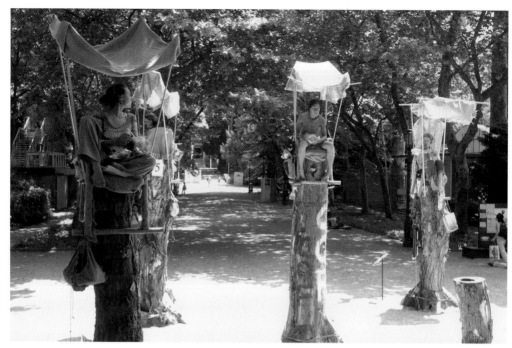

**Erster
Internationaler
Pfahlsitz-
Wettbewerb /
First International
Pole-Sitting
Competition**,
Biennale di Venezia,
Giardini, 2003

**Dritter Internationaler Pfahlsitz-Wettbewerb /
Third International Pole-Sitting Competition**,
Frankfurt a. M., 2003

**Erster Internationaler
Pfahlsitz-Wettbewerb /
First International Pole-Sitting
Competition**, Biennale di Venezia,
Giardini, 2003

www.church-of-fear.net

start 09.2003

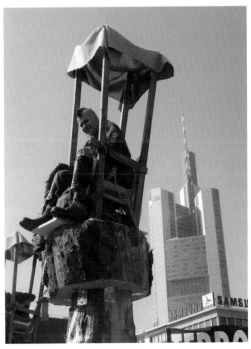

Dritter Internationaler Pfahlsitz-Wettbewerb / Third International Pole-Sitting Competition, Frankfurt a. M., 2003

ACTION
INSTALLATION

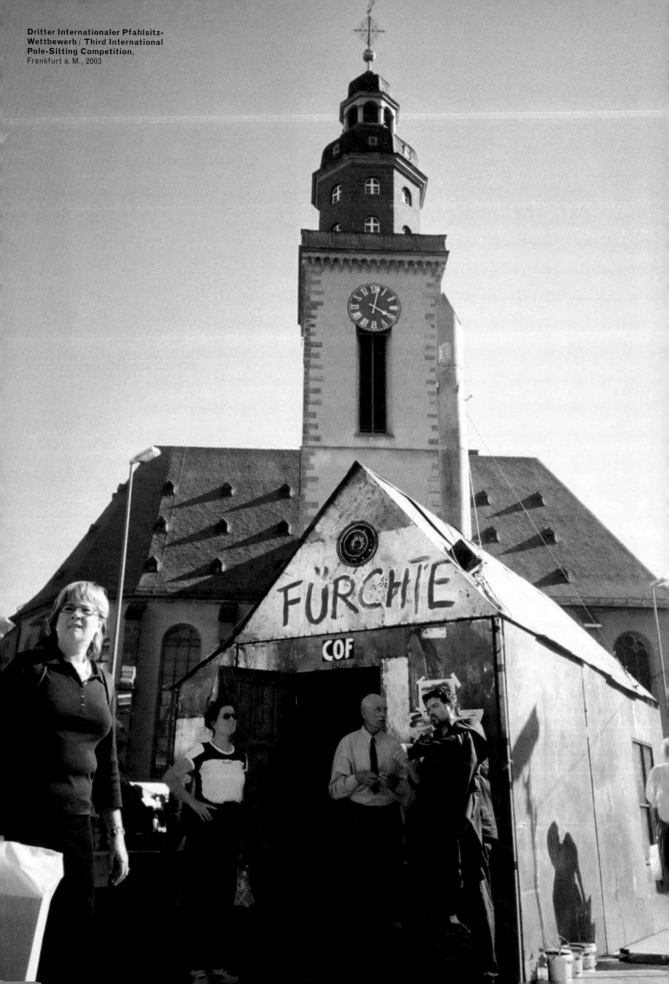

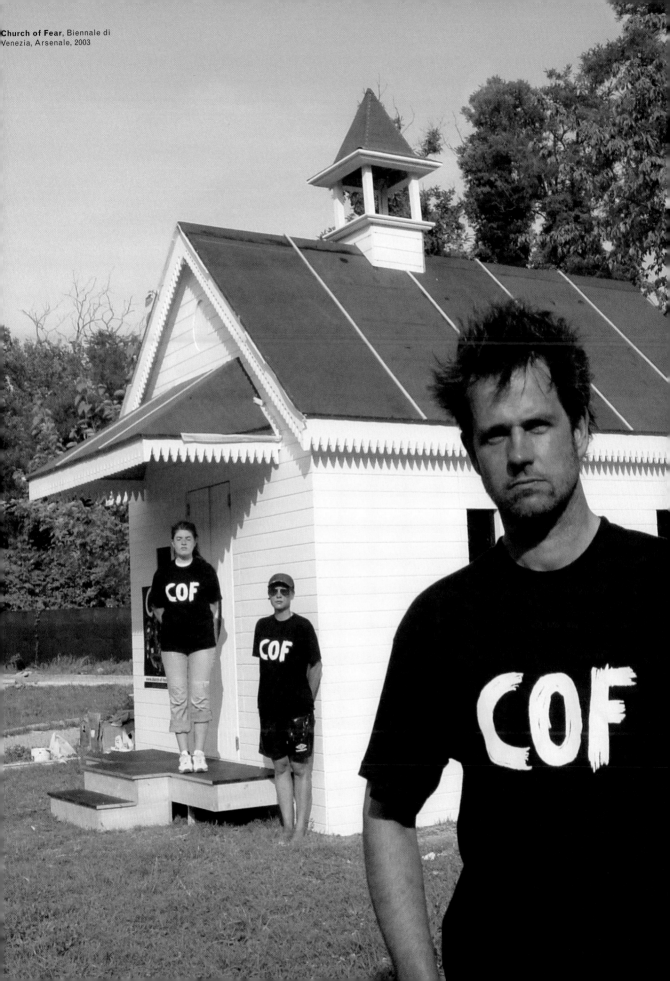

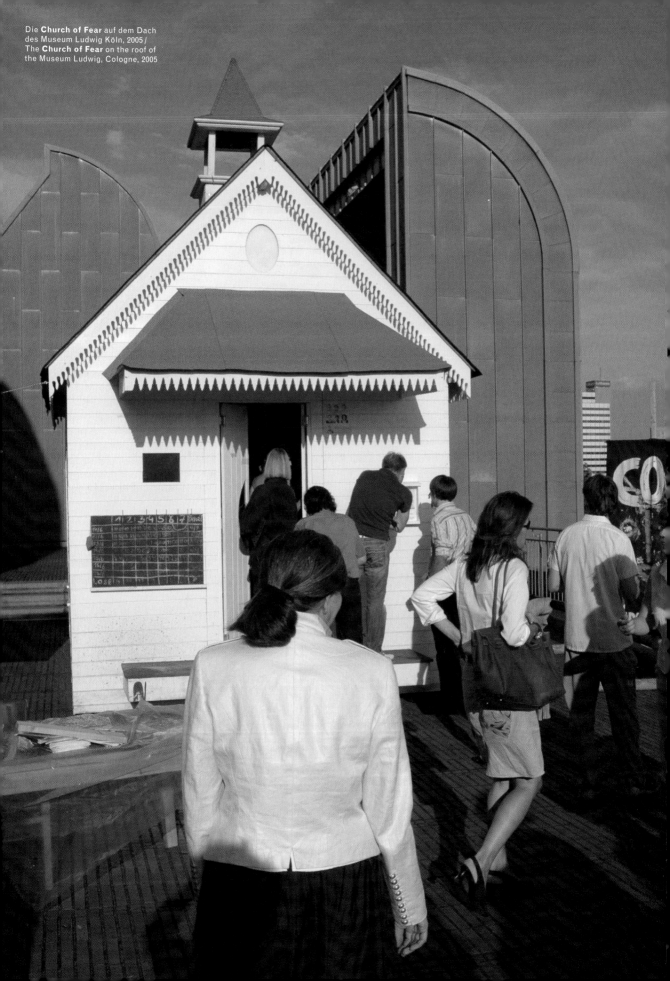

BAMBILAND
THEATER / FILM, *2003*

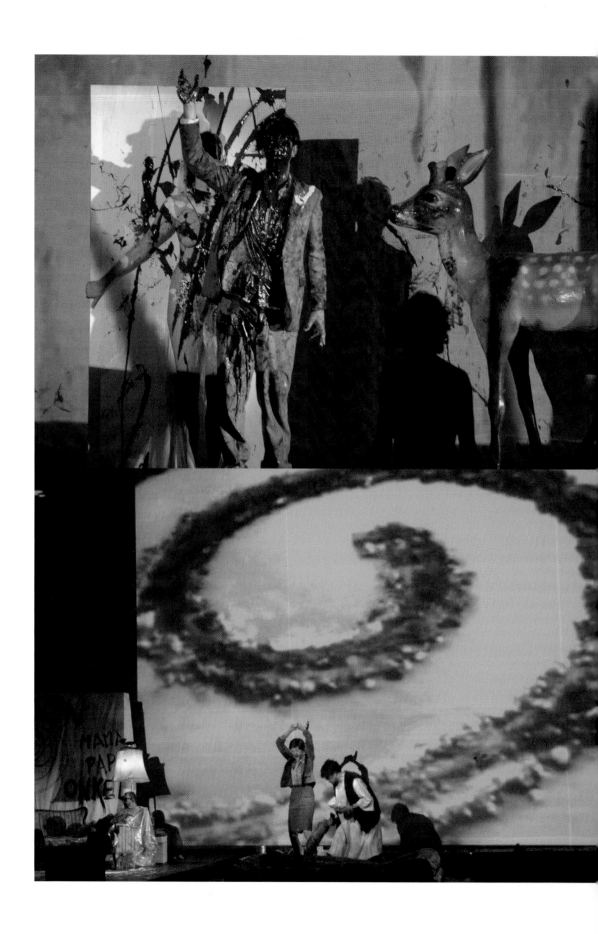

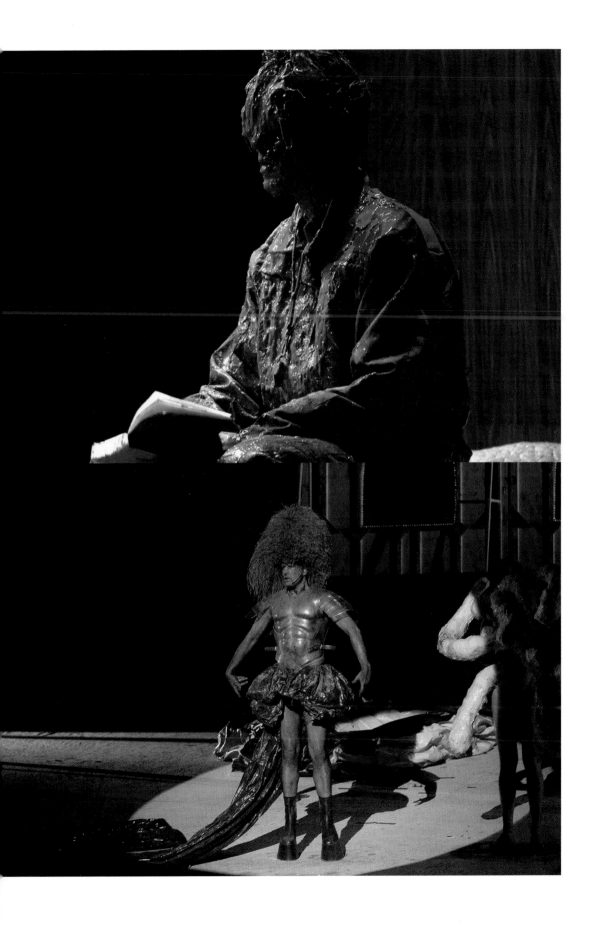

ATTABAMBI-PORNOLAND

THEATER, *2004*

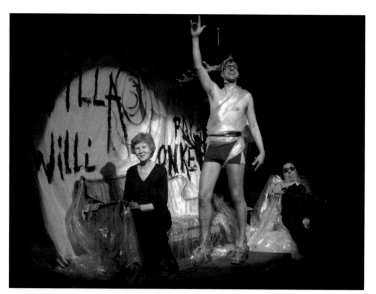

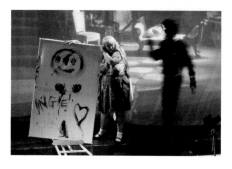

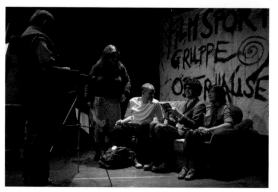

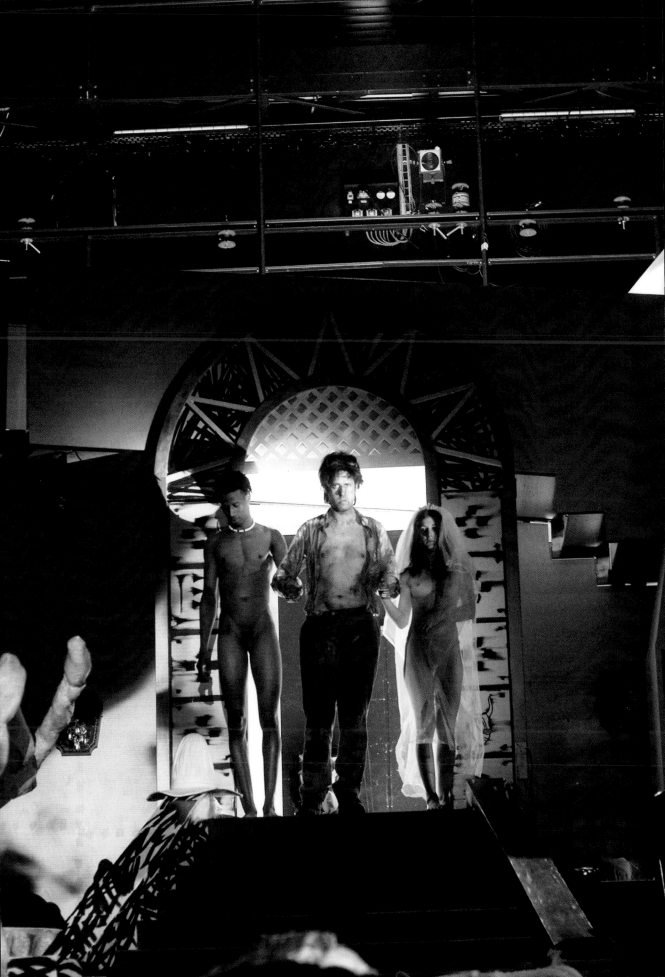

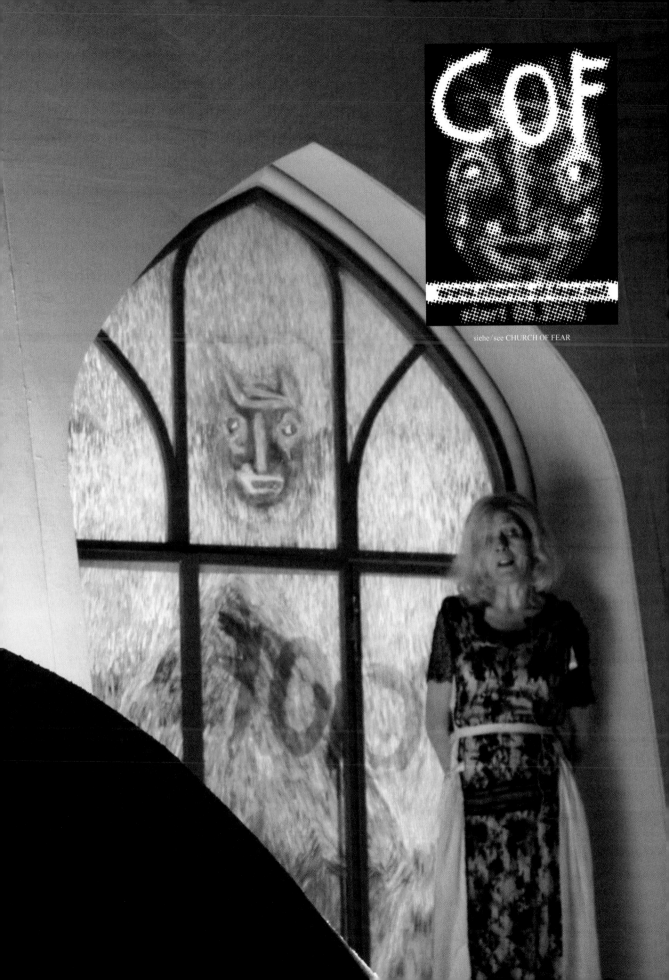

siehe/see CHURCH OF FEAR

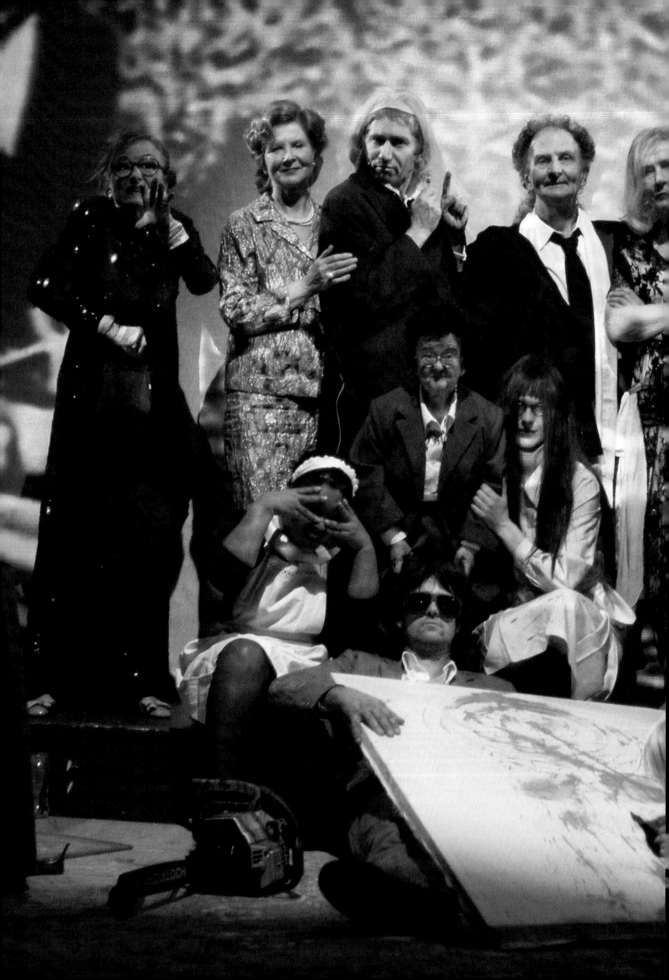

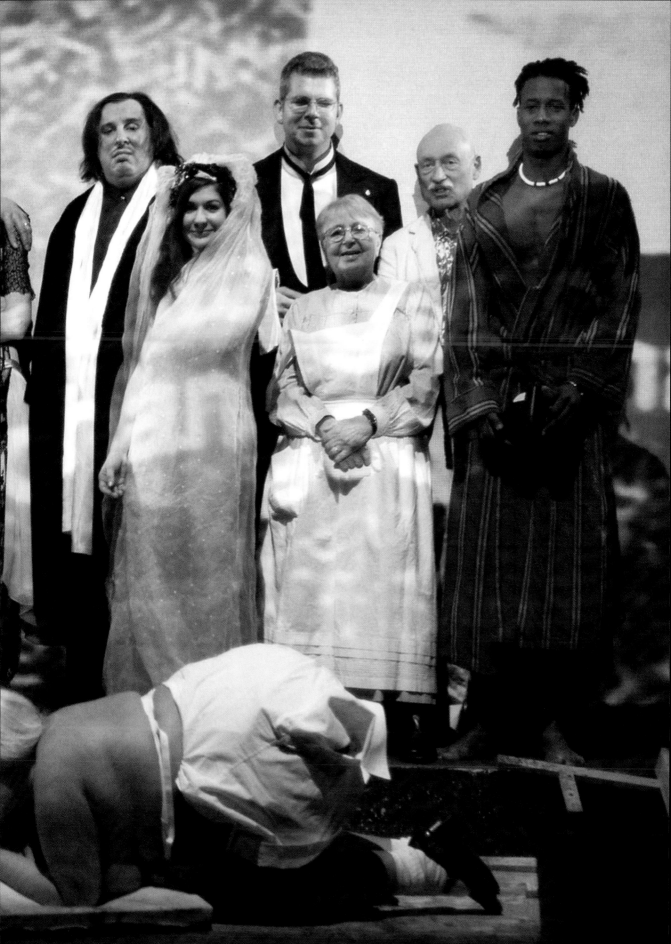

PARSIFAL

OPER / OPERA, *2004–2007*

Notitzen von Christoph Schlingensief in der
Parsifal-Partitur, 2004 / Score of **Parsifal** with
Christoph Schlingensief's notes, 2004

Parsifal cool — — gedabbelt —

P: ... daß heute alles leiste Kav
　　　　　　　　　　verhatepzaile
　　ich —　　　　　　　　　　　　wieder

P: NA UND²

Parsifal nicht erkennbar

36

15:36

32

G: KRÄNKE NICHT DEN HERRN,
DER HEUTE, BAR JEDER WEHR,
SEIN HEILIG BLUT SÜNDIGEN
WELT ZUR SÜHNE BOT　(160)

Zeugsteil vom Himmel
ab 221/9/3 von oben,　Hasenprojektion
　　　　　　TOT – LEBENDIG
Licht von oben
　　　　　　　　(DOPPEL PROJEKTION
Zuwand Ungel
wieder　　　　3 TÜCHER DAZU

394

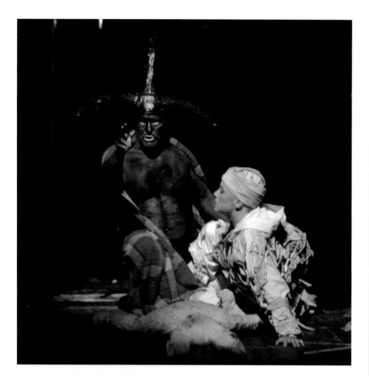

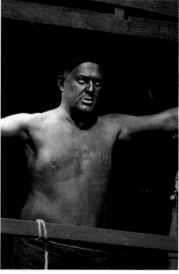

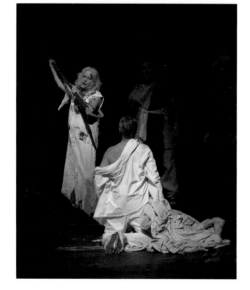

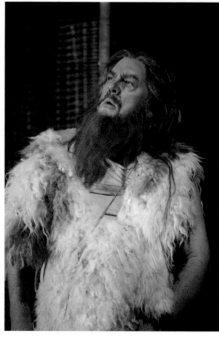

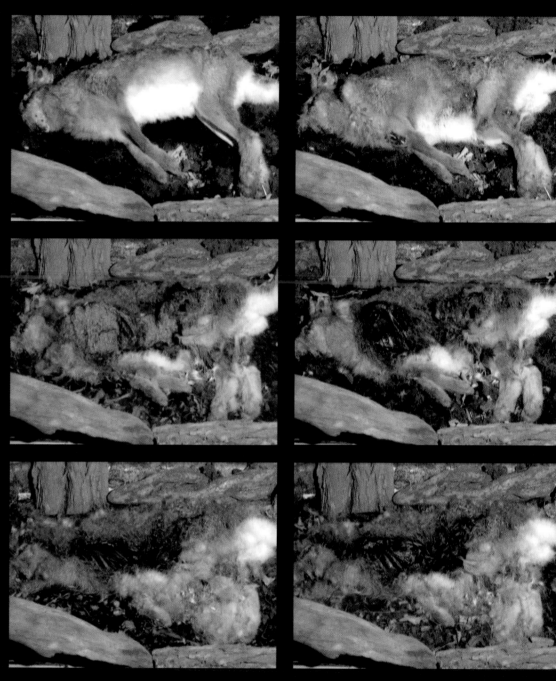

Filmstills aus **Hasenverwesung** / Film stills
from **Hare Decay**

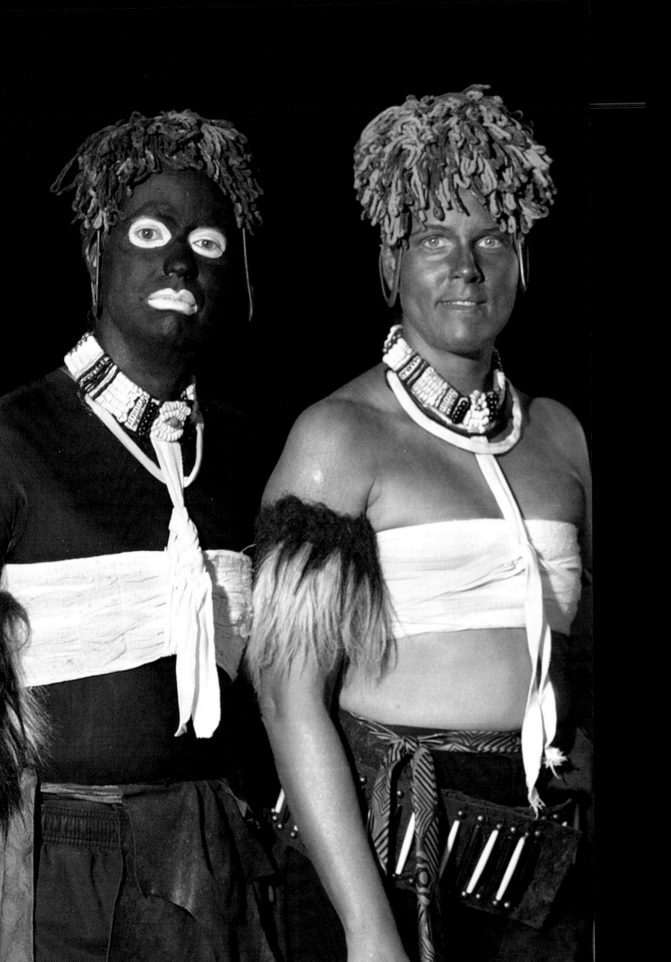

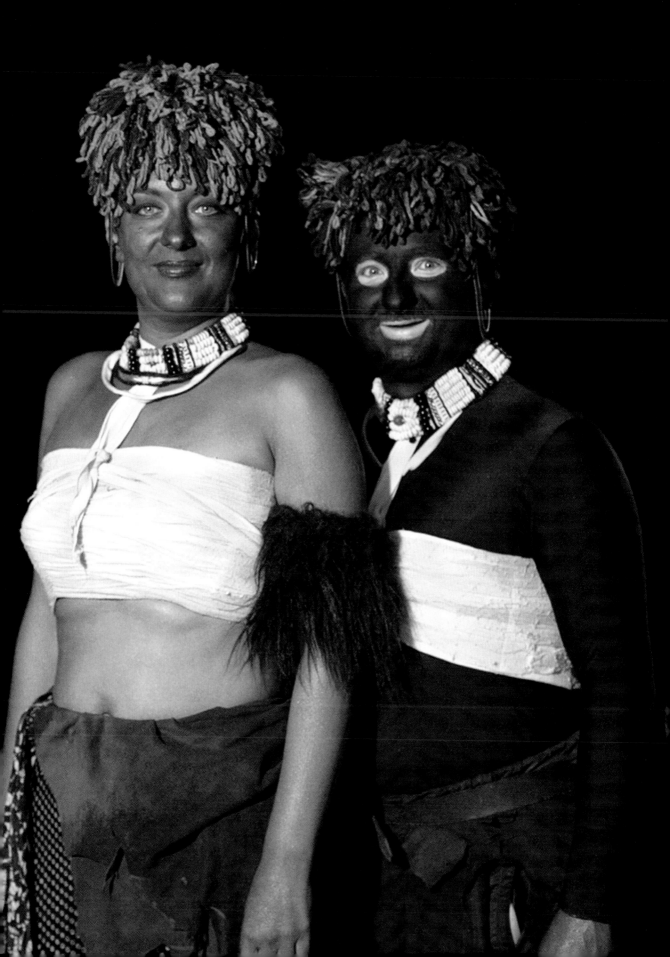

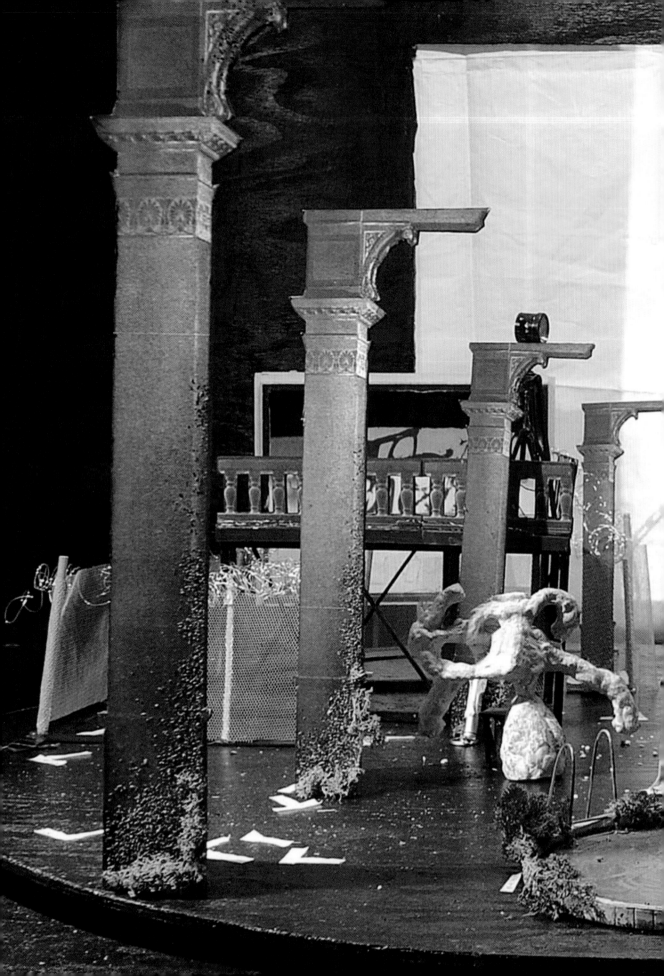

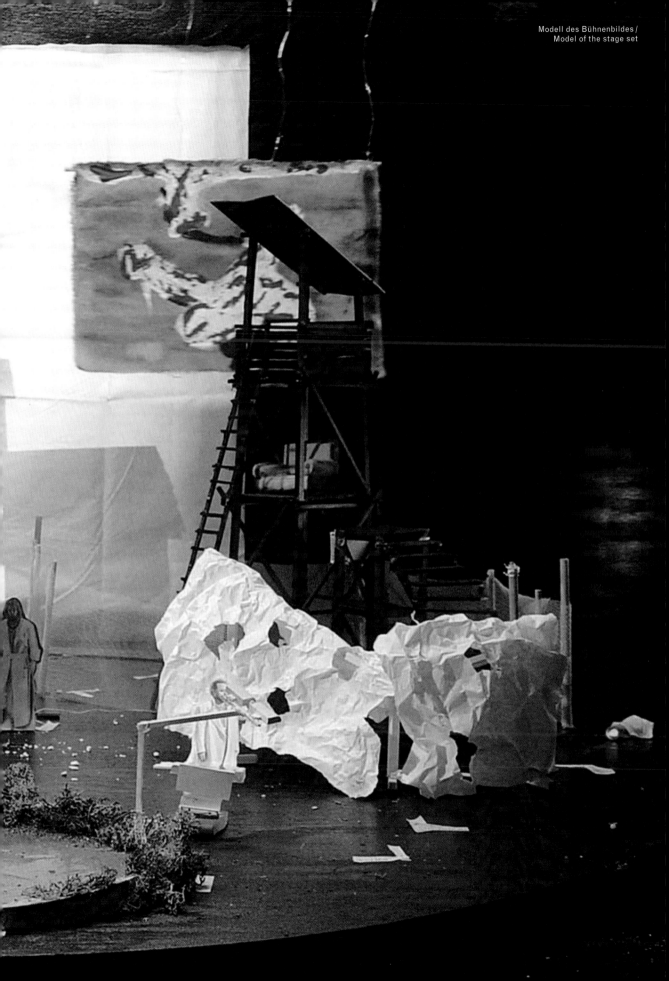

DER ANIMATOGRAPH – ISLAND-EDITION: HOUSE OF OBSESSION

INSTALLATION / FILM, *2005*

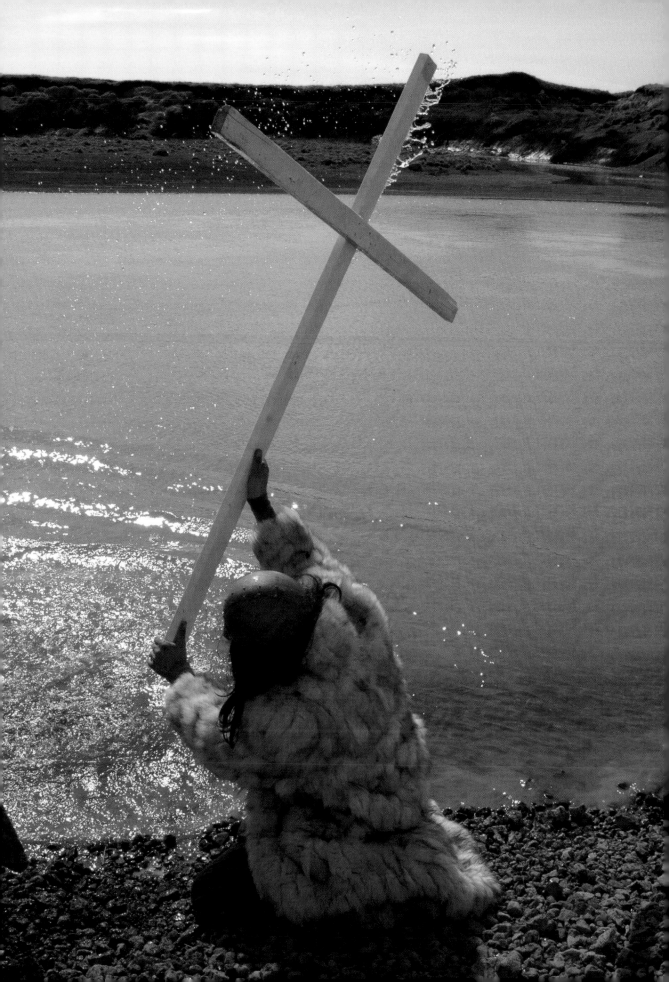

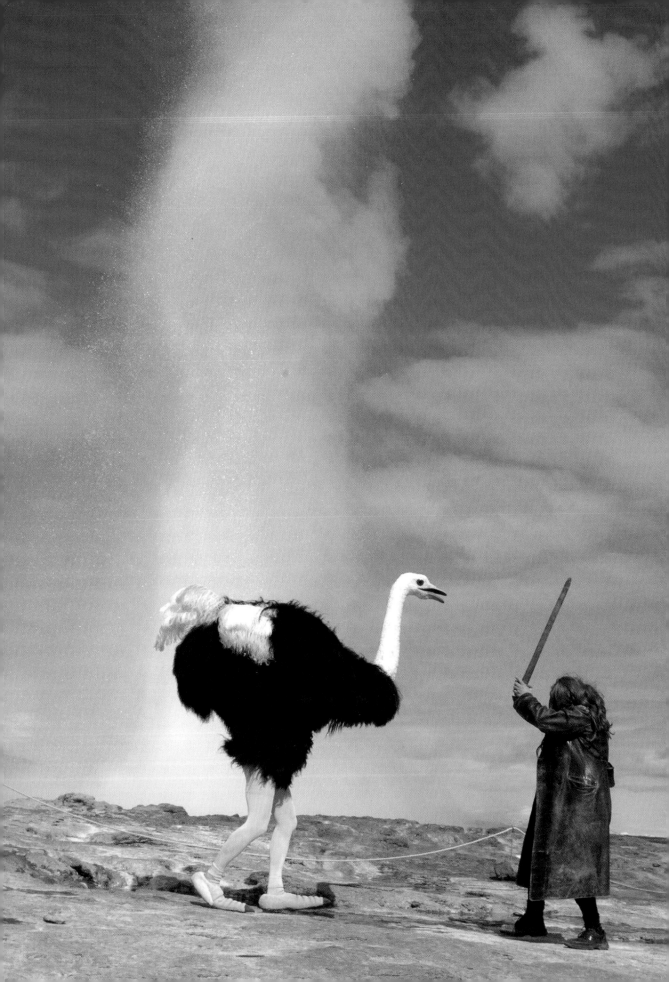

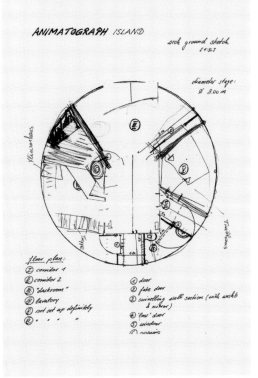

DER ANIMATOGRAPH – DEUTSCHLAND- EDITION: ODINS PARSIPARK

INSTALLATION, *2005*

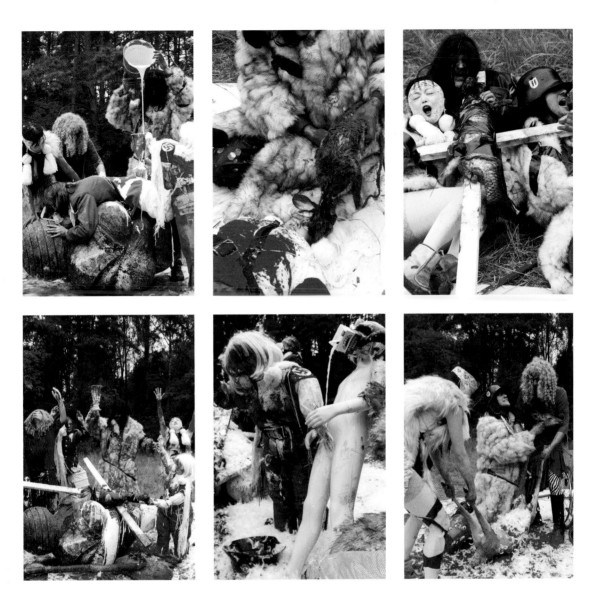

siehe/see PARSIFAL

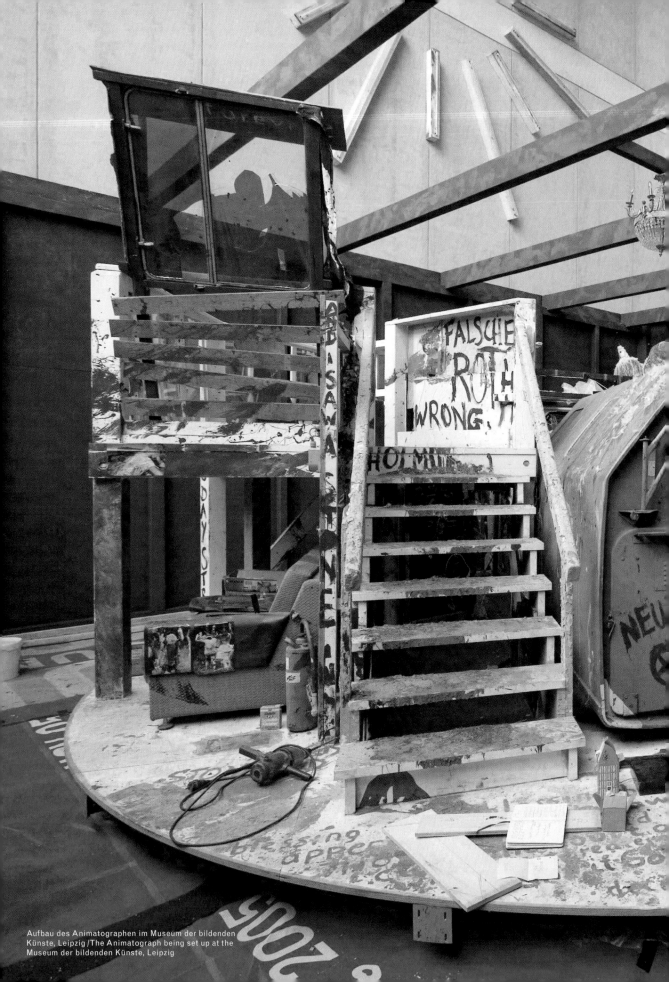

Aufbau des Animatographen im Museum der bildenden Künste, Leipzig / The Animatograph being set up at the Museum der bildenden Künste, Leipzig

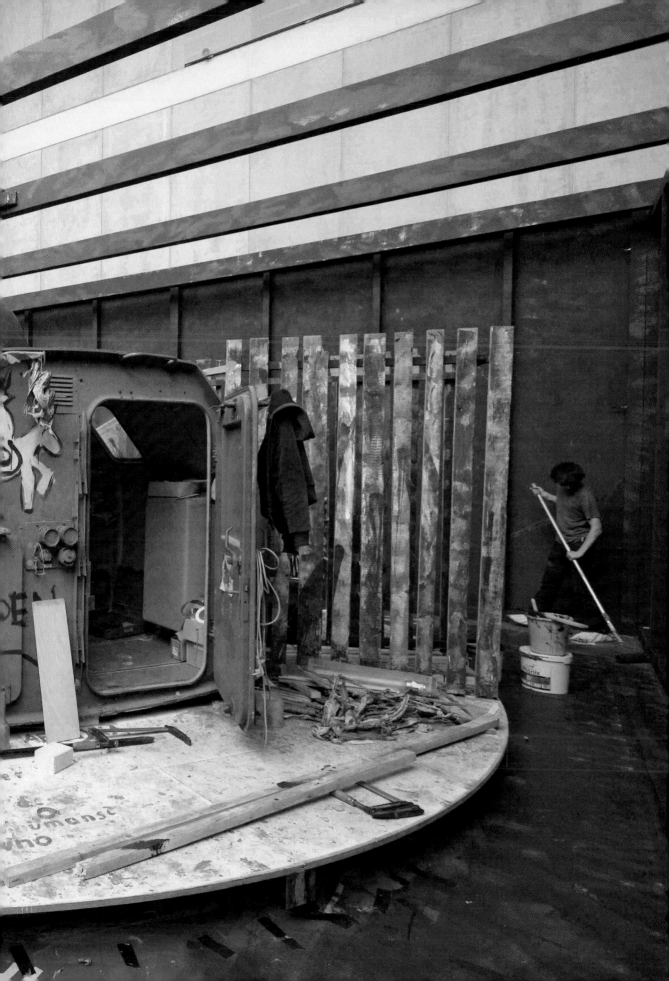

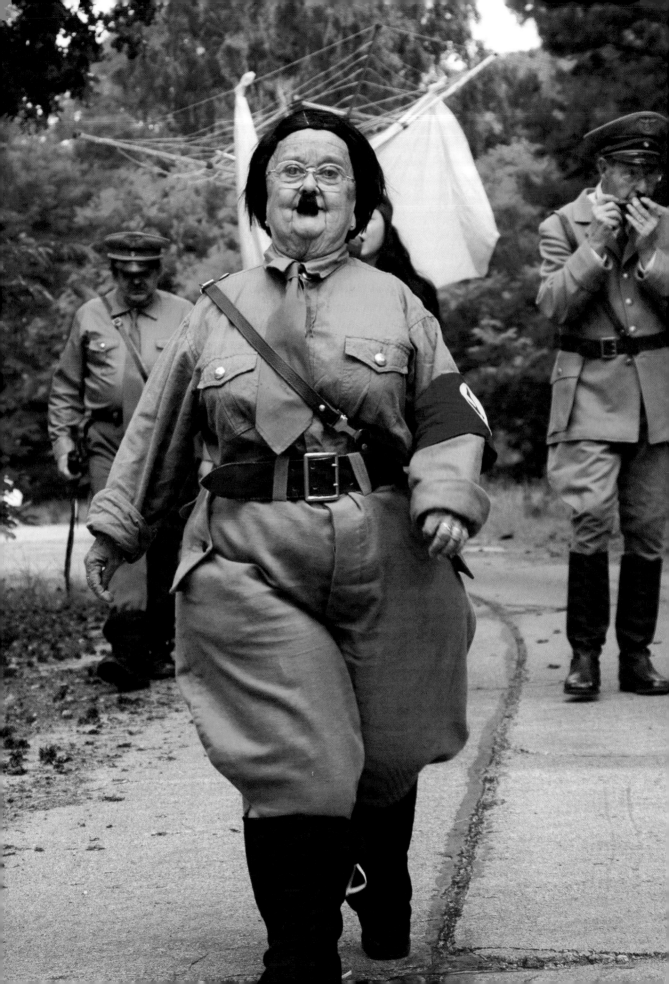

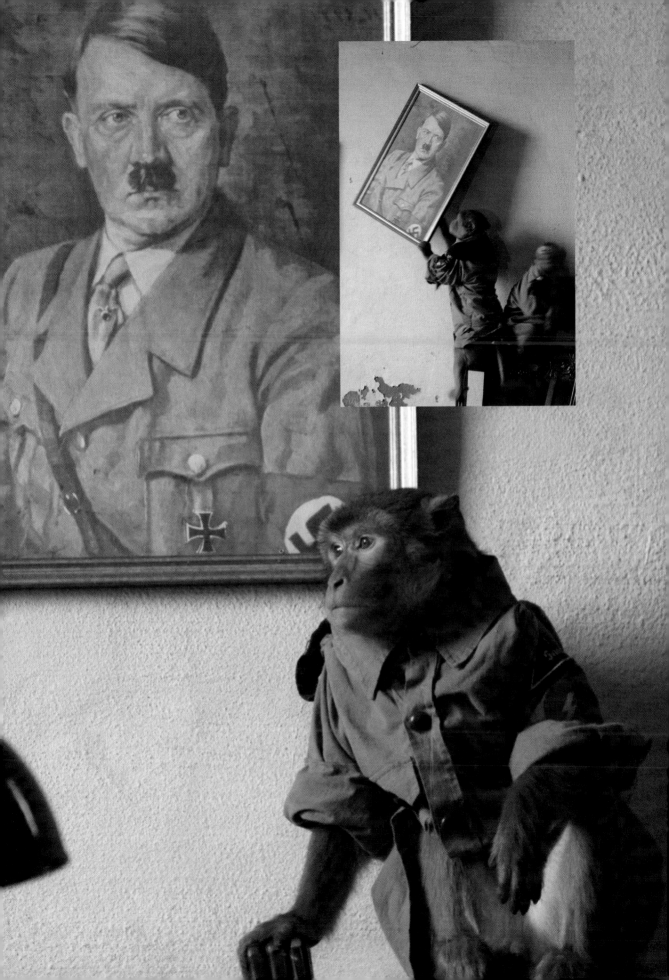

DER ANIMATOGRAPH –
AFRIKA-EDITION:
THE AFRICAN
TWINTOWERS

FILM/INSTALLATION/AKTION
FILM/INSTALLATION/ACTION, *2005–2009*

420

Irm Hermann auf
dem Animatogra-
phen im Township
Area 7 / Irm
Hermann on the
Animatograph at
Township Area 7

FILM
INSTALLATION
AKTION

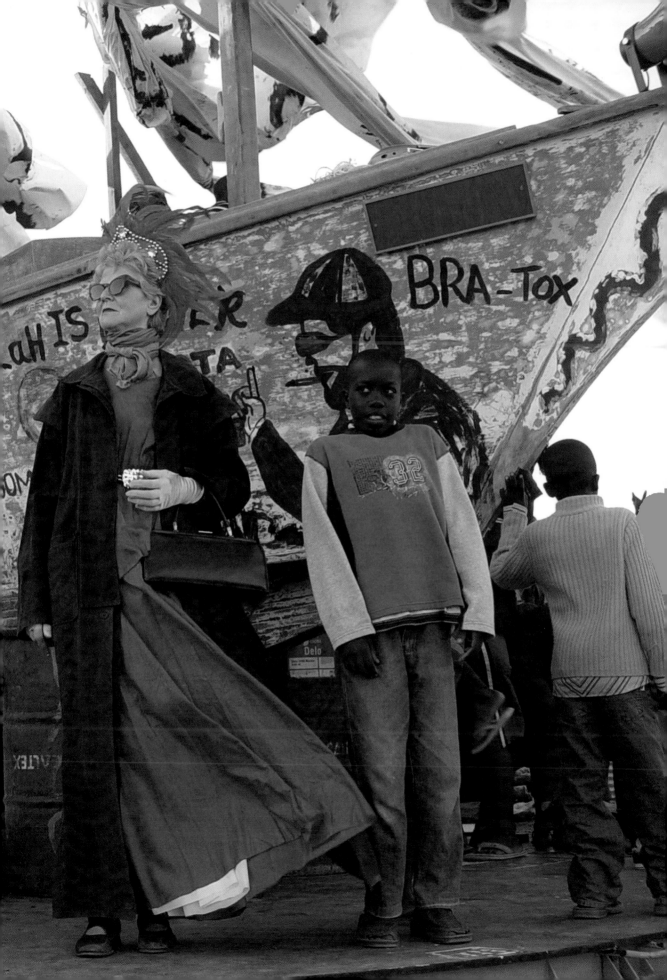

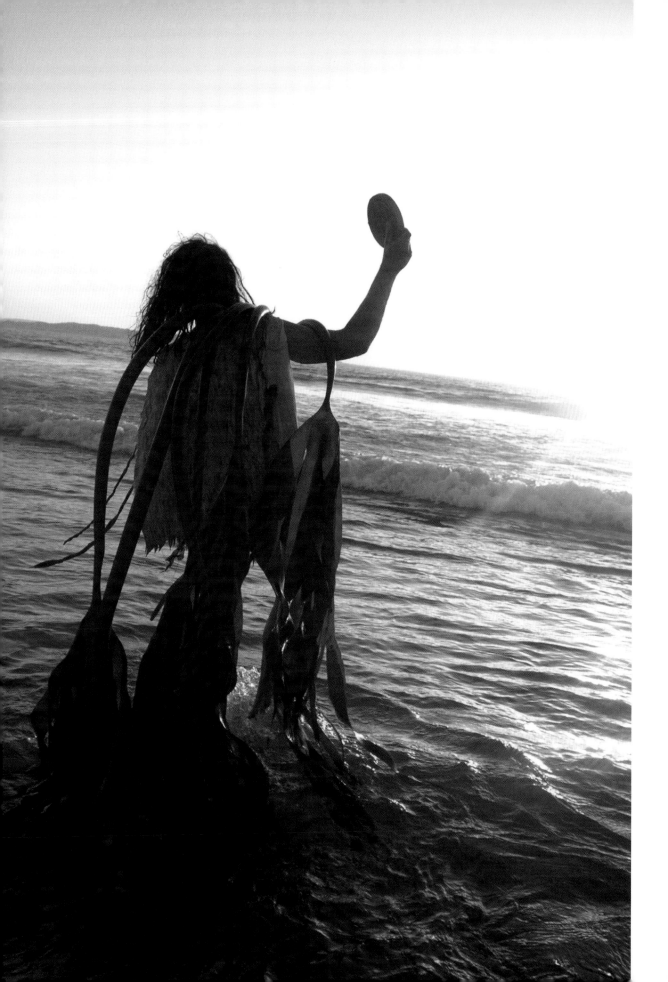

FILM
INSTALLATION
ACTION

Patti Smith
während der
Dreharbeiten
in Namibia /
Patti Smith
during shoot
in Namibia

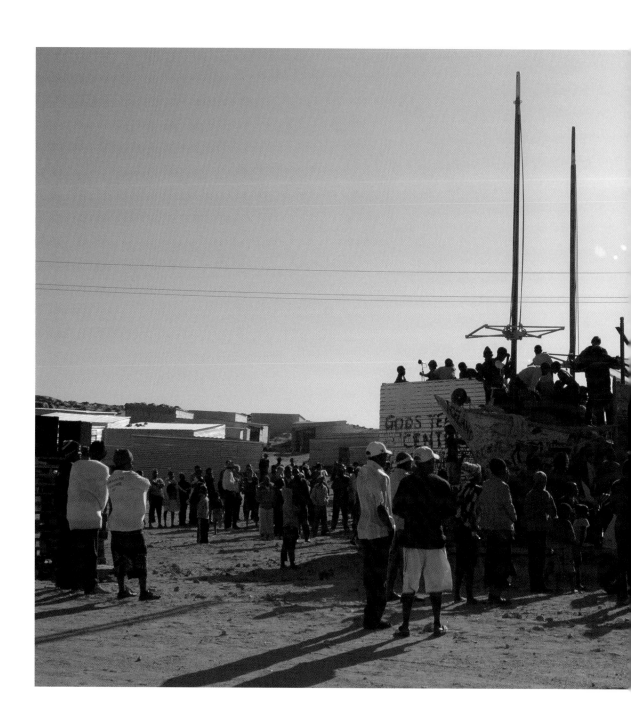

FILM
INSTALLATION
ACTION

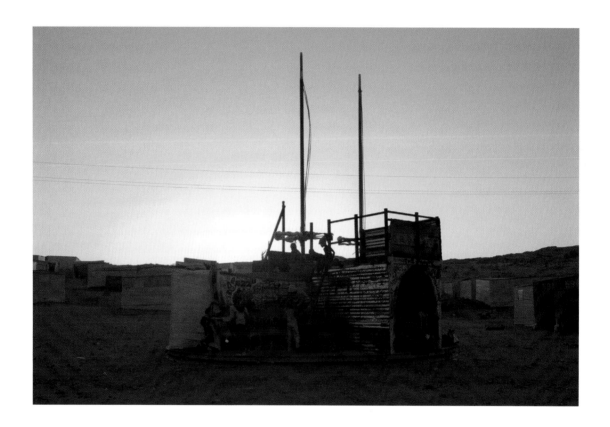

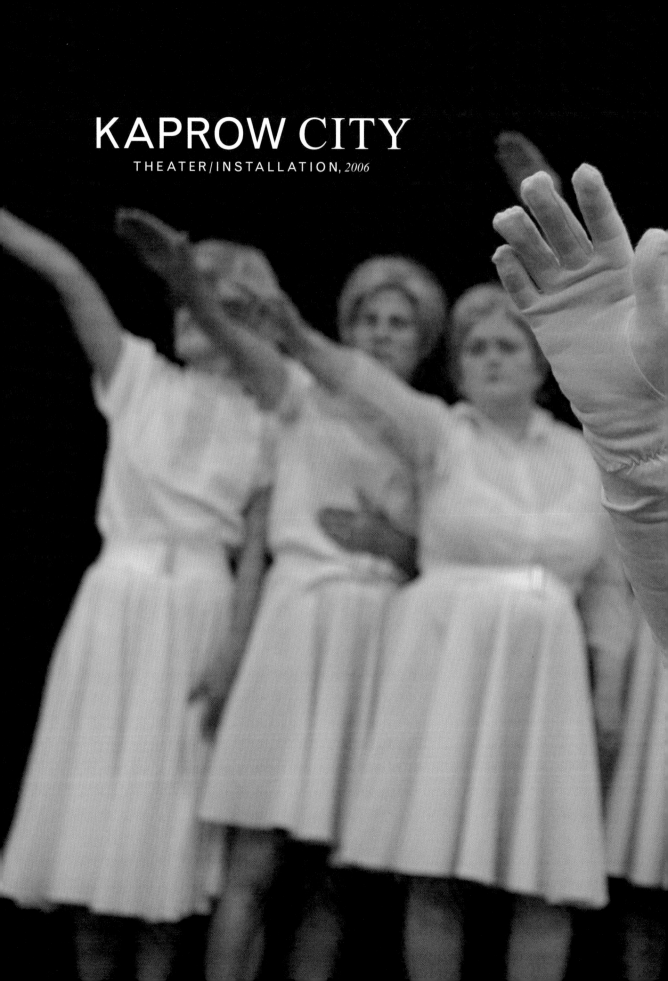

KAPROW CITY

THEATER/INSTALLATION, *2006*

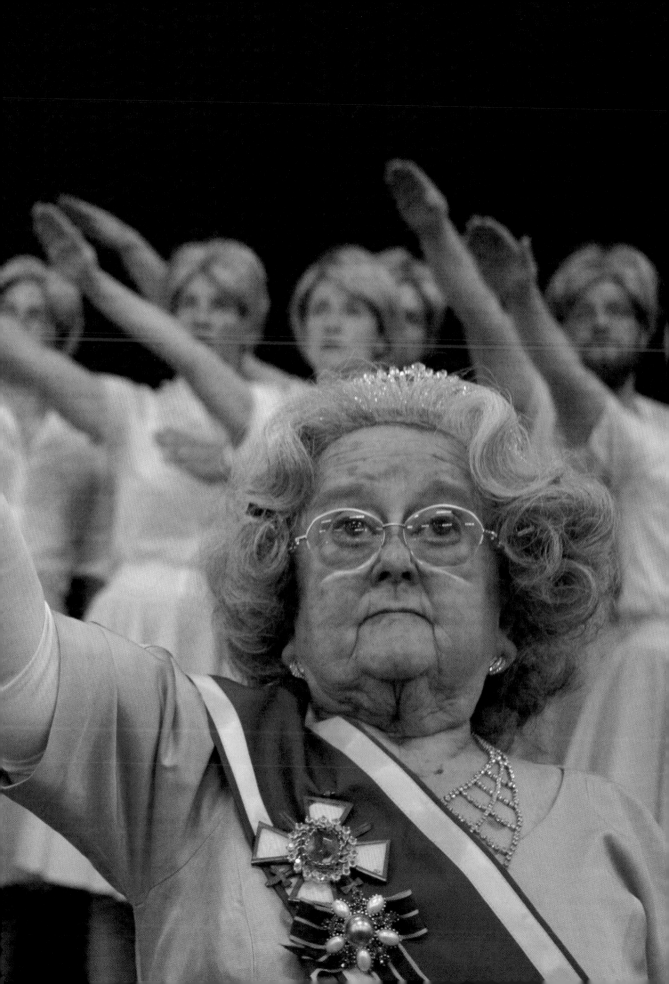

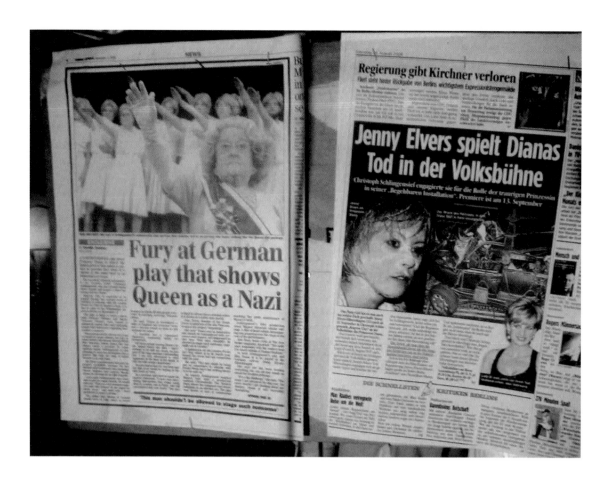

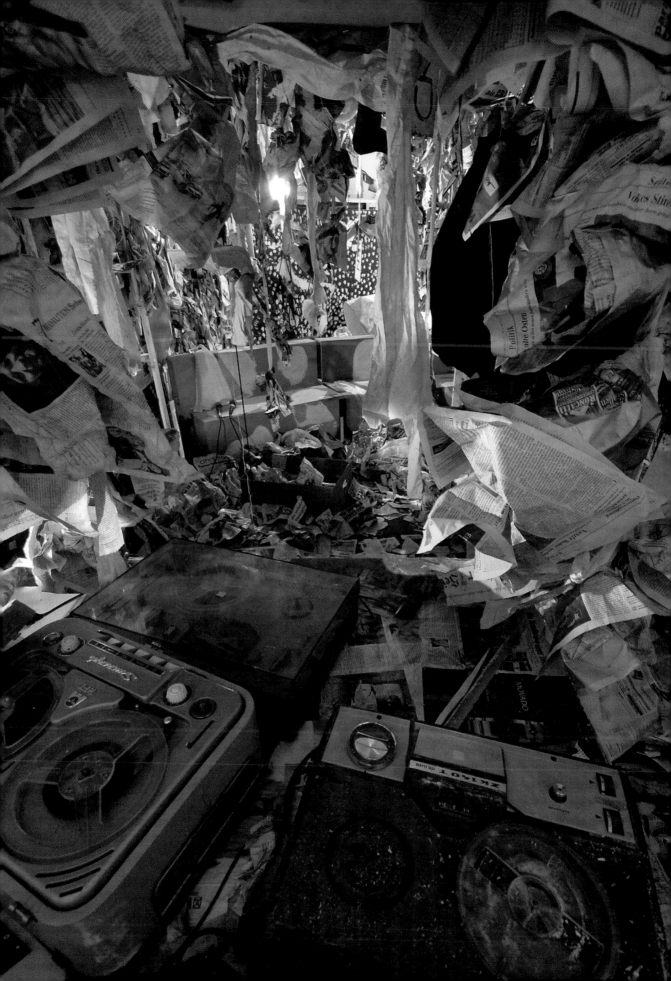

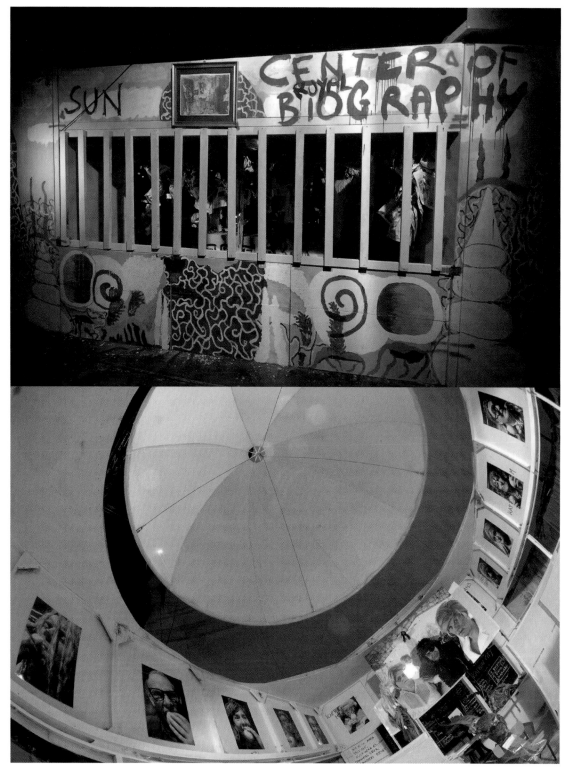

Bühnensituation in der Volksbühne Berlin /
Stage setup at the Volksbühne Berlin

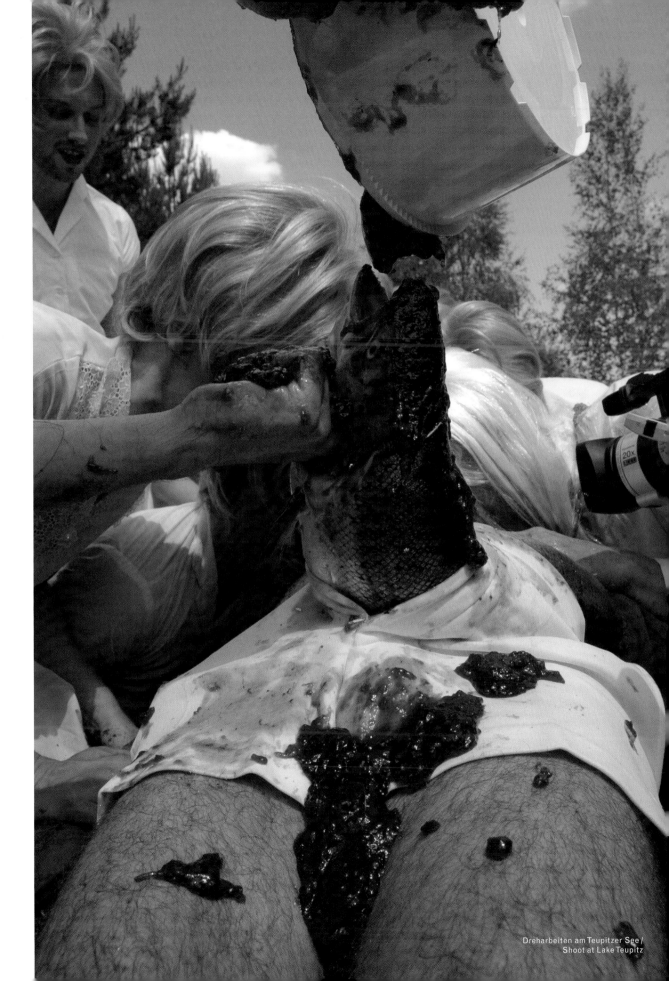

Dreharbeiten am Teupitzer See /
Shoot at Lake Teupitz

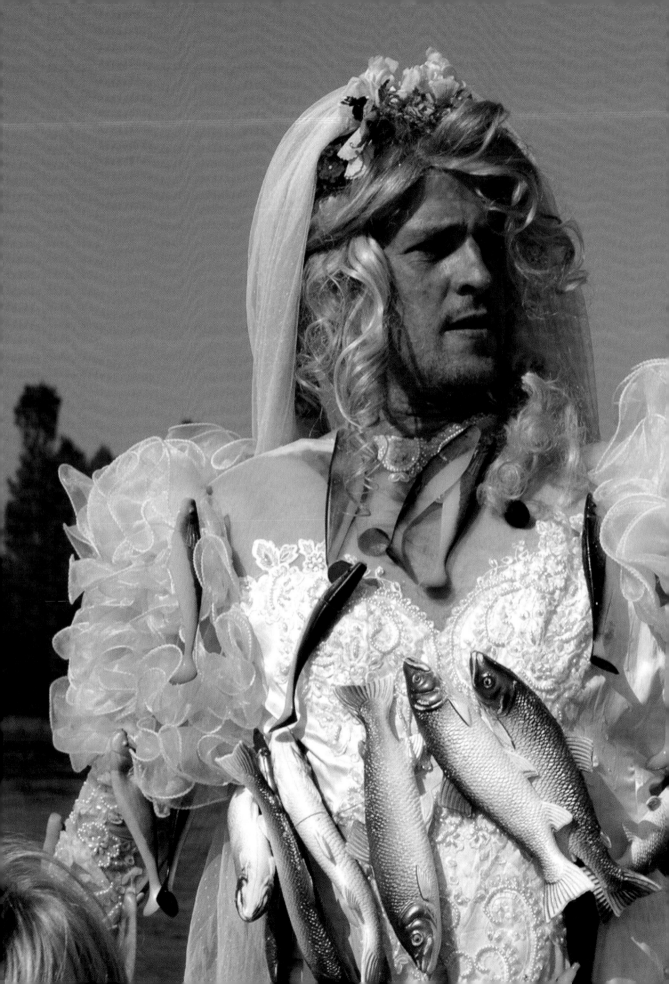

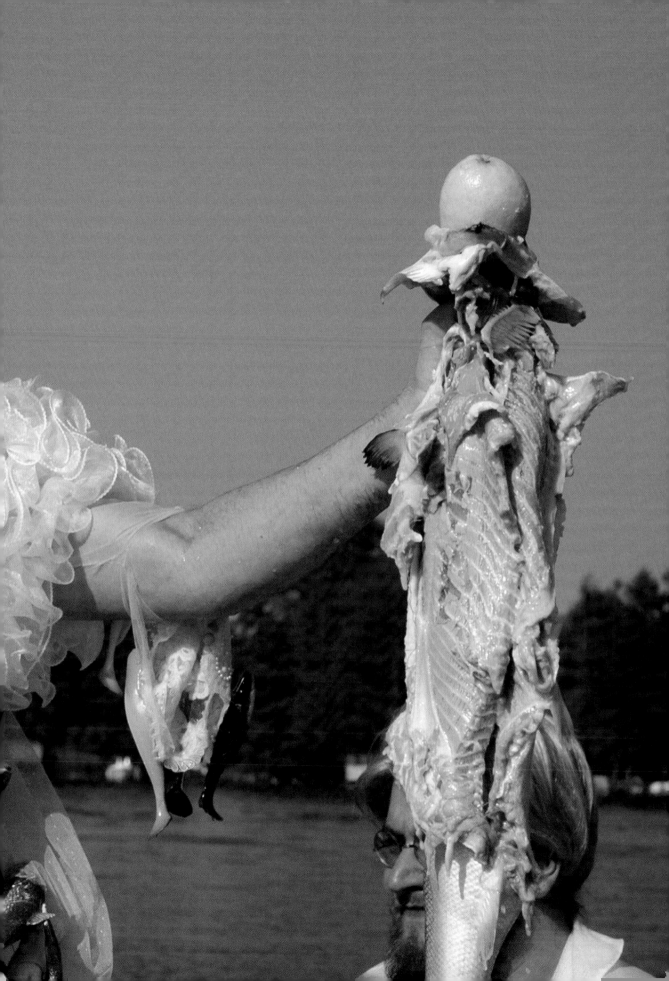

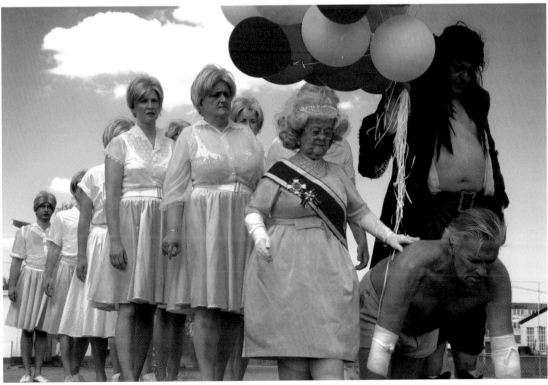

THEATER
INSTALLATION

FREMDVERSTÜMMELUNG (FREAX)

FILM, 2007

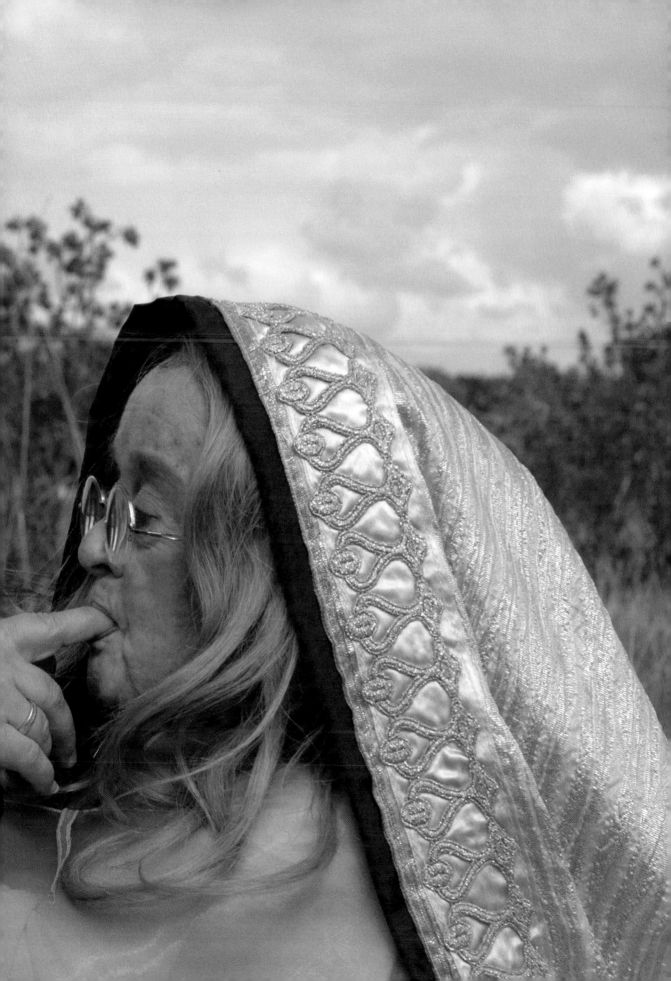

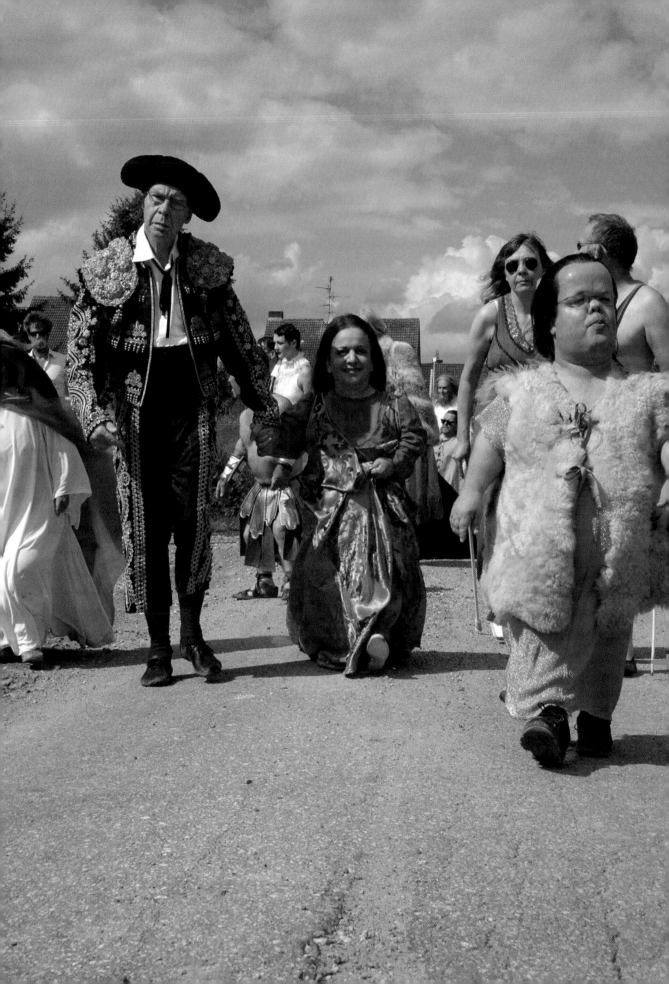

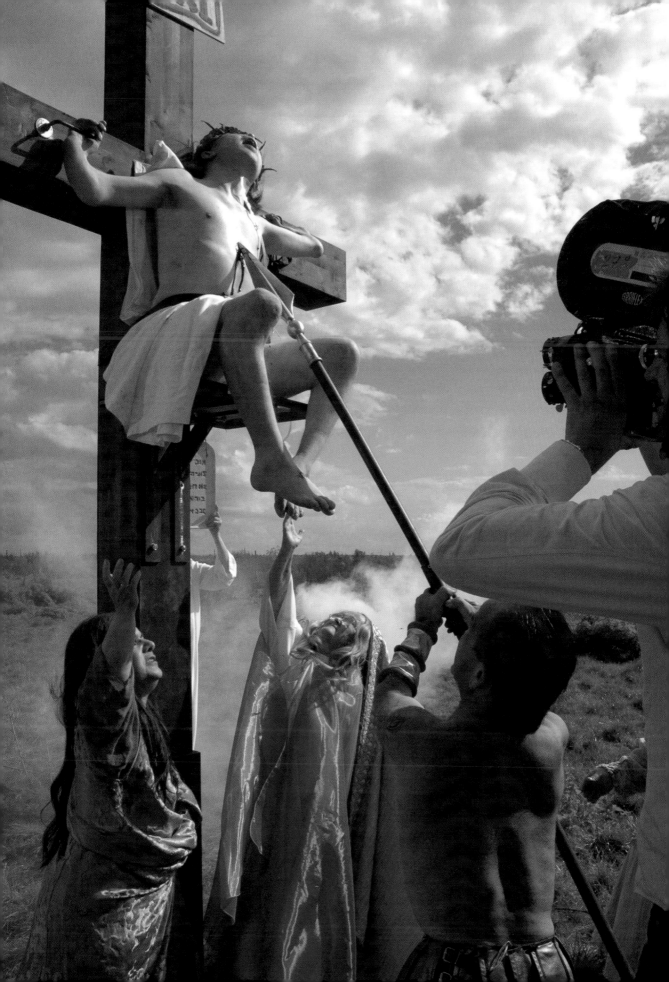

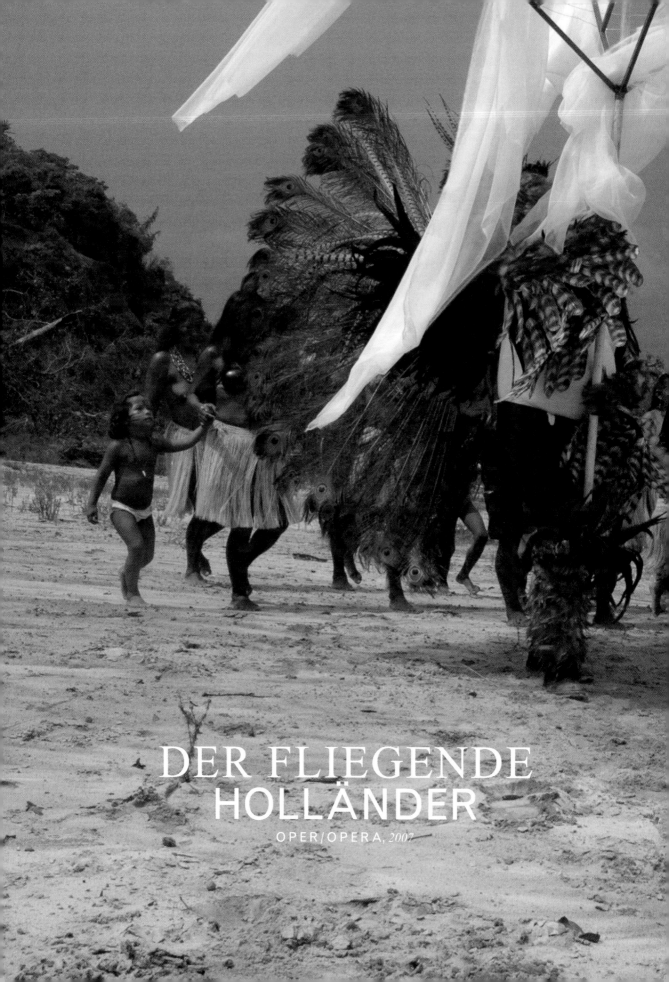

DER FLIEGENDE HOLLÄNDER

OPER / OPERA, *2007*

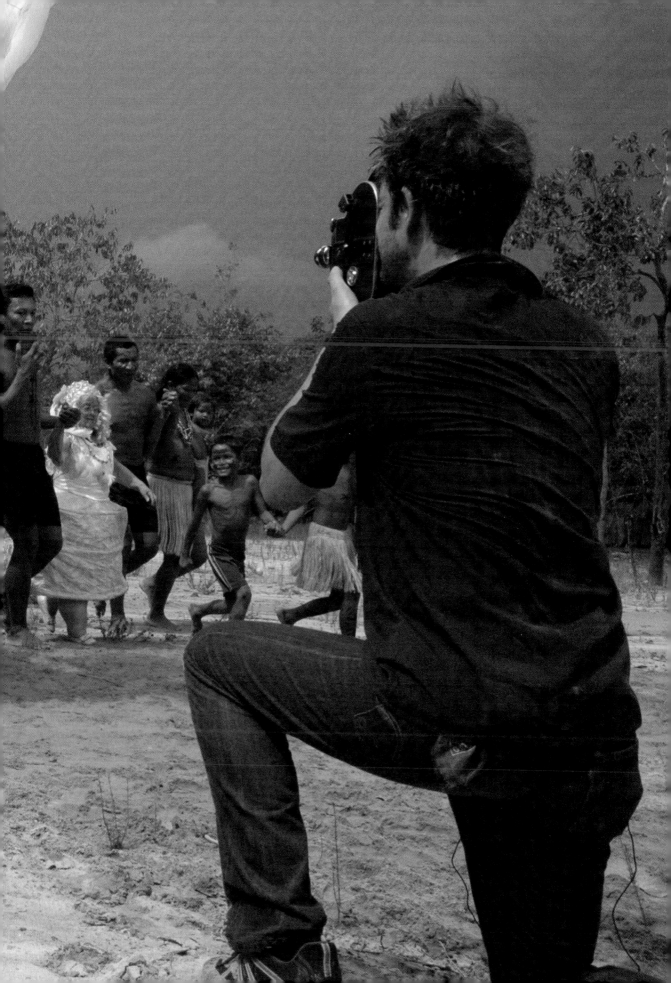

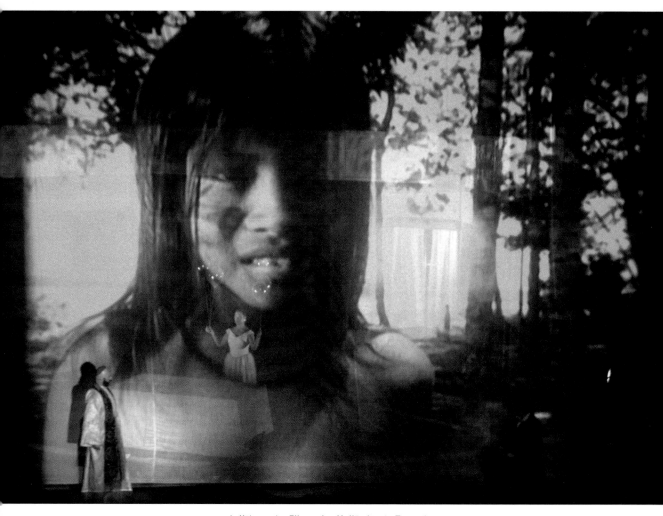

Aufführung des **Fliegenden Holländers** im Teatro Amazonas
in Manaus / Staging of **The Flying Dutchman** at the Teatro
Amazonas in Manaus

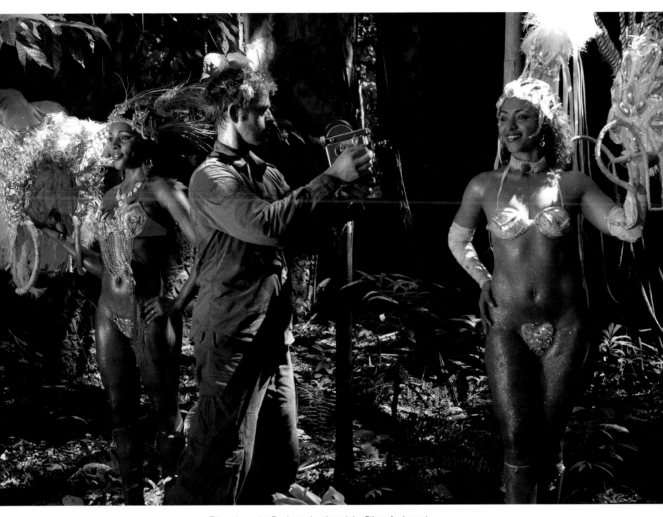

Tänzerinnen im Dschungel während der Filmaufnahmen /
Dancers in the jungle during film shoot

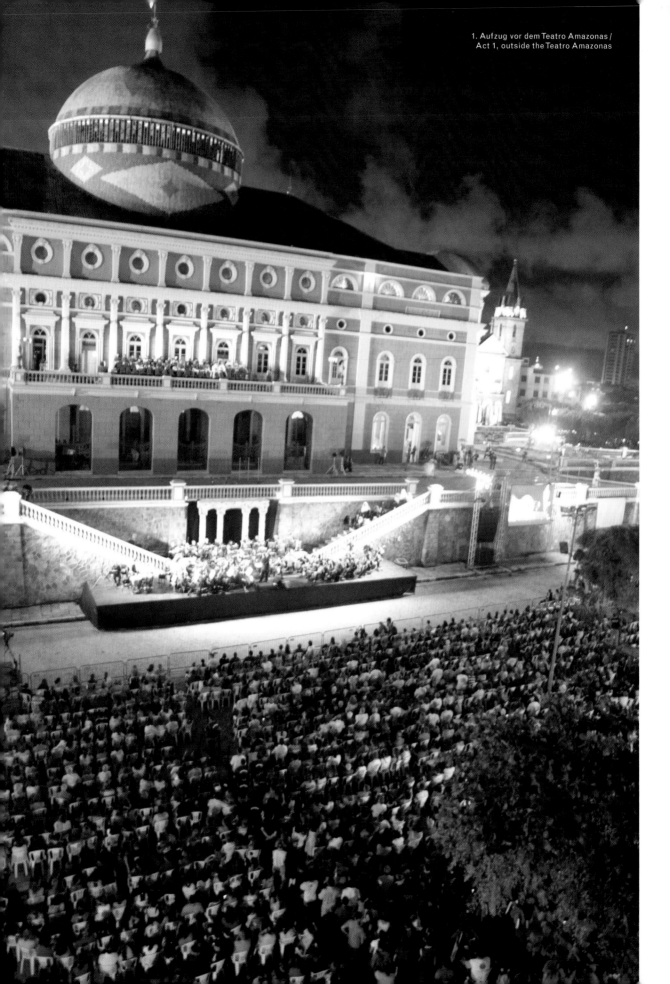

Trommler am Ende des 3. Akts /
Drummers at the end of Act 3

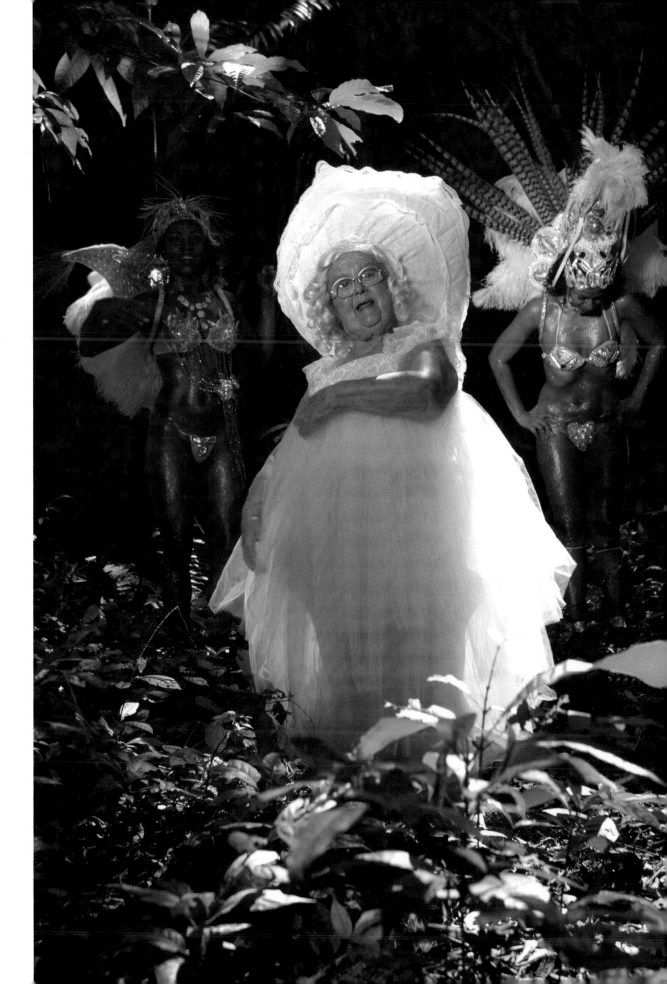

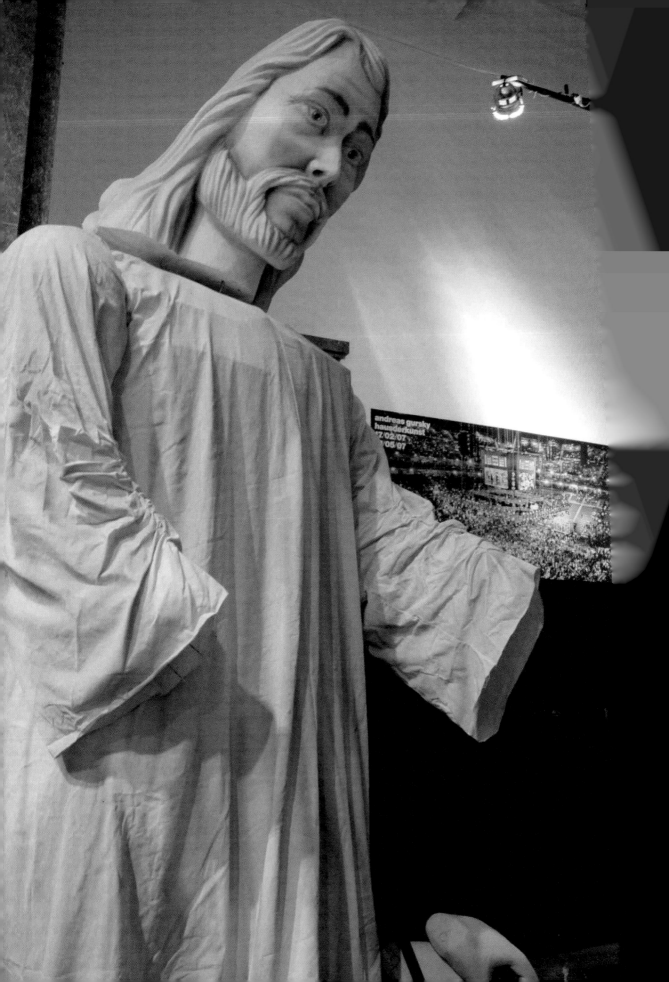

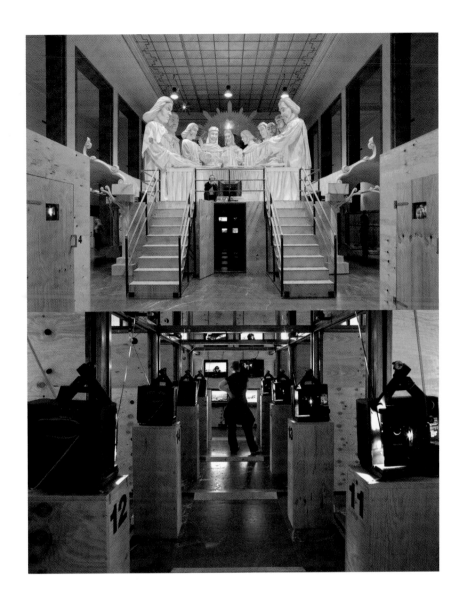

18 BILDER
PRO SEKUNDE
AUSSTELLUNG/EXHIBITION
HAUS DER KUNST, MÜNCHEN/MUNICH, *2007*

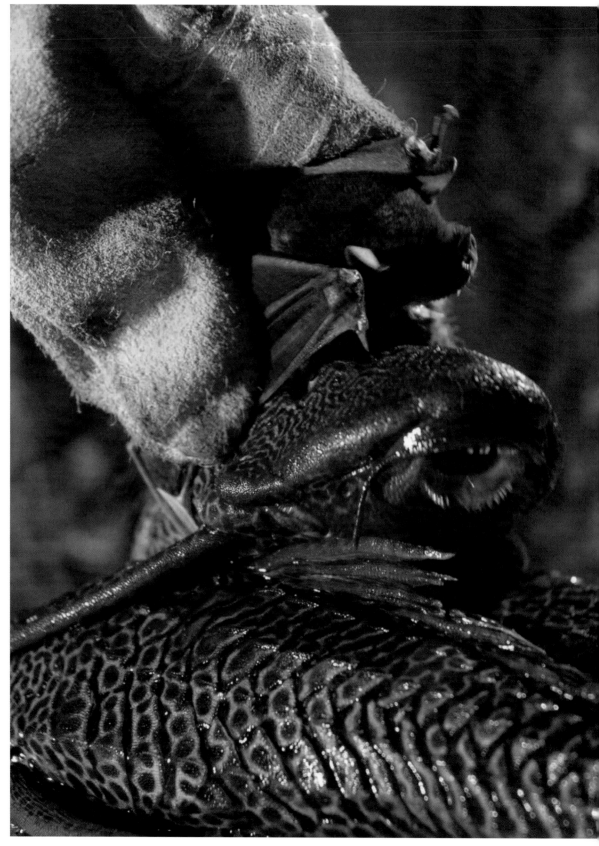

Filmstill aus Fledermaus-Fisch-Film / Film still from bat-fish film

Filmstills aus den 16-mm-Loops / Film stills from 16mm loops

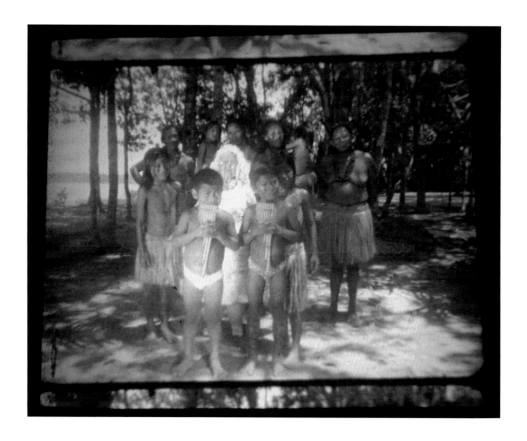

siehe/see FLIEGENDER HOLLÄNDER

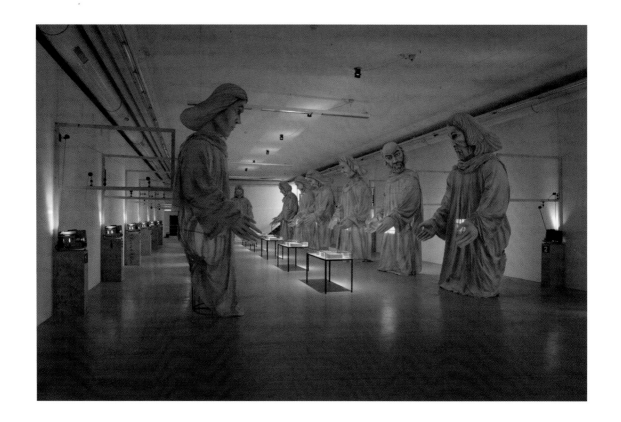

QUER-
VERSTÜMMELUNG

AUSSTELLUNG/EXHIBITION
MIGROS MUSEUM FÜR GEGENWARTSKUNST,
ZÜRICH/ZURICH, *2008*

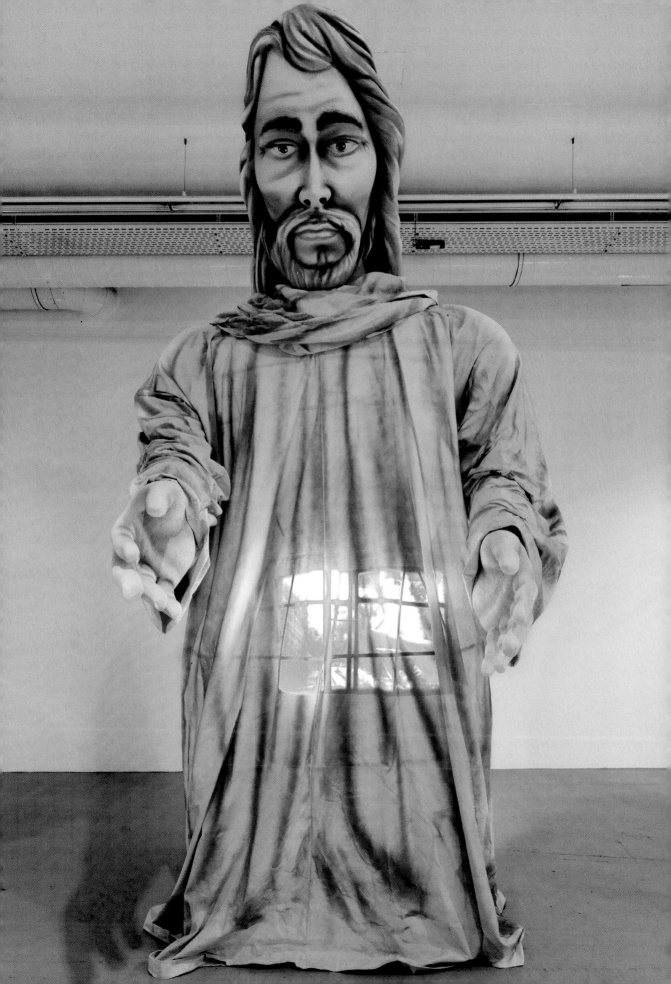

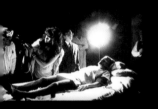

siehe / see 18 BILDER PRO SEKUNDE

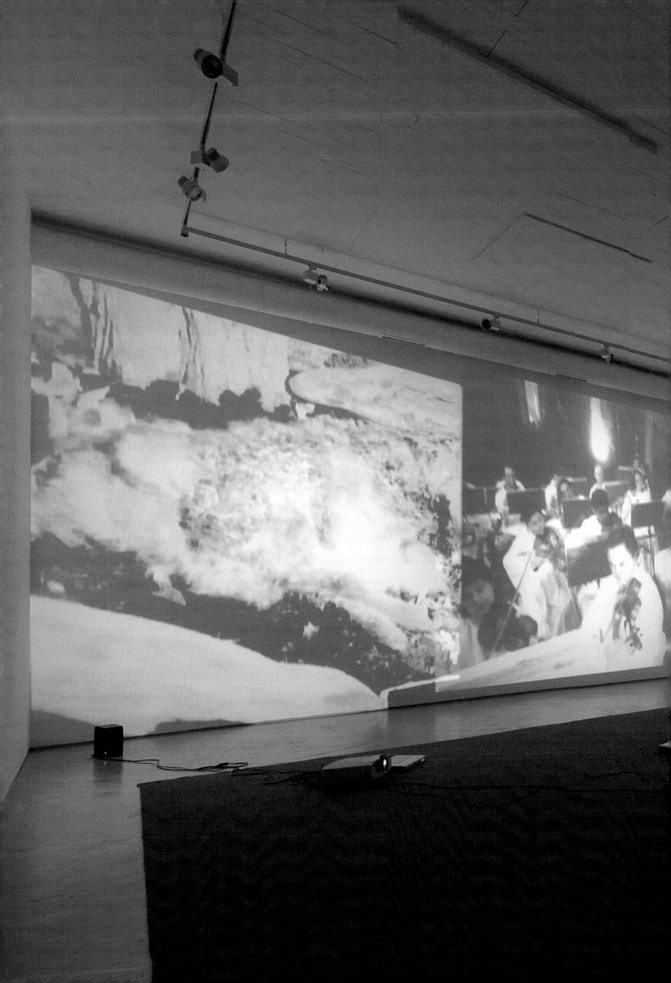

siehe/see PARSIFAL

Kaprow City, Volksbühne Berlin, 2006

siehe/see FREMDVERSTÜMMELUNG

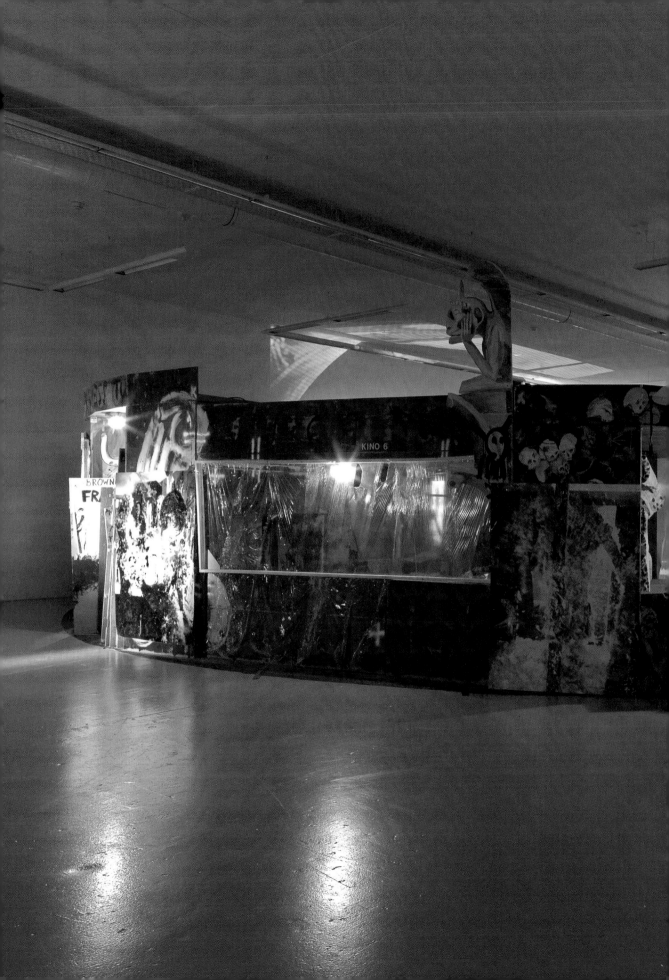

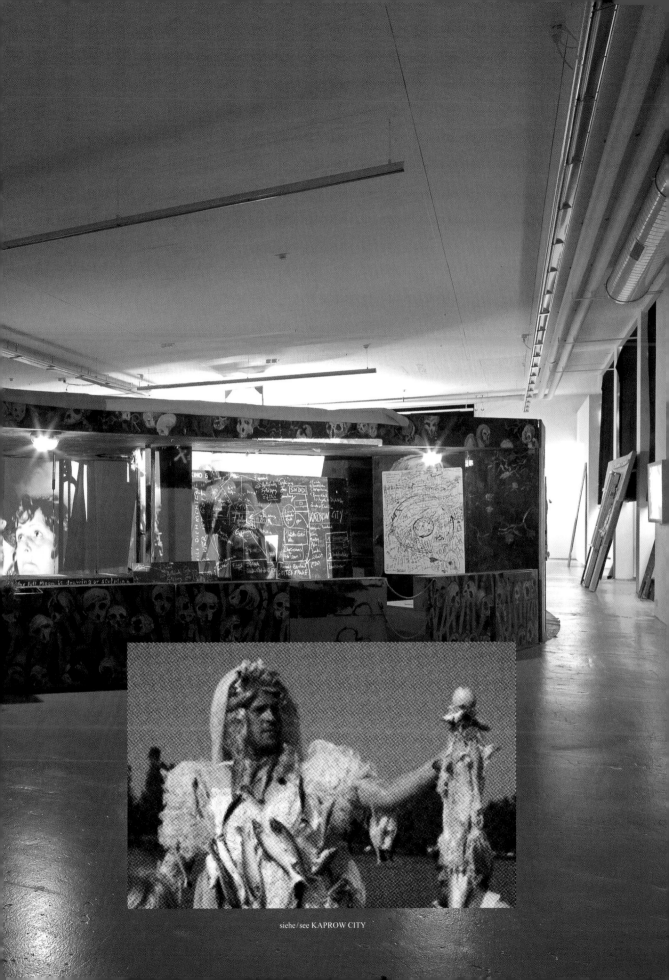

siehe/see KAPROW CITY

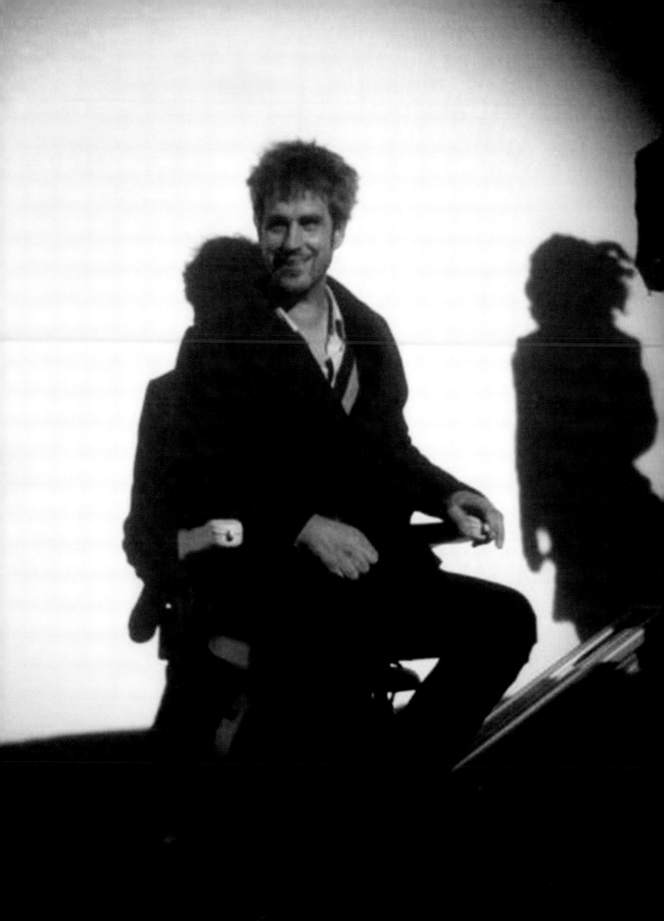

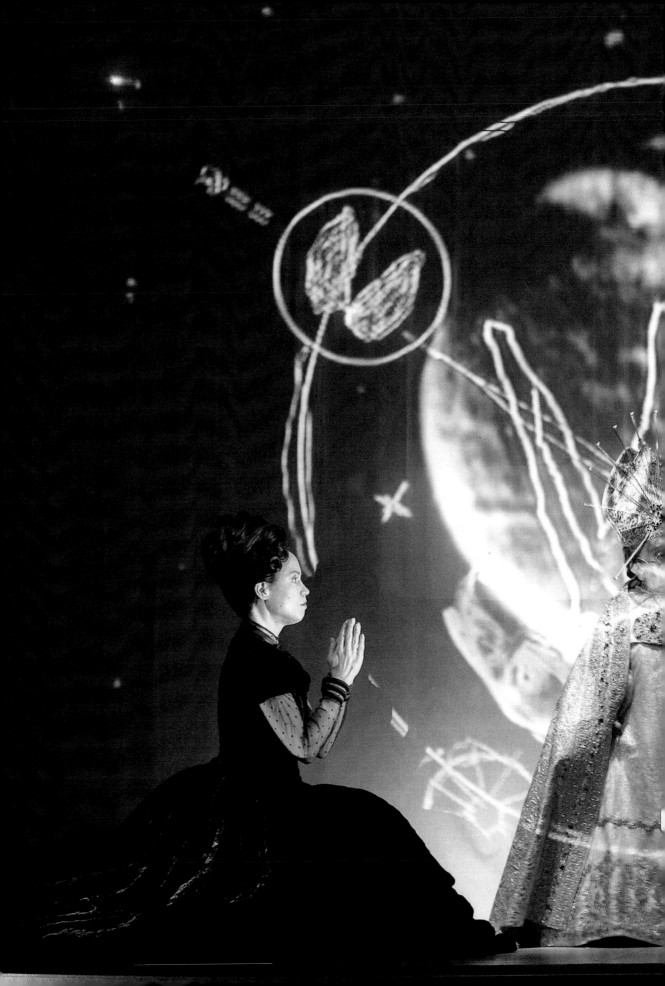

KIRCHE
DER ANGST

THEATER, 2008

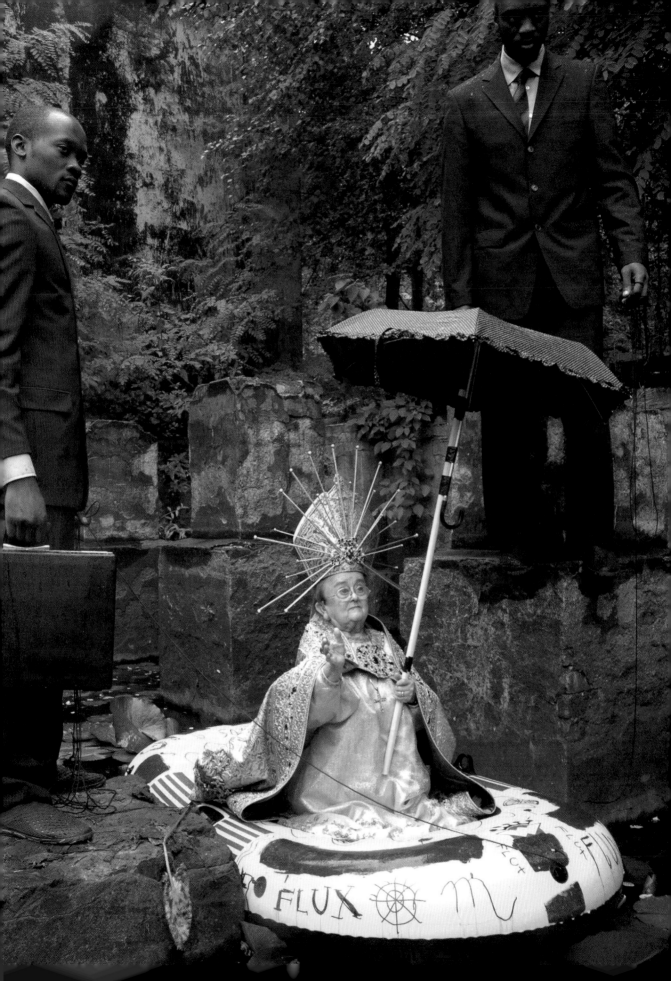

Während der Dreharbeiten /
During the shoot

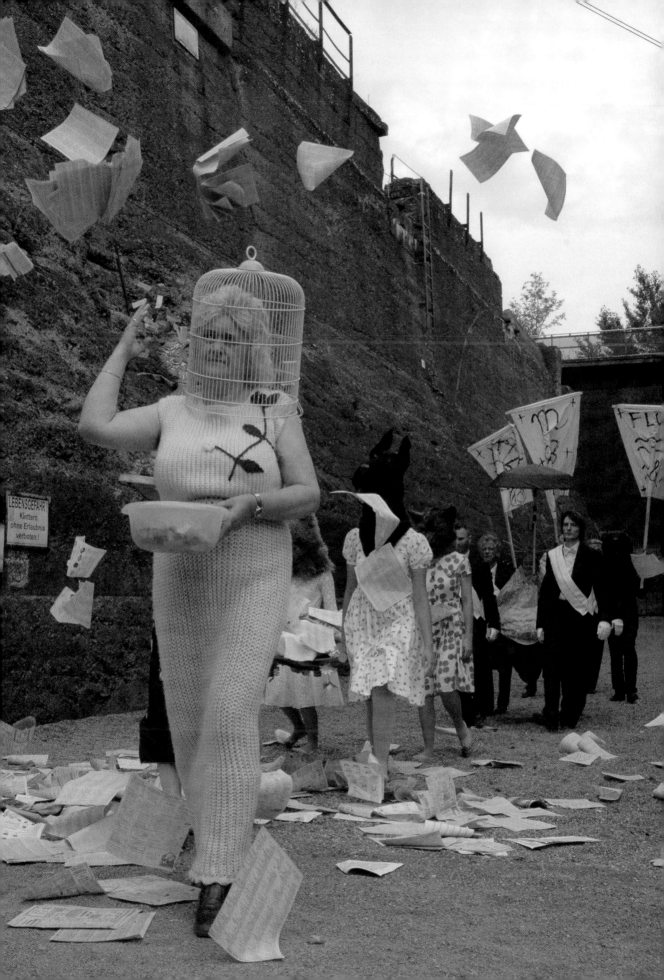

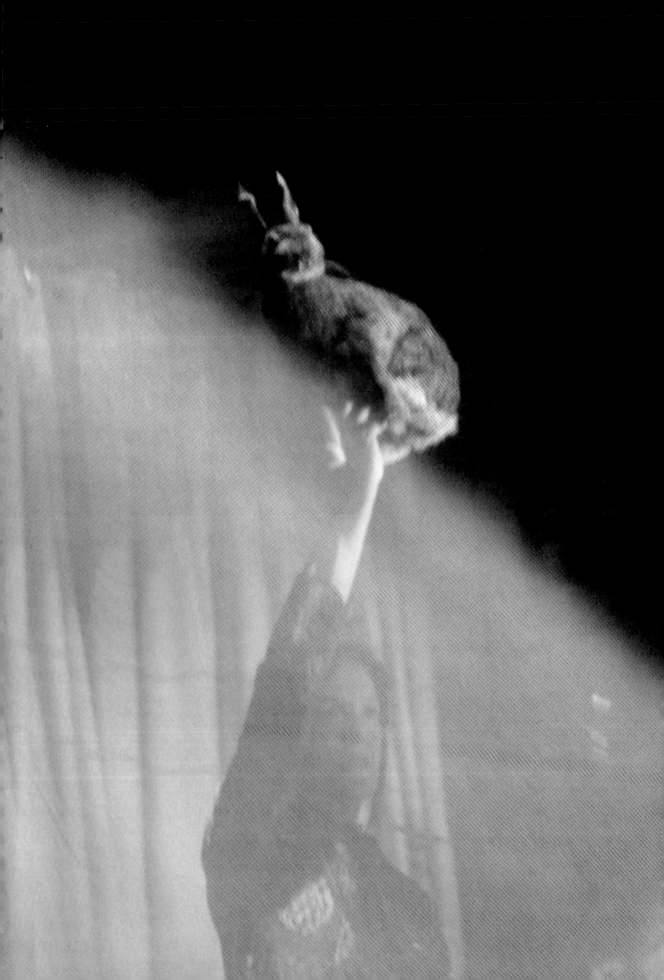

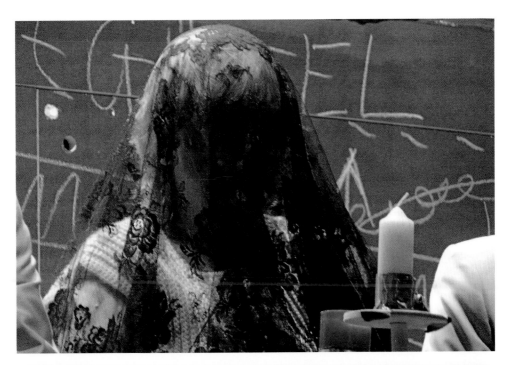

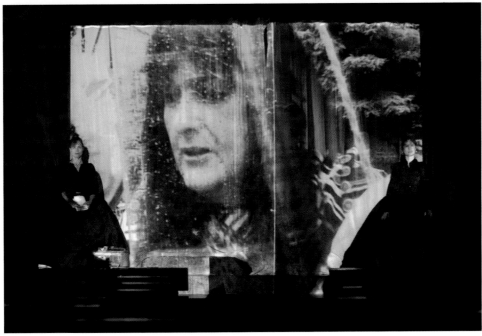

Bühnenaufführung **Kirche der Angst** in
Duisburg / Stage production of **A Church
of Fear** in Duisburg

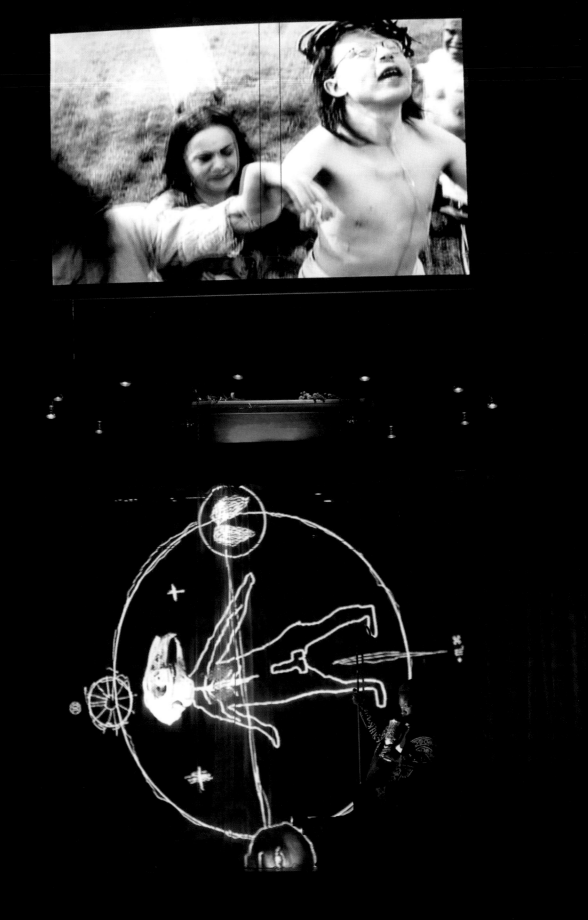

Super-8-Familienfilme mit Christoph
Schlingensief / Super-8 family films
with Christoph Schlingensief

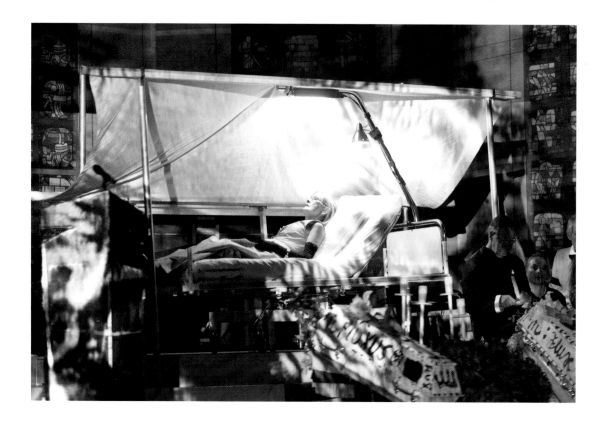

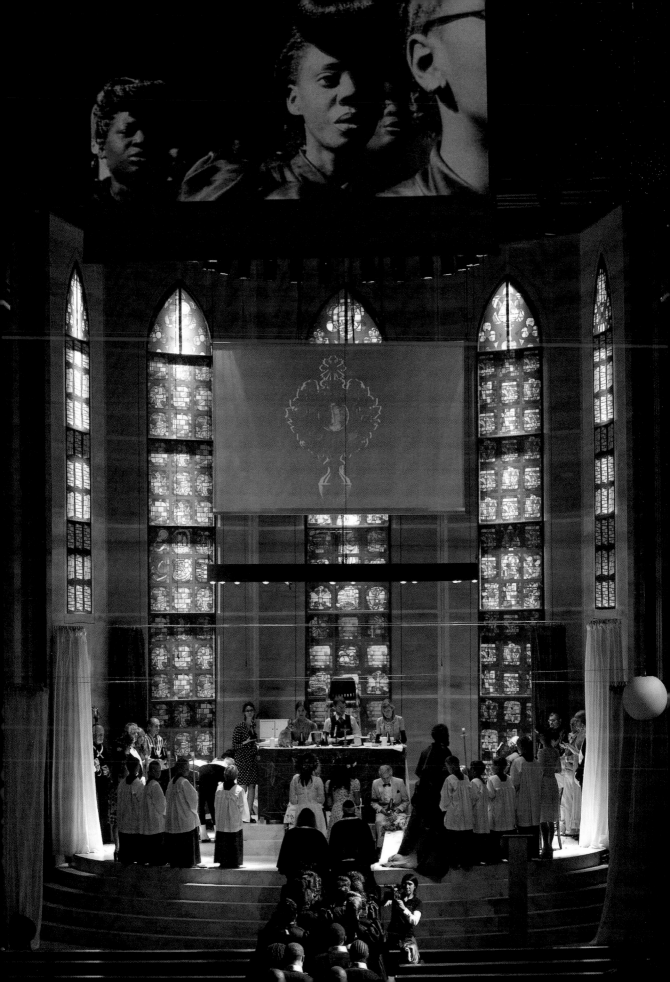

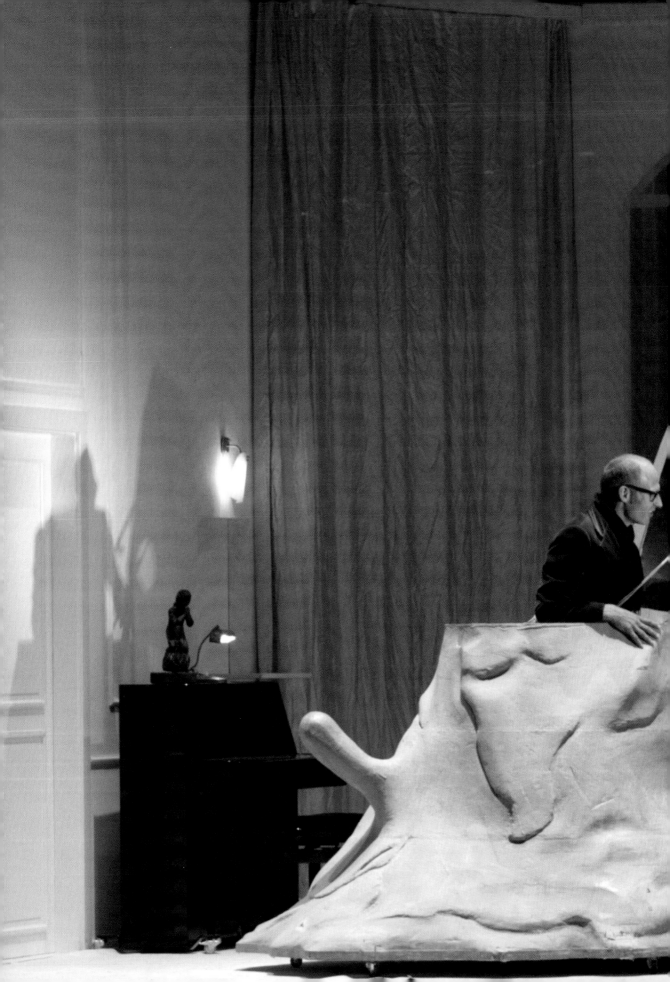

MEA
CULPA
THEATER, *2009*

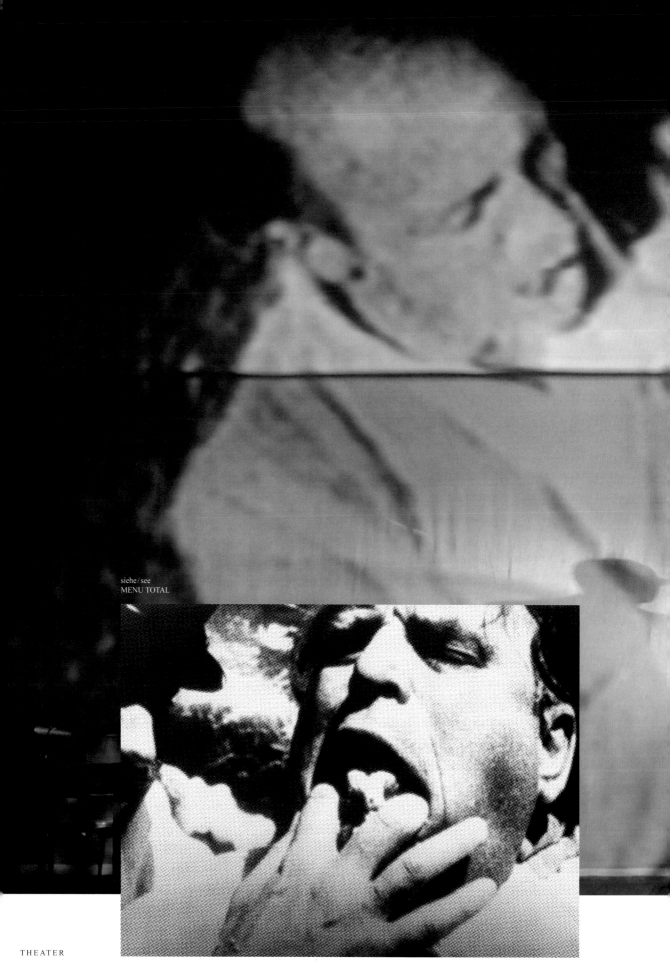

siehe / see
MENU TOTAL

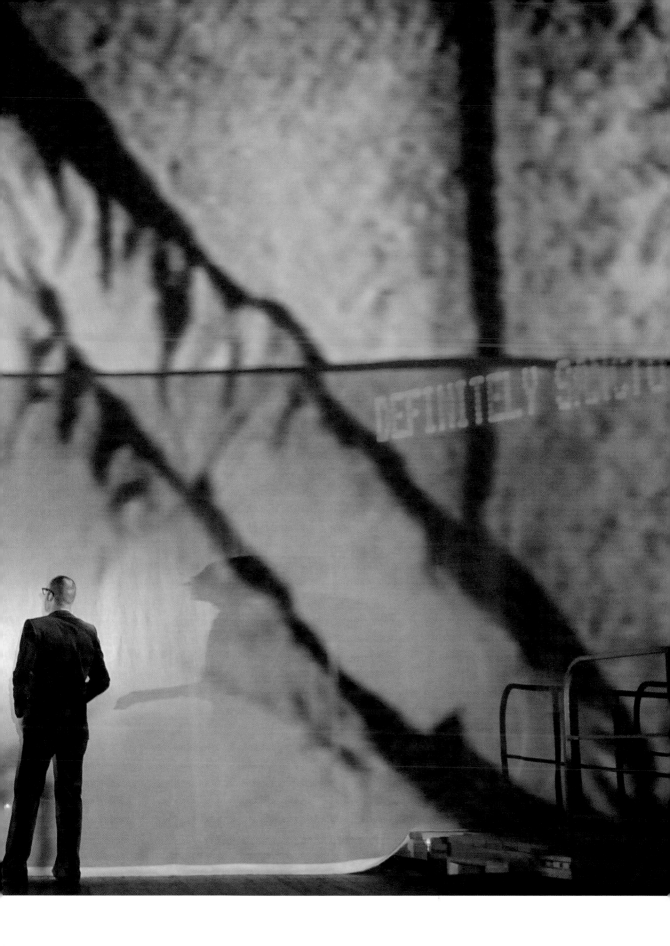

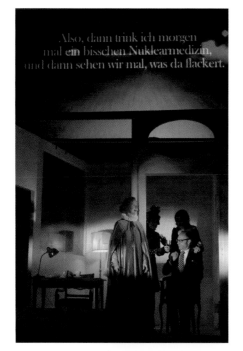

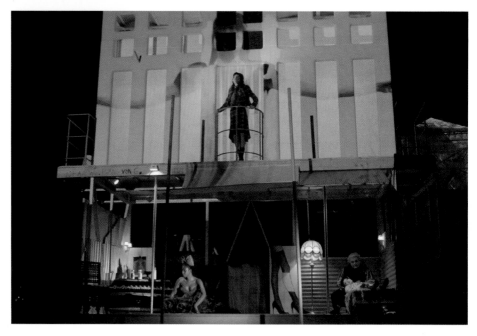

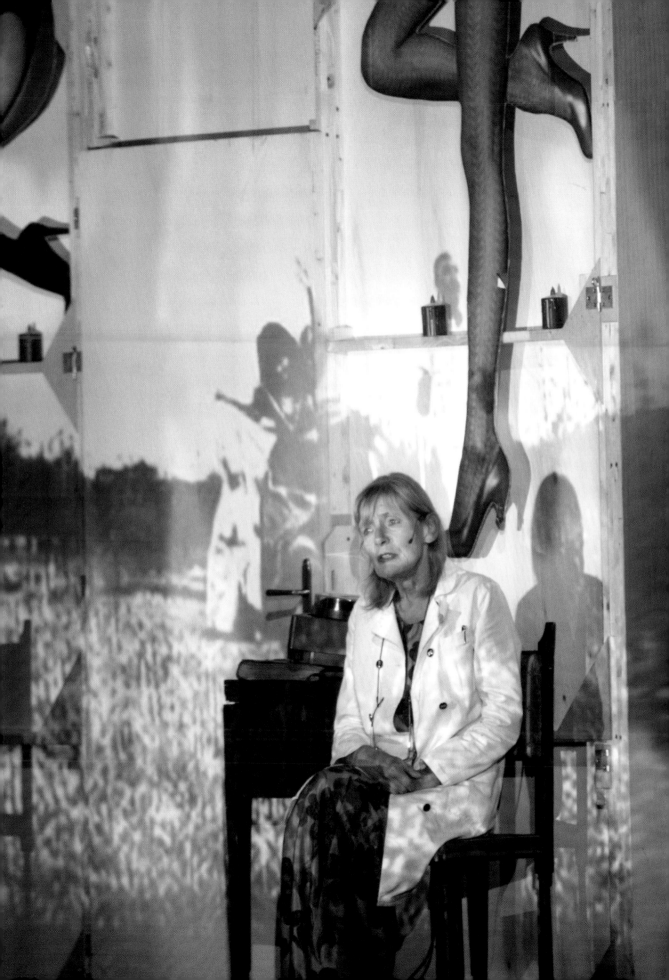

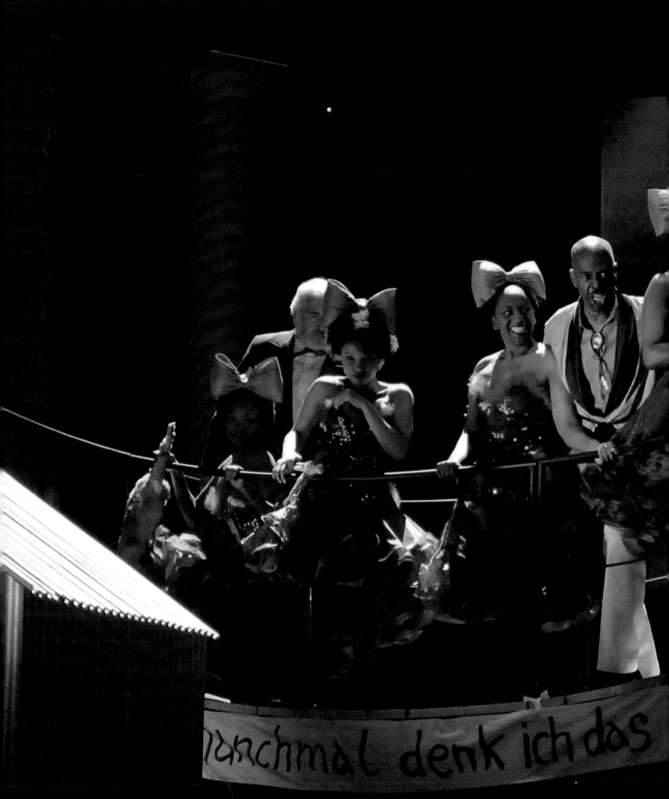

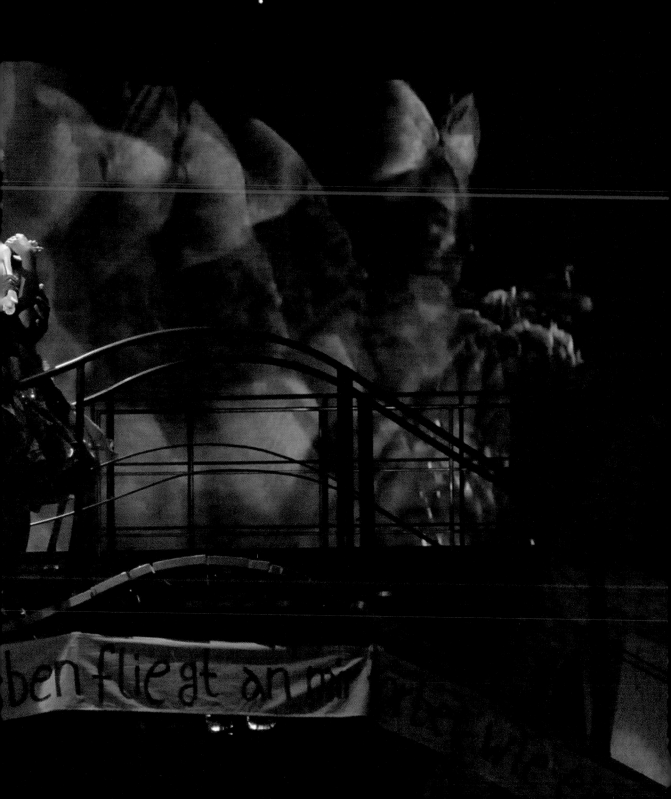

VIA
INTOLLERANZA
II

THEAETER, 2010

DIE AUSWE

"SCHWARZ

1) WAS PASSIE
WENN DER KODEX SE

2) Die eigene

7:

TUNG DER

T - PHASE

EIGENTLICH,

EN GEIST AUFGIПT?

frei wählen.

▶ Interview: Christoph Schlingensief über das Heilig-Getue um Wagner,
das Glück bei der Arbeit, seinen Umgang mit Krebs und Kritik

„Ein bisschen Angst bleibt immer"

VON CARO WIESAUER

Die ersten Aufführungen von „Mea Culpa" am Burgtheater sind vorbei, doch Christoph Schlingensief kommt mit seiner ReadyMadeOper wieder. Ein Gespräch über die Entwicklung seiner Arbeit und seiner Krebs-Erkrankung – was für den Künstler untrennbar verbunden ist.

KURIER: *„Mea Culpa" wurde sehr bejubelt. Wie waren die Tage am Burgtheater für Sie?*
Christoph Schlingensief: Ich freue mich sehr über diesen Erfolg. Nicht nur, weil er mir zeigt, dass dieser Abend die Gefühle des Publikums berührt, sondern vor allem auch, weil so viele Leute so überzeugend an dieser

Heart of Africa: Schlingensiefs Festspielhaus-Projekt bei „Mea Culpa"

Arbeit beteiligt sind, die man nicht unbedingt auf der Bühne des Burgtheaters erwartet.

Darunter ist die ehemalige Staatsopern-Chorsängerin Elfriede Rezabek, die mit 82 Jahren den „Liebestod" singt ...
Das ist so wahr, so rein, so wagnergenau, dass ich fast jedes Mal heulen musste. Und für Elfriede ist es der größte Traum, der hier in Erfüllung gegangen ist. Jeden Abend kommt sie und bedankt sich. Sie trauert um ihren Mann, und wie ich es verstehe, singt sie jeden Abend für ihn. Das ist die Kraft, die der Wagnermusik im Musikgeschäft so oft verloren geht.

Nach all ihren Arbeiten mit Richard Wagners Musik, wie stehen Sie heute zu ihm?
Richard Wagner war ganz sicher ein großer Chaot. Kein Heiliger. Ein Frauenheld, geldarmer Depp, in gewisser Weise drogenabhängig, unordentlich, fanatisch, revolutionär und beschissen antisemitisch. Was Bayreuth aus ihm gemacht hat, hat nichts mehr mit Wagner zu tun. Zum Glück haben nun Eva und Katharina übernommen, damit dieses Heilig-Getue endlich beendet wird.

Werden Sie sich weiter mit Wagner beschäftigen?
(lacht) Ich werde Wagner allein in den nächsten fünf Jahren fast sieben Mal inszenieren. Und ich werde ihn so zeigen, dass sein wahrer Kern wieder zum Vorschein kommt. Dann ist Bayreuth

ein Opernhaus wie jedes andere auch auf der Welt.

Ihr Ruhrtriennale-Projekt ist zum Berliner Theatertreffen eingeladen. Ist es möglich, diese Arbeit, die „Mea Culpa" vorangig, wieder so zu zeigen, wie sie war?
Ich werde sie nur dem Raum im Haus der Berliner Festspiele anpassen. Die „Kirche der Angst" ist eine Arbeit aus dem September 2008. Da war ich noch sehr zerbrechlich, sehr unsicher, und gleichzeitig so überrascht, wie viele wunderschöne Geschenke zu mir gekommen sind: Endlich wieder mit meinen liebsten Freunden zu arbeiten, mit einem wunderbaren Team.

„Mea Culpa" wirkt da schon hoffnungsfroher ...
Es hat sich viel getan. Ich nehme zwar noch nicht richtig zu, aber ich habe mehr Kräfte und Freude als je zuvor. Ich habe soviel gelacht, und man merkt diesem Abend auch an, dass es hier nicht nur um „meine Leidensgeschichte" geht, sondern dass diese Texte, Episoden für eine Gesellschaft stehen, die sich vor Kranken, Alten fürchtet, oder wo Kranke Angst haben sich zu äußern. Millionen von Menschen haben so einen Krebs und leiden still vor sich hin. Ich habe mich nach Texten von Kranken gesehnt, um mal zu hören, ob sie sich auch geschämt haben, ob sie auch Angst hatten, dass sie vielleicht verlassen werden oder dass sie sexuelle Probleme bekommen haben, usw ... Ich versuche, das fühlbar zu machen.

Bei der Premiere waren Theater-, Musik- und Kunstkritiker im Publikum ...
In der sechsten Vorstellung saß Paulus Manker neben Michael Heltau, der Operndirektor aus Brüssel neben dem aus Helsinki, Kuratoren aus New York neben

denen aus Tokio, usw ... Die Leute interessiert nicht mehr, ob da eine Nike Wagner auf ihrem Wagner rumhockt und schlechte Luft verbreitet. Endlich gehören all diese Dinge ein bisschen so zusammen, wie es auch Wagner mal wollte, aber unter den öffentlichen und privaten Bedingungen seiner Zeit nicht auf die Reihe brachte. Die Geschichten, die er auf die Bühne bringt, sind ja im Kern sehr kindlich. Auch mir gefallen ehrliche Sätze von Kindern. Aber: Was die Opernkunst seit Jahrhunderten den Leuten als geistiges Spitzenniveau verkauft, ist meist nicht mehr als aufgeblasene Dummheit.

In „Mea Culpa" ist zu erfahren, dass Sie sich exzessiv mit Verrissen beschäftigen, positives Medienecho aber ignorieren – ein Rückblick,

oder ist das immer noch so?
Das hat sich durch die Krankheit sehr gebessert. Ich bin gelassener geworden. Aber ich empfinde es als Glück, dass sowohl die „Kirche der Angst" als auch „Mea Culpa" sehr gelobt wurden, auch wenn sich das jederzeit wieder ändern kann. Ich lese auch Kritiken über die Arbeit von Kollegen gerne. Egal ob gut oder schlecht. Der Beruf des Kritikers hat absolut seine Berechtigung. Bei den lebendigen Kritikern kann man sogar manchmal etwas lernen, aus ihren Bemerkungen zu neuen Gedanken finden.

Spricht man über ihre Auf-

führungen, beginnen die meisten bald, zu analysieren, zu zerlegen, beweisen zu wollen. Ist nicht genau das die Falle, in die viele tappen?
Wenn sie interpretieren und analysieren, dann ist das nichts Schlimmes. Wenn sie es krampfhaft tun, weil es ihnen die Schule so beigebracht hat, dann werden sie merken, mit wie wenig Intuition sie dem Kunstwerk begegnen. Ich mag Menschen, die klug sind und trotzdem schrankenlos intuitiv geblieben sind.

In „Mea Culpa" heißt es, das von Ihnen geplante Festspielhaus in Afrika würde das Ende des Gastspiels bedeuten. Wie meinen Sie das?
Dass wir aufhören sollten, im Ausland unsere Gedichte vor Österreichern oder Deutschen vorzulesen, um uns dann ganz international zu fühlen. Wir müssen wie Humboldt einfach mal wieder raus, fremde Kulturen kennenlernen, damit wir unsere Heimat mit Sauerstoff versorgen. Vor drei Jahren hat man chinesisches Porzellan an der Grenze Südafrika/Botswana gefunden, aus der Zeit von 2500 Jahren v. Chr. – da muss man bei uns lange graben. Wir haben sehr viel in Afrika geklaut und unser unverschämter Kolonialwahn hat alles niedergewalzt. Wir müssen erstmal zur eigenen Ausbildung nach Afrika fahren.

Sie haben das ja auch schon drei Mal gemacht ...
Ja, mir hat das extrem geholfen. Raus aus dem eigenen Schlamm, rein in etwas wirklich Neues, Fremdes, Faszinierendes ... Alles was ich in Brasilien, am Amazonas, oder in Afrika gelernt habe, möchte ich nie mehr missen! Und dann komme ich zurück und zeige was ich gesammelt habe. Dinge aus Afrika nach Bayreuth zu bringen, das war das reinste Glück. Nix wie los! Schickt die jungen Leute raus in die Welt. Wir brauchen demnächst Menschen, die uns helfen, hier zu überleben. Die in Afrika kommen ohne uns ganz gut zurecht. Nicht jeder Internetanschluss führt zur Befriedigung.

Strengt ihre künstlerische Tätigkeit Sie an, oder beziehen Sie daraus Kraft?
Ich beziehe daraus sehr viel Kraft. Nur, wenn es zu Ende geht, ... dann werde ich meist ängstlich und traurig. Zum Glück läuft „Mea Culpa" demnächst wieder, und auch in der neuen Spielzeit von Matthias Hartmann, der das übernimmt. Super!

Wie geht es Ihnen?
Danke gut! Ein bisschen Angst läuft immer mit, aber wer hat das nicht. Ich habe es nur ein bisschen mehr. Ich liebe das Leben und das Arbeiten! Und ich liebe die Liebe meiner Freunde!

Christoph Schlingensief: „Millionen von Menschen haben so einen Krebs und leiden still vor sich hin"

Zur Person: Der Multi-Künstler

Geboren 1960 als Sohn eines Apothekers in Oberhausen. Seine Karriere begann er mit Filmen („Kettensägenmassaker") im 90er-Jahren wandte er sich dem Theater („Hurra Jesus – ein Hochkampf") in Graz. Es folgten politische Projekte („Chance 2000"), Kunst-Installationen und Talkshows. 2004 und

2005 zeigte er in Bayreuth zwei ungewöhnliche „Parsifal"-Inszenierungen. 2008 erkrankte Schlingensief an Lungenkrebs.

Projekte Nach Berlin („Kirche der Angst") kommt „Mea Culpa" von 26. bis 28. Juni wieder an die Burg. Sein Afrika-Festspielhaus-Projekt treibt er voran.

THEATER

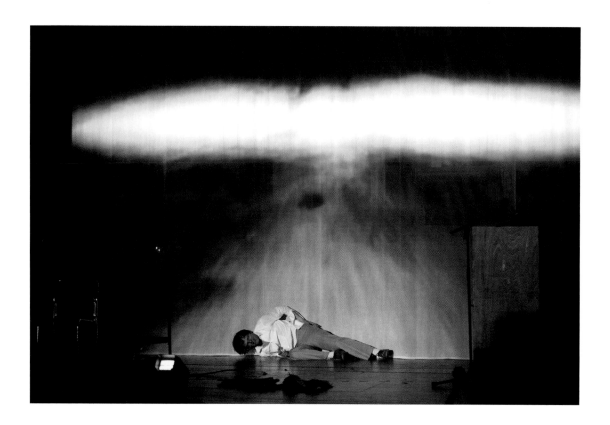

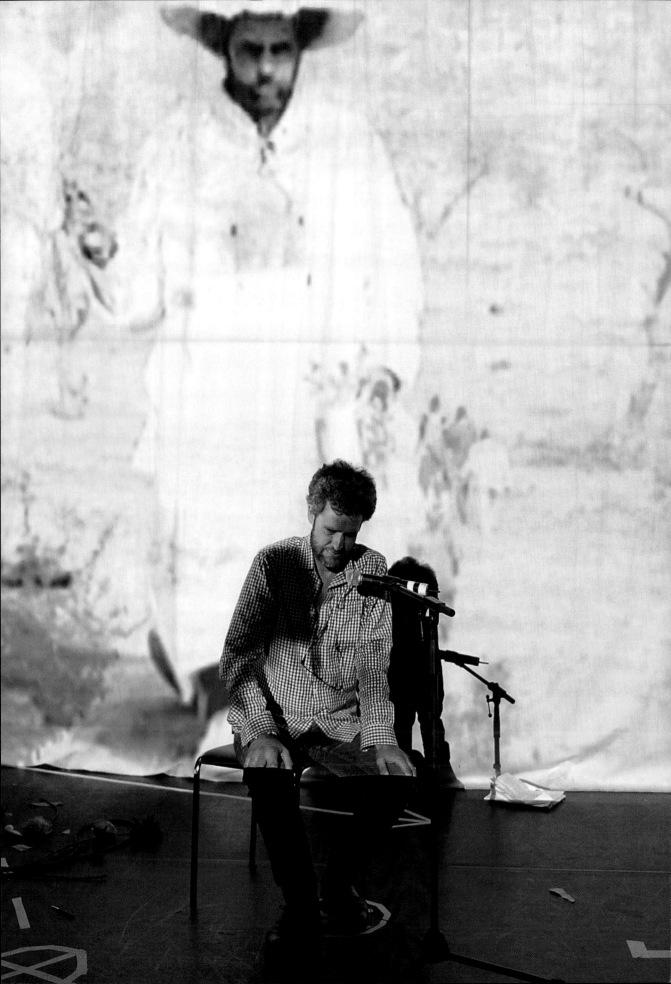

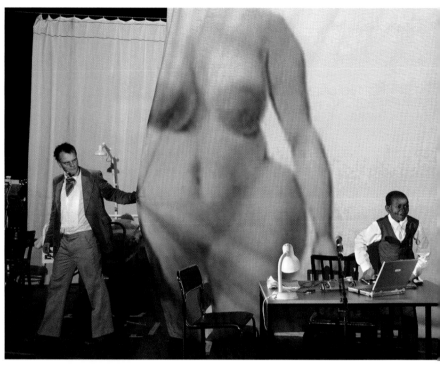

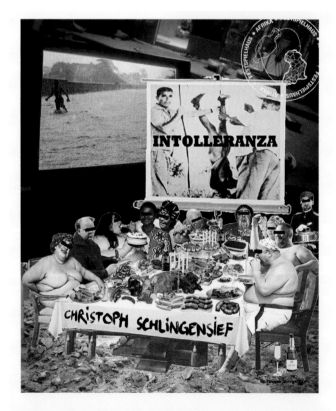

Via Intolleranza II

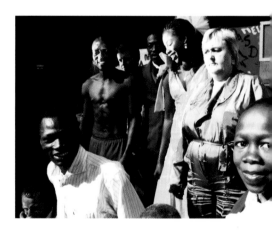

Collage von / by Thomas Goerge

Spendenaktion für das **Operndorf Afrika** /
Opera Village Africa fund-raising action

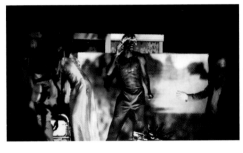

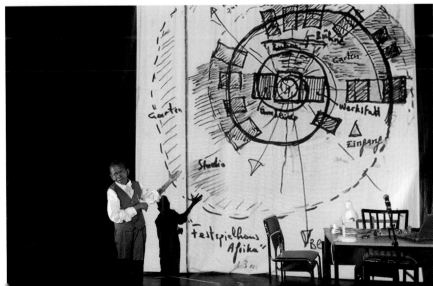

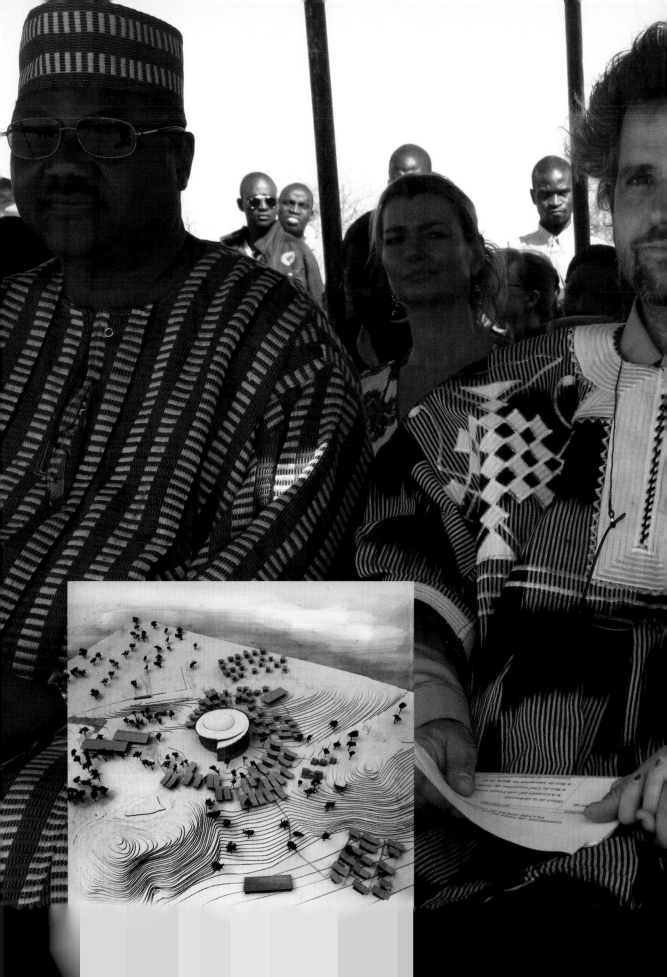

OPERNDORF AFRIKA

PROJEKT SEIT / PROJECT SINCE 2008

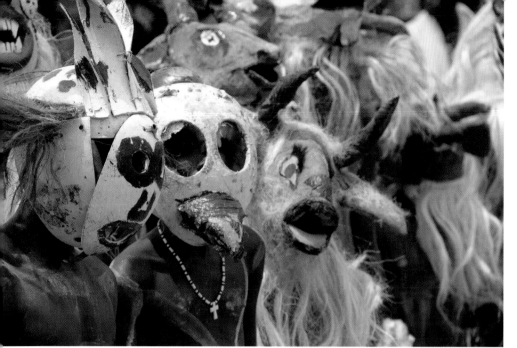

Einschulung der ersten
Klasse, Oktober 2011 /
Enrollment of the first
school class, October 2011

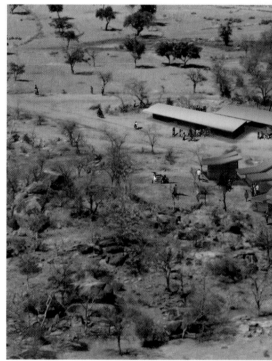

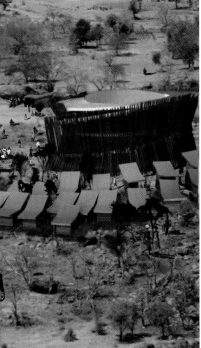

Minox-Fotos von / by
Christoph Schlingensief

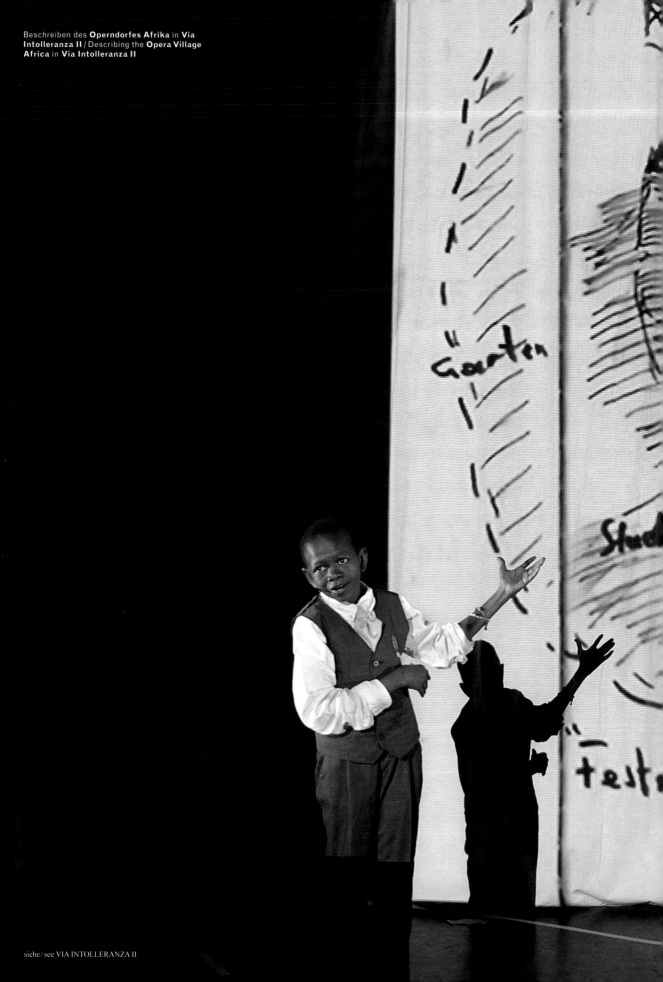

siehe/see VIA INTOLLERANZA II

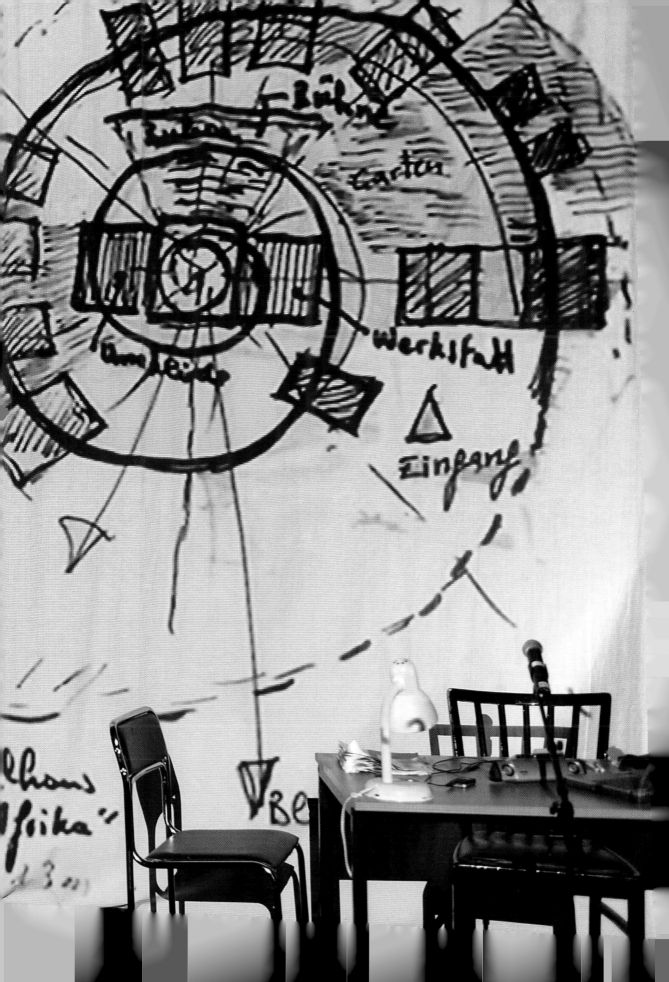

CHRISTOPH SCHLINGENSIEFS

OPERNDORF AFRIKA

OPER SOLL SCHULE MACHEN

BITTE UNTERSTÜTZEN SIE DAS OPERNDORF AFRIKA MIT EINER SPENDE
FESTSPIELHAUS AFRIKA GGMBH, DEUTSCHE BANK BERLIN, KTO NR: 11 28 578, BLZ: 100 701 24
IBAN: DE45 1007 0124 0112 8578 00, BIC (SWIFT-CODE): DEUTDEDB101

WWW.OPERNDORF-AFRIKA.DE

WERKBIOGRAFIE
WORK BIOGRAPHY

CHRISTOPH SCHLINGENSIEF

geb. 24. Oktober 1960 in Oberhausen, gest. 21. August 2010 in Berlin
b. October 24, 1960, in Oberhausen, d. August 21, 2010, in Berlin

1980 Abitur am Heinrich-Heine-Gymnasium Oberhausen; 1981 Studium der Germanistik, Philosophie und Kunstgeschichte an der Ludwig-Maximilian-Universität München (fünf Semester); 1982–1985 Assistent des Experimental-filmers Werner Nekes; 1983–1985 diverse Lehraufträge an der Hochschule für Gestaltung Offenbach und der Kunstakademie Düsseldorf; 2009 Berufung zum Professor an der Hochschule für Bildende Künste Braunschweig und Leiter der Klasse „Kunst in Aktion". / **1980 graduated from Heinrich-Heine Gymnasium Oberhausen; 1981 studied German language and literature, philosophy, and art history at Ludwig Maximilian University (five semesters); 1982–1985 assistant to experimental filmmaker Werner Nekes; 1983–1985 teaching activity at the University of Art and Design Offenbach and at the Düsseldorf Academy of Art; appointed professor at the Braunschweig University of Art and head of the "Art in Action" class.**

Verzeichnis eigener Werke und Arbeiten Dritter, an denen Christoph Schlingensief in wechselnden Funktionen beteiligt war (Regie, Produzent, Drehbuch-bzw. Stückautor, Bühnenbildner, Darsteller, Kamera, Ton, Schnitt, Musik, Texter, Co-Regie, Aufnahmeleitung, Regieassistent), teilweise unter Verwendung folgender Pseudonyme (in alphabetischer Reihenfolge): Roy Glas, Christopher Krieg, Thekla von Mülheim, Christoph Maria Schlingensief, Christoph Schlinkensief. / **List of Christoph Schlingensief's works and works of others participated in by Schlingensief in varying capacities (director, producer, screenplay writer, script writer, stage designer, actor, cameraman, sound editor, editor, composer, text editor, co-director, location manager, assistant director), sometimes under the following aliases (in alphabetical order): Roy Glas, Christopher Krieg, Thekla von Mülheim, Christoph Maria Schlingensief, Christoph Schlinkensief.**

I.
FILME

Erste Kurzfilme / First short films:
Mein 1. Film (Der Fahnenschwenkerfilm,
Eine kleine Kriminalgeschichte, Kurzer
Dreh mit Christoph Schlingensief, Aller-
lei Sachen) / My 1st Film (Flag-Waver
Film, A Short Detective Story, A Short
Film with Christoph Schlingensief, All
Sorts of Things)
Deutschland / Germany, 1968, Normal 8,
11′30″, Farbe / color
Regie, Drehbuch, Darsteller, Kamera,
Schnitt / Director, screenplay, actor,
camera, editor

Die Schulklasse / The School Class
Deutschland / Germany, 1969, Super 8,
11′, Farbe / color
Regie, Drehbuch, Darsteller, Schnitt /
Director, screenplay, actor, editor

Erdkundefilm / Geography Film
(verschollen / lost)
Deutschland / Germany, 1970, Super 8,
7′, Farbe / color, stumm / silent
Regie, Drehbuch, Kamera, Schnitt /
Director, screenplay, camera, editor

Wer tötet, kommt ins Kittchen /
Murderers Go to Prison (verschollen / lost)
Deutschland / Germany, 1972, Super 8,
ca. / approx. 9′, Farbe / color
Regie, Darsteller, Kamera, Schnitt /
Director, actor, camera, editor

Rex, der unbekannte Mörder von
London / Rex, the Unknown London
Murderer (verschollen / lost)
Deutschland / Germany, 1973, Super 8,
ca. / approx. 15′, Farbe / color
Regie, Darsteller, Kamera, Schnitt /
Director, actor, camera, editor

Das Totenhaus der Lady Florence /
Lady Florence's House of the Dead
Deutschland / Germany, 1974,
Super 8, 65′, Farbe / color
Regie, Darsteller, Schnitt / Director,
actor, editor

Columbo (unvollendet / unfinished)
Deutschland / Germany, 1975,
Super 8, 15′, Farbe / color
Regie, Drehbuch, Darsteller / Director,
screenplay, actor

Das Geheimnis des Grafen von Kaunitz /
The Secret of the Count of Kaunitz
Deutschland / Germany, 1976/77,
Super 8, 40′, Farbe / color;

Uraufführung / premiere 10.09.1977,
Aula / auditorium Heinrich-Heine-
Gymnasium, Oberhausen
Regie, Darsteller, Schnitt / Director,
actor, editor

Mensch, Mami, wir drehn 'nen Film /
Hey Mummy, We're Making a Movie
Deutschland / Germany, 1977,
Super 8, 23′34″, Farbe / color
Regie, Drehbuch / Director, screenplay

Punkt oder Der seltsame Gedanke des
Ortes B. / Point or The Strange Thought
of the Place B.
Deutschland / Germany, 1978,
Super 8, 55′, Farbe / color
Regie, Drehbuch, Schnitt / Director,
screenplay, editor

Für Elise / For Elise
Deutschland / Germany, 1982, 16 mm,
1′53″, Farbe / color
Regie, Drehbuch, Darsteller, Schnitt /
Director, screenplay, actor, editor

Wie würden Sie entscheiden? /
What Would You Decide?
Deutschland / Germany, 1982, 16 mm,
3′36″, Farbe / color
Regie, Produzent, Drehbuch, Schnitt /
Director, producer, screenplay, editor

Abfall – ein kostbarer Rohstoff /
Waste—A Precious Resource
(verschollen / lost)
Deutschland / Germany, 1982, 16 mm,
17′, Farbe / color, Lichtton / optical sound
Regie, Drehbuch, Schnitt, Musik /
Director, screenplay, editor, music

Trilogie zur Filmkritik / Trilogy on Film
Critique:
– **Phantasus muss anders werden:**
Phantasus go home / Phantasus
Must Change: Phantasus Go
Home
Deutschland / Germany, 1983,
16 mm, 9′47″, Farbe / color
Regie, Produzent, Darsteller, Schnitt /
Director, producer, actor, editor
– **What happened to Magdalena Jung?**
Deutschland / Germany, 1983, 16 mm,
12′50″, Farbe / color
Regie, Produzent, Drehbuch /
Director, producer, screenplay
– **Tunguska – Die Kisten sind da /**
Tunguska—The Crates Are Here
Deutschland / Germany, 1984,
16 mm, 71′, Farbe / color; Urauffüh-
rung / premiere: 25.10.1984, Hofer
Filmtage / Hof International Film
Festival

Regie, Produzent, Drehbuch, Darstel-
ler, Musik, Kameraassistenz / Director,
producer, screenplay, actor, music,
assistant camera

Bemerkungen I / Observations I
Titel im Filmvorspann / Title in title se-
quence: Tunguska / Bemerkungen I / O3.3
Deutschland / Germany, 1984, 16 mm,
6′51″, Farbe / color
Regie, Produzent, Drehbuch, Schnitt /
Director, producer, screenplay, editor

Div. Beiträge für das Schulfernsehen
des WDR, u. a. / Various contributions
for the WDR educational channel,
among others:
– **Haushalten im Haushalt /**
Budgeting in the Home
WDR, 1984
Regie, Drehbuch, Schnitt / Director,
screenplay, editor
– **Verbraucher und Haushalte /**
Consumers and Households
WDR, 1989
Regie / Director
– **Hagemann muss wirtschaften /**
Hagemann Must Keep a Budget
div. Episoden, u. a. / Episodes include:
Unerwünschte Konkurrenz / Unwant-
ed Competition, Der Staat und mein
Geld / The State and My Money
WDR, 1990
Regie / Director

Div. Filme zusammen mit Studenten der
Hochschule für Gestaltung (HfG) Offen-
bach, u. a. / Various films in cooperation
with students of the University of Art
and Design Offenbach, among others:
– **Bye, Bye** (verschollen / lost)
Deutschland / Germany, 1985,
16 mm, 3′, s/w / b/w
Regie, Darsteller, / Director, Actor
– **My Wife in 5**
Deutschland / Germany, 1985,
16 mm, 14′, s/w, teilweise kolo-
riert / b/w, partly color
Regie, Darsteller / Director, actor

Menu Total – Meat Your Parents
(Piece to Piece)
Deutschland / Germany, 1985/86,
Super 16 mm, blow up 35 mm, 81′,
s/w / b/w; Uraufführung / premiere:
20.02.1986, Berlinale – Forum
Regie, Produzent, Drehbuch, Kamera /
Director, producer, screenplay, camera

Egomania – Insel ohne Hoffnung /
Egomania—Island without Hope
Deutschland / Germany, 1986, 16 mm,
84′, Farbe / color; Uraufführung /

premiere: 24.10.1986, Hofer Filmtage/Hof International Film Festival
Regie, Produzent, Drehbuch, Schnitt, Musik/Director, producer, screenplay, editing, music

Die Schlacht der Idioten/Battle of the Idiots

Deutschland/Germany, 1986, 16 mm, 21′, s/w/b/w, stumm/silent; Uraufführung/premiere: 30.11.1986, Filminstitut Düsseldorf
Regie, Produzent, Drehbuch, Kamera, Schnitt/Director, producer, screenplay, camera, editor

Mutters Maske – Wer schreit hat Recht/Mother's Mask—Who Screams Is Right

Deutschland/Germany, 1987/88, 16 mm, 85′, Farbe/color; Uraufführung/premiere: 28.10.1988, Hofer Filmtage/ Hof International Film Festival
Regie, Produzent, Drehbuch, Kamera, Schnitt/Director, producer, screenplay, camera, editor

Schafe in Wales/Sheep in Wales

Deutschland/Germany, 1988, 16 mm, 64′17″, Farbe/color
in der Reihe/in the series „Das kleine Fernsehspiel" (ZDF)
Regie (Nennung selbst zurückgezogen)/Director (credit withdrawn by himself)

Deutschlandtrilogie/Germany Trilogy:
– **100 Jahre Adolf Hitler – Die letzte Stunde im Führerbunker/ 100 Years of Adolf Hitler—The Last Hours in the Führer's Bunker**
Deutschland/Germany, 1988/89, 16 mm, 60′, s/w/b/w; Uraufführung/premiere: 18.02.1989, Berlinale – Forum
Regie, Produzent, Drehbuch (nach seinem Theaterstück), Licht, Schnitt/Director, producer, screenplay (adaption of his own play), lighting design, editor
– **Das deutsche Kettensägenmassaker/ The German Chainsaw Massacre**
Deutschland/Germany, 1990, 35 mm, 60′, Farbe/color; Uraufführung/premiere: 26.10.1990, Hofer Filmtage/Hof International Film Festival; Kinostart/release: 29.11.1990
Regie, Produzent, Drehbuch, Kamera, Schnittassistenz/Director, producer, screenplay, camera, assistant editor
– **Terror 2000 – Intensivstation Deutschland/Terror 2000—Intensive Care Unit Germany**

Deutschland/Germany, 1992, 35 mm, 80′, Farbe/color; Uraufführung/premiere: 30.10.1992, Hofer Filmtage/Hof International Film Festival; Kinostart/release: 28.01.1993
Regie, Produzent, Drehbuch, Darsteller/Director, producer, screenplay, actor

Beiträge für das TV-Magazin ZAK (WDR)/Contributions for the TV show ZAK (WDR):

8 Beiträge à 4 Min. für/8 contributions, 4 min. each, for WDR, 1991–1994
Regie, Darsteller/Director, actor

Tod eines Weltstars. Portrait Udo Kier/ Death of a World Star: Portrait of Udo Kier

Deutschland/Germany, 1992, BETA/ VHS, 16 mm/MAZ/Video, 42′, Farbe und s/w/color and b/w
im Auftrag des/on behalf of WDR
Regie, Drehbuch, Darsteller/Director, screenplay, actor

United Trash

Deutschland/Simbabwe/Germany/ Zimbabwe, 1995, 35 mm, 79′, Farbe/ color; Uraufführung/premiere: 28.10.1995, Hofer Filmtage/Hof International Film Festival; Kinostart/release: 22.02.1996
Regie, Produzent, Drehbuch, Kamera/ Director, producer, screenplay, camera

Die 120 Tage von Bottrop – Der letzte Neue Deutsche Film/The 120 Days of Bottrop—The Last New German Film

Deutschland/Germany, 1997, 16 mm, 62′, Farbe und s/w/color and b/w; Uraufführung/premiere: 25.10.1997, Hofer Filmtage/Hof International Film Festival; Kinostart/release: 6.11.1997
Regie, Drehbuch, Kamera, Darsteller/ Director, screenplay, camera, actor

Freakstars – Der Film/ Freakstars—The Movie

Deutschland/Germany, 2003, 75′, Farbe/color; Uraufführung/premiere: 24.10.2003, Hofer Filmtage/ Hof International Film Festival; Kinostart/release: 20.11.2003
Regie, Konzept, Darsteller/Director, concept, actor

The African Twintowers

Deutschland/Germany, 2009, Digital HD, 70′, Farbe/color; Uraufführung/ premiere: **18 Bilder** – Videoinstallation/**18 Images**—video installation: 08.02.2008,

Berlinale – Forum Expanded; Uraufführung der Filmfassung/premiere of the film version: 04.05.2009, Prater der Volksbühne am Rosa-Luxemburg-Platz, Berlin
Regie, Konzept, Darsteller/Director, concept, actor

Fremdverstümmelung/External Mutilation

Deutschland/Germany 2007, 16 mm, Farbe und s/w/color and b/w; anlässlich der Oper **Freax** von Moritz Eggert/on the occasion of the opera **Freax** by Moritz Eggert; Uraufführung/Premiere: 16.09.2007, Internationales Beethovenfest Bonn
Regie, Kamera, Schnitt/Director, camera, editing

Say Goodbye to the Story (ATT 1/11)

Deutschland/Germany, 2005–2012, Digi-Beta, 23′, Farbe/color; Uraufführung/premiere: 14.02.2012, Berlinale – Shorts
Regie, Drehbuch, Kamera, Schnitt/ Director, screenplay, camera, editor

II.
THEATER, AKTIONEN, OPERN, PROJEKTE/ THEATER, ACTIONS, OPERAS, PROJECTS

100 Jahre CDU – Spiel ohne Grenzen/ 100 Years of CDU—Game without Frontiers

Uraufführung/Premiere: 23.04.1993, Volksbühne am Rosa-Luxemburg-Platz, Berlin
Regie, Darsteller/Director, actor

Kühnen '94. Bring mir den Kopf von Adolf Hitler!/Kühnen '94: Bring Me the Head of Adolf Hitler!

Uraufführung/Premiere: 31.12.1993, Volksbühne am Rosa-Luxemburg-Platz, Berlin
Regie, Darsteller/Director, actor

Volles Karacho-Rohr – Erste große sozialistische Butterfahrt der MS Clara Zetkin / Full Speed Ahead—First Major Socialist Duty-Free Shopping Cruise on the MS Clara Zetkin

Theateraktion / Theater action: 23.06.1995, Volksbühne am Rosa-Luxemburg-Platz, Berlin, im Rahmen des 1. Pratergarten-Spektakels / in the framework of the 1st Pratergarten spectacle „Fehler des Todes" (23.–25.06.1995)
Regie, Darsteller / Director, actor

Hurra, Jesus! Ein Hochkampf / Hurrah Jesus! A Fight Up

Uraufführung / Premiere: 30.9.1995, steirischer herbst in Koproduktion mit den Vereinigten Bühnen Graz / steirischer herbst in co-production with Vereinigte Bühnen Graz
Regie, Darsteller / Director, actor

Rocky Dutschke '68

Uraufführung / Premiere: 17.05.1996, Volksbühne am Rosa Luxemburg-Platz, Berlin
Regie, Darsteller / Director, Actor

Zweites Surrealistisches Manifest von André Breton / André Breton's Second Surrealist Manifesto

Theateraktion / Theater action: 20.06.1996, Volksbühne am Rosa-Luxemburg-Platz, Berlin, im Rahmen des 2. Prater-Spektakels / in the framework of the 2nd Prater spectacle „Fehler des Wahnsinns" (20.–23.06.1996)
Regie, Darsteller / Director, actor

Begnadete Nazis – 1. Großdeutsches Germania-Stechen / Gifted Nazis—1st Pan-German Germania Sticking

Uraufführung / Premiere: 06.09.1996, Tatort Remise, Wien / Vienna
Regie, Darsteller / Director, actor

Schlacht um Europa I–XLII. Ufokrise '97 / Battle over Europe I–XLII: UFO Crisis '97

Uraufführung / Premiere: 21.03.1997, Volksbühne am Rosa-Luxemburg-Platz, Berlin
Regie, Darsteller / Director, actor

Mensch vs. Maschine / Man vs. Machine

Theateraktion / Theater action: 05.06.1997, Volksbühne am Rosa-Luxemburg-Platz, Berlin, im Rahmen des 3. Prater-Spektakels / in the frame-work of the 3rd Prater spectacle

„Maschinenmenschen / Wunschmaschine" (05.–07.06.1997)
Regie, Darsteller / Director, actor

Die letzten Wochen der Rosa Luxemburg + Rosa Luxemburg / The Last Weeks of Rosa Luxemburg + Rosa Luxemburg

Uraufführung / Premiere: 27.06.1997, Berliner Ensemble
Regie / Director

Mein Filz, mein Fett, mein Hase – 48 Stunden Überleben für Deutschland / My Felt, My Fat, My Hare—48 Hours Survival for Germany

Theateraktion / Theater action: 30. und / and 31.08.1997, Hybrid WorkSpace, documenta X, Kassel
Regie, Konzept, Darsteller / Director, concept, actor

Passion Impossible. 7 Tage Notruf für Deutschland – Eine Bahnhofsmission / Passion Impossible: 7 Days Emergency Call for Germany—A Railroad Mission

Theateraktion / Theater action: 16.–22.10.1997, Deutsches Schauspielhaus Hamburg, Bahnhofsmission und öffentlicher Raum / railroad mission and public space
Regie, Darsteller / Director, Actor

CHANCE 2000 – Partei der letzten Chance / CHANCE 2000—Last Chance Party:

Langzeitprojekt anlässlich der Bundestagswahl 1998 / Long-term project on the occasion of the 1998 federal election
– **Wahlkampfzirkus '98 / Election Campaign Circus '98**
 Theateraktion / Theater action, Prater der Volksbühne am Rosa-Luxemburg-Platz, Berlin, 13.03.–12.04.1998
– **Hotel Prora – Übernachten bei Chance 2000 / Hotel Prora— Staying the Night with Chance 2000**
 Theateraktion / Theater action, Prater der Volksbühne am Rosa-Luxemburg-Platz, Berlin, 15.–23.05.1998
– **Baden im Wolfgangsee / Bath in Lake Wolfgang**
 Aktion / Action, St. Gilgen, 02.08.1998
– **Tour des Verbrechens / Tour de Crime**
 Wahlkampftour / Election campaign tour, 10.–25.09.1998
– **Wahldebakel '98 / Election Debacle '98**
 Theateraktion / Theater action, Volksbühne am Rosa-Luxemburg-Platz, Berlin, 27.09.1998
– **7 Tage Entsorgung für Graz – Künstler gegen Menschenrechte / 7 Days Waste Removal for Graz—**

Artists against Human Rights
 Aktion / Action, steirischer herbst, Graz, 04.–14.10.1998
– **Abschied von Deutschland – Exil in der Schweiz. Ein Bankett für Christoph Schlingensief und seinen Chancestaat / Farewell to Germany—Exile in Switzerland. A Banquet for Christoph Schlingensief and His Chance State**
 Aktion / Action, Erstklassbuffet Badischer Bahnhof, Basel, 30.–31.10.1998, 01.11.1998
 Konzept, Darsteller / Concept, actor

Berliner Republik – Der Ring in Afrika / Berlin Republic—The Ring in Africa

Uraufführung / Premiere: 17.03.1999, Volksbühne am Rosa-Luxemburg-Platz, Berlin
Regie, Darsteller / Director, Aactor

Deutschlandsuche '99 / Search for Germany '99

Langzeitprojekt / Long-term project
– **Wagner lebt! Sex im Ring / Wagner's Alive! Sex in the Ring**
 Theatertournee / Theater tour, 17.09.–03.10.1999
– **Deutschland versenken / Sinking Germany**
 Aktion / Action, New York, 09.11.1999
– **Zweiter Internationaler Kameradschaftsabend – Werkzeugkasten der Geschichte / Second International Company Evening— History's Toolboxes**
 Volksbühne am Rosa-Luxemburg-Platz, Berlin, 22.11.1999
 Regie, Konzept, Darsteller / Director, concept, actor

Freiheit für Alles – Dritter Internationaler Kameradschaftsabend / Freedom for All— Third International Company Evening

Theateraktion / Theater action, Schauspielhaus Graz, 06.05.2000
Regie, Konzept, Darsteller / Director, concept, actor

Bitte liebt Österreich – Erste österreichische Koalitionswoche / Please Love Austria—First Austrian Coalition Week

Containeraktion im öffentlichen Raum / Container action in public space, Wiener Festwochen, 09.–16.06.2000
Regie, Darsteller / Director, actor

Schlacht um die Oper: Erster Imaginärer Opernführer / Battle for the Opera: First Imaginary Opera Guide

Uraufführung / Premiere: 16.02.2001, Volksbühne am Rosa-Luxemburg-Platz,

Berlin, im Rahmen von / in the frame-
work of **Lovepangs – Join the Love-
sick Society**
Regie, Konzept, Darsteller / Director,
concept, actor

Hamlet
Premiere: 10.05.2001, Schauspielhaus
Zürich / div. Straßenaktionen im Pro-
benzeitraum / various street actions in
the rehearsal period
Regie / Director

Rosebud
Uraufführung / Premiere: 21.12.2001,
Volksbühne am Rosa-Luxemburg-
Platz, Berlin
Regie / Director

**Quiz 3000 – Du bist die Katastrophe /
Quiz 3000—You are the Catastrophe**
Uraufführung / Premiere: 15. und / and
16.03.2002, Volksbühne am Rosa-
Luxemburg-Platz, Berlin
Regie, Darsteller / Director, actor

Aktion 18 / Action 18
Theateraktion, Theater Duisburg
und Straßenaktion in Düsseldorf /
Theater action, Duisburg Theater, and
street action in Düsseldorf, 21. und / and
22.06.2002, Festival Theater der Welt
Regie, Darsteller / Director, actor

**Aktion 18: Tötet Politik! / Action 18:
Kill Politics!**
Aktions-Lesereise / Reading-tour
action, 06.09.–07.10.2002
Konzept, Darsteller / Concept, actor

Atta-Trilogie / Atta Trilogy
 – **Atta Atta – Die Kunst ist ausge-
brochen / Atta Atta—Art Has Bro-
ken Out**
Uraufführung / Premiere:
23.01.2003, Volksbühne am Rosa-
Luxemburg-Platz, Berlin
Regie, Darsteller / Director, actor
 – **Bambiland**
Uraufführung / Premiere: 12.12.2003,
Burgtheater Wien / Vienna
Regie, Darsteller / Director, actor
 – **Attabambi-Pornoland – Die Reise
durchs Schwein / Attabambi Porno-
land—The Journey through the Pig**
Uraufführung / Premiere: 07.02.2004,
Schauspielhaus Zürich / Zurich
Regie, Darsteller / Director, actor

Church of Fear:
Langzeitprojekt / Long-term project
 – **Erster Internationaler Pfahlsitz-
wettbewerb und erster Prototyp**

der Church of Fear / First Interna-
tional Pole-Sitting Competition
and first prototype of the Church
of Fear
Biennale di Venezia: 11.–17.06.2003
 – **Zweiter Internationaler Pfahlsitz-
Wettbewerb / 2nd International
Pole-Sitting Competition**
Kathmandu, Nepal: 05.–18.08.2003
 – **Der Schreitende Leib /
The Moving Corpus**
Prozession von Köln nach Frankfurt
a. M. / Procession from Cologne to
Frankfurt a. M., 13.–14.09.2003
 – **Dritter Internationaler Pfahlsitz-
Wettbewerb / Third International
Pole-Sitting Competition**
Frankfurt a. M., 15.–20.09.2003
Regie, Konzept, Darsteller / Director,
concept, actor

Wagner Rallye 2004
Straßenaktion / Street action,
01.–09.05.2004, im Rahmen der /
in the framework of Ruhrfestspiele
Recklinghausen
Regie, Darsteller / Director, actor

Parsifal
Premiere: 25.07.2004, Bayreuther Fest-
spiele / Bayreuth Festival, 2004–2007
Regie / Director

**Kunst und Gemüse, A. Hipler /
Art and Vegetables, A. Hipler**
Uraufführung / Premiere: 17.11.2004,
Volksbühne am Rosa-Luxemburg-
Platz, Berlin
Produzent, Darsteller / Producer, actor

Fickcollection, A. Hipler
Aktions-Lesereise / Reading-tour
action, 13.–18.03.2005
Konzept, Darsteller / Concept, actor

**Der Animatograph I–IV / The Animato-
graph I–IV:**
Langzeitprojekt / Long-term project
 – **Island-Edition / Iceland Edition:
House of Obsession / Destroy Par-
liament**
Begehbare Installation / Walk-in in-
stallation, 13.–15.05. und / and 18.05.–
05.06.2005, Klink & Bank, Reykjavík
Regie, Konzept, Installation, Darstel-
ler / Director, concept, installation, actor
 – **Deutschland-Edition / Germany
Edition: Odins Parsipark / Mid-
gardè Ràgnarök / Götterdämmerung**
Begehbare Installation / Walk-in
installation, 19.–21.08. und / and
26.–28.08.2005, Stiftung Schloss
Neuhardenberg

Regie, Installation, Darsteller /
Director, installation, actor
 – **Afrika-Edition / Africa Edition:
The African Twintowers / The
Ring 9/11**
Dreharbeiten und begehbare
Installation / Film shoot and walk-in
installation, 09.–23.10.2005, Area 7,
Lüderitz
Regie, Konzept, Darsteller / Director,
concept, actor
 – **Area 7. Eine Matthäusexpedition /
Area 7: A Matthew Expedition**
Uraufführung / Premiere: 19.01.2006,
Burgtheater Wien / Vienna
Regie, Installation, Darsteller /
Director, installation, actor

Kaprow City
Voreröffnung / Pre-opening:
13.09.2006, Volksbühne am Rosa-
Luxemburg-Platz, Berlin
Regie, Installation / Director, installation

**DIANA II – What happened to Allan
Kaprow?**
Aktion und Vortrag / Action and talk,
10.10.2006, anlässlich der / on the oc-
casion of Frieze Art Fair, London
Regie, Konzept / Director, concept

**Der fliegende Holländer / The Flying
Dutchman**
Premiere: 22.04.2007, Teatro Amazo-
nas, Manaus, im Rahmen des / in the
framework of the XI. Festival Amazo-
nas de Ópera
Regie, Bühne / Director, stage design

Freax
Uraufführung / Premiere: 16.09.2007,
Oper / Opera Bonn, Internationales
Beethovenfest / International Beethoven
Festival, Bonn
Regie (niedergelegt) / Director
(stepped down)

**Trem Fantasma – Erster Prototyp einer
Operngeisterbahn / Trem Fantasma—First
Prototype of an Operatic Ghost Train**
Begehbare Installation / Walk-in
installation: 22.11.–03.12.2007,
SESC Pompeia, São Paulo
Regie, Konzept, Installation,
Darsteller / Director, concept,
installation, actor

**Jeanne d'Arc. Szenen aus dem
Leben der heiligen Johanna /
Joan of Arc: Scenes from the Life
of St. Joan**
Uraufführung / Premiere: 27.04.2008,
Deutsche Oper Berlin

Regie (krankheitsbedingt niedergelegt)/Director (stepped down due to illness)

**Der Zwischenstand der Dinge/
The Intermediary State of Things**
Geschlossene Aufführungen/Closed performances: 27.–28.06, 13.–15.11.2008, Maxim Gorki Theater, Berlin
Regie, Konzept, Texte, Darsteller/Director, concept, texts, actor

Eine Kirche der Angst vor dem Fremden in mir. Fluxus-Oratorium von Christoph Schlingensief/A Church of Fear vs. the Alien Within: Fluxus Oratorio by Christoph Schlingensief
Uraufführung/Premiere: 21.09.2008, Gebläsehalle im/Blower Hall at Landschaftspark Duisburg-Nord, im Rahmen der Ruhrtriennale/in the framework of the Ruhr Triennial
Regie, Konzept, Bühnenbild, Darsteller/Director, concept, scenic design, actor

**Mea culpa. Eine ReadyMadeOper/
Mea culpa: A ReadyMade Opera**
Uraufführung/Premiere: 20.03.2009, Burgtheater Wien/Vienna
Regie, Musikalische Leitung/Director, musical director

Unsterblichkeit kann töten. Sterben lernen! (Herr Andersen stirbt in 60 Minuten)/Immortality Can Kill: Learn to Die! (Mr. Andersen Dies in 60 Minutes)
Uraufführung/Premiere: 04.12.2009, Theater am Neumarkt, Zürich/Zurich
Regie, Darsteller/Director, Actor

Operndorf Afrika/Opera Village Africa
Grundsteinlegung/Foundation stone ceremony: 08.02.2010, Laongo, Burkina Faso; Einschulung der ersten Klasse/enrollment of first school class: 03.10.2011
Konzept, Gründer, Initiator/Concept, founder, initiator

Via Intolleranza II
Uraufführung/Premiere: 15.05.2010, Kunstenfestivaldesarts Brüssel/Brussels
Regie, Darsteller/Director, actor

III.
AUSSTELLUNGEN/ EXHIBITIONS

**Boycott German Goods
(Wagner-Lager/Wagner Refugee Camp)**
07.11.1999–02.01.2000, MoMA PS1, New York, im Rahmen der Gruppenausstellung/in the framework of the group exhibition **Children of Berlin: Cultural Developments 1989–1999**
Installation, Darsteller/Installation, actor

**Animatograph Edition Parsipark
(Ragnarök)**
02.06.–05.11.2006, Museum der bildenden Künste, Leipzig
Installation, Darsteller/Installation, actor

**Chickenballs – Der Hodenpark/
Chickenballs—The Testicle Park**
29.07.–08.10.2006, Museum der Moderne, Salzburg, im Rahmen der Gruppenausstellung/in the framework of the group exhibition **Kunst auf der Bühne. Les Grands Spectacles II**
Installation, Darsteller/Installation, actor

PRÄ I–V (Mythenwiege/Myth Cradle)
15.10.–03.12.2006, Kunstmuseum Mülheim/Ruhr, im Rahmen der Gruppenausstellung/in the framework of the group exhibition **Tandem – 50 Jahre Mülheimer Kunstverein**
Installation

18 Bilder pro Sekunde/18 Images per Second
25.05.–16.09.2007, Haus der Kunst, München/Munich
Installation

Querverstümmelung/Cross-Mutilation
03.11.2007–03.02.2008, Migros Museum für Gegenwartskunst, Zürich/Zurich
Installation

Der König wohnt in mir/The King Lives inside Me
16.02.–29.03.2008, Kunstraum Innsbruck
29.10.–13.11.2008, Kunsthalle Autocenter, Berlin

23.11.2008–19.04.2009, ZKM | Museum für Neue Kunst, Karlsruhe, im Rahmen der Gruppenausstellung/in the framework of the group exhibition **Medium Religion**
Installation

The African Twintowers – Stairlift to Heaven
14.02–06.04.2008, Institute of Contemporary Arts, London, im Rahmen der Gruppenausstellung/in the framework of the group exhibition **Double Agent**
Installation

Patti Smith & Christoph Schlingensief
22.06.–18.09.2010, Galerie Sonja Junkers, München/Munich
Installation

Eine Kirche der Angst vor dem Fremden in mir/A Church of Fear vs. the Alien Within
04.06.–27.11.2011, Deutscher Pavillon/German Pavilion, Biennale di Venezia Konzept nicht mehr realisiert/Concept unrealized; Retrospektive realisiert von/retrospective realized by Susanne Gaensheimer und/and Aino Laberenz
Installation

IV.
FERNSEHEN/ TV

TALK 2000
Deutschland/Germany, 1997; 7 Folgen à 25 Min. für/7 episodes, 25 min. each, for Kanal 4 (RTL, Sat.1, ORF)
Konzept, Darsteller/Concept, actor

**U3000 – Du bist die Katastrophe/
U3000—You Are the Catastrophe**
Deutschland/Germany, 2000; 8 Folgen à 45 Min. für/8 episodes, 45 min. each, for MTV Deutschland/Germany
Konzept, Darsteller/Concept, actor

Freakstars 3000
Deutschland/Germany, 2002; 6 Folgen à 30 Min. für/6 episodes, 30 min. each, for VIVA
Konzept, Kamera, Darsteller/Concept, camera, actor

Die Piloten. 10 Jahre Talk 2000 – Formate von morgen für das Fernsehen von früher/ The Pilots: 10 Years of Talk 2000—Tomorrow's Formats for Yesterday's Televison
Deutschland/Germany, 2007; 6 Folgen à 45 Min. für/6 episodes, 45 min.

each, for arte Deutschland / Germany;
nicht ausgestrahlt / not aired
Konzept, Darsteller / Concept, actor

V.
HÖRSPIELE/ AUDIO DRAMA

Rocky Dutschke '68
nach dem gleichnamigen Theater-
stück / after the eponymous play
Deutschland / Germany, 1997, 50′,
WDR 1Live
Regie, Autor / Director, author

Lager ohne Grenzen / Camp without Limits
Deutschland / Germany, 1999, 34′,
WDR / Deutschlandradio Berlin
Regie / Director

Learn German with a Real German Show-Host
USA, 1999, 15′, Radio PS1
Regie, Sprecher / Director, speaker

Rosebud
nach dem gleichnamigen Theater-
stück / after the eponymous play
Deutschland / Germany, 2002, 39′,
WDR
Regie / Director

VI.
BAND

Vier Kaiserlein
Die Welt der Musik, Audiokassette,
Eigenproduktion / **The World of Music**, audiotape, self-published, 1982
Musik, Text / Music, lyrics

VII.
EIGENE PUBLIKATIONEN / OWN PUBLICATIONS

Talk 2000
hrsg. v. / ed. Christoph Schlingensief,
Helmut Schödel, Deuticke Verlag:
Wien / Vienna, 1998
Herausgeber, Autor / Editor, author

Chance 2000 – Wähle dich selbst / Chance 2000—Vote for Yourself
hrsg. v. / ed. Christoph Schlingensief,
Carl Hegemann, Kiepenheuer &
Witsch: Köln / Cologne, 1998
Herausgeber, Autor / Editor, author

Rosebud
Kiepenheuer & Witsch: Köln /
Cologne, 2002
Autor / Author

So schön wie hier kanns im Himmel gar nicht sein! Tagebuch einer Krebser-krankung / Heaven Can't Be as Beautiful as It Is Here! A Cancer Diary
Kiepenheuer & Witsch: Köln /
Cologne, 2009
Autor / Author

Ich weiß, ich war's / I Know It Was Me
posthum hrsg. v. / posthumous ed.
Aino Laberenz
Kiepenheuer & Witsch, Köln /
Cologne, 2012

VIII.
PREISE, AUSZEICH-NUNGEN / AWARDS, DISTINC-TIONS

1985: Nordrhein-westfälischer Produzen-
tenpreis für **Tunguska – Die Kisten**

sind da / North Rhine-Westphalia
Producers Award for **Tunguska—The Crates Are Here**

1986: Förderpreis für junge Künstler des
Landes Nordrhein-Westfalen / North
Rhine-Westphalia Sponsorship
Award for Young Artists

1988: Förderpreis zum Ruhrpreis für
Kunst und Wissenschaft der Stadt
Mülheim an der Ruhr / Mülheim an
der Ruhr Award for Art and Science
Sponsorship Award

1997: Prix Futura für / for
Rocky Dutschke '68

1999: Prix Europa für **Lager ohne Gren-zen** / for **Camp without Limits**

2003: Hörspielpreis der Kriegsblinden
für / Blind War Veterans' Radio The-
ater Prize for **Rosebud**

2005: Filmpreis der Stadt Hof / Hof Film
Award

2007: Ruhrpreis für Kunst und Wissen-
schaft / Ruhr Award for Art and Sci-
ence

2009: Berliner Bär (**B.Z.**-Kultur-
preis) / Berlin Bear (**B.Z.** newspaper
cultural award)

2009: Nestroy-Theaterpreis-Nominierung
für die Beste Regie von **Mea Culpa.
Eine ReadyMadeOper** am Wiener
Burgtheater / Nestroy Theater Award
nomination for Best Director for
Mea Culpa: A ReadyMade Opera
at the Burgtheater, Vienna

2010: Helmut-Käutner-Preis / Helmut-
Käutner Award

2010: Bambi (posthum / posthumous)

2011: Hein-Heckroth-Bühnenbildpreis
(posthum) / Hein-Heckroth Prize for
Stage Design (posthumous)

2011: Goldener Löwe der Biennale Vene-
dig für den besten nationalen Bei-
trag (Deutscher Pavillon) (post-
hum) / Venice Biennial Golden Lion
for the Best National Participation
(German Pavilion) (posthumous)

2012: Umbenennung der Pacellistraße in
Oberhausen in Christoph-Schlingen-
sief-Straße / Pacellistrasse in Ober-
hausen renamed as Christoph-
Schlingensief-Strasse

2012: Umbenennung der Rheinischen För-
derschule Oberhausen in Christoph-
Schlingensief-Schule / Rheinische
Förderschule Oberhausen renamed
as Christoph-Schlingensief-Schule

BILDNACHWEIS
IMAGE CREDITS

COVER:

© Nachlass/Estate Christoph Schlingensief, Foto/Photo: Hermann Josef Schlingensief

TUNGUSKA – DIE KISTEN SIND DA, 1984:

© Filmgalerie 451, Foto/Photo: Eckhard Kuchenbecker: S./pp. 176/177

MENU TOTAL, 1985/86:

© Filmgalerie 451, Foto/Photo: Eckhard Kuchenbecker: S./pp. 188/189

DAS DEUTSCHE KETTENSÄGEN-MASSAKER, 1990:

© Filmgalerie 451, Foto/Photo: Eckhard Kuchenbecker: S./p. 231 oben/bottom

ROCKY DUTSCHKE '68, 1996:

© David Baltzer/bildbuehne.de: S./pp. 258/259, 260 unten/bottom, 261, 262 oben/top, 263 oben/top
©Thomas Aurin: S./pp. 260 oben/top, 262/263 unten/bottom

MEIN FILZ, MEIN FETT, MEIN HASE (DOCUMENTA X), 1997:

© Gudrun F. Widlock: S./pp. 264–269

TALK 2000, 1997:

© Cordula Kablitz-Post: S./pp. 270–275

PASSION IMPOSSIBLE, 1997:

© Alexander Grasseck und/and Stefan Corinth (Ahoi Media): S./pp. 276/277

CHANCE 2000, 1998–2000:

© David Baltzer/bildbuehne.de: S./pp. 286, 293
©Thomas Aurin: S./pp. 288/289, 290/291, 294/295, 296, 302 unten/bottom, 305
© Bettina Blümner: S./pp. 292, 301 oben/top, 302 oben/top, 306/307
©Tobias Mosig: S./pp. 298/299
© Katrin Schoof: S./pp. 300, 301 unten/bottom

DIE BERLINER REPUBLIK, 1999:

© David Baltzer/bildbuehne.de: S./pp. 308–313

DEUTSCHLANDSUCHE '99, 1999:

© Christophs Keller/Christoph's Keller: S./pp. 315–318
© David Baltzer/bildbuehne.de: S./p. 319
© Bettina Blümner: S./pp. 320/321

BITTE LIEBT ÖSTERREICH, 2000:

© David Baltzer/bildbuehne.de: S./pp. 322/323, 326 oben/top, 330 unten/bottom, 331
© Johann Klinger: S./pp. 324/325, 332/333
© Paul Poet, Standbilder aus dem Kinofilm **AUSLÄNDER RAUS! SCHLINGENSIEFS CONTAINER** (A 2002, Regie, Buch: Paul Poet, erhältlich bei Filmgalerie 451)/film stills from the cinema documentary **FOREIGNERS OUT! SCHLINGENSIEF'S CONTAINER** (A 2002, Dir/Scr: Paul Poet, available from Filmgalerie 451): S./pp. 326 unten/bottom, 327
© Didi Sattmann: S./pp. 329, 330 oben/top

HAMLET, 2001:

© David Baltzer/bildbuehne.de: S./pp. 334, 336–339, 341

AKTION 18, 2002:

© Anja Dirks: S./pp. 343, 344, 346/347
© Dokumentation/Documentation: Jan Arlt: S./p. 345

FREAKSTARS 3000, 2003:

© Filmgalerie 451, Foto/Photo: Thomas Aurin: S./pp. 348/349, 350 oben/top, 351 oben/top, 352/353

ATTA ATTA – DIE KUNST IST AUSGEBROCHEN, 2003:

© David Baltzer/bildbuehne.de: S./pp. 356–365

CHURCH OF FEAR, 2003–2005:

© Nachlass/Estate Christoph Schlingensief, Foto/Photo: Daniel Angermayr: S./pp. 366/367, 368, 372 unten links/bottom left, 373 oben links/top left, 373 unten links/bottom left

© CoF/Schlingensief: S./pp. 370/371
© David Baltzer/bildbuehne.de: S./pp. 372 oben/top, 372 unten rechts/bottom right
© Patrick Hilss/CoF: S./p. 373 unten rechts/bottom right
© Elke Havekost: S./pp. 374, 379 oben/top
© Edzard Piltz, courtesy Nachlass/Estate Christoph Schlingensief und/and Hauser & Wirth: S./p. 375
© Nikos Choudetsanakis: S./p. 377 unten/bottom

BAMBILAND, 2003:

© David Baltzer/bildbuehne.de: S./pp. 380/381, 382
© Georg Soulek: S./p. 383
© Aino Laberenz: S./pp. 384/385

ATTABAMBI-PORNOLAND, 2004:

© Leonard Zubler: S./pp. 386–387

PARSIFAL, 2004–2007:

© Bayreuther Festspiele GmbH: JÖRG SCHULZE: Parsifal, dritte Spielzeit/3rd season, 2006: S./p. 394 oben links/top left Parsifal – Klingsor: Mewes: S./p. 394 oben rechts/top right Parsifal – 3. Aufzug/act 3. Parsifal: Eberz, Amfortas: Rasilainen, Gurnemanz: Holl: S./p. 394 unten links/bottom left Parsifal – Gurnemanz: Holl: S./p. 394 unten rechts/bottom right Parsifal – Gralsritter: Turk, Borchert, Schöck, Ernst: S./pp. 396/397 JOCHEN QUAST: Parsifal, zweite Spielzeit/2nd season, 2005, © Bühnenbild/stage design: Daniel Angermayr und/and Thomas Goerge: S./pp. 398/399
© Nachlass/Estate Christoph Schlingensief, Film/film: Walter Lenartz: S./p. 395
© Foto/Photo: Tobias Buser, © Bühnenbild/stage design: Daniel Angermayr und/and Thomas Goerge: S./pp. 400/401

DER ANIMATOGRAPH – ISLAND-EDITION: HOUSE OF OBSESSION, 2005:

© Aino Laberenz: S./pp. 403–405

DER ANIMATOGRAPH – DEUTSCHLAND-EDITION: ODINS PARSIPARK, 2005:

© Aino Laberenz: S./pp. 407, 408, 409 oben/top, 412/413
© Nachlass/Estate Christoph Schlingensief, Film/film: Walter Lenartz: S./p. 409 unten/bottom

DER ANIMATOGRAPH – AFRIKA-EDITION: THE AFRICAN TWINTOWERS, 2005–2009:

© Aino Laberenz: S./pp. 414–419, 422/423, 425–429
© Frieder Schlaich: S./pp. 420/421, 424

KAPROW CITY, 2006:

© Georg Soulek: S./p. 432–436, 440, 441 oben/top
© Aino Laberenz: S./p. 437, 438/439, 441 unten/bottom

FREMDVERSTÜMMELUNG (FREAX), 2007:

© Aino Laberenz: S./pp. 442–445

DER FLIEGENDE HOLLÄNDER, 2007:

© Aino Laberenz: S./pp. 446–449, 453–457

18 BILDER PRO SEKUNDE/HAUS DER KUNST, München/Munich, 2007:

© Wilfried Petzi: S./p. 461
© Aino Laberenz: S./p. 462

QUERVERSTÜMMELUNG/MIGROS MUSEUM FÜR GEGENWARTSKUNST, Zürich/Zurich, 2008:

© Migros Museum für Gegenwartskunst: Ausstellungsansichten/Installation views Christoph Schlingensief: **QUER-VERSTÜMMELUNG**, 03.11.2007–03.02.2008: Foto/Photo: Stefan Altenburger Photography, Zürich/Zurich: S./pp. 470–473, 474/475 hinten/back, 477 vorne/front, 478/479 hinten/back, 480 Foto/Photo: Georg Soulek: S./p. 476 Foto/Photo: Frieder Schlaich: S./p. 481
© Nachlass/Estate Christoph Schlingensief, Film/film: Walter Lenartz: S./p. 475 vorne/front

IMPRESSUM
COLOPHON

Diese Publikation erscheint anlässlich der Ausstellung /
This book is published on the occasion of the exhibition

CHRISTOPH SCHLINGENSIEF

KURATOREN / CURATORS
Klaus Biesenbach,
Anna-Catharina Gebbers,
Susanne Pfeffer

**KÜNSTLERISCHE BERATUNG /
ARTISTIC ADVISOR**
Aino Laberenz / Nachlass /
Estate Christoph Schlingensief

**KW INSTITUTE FOR
CONTEMPORARY ART, BERLIN**
1. Dezember 2013 – 19. Januar 2014 /
December 1, 2013 – January 19, 2014

MOMA PS1, NEW YORK
9. März – August 2014 /
March 9 – August 2014

KATALOG / CATALOG

HERAUSGEBER / EDITORS
KW Institute for Contemporary Art und /
and Klaus Biesenbach, Anna-Catharina
Gebbers, Aino Laberenz, Susanne Pfeffer

**KOORDINATION, LEKTORAT,
KORREKTORAT / COORDINATION,
COPYEDITING, PROOFREADING**
Katrin Sauerländer

**LEKTORAT ESSAY BIESENBACH /
COPYEDITING ESSAY BIESENBACH**
Sebastian Frenzel

**LEKTORAT ENGLISCH /
ENGLISH COPYEDITING**
Claire Barliant, Sam Frank

ÜBERSETZUNGEN / TRANSLATIONS
Jeremy Gaines (Gespräch / conversation
Kluge, Schlingensief), Gitta Honegger
(Jelinek), Christopher Jenkin-Jones
(Biesenbach, Gespräche / conversations
Dercon, Laberenz, und / and Gebbers,
Pfeffer, Grußwort / foreword, Vorwort / pref-
ace), Judith Rosenthal (Gebbers, Schößler,
van der Horst), Astrid Wege (Kardish)

KORREKTORAT / PROOFREADING
Friederike Klapp, Tina Wessel

BEITRÄGE / CONTRIBUTIONS
Klaus Biesenbach, Chris Dercon, Anna-
Catharina Gebbers, Jörg van der Horst,
Elfriede Jelinek, Laurence Kardish,
Alexander Kluge, Aino Laberenz, Susanne
Pfeffer, Christoph Schlingensief, Franziska
Schößler, Tilda Swinton

**FORSCHUNGSASSISTENZ /
RESEARCH ASSISTANTS**
Fanny Sophie Diehl, Maria Tittel

BILDAUSWAHL / IMAGE SELECTION
Aino Laberenz

**BILDARCHIV, BILDRECHERCHE /
IMAGE ARCHIVE, IMAGE RESEARCH**
Patrick Hilss, Maria Tittel, Tina Wessel

GRAFISCHE GESTALTUNG / GRAPHIC DESIGN
BUREAU Mario Lombardo

**DRUCK UND HERSTELLUNG /
PRINT AND PRODUCTION**
E&B engelhardt und bauer
Druck und Verlag GmbH

© 2013 KW Institute for Contemporary Art,
MoMA PS1, Koenig Books, London, Nachlass /
Estate Christoph Schlingensief, die Autoren,
Fotografen, Übersetzer / the authors,
photographers, and translators

**FIRST PUBLISHED
BY KOENIG BOOKS, LONDON**
Koenig Books Ltd
At the Serpentine Gallery
Kensington Gardens
GB–London W2 3XA
www.koenigbooks.co.uk

Printed in Germany

VERTRIEB / DISTRIBUTION
Buchhandlung Walther König, Köln
Ehrenstr. 4
D–50672 Köln
T +49 (0) 221 20 59 6 53
F +49 (0) 221 20 59 6 60
verlag@buchhandlung-walther-koenig.de

SCHWEIZ / SWITZERLAND
AVA Verlagsauslieferung AG
Centralweg 16
CH–8910 Affoltern a. A.
T +41 (0) 44 762 42 60
F +41 (0) 44 762 42 10
verlagsservice@ava.ch

GROSSBRITANNIEN & IRLAND / UK & IRELAND
Cornerhouse Publications
70 Oxford Street
GB–Manchester M1 5NH
T +44 (0) 161 200 15 03
F +44 (0) 161 200 15 04
publications@cornerhouse.org

AUSSERHALB EUROPAS / OUTSIDE EUROPE
D.A.P./Distributed Art Publishers, Inc.
155 6th Avenue, 2nd Floor
USA–New York, NY 10013
T +1 (0) 212 627 1999
F +1 (0) 212 627 9484
elsehowitz@dapinc.com

ISBN 978-3-86335-495-4

AUSSTELLUNG / EXHIBITION

KURATOREN / CURATORS
Klaus Biesenbach, Anna-Catharina
Gebbers, Susanne Pfeffer

**KÜNSTLERISCHE BERATUNG /
ARTISTIC ADVISOR**
Aino Laberenz/Nachlass /
Estate Christoph Schlingensief

**KW INSTITUTE FOR
CONTEMPORARY ART**

PROJEKTLEITUNG / PROJECT MANAGER
Anke Schleper

**FORSCHUNGSASSISTENZ /
RESEARCH ASSISTANT**
Maria Tittel

**PRODUKTIONSASSISTENZ /
PRODUCTION ASSISTANT**
Klara Groß, Katja Zeidler

REGISTRARINNEN / REGISTRARS
Monika Grzymislawska, Inga Liesenfeld

KOMMUNIKATION / COMMUNICATION
Henriette Sölter, Melanie Waha, BUREAU N

**BEGLEITPROGRAMM /
ACCOMPANYING PROGRAM**
Anna-Catharina Gebbers,
Friederike Klapp, Anke Schleper

**TECHNISCHE LEITUNG /
DIRECTOR OF INSTALLATION**
Ralf Lücke

MEDIENTECHNIK / MEDIA TECHNOLOGY
Markus Krieger

AUFBAUTEAM / INSTALLATION TEAM
Kartenrecht & Friends

**AUFBAUTEAM, MEDIENTECHNIK, BILD- UND
FILMBEARBEITUNG NACHLASS CHRISTOPH
SCHLINGENIEF / INSTALLATION TEAM, MEDIA
TECHNOLOGY, IMAGE AND FILM EDITING ESTATE
CHRISTOPH SCHLINGENSIEF**
Voxi Bärenklau, Meika Dresenkamp, Udo
Havekost, Alex Jovanovic, Frieder Schlaich

MOMA PS1

TECHNISCHE LEITUNG / CHIEF OF INSTALLATION
Richard Wilson

AUFBAULEITUNG / HEAD PREPARATOR
David Figueroa

AUFBAU / PREPARATORS
Gabriela Scopazzi, Kevin Kulick,
Kayla Camstra

CHRISTOPH SCHLINGENSIEF wird
gefördert durch die Kulturstiftung des
Bundes.
Mit freundlicher Unterstützung von
Volkswagen, der Rudolf Augstein Stiftung
und der KW Freunde. /
CHRISTOPH SCHLINGENSIEF is funded
by the Kulturstiftung des Bundes (German
Federal Cultural Foundation).
Kindly supported by Volkswagen, by Rudolf
Augstein Stiftung and by KW Friends.

Wir danken der Akademie der Künste,
Berlin/Christoph-Schlingensief-Archiv,
Alexander Kluge/dctp, Frieder Schlaich/
Filmgalerie 451 und der Volksbühne am
Rosa-Luxemburg-Platz, Berlin für ihre
kooperative Zusammenarbeit. / We thank
the Akademie der Künste, Berlin/Christoph-
Schlingensief-Archive, Alexander Kluge/
dctp, Frieder Schlaich/Filmgalerie 451,
and Volksbühne am Rosa-Luxemburg-Platz,
Berlin for their cooperative support.

**ZUSÄTZLICHER DANK AN /
ADDITIONAL THANKS TO**
Champagne POMMERY

Das Programm der KW Institute for
Contemporary Art wird durch die Unterstüt-
zung des Regierenden Bürgermeisters von
Berlin – Senatskanzlei – Kulturelle Angele-
genheiten ermöglicht. / The cultural programs
of KW Institute for Contemporary Art are made
possible with the support of the Governing
Mayor of Berlin – Senate Chancellery –
Cultural Affairs.

DANK / ACKNOWLEDGMENTS
Wir danken allen Leihgebern, Partnern,
Unterstützern und Ratgebern, die zum
Gelingen von Ausstellung und Katalog
beigetragen haben. / We thank all lenders,
partners, supporters, and advisors who
have contributed to the realization of
the exhibition and the catalog.

KW